조선 후반기 미술의 대외교섭

조선 후반기 미술의 대외 교섭

사단법인 한국미술사학회

예경

제10회 전국미술사학대회

조선 후반기 미술의 대외교섭

사단법인 한국미술사학회

초판 인쇄 | 2007년 10월 25일
초판 발행 | 2007년 10월 29일

지은이 | 사단법인 한국미술사학회
펴낸이 | 한병화
펴낸곳 | 도서출판 예경
등록 | 1980년 1월 30일 (제300-1980-3호)
주소 | 서울시 종로구 평창동 296-2
전화 | (02) 396-3040~3
팩스 | (02) 396-3044
전자우편 | webmaster@yekyong.com
홈페이지 | http://www.yekyong.com

차례

발간사 ● 6

조선 후반기 對中 繪畫交涉의 조건과 양상, 그리고 성과 ● 9 박은순(덕성여자대학교)

17. 18세기 한 · 일 회화교류의 관계성 ● 83 홍선표(이화여자대학교)
에도시대의 조선화 열기와 그 관련 양상을 중심으로

조선 후반기 佛畫의 對外交涉 – 對中交涉을 중심으로 ● 107 김정희(원광대학교)

조선 후반기 彫刻의 對外交涉 ● 173 정은우(동아대학교)

조선 후반기 建築의 對中 交涉 ● 215 이강근(경주대학교)

조선 후반기 도자의 대외교섭 ● 253 방병선(고려대학교)

조선 후반기 섬유공예의 대외교섭 ● 285 장경희(한서대학교)
조선의 煖帽와 청나라 帽子를 중심으로

조선 후반기 宋明代 서예의 대외교섭 ● 331 이완우(한국학중앙연구원)

종합토론 ● 378

발간사

한국미술사학회는 '한국미술의 대외교섭' 이라는 주제 아래 2년마다 전국미술사학대회를
열어왔다. 2006년 11월 4일에는 제7회 조선 후반기 미술의 대외교섭에 관한 학술대회가
국립중앙박물관 대강당에서 개최되었다. 이 학회에서는 회화, 불화, 조각, 건축, 도자, 공
예, 서예의 7개 분야에서 8분의 연구자가 발표를 하였다. 이 책자는 당시 발표되었던 논문
들과 종합토론의 내용을 수록한 것이다.

조선 후반기는 1700년부터 1910년경까지를 범위로 하며 조선시대 제2의 르네상스로 불리
는 18세기와 근대로 넘어가는 19세기로 이루어져 있다. 이 시기는 중국의 청과 일본의 에
도 정부와 교류를 하였던, 매우 중요하면서도 의미 있는 시대이다. 한국은 조선의 영, 정조
가 통치하던 시기로 경제적으로 여유가 생기면서 문예가 발달하고 한국적인 미술표현이
확립되었다. 18세기 말부터는 청의 문화를 적극적으로 배우자는 북학파가 등장하여 한중
간의 문화교류가 확대되기도 하였다. 중국에서는 옹정, 건륭제의 선정으로 문화와 예술이
번성하였고, 일본에서는 시민계급이 성장하고 문예가 발달하여 우키요에와 림파, 마루야
마 시조파 등 대중적이고도 상업적인 미술이 크게 성장하였다. 이때 한일 간에는 통신사행
을 통하여 문물교류가 활발하게 이루어졌다.

이처럼 삼국이 번성하였던 시기를 대상으로 각 분야의 전문가들이 깊이 있는 연구를 통해 대외교섭에 진일보한 연구성과를 내놓았다. 그 결과들이 이 논문집에 집적되어 있다. 이러한 성과에 고무되어 한국미술사학회는 근대기 미술의 대외교섭을 한번 더 개최하여 전 역사시기를 다루기로 결정하였다. 근대시기 또한 새로운 연구들이 많이 나와 우리의 기존 인식에 많은 변화를 가져오기를 기대해 본다.

오랜 기간 동안 진행되는 '한국미술의 대외교섭' 이라는 기획물을 여러 가지 어려운 여건 하에서도 계속 출간해주시는 도서출판 예경의 한병화 사장님과 편집진 여러분께 감사의 마음을 전하며, 조선 후반기 미술의 대외교섭에 대한 성과물이 나오게 된 것을 다시 한 번 축하하는 바이다.

2007년 10월
한국미술사학회 회장 한 정 희

조선 후반기 對中 繪畵交涉의 조건과 양상, 그리고 성과

_ 박은순(덕성여대 교수)

차례

Ⅰ. 머리말

Ⅱ. 對中 繪畵交涉과 중국 회화의 유통

 1. 公的 교섭

 2. 私的 교섭

 3. 중국회화의 구매 · 교환 · 열람

Ⅲ. 對淸觀의 변화와 對淸 繪畵交涉의 양상

 1. 排淸 의식과 소극적 회화교섭: 18세기 전반

 2. 北學論과 회화교섭의 활성화: 18세기 후반

 3. 金石考證學과 회화교섭의 확산: 19세기 전반

 4. 朝鮮의 동요와 회화교섭의 새로운 양상: 19세기 후반

Ⅳ. 對中 繪畵交涉의 목표와 성과

Ⅴ. 맺음말

I. 머리말

朝鮮 後半期 繪畵의 對中交涉은 다양한 차원에서 진행되었다. 조선에 수용된 방대한 분량의 중국회화 및 회화 관련 자료들이 토대가 되어 중국회화 및 화풍에 대한 이해가 형성되었고, 또한 그 영향이 작품에 반영되었다. 그러나 교섭의 문제는 단순히 회화 자체에 국한된 문제만은 아니다. 교섭의 실질적인 상황을 살펴보면 중국 회화작품과 회화 관련 자료들이 어떠한 경로로, 또는 어떠한 배경에서 조선에 입수, 유통되었는가 하는 현실적 조건의 문제가 회화 교섭의 중요한 基底로 작용한 것을 알게 된다. 쇄국주의의 원칙을 유지한 淸과 사대조공관계를 전제로, 제한된 조건과 상황에서 선별된 작품이나 자료들이 조선에 유입, 참조되었기 때문이다. 이 제한된 조건과 상황은 때로는 자의적으로, 때로는 타의적으로 對中 繪畵交涉의 결정적인 요인으로 작용하였다.

대중 회화교섭과 관련하여 고려되어야 하는 또 다른 문제는 회화교섭의 동기와 목표, 구체적인 성과는 무엇이었는가 하는 점이다. 그간 조선 후반기 회화사 연구의 상당 부분이 중국과의 회화교섭 문제를 다루었다. 그 결과 조선 후반기 회화의 많은 성취가 중국회화의 직접적인 영향으로 이루어진 것처럼 보이기도 한다. 과연 조선의 화단은 중국회화를 先進文物로서 일방적으로 추앙하고, 그것을 모방하는 데 급급했을 뿐인가. 그렇다면 우리 역사상, 또는 조선 역사상 새로운 르네상스기로 손꼽히는 조선후기와 조선후기의 회화는 중국회화의 變種을 낳는데 기여한 시대이며 회화에 불과한가. 필자는 비교미술사의 문제의식에 대하여 질문을 던지면서 이 글을 시작한다.

18세기가 되자 淸과의 국교는 외면상으로는 정상적인 궤도에 올랐다. 入燕이 재개된 1637년 이후 조선의 사신단들은 일 년에도 여러 차례 燕京에 파견되었다. 연경에 간 사신과 수행원들은 公的, 私的 교섭을 통하여 청나라의 발전된 문물, 특히 놀라운 物流文化를 접하였다. 조선이 大明義理論과 北伐論을 國是로 삼고 있던 시절이기에 청나라의 문물에 대한 평가에는 상반된 반응이 나타났다. 어느 경우에건 청의 번영을 목도한 조선인은 그 발전상에 놀라지 않을 수 없었다. 그러나 청나라는 여전히 명나라를 멸망시킨 오랑캐 국가였다. 현실과 명분의 괴리를 느낄 수 밖에 없는 이러한 상황은 중국문물의 수입과 유통에 있어서도 주요한 배경으로 작용하였다. 이 시기에 대청교섭에 적극적이었던 한양의 경화세족과 여항인들 사이에 유행한 서화고동취향과 중국 회화 및 화가, 화풍에

대한 관심에도 선별의 원칙과 차별적인 수용이 적용되었다.

조선 후반기에 일어난 대중회화교섭을 고려하는 전제로서 중국에 대한 인식과 청에 대한 인식을 구분할 필요가 있다. 이미 없어진 明에 대하여 의리를 지키고자 했던 조선사회가 과거의 중국인 明과 현재의 중국, 즉 淸에 대하여 가졌던 이중적인 인식과 반응은 회화교섭 전반에 영향을 주었다. 청에 대하여 많은 정보를 가지고 그 물자를 자주 접할 수 있던 계층은 한양에 거주하던 경화사족이나 對中관계에서 중요한 역할을 하던 여항인들이었다. 또한 사적인 무역이 활성화되면서 私商으로 활동하던 서민들도 청의 문물을 직접 접할 수 있었고, 使行路에 위치하면서 私商을 파견했던 개성, 평양, 의주 등의 지방군현과 국제 및 국내 정세를 유의하며 관찰하던 왕과 측근세력들도 청의 실상과 문물을 접할 수 있었다.[1] 조선 후기 사회는 다양한 계층과 인사들이 청의 문물과 변화를 접하고 있었다. 그 현상을 좀 더 깊게 관찰하면 계층이나 각 인사들의 정치사회적, 사상적, 경제적 입장에 따라서 중국 또는 청에 대한, 또는 그 문물에 대한 인식과 평가에 서로 다른 반응이 존재하였음을 알 수 있다.

이 글에서는 조선 후반기 사회의 구조적, 계층적, 문화적 층차에 유의하면서 중국회화와 관련된 현상을 다양한 각도에서 논의하려고 한다. 즉, 대중회화교섭의 기저로서 작용한 요인들 가운데 첫째, 정치사회적인 요인을 대변하는 대청인식의 변화, 둘째, 교섭의 실질적인 당사자로 활약한 여러 인사들의 입장과 역할, 셋째, 이들이 가졌던 사상·학문·문예관에 따른 중국회화에 대한 선별의 문제, 넷째, 유통, 즉 구매·교환·열람의 문제 등을 거론하면서 대중회화교섭의 양상을 정리하려고 한다. 마지막으로는 조선 후반기에 강화된 대중회화교섭을 통하여 조선은 어떠한 성취를 이루었는가 하는 점을 간단히 짚어보려고 한다.

그동안 이루어진 한국회화사의 연구성과 중 상당 부분이 조선 후반기 200년에 집중되어 있다. 조선 畵壇에 수용된 중국의 회화, 화풍, 회화매체에 대한 究明은 조선 후반기 회화사의 가장 주요한 관심사이면서 추진동력이 되어 왔고, 비교미술사적인 방법론에 입각한 많은 연구들을 통하여 이 시기에 일어난 대중회화교섭의 구체적인 양상이 정리되었

1) 국내의 사행로에 위치하면서 중국에서 오는 칙사들과 중국사행의 영송을 담당한 몇몇 군현들은 이 비용을 감당하기 위한 조치로 일종의 官商을 파견하여 무역에 간여할 권한이 부여되었다. 柳承宙, 「朝鮮後期 對淸貿易이 國內産業에 미친 영향」, 『아세아연구』 통권 92 (1994.7), 8쪽 참조.

다.[2] 이미 상당한 연구성과를 축적하고 있는 상황에서 한 편의 논문에서 조선 후반기를 통관하는 대중회화교섭의 문제를 논의하는 것은 어려운 일이다. 이 시기의 대중회화교섭에 관한 문제를 개관하면서 필자가 할 수 있는 역할이란 그동안 다소 분절적으로 정리되어온 대중회화교섭에 대한 논의를 좀더 거시적인 차원에서 통합하여 부감하고, 그 현상이 가진 의의를 구조적이고, 심화된 방식으로 구명하는 것이라고 생각한다. 곧 이 시기에 작동된 패러다임을 읽어내는 일이 필요하다고 보는 것이다.

이 논문은 2006년 10월 한국미술사학회가 주관한 제10회 대외미술교섭의 학술회의에서 발표된 글을 보완, 정리한 것이다. 필자는 그간의 연구성과를 토대로 하되 조선 후반기 회화교섭의 큰 성격과 의의를 거시적으로 부감하는 데 주력하였음을 밝혀둔다.

II. 對中 繪畵交涉과 중국 회화의 유통

1. 公的 교섭

1) 公貿易

조선에서 중국으로 가는 사행은 명나라 때 朝天이라 하였고, 청나라 때는 燕行이라 하였다. 조천이란 용어 대신 사용된 연행이란 용어에는 이미 尊明排淸 의식이 담겨 있다. 이처럼 朝淸관계는 對明義理論이라는 대전제를 가지고 시작되었다. 청나라에 사신단을 파

2) 조선후반기를 18세기에서 조선 말까지 규정한 것에 대하여는 安輝濬, 『韓國繪畵史』(一志社, 1980) 참조. 조선후반기 대중회화교섭에 대한 기존의 연구로는 安輝濬, 「朝鮮王朝後期 繪畵의 新動向」, 『考古美術』 134호 (1977), 8-20쪽; 同著, 「來朝 中國人畵家 孟永光에 대하여」, 『全海宗博士華甲紀念史學論叢』(一潮閣, 1979), 677-698쪽; 同著, 「韓國 南宗山水畵의 變遷」, 『韓國繪畵의 傳統』(文藝出版社, 1988), 250-309쪽; 李成美, 「林園經濟志에 나타난 徐有榘의 中國繪畵 및 畵論에 대한 관심」, 『美術史學硏究』193호 (1992.3), 33-61쪽; 한정희,「동기창과 조선후기화단」, 『미술사학연구』 193호(1992.3), 5-32쪽; 同著, 「조선후기 회화에 미친 중국의 영향」, 『미술사학연구』 206호(1995.6), 67-97쪽; 同著, 「영정조대 회화의 대중교섭」, 『강좌미술사』 8호(1996.12), 59-72쪽; 崔耕苑, 「朝鮮後期 對淸繪畵交流와 淸 繪畵樣式의 수용」(홍익대학교 대학원 석사학위논문, 1996); 진준현, 「인조·숙종 연간의 對중국 繪畵교섭」, 『講座美術史』(1999), 149-179쪽; 일본학자의 논문은 吉田宏志, 「李朝水墨畵-その中國畵 收容の一局面」, 『古美術』52號(東京: 三彩社, 1975), 83-91쪽.

견하는 일은 병자호란 이후 1637년부터 시작되었는데, 이후 1874년까지만 치더라도 모두 870행이 있었다. 청나라에 파견한 사행은 정례사행(冬至, 正朝, 聖節, 千秋)과 부정례사행(王薨嗣位, 冊妃, 建儲 등)이 있었다. 1645년부터는 네 가지 정례사행을 합쳐 冬至使 하나로 시행하였는데도 1735년까지의 연행이 336행, 1736년 이후 139년 동안 470행으로 연 평균 3.4행이 이루어졌다.[3] 조공을 위해 조선이 부담한 액수는 매 해 총 20만 냥 정도였으며, 조선은 명대와 마찬가지로 조공을 통해 막대한 손실을 감내하였으나 청나라도 入關 이후에는 경제적 이득을 크게 취하지는 않았다. 조공행사를 통해 韓中 간 문화교류가 이어진 것은 사실이지만 조공제도는 기본적으로 문화의 공식적인 교류와 전파를 제약하는 것이었다. 조청시대 책봉조공관계의 기본적인 의의는 정치외교적인 측면에 있었다.[4] 조청시대의 문화교류가 민간 차원에서 오히려 활발히 진행된 것은 이러한 이유 때문이기도 하다.

三使를 갖춘 정식 사절단의 규모는 보통 2, 3백 명 정도였다. 正使 1명은 顯官이나 왕실종친이 담당하고, 副使와 書狀官 각 1명은 저명한 文學之士가 파견되었다. 동지사 때는 보통 1명의 화원이 수행하였으나, 다른 사행의 경우에는 반드시 파견된 것은 아니었다.[5] 사행단이 의주를 떠나 중국 영역에 들어간 이후 연경에 도착할 때까지는 통상 2,049리, 28일의 여정이 걸렸고,[6] 한번 사행에는 보통 5–6개월이 소요되었다. 초기의 사행 때는 연경에서 정양문과 숭문문 사이 玉河橋 서북쪽에 있던 玉河館에 머물렀으나 후에는

3) 金文植, 「18세기 후반 서울 學人의 淸學認識과 淸文物 도입론」, 『奎章閣』 17 (서울대학교 규장각, 1994).

4) 대청 무역에 대하여는 全海宗, 『韓中關係史硏究』(一潮閣, 1970), 111–112쪽; 유승주, 「조선 후기 대청 무역의 전개과정-17,18세기 赴燕譯官의 무역활동을 중심으로-」, 『백산학보』 8 (1970); 김종원, 「조선후기 대청무역에 대한 일고찰-잠상의 무역활동을 중심으로」, 『진단학보』 43 (1977); 유승주·이철성, 『조선후기 중국과의 무역사』(경인문화사, 2000); 이철성, 『조선후기 대청무역사 연구』(국학자료원, 2000) 참조.

5) 사행단의 규모는 때에 따라 차이가 있었다. 1793년(정조14)의 동지사행시에는 인원 500인, 말 200필이 동원되었다. 화원 1인과 사자관 1인도 포함되었고, 포도로 유명한 이계호가 군관으로 참여하였다. 이계호 저, 『연행록 (현대역)』 1권, 최강현 역(신성출판사, 2004), 71–72쪽.

6) 사행단의 규모, 여정, 일정에 대하여는 柳承宙, 「朝鮮後期 對淸貿易이 國內産業에 미친 영향」, 4·5쪽; 임기중은 한양에서 북경까지 총거리를 3100리, 40–60일 일정으로 보았다. 林基中, 「燕行錄의 對淸意識과 對朝鮮意識」, 『淵民學志』 1(1993), 117쪽.

정양문 내 乾魚胡洞에 朝鮮館(會同館 南館)을 지어 이용하였다. 남관이 불에 타 없어진 이후 동관을 이용하였는데, 이 관내에서 공식적인 무역이 진행되었다. 회동관에서의 公貿易을 회동관 開市라고 하였다. 上馬宴이 끝난 뒤 북경의 포상인들이 화물을 싣고 회동 관 내에 들어와 監市官의 감시 하에 조선의 譯商들과 공무역이 이루어졌다. 한편 고관의 자제들과 문인학사들은 公務의 책임이 없기 때문에 체류기간 동안 주로 견문과 유람에 힘썼다. 회동관에 머무는 기간은 明代에는 40일로 제한되었지만 淸代에는 한정된 기간 이 없어서 충분한 시간을 가질 수 있었다.[7] 이들은 귀국한 이후 연행록 또는 연행기를 썼 고, 사신과 수석역관도 각기 見聞事件과 譯官手本을 지어 보고하였다.

사행의 공식적, 표면적 임무는 정치, 외교적인 것이지만 비공식적, 실질적 임무의 하나 로 무역도 포함되어 있었다. 17세기 후반 이후 조선의 경제적 발전은 청일 간의 중계무 역으로 인해 얻은 막대한 이득이 중요한 계기로 작용하였다. 당시 청일 간에는 국교가 단 절되어 왕래가 없었으므로 조선은 두 나라 사이의 중계 무역을 통해 큰 이익을 챙겼다. 청나라와 조선의 무역에는 우선 朝貢과 賜與라는 공무역이 있었다. 이 공무역을 통하여 일종의 물물교환이 이루어졌고, 때로는 궁중에서 소요되는 물품의 구득수단으로 활용되 었다.[8] 공무역에 참여하는 인사들 가운데에는 의주, 평양, 개성부 등에 속한 貿販商賈들 이 주목된다. 이들은 勅使와 使行使들이 이 고을을 지날 때 대접하는 관행에서 소용된 迎 送費를 염출하기 위해 무역에 참가하는 것을 특별히 허용받은 일종의 官商이다.[9]

회동관에서 있었던 공무역 외에 사행원과 그 수행원 개인이 하는 사무역이 있고, 공인 되지 않은 밀무역도 있었다. 이것을 後市라고 하였는데, 會同館後市, 柵門後市, 團練使 後市 등이 있어서 사행을 따라온 灣商(義州상인)이나 開城商 등이 교역하였다. 또 한양의 富商들도 사신과 역관을 대동하는 방식으로 연경행에 참여하면서 무역에 관여하였다. 사 무역의 성행은 연행시 八包의 銀貨를 휴대하여 여비와 무역자금으로 쓰게 한 八包制와 관련된 것으로 본래는 정관 등 30인에게만 허락되었다. 팔포는 은으로 2,000냥을 정액으 로 삼았으나 정관에게는 1,000냥이 더 허락되었다. 따라서 보통 정관 30명으로 구성된

7) 柳承宙, 앞의 논문, 5쪽.
8) 李元淳, 「赴燕使行의 經濟的 一考-私貿易活動을 中心으로」, 『歷史敎育』 7 (1963).
9) 나중에는 兩西의 감영과 경기감영도 무판상고, 즉 무역별장을 파견하였다. 柳承宙, 앞의 논 문, 8-9쪽.

사절단은 은 6~7만 냥 정도를 교역에 사용할 수 있었다. 한 예로 1787년의 동지사행은 83,250냥의 은으로 尚方과 內局의 公貿를 위하여 8,701냥을 썼고 기타 공적 비용을 제외한 73,316냥을 모두 사무역에 사용하였다.

조선의 사행원들은 이 기회를 이용하여 중국의 서적 및 물류를 다량으로 구입하였다. 1776년 정조의 명으로 副使 徐浩修(1736-1799)가 『欽定古今圖書集成』을 살 때 은화로 몇 만 냥 정도를 지불했다.[10] 이는 팔포제를 근거로 한번 사행에서 가져갈 수 있는 돈의 4분의 1 이상이 되는 큰 액수였다. 때로는 연행에 필요한 비용을 마련하기 위하여 公用金을 가지고 가 물자를 사고, 귀국 이후 국내에서 팔아 비용을 대신하는 半관무역도 있었다. 1758년(영조 34)에는 4만 냥의 은을 사행에 주어 100개의 모자를 사가지고 돌아와 국내 상인에게 인도하여 이득을 취하기도 하였다. 중국 조정의 공적 하사에 의한 구득도 이루어졌는데 하사품이 제한되어 있어서 실질적으로 큰 의미는 없었다.

정조 연간에는 중국으로부터 구입할 책의 목록인 『內閣方書錄』 두 권을 작성하였는데 모두 385종 10,357권의 서명과 책 권수가 수록되어 있었다.[11] 또한 조선 후반기에 민간에 유명한 장서가들이 출현하게 된 이면에는 중국 사행시에 구입하여온 서적들이 큰 역할을 하였다. 이처럼 연행은 정치외교적인 목적과 함께 민간무역의 차원에서 중요한 기회로 활용되었다.

2) 私貿易

사행한 인사들은 공무역 외에도 팔포제를 근거로 팔포무역이라고 불렸던 사무역에 종사할 수 있었다. 많은 사행원들이 여분의 돈을 가지고 중국의 물자를 구입하였다. 사행원들은 연경의 유리창, 隆福寺街 등 번창한 시장을 찾아가 서적, 서화, 각종 물류 등을 구하였다. 八包貿易을 통한 이득은 매우 컸고, 나중에는 팔포를 가져갈 수 없었던 사행원들의 포가 私商들에게로 넘어가면서 사상들의 축재수단이 되었다. 私商들은 남초저포, 보석, 모자 등 사치품 중국물자, 唐物을 대량으로 수입하여 사치와 음락의 풍조를 야기하고, 은화를 유출시켜 국가재정을 빈곤하게 하였다. 팔포무역 등의 교역에서는 중인,

10) 洪顯周(1790 1060), 『智水拈筆』, 이우성 편(아세아문화사 영인본, 1982), 28-31쪽.
11) 신양선, 『조선후기 서지사 연구』(혜안, 1977), 127쪽.

역관의 활약이 컸고, 서적을 전문적으로 취급하는 서쾌 같은 매매전문가가 등장하였다.[12]

사행무역의 주인공은 譯官이다. 이들은 때로는 私商과 결탁하거나 일본과의 중계무역을 통해 부를 축적하였다. 그러나 乾隆年間(1736-1795) 이후에는 일본과 청이 나가사키를 통해 직교역하기 시작하였으므로 매년 30-40만 냥씩에 달하던 倭銀의 수입이 끊겨 역관의 중계무역은 치명적인 타격을 입었다. 1733년(영조 9)에는 사치풍조의 근절을 위하여 禁緞令이 내려져 견직물의 수입이 금지되는 등 역관무역이 사실상 불가능해지기도 하였다.

사신들은 연경에서 공식 활동으로 궁중의례에 참석하고 공무역에 종사하였다. 60일까지 체재할 수 있었으므로 충분한 시간을 가졌다. 활동범위는 본래 회동관 안으로 제한되었으나, 나중에는 제재가 약해져서 외부활동도 가능하게 되었다. 회동관 안에 머물러야 했을 때에는 중국 상인들이 회동관 안으로 물건을 가지고 들어와 교역을 하였다. 이를 會同館開市라고 하였다. 그러나 차차로 자제군관 등은 유리창을 비롯한 燕京 시가지의 주요장소들을 구경 및 조사하고, 서화를 구득하거나 한족 문인들을 만나 교유하는 일을 하였다. 특히 천주당, 관상감, 흠천감 등을 방문하여 신문물을 접하거나, 유리창과 융복사가 등을 구경하고 필요한 물자를 구득하곤 하였다. 격이 있는 한족 문사들을 만나려고 노력한 끝에 洪大容(1731-1783) 이후에는 한족 문사들과 교분이 시작되었다. 이후 사행하는 인편을 통하여 서신과 물자를 주고받는 직접 교류가 가능해졌다.

역관무역은 18세기 중반 이후 중개무역의 쇠퇴와 私商의 대두로 타격받지만 소멸하지는 않아 역관계층의 부를 축적하는 주요한 수입원이 되었다. 역관은 실직에 종사하는 자가 적어서 중계무역에 관심을 가질 수밖에 없었다. 예컨대, 1720년 사역원 소속의 역관은 600여 명이나 실직 및 체아직은 76과에 불과하였다. 나머지 인원들은 다른 수입원이 필요했고 가장 중요한 수입원은 무역을 통하여 얻는 이익이었다. 역관직은 연경행의 참가 여부와 횟수에 따라 부의 축적 기회가 결정되었고, 이에 따라 역관직의 세습과 집중도 강화되어 갔다.[13] 역관의 무역행위는 조선에 청조 物流文化가 수입되는 통로로 작용하였

12) 강명관, 『朝鮮後期 閭巷文學 硏究』(창작과 비평사, 1997), 110-111쪽.
13) 위의 책, 88-89쪽.

으며, 이들이 가져온 경제적인 상품으로서의 청나라 물류들은 점차로 배청의식을 완화시키고 물류문화 뿐 아니라 청조 문화 그 자체에 높은 관심을 가지게 되는 배경으로 작용하였다.

사행원들은 서적과 고동서화도 구매하였는데, 목적지인 연경에서 뿐 아니라 오고가는 길에도 구입이 이루어졌다. 대개는 중국인들이 가지고 온 물건 가운데 골라서 샀지만, 중국인들이 가져온 물건 중에는 贋作이 많아서 선별할 수 있는 안목은 필수적인 요건이 되었다. 1713년 김창업이 연행하였을 때 명대의 呂紀가 그린 수묵공작 가리개를 팔러온 중국인은 그 값으로 은자 100냥을 요구하였고, 다른 5-6개의 족자도 비슷한 값을 불렀다.[14] 미불의 그림은 은 30냥을 호가하였는데 김창업은 贋作이라고 여겼다. 여기의 그림보다 미불의 그림 값이 낮았던 데에는 그런 이유가 있었던 것이다. 당시 연경에서 김창집의 영정을 그리기 위해 화공을 불렀는데 솜씨 있는 화공에게는 80냥 정도, 싼 경우는 10냥 정도 지불하면 그릴 수 있었다.[15] 참고로 서양에서 제조된 고급 問時鍾(자명종)의 가격은 은 100냥 정도였다.[16]

19세기 초에 사행한 紫霞 申緯(1769-1847)는 돌을 수집하는 벽이 있었다. 그는 사행 길목마다 귀한 돌이 있으면 수집하여 한양에 가져 왔는데 돌이었던 까닭에 수많은 고초를 겪었다고 한다. 사대부들 간에는 연경에 갔을 때의 삼빈설 즉, 文貧, 言貧, 銀貧이 유행하였다고 한다. 그만큼 연경행에 대한 기대감은 커지기만 하였다.

공무역과 사무역 외에 밀무역인 柵門後市와 團練使後市도 성행하였다. 연행할 때마다 조선의 상인들이 역졸이나 종복으로 끼어들어 압록강을 도강하고, 봉황성 책문에 이르러 가지고 간 인삼, 백지, 지장, 紗綢, 저포, 모피 등으로 중국의 紬緞, 백포, 약재, 보석, 안경, 문구를 구입하였다. 책문후시는 18세기 이후 한중무역의 유일한 통로가 되기도 하였다. 단련사후시는 사행역상들과 사상들이 瀋陽에서 구입한 상품들을 조선으로 들여오는 통로였는데 그 규모가 매우 커서 중국의 百貨 중 여기서 거래되지 않는 것은 없었다고 한다.[17]

14) 김창업, 「연행일기」, 『국역연행록선집』IV, 李章佑 외 역(민족문화추진회, 1976), 1713년 2월 21일, 279쪽.

15) 위의 글, 407쪽.

16) 홍대용 지음, 『산해관 잠긴 문을 한손으로 밀치도다 홍대용의 北경여행기 을병연행록』, 김태준, 박성순 옮김 (돌베개, 2001), 172쪽.

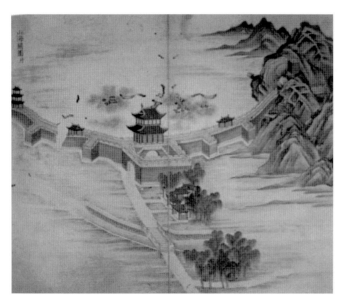

1. 이필성, 〈瀋陽關外圖〉, 《瀋陽館圖畵帖》, 지본채색, 46.1×55.2cm, 명지대학교 LG연암문고

　동지사 때에는 사신단 가운데 畵員이 포함되었다. 보통 1명이 선발되어 수행하였고, 여러 가지 역할을 하였을 것으로 보인다. 현재까지 확인된 바에 의하면 노태현, 허숙, 이필성, 이성린, 홍수복, 김응환, 이인문, 이종근, 이수민, 윤명주, 최항 같은 화가들이 파견되었다. 연행 화원의 경우 통신사행에 파견된 화원들과 달리 그 활약상이 잘 드러나지 않고 있다.[18] 이 가운데 이필성은 1760년 동지사행의 화원으로 동반하여 파견되었다. 이 당시 영조는 효종의 60주기를 추모하면서 효종이 머무르던 심양의 유적 등을 방문하고 그려오기를 명하였다. 화원 이필성이 그린 《심양관도화첩》은 어명으로 제작된, 연행의 기록을 보여주는 작품으로 주목된다(도 1).[19]

　연행에 참여한 인사들은 돌아갈 즈음 청으로부터 賞으로 150냥의 은을 받아 나누어 갖

17) 김한규,『한중관계사』 II (아르케, 1999, 2002 4쇄본), 754-761쪽.

18) 화원의 이름과 파견시기 등에 관하여는 최경원, 앞의 논문, 7쪽 참조.

19) 이 화첩에 대하여는 林銀順,「朝鮮後期 瀋陽關圖 畵帖과 西洋畵法」,『美術資料』 58(1997), 25-55쪽; 정은주,「1760년 庚辰冬至燕行과 《瀋陽關圖帖》」,『明淸史硏究』 25(2006), 97-139쪽 참조.

고, 이로써 노자도 삼고 빚도 갚는 관례가 있었다. 그런데 1795년 이후 30명의 正官에게 만 반상받은 은을 나누어 주고, 사신의 從人과는 나누지 말라는 명이 있어 물의가 있었다. 그리고 이때 畵師, 日官, 醫員, 寫字官 등이 정관에 들지 못하다가 탄원을 올려 다시 정관에 포함되었다.[20]

2. 私的 교섭

18세기 중엽 이후, 특히 洪大容 이후에 청나라의 한족 문인들과 직접 교류가 시작되었다. 1766년(영조 42) 2월 홍대용이 연경에서 만난 35세의 嚴誠, 25세의 潘庭筠, 48세의 陸飛는 절강성 항주 출신으로 과거를 준비하러 연경에 머무르던 한족 문인들이다. 반정균은 시서화를 매우 즐겼고, 엄성은 그만큼은 아니지만 기분이 내킬 때는 그림을 그렸다. 이들의 시서화는 연경에서의 만남 이후에도 서로 교환되었다. 그리고 1790년(정조 14) 함께 사행했던 朴齊家(1750-?)와 柳得恭(1748-1807)은 紀昀(1724-1805), 阮元(1764-1849)같은 학자뿐 아니라 화가인 羅聘(1733-1799), 吳照, 張道渥 등을 만나 교분을 만들고 그들의 서화를 보고 선물을 받았다. 1792년(정조 16)에 사행한 副使 松園 金履喬(1764-1832)와 평양선비 金正中은 전 揚洲刺史였던 張道渥, 徽州 翕縣 사람으로 程明道의 23세손인 程嘉賢 등을 만나 교유하였다. 김정중은 장도악의 指頭 隷書와 幽居圖 등의 서화, 李鱓의 그림, 필자미상의 모란도 障子, 徽州産의 名品 墨과 圖畵硯 등을 선물로 받아 김이교의 부러움을 샀다.[21] 18세기 말 이래로 많은 조선 문인들이 청나라 한족문인들과 교분을 이어갔다.

박제가는 1778년, 1790년(2번), 1801년 모두 4번에 걸쳐 연행하였고, 그 사이 『四庫全書』 편수관인 紀昀, 경학의 대가 孫星衍, 고증학자 阮元, 화가 羅聘 등을 포함하여 102명이 넘는 문사들과 교분을 맺었다.[22] 이덕무는 박제가의 北學이 唐癖, 唐學, 唐漢, 唐魁라고 비난받는다고 충고하였는데, 박제가는 그 정도로 청나라의 신문화를 적극적으로 배

20) 이계호, 앞의 책, 191-192쪽.

21) 이들의 교유과 선사품에 대하여는 김정중, 「연행록」, 『연행록선집』 357-358쪽, 475쪽, 487쪽, 490쪽 참조.

22) 藤塚鄰, 『淸朝文化東傳의 硏究』(圖書刊行會, 1975) 이 책의 번역본 藤塚鄰 著, 朴熙永 譯, 『추사 김정희 또 다른 일굴』(아카네미 하우스, 1993), 53-60쪽 참조. 이 딩시 揚州 출신의 나빙은 불가에 귀의하여 유리창의 관음사에 기거하고 있었다.

우고 수입하고자 하였다.[23] 북학파들에 의해 시작된 청조 한족문사들과의 직접교류는 19세기 전반에는 秋史 金正喜(1786-1856)에게로 이어졌다. 김정희, 신위 등 수많은 조선 문사들과 교유한 覃溪 翁方綱(1733-1818)은 당시 중국 북쪽지역에서 손꼽히는 예술품 소장가였다.[24] 연경에 갔던 많은 조선 인사들이 그의 수장품을 볼 수 있었고, 그는 조선 문사들에게 서화고동을 선사하기도 하여 중국미술품에 대한 높은 안목을 형성하는데 기여하였다. 橘山 李裕元(1814-1888)은 청나라의 한족문인이 여러 번 자신의 글씨를 구하여 보내주었다는 기록을 남겼다. 또한 김정희가 옹방강에게서 받은 고동잡기의 목록과 紀昀이 洪良浩에게 기증한 고동기물의 목록을 기록하였는데, 벼루, 차주전자, 연적, 필세, 상아빛 자기 등의 도자기류, 필통 등 귀중한 문방잡기들이 선사되었음을 알 수 있다.[25] 19세기 말 朴奎壽(1807-1896)는 두 번 연행하였는데, 正使로 갔던 두 번째 연행의 목적은 청조인사들과 교분을 나누는 것이었다. 그는 2차 연행에서 80여 인을 직접 만나 교유하였다. 이러한 교분은 물론 귀국 이후에도 이어졌고, 서신 및 물자, 서화금석의 교환으로 이어졌다.[26] 즉 19세기에는 조선 문사들과 청조 문사들 간의 직접 교류가 매우 활성화되어 청의 문화와 학술, 물류가 동시대적으로 교환되는 상황이 되었다.

직접 교류 과정에서 입수된 중국 서화와 금석고동은 일단 중국 문사들의 감정을 거친 것이라는 점에서 진작일 가능성이 높고, 대개는 구매된 것들에 비하여 훨씬 수준이 높았다.[27] 그리고 이 교섭은 청에서 조선으로만 오는 일방적인 것이 아니라 상호 교환하는 교류였다. 조선의 문인들은 조선의 서적과 시서화, 서적, 금석자료들을 청나라 문인에게 보내주어 청나라에도 조선의 학술과 문화, 시서화가 알려지게 되었다.

사적 교섭으로 연경에 머무는 동안 천주당, 또는 아라사아관(러시아관)을 방문하여 만

23) 李德懋,「與朴先生(齊家)書」,『雅亭遺稿』卷7.
24) 옹방강의 자세한 행적, 서화관련 활동 및 서화목록에 대하여는 沈津,『翁方綱年譜』中國文哲專刊 24 (臺北: 中央研究院中國文哲研究所, 2001)
25) 李裕元,「覃齋中物出東方」,『林下筆記』, 844쪽;「紀曉嵐贈耳溪物」, 앞의 책, 843-844쪽(강명관, 앞의 책, 305쪽에서 재인용).
26) 李完宰,『朴珪壽 研究』(집문당, 1999), 158쪽.
27) 그 한 예로 1827년 경 김정희 동생인 金命喜에게 보낸 張深의〈富春山圖〉모사본을 들 수 있다. 이 당시〈부춘산도〉는 이미 청조 내부의 소장품이었다. 장심은 이전에 심주와 운수평의 임본이 있었는데, 장심의 집에 심주의 임본이 소장되어 있었다고 하였다. 장심은 王翬본을 토대로 다시 임모하여 김명희에게 보내주었다. 藤塚鄰, 앞의 책, 174쪽.

난 서양인들과의 교류도 지적할 수 있다. 연경에 머문 조선사신단들은 연경에 있던 동서 남북 네 개의 천주당을 방문하는 것이 하나의 관례가 되었다. 18세기 중엽 이후에는 현재 북경 宣武門 근처에 있는 南天主堂과 현재 王府井에 있는 동천주당을 자주 방문하였다. 홍대용이 남천주당을 방문하였을 때 그곳에는 欽天監의 관원으로서 봉직하던 劉松齡 (A. Von Hallerstein)과 鮑友官(A. Gogeisel)이 있었다. 홍대용은 특히 천주당을 여러 번 방문하면서 서양회화와 서양의 과학기재 등을 구경하였을 뿐 아니라 서양 선교사들과 깊은 문답을 나누었다.[28] 그 과정에서 본 서양회화와 서양 문물은 조선인들에게 깊은 감명과 충격을 주었다. 천주당을 방문할 때 조선사행원들은 보통 먹과 종이, 부채, 청심환 등 예물을 가지고 가서 선사하였고, 서양 신부들은 답례로 유리병, 鼻煙筒, 지도책 등 서양 물건을 선물로 주었다.[29] 받은 물건들은 여행의 기념물로 조선에 가져왔으니, 천주당 방문과 서양신부들과의 만남은 사행 중 가장 기념이 되는 일 중 하나였다. 19세기에는 서학에 대한 비판적인 분위기 탓에 천주당 방문이 금지되었다. 그러나 여전히 조선사람들은 西洋畵法과 서양의 교묘한 기물에 관심이 있었고, 대신 아라사아관을 방문하여 서양의 문화를 접하였다. 1833년(순조 33)에는 동지사의 정사와 부사가 아라사아관을 방문하여 서양화가에게 초상화를 그려 받기도 하여 어떤 방식으로든 서양문물을 경험하는 일이 지속되었다.[30] 서양인과의 직접 교류는 귀국 이후까지 지속되지는 않았지만 매우 충격적이고 새로운 경험을 주는 교섭이었다.

3. 중국회화의 구매 · 교환 · 열람

1) 서화시장과 서화의 구매

중국회화의 구입 방식은 구매, 선사품, 물물교환 등의 방법이 동원되었다. 대부분의 물자는 구매를 통하여 구입하였지만, 서화의 경우에는 경제적 가치 이상의 의미를 가진 문화적 대상이었기에 다른 구입방식도 작용하였다.

28) 홍대용은 특히 천주당을 여러 번 방문하면서 서양 신부들과 깊은 문답을 나누었다. 홍대용, 앞의 책, 138-141쪽, 158-167쪽, 181-191쪽, 195-198쪽 참조
29) 이계호, 앞의 책, 305-308쪽 참조.
30) 金景善 著, 『燕轅直指』, 김도련 외 역, 『국역 연행록신집』 X(민족문화추진회, 1977), 259-276쪽과 306-307쪽.

1720년에 연행한 李宜顯(1669-1745)이 중국인이 가져온 명나라 神宗의 御畵를 값이 비싸 살 수 없다고 하였더니 역관 중에 서반과 친한 자가 있어 흥정을 부쳐 부채, 火鐵, 魚物 등의 잡물을 주고 구입하였다.[31] 그러나 이 경우는 아무래도 贋作이었을 가능성이 높아 보인다. 물건 가운데 上品인 경우는 부르는 것이 값이었다. 1798년 사행시 사행원들이 구경한 먹 한 궤는 모두 25개의 먹이 들어 있었는데, 은 30냥을 불렀다.[32]

경제적인 행위를 수반한 구매 이외에 사적인 교분을 통하여 교환, 증정된 회화들도 적지 않다. 이는 특히 18세기 후반경 청나라의 한족 문인들과 교유를 시작한 이후 일어난 현상인데, 연경에서 만나 교분을 쌓으면서 서화와 물자를 교환하고 귀국한 이후에도 인편을 통하여 꾸준히 서화 및 서적, 물자의 교환이 이어졌다. 직접 교류에 의해 입수된 서화, 물자들은 대체적으로 수준이 높고 眞作이 많다는 점에서 중요하다.

중국산 서화는 대부분 연경에서 구입하였다. 사행원들은 연경의 유리창과 융복사, 용봉사 일대에 있던 古董, 古玉, 書畵 시장을 반드시 둘러보고는 하였다. 홍대용이나 박지원, 박제가, 이덕무 등 이 일대를 돌아본 인사들은 그 규모와 화려함, 물자의 풍성함에 경탄하였다.[33] 유리창에서 구경한 고동서화와 각종 사치한 物流들은 경이감을 주는 대상들이었지만 조선인들에게는 가격이 무척 비싸다고 여겨졌다. "이런 까닭으로 매매하는 자는 매우 드물며, 산다는 것도 아주 자질구레한 값싸고 별로 소용이 안 되는 것들 뿐이다. 그러므로 유리창 사람들이 이르기를 천하고 값싼 물건을 가리켜 '조선사람이나 살 물건'이라고 한다."[34]

홍대용은 유리창의 모습을 다음과 같이 정리하였다.

31) 이의현, 「경자연행잡지」, 李民樹 역, 『국역연행록선집』 V(민족문화추진회, 1976), 50-51쪽.

32) 서유문 지음, 『무오연행록』, 조규익 외 역(도서출판 박이정, 2002), 293쪽.

33) 박제가, 「古董書畵」, 『北學儀』; 이덕무는 유리창을 구경하면서 서적(書籍), 화정(畵幀), 정이(鼎彝), 고옥(古玉), 금단(錦緞)을 샀다. 이덕무, 「입연기」하, 『청장관전서』제 67, 정조 2년 5월17일조.

34) 당시 역관이 보석 2개의 값이 800냥이라고 하자 도망갔고, 다른 물건도 다 비슷한 가격이었다고 한다. 이 글은 1828년(순조 28) 사은 겸 동지정사의 군관으로 파견되었던 것으로 보이는 林思浩가 기록하였다. 「心田考」2 유관잡록, 『국역연행록선집』 IX (민족문화추진회, 1977), 175쪽.

유리창은 유리 기와와 벽돌을 만드는 공장이다.……유리창은 정양문 밖 서남 5리 지점에 있는데, 창에 가까운 길 좌우는 시장점포로 되어 있다. 동서로 閘門을 세우고 유리창이란 편액을 붙여 두었기 때문에 그것이 시장이름으로 되어 버렸다 한다. 시중에는 서적과 碑版, 정이(鼎彝; 솥과 이(彝), 이는 중국 종묘의 제기로 공신의 사적을 기록하는 것임)·골동품 등 모든 器玩雜物들이 많다. 장사를 하는 사람들 중에는, 과거를 보고 벼슬을 얻어하기 위해 온 남방의 수재들이 많기 때문에, 이곳에 있는 사람 중에는 가끔 명사들이 끼어 있다. 시장의 전체 길이는 5리쯤 된다.……책가게는 일곱이 있다. 3면 벽으로 돌아가며 수십 층의 시렁을 달아 매고 상하로 부서별 표시를 해서 질서정연하게 진열을 해 두었는데 각 권마다 표지가 붙어 있다. 한 점포 안의 책만도 수만 권이나 되어 고개를 들고 한참 있으면 책 이름을 다 보기도 전에 눈이 먼저 핑 돌아 침침해진다.……기실 일반 백성들의 양생(養生) 송사(送死)에 꼭 없어서는 안 될 것은 하나도 없었다. 그저 모두가 이상한 재주에 음탕하고 사치스런 물건들로 사람의 뜻을 해치는 것뿐이다. 이상한 물건들이 날로 불어나며 선비들의 기풍이 점점 흐려져 가니, 중국이 발전 못하는 것도 다 그런 이유 때문인 것 같다. 슬픈 일이다.[35]

홍대용은 유리창의 호사스러운 물류문화를 목격하고 놀라워했지만 다시 한번 道의 쇠퇴와 연결하여 해석하면서 거리를 두었다. 그러나 청의 번창한 물류문화는 차차로 명분론과는 다른 차원에서 관찰되고 그 자체로서 인정되기 시작하였다. 사행원들은 유리창의 놀라운 경관을 국문기행록이나 국문가사로서 상세하게 묘사하여 흥성한 청의 문물을 생생하게 전달하였다.[36]

연행의 기록 가운데 국문으로 쓰여진 연행가사는 본래 중국인들에게 알리지 않을 사항을 쓰기 위한 목적과 집안 사람에게 읽게 하기 위한 동기로 기록되었다. 한문기록에 비하여 여러 사람들이 읽게 되므로 전파력이 매우 컸다. 19세기의 국문 연행가사들에는 유리창의 찬란한 풍광과 판매되는 물류들에 대한 소상한 기록이 있어 당시대의 일반인들이

35) 洪大容, 「燕記」, 『湛軒書外集』 9권 참조.
36) 임기중, 「조선후기 연행록의 물류인식과 문물인식」, 『한국실학과 동아시아 세계』(성기문화재단, 2004) 참조.

중국 유리창의 풍경을 얼마나 궁금해 했는지 알려준다. 이 연행가사들은 유리창의 상점들을 판매되는 물건의 종류에 따라 분류하여 기록하였다. 그 예로 유리창의 冊肆 항목에서는 경사자집 백가서, 소설패관, 운부자전, 주학역학, 의약, 복서, 불경, 사서도경, 기문벽서, 시학율학, 명필법첩, 그림첩, 천하산천지도 등이 거론되었다. 18세기 이전의 연행록에는 보이지 않던 물류의 서술담론이 증가하면서, 의복풀이(풀이는 상점가를 의미함: 필자 주), 서책풀이, 약파는 데, 책파는 데, 차관차종, 노구 솥, 옹기사기, 유납기명, 연적필통, 벼루, 조희필묵, 필산조차, 책상문갑, 궤그릇 등 다양한 물류를 기록하게 된 것이다.[37]

이와 같은 물류 인식의 배경에는 정약용(1762-1836)의 『物名攷』, 이가환과 이재위의 『物譜』(1802), 유희의 『물명고』(1820), 유씨의 『物名纂』(1890) 등의 저술이 작용하고 있었다. 생활필수품의 가치가 제고되면서 실생활에 필요한 공산품의 생산활동이 가치 있는 일로 인식된 새로운 상황을 배경으로 중국산 물류에 대한 관심이 점차로 높아져 갔다. 18세기까지의 연행록에서는 주요담론이 역사, 인물, 학문, 제도, 예술, 문화, 시문 등이었으나, 19세기 이후에는 물류에 많은 관심을 드러내었고, 문물의식에서도 실용성을 중시하는 변화가 나타났다.[38]

고동서화의 유통에 있어서 중국 측에서는 序班의 역할이 컸다. 서반은 일종의 서리직인데, 인쇄업이 발달했던 중국 남방의 外省에서 뽑혀 올라온 사람들이었다. 그러나 녹봉이 적기 때문에 연경의 물화 중 서적, 그림, 필묵, 향, 차 등 古雅한 상품의 독점권을 허락하였다.[39] 이 서반들로부터, 조선의 역관으로, 역관으로부터 조선측의 서적 전문상인인 서쾌로 그 상권이 연결되었다. 그러나 서반의 행패도 적지 않아 서반을 통하지 않으면 구매가 불가능한 구조였다. 이러한 구조는 때로는 조선인들의 안목이나 시야를 한정하는 조건으로 작용하였다.[40] 여하튼 전문상인들의 역할은 고동서화 같은 고급상품의 유통을

37) 임기중, 앞의 논문, 98, 102쪽.

38) 위의 논문, 111쪽.

39) 『陶谷集』(保景文化社, 1985), 683쪽 (강명관, 『조선시대 문학과 예술의 생성공간』(소명출판사, 1999), 258쪽에서 재인용).

40) 조선사신단의 공무역과정에서 일어난 폐해와 흥정의 구체적인 사례와 은의 가치 및 동전의 가치에 대한 상세한 비교는 1798년에 서유문이 지은 『무오연행록』, 290-292쪽 참조.

원활하게 하는 기폭제로 작용하였고, 이들은 특수한 수요에 대응하면서 많은 이익을 낼 수 있었다.

19세기 무인인 이우준은 서울의 종로거리에 진열된 百貨로서 사람의 눈을 즐겁게 하는 것은 모두 북경의 유리창에서 수입된 것이라고 하여 청나라의 물류가 한양 시장을 휩쓸고 있음을 지적하였다. 18세기 말 이후 한양에는 서화고동을 판매하는 전문시장이 존재하고 있었다. 姜彝天이 1800년 이전에 쓴 「漢京詞」에 의하면 종로 광통교 부근에 서화고동의 상점들이 즐비하였고 도화서의 화원 그림이 팔렸다고 한다. 즉 1800년 이전에 이미 형성된 서화시장은 「한양가」 중 광통교 서화시장의 묘사, 정약용이 남긴 광통교에서 파는 도화서 화원그림에 대한 기록 등 19세기 전반의 기록에도 계속 나타나는 것으로 보아 19세기 전반에는 꽤 활성화된 것을 알 수 있다.[41] 종로 저자거리에 서화고동시장에 유통되는 서화고동 가운데에는 중국에서 수입된 것들도 적지 않았을 것이다. 또는 기왕에 수장가들이 가지고 있던 물건들도 이 시장에서 거듭 유통된 정황도 포착된다. 시장은 사대부계층 뿐 아니라 경제력을 확보하고 어느 정도의 문화적 취향을 가진 중서민층들에게 공급되는 고동서화의 수요를 담당하는 주요한 통로가 되었다. 이들에게 있어서 대청인식을 논한다는 것은 이미 의미가 없을 수도 있다. 시장에서 유통되는 물류로서의 고동서화는 이미 상품으로 저변화된 唐物이었을 뿐이다.

19세기에는 중국의 물류문화에 대한 흠모가 점차로 높아지면서 사치풍조를 조장하는 원인이 되기도 하였다. 서민 가운데 경제력을 가진 사람들 중 서화고동을 삶의 일부로 여기면서 고가의 고동서화를 수장, 품평하였다. 이 당시 고동서화란 대개가 중국산을 애호하였으므로 안목을 갖추진 못한 경우 贋作을 구입하는 일도 많았다. 조수삼이 기록한 '古董老子'는 가산을 탕진하면서 고동서화를 사들였는데, 안목이 없어 모두가 가짜를 구입하고서도 이에 개의치 않고 자신의 소장품을 탈속한 삶의 표상으로 여기며 自娛하였던 서민 소장가의 사례이다. 차차로 경제력을 확보한 상민들 사이에서도 고동서화의 수집과 감상이 유행하였고, 서화시장은 점차로 활성화되었다.[42]

중국서화나 고동은 기본적으로 구매를 통하여 구득되었다. 이유원은 젊었을 적에 北宋

41) 이우준, 「치검」, 『봉유야담』(보고사), 14, 21쪽(강명관, 앞의 책, 335쪽에서 재인용); 丁若鏞, 「玉沙에게 답함」, 『국역다산시문집』 8, 45면(강명관, 앞의 책, 338-339쪽에서 재인용).
42) 강명관, 앞의 책, 320-322쪽.

代 李公麟의 〈洛神圖〉와 〈九歌圖〉를 보았는데, 〈구가도〉는 구하였으나 〈낙신도〉는 다른 사람이 먼저 사가지고 가서 구하지 못한 것을 내내 아쉬워하였다.[43] 회화 구입에 경쟁이 있었다는 이야기다. 고동수집가로 유명한 徐常修(1735-1793)는 이덕무와 교분이 깊었는데 그의 여종이 빚쟁이에 몰려 관가에 끌려가게 되자 자신이 소장하고 있던 명대의 宣德 坎离爐를 팔아 구해 주었고, 이덕무가 1766년 서재를 지을 때에는 고서를 팔아 비용을 더해주기도 하였다.[44] 뛰어난 감식가였던 서상수는 수백 전에도 팔리지 않던 중국산 古 筆洗를 알아보고 8000전이나 주고 구입한 일이 유명한 일화로 전하고 있다. 이 필세는 물론 천하의 보배였다. 이처럼 고동서화의 구매에는 늘 안목의 문제가 따랐다. 따라서 구매라고는 하지만 그 가치를 판단하는 일은 구매자의 안목에 달려 있다는 특수한 조건이 작용하였다. 19세기에 李裕元은 尹定鉉이 소장하던 송나라의 鸚鵡硯을 申緯의 양연 산방에서 본 적이 있는데, 그로부터 40년 뒤 시장에서 팔리고 있던 것을 목격하고 기록하였다.[45] 이처럼 고동서화는 서로 돌려가며 감상하였고, 또 이런저런 이유로 소장자가 바뀌기 마련이었는데, 이는 고동서화 시장이 유지되는 요인이기도 하다. 구매는 서화시장에서도 이루어 졌지만, 워낙 고급상품이다 보니 전문상인 또는 중개인들이 방문을 통하여 유통하는 방식도 존재하였다. 이유원의 기록에 의하면 어린 아이가 그림족자를 팔러 왔는데, 명나라 唐寅의 〈章臺少年行〉이었다고 한다. 즉, 상인에도 다양한 계층이 존재하였다는 말이다.[46]

2) 교환: 家傳, 膳賜, 交換, 借用

경제적인 행위는 아니지만 서화의 소장자가 바뀌는 방식으로 가전, 선사, 교환, 차용 등을 들 수 있다. 이는 중국서화를 구득할 때에도 적용되었다. 한 가지 예로 1713년 金昌業 (1658-1721)의 사행원 중 의원인 김덕삼이 중국사람들을 진찰해 주면 面皮라고 하면서 처음에는 비단을 가지고 왔으나 나중에는 서화를 선물로 가져오는 자가 많았다고 기록한

43) 李裕元, 『嘉梧稿略』 책5, 韓國文集叢刊 315, 564쪽.
44) 吳壽京, 「18세기 서울 文人知識層의 性向-'燕巖그룹'에 관한 硏究의 一端」(성균관대학교 대학원 박사학위논문, 1990), 164-165쪽.
45) 李裕元, 『嘉梧稿略』 책5, 韓國文集叢刊 315, 168쪽.
46) 李裕元, 「華東玉糝編」, 『林下筆記』 34권, 『국역임하필기』 7(민족문화추진회, 2000), 172쪽.

것을 들 수 있다.[47] 이런 경우는 아마도 가치의 고하를 따지기는 어려웠을 것이고, 진안의 문제도 논의하기 어려웠을 것이다. 따라서 의도적인 구매보다는 질이 다양했을 것이다.

또한 많은 물건들이 先代로부터 가전되어 전해졌다. 李夏坤(1667-1724)이 만든 萬卷樓는 19세기 중엽 이후에도 자손들이 관리를 잘하였는지 그 이름을 이어갔다. 徐瑩修(1749-1824)가 모은 서적과 서화는 아들 서유구(1764-1845)에게로 이어졌고, 南有容(1648-1773)으로부터 시작된 서화고동의 수장은 아들 南公澈(1760-1840)에게로 전수되어 마침내 1815년 경 출간된 「書畵跋尾」라는 중요한 기록을 낳은 기반이 되었다.[48] 이처럼 한번 수집된 서적과 서화는 특별한 사정이 없는 한 世傳되는 경향이 있었다. 서화수장도 家業의 한 가지로 인식하면서 대표적인 수장가 가문이 형성될 수 있었던 것이다.

서유구가 19세기 초 『林園經濟志』와 같은 거대한 저술을 완성하면서 893종의 중국서적을 인용한 것은 집안에 소장된 장서들 덕분이었을 것이다.[49] 19세기 초 洪顯周가 꼽은 장서가 중에는 심상규의 4만권, 조병귀, 윤치정의 3, 4만 권, 두릉리의 서유구와 충남 진천현에 있던 이하곤의 萬卷樓가 8천 권 장서로 거론되었다. 그런데 이 장서가들은 동시에 李夏坤의 宛香閣, 南公澈의 書畵齋 와 古董閣, 沈象奎의 嘉聲閣 등 서화를 수장하고, 완상하는 서재를 운영하고 있었다.[50]

교분을 통해 교환한 서화도 수장의 중요한 방법으로 손꼽힌다. 이 경우는 대부분 직접, 간접교류에 의한 선사품이거나 요청에 부응한 기증품이었다. 당대에 교류된 서화이니 당연히 진작이었고, 그런 점에서 중요한 의미가 있다. 홍대용은 반정균에게 중국의 고동서화는 값이 비싸니 부탁하지 않겠으나, 그들이 제작한 서화는 청에서는 범상한 것이겠지만 조선에 건너오면 그 자체가 귀한 보배가 되므로 보내 주기를 청하였다. 이 같은 통로로 교환된 수많은 시서화, 금석자료, 서적은 연경의 시장에서 구입한 것보다 수량은 적지만 격이 높고, 동시대 학술과 예술의 조류를 전달한다는 점에서 중요한 의미가 있었다.

1792년에 연행한 평양선비 김정중은 徽州 출신의 漢族 선비 정가현과 교유한 뒤 이별

47) 김창업, 「연행일기」, 앞의 책, 279쪽.
48) 남공철의 서화수장에 대하여는 文德熙, 「南公轍(1760~1840)의 繪畵觀」(홍익대학교 대학원 석사학위논문, 1994) 참조.
49) 서유구의 『임원경세지』에 대하여는 이성미, 앞의 논문 참조.
50) 강명관, 앞의 책, 314쪽.

2. 張深, 〈王翬本富春山圖〉, 지본채색, 258.4×30.7cm, 간송미술관

의 선물로 부채 2자루, 청심환 2알, 井田畵 1장, 色筆 2자루를 주었다. 이에 정가현은 소중히 간직하던 휘주 흡현의 曹素功이 만든 먹 두 자루와 흡현 龍尾山 생산의 眉文이 있는 圖畵硯를 선사하였다. 김정중이 가격을 묻자 정가현은 벼루의 가격이 은 수십 냥이 넘으며, 먹과 벼루 모두 시장에서는 구하기 힘든 명품이라고 설명하였다. 또한 함께 교유하던 장도악으로부터는 指頭 隸書와 장도악의 幽居를 그린 幽居圖, 정가현으로부터는 필자 미상의 모란도 障子와 李鱓의 그림도 선사받았다. 이를 알게 된 김이교는 이선이 家庭 (1522-1566)연간에 꽃과 돌을 잘 그린 이라고 하면서 부러워하였다.[51] 19세기 초 청나라의 문인 叔淵 張深은 金命喜, 申緯 등 조선의 문사들과 교분을 가지고 있었다. 김명희는 장심에게 黃公望의 〈富春山圖〉 임모본을 그려 달라고 부탁하였다. 장심은 王翬本을 토대로 臨仿하여 보내주었다(도2). 장심은 또한 신명준이 그린 부채그림을 김명희를 통하여 받고서는 "倪雲林(倪瓚)이 따로 종파를 열었고/ 米敷文(米友仁)은 스스로 가풍을 이어받았다"라고 상찬하는 시를 지어 보냈다. 장심과 신위 부자는 한 번도 만난 적이 없었지만 김명희를 통하여 시와 그림을 주고받으며 간접적으로나마 교분을 가졌던 것이다.[52] 이 같은 예에서도 확인되듯이 청조 문사들과 조선 문사들의 교류 및 서화의 교환은 직접적, 간접적 방식으로 이어지면서 서로의 학술과 문화를 주고받는 통로가 되었다.

51) 김정중, 앞의 글, 481쪽, 489쪽.
52) 오세창, 『국역 근역서화징』 하 (시공사, 1998), 928-929쪽.

3) 열람

회화를 구득하거나 소장하지 않고서도 감상을 위하여 열람하는 방법이 있었다. 이 중 남의 것을 빌려보는 방법은 조선시대 동안 흔히 일어났던 방식이다. 그림을 좋아한 숙종은 종실이나 사대부가에서 옛 서화를 가져다 열람한 경우가 많았다. 東平君 申景裕家에서 仁祖의 〈乘槎之圖〉扇面을, 洛山守 李檠繼에게는 인목왕후의 어필과 인현왕후가 수놓은 仁祖大王御畵를, 花善君 李浧의 자손에게서는 水墨翎毛障子를 구해다 보았다. 또한 1715년(숙종 41)에는 宗臣인 郎善君 李俁(1637-1693)의 《海東名畫帖》을 가져다 60폭 가운데 26폭을 화공을 시켜 모사하여 궁중에 소장하였다.[53]

열람과 구경은 중국에 갔던 사행원들이 가장 즐긴 일이다. 서화를 애호한 김창업은 오고가는 사이 본 작품을 상세히 기록하였는데, 이 경우는 당시 활동하던 청나라 화가의 그림까지도 거론하고 있다. 즉, 사거나 수장하는 경우가 아니기 때문에 선별되지 않은 채로 좀더 폭넓은 범위의 작품을 구경하고 기록하였던 것이다. 김창업은 청의 궁중인 斗姥宮에 들어가 황제의 서화를 구경하였는데, 〈山精木魅圖〉, 〈淸明上河圖〉, 趙孟頫의 〈書〉, 米芾의 〈天馬歌書〉, 王仲盛이 1691년에 그린 〈呂洞賓像〉 벽화, 〈西園雅集圖〉, 陳繼儒의 〈水墨龍圖〉, 董其昌의 〈畵屛〉을 보았다. 또 청나라 사람인 馬維屛의 집에 가서 청의 궁중 화가가 그린 10폭 병풍도 보았고, 궁중화가인 强國忠이 그린 〈수묵도〉도 얻었다. 김창업이 열람한 서화들은 다른 수장가들이나 국내의 감평가들에게는 그 당시까지 거론되지 않

53) 陳準鉉, 「肅宗의 書畵趣味」, 『서울大學校博物館年報』 7(1995), 19-20쪽.

던 청대 회화를 포함하였다는 점에서 의미가 있다.[54] 그러나 이것은 단순열람이기에 가능했던 것이고, 열람이란 많은 돈을 주고 구매하는 것과는 다른 차원의 행위였다. 서화의 열람과 구경은 사행원들 사이에 관례화된 경험이 되었다.

사행원들은 시장에서도 많은 서화를 구경, 열람하였다. 보통 국문연행록은 한문연행록보다 좀더 상세하고 생생한 묘사가 특징인데, 홍대용도 국문연행록을 쓸 때는 좀더 생생하게 묘사했다. 홍대용은 유리창의 그림 가게를 자세히 기록하였다.

그림푸자로 들어가니 한 늙은 사람이 눈에 안경을 끼고 깁(비단)에 화초와 새 짐승을 그리는데 쟁틀처럼 틀을 만들어 깁을 메어 탁자에 얹고 교의에 앉아 채색을 메웠다. 김복서가 사려고 하여 값을 물었더니 늙은 사람이 말하기를, 이것은 남의 화본(話本: 소설책)을 값을 받고 그려주는 것이어서 팔지 못한다고 하였다. 그래서 그 값을 물었더니 은 서 돈을 받는다고 하였다. 옆으로 여러 탁자를 놓고 서너 아이들이 바야흐로 그림을 그리기에 나아가서 보니 다 남녀의 음란한 모양이었다. 이것으로 보아도 북경의 음란한 풍속을 알 것이고, 아이들에게 먼저 이런 것을 가르치니 괴이했다. 좌우에 인물과 누각을 그려 무수하게 걸었는데 다 서양국의 화법을 모방하였으며 솜씨가 용렬하여 볼 것이 전혀 없었다. 그중 萬壽山(중국 북경 서북방 교외에 있는 산)을 그린 그림 한 장이 있었는데, 한 칸에 가득 붙였다. 김복서가 말하기를 이것은 서산 行宮을 그린 것이라고 하였는데, 누각의 제도와 물상의 채색이 매우 빛났다.……[55]

그림 파는 곳의 정경을 생생하게 묘사하였고 소설판본, 춘화, 서양화, 界畵式 그림을 본 것을 기록하였다. 홍대용은 이것들 말고도 다른 물건들을 많이 보았을 것이다. 그러나 기록할 때는 조선인의 눈에 띄는 특별한 대상들을 선별한 것으로 보인다. 조선인들에게 관심이 높았던 삽화가 있는 소설을 사려고 하였지만 사지 못했고, 春畵는 멸시하였으며, 西洋畵法의 그림에 대하여 말할 때는 수준이 낮다고 비판하였다. 여기서 주의할 것은 홍대용이 남천주당과 동천주당에서 본 서양화에 대하여는 깊이 감탄하였다는 사실이

54) 그림의 목록은 진준현, 앞의 논문, 160–161쪽 참조.
55) 홍대용, 『산해관 잠긴 문을 한손으로 밀치도다-홍대용의 북경여행기 을병연행록』, 176쪽.

다. 즉, 천주당을 장식한 수준 높은 서양화에는 감탄하였고, 시장에서 파는 격이 낮은 서양화는 수준이 낮은 까닭에 비판한 것이다.[56]

연경에 간 조선 사행원들은 때로는 부자집에 들어가 집안차림과 고동서화를 구경하였다. 1777년(정조 1) 동지 겸사은부사 李押은 연경에 도착하기 전 撫寧縣이라는 곳에서 한족 부호인 徐進士댁에 들어가 주인과 필담을 나누며 교유하였는데, 이때 본 집안의 차림을 샅샅이 관찰해서 기록하였다. "炕屋은 겹겹으로 화려사치하다. 畫枬榻 위에 藤簟, 紅毹을 펴고 다시 비단요를 덮었으며 주홍의자는 붉은 비단 방석을 깔았다.……들으니 그 조부가……書畫, 器玩의 奇古한 것을 모아 쌓아둔 것이 희귀한 보화 아닌 것이 없었다 한다. 亭臺床席의 화려함도 왕후에 비길 만하였는데, 그 손자에 이르러 가산이 조금 패하여 古物이 많이 없어졌다. 그러나 아직도 남은 것이 있다고 한다. 米芾 의 〈西旅貢獒圖〉, 文王의 鼎, 端州硯, 玉露香爐 등 속을 내어 보인다. 그 중에 한 서첩은 蘇賢의 글씨인데, 창건하고 활기가 있다." 서진사의 집은 기타 서적, 화첩, 什物, 鋪陳이 볼만한 것이 많아 우리 나라 사신들이 해마다 들어가 보았다.[57] 1792년 김이교와 김정중은 연경의 부호집에 들어가 화려한 실내장식에 감탄하며 〈곽분양행락도〉가 걸려 있는 것을 보았고,[58] 이러한 일들은 늘 이어지면서 조선 선비들이 중국의 서화와 문물을 직접 알고 감상하는 기회가 되었다.

중국에서 유입되어 국내에 수장된 중국 서화고동은 국내의 애호가들 사이에서 유통, 열람되었다. 정조의 스승인 南有容은 1726년(영조 2)에 쓴 글에서 자신이 어려서부터 서화를 좋아하였는데, 인근에 滄江 趙涷의 손자가 살고 있어 조속이 모은 고화를 보기 위하여 때때로 가서 보기를 청하였다고 하였다. 또한 만년에는 俞上舍라는 사람이 가져온 중국그림을 옆에 두고 여러 달을 보았다.[59] 남유용의 아들 南公轍 또한 어려서부터 서화를 좋아하여 명품을 파는 자가 있으면 옷을 벗어서라도 그것과 바꿨고, 남의 집에 좋은 작품이 있다는 이야기를 들으면 가서 보고 모두 品題를 하거나 고금의 記譜에 나와 있으나 보지 못한 것은 跋尾를 지었다.[60] 남공철은 서화를 감상할 때 때로는 眞蹟을 보지 않고 단지 記譜에 의거하여 발을 지어 그것으로 考證하는 자료로 삼았는데 博雅者 또한 이러한

56) 홍대용의 천주당 방문과 서양화에 대한 논평은 앞의 책, 138~140쪽, 159~166쪽 참조.
57) 李押, 「燕行記事」 상, 『국역연행록신집』Ⅵ(민족문화추진회, 1976), 92쪽.
58) 김정중, 앞의 글, 446쪽.

뜻이 많다고 하여 감상의 방식을 기록하였다.[61] 남공철의 서화고동취향이 고증학과 일정한 관련이 있었다는 말이다.

신위와 김정희는 서로 소장한 작품들을 보여주면서 품평을 나누곤 하였다. 하루는 김정희가 옹방강의 글씨가 있는 劉松嵐의 시집을 가지고 와서 보여 주었고, 신위는 자신이 소장하고 있던 〈快雪堂帖〉, 옹방강이 쓴 大字 한 聯, 孤雲處士 王振鵬의 〈苕溪高隱圖〉 한 축 등 세 작품을 책상 위에 내놓고 함께 논정하였다.[62] 이처럼 서로의 소장품을 같이 열람하는 가운데 작품에 대한 품평과 고증이 진행되기도 하였다.

때로는 남의 소장품이나 상품으로 유통된 작품들을 열람한 이후 移摹하여 두는 일도 있었다. 이덕무는 元代 그림을 좋아하여 베껴두고 보았다고 한다.[63] 신위는 상인이 가져온 董其昌(1555–1636)의 그림을 보고 아들인 신명준에게 임모하게 한 뒤 돌려준 적이 있었다. 이유원의 소장품이었던 송나라 조수록의 〈경마도〉는 경산 정원용이 빌려갔다가 改粧하였으며, 나중에는 궁중의 소장품이 되는 등 서화작품은 이런 저런 경로로 열람되고, 유전되었다.[64]

III. 對淸觀의 변화와 對淸 繪畫交涉의 양상

이 장에서는 18, 19세기 동안 조선에서 중국회화가 어떻게 인식되었고, 그러한 인식을 형성한 구체적인 요인들은 무엇이었으며, 제반 요인들이 변화함에 따라 중국회화에 대한

59) 南有容, 「題伯氏漁父圖小詞後」, 『雷淵集』卷3; 南公轍, 「洪氏寶藏齋畵軸」, 『金陵集』卷23 참조. 『금릉집』은 1815년(순조 15)에 남공철이 평안도관찰사로 있을 때 간행되었다. 「書畵跋尾」는 『금릉집』 권23, 24에 실려 있고 116편의 글로 구성되었다. 1782년부터 1815년 사이의 글로 『패문재서화보』의 글을 자주 인용하였다. 『패문재서화보』는 1708년(강희 47)편찬되어 이덕무의 『청장관전서』에서 1776–1778년 사이에 인용되었고, 1781년 『奎章總目』 중 실려 있으며, 김정희가 소장한 바 있다.
60) 南公轍, 「書畵跋尾」, 위의 책 참조.
61) 南公轍, 「漢光武燎衣圖絹本」, 위의 책, 권23.
62) 申緯, 「次韻秋史內翰見贈」, 花徑謄 墨2, 『申緯全集』, 손팔주 편(태학사, 1983), 570쪽.
63) 南公轍, 「訪懋官二首」, 앞의 책, 卷2.
64) 李裕元, 「玉磬觚騰記」, 앞의 책, 책 14, 565쪽.

인식은 어떻게 변화되었는지를 구명하고자 한다. 그 과정에서 조선 후반기에 중국 서화 고동을 감상하고 수장한 동기와 목표를 살펴보고, 중국적인 주제, 소재, 화풍이 유행한 배경과 이유를 고찰하려고 한다.

1. 排淸 의식과 소극적 회화교섭: 18세기 전반

18세기 중엽 이후 청과의 교섭은 이전과 비교할 없을 정도로 활성화되었다. 그러나 이 시기에도 내심으로 청의 번영과 문물을 인정하지 않고 對明義理論을 고수한 선비들이 적지 않았다. "청이 일어난 지 140여 년이 되었지만 我東의 사대부들은 중국을 夷狄視하여 使行함을 수치스럽게 여기고 비록 할 수 없이 奉使하더라도 문서를 거래하고 사정의 허실을 알아보는 일은 일체 역관에게 맡겨 왔다."고 한 朴趾源(1737-1805)의 증언은 부연 사행에 대한 당시 사대부문인들의 일반적인 정서를 대변해 주고 있다.[65]

그 가운데 안동김씨 일가의 여러 문인들은 이 시기의 복합적인 대청인식과 반응을 보여주는 흥미로운 사례를 제공하고 있다. 18세기 전반경 경화세족들 간에 큰 영향을 끼친 이 집안인사들의 공식적인 처신과 대청의식, 사적인 반응과 이를 반영한 문예관의 특성을 살펴보면 이 시기 대중 회화교섭의 기저와 실제를 가늠할 수 있다. 우선 연경에 파견된 적이 있는 金昌業의 『老稼齋燕行錄』을 통하여 김창업의 대청인식과 청의 문물에 대한 평가, 사행기간 중에 보거나 구득한 중국서화에 대한 반응을 살펴볼 수 있겠다. 김창업은 1712년(숙종 38) 11월에서 1713년(숙종 39) 3월 사이에 동지겸사은사의 正使인 金昌集을 수행한 子弟軍官으로 연경에 파견되었다. 김창업은 반청의식을 가지고 胡化되어가는 중국을 비판적인 눈길로 관찰하였으나, 체험한 사실들을 객관적으로 기록하여 후일 연행록의 모범이 되었다.[66] 본래 서화에 관심이 많았던 김창업은 정선(1676-1759), 윤두서(1668-1715), 심사정(1707-1769) 등의 작품을 가지고 가서 중국 인사들에게 기증하였고, 또 연경의 궁이나 점포에서 중국서화를 구경하기도 하였다. 서화에 밝았던 김창업은 여러 계기로 중국서화를 많이 보았고 나름대로의 안목에 입각하여 진안과 품격을 감식하고 품평하였다. 이러한 일은 사행원들이 연경에 가면 늘 겪는 일이었다. 그러나 그는 중

65) 朴趾源, 『熱河日記』(김현규, 『한국권계시』Ⅱ, 730·739쪽에서 재인용).
66) 김창업의 연행록은 주 14 참조.

국에서 구경한 작품들을 다 구입하지는 않았다.

김창업의 배청의식은 농암 김창협(1651-1708)과 삼연 김창흡(1653-1722)에게서도 발견된다. 이들은 18세기 전반 洛論계의 맹주로서 보수적인 湖論과 湖洛 논쟁을 주도하면서 성리학의 명분과 이념을 고집하던 노론의 변화를 도모하고 변화한 세계와 격동하는 현실을 반영하려는 흐름을 주도하였다.[67] 성리학의 틀을 지키면서도 새로운 세계와 격변하던 현실을 수용하고자 했던 이들은 새로운 사상과 철학을 반영한 天機論과 性情論을 내세우며 경향지역 문예의 변화를 이끌었다. 송학 중심의 조선성리학과 도문일치적인 문예관을 고수하면서도 시대의 변화를 담는 새로운 문예를 제창하였으며, 명청대의 擬古, 公安, 景陵派 등 중국 문학예술유파의 이론과 최신 동향을 조감하고 있었다. 여러 대에 걸친 藏書의 전통과 친족들의 연행 등을 통하여 입수한 청나라의 문물에 대한 신정보로 인하여 새로운 문화를 접하는데 부족함이 없었다. 그러나 중국의 문예에 대하여 조선의 필요와 전통을 전제로 선별적으로 수용하고, 주체적으로 해석하는 원칙을 지키면서 독자적 문예이론을 정립하는 토대로서 이용하였다. 안동김씨 일문의 대청 및 대청문물 인식은 18세기 전반경 사대부문인과 경화세족이 청나라에 대하여 가졌던 이중적인, 그러나 좀더 조선중심적인 태도를 보여준다.

1720년(숙종 46)에 冬至使兼正朝聖節進賀使의 正使로 연행하였던 이의현도 배청의식을 가진 인사였다. 그가 쓴「甲子燕行雜識」중에는 청나라의 음식, 의복, 상제 등의 습속에 대하여 비판하였으며, 조선이 명의 遺制를 지키고 있다는 사실에 대하여 자부심을 드러내었다. 하지만 이의현은 중국의 서화를 열람하고, 명나라 때 神宗이 그린 障子를 홍정을 통해 구입하는 등 일부 작품을 선별하여 구입하였으며, 두 차례의 연행에서 수많은 서적을 구입, 수장한 것으로 유명하다.[68]

이러한 인식과 태도는 소론계의 명류이며 경화세족인 東溪 趙龜命(1693-1737)에게서도 확인된다. 조귀명은 조선이 곧 중화라는 小中華主義를 지지하고, 현재의 중국은 夷狄이 되어 지극한 道로 바뀌는 것이 어렵다고 보는 비판적인 對淸觀을 지니고 있었다.[69] 그

67) 이승수, 「17세기 말 天機論의 형성과 인식의 기반」, 『韓國漢文學研究』 18집 (1995); 趙成山, 「朝鮮後期 洛論系 學風의 形成과 經世論 研究」(고려대학교 대학원 박사학위논문, 2003) 참조.
68) 이의현, 「경자연행잡지」, 앞의 책, 89쪽.

러나 예술에 대하여는 자못 진취적이어서 서화의 감상 그 자체를 긍정하면서 玩物喪志라는 보수적인 개념을 거부하는 태도를 드러내었다. 그런 조귀명도 尹斗緖의 손자이며 선비화가인 尹愹(1708-?)이 지금의 중국인 淸을 적극적으로 수용하는 것을 夷狄이 차지한 中華를 모방하는 것으로 해석하고, 그림을 그리는 두 손가락을 부러뜨리고 싶다는 극언을 하면서 비판하였다.[70] 또한 청나라 여성화가의 그림을 보면서 夷狄의 중국이 文明하였다 하여도 그것은 근심스러운 일이며, 아름답지 못하다고 비판하는 排淸觀을 고수하였다.[71] 그러나 명대 吳派를 대표하는 문인화가인 文徵明(1470-1559)의 그림은 左袒, 즉 오랑캐로서 명을 추숭하는 우리나라의 상황에 대비시켜 설명하면서 긍정적으로 평가하였다.[72] 청의 문화가 발전하였으나 역시 오랑캐라고 폄하하였으며, 그러한 청의 문화를 따르는 것을 강하게 비판하는 尊周論을 주장한 것이다. 그가 언급한 현재의 중국이란 곧 淸이고, 그가 비판한 윤용의 중국취향이란 당시 청나라의 발전된 문물에 대하여 개방적인 태도를 취한 것을 의미한다고 해석된다. 조귀명의 경우 명을 긍정하고, 청은 부정하는 尊周攘夷의 원칙을 회화에도 적용하고 있었다.

조귀명의 이러한 인식은 서화고동에 밝았고 수장과 감식 및 감상에 심취했던 李胤永(1714-1759)과 李麟祥(1710-1760)에게서도 확인된다. 노론 배경을 가진 이 두 선비화가는 금란지교를 나눈 지기이며 동지였다. 이들은 대명의리론을 고수하면서 청의 번영과 소론이 주도하는 정국을 末世로 인식하여 은둔한 처사로서의 삶을 선택하였다. 그러나 이들은 당시 청나라에 대하여 알고자 하였고, 또 다양한 경로를 통하여 중국 문물 가운데 참조가 될 만한 것들을 적극적으로 구해보고 감상하기도 하였다. 즉,『名山記』,『顧氏畫譜』,『唐詩畫譜』뿐 아니라 선별된 중국작품들을 감상하고 臨摹하거나 仿作하는 등 명나라까지의 중국서화에 대하여 많은 관심을 가지고 있었고, 청나라의 화가 가운데서도 漢族 화가의 그림, 遺民意識을 가진 安徽派 화가들의 그림을 선호하였다.[73] 이윤영은 엄

69) "我東之稱小中華舊矣 人徒知其與中華相類也 而不知其相類之中又有不相類者存……今學士大夫開口說我國世道極澆漓 人心極蕭颯 不可容挽回之力 而其實顧不知今日中華之淪爲夷狄 化爲鬼魅 而其使之變而至道也 不啻齊魯之難易矣……", 趙龜命, 「貫月帖序 (更子)」,『東溪集』 권1, 韓國文集叢刊 215, 6-7쪽.
70) 趙龜命, 「復題茱萸軒詩畫帖 二則」, 위의 책, 권6.
71) 趙龜命, 「題西冷女子惲玉貞畫卄翅族」, 위의 책, 권6.
72) 趙龜命, 「題唐畫帖 十則」, 위의 책, 권6.

격한 대명의리론을 고수하는 삶을 실천한 은둔지사이다. 그는 春秋大義觀에 입각한 역사관을 고집하면서 이를 실천하는 삶을 살았고, 예술에 있어서도 그 원칙과 명분을 담고자 하였다. 그는 당시에 유행한 燕京行 통렬하게 비판하였다.

더러운 습속에 물들여지는 것이 많지만 명을 받들고 오랑캐의 수도에 가면서도 참회하는 기색이 없는 것은 무슨 일인가. 대개 남한산성에서 있었던 정축년의 수모가 지금으로부터 백여 년 전의 일이건만 마치 먼 옛날 일로 여기면서 매 겨울마다 갔다가 봄이면 돌아오는 일을 혹은 일 년마다 하고, 두 번이건 세 번이건 하고 있다. 名公도 가고 賢士도 또한 가는 것을 오랜 관습처럼 하면서 괴이하다고 여기지 않는다. ……"[74]

그의 비판은 역설적으로 당시에 연경행이 큰 유행이 되었다는 것을 시사한다. 어쩌면 이윤영과 같은 사람이 예외일 수도 있는 듯이 보인다. 그러나 이윤영과 이인상 같은 대명의리론을 중시한 인사들이 서화에 침잠하면서 이룬 성취가 적지 않기에 회화사의 입장에서는 이들의 비판에 귀를 기울이지 않을 수 없다. 한편 이윤영은 이인상에게서 원나라 黃公望(1269-1354)의 〈富春山居圖卷〉을 얻어 본 적이 있었다. 이후 단양에서 그와 비슷한 경관을 발견한 뒤 탄복하면서 은둔할 곳으로 정할 정도로 시대와 漢族인가의 여부, 시대에 대한 처신, 이를 반영한 회화작품 등의 기준에 적합한 중국그림에 대하여는 깊이 경모하는 마음을 드러내는 이중적인 태도를 가지고 있었다.[75]

이인상도 이윤영과 동일한 시대관과 예술관을 지키면서 서화활동을 하였다. 이 두 사람은 노론 가운데서도 존주론과 북벌론을 강하게 고수한 峻論에 속한 인사들이다. 게다가 이인상은 노론 명문가의 후손이지만 할아버지대부터 서출이었기에 관직으로 현달하지 못하였다. 그러나 예원의 명류로 손꼽힌 문사였기에 여러 가지 현실적 제약과 재능은

73) 황산파의 화풍과 성격에 대하여는 James Cahill ed., *Shadows of Mt. Hwang: Chinese Painting and Printings of the Anhui School* (Berkeley: University Art Museum, 1981) 참조.

74) 李胤永, 「赴李深遠赴燕序」, 『丹陵遺稿』 권12, "其點染於汚俗爲無多 然今銜命往胡京 而其色不懺悔 何哉 蓋自南漢丁丑于今 百有餘年 如深遠之爲者 每冬而往 春而返 或一年而再之三之 名公亦往焉 賢士而亦往焉 深遠習見之 不以爲怪也."

75) 박경남, 「丹陵 李胤永의 『山史』 硏究」(서울대학교 대학원 석사학위논문, 2000), 32-33쪽.

오히려 현실비판의식을 강화시키는 조건이 되었던 것으로 보인다. 그는 연경으로 사신가는 황참판이 나라의 명으로 오랑캐의 조정에 가는 것을 감히 사양하지 못하고 간다고 슬퍼하는 글을 써 주었다.[76] 이인상이 당시 많은 사람들이 앞다투어 가고자 했던 연경의 사신행에 대하여 비분강개한 것은 이 시대를 오랑캐가 중원을 차지하여 道가 이루어지지 않은 시대로 보았던 때문이다. 그리고 이러한 시대관은 선비로서 도가 이루어지지 않은 시기에는 은둔하는 것이 마땅하다는 處世觀으로 이어졌고, 천하에 도가 없을 때 즐기는 것을 고치지 않으며 物象에 뜻을 기탁하여 슬픔을 잊는 군자로서 이러한 시대에 산수를 樂으로 삼는 것은 명분을 지키는 일이라는 山水觀으로 표명되었다. 이인상은 여기에서 한 걸음 더 나아가 書畵와 器玩에 情을 의탁하여 즐거움을 삼고 한가한 날이면 古董과 古玉, 鼎彝와 거문고, 칼 등을 내어 즐긴다고 하였다.[77] 18세기를 오랑캐 청나라가 중국에 들어선, 도가 행해지지 않는 시대라고 본 인사들은 산수와 서화고동에 뜻을 의탁하면서 은둔한 군자로서의 삶을 살아가고자 하였다. 바로 이러한 인식이 서화고동에 대한 취향과 완상, 수집이 떳떳한 명분이며 선비의 품격있는 행위로서 인정될 수 있었던 배경이었다.

이인상과 이윤영, 그리고 강세황 등 18세기 중엽에 활동한 은일한 선비화가들은 黃山派 화가 중 石濤(1642-약1718)와 弘仁(1610-1664) 등 遺民意識을 가진 화가들의 그림을 보았고, 때로는 그 그림을 모방하였다(도 3).[78] 또 그들의 처세와 예술관을 알고 있었다. 조선의 선비화가들은 한족 유민화가들의 현실인식을 조선적인 상황에 맞추어 해석하면서 현실에 대한 비판과 현실저인 처세로서의 관조의식을 담아내는 매체로 새로운 화풍을 채택하여 활용하기도 하였다. 이인상의 〈구룡폭도〉와 〈장백산도〉같은 진경산수화에서

76) "……公以條命廈庭 而不敢辭 余悲其行 書此以贈之", 李麟祥, 「送黃參判赴燕序 乙亥」, 『凌壺集』 권3, 韓國文集叢刊 225, 518쪽.

77) "且與數三朋友 優遊自放 托情於書畵器翫 以爲樂 每於暇日 出古董古玉鼎彝琴劍之屬 拂拭以示人……過胤之之水精樓者 其宜有忠君憂國之思焉 丁丑秋日書," 李麟祥, 「水精樓記」, 앞의 책, 권3, 524-525쪽; 同著, 「吳郡山水記序, 辛未」, 앞의 책, 권3, 518-519쪽; 同著, 「名山記序, 戊辰」, 앞의 책, 권3, 520-521쪽; 同著, 「李胤之西海詩卷序, 丙午」, 앞의 책, 권3, 520쪽.

78) 原濟는 흔히 石濤로 알려진 승려화가로 속명은 朱若極이고, 석도는 字이다. 梅淸, 梅庚, 戴本孝 등과 교유하면서 상호 넝향을 받았으며 왕산바라고 불리났다. 雄獅中國美術辭典編纂委員會 編, 『中國美術辭典』(臺北; 雄獅圖書股份有限公司, 2001, 3판), 219쪽.

3. 姜世晃, 〈倣石濤僧法山水圖〉,
 지본담채, 22.0×29.5cm,
 김정배 소장
4. 李麟祥, 〈長白山圖〉, 지본수묵,
 26.2×122.0cm, 개인 소장

현실경을 담으면서도 사실적인 재현에 힘쓰지 않고, 心懷를 담아내는 寫意에 주안점을 두었다(도 4).[79] 이는 현실에 대한 거리감이며, 현실에 대한 주관적인 해석을 중시하는 태도이다. 그림에서 진경은 단순화, 평면화, 추상화되면서 심회를 담아내는 수단으로 변화되었다. 謙齋 鄭敾(1676-1759)의 진경산수화에 나타나는 사실적인 재현, 힘찬 필묵의 구사, 원기 넘치는 구성 같은 현실긍정적인, 낙관적인 요소들은 사라지고 다소 창백하고 비현실적인 추상화처럼 보이는 산수화가 되었다(도 5).

이윤영과 이인상은 중세적 세계관에 갇힌, 춘추대의를 지키려는 도덕과 정의에 입각한

79) 필자는 이인상, 이윤영, 심사정 등이 구사한 진경산수화를 사의적 진경산수화라고 하고 있다. 사의적 진경산수화의 대두배경과 성격, 화풍에 대하여는 박은순, 「朝鮮後期 寫意的 眞景山水畵의 形成과 展開」, 『미술사연구』 16 (2002), 333-363쪽 참조.

80) 박경남, 앞의 논문, 21쪽.

5. 鄭敾, 〈仁王霽色圖〉, 1751년, 지본수묵, 79.3×138.2cm, 삼성미술관 리움

지식인의 저항을 보여준다. 그의 시대관과 행적, 예술관은 성리학적 도의 실현과 예술적 형상미의 확보라는 두 가지 문제의식을 통일적으로 완성하려고 하였다는 점에서 의미가 있다.[80]

18세기 전반에는 다양한 당파와 학맥, 신분과 경력을 가진 인사들이 고동서화의 수장 및 감상과 관련하여 특별한 족적을 남겼다. 그 중에서도 신정하, 이하곤, 김광수, 이병연 등 한양의 경화세족들이 가장 적극적으로 고동서화의 유행을 이끌었다.[81] 湛軒 李夏坤 (1667-1724)은 "예로부터 高人韻士는 산수를 性命으로 삼고, 서화를 茶飯事로 하였다. 이는 그 淸冷, 秀潤한 氣를 밑천으로 삼아 蕭散, 閑遠의 趣에 뜻을 깃들이고자 한 것이다.……"라고 하면서 서화고동취향에 심오한 의미를 부여하였다.[82] 이는 전통적으로 서

81) 이러한 경향에 대하여 강명관은 논의의 장을 열어 크게 참고가 된다. 강명관, 「조선후기 서적의 수입·유통과 장서가의 출현-18, 19세기 경화세족 문화의 한 단면」, 『민족문학사연구』 9 (1996); 同著, 「조선후기 경화세족과 고동서화 취미」, 죽부 이지형 교수 정년퇴임기념논총, 『한국의 경학과 한문학』(1996); 同著, 「조선후기 예술품 시장의 성립」, 『조선시대 문학과 미술의 생성공간』(소명출판, 1996), 317-340쪽; 미술사쪽의 논문으로는 朴孝銀, 「朝鮮後期 문인들의 繪畵蒐集活動 연구」(홍익대학교 대학원 석사학위논문, 1996.6.30); 조선시대 수장에 대한 전반석인 논의로는 黃晶淵, 『朝鮮時代 書畵收藏 研究』(한국학중앙연구원 박사학위논문, 2006.12) 참조.

화를 애호하는 것을 玩物喪志로 여기던 전통적인 유학자의 서화관과는 매우 다른 인식이다. 그러나 이들이 수장하거나 감상하였던 회화 가운데에는 중국작품들이 의외로 많지 않다.[83] 현존하는 기록은 당시의 모든 정황을 다 전해주는 것이 아니고 또한 이미 여러 조건에 의하여 선별된 자료임을 감안해야 할 것이다. 아마도 실제로는 전해진 기록보다 더 많은 중국회화들을 수장, 감상하였을 것으로 보인다. 그러나 왜 이렇게 중국회화 관련 기록이 적은 것일까. 이들은 모두 당시 가장 앞서가는 선진적인 취향을 가진 인사들이었다. 특히 槎川 李秉淵(1671-1751)의 경우에는 정선의 그림을 팔아 중국서책과 물자를 구입하였을 정도로 중국물류에 관심이 많았음에도 불구하고, 그의 소장품이나 그가 본 회화 목록 가운데 중국회화는 적은 숫자가 기록되어 있을 뿐이다. 그리고 기록된 것들도 주로 宋元明代에 한정되었다. 그것은 중국에 대한 인식의 문제와 관련이 있는 것으로 보인다. 청나라에 대한 배청의식이 회화와 관련된 행위에 영향을 주었을 수도 있다. 따라서 중국작품을 소장하였다는 사실 이상으로 중요한 것은 어떠한 인식과 배경을 토대로 중국회화에 대한 감상과 기록이 이루어졌고, 수장할 경우 선별의 기준이 어떠하였는가 하는 점이다. 이러한 인식과 선택은 물론 회화창작에도 작용한 요인이 되었을 것이다.

이러한 면에서 주목되는 인사로 尙古堂 金光遂(1699-1770)를 꼽을 수 있다. 김광수는 소론 중 緩少에 속하는 집안 출신으로 박지원은 그를 鑑賞之學의 개창자라고 하였다. 김광수는 尙古堂이란 호를 사용하였는데 그 자체가 文徵明(1470-?)의 문집에 실린 화정이란 중국인이 사용한 尙古라는 호를 자신의 호로 삼고 그 행적을 본딴 것이다.[84] 그는 명나라의 사적과 문장, 문학에 심취하였고, 尙古의 방법론으로 明을 선택하였다. 서화에 있어서는 남북종의 계보 잘 알고 있었으며 〈仿沈石田溪山高居圖〉에서 "黃公望이 沈周에게 전수하였으니 붓끝의 허와 실이 미묘하게 없는 듯 하여라.……우리나라의 沈師正이 계승하였으니 세 번째로 성대하여라."라고 하였듯이,[85] 조선이 곧 중화문명의 전수자임을 의식하였던 것으로 보인다.

김광수는 三代와 漢魏, 唐宋을 버리고 명의 책을 읽고 말하기를 좋아하였다. 그는 "명

82) 李夏坤, 「題一源爛芳集光帖」, 『頭陀草』 책18, 韓國文集叢刊191, 562쪽.
83) 이하곤, 이병연의 회화수장 목록에 대하여는 朴孝銀과 黃晶淵의 논문 참조.
84) 朴孝銀, 앞의 논문, 173쪽.
85) 위의 논문, 186쪽.

을 숭상하는 것이 아니라 중국 땅을 숭상하는 것일 뿐입니다.……옛 것으로 돌아가려고
생각하는데 三代는 증명하기에 자료가 충분치 않고, 漢魏는 증명할 수 있으나 너무 소략
하고, 唐은 한위보다 상세하고, 宋은 당보다 상세하기는 하지만 오히려 제가 구비할 수
없습니다. 무릇 명은 그 세대가 가깝고 서적으로 말한다면 갖추어져 있으니 제가 숭상하
는 이유입니다.……삼대, 한위, 당송과 명을 가릴 것이 무엇이겠습니까?"라고 명 숭상의
명분과 이유를 설명하였다.[86] 19세기에 趙熙龍(1797-1859)은 김광수가 "사람됨이 방광
소아하여 가산을 다 기울여 멀리 연경에서 물건을 구입하였는데, 고서, 명화, 연묵, 이준
등을 많이 사들여 종일토록 그 사이에서 읊조리고 완상하였다."고 하였다.[87] 청나라 사
람 林本裕와 그의 아들 林价와 가까운 친구사이여서 이들을 통해 귀중한 원 탁본과 명나
라 사람들의 전각을 많이 얻어 수장하였으니 당시 청의 문물에도 적지 많은 관심을 가지
고 있어 훗날 李匡師(1705-1777)가 碑帖을 토대로 글씨수업을 할 때 많은 도움을 주었다
고 한다.[88]

　김광수의 명에 대한 인식은 다양한 의미를 함의하고 있다. 첫째, 대명의리론에 대한 반
응이라고 할 수 있다. 둘째, 객관적 현실인식을 가지고 學古의 방법으로 명을 택하였다
는 점에서는 새롭다. 셋째, 尹淳((1680-1741)이 서예에서 명의 書風을 중시하고 강세황
(1713-1791)이나 심사정(1707-1769) 등이 명의 심주나 동기창, 문징명을 자주 인용한
것과도 비교된다.

　19세기 전반, 청조 문물에 대한 관심이 증폭된 시기에도 순조의 장인인 楓皐 金祖淳
(1765-1831)이나 淵泉 洪奭周(1774-1842), 정조의 부마인 海居齋 洪顯周는 경화세족이
면서도 비판적 인식을 토대로 청나라와 그 문물의 유입을 주시하고 있었다.[89] 김조순은
청의 사회적 상황을 우려하고 청 문물에 대하여 거리감을 느끼는 평가를 남기고 있다. 중
국으로 가는 친구에게 연경 가는 것은 기쁜 일이지만 나라를 위하여 청나라의 쇠망
과 기강의 해이를 잘 관찰할 것을 당부하였다. 그는 이십년 전에 자신이 갔을 때는 부강

86) 李德壽, 「尙古堂金氏傳」, 『西堂私載』 권4 (박효은, 앞의 논문, 165쪽에서 재인용).
87) 조희룡, 『화구암난묵』 조희룡 전집 2(한길아트, 1999).
88) 오세창, 앞의 책, 하, 694쪽; 李完雨, 「員嶠 李匡師의 書論」, 『澗松文華』 38호, 서예 Ⅸ 조
　　선숭기(1990), 55쪽.
89) 洪奭周, 「書燕京寺館記後」, 『淵泉集』 권21, 韓國文集叢刊 293, 489쪽.

하였는데, 지금은 쇠퇴하고 있다는 것을 정확하게 알고 있었던 것이다.[90] 또한 요즈음 중국에서 건너온 시와 그림은 모두 평범하여 감동을 주지 못한다고 비판적으로 평하였다.[91] 김조순이 활동한 18세기 말에서 19세기 전반 경까지 청은 차차로 쇠퇴하는 기미를 드러내었던 반면 청나라의 문물에 대한 조선인들의 관심은 주로 물류적인 측면에서 강화되었다. 당시 청나라에서 수입되던 대표적인 물자들은 북학파들이 주장하였던, 조선의 富國强兵에 도움이 되는 선진적인 문화나 기술과는 거리가 먼, 사치품과 소비품, 서화고동 등으로 기울어져 있었다. 청조의 물류문화에 대한 선호가 중서민층으로 저변화되면서 서화고동의 경우 眞贋의 문제나 질적 高下의 문제가 고려되지 않는 상황이 되었음을 김조순의 증언을 통하여 확인할 수 있다.

궁중에서는 중국에서 발원된 물류문화에 대한 경계를 늦추지 않았고, 소품문학이나 중국산 물류를 제한하는 조처를 통해 성리학을 중심으로 한 국시를 고수하고자 하였다. 왕실의 입장에서는 考證學의 영향으로 파급된 중국산 물류에 대한 취향이 궁극적으로는 宋學 중심의 성리학적 질서에 대항하는 결과를 초래할 수 있었기에 중국산 물류문화의 전파를 경계하였다. 영조는 한때 중국서적의 수입을 금하는 조처를 내리기도 하였다. 그러나 영조의 대청 인식과 정치적인 조처는 다소 이중적이었다. 청나라 문물에 대한 적극적인 수용과 정치적인 견제는 양날을 가진 칼처럼 작용하였다.

서화를 좋아한 肅宗(1661-1720)은 『唐詩畫譜』를 보고 차운하고, 서화나 장자를 보관하는 수장고인 淸防閣과 전적을 보관하는 文獻閣의 銘을 짓기도 하였다.[92] 숙종이 어제를 쓴 중국작품만 나열하여도 숫자가 적지 않다. 「次趙子昻人馬圖韻二首」(열성어제 10권), 「題宋徽宗耕蠶圖」(열성어제 권15), 「題呂洞賓圖」(열성어제 10권), 「趙子昻八駿圖」(1705년, 열성어제 16권-11), 「題馬遠山水圖」(권12-17), 「題邊景昭(文進)鸂鶒圖」(권12-31), 「題孟永光八仙圖模寫」(권11-3), 「題呂紀孔雀畫」(권12-34), 「題唐女回姐畫簇二首」(회저는 청초의 여류화가, 권1-21), 「畫猫」(필자 吳璉은 청초의 상해 松江 출신의 문인화가, 권12-36)를 비롯하여 송나라 때부터 청나라 초까지 해당하는 다양한 중국회화에 어제를

90) 金祖淳, 「送桐漁李判書赴燕序」, 『楓皐集』 권15, 韓國文集叢刊 289, 347-348쪽.
91) 위의 책, 권16, 383쪽.
92) 이하 숙종의 회화관련 자료는 진준현, 앞의 논문, 3-37쪽; 궁중의 수장에 대한 전체적인 논의는 黃晶淵, 앞의 논문 참조.

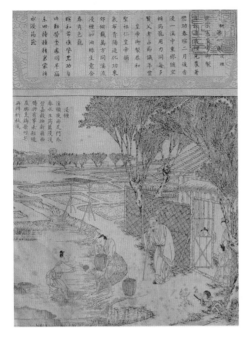

6. 〈종자담그기〉, 《佩文齋耕織圖》 중 한 면,
1696년, 동판화, 33.5×23.4cm,
국립중앙도서관

썼다. 숙종연간에는 청의 궁중화가인 맹영광이 머물다 갔고, 1697년에는 청나라에서 가져온 《佩文齋耕織圖》를 열람하고 어제한 뒤 세자를 위해 두 본을 模作하도록 하였으니 청나라의 궁중화풍과 서양화풍도 어느 정도 알고 있었다고 여겨진다(도 6). 그러나 중국과 관련된 그림의 대부분은 청 이전의 작품이며, 공리적 효용성을 강조한 화제나 작품을 주로 기록하였다는 점에서 보수적인 궁중취향을 유지하고자 한 것을 알 수 있다. 玩物喪志를 경계한 신하들의 견제를 받으면서도 유지된 숙종의 서화취미는 영조와 정조에게까지 영향을 주어 이후에도 왕과 궁중이 서화의 후원과 수장, 감상에 큰 역할을 하는 토대를 마련하였다.

2. 北學論과 회화교섭의 활성화: 18세기 후반

영조와 정조 초기 탕평정국을 거치면서 노론의 낙론계 학자관료를 중심으로 한 경화세족이 형성되었다. 정조기에는 규장각을 설치하여 등용하거나 초계문신제도를 통해 길러낸 친위적 학자군이 학문적 중추를 담당하고, 청의 문인들과 교류하거나 청문물 수용에 앞장서 북학을 주장하였다. 당시 연행의 기회를 가질 수 있었던 노론 중심의 경화세족과 규

장각 중심의 학자들을 중심으로 북학론이 형성되기 시작하였다.[93] 전반적으로 대청의식
이 변화하면서 북학의 경향이 정립되었다. 박지원을 중심으로 한 연암일파와 강세황, 유
경종, 허필(1709-?) 등 안산 지역의 소북인들 및 남인들이 청나라의 문물에 적극적인 관
심을 표출하였다. 그러나 당시에도 보수적인 인사들은 북학을 비판하였고, 적극적으로
북학을 주장한 박제가(1750-1805)를 唐癖, 唐魁라고 비판하는 등 반대의견도 적지 않았
다. 북학파들의 대청인식은 사실상 문화의식보다는 물류인식을 지향하는 것이었다. 청
나라가 달성한 물질적, 경제적 번영을 중시하고 이를 조선사회의 富國强兵에 이용하고자
하였는데, 바로 이 점이 북학론의 성취이자 한계로 평가되고 있다. 즉, 북학론자들의 대
청관과 서양문물관은 일종의 華夷觀을 전제로 한 것이었다. 청이나 서양문물의 이해가
진전됨에 따라 북학론의 외피를 싸고 있던 화이관념, 즉 중화문물의 遺制라는 점에서 수
용가능하다는 인식은 필연적으로 약화되었다. 차차로 청의 문물은 그 자체로서 의미가
부여되었으며 화이관념의 매개물이라는 개념은 폐기되기에 이르렀다.[94]

 북학파의 적극적인 대청관은 박지원의 수제자이며 박제가와 망년지교를 맺었던 李喜
經(1745-1805)의 행적과 북학론을 통하여 살펴볼 수 있다. 이희경은 그 외조부가 안동김
씨 집안의 서출인 김익겸이었으므로 선비로서의 처신에 한계가 있었다. 그러나 집안에는
엄성, 육비, 반정균 등 청나라 한족 선비들의 그림을 다수 소장하는 등 명문대가의 후예
다운 환경을 누렸다(도 7, 8, 9). 이 서화들은 1740년 연경에 갔던 외조부 김익겸이 청조
의 문인 이개와 교유하면서 주고받은 것이었다. 이희경 자신도 연경에 5번이나 파견되면
서 비판을 듣기도 하였다. 그는 북학 애호에 대한 이유를 다음과 같이 밝혔다.

 첫 번째는 청나라에는 先王의 遺風과 餘俗이 전해지고 있다는 점이다.

 두 번째는 산천과 궁궐에 明의 遺制가 전해진다는 점이다.

 세 번째는 인물과 문장이 뛰어나서 中華의 遺風이 있다는 점이다.

 네 번째로는 서화, 금석, 古器가 아름답고 뛰어나다는 점이다.

 이희경의 이러한 주장에 대하여 반대하는 의견도 만만치 않았다. 즉 첫 번째, 오늘의

93) 정옥자, 『조선후기문화운동사』(일조각, 1988/1993) 참조.

94) 노대환, 「정조시대 서기수용논의와 서학정책」, 정옥자 외, 『정조시대의 사상과 문화』(일조
 각, 1999), 231쪽.

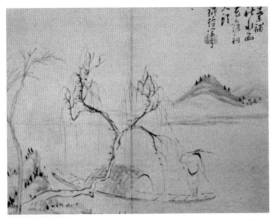

7. 嚴誠, 〈秋水釣人〉, 지본수묵,
21.6×27.2cm, 간송미술관

8. 陸飛, 〈蘆渚落雁〉, 1766년,
지본수묵, 23.7×29.8cm,
간송미술관

0. 潘庭筠, 〈高士讀書〉, 지본수묵,
23.5×29.7cm, 간송미술관

중국은 옛날의 그 중국이 아니라는 점, 두 번째, 아름답던 산천과 웅장한 궁궐도 볼 수 없다는 점, 세 번째, 뛰어난 한족 사대부나 언어, 의관, 그리고 볼 만한 문장과 논할 만한 시론이 없다는 점, 네 번째, 書畵古董과 金石같은 것도 그 가치를 감식할 만한 문인이 없어 시장의 먼지 속에 매몰되었다는 점을 들었다. 그러나 이 반대론은 당시 춘추대의의 명분을 지키려는 일반 사대부들이 가진 틀에 박힌 화이관을 전제로 한 주장이었다.

이희경은 당시 중국의 형세를 "길손이 잠시 여관에 투숙한 것"에 비유하면서 "선왕이 남긴 利用厚生의 법을 배우려면 지금 중국이 아니고 누구에게서 배우려느냐?"며 일축하였는데, 이에 대하여 연암 박지원은 더욱 강력한 의견을 개진하였다. "그 법이 비록 夷狄에게서 나온 것이라 하더라도 백성에게 이롭고 국익에 도움이 되면 배워야 할 것"이며, 나아가 박제가는 "胡族이 곧 중국이 되어버린 것"이라고 하면서 청의 뛰어난 문물을 인정하고 북학의 기치를 내세웠다. 당시 일반적인 양반 사대부층이 연암일파를 唐癖, 唐魁로 지목하였던 것도 이러한 사정에 기인하는 것이다.[95]

연암 그룹의 인사들은 서화고동의 감상지학을 九品中正之學이라고 하면서 그 독자적인 가치를 인정하였다. 박지원이 감상지학의 완성자라고 꼽은 徐尙修(1735-1793)는 더 나아가 서화고동취미를 완물상지라고 하는 속배들에게 詩經의 敎와 동일한 개념이라 반박(鑑賞者 詩之敎也)하였고, 박제가는 靑山白雲論을 제시하면서 예술의 미적 가치에 대한 독자적인 의미를 부여하였다. 박제가는 『北學儀』 내편 중 古董書畵 항목에서 어떤 사람이 연경의 유리창의 좌우 10여 리와 용봉사 근처의 시장에 휘황찬란한 彝鼎, 古玉, 서화 등의 奇巧한 물건들을 보고 "이것이 富라면 부라고 하겠으나 백성들의 생활에 아무 유익함이 없으니 모두 불태워 없앤들 해로운 것이 무엇이겠는가."라고 한데에 대하여 "대저 저 청산과 백운은 반드시 먹고 입는 것도 아니지만 사람들은 모두 그것을 사랑한다. 만약 백성들의 생활과 무관하다고 여겨 어둡고 미련하게 그런 것을 좋아 할 줄 모른다고 하면 그 사람이 과연 어떻게 되겠는가. 그러므로 새, 짐승, 벌레, 물고기 등의 명칭과 술항아리, 술잔 등의 형상과 제도, 산천, 사시, 서화의 의미에 대해 『周易』은 그것으로 모양을 취했고, 『詩經』은 그것으로 興을 托한 것이니 어찌 그럴만한 이유가 없겠는가. 대개 이와 같이 하지 않으면 인간들의 그 마음의 슬기를 틔워줄 수 없고 天機를 활발하게

95) 오수경, 앞의 논문, 38-42쪽.

움직이게 할 수 없는 것이다."라고 하면서 서화고동의 가치를 높게 강조하였다. 이같은 북학파들의 시대관과 서화고동론은 청의 물질문화를 긍정함으로써 서화고동을 비롯하여 청의 물류가 유입되는데 기여하였다.[96]

박지원은 "……우리나라에 간혹 수장가가 있지만 기껏해야 典籍은 建陽의 坊刻本 따위이고 서화는 金閶의 가짜들뿐이다.……본조가 건국된 이래로 400년 동안 풍속이 더욱 비야해져서 북경에 내왕하는 기회가 있어도 곧 썩은 약재가 아니면 질 나쁜 生絲나 견직물 따위일 뿐이다. 虞夏殷朱의 古器나 鍾玉顧吳의 眞蹟같은 것은 어찌 일찍이 한번 이라도 압록강을 건너온 적이 있었는가."라고 하면서 청나라에서 건너온 수많은 贗本에 대하여 비판하였고, 당시에 유입된 청의 물류가 주로 사치품이었음을 지적하였다.[97]

이우성은 조선후기에 유행한 서화고동의 의의가 善의 추구만을 지상과제로 알고 있었고 그 규범주의와 명분주의의 질곡화에 따라 인간이 감정이 자유로울 수 없었던 조선 후기 성리학의 풍토 속에서 선에 못지않게 미의 세계의 가치를 인식하고 주장한 것은 성리학으로부터 문학예술의 해방을 약속할 수 있었던 것이라고 높게 평가하였다. 이러한 배경에서 청의 문화와 물류는 더욱 적극적으로 유입되는 기반을 확보하였던 것이다.[98]

홍대용을 비롯한 연암일파로부터 청나라에서 만난 한족문인들과의 직접 교류가 시작되었다. 홍대용은 고증학을 알고 있었지만 그에 대한 깊은 관심은 없었고 오히려 엄성을 주자학으로 돌아오게 하는 감화를 입혔다. 이덕무는 성리학을 연구하지 않는 청조의 학술에 실망하였지만 문자학, 음운학 등에는 관심을 표명하였고, 유득공과 박제가 등도 고증학에 대해 깊은 지식을 가진 것을 아니었다. 박제가는 기윤, 완원, 나빙 등 102명이 넘는 청조 인사들과 교분을 나누었으며, 나빙을 통하여 양주팔괴의 회화를 인식하는 계기를 제공하였다(도 10). 연암일파를 중심으로 청대의 회화가 직접 교섭을 통하여 입수되기 시작하였다. 그러나 이 경우는 청나라의 한족인사들의 그림이니 엄밀한 의미에서 만주족의 청의 그림은 아닌 것이다. 또한 청나라 인사를 볼 때 명의 遺民인가의 여부를 기준으로 삼았는데, 이들은 유민이 아닌 청나라 이후 출생한 인사들이었으므로 청조에 협

96) 앞의 논문, 178-179쪽.

97) 위의 논문, 164쪽.

98) 이우성, 「실학파의 서화고동론」, 『書通』 6집 (1975).

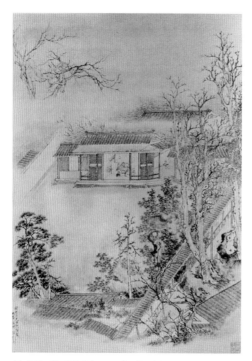

10. 羅聘, 〈程氏篠園圖〉, 1773년, 견본담채, 80.0×54.6cm, 미국 메트로폴리탄미술관

력하는 것의 여부에서 보다 자유로운 판단의 대상이 된 것이다. 결국 그림에 있어서도 中華의 기준은 여전히 유효하였으며, 그것이 18세기 후반까지 청나라 화가의 그림이 많이 기록되지 않은 주요한 이유였다.

이 시기 청나라 정통파 화가들에 대하여 잘 알지 못하였던 박제가는 烟客(王時敏)과 石谷(王翬)이 근대에 잘 그린다고 하지만 동국에서는 들어본 적이 없다고 기록하였다.[99] 李德懋(1741-1793)가 潘庭筠에게 당시 청나라에서 전서, 예서, 해서, 초서를 잘 쓰는 사람과 산수화, 인물화, 영모화를 잘 그리는 사람과 冷吉臣과 施珏의 品은 어디에 해당하는지를 물은 적이 있다. 이덕무는 당시 청나라 화단의 상황을 궁금해 하였으나 잘 몰랐던 모양이다.[100]

이에 비하여 북학에 대한 왕의 입장은 상이한 측면이 있었다. 정조가 북학을 견제하기 위하여 진행한 文體反正은 남공철이 올린 글 중에 포함된 '書畵古董'이란 용어에서 시작되었다. 정조는 자신의 스승인 남유용의 자제로서 국가를 위하여 봉사할 인재인 남공철을 비롯하여 경화사족가 출신의 젊은 문신관료들이 북학에 물드는 것을 경계하였다. 그리고 唐學에 대하여 비판하면서 청 문물의 무분별한 전파를 견제하였다. 정조는 당학을 세 종류로 규정하였다. 첫째가 명청간의 소품서이고, 둘째가 서양역수학이며, 셋째가 연

99) 박제가, "近代畵手烟客石谷二家 而東人懜 不問焉 亦猶書家之僅辨文董而 不知得天司寇爲何人也 題文士民畵卷,"『貞蕤閣集』권1, 韓國文集叢刊 261, 610쪽.

100) 이덕무, 「반추루정균에게」, 『국역아정유고』 11(민족문화추진회, 1978).

경의 시장에서 수입된 의식과 기명을 즐겨 사용하는 것이라고 하면서, 이 세 종류의 당학이 일으키는 폐해는 모두 똑같다고 하였다.[101] 따라서 이를 견제하기 위한 정책을 펴기 시작하였는데, 그러나 내심 서양의 천문, 역학은 수용하고 있었다.[102]

당학을 견제하기 위하여 시작한 문체반정은 겉으로는 청나라의 문풍을 따른 소품문과 소설체에 대한 규제였지만, 실제로는 청조의 학술과 문화에 대한 규제였다. 그 이면에는 청조에서 유래된 한학 중심의 고증학으로 인해 송학 중심의 주자학에 대한 비판이 제기되고 결과적으로 체제이완이라는 결과가 초래될 것에 대한 우려가 있었다. 고동서화가 문제된 것은 전통적인 玩物喪志의 개념을 넘어서는 서화고동에 대한 심취로 인하여 기강이 해이되고, 小品文과 서화고동 취향의 저변에 깔려있는 청조 고증학의 영향이 조선왕조 체제의 이완에 영향을 줄 수 있음을 꿰뚫어 본 것이다. 즉 이 시기 북학론자들에 의하여 열렬하게 추진된 서화고동 취향이 사실상 조선 성리학, 또는 보수적인 체제에 대한 깊은 비판과 극복의 의지가 담겨져 있다고 본 것이다. 정조가 진행한 문체반정의 대상은 사대부문인들에 국한되어 李鈺과 같은 말관유생에 대하여는 제제를 가하지 않고 넘어갔다. 바로 이 점이 문체반정이 단순히 문학적 행위에 대한 제제가 아니라 나라의 國是를 수호하고 체제의 이완을 경계하는 정치적 조처였다는 사실을 시사한다.

18세기 후반기에 더욱 심화된 서화고동 취향과 이를 배경으로 추진된 중국서화 및 고동에 대한 경도는 단순히 문화적인 요인으로만 설명할 수 없는 복합적인 배경을 가진 경향이다. 서화고동의 수장과 감식에 가담한 인사들의 면면이 대개 경화세족 출신의 인사들이거나 아니면 여항인들 중에서도 경화세족의 측근으로 중국의 문물에 정통한 인사들이 많았던 것도 그러한 이유와도 관련이 있다.

박지원을 비롯하여 박제가, 이덕무 등 북학파의 주요인사들이 청조의 문물에 대하여 깊은 관심을 가지고, 특히 이용후생적인 측면에서 북학의 가치를 높였다고 하였더라도 이들이 고증학 자체에 대하여 깊은 관심을 가지고 연구하거나 이를 토대로 북학을 주장하였다고 보기는 어렵다. 이들이 연경에서 접촉한 인사들의 면면을 살펴보면 대부분 고증학과 직접 관련된 학자들이 아니었다.[103] 고증학에 대한 좀더 직접적이고 구체적인 관

101) 『弘齋全書』卷176「日得錄」
102) 노대환, 「정조시대 서기수용논의와 서학정책」, 정옥자 외, 『정조시대의 사상과 문화』 참조.

심과 연구, 실천은 19세기 이후에 본격적으로 진행된 것으로 보인다. 하지만 북학파 인사들은 간접적인 방식으로라도 당시 청나라에서 유행하고 있던 고증학에 대하여 정보를 얻고 그 학문적인 특징을 파악하고 있었다. 그렇더라도 이들이 고증학을 표면적으로 주장하거나 진지하게 섭렵하지는 않았으므로 18세기의 북학파들이 애호한 小品文과 서화고동 취향은 고증학과 직접 연관된 행위라기보다는 청조의 문물에 대한 적극적인 인식을 통하여 조선의 문제를 극복하기 위한 대안으로 추구된 북학의 일종으로 보아야 할 것이다.

한편 국왕인 정조도 적극적 대청인식을 가지고 있었다. 특히 주자학을 집대성하기 위한 서적의 수입과 청조 문물의 변화를 관찰하고 그 학술적 성과를 수용하기 위한 자료의 수집에 열성이었다. 그런데 이 서적의 구매에는 일정한 의도와 원칙이 작용하고 있었다. 즉 조선의 입장에서 주자학의 고양을 위하여 필요한 서적을 집중적으로 구매하였으며 『四庫全書』나 『古今圖書集成』, 西學 관련 서적처럼 청나라의 최신 동향과 문물을 이해하는데 필요한 자료들을 주로 구매하였다. 즉 조선 자체의 주체적인 기준에 의하여 선별된 중화문화의 정수와 청나라의 최신 문물의 성취를 중심으로 한 것들을 구한 것이다. 정조는 연경에 가는 사신들에게 직접 주자서를 구입해 오라는 명을 내리고, 연경의 서적시장을 거론하기도 하였다.[104] 그러나 청조문화의 무분별한 확산을 경계하였다. 1796년(정조 20)에는 조선이 '左道異端蠱人心術 之書'의 유통을 금하고 경전서까지 향본을 대체하게 하는 등 서적의 수입을 금하였지만 효과를 보지 못하였다.

정조는 또한 규장각에 차비대령화원제를 정착시키면서 서화의 수장과 감상, 제작도 적극적으로 지원하였다.[105] 학술과 문화에 정통한 군주로서 국본을 흔들 수도 있는 새로운 학술과 문화를 예민하게 감지하고 이를 미연에 방지하고자 하였으므로 중국의 학술과 문화, 서화고동에 대하여도 선별의 원칙을 적용하였다. 소품문학이나 소설류, 일부 西敎서적 등은 수입을 금하였다. 하지만 서양문화 자체나 서양의 과학, 기술에 대하여는 개방적

103) 游芯韵, 「奎章閣藏書와 乾隆 · 嘉慶時代 著述에 대한 研究-考證學的 著述을 中心으로」(韓國精神文化研究院, 1986), 14~25쪽.

104) 『弘齋全書』제6권 , 詩 2, 「聖節 · 冬至 · 正朝의 陳賀 및 백 幅의 福字方牋 을 欽賜한 데 대한 謝恩使로 가는 판중추부사 朴宗岳에게 주다 二首」; 『弘齋全書』제7권, 詩 3, 「進賀 副使 서형수에게 주다」 참조.

105) 차비대령화원제에 대하여는 강관식, 『조선후기궁중화원연구-규장각자비대령화원을 중심으로』 상 · 하(돌베개, 2001) 참조.

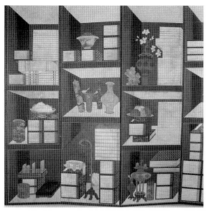

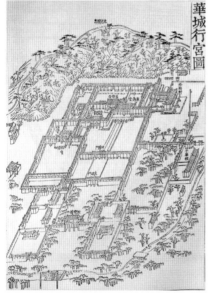

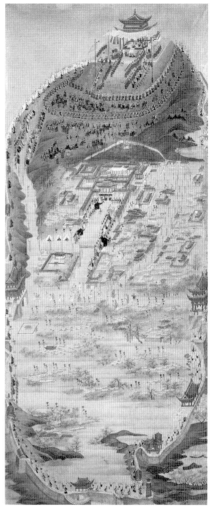

11. 筆者未詳, 《冊架圖(부분)》 8폭 병풍, 지본채색, 137.6×360.0cm, 개인 소장

12. 金得臣 外, 〈西將臺城操圖〉, 《華城陵行圖》 屏風, 견본채색, 각 163.7×53.2cm, 삼성미술관 리움

13. 〈華城行宮圖〉, 《華城城域儀軌》 중 한 장면

인 태도를 견지하였다. 정조연간의 畵院에서는 사면척량화법, 곧 투시도법이 유행하였고,
정조가 자신의 서재에 서양화법을 토대로 그려진 〈冊架圖〉를 설치하고 여러 신하들에게
그 의미를 설명하는 등 서양화에 대하여도 관심과 후원을 표명하였다(도 11).[106] 즉, 정조
도 청나라에서 새롭게 형성된 문화와 물류에 대하여 큰 관심을 가지고 있었던 것이다.

이러한 배경에서 선별된 회화의 경향 및 화풍이 수입되고 궁중에서 실행되는 일이 일어났다. 《화성능행도병》이나 『화성성역의궤』에 나타난 서양화법의 적용을 비롯하여 궁중회화에서 일어난 일련의 변화는 이러한 배경과 관련된 현상이다(도 12, 도 13).그러나 청조에서 크게 유행한 正統派 畵風이나 청조의 궁중 화가들에 대한 관심과 작품의 수용은 제한적으로 나타났을 뿐 아직까지도 청조 회화의 성취가 적극적으로 수용되지는 않았다. 궁중회화의 주제와 내용, 화풍이 당시 사대부문인들의 회화와 어느 정도 차이가 있는 것도 그러한 궁중의 보수적인 원칙과 취향을 따른 결과이며, 18세기까지 중국회화에 대하여 궁중은 사대부나 중서민들보다 더욱 엄격하고 보수적인 기준을 가지고 선별한 것으로 보인다.

3. 金石考證學과 회화교섭의 확산: 19세기 전반

19세기 전반은 18세기 후반경 시작된 북학론과 물밀듯이 들어온 청의 물류문화의 여파로 인하여 식자들 간에 배청의식이 완화되고, 고증학의 영향이 완연해 지면서 중국 서화에 대한 관심이 더욱 높아진 시기이다. 18세기에 청의 선진문물수용론에서 출발한 북학운동을 배경으로 19세기에는 청의 신학문인 고증학을 적극적으로 받아들이게 되었다.[107] 순조대 이후에는 고증학 중에서도 금석고증과 같은 고증 일변도의 학문에 더욱 관심을 집중하게 되었다. 중국서화의 수장과 완상도 금석고증학의 정착과 함께 좀 더 구체적이고 학술적인 차원으로 진척되었다. 중국회화 중에서도 원명시대를 중시하는 수집과 품평의 풍조는 여전히 이어졌다. 다른 한편 신위와 김정희 같은 좀 더 진취적인 인사들에 의해 청대에 활동한 화가들의 작품도 거론되고 품평, 고증하는 새로운 현상도 나타났다. 김정희, 남공철, 서형수(1749-1824), 신위, 김조순을 비롯한 경화세족들의 연경행은 지속되었는데, 이들은 모두 청조의 한족 문사들과 직접 교류를 가지고 귀국 이후에도 교분을 이어갔다. 따라서 청조문물에 대한 정보와 관심은 이전에 비하여 훨씬 직접적이고 구체적인 단계로 발전되었다.

18세기 말부터 19세기 초에 이르자 청나라에는 쇠퇴의 징후들이 나타났다. 연행사들

106) 책가도에 대하여는 朴沁恩, 「朝鮮時代 册架圖의 起源 硏究」(韓國精神文化硏究院, 2001) 참조.
107) 정옥자, 「정조시대 연구 총론」, 『정조시대의 학술과 사상』(돌베개, 1999), 38쪽.

은 청조의 근간을 뒤흔든 백련교의 반란을 목격하기도 하였고, 청조의 정치적 해이와 사회적 불안을 관찰하면서 정치적으로는 청을 경계의 대상으로 인식하기 시작하였다. 순조의 장인인 金祖淳이나 정조의 부마인 洪顯周, 洪奭周, 金邁淳(1776-1840), 洪直弼(1776-1852) 등 왕실의 戚臣이나 정통 성리학자들은 고증학과 청조 문물의 무분별한 수입에 대하여 경계하는 인식을 드러내었다.[108] 김조순은 청의 사회적 상황을 우려하면서 청 문물에 대하여 거리를 두고자 하였고, 사행 가는 친구에게 연경에 가는 것은 기쁜 일은 아니지만 나라를 위하여 청나라의 쇠망과 기강의 해이를 잘 관찰할 것을 당부하였다. 그는 이십년 전 자신이 갔을 때는 청나라가 부강하였는데, 지금은 쇠퇴하고 있다는 것을 정확하게 알고 있었던 것이다.[109] 또한 청의 문예에도 비판적이어서 요즈음 중국에서 건너온 시와 그림은 모두 평범하여 감동을 주지 못한다고 비평하였다.[110] 홍현주는 그림이란 小技이며 精致한 생각을 오로지 할 수 없고, 공교롭게 할 수도 없는 것이라고 비판하면서 거리를 둘 것을 요구하는 보수적인 회화관을 지니고 있었다.[111] 18세기 말에서 19세기 전반 경까지 청은 쇠퇴하는 기미를 드러내고 있었지만 청나라의 문물, 그 가운데서도 물류문화에 대한 조선인들의 관심은 오히려 강화되었다. 당시 청나라에서 수입된 대표적인 물자들은 북학파들이 주장하였던, 조선의 富國强兵에 도움이 되는 선진적인 문화나 기술과는 거리가 먼, 사치품과 소비품, 서화고동 등으로 기울어져 있었다. 청조의 물류문화에 대한 선호가 중서민층으로 저변화되면서 서화고동의 경우 진안의 문제나 질적 고하의 문제가 고려되지 않는 상황이 되었다. 따라서 19세기 이후 對淸觀은 정치적, 사회적, 문화적 측면에서 다소 층차가 있었다는 것을 전제로 중국 또는 청나라 회화의 수용양상을 검토해야 한다. 청으로부터 수입된 물류문화는 국내의 사치풍조의 확산에 따라 이미 큰 흐름이 되어 시장과 실생활의 주요한 국면으로 자리 잡았다. 즉, 中華로서 인식된 중국 문화와 청의 물질문화에 대한 이중적인 잣대의 적용과 수용이 이루어지고 있었던 것이다.

19세기 전반 경 주로 유입된 고증학은 옹방강 계열의 碑學을 중심으로 한 金石考證學

108) 洪奭周, 「書燕京寺館記後」, 『淵泉集』 권21, 韓國文集叢刊 293, 489쪽.
109) 金祖淳, 「送桐漁李判書赴燕序」, 『楓皐集』 권15, 韓國文集叢刊 289, 347-348쪽.
110) 김쪼눈, 잎의 책, 펀16, 585쪽.
111) 홍석주, 「題從子佑健所貯畵卷」, 앞의 책, 483쪽.

이다. 고증학에는 본래 두 가지 측면이 있다. 하나는 주자학, 양명학과 마찬가지로 유학에 있어서의 하나의 새로운 학파로서의 의미이다. 경전연구에서 漢儒의 주석이나 고증학자 자신의 견해를 통해 유학을 새롭게 이해하려는 학문경향을 의미한다. 두 번째는 연구방법의 측면이다. 漢儒의 주석들을 수집정리하거나 경서내용의 오류와 僞書의 辨正에 증거를 모아 비교 검토함으로써 객관적 사실에 접근하려는 귀납적인 연구방법을 의미한다.[112] 고증학은 漢學 중심으로 하고 名物度數之學의 성격이 강하여 치밀한 고증을 전제로 주자성리학의 근간을 뒤흔들 수 있는 소지를 내포하고 있었다. 그러나 조선학자들은 시간이 흐르면서 청의 고증학에 차츰 경세적인 관심이 적어지고 고답적인 금석고증으로 치우치면서 경세학으로서는 한계를 노정하게 된 것을 정확하게 의식하고 있었다. 이에 경세학으로서 주자성리학을 유지하는 동시에 성리학에서 부족한 요소였던 名物度數의 측면에서 고증학을 선별적으로 활용하는 漢宋折衷의 학풍을 도출해 내었다. 조선학자들의 성리학과 고증학의 수준은 매우 높아서 옹방강이나 청나라 학자들의 학문수준을 비판하기도 하였고, 이를 토대로 청나라 학술과 문화에 대한 선별적인 수용이 이루어 졌다. 고증학 중의 한 분야인 名物學이 조선에서 독자적인 영역을 구축한 것은 조선의 문사들이 절충적인 대안을 모색한 결과였고, 조선의 금석고증학 가운데서는 經世에 대한 관심은 더욱 약해졌다.[113] 남인실학자인 丁若鏞은 淸學을 비판적으로 수용하였다. 즉, 청학의 합리적, 실증적 태도와 治學방법에 대하여는 긍정적이었으나 淸나라 선비의 학문적 성과 및 중국의 학문 전반에 대하여는 비판적이었다.[114] 이 같은 태도는 이 시기 청 문물에 대한 다양한 반응을 의미한다.

조선의 학술과 서예는 康熙·雍正·乾隆 황제의 전폭적인 지원 하에 동기창과 조맹부의 서체를 중시한 帖學을 토대로 형성된 館閣體에 대한 관심이 적었다. 반면 笪重光(1623-1692), 汪士宏(1658-1723), 王文治(1730-1815), 翁方綱(1733-1818) 등 문사들의 帖學과 金農(1687-1763), 鄧石如(1743-1805), 阮元(1764-1849)으로 대표되는 碑學에 관심이 많았다.[115] 이는 청조의 문인문화가 북학파와 김정희 주변의 인사들을 중심으로 선별적으로 수용되었던, 수용방식 또는 입수경로와 관련된 현상이라 여겨진다.

112) 杜維運, 『歷史研究方法論』, 權重達 譯(一潮閣, 1984), 59-84쪽.
113) 정재훈, 「청조 학술과 조선성리학」, 『추사와 그의 시대』(돌베개, 2002), 159쪽.
114) 김한규, 앞의 책, 793쪽.

순조연간 이후 중국의 서화고동과 서적 등이 물밀듯이 수입된 데에는 고증학 자체가 가진 학문적인 성격과 방법론에서 기인하는 요인도 작용한 것으로 보인다. 청대 고증학은 그 연구방법으로 근거에 의거하여 비평하고, 판정하는 방법을 중시하였다. 그 가운데 근거에 의거하는 방법은 다섯 가지 방법으로 구분된다. 1. 가장 빨리 간행된 책에 의거하는 것, 2. 어떤 책에서 인용된 고서에 대해서 그 이전에 간행된 고서에서 동일한 부분을 찾아 교감함으로써 근거를 제시하는 것, 3. 原書 내에서 원칙적으로 사용된 체재에 의거하는 것, 4. 보다 오래된 주석과 교감본에 의거하는 것, 5. 고대에 사용된 音韻에 의거하는 것이다.[116] 이 같은 고증학의 방법론은 회화를 감별하고 고증하는 데에도 적용되었다. 따라서 논증 또는 고증을 위한 전제조건으로서 새로운 정보와 수많은 자료가 요구되었다. 화풍의 원류와 유래, 새로운 경향을 변증하려는 조선의 사대부와 여항인들은 새로운 회화자료와 원류적인 성격을 가진 작품 및 이에 대한 이해를 돕는 문헌자료 등을 필요로 하였다. 청조 문사들과의 교류 및 청조에서 유통되는 회화자료에 대한 수집과 논증, 감정은 필수적인 요소로 중시되었다.

　남공철, 서유구, 신위, 김정희, 李祖默(1792-1841) 등 북학파의 계보에 속한 인사들이나 금석고증학의 영향을 받은 사대부 문인들이 명물도수지학, 금석학, 서화고동 등에 심취하면서 중국회화에 대한 수장과 감평, 화풍의 수용도 적극적으로 진행되었다. 이조묵은 우의정 李昌誼의 증손이며 판서 李秉鼎의 아들로 옹방강, 옹수곤 부자와 오랜 교분을 나눈 사이였고, 선비화가인 학산 윤제홍과도 교유하였다(도 14). 그는 고동서화 수장품이 우리나라에서 가장 많았다고 하는데, 중국회화 소장품의 목록을 보면 五代로부터 明末에 이르는 작품들의 목록이 전하고 있다.[117] 1815년 경 간행된 남공철의 「書畵跋尾」와 1820년경까지 저술된 서유구의 『林園經濟志』 중 중국서화 관련 기록들은 중국의 서화에 대한 집중적인 관심과 수집, 완상의 풍조를 대변하고 있다(참고자료 1 참조).[118] 이 저술

115) 청조의 첩학과 비학에 대하여는 潘耀昌, 『中國近現代美術史』(上海: 百家出版社, 2004), 109-115쪽.
116) 청조 금석고증학 중 첩학이 비학으로 변해간 계기도 건륭, 가경 이후 비갈의 출토가 많아져 신자료가 출현한 것과 관련이 있다. 潘耀昌, 앞의 책, 111쪽; 고증학의 방법론에 대하여는 胡適, 『淸代學者的治學方法』, 胡適文存 Ⅱ (遠東圖書公司, 1961), 587-412쪽.
117) 오세창, 앞의 책, 하, 901쪽.

14. 李祖黙, 〈寒江落雁〉, 지본담채, 26.0×16.0cm,
간송미술관

들은 방대한 분량의 중국서화를 기록하면서 중국문헌을 인용하는 태도와 고증적인 변증을 중시하였다는 점에서 이 시기 중국 회화에 대한 인식과 반응, 고증학적인 방법론을 회화에 적용하는 방식을 대변하고 있다. 즉 조선의 선비들이 고증학에 대한 이해가 심화되면서 고증학적인 방법론을 토대로 중국서화를 수집, 완상, 품평하는 일이 일어나는 단계가 된 것이다. 그러나 서유구의 중국회화목록에서 드러나듯이 19세기 초까지도 중국 회화 가운데 명대 이전의 작품들이 주로 수집, 기록되었고, 청대의 작품에 대한 기록은 드물었다. 이것은 고증학이라는 자체가 오래된 것을 귀중히 여긴 탓이기도 하지만 그 뿐만 아니라 중국회화에 대한, 명대까지의 것을 중시하는 조선적인 가치관이 작용하고 있는 것으로 보인다.

남공철과 서유구가 중국서화의 품평과 감식, 서화 관련 저술의 차원을 대표하고 있다면 중국회화의 수용과 회화 상의 구체적인 영향을 대표하는 인사로는 신위와 김정희를 들 수 있다. 신위는 김정희보다 뒤늦게 입연하였으나 김정희보다 오히려 개방적인 방식으로 四王吳惲의 회화 등 청대회화까지도 적극적으로 품평, 연구, 참조하는 새로운 태도를 가졌다. 이에 비하여 김정희는 청대 학술과 문예, 서화를 누구보다도 잘 알고 있었지만 그 자신이나 주변 인사들에게 제시한 서화의 기준과 방식은 신위와 다소 차이를 보인

118) 남공철의 서화발미에 수록된 자료의 목록은 문덕희, 앞의 논문; 서유구의 중국서화 목록은
李成美, 앞의 논문; 박은순, 「서유구의 서화감상학과 『林園經濟志』」, 『韓國學論叢』 34
(2000.10), 209-238쪽 참조.

다. 즉, 김정희는 원대 화가들, 그 가운데서도 예찬과 황공망을 추앙하는 경향을 가지고 있었고, 비록 청의 화가들을 인용한다 하더라도 그들이 구사한 원대화풍의 해석방식에 더욱 관심을 표명하였다. 김정희의 이러한 태도는 그의 제자들이나 그의 화론 또는 가르침을 받은 화가들의 회화관과 그림에서도 뚜렷하게 나타나고 있다.

김정희와 신위는 문학적인 면에서도 깊은 교감을 나누었는데, 이를테면 옹방강의 영향을 받아 由蘇入杜의 방법론을 실천하였다는 사실을 들 수 있다.[119] 이들의 蘇軾에 대한 추앙은 역설적이지만 궁극적으로는 중국과 당당히 대립할 수 있는 작품 수준을 획득하면서 동시에 자신들의 독자적인 예술을 확립하기 위한 모색이다. 이들은 중국의 전통이 구축한 양식적 원리 내에서 자신의 독자성을 확립함으로써 당대의 국제수준을 확보한 시세계를 구축하고자 하였다.[120] 김정희와 신위의 청대 학술과 예술에 대한 이해는 매우 심도가 깊었고, 이를 토대로 수준 높은, 조선적인 학술과 예술을 창출하고자 했다는데 중요한 의미가 있다. 중국서화에 대한 관심과 수집, 품평도 크게 볼 때는 이 같은 전제에서 이루어진 일들임을 의식하게 되면 이 시기에 중국서화의 수집과 감상, 품평이 적극적으로 진행된 배경과 의도, 그 영향의 성격을 새롭게 해석할 수 있게 된다.

순조 연간 이후 왕실은 이전과 달리 적극적으로 중국서화를 수집, 완상, 수용하는 방향으로 나아갔다. 특히 궁중에서도 청나라 物流 문화에 대한 관심이 높아졌고, 금석고증학에 대한 지지도 뚜렷해졌다. 헌종은 서화에 대한 애호심이 매우 높아서 거대한 서화수장고를 직접 운영하고, 인장을 수집하며 품평하는데 적극적으로 가담하였다. 헌종의 수장품을 기록한 『承華樓書目』 중에 실린 중국회화 관련 자료들을 청나라 화가들의 작품을 포함하여 역대 중국 회화를 두루 수집하고자 한 것을 알 수 있다(참고자료 2 참조). 그리고 여기에 실린 회화작품들은 중국의 고사도, 감계화나 농업이나 蠶織를 다룬 공리적 회화의 성격을 가진 작품들을 주로 거론하던 역대의 왕실취향과 달리 순수한 감상회화가 많아졌다는 점에서 이전과 다른 경향을 읽을 수 있다.[121] 이는 헌종 자신이 明清의 소품서를 애독하였고, 금석 遺文을 고증하는 것을 전문학자도 미치지 못할 정도로 잘하였다는 사실에서 나타나듯이 새로운 문예관과 금석고증학에의 경도에서 유래된 것이다.

119) 옹방강의 蘇學에 대하여는 김울림, 「翁方綱의 金石考證學과 蘇東坡像」, 『美術史論壇』 18(2004), 89-113쪽.
120) 김혜숙, 「秋史와 紫霞의 문학적 交遊와 그 影響」, 『大同文化研究』제26집(1992), 127-166쪽.

헌종이 수집한 인장을 모은 《寶蘇堂印存》은 신위와 조두순(1796-1870)이 1834년(헌종 1)과 신위가 죽은 1847년 사이에 편집하였을 것으로 추정된다.[122] 어린 헌종이 김정희와 신위를 무척 따랐고, 화가인 허련과 조희룡 등을 아낀 사실을 보면 당대 사대부 간에 유행한 금석고증학의 영향을 받게 된 배경을 이해할 수 있다. 인장에 대한 관심은 청나라에서도 금석고증학의 성행과 더불어 문인들 간에 새로운 학예로 부상된 예술이다.[123] 헌종이 인장의 수집과 완상에 심취한 것도 한편으로는 청대 학술과 예술의 영향을 수용한 것이 된다. 이 시기에는 궁중문화 전반에 중국풍이 강화되는 경향이 나타났다. 궁중의 의례와 연향, 이에 동원된 악장과 정재, 그림 등 제 방면에 중국문화를 차용한 것이 나타나므로 다만 회화에 국한된 현상은 아니다.[124] 이즈음 궁중에서 자주 제작된 요지연도, 곽분양행락도, 백동자도 등의 궁중장식화도 중국적인 고사와 인물, 장식을 전제로 시공을 초월한 이상경으로서 중국적인 고사를 차용하되 國風化된 산물로 해석해내는 역량을 보여준다. 궁중의 중국취향과 서화고동에 대한 열의는 19세기 이후 어린 왕들이 왕위에 오르면서 세도정치가 심화되었고, 국정의 문란을 틈타 왕권이 약화된 상황에서 어리고 미숙한 왕들이 여러 사대부와 측근 인사들의 영향을 받으며 탈속적 서화취미에 빠져들고, 정치로부터 멀어져간 것으로 볼 수도 있겠다.

이 시기에 중국문물에 대하여 적극적인 인식과 반응을 보인 또 다른 계층은 역관, 서리, 겸인 등 여항인들이었다. 이들은 청과의 교류에서 실질적으로 가장 적극적인 활약을 하였을 뿐 아니라 그 과정에서 부와 권력을 차지한 계층이었다. 이 여항인들을 중심으로 청나라의 물류에 대한 관심과 유통이 더욱 확산, 정착되었다. 이에 따라 이상적, 오경석, 김한태, 조희룡, 전기, 이조묵, 유재혁 등 중인 서화고동 애호가들이 등장하였고, 회화활동이 활성화되었다.[125]

이 시기 예술품의 중요한 수요자는 경화세족과 여항인이다. "서리들의 집이 재상의 집

121) 황정연, 「조선시대 궁중 서화수장과 미술후원」, 『조선왕실의 미술문화』(대원사, 2006), 92-94쪽; 유홍준, 「헌종의 문예 취미와 서화 컬렉션」, 『조선왕실의 인장』(국립고궁박물관, 2006), 202-219쪽; 김연수, 「국립고궁박물관 수집 인장 고찰」, 『조선왕실의 인장』, 220-232쪽.
122) 김연수, 앞의 논문, 221쪽 참조.
123) 이 시기 청나라의 인장예술에 대하여는 潘耀昌, 앞의 책, 116-117쪽 참조.
124) 방병선, 『조선후기 백자연구』(일지사, 2000), 123쪽, 134쪽.

과 같아 그림과 글씨, 완호불이 방안에 휘황하다."라고 한 신위의 지적은 특히 여항인들이 문화적 수요층이 된 상황을 전달해 준다.[126] 19세기 여항인들 사이에 유행한 서화고동 취향은 본래 금석학의 영역에서 시작된 것으로 그 근원은 청대의 금석고증학에 연결되고 있다. 금석고증학은 금석고동에서 실용성을 제거하고 순수한 심미성만을 극단적으로 추구하게 되어 현실과 거리를 두고 俗氣를 가장 꺼리며, 文字香 書卷氣를 중요시하였다. 이러한 경향에는 무엇보다도 추사 김정희의 영향이 감지되지만 또한 여항인이 자체적으로 확보한 청조에 대한 정보와 학술에 대한 관심, 경제적, 문화적 역량이 작용하고 있었고, 신분의 제약 상 정치적으로 결집되지 못한 역량이 예술방면에 집약되어 나타난 것이다.[127]

그 가운데 전기(1825-1854)는 김정희의 제자로서 고동서화와 인장을 많이 수장하고 있어 그 이름이 크게 알려졌다.[128] "……전군 위공은 시와 그림에 솜씨가 있었고, 감별에 정밀하였다. 팔법, 전서, 예서, 해서, 행서에 이르기까지 빼어나고 오묘하지 않음이 없었다.……훌륭한 작품을 대할 때마다 미친 듯이 소리치고 어루만지며 애완하였고 그 原流를 상세히 따져 터럭까지 분석하였다. 때문에 그의 예술의 정진은 위로 古人의 경지를 좇아 절정에 막 도달할 수 있었다."[129] 여기서 원류를 따라 분석하였다는 것은 고증학적인 방법을 실천하였다는 것으로 서화고동에 종사하는 것이 곧 고증학으로 인식된 것을 시사한다.

4. 朝鮮의 동요와 회화교섭의 새로운 양상: 19세기 후반

19세기 후반은 철종, 고종, 대원군 李昰應(1820-1898)의 섭정기로서 척신세력과 소수 벌

125) 의관으로 벽오사의 맹주인 유최진(1791-1869)은 아버지 유재혁은 고화와 법서를 모으는데 열심이어서 많은 서화고동을 모았다고 회고하였다. 강명관, 『朝鮮後期 閭巷文學 硏究』, 205쪽.

126) 申緯, 「雜書」(孫八州, 『申緯硏究』(太學社, 1983), 24-25쪽에서 재인용); 강명관, 「조선후기 예술품 시장의 성립」, 앞의 책, 320-322쪽.

127) 강명관, 『朝鮮後期 閭巷文學 硏究』, 220-222쪽.

128) 장지연, 「위암만록」상, 『장지연전서』 7(단대출판부, 1983), 1227면 (강명관, 위의 책, 216쪽 재인용).

129) 오세창, 앞의 책, 상, 247쪽.

열 중심의 세도정치가 강화되고 정치적, 사회적 분열과 해체가 심화되는 동시에 서양과의 만남이 진행된 시대이다. 서구 열강의 침략과 청의 몰락으로 국제정세가 혼란스러워진 이즈음 조선은 1875년에 개항하고, 1897년 대한제국을 선언하였다. 한편으로는 외국과의 새로운 관계를 모색하였고, 다른 한편으로는 대원군의 쇄국정치가 시행되었다. 고종은 적극적인 대외인식을 가지고 조선의 개화를 추진하면서 1876년에는 개항을 진행하였고, 1880년대에는 개화와 서구 열강의 압력이라는 과제에 능동적으로 대처하기 위하여 청에서 간행된 서양서적 일체를 포함하여 각종 출판물을 적극 구입하였다. 구입된 중국본 서적들은 3천여 종에, 4만권에 이르는 대규모의 장서로서 경복궁의 集玉齋에 소장되었다.

조선 말에는 전통적인 화이관을 토대로 존주양이의 명분론을 주장하는 척사론자들의 활약도 만만치 않았으나 동시에 중인층을 중심으로 개화사상을 지지하던 계층도 대두되었다. 박지원의 손자인 박규수(1807-1876), 중인 역관 출신의 吳慶錫(1831-1879), 劉鴻基(1831-?), 유재소(1829-?), 김옥균, 박영효, 김홍집(1842-1896) 등 개화파들의 지지를 받으며 고종은 東道西器論을 지원하였다. 1895년 청일전쟁 이전까지 조선의 개화정책에 따라 청에 의존하는 경향이 더욱 커졌는데, 청으로부터 서양 관련 정보를 비롯하여 청조의 학술과 문화, 서화에 대한 수입이 적극적으로 시행되었다. 집옥재에 소장된 자료 가운데『上海書莊各種書籍圖帖書目』이 있는데, 이 책들은 상해에 있던 16개의 서점에서 판매하는 100여 종에서 400여 종의 서적, 화보, 서화작품의 목록과 가격이 제시된 자료이다.[130] 이 같은 자료를 통하여 중국문물의 수입이 조직적으로 진행된 배경을 짐작할 수 있다. 이 시기 중국문물과 서화 수용의 중심지역은 북경이 아니라 상해로 넘어가기 시작하였다. 상해에서 형성된 중국 회화의 신조류는 상해와의 직항로를 통하여 조선으로 직접 유입되었다. 즉 이전의 어느 시기보다도 활성화된 대중 관계로 인하여 중국회화에 대한 관심과 자료의 도입, 회화 상의 영향이 더욱 적극적으로 추진된 것이다.[131]

이즈음 중국의 서화와 관련하여 주요한 기록을 남기고, 서화의 수장이나 품평에 관여한 인사들로는 먼저 박규수, 이유원 등을 들 수 있다. 박규수는 박지원의 손자로서 북학의 기치를 받들고 더 나아가 개화사상을 지지한 인사이며 금석고증학에도 정통하였고,

130) 이태진,「1880년대 고종의 개화를 위한 신도서 구입사업」,『고종시대의 재조명』(태학사, 2000), 279-305쪽.

청조의 인사들과 적극적으로 교류하였다.[132] 이유원은 강세황의 의발을 전수받은 신위에게서 다시 그 의발을 전수받은 사대부로서 역시 금석고증에 밝았고 청조 인사들과 깊은 교분을 가지고 서화금석자료를 주고받았다. 丁學敎(1832-1914), 閔泳翊(1860-1914), 李昰應 등도 사대부화가로서 중국서화에 밝은 인사들이었다.

또한 이 시기는 특히 중인계층이 중국과의 교섭에서 중요한 역할을 하고 있었다. 李尙迪(1804-1865), 吳慶錫(1831-1879), 金奭準, 金景遂(1818-?), 姜瑋(1820-1884) 등 중인들은 중국과의 교류에서 선봉에 서서 활약을 하였다. 이상적과 오경석, 유재소 등은 모두 중국서화에 정통하였을 뿐 아니라 대량의 수장품을 가지고 감식과 품평을 즐겼다. 이들은 개화정책을 지지하고 현실정치의 변화에 깊은 관심을 가지면서 碧梧社와 六橋詩社 등을 이루면서 집단적인 문화활동을 하였고, 시서화를 매개로 교유하였다.[133] 역관이나 의관 출신인 이들은 직간접으로 김정희의 학풍을 전수받고 서화일치와 금석고증의 학예를 숭상하면서 청조와의 교류에 앞장섰다. 역관을 비롯한 중인들이 주로 살았던 광교와 청계천 주변에는 상해의 해상화파 화가들의 작품이나 상해발간 화보들이 흔히 유통되기 시작하였고,[134] 조선의 화단은 다시 한번 중국서화의 직접적인 영향권에 들어서게 되었다. 이 시기를 대표하는 장승업, 김영, 안중식, 조석진 등의 직업화가들은 상해에서 유래된 중국화풍과 화보를 토대로 조선말 화단의 변화를 이끌어 갔다.

이 가운데 중인역관으로 연경을 13차례나 방문하며 청의 변화와 서양의 대두를 목격하고 근대적 개화를 추진한 오경석은 서화고동의 수장과 금석고증학에 깊이 심취되었다.

131) 이 시기의 회화와 중국과의 교류문제에 대한 심도있는 논의에 대하여는 崔卿賢, 「19世紀 後半 20世紀 初 上海 地域 畵壇과 韓國畵壇의 交流 硏究」(弘益大學校 大學院 博士學位 論文, 2006) 참조.

132) 박규수의 서화론에 대하여는 俞弘濬, 「瓛齋 朴珪壽의 書畵論」, 『泰東古典硏究』10집 (태동고전연구소, 1993), 1051-1062쪽.

133) 洪善杓, 「19세기 閭巷文人들의 회화활동과 창작성향」, 『美術史論壇』 창간호 (1995.6), 191-219; 孫禎希, 「19世紀 碧梧社 同人들의 繪畵世界」, 『미술사연구』 17 (2003), 161-199쪽; 崔卿賢, 「六橋詩社를 통해본 開化期 畵壇의 一面」, 『한국근대미술사학』 12(2004.8), 215-253쪽.

134) 이 시기 해상화파의 영향에 대하여는 金鉉權, 「淸代 海派 畵風의 收用과 變遷」, 『美術史學硏究』 217·218호.(1998.6), 93-112쪽, 崔卿賢, 「19世紀 後半 20世紀 初 上海 地域 畵壇과 韓國畵壇의 交流 硏究」 참조.

오경석의 행적은 이 시기 중국서화와 금석의 수입, 이를 통한 대중 회화교섭의 상황을 대변하고 있다. "나는 어려서부터 서화를 좋아하였다. 그러나 이 땅에서 태어나서 볼 만한 것이 없었기 때문에 늘 중국 감상가의 저술을 볼 때마다 나도 모르게 정신이 그 쪽으로 달려갔다. 계축년(철종 4, 1853)과 갑인년(철종 5, 1854)에 처음으로 연경에 들어가 동남지방의 훌륭한 선비들을 만나본 다음 견문이 더욱 넓어졌다. 그래서 차차 元明 이래의 서화 백여 점과 三代 夏殷周와 秦漢의 금석과 晋唐의 碑版을 사들인 것이 수백 종이 넘었다. 唐宋 사람의 진적을 구하지 못한 것이 아쉬웠지만 이만하면 스스로 우리나라에서는 자랑할 만하게 되었다. 내가 이것을 얻은 것이 모두 수십 년 동안의 세월과 천만 리 밖을 다니며 크게 심신을 허비한 결과이니 쉽게 얻을 수 없는 것을 얻었다 할 만하다.……"[135]

중인계층의 대중교섭에 의하여 중국의 서화는 더욱 적극적으로 입수되었고, 서화고동의 수장과 금석고증의 학예는 이전과 달리 학문으로서의 성격보다 중인계층의 경제적, 사회적 역할을 상징하는 분야로 변화된 채 유지되었다. 이들은 동시에 새로운 중국과 서양의 문물을 소개하고, 후원하는 당사자로 활약하였다. 또한 개화정책과 개항으로 중국과의 교류가 원활해지면서 상해지역을 중심으로 새롭게 형성된 중국화단의 활력과 신사조는 더욱 광범위하게 수용되었다. 조선 말의 화단은 상해화단과의 교류를 통하여 새로운 주제와 기법 등 신화풍, 새로운 화보, 사진 등 새로운 매체를 개척하기에 이르렀다. 그 결과 상해화단에서 유행한 이상적, 관념적, 길상적 주제가 유행하였고, 새로운 필묵법과 채색, 구성 및 세부 기법이 등장되면서 화단의 새로운 활력이 나타났다. 그러나 중국의 새로운 사조에 지나치게 경도되어 회화가 현실감을 잃고 조선의 정치적, 사회적 동요와 변화를 반영하지 못하게 되었으며, 관념적이고 고답적인 주제와 장식 및 기교를 중시한 화풍을 선호하는 경향을 추구하게 되었다.

IV. 對中 繪畵交涉의 목표와 성과

조선 후반기 화단은 중국과의 회화교섭을 통하여 많은 변화를 일구어 내었다. 그간 이 시

135) 오세창, 앞의 책, 하, 1013쪽.

기에 관련된 선행연구의 성과로 조선 후반기 회화의 다양한 면모가 구명되었다. 방대한 선행연구들이 존재하므로 이 글에서는 세세한 현상이나 변화 자체에 대하여는 논의하지 않으려고 한다. 다만 그러한 연구의 결과를 토대로 이 시기 회화교섭의 의의를 거시적으로 정의할 필요가 있음을 환기시키고, 나름대로의 의견을 간략하게 개진하는 것으로 필자의 역할을 찾고자 한다.

중국회화와 관련된 연구의 성과를 토대로 이 시기 회화의 변화를 대관하여 보면 크게 세 가지 정도로 요약될 수 있겠다. 첫 번째는 그림 자체에 대한 것으로 그림의 주제, 소재, 화풍의 변화이다. 두 번째는 회화의 변화를 초래한 매체의 문제이다. 세 번째는 서화 수장 및 감상, 또는 회화관의 차원에서 일어난 변화이다. 이 세 가지 경향들은 조선 후반기 회화의 주요한 문제들과 직결되고 있으므로 중국회화와의 교섭이 조선화단에 큰 변화를 초래한 것을 부인하기 어렵다. 그러나 중국회화의 영향을 받아 변화하였다는 것을 지적하는 것 이상으로 중요한 것은 그러한 변화의 이면에 어떠한 동기와 목표가 작용하였는가 하는 점을 정의하는 일이다. 만일 중국회화의 영향으로 일어난 이러한 변화들이 다만 무조건적인 수용과 모방을 의미한다면 조선 후반기 화단의 성취가 가지는 의미는 크게 축소될 것이고, 이른 바 조선시대 제2의 르네상스라고 높이 평가되는 조선 후기 문화의 역량은 재평가되어야 한다. 극단적으로 표현하자면 수동적 慕華의 시대로 규정되어야 하는 것이다. 과연 그러한가. 이 장에서는 조선 후반기 중국회화와의 교섭 문제를 그 동기와 목표, 최종적인 성취에 유의하면서 정리하고자 한다.

조선 후반기 회화의 큰 흐름은 후기에는 남종문인화풍, 진경산수화풍, 풍속화, 서양화풍 등이 유행하였고, 말기에는 사의적 남종문인화풍이 심화되면서 현실적인 주제와 조선적인 화풍이 약화되는 경향으로 변화하였다.[136] 같은 시기에 인물화 특히 影幀, 故事人物畵, 神仙圖, 仕女圖 분야에서는 중국회화의 영향이 돋보이는데, 영향의 구체적인 양상은 분야에 따라 차이가 있다. 주제적인 면에서는 경직도, 태평성시도, 서원아집도, 난정수계도, 해상군선도, 반도회도, 책가도, 화훼도, 기명절지도, 문자도 등 많은 주제들이 중국화의 영향을 받아 제작되었다. 궁중회화 가운데 곽분양행락도, 요지연도, 백동자도, 한궁도 같은 것들은 중국회화와 고사에서 유래된 제재이지만 궁극적으로는 조선특유의

136) 安輝濬, 『韓國繪畫史』 중 조선후기와 말기 부분 참조.

구성과 화풍이 더하여져 특화된 장식화이다. 이러한 회화들은 중국회화의 영향이 화풍의 측면에서 뿐 아니라 주제와 제재, 소재적인 면에서도 작용한 것을 보여준다. 金弘道나 申潤福의 풍속화 가운데 스며들어간, 중국회화에서 차용된 소재와 구성개념 등도 유의할 만하고,[137] 정선의 진경산수화에 차용된 소재적인 요소들도 주목할 만하다.[138] 그러나 이러한 요소들은 조선 후반기 회화의 내적 요구를 충족시켜주고, 변화를 초래한 부분적인 요소로서 작용하였다. 그러나 그 자체가, 즉 그러한 요소들 자체가 조선화단의 목표는 아니었다. 이 문제에 대하여는 매체의 문제와 수장감상의 문제를 다룬 뒤 좀더 상론하겠다.

중국회화의 구체적인 영향과 함께 중국회화를 전달해준 매체도 변화의 중요한 요인으로 작용하였다. 중국회화에 대한 관심을 가지고 중국회화를 배웠던 수많은 화가들이 직면한 문제는 중국회화 자체에 대한 것이었다. 즉, 18세기 즈음 조선인들이 중시한 원명대 화가들의 작품을 조선에서 구하여 보는 데에는 많은 제약이 있었다. 청과의 교섭이 활발해 지면서 때로는 청에서 직접 중국작품을 구입하였지만 眞作을 구하는 것이 쉽지 않다는 사실을 곧 깨달았다. 조선인들은 그 대안으로 중국에서 출판된 화보와 삽화 등을 활용하기 시작하였다. 마침 중국의 출판문화의 발달에 따라 활발하게 제작되고, 수입된 대량의 중국서적들 가운데 여러 종류의 화보와 삽화가 있는 책자들이 있었다. 이 출판물에는 우수한 화가와 刻手, 인쇄공의 합작으로 이루어진, 뛰어난 회화성을 갖춘 판화가 수록되어 있었다. 조선인들은 이를 통하여 간접적으로 중국회화에 대한 정보를 얻고, 화보로서 활용하며, 제한된 조건이나마 중국회화를 배우고 이해하는 자료로 삼았다. 이러한 조건은 조선후반기에 나타난 중국회화의 영향문제를 특징짓는 한 가지 요인으로 작용하였다. 이 글에서는 지면의 제한으로 매체의 문제를 다루지는 않겠지만 근래에 이와 관련된 많은 연구들이 제출되었으므로 참조하기를 바란다.[139] 『顧氏畫譜』, 『唐詩畫譜』, 『芥子園畫傳』, 『三才圖會』, 『海內奇觀』, 『名山勝槩記』, 소설의 삽화 등 대표적인 매체에 대한 연구가 진행되었는데 대부분 석사학위 논문으로 제출된 논문들이다 보니 각각의 매체에 대한 분절된 연구는 하였지만 여러 매체들을 통관하여 고찰하고, 이를 거시적인 관점에서 해석하지는 못하여 다소 아쉽다.

137) 朴珉貞, 『明淸代 通俗小說 揷圖 硏究』(홍익대학교대학원 석사학위논문, 2005).
138) 이 점에 대하여는 고연희, 『조선후기 산수기행예술 연구』(일지사, 2001) 참조.

서화의 수장감상 풍조와 서화에 대한 가치관, 즉 회화관의 문제도 거론할 수 있다. 수장과 감상의 풍조는 조선 후반기 이전에도 존재하였지만 18세기 이후 사대부 문인들 간에 유행한 것은 이 시기의 새로운 현상이며 의미 있는 변화였다. 기왕에 존재하던 서화 수장과 감상 전통 위에 晚明 이후 유행한 중국 사대부문인 문화의 영향이 작용하면서 서화고동취향이 유행하였다. 이는 규범적, 효용적 가치를 강조한 이전의 예술관에서 벗어나 심미적, 개별적 가치를 중시하게 된 가치관의 변화를 반영한 현상이다. 거기에 名物度數的인 장점을 높이 평가한 고증학에 대한 모색과 특히 우리나라에서 유행한 금석고증적인 경향이 가미되어 서화의 수장과 감식, 품평이 새로운 사조로서 유행하였다. 회화에 대한 논의나 기록도 고증적인 방법을 토대로 名物度數學으로서의 성격을 강조하면서 진행되었다. 남공철의 「書畵跋尾」, 成海應의 東國 그림 관련 기록, 서유구의 「畵筌」 등은 19세기 초 즈음 고증학을 名物度數學으로 수용하면서 서화에 적용하려던 문인들의 선구적인 탐색을 보여준다.[140] 비록 완성되었다고는 할 수 없지만 성리학의 한계를 극복하기 위하여 漢宋折衷을 추구한 것이나, 조선적인 서화감상학을 모색하기 위하여 중국적인 방법론과 자료를 차용하면서 서화를 논의한 것은 유사한 상황으로 보인다.

산수화의 경우 조선의 화가들이 모방하면서 배우고자 하였던 중국화가들로는 18세기에는 원대의 화가로서 倪瓚, 黃公望이, 명대의 화가로는 沈周, 文徵明, 董其昌 등이 자주 언급되었고, 19세기에는 四王吳惲 등 正統派 화가와 원대의 예찬과 황공망 등이 자주 移摹, 臨仿, 仿作되었다. 이외에 송대의 미불, 청대의 석도, 정섭을 비롯하여 남종 계통의 문인화가들이 거론되었다. 이 화가들을 통하여 배운 것은 南宗畵, 南畵, 儒畵, 文人畵의 개념, 제재와 소재, 화풍과 기법이었으며, 그 모색의 결과 儒畵의 주된 방식으로 寫意的인 남종문인화가 조선후반기 회화의 큰 흐름이 되었다.[141]

139) 金明仙, 「『芥子園畵傳』初集과 조선후기 남종산수화」, 『美術史學研究』 210(1996.1). 5-33쪽; 김상엽, 「奎章閣 所藏 『회찬송악악무목왕정충록』 삽화」, 『美術史論壇』 9(1999 하반기), 351-365쪽; 동저, 「金德成의 《中國小說模繪本》과 조선후기 회화」, 『美術史學研究』 207(1995. 9); 宋惠卿, 「顧氏畵譜』와 조선후기 회화」, 『미술사연구』 19(2005), 145-180쪽; 河香朱, 「조선후기 회화에 미친 『唐詩畵譜』의 영향」(동국대학교 대학원 석사학위논문, 2005); 劉順英, 「明末 清初의 山水畵譜 研究」, 『溫知論叢』 14(溫知學會, 2006.6); 고바야시 히로미쓰, 김명신 옮김, 『중국의 전통판화』(시공사, 2002) 참조.
140) 주 115에 수록된 논문 참조.

18세기 동안 여러 수장가들이 가졌던 중국회화 목록에는 오파화가인 심주, 구영, 문징명, 당인의 작품이 자주 수록되었다. 이러한 경향은 19세기에도 대체적으로 유지되었지만, 19세기에는 사왕오운을 비롯한 청조 화가들의 작품도 등장하여 청나라 문물에 대하여 좀 더 긍정적이고, 포괄적인 수용이 이루어진 시대적 추이를 반영하고 있다.

중국의 회화 화가를 배우는 방법, 학습의 최종목표, 중국화가와 화풍에 대한 인식은 시대에 따라서, 또는 화가 개인에 따라서 다양한 방향과 수준으로 진행되었다. 18세기의 경우는 명대 회화 및 吳派와 松江派에 대한 관심이 상대적으로 높았다. 그 예로서 강세황이 1749년(37세)에 그린 〈倣董玄宰山水圖〉와 〈(意仿沈石田)溪山深水圖〉를 들 수 있다.[142] 이 두 작품은 하나는 동기창이 董源의 筆意를 모방하여 그린 작품을 강세황이 임모한 것이고(도 15, 16), 하나는 심주의 뜻을 모방하여 그린 작품이다(도 17). 동기창을 방한 작품은 어느 정도 동기창의 화풍에 근접하고 있으나, 심주의 뜻을 방한 작품은 강세황의 개성이 많이 반영되었다. 이는 어쩌면 동기창이나 나중에 동기창의 적통을 이은 王時敏(1592-1680)이 의도했던 것처럼 "古를 모방함으로써 古人의 필법을 자신의 붓 끝에 융화시켜 도입하고자 한(摹古中把古人筆法融入自己筆端)"것과 유사한 태도를 느끼게 된다.[143] 강세황은 古를, 조선의 경우에는 중국의 전범을 모방함으로써 그 원류에 도달하고자 한 原義를 잘 이해하고 있다. 18세기 중엽 이후 원명대의 화가들에 대한 임모가 자주 있었는데, 예찬, 오진, 황공망, 심주, 동기창, 문징명 등 남종화풍의 정맥을 이은 문인화가들의 화풍을 주로 연구하였다. 중국화가 중 南宗의 정통에 대한 정보와 계보는『개자원화전』등 조선에 입수된 여러 화론과 화보를 통하여 얻을 수 있었고, 그에 따라 제한된 대상들에 대한 임모방과 수집, 감상, 품평이 이루어졌다.

이처럼 중국작품을 임모, 임방하면서 추구한 것은 무엇일까. 조선후기 중국회화의 수집과 감상, 임방의 경향이 어떤 지향점을 가진 것인가, 다양한 양상으로 진행된 중국 회

141) 조선 후기의 남종문인화에 대하여는 安輝濬,「朝鮮王朝 後期 繪畵의 新動向」,『考古美術』129·130 (1976); 韓正熙,「朝鮮後期 繪畵에 미친 中國의 影響」,『美術史學硏究』206 (1992); 李成美,「朝鮮後期의 南宗文人畵」,『朝鮮時代 선비의 墨香』(고려대학교박물관, 1996) 등 참조.

142) 강세황에 대한 연구로는 邊英燮,『豹菴 姜世晃 硏究』(一志社, 1988); 강세황의 시서화를 집대성한 전시도록으로『豹菴 姜世晃』한국서예사특별전 23(우일 출판사, 2003) 참조.

143) 동기창의 말은 潘耀昌, 앞의 책, 15쪽.

15. 姜世晃, 〈倣董玄宰山水圖〉(부분), 《山水圖卷》 中, 1749년, 지본수묵담채, 23×462cm, 국립중앙박물관

16. 董其昌, 〈山水圖〉, 1610-1620년경 , 지본수묵, 21.5×48.5cm, 미국 개인 소장

17. 姜世晃, 〈(意仿沈石田)溪山深水圖〉(부분), 《山水圖卷》 中, 1749년, 지본수묵담채, 23x462cm, 국립중앙박물관

화에 대한 관심과 수용이 慕華思想을 증명하는 것 이상의 어떤 의미가 있는가 하는 문제에 대하여 관심을 기울일 필요가 있다. 중국과의 회화교섭에 관한 연구가 단순히 일어난 일들에 대한 미시적인 검토가 아니기 위하여 필요한 거시적인 해석은 그리 쉬운 일은 아니다. 그럼에도 불구하고 이 문제에 대한 진지한 구명이 없다면 중국회화를 수집, 감상, 모방하는 일들에 대한 연구는 조선후기 문화의 역량을 부정하는 일이 될 수도 있다. 필자는 그간에 축적된 연구성과를 검토하면서 조선후반기 중국회화와의 교섭에서 조선인들이 모색한 것은 단순한 慕華가 아니라 당시대에 실질적으로 접할 수 있는 중국회화의 규범을 찾아내고, 이를 통하여 회화의 보편적인 본질과 정수를 모색하고자 하였던, 고도의 문화적 자부심과 역량이 작용하였다고 생각한다.

구체적인 사례를 통하여 이러한 특징을 확인할 수 있다. 그 첫 번째 사례로 들 수 있는 것은 원 사대가 중 倪瓚과 黃公望에 대한 移摹와 臨仿의 문제이다. 이 두 화가는 조선중기 이후 가장 자주 임방된 화가로서 19세기에는 남종문인화의 최종 도착점으로 인정되었던, 문인화의 정수이다. 이 가운데 황공망의 경우는 최경원의 논문에서 구체적으로 정리되어 있으므로 이를 참조하기 바란다.[140] 예찬에 대한 임모와 방작은 일찌감치부터 시작되어 조선말까지 꾸준히 유행하였다. 尹斗緖(1668-1715), 申命衍(1809-1886), 許鍊(1809-1892)등의 작품은 모두 倪瓚을 臨倣한 작품들인데(도 18, 19, 20, 21) 각 화가들은 유사한 모본을 토대로 임방을 시도하였던 것으로 보인다. 조선 후기에 예찬의 작품을 임방할 경우 사용할 수 있었던 전거들은 다양하였다. 첫째는 중국에서 유입된 眞贗作을 통한 것이다. 두 번째는 『顧氏畵譜』, 『唐詩畵譜』, 『芥子園畵傳』 등 여러 화보에 실린 예찬

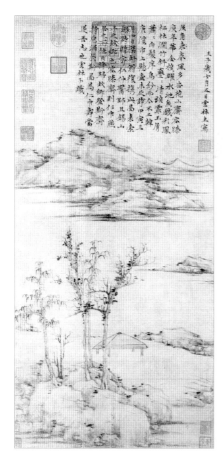

18. 倪瓚, 〈容膝齋圖〉, 1372년, 지본수묵,
　　74.7×35.5cm, 臺北 故宮博物院
19. 尹斗緒, 〈水涯茅亭圖〉, 家傳畵帖 中, 지본수묵,
　　16.8×16cm, 전라남도 해남 종가 소장

의 작품이나 수법을 이용하는 것이다(도 22, 23). 예찬의 원작을 보기 어려웠던 때문인지 현존하는 조선 후반기의 작품들은 대부분 화보를 통하여 예찬을 이해한 것을 보여준다.

　동일한 모본을 사용하였다 하더라도 시대와 화가에 따라서 그 성취의 정도와 방향은 다소 차이가 있다. 윤두서는 조선 후기에 들어와 가장 먼저 예찬식 구성과 준법, 필묵법을 시도한 화가이다. 윤두서는 중국 육조시대의 顧愷之의 화법을 방하면서 화보를 활용한 작품도 남기고 있다(도 24, 25). 이러한 작품들을 통하여 윤두서가 古學의 수단으로

144) 최정원, 앞의 논문, 91-114쪽, 임모빙의 문제에 대한 논의로는 金弘人, 「朝鮮時代 倣作
　　繪畵 硏究」(홍익대학교 대학원 석사학위논문, 2002).

20. 申命衍, 《(倪雲林)疏林茅亭圖》扇面,
 1875년, 지본수묵, 16x47.2cm,
 선문대학교 박물관
21. 許鍊, 〈竹樹水亭〉, 지본수묵,
 25.3×25.3cm, 개인 소장

화보를 중시하고 이를 토대로 중국화풍을 이해하려고 한 것을 알 수 있다.[145] 비록 화보
를 임모하였지만 그의 畵意는 매우 깨끗하고 맑아서 간일함과 고아함을 느끼게 한다.

 김정희는 젊은 시절 자신이 元人의 荒寒小景을 방했다고 쓴 작품에서 청나라 화풍을
토대로 예찬을 해석하였다(도 26). 이 그림은 예찬의 원본과는 거리가 있는 구성과 필묵,

145) 윤두서의 古學과 화보의 임모에 대하여는 朴銀順, 「恭齋 尹斗緖의 書畵: 尙古와 革新」,
 『美術史學硏究』 232(2001. 12), 101-130쪽 참조.

22. 〈雲林筆竹樹溪亭圖〉, 黃鳳池 編, 『唐詩畵譜』 中
23. 〈倣倪瓚山水圖〉, 『芥子園畵傳』 중
24. 尹斗緖, 〈松下納凉圖〉, 家傳畵帖 中, 지본수묵, 16.8×16cm, 전라남도 해남 종가 소장
25. 〈顧愷之筆意山水圖〉, 明 黃鳳池 編, 『唐詩五言畵譜』 中

22	23
24	25

준법을 사용하고 있다(도 18). 예찬식 이단구도에서 출발하였으나 변화된 구성, 담묵을
사용한 유연한 필법, 물기가 있는 먹, 반복되는 둔탁한 필선으로 다소 번잡스러운 인상
을 주는 피마준의 구사 등 많은 차이점이 나타난다. 특히 필묵에 있어서는 그 자신이 중
년 이후에 애용한 渴筆惜墨의 수법과 큰 차이가 있다. 김정희는 예찬식의 구성과 필묵, 준

법, 석법에서 출발하였음을 시사하는 정도의 요소들은 남겨두었지만, 궁극적으로는 완전히 개성화된 문인화로 변화시켰다(도 27). 이는 김정희 자신이 여러 번 지적하였듯이 청대의 화풍을 통하여 元人의 수법을 배우고, 다시 더 나아가 그 원리를 깨우쳐 독자적인 수준의 창작으로 나아간 것이다.

김정희와 유사한 경우로 청나라의 정통파 화가인 王時敏(1592-1680)을 들 수 있겠다. 왕시민은 황공망의 작품을 즐겨 방하였다. 1670년, 80세가 다 된 왕시민이 그린 〈倣黃公望山水軸〉은 陳廉(17세기 초 활동)의 《小中現大(原題 倣宋元人縮本畫及跋冊)》중에 실린 〈倣黃公望夏山圖〉를 토대로 제작되었다(도 28, 29). 진렴의 작품에는 동기창의 제발이 붙어 있는데, 황공망이 董源을 방할 때 황공망 자신으로 남아 있었기에 그 작품은 최고의 송과 원화풍이 결합된 작품이 되었다고 빗대어 평하였다. 동기창의 애제자인 왕시민은 송과 원의 화풍을 결합하면서도 개성적인 해석을 드러내었다. 조선의 화가들이 중국회화를 방작하면서 추구한 경지도 이에 다름이 아니다.

김정희의 제자인 전기와 허련도 예찬을 임방한 작품을 자주 그렸다. 전기의 경우 〈秋山樵樹圖〉를 통하여 김정희의 최종 단계에 가까운 파격적인 변용에 이르렀다(도 30). 허련은 예찬에 대한 다양한 시도를 하였다.[146] 渴筆과 乾墨을 구사한 절제된 필묘, 담백한 구성으로 전기와는 다른 방향으로 예찬을 해석하였고, 때로는 비록 『고씨화보』에 실린 작품을 토대로 한 것이기 하지만 한 걸음 나아가 吳派의 대가 文嘉의 화풍으로 예찬을 해

26. 金正喜, 〈元人荒寒小景圖〉, 지본수묵, 13.3×61.0cm, 선문대학교 박물관

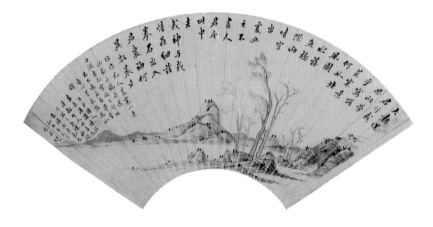

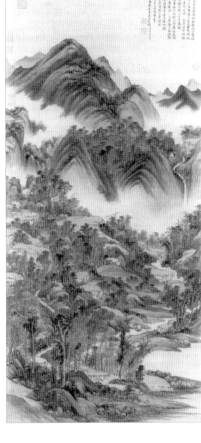

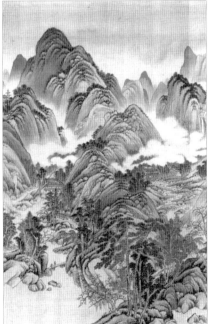

27. 金正喜 , 〈高士逍遙圖〉, 지본수묵, 24.9x29.7cm,
 간송미술관
28. 王時敏, 〈倣黃公望山水軸〉, 1670년, 지본담채,
 147.8×67.4cm, 臺北 故宮博物院
29. 陳廉, 〈倣黃公望夏山圖〉, 《小中現大》 화첩
 (原題 宋元人縮本畵及跋册) 중 한 면, 지본담채,
 70.2×40.2cm, 臺北 故宮博物院

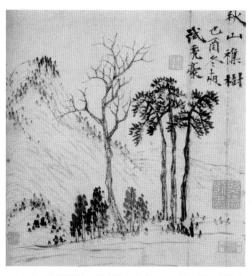

석하기도 하였다(도 31, 32). 허련의 예찬 해석은 주로 화보를 통하여 예찬을 이해하고, 그 위에 자신의 해석을 가한 것이다. 김정희가 가장 사랑한 두 제자가 이룬 회화의 경지는 이처럼 다르고 개성적이다. 결국 중국회화 가운데 조선인들이 가장 애호하였던 예찬의 예로 보아도 그 최종적인 성취는 시기와 매체에 따라서, 화가마다 다양한 양상으로 귀결되었다. 이같은 해석은 이 시기 즈음 중국에서 이루어진 예찬의

30. 田琦, 〈秋山樵樹圖〉, 지본수묵, 24.5x23.8cm, 선문대학교 박물관

해석과는 제법 차이가 있다. 김정희의 단계에서 이루어진 개성적인 변용은 중국에서도 그 사례를 찾기 어려워서 김정희의 글씨가 이룬 성취와도 같이 창조적인 변용이라고 할 수 있겠다.

두 번째 사례로는 '由蘇入杜'의 구체화라고 할 수 있는, 중국회화의 수용 및 활용방식을 들어 보겠다. 19세기 이후 청대 화가들의 진작들이 자주 수입되었고, 이전과 달리 四王吳惲 등 正統派 화가들에 대한 관심과 인식도 높아졌다. 김정희도 정통파 화가들의 작품을 통하여 元人의 화풍으로 들어가라는 말을 자주하였다. 여기에서 강조할 것은 궁극적인 목표는 정통파 화풍도, 원대 화풍도 아닌, 그 원리를 이해하여 독자적인 세계를 구축하라는 점이다. 이는 문학, 회화를 비롯하여 서예 등 여러 분야에서 추구된 목표였다. 즉, 중국을 따라가기 위한 맹목적인 慕華가 아니라 중국이 이룬 성취를 통하여 예술의 본질적인 경지, 차원에 이르자는 것이다. 이 점을 이해하는 것은 조선 후반기에 일어난 중국회화의 교섭을 이해하는 중요한 관건이다.

146) 허련에 대한 종합적인 연구로는 김상엽, 『소치허련』(학연문화사, 2002) 참조.
147) 허련, 『소치실록』(서문당, 2000).
148) 오세창, 앞의 책, 하, 993쪽.

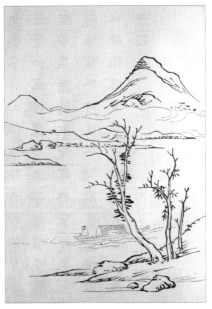

31. 許鍊, 〈文嘉山水圖〉, 지본담채, 53.6×32.0cm,
　　선문대학교 박물관
32. 〈文嘉山水圖〉, 『顧氏畵譜』 중

김정희는 청나라 화가 王岑의 그림을 아끼는 제자인 허련에게 보여 주면서 "이것은 元人의 筆法이니 이것을 익힌 후에 차츰 깨우치는 도가 있을 것이네. 각 본마다 열 번 씩 臨仿하는 것이 좋을 것이네."라고 하였다. 즉 청나라 화가들의 그림 자체를 배우라고 한 것이 아니라 그것을 통하여 원의 회화를 배우라고 지도한 것이다.[147] 이런 인식은 전기의 〈秋山深處圖〉에 쓴 평에서도 담겨져 있다. "쓸쓸하고 간략하고 담박하여 자못 원나라 사람의 풍치를 갖추었다. 그러나 요즈음 갈필을 쓰기 좋아하는 이는 石濤(1642-약1718)와 惲壽平(1633-1690) 만한 사람이 없으니, 다시 이 두 사람을 따라가 배우면 가히 원나라 사람의 정수를 얻을 수 있을 것이다. 한갓 그 껍데기만 취한다면 누가 그렇게 하지 못 하겠는가."라고 하면 元人의 법을 배울 것을 권하였다.[148] 석도에 대한 관심은 이미 18세기 중엽으로부터 시작되어 이인상, 강세황 등이 석도를 임모한 작품을 남긴 바 있다(도 3).

김정희는 자신의 그림에 대하여 "내가 가만히 그림을 연구한지 30년 만에 元人의 筆體

로 唐人의 기운을 활용하여 宋人의 산수를 그렸으니, 붓 끝에 금강저가 있어 마치 천마가 공중으로 나는 듯, 천의가 꿰맨 흔적이 없는 듯, 神龍이 머리만 보이고 꼬리는 보이지 않는 듯하여라."라고 하였다.[149] 이 말에서 드러나듯이 김정희는 元人을 연구하되 그 목표는 宋人의 경지에 이르는 것이었다. 이것은 마치 문학에 있어서 由蘇入杜를 표방하면서 독자적인 경지에 이른 것처럼 중국회화의 정수에 도달하려는 목표는 개성적이며 본질적인 회화의 높은 경지에 도달하는 것이었다. 김정희의 애제자로 높은 안목을 가진 서화수장가였던 恩誦堂 李尚迪은 김정희의 만장을 지으면서 "……모두들 글씨는 秦漢 이상을 올라갔다고 하나, 누가 그림이 宋元을 따라 잡은 것을 알리.……"라고 하면서 김정희 서화의 지향점과 성취를 요약하였다. 김정희가 시서화에서 목표한 풍격과 이를 구현하기 위한 방법론은 각기 상이하였지만 궁극적으로 중국의 사상과 문예의 정수를 깊이 이해하고 이를 토대로 독자적인 예술을 만들어 내었다. 바로 이러한 태도와 성취가 조선후반기 회화가 이룬 정점이었다. 물론 모든 화가나 작품이 그러한 수준에 이를 수 있거나 이른 것은 아니다.

신위의 아들인 申命準이 예찬과 황공망의 법을 합하여 그린 부채그림에 청의 문사 陳用光이 시를 지었다. 신위는 이 시에 차운하여 신위는 "따뜻한 저 산기운 붉은 잎사귀에 그늘졌으니/ 황공망과 예찬의 솜씨가 섞여 있구나./ 시를 논하는 비밀의 열쇠로 그림의 비밀 끄집어 내니/ 소동파로 유래하여 두보로 가는 마음(由蘇入杜心)까지 파고들었구나."라고 읊었다.[150] 이 시는 화가의 법이나 시의 법이 그 원리에 있어 일치한다는 점을 지적하고 있다. 유소입두란 당시 옹방강과 금석고증학의 영향을 받은 조선 문사들 사이에 크게 유행한 개념이다. 그리고 그 목표는 중국의 시풍이나 화풍을 그대로 추종하는 것이 아니라 그 원리를 이해하여 새로운 독자적인 경지로 나아가는 것이었다.[151]

이제까지 거론한 경우들은 회화의 원리와 예술의 본질을 이해하는 높은 수준에 도달한

149) 앞의 책, 879쪽.

150) 위의 책, 927쪽.

151) 조선 후반기 문화 가운데 중국소설의 영향도 자주 언급되었다. 그러나 직접적인 영향이나 모방은 사실상 매우 적고, 소설독법, 비평법, 창작법 등을 배웠으리라고 인정되고 있다. 정선희,「18세기 조선문인들의 중국소설 독서실태와 독서 담론 연구」, 홍선표 외, 『17ㆍ18세기 조선의 외국서적 수용과 독서문화』(이화여자대학교 출판부, 2006), 53쪽.

경우에 해당하는 상황이다. 19세기 이후의 화단은 사대부와 궁중, 여항, 민간이 각기 어느 정도 만나면서도 분리된 계층으로 존재하고 있었다. 정치사회적 불안과 신분제도의 이완, 경제력을 확보한 중서민계층의 활약은 문화수요와 창조의 측면에도 영향을 미쳤다. 따라서 由蘇入杜의 기치가 가진 본질을 이해하고 그 원리를 실천한 서화가들도 있고, 중국문물 또는 청문화의 정수를 접하기는 어렵지만 중국의 물류문화에 경도된 중서민계층도 존재하고 있었다.

19세기 이후 청조 정통파 화풍의 영향을 받은 화원화가의 작품이 유통되고, 궁중화원들이 제작한 장식화가 시장에서 유통되면서 고전적 이상향으로서의 중국취미를 확산시켰다. 唐物과 唐畵는 고상한 취미를 대변하는 세속적인 장식품이었고, 화려하고 사치스러운 청의 물류문화는 중국산 고동서화취향과 함께 경제력과 품격을 상징하는 문화로서 인식되었다. 이로써 청 문화의 정수를 깊이 이해하였던 고급취향을 가진 계층과는 차이가 있는, 또 다른 수요자 및 후원자들이 중국회화, 청 회화의 새로운 양식을 유통시키고 무분별하게 수용하는 일이 일어났다. 즉, 사회적인 계층, 경제적인 조건, 문화적인 성향에 따라 다양한 수요층이 형성되었고, 이를 반영하는 차별화된 중국적인 주제와 소재, 화풍, 그리고 이를 매개하는 다양한 매체들이 유통되었던 것이다.

V. 맺음말

18세기 전반까지 기록된 중국의 문화와 물류에 대한 논의에는 담당인사들의 상반된 반응과 인식이 나타나고 있다. 청나라의 문물에 대하여 호의적인 태도를 드러낸 인사들 조차도 회화를 감상, 품평, 수장하면서 대체적으로 명나라까지의 것에 대하여 주로 관심을 가졌다. 이는 18세기까지 唐, 또는 中國이라고 할 때 일반적인 인사들이 고수했던 排淸意識이 작용한 결과로 보인다. 대부분의 조선 선비들은 명나라가 존재하지 않았던 이 시절에도 唐 또는 中國이라 할 때 청나라 이전의 중국을 中華로서 추숭하고 있었다.

18세기 후반 이후 대청인식은 정치사회적 입장에 따라 다소 간 층차를 가지고 변화하였다. 북학론자들은 청의 물류문화를 높게 평가하면서 조선이 가진 문제점을 해결하기 위한 대안의 하나로서 북학을 주장하였다. 청으로부터 입수된 각종 서적과 문학, 고동서

화, 각종 물류문화는 이즈음 경화세족들 뿐 아니라 중서민층에게까지 차차로 저변화되었다. 같은 시기에 정조는 한편으로는 청조의 문물에 대하여 높은 관심을 가지고 있었지만, 다른 한편으로는 小品文學과 古董書畵에 대한 경도로서 야기될 수 있는 反朱子學的 인식과 성리학의 토대를 흔들 수 있는, 곧 국가체제의 근본에 대한 위협이 될 수도 있는 고증학적인 경향에 대하여 견제하였다. 그 결과 文體反正이라는 특단의 조처를 내려 청조 문물에 대한 경계를 공식화하였다. 이런 저런 배경에서 18세기까지 중국회화라고 할 때는 주로 명대까지의 회화가 존중되었고, 청대 회화에 대한 관심과 이해는 아직 본격적으로 진행되지 않았다.

19세기 이후 대청 회화교섭의 상황은 크게 변화하였다. 청과의 교섭은 公私를 불문하고 이전에 비하여 훨씬 다양한 통로로 이루어졌다. 교역의 양과 내용은 국가적인 통제의 범위를 넘어서 중국산 물류가 양반계층 뿐 아니라 경제력을 확보한 중서민에게도 널리 파급되었다. 한편으로 쇠퇴기에 이른 청나라의 변화를 주시하면서 고증학과 청 문물의 유입에 경계심을 늦추지 않는 정통 성리학자와 경화세족들도 있었지만, 금석고증학의 영향이 경화세족과 여항인, 왕실인사들 사이에 심화되면서 현실에 대한 관심이 배제된 채 서화고동, 금석, 전각 등 예술심미적인 고급문화에 대한 수요만 더욱 커졌다. 18세기 말 이후부터는 청나라의 한족 인사들과 직접적인 교섭을 통하여 중국 또는 청나라의 서화고동, 금석전각이 동시대적으로 교환되는 단계가 되었다. 청나라의 발전된 물류문화에 대한 동경은 조선에 막대한 중국물자가 수입되는 배경으로 작용하였다. 중국 서화에 대한 관심과 수장은 궁중까지 전파되어 서화고동, 금석, 전각에 대하여 깊은 애호심을 가졌던 헌종대에는 궁중수장품 가운데 방대한 분량의 청대의 회화를 포함한 중국서화가 수집, 완상되는 일이 일어났다. 이러한 배경에서 明代까지의 화가, 작품, 화풍 뿐 아니라 청나라 때 형성된 정통파 화풍, 궁중화풍, 민간의 개성적인 화풍 등 다양한 배경을 지닌 화가 및 화풍을 평가하고 수용하게 되었다.

19세기 후반 이후에는 정치사회적 동요에 따른 대청인식의 극단적인 대립이 일어났지만 고종을 비롯한 개화를 중시한 인사들을 중심으로 대청문화 및 회화교섭은 더욱 적극적으로 진행되었다. 새로운 국제관계 속에서 진행된 이 시기의 대청 교섭은 양국 회화의 교섭경로를 변화시켰다. 왕을 중심으로 하여 개화를 주장한 인사들과, 이 시기에 더욱 중요한 사회계층으로 부상한 여항인들이 주축이 되어 상해가 중심이 된 새로운 교섭이

일어났으며, 조선말기 화단의 극적인 변화를 초래하였다. 19세기 말 이후의 변화는 정치 사회면에서 큰 변동이 있었던 시기이므로 대청교섭의 상황과 내용이 크게 변하였다. 이 시기에 대하여는 소략하게 다루었는데, 그 이전 시기와 워낙 달라진 상황이기 때문이다.

참고자료 1: 서유구의 『林園經濟志』, 「畵筌」에 수록된 중국화가와 작품

시 대	화 가	제 목	비 고
宋	徽宗	宋徽宗桃源圖	雷淵集記
	徽宗	宋徽宗烏猿圖	雷淵集記
	董源	董源溪山高隱圖	山靜居畵論
	董源	山口待渡圖	七頌堂識小錄
	郭忠恕	郭忠恕避暑宮圖	韻石齋笔談
	李成	李成羣峯積雪圖	山靜居畵論
	巨然	巨然山水帖	七頌堂識小錄
	巨然	鷺鷀圖	七頌堂識小錄
	范寬	范中立山水卷	七頌堂識小錄
	郭熙	郭熙古木寒泉圖	七頌堂識小錄
	郭熙	山水兩幅	山靜居畵論
	劉松年	劉松年沈李浮瓜圖	山靜居畵論
	何澄	何澄歸去來辭圖	山靜居畵論
	易元吉	易元吉 猴猫圖	山靜居畵論
	趙伯駒	趙千里海天落照圖	七頌堂識小錄
	李公麟	李公麟馬圖	七頌堂識小錄
	李公麟	蓮社圖	山靜居畵論
	米芾	米芾 雲起樓圖	山靜居畵論
	米芾	山水幅	七頌堂識小錄, 洞天淸錄
	文同	文湖州墨竹	七頌堂識小錄, 湯后畵鑒
	蘇軾	東坡墨竹	湯后畵鑒, 山靜居畵論
	蘇軾	東坡蟹圖	山靜居畵論
	楊補之	楊補之竹帖	七頌堂識小錄
	李迪	李迪鹿圖	七頌堂識小錄
	高克恭	高房山山水幅	七頌堂識小錄, 山靜居畵論
	趙孟堅	趙子固山水卷	七頌堂識小錄
元	趙孟頫	趙松雪陶靱圖	魏季子跋
	未詳	倦繡圖	山靜居畵論
	王蒙	王叔明溪山高逸圖	山靜居畵論
	王蒙	山水幅	七頌堂識小錄
	王蒙	墨竹	山靜居畵論
	王蒙	仿巨然山水幅	山靜居畵論
	吳鎭	梅道人墨竹	山靜居畵論
	吳鎭	山水幅	七頌堂識小錄

	王若水	王若水波羅花圖	七頌堂識小錄
	黃公望	黃子久富春山圖	七頌堂識小錄
	黃公望	天台石壁圖	七頌堂識小錄, 韻石齋笔談
	黃公望·王若水	黃王合作山水幅	七頌堂識小錄
	王振鵬	王孤雲仙山樓閣圖	韻石齋笔談
	倪瓚	倪雲林十萬圖	七頌堂識小錄
	倪瓚	匡廬濤曉圖	七頌堂識小錄
	倪瓚	樂圃林居圖	山靜居畫論
明	宣朝	黑猿	七頌堂識小錄
	徐賁	明徐幼文渴筆竹石	山靜居畫論
	仇英	仇實父移竹圖	山靜居畫論
	沈周	沈石田風雨歸舟圖	山靜居畫論
	沈周	桃花幀	山靜居畫論
	文徵明	文衡山水墨南宮圖	山靜居畫論
	黃道周	黃石齋古松卷	山靜居畫論
	李流方	李長蘅畫扇册	錢收齋題
清	羅聘	羅兩峯五淸圖	金華耕讀記

참고자료 2: 헌종대『承華樓書目』에 수록된 淸代 繪畵目錄

시 대	화 가	제 목	비고
청	惲壽平	惲南田山水帖, 翎毛帖	畵帖
청	羅聘	羅兩峯指頭畵	畵帖
청	未詳	淸人書畵帖	二帖
청	王原祁	王原祁山水	畵簇
청	禹之鼎	禹之鼎山水	畵簇
청	王翬	王石谷山水	畵簇
청	王補雲(?)	王補雲山水	畵簇
청	惲壽平	藍田叔山水	畵簇
청	王時敏	王時敏山水	畵簇
청	王翬	王翬山水	畵簇
청	石濤	石濤和尙山水	畵簇
청	孟永光	孟永光神仙圖	畵簇
청	惲壽平	藍田秋江高唱圖	畵簇
청	王翬	王石谷楓林野望圖	畵簇
청	丁觀鵬	丁觀鵬老樹柴門圖	畵簇
청	玉鑑	玉鑑雪景圖	畵簇
청	王翬	石谷隱居圖	畵簇
청	鄭燮	鄭板橋墨竹	畵簇
청	羅聘	羅兩峰梅花	畵簇
청	羅聘	羅兩峰梅花	畵簇
청	蔣廷錫	蔣廷錫梅花	畵簇
청	蔣廷錫	蔣廷錫花鳥	畵簇
청	惲壽平	惲南田芍藥	畵簇
청	惲壽平	草花	畵簇
청	高其沛	高其沛畵	畵簇

17, 18세기 한 · 일 회화교류의 관계성
에도시대의 조선화 열기와 그 관련양상을 중심으로

_ 홍선표(이화여대 교수)

차례

Ⅰ. 머리말

Ⅱ. 에도시대의 조선화 유입과 수집 열기

Ⅲ. 조선화 수집 의도 및 인식

Ⅳ. 조선후기 회화와 일본 남화

Ⅴ. 맺음말

I. 머리말

에도[江戶]시대에는 상당수의 조선화가 존재하고 있었다. 《探幽縮圖》와 《畵史會要》, 『桑韓畵會家彪集』, 『古畵備考』의 「朝鮮書畵傳」을 통해서도 이 시기 조선 화적의 면모를 일부 확인할 수 있다. 이들 조선화들은 《探幽縮圖》에 수록된 李槙의 〈용호도〉로도 알 수 있듯이 임란 때 전공을 세운 吉川廣家에 의해 탈취되어 간 것도 있지만,[1] 대부분 17, 18세기 한·일간 회화교류에 의해 전래된 것이다. 특히 조선왕조와 도쿠가와[德川] 막부의 선린관계에 따라 12회에 걸쳐 派日된 '일본통신사' 행을 중심으로 이루어진 두 나라 회화교류로,[2] 300쌍에 달하는 회례용 금병풍을 비롯한 일본화들이 조선에 유입되기도 했으나, 이와 비교할 수 없을 정도로 많은 조선화가 일본 땅에 전존하게 되었다. 통신사 수행화원과 別화원들이 5-8개월가량의 방일 기간 중 그린 것만도 인물화의 경우 하루 3-4본씩 제작했다고 왕에게 보고한 사실과, 宗家기록인 『信使記錄』의 「諸方書畵 御誂之覺書」를 비롯한 여러 자료로 추산해 보면, 모두 합쳐 5,000점이 넘는 방대한 작품군을 이루었을 것으로 생각된다. 이와 같이 양국간 회화교류의 산물인 에도시대의 조선화는 통신사 수행화원 및 사행원이 현지에서 제작한 '試才畵'와 '酬應畵' 등의 즉석품을 비롯해, 사절단이 예물로 사용하기 위해 국내에서 휴대해 간 '齎去' 증정품과, 대마도의 '求貿'에 의해 동래를 통해 건너간 무역품으로 이루어졌다. 이들 작품군은 2세기에 걸친 두 나라 교린의 매개물이면서 에도시대 일본인들의 조선화 열기에 부응해 조성된 각별한 의의를 지닌다. 도쿠가와 막부의 쇄국정책에 의해 외부와의 접촉이 제한되었던 에도시대를 통해 500명 내외의 대규모 조선인 사절단의 방문은 근세 일본인들의 문화적 욕구와 관심을 자

1) 井手誠之輔, 「李槙筆 龍虎圖について」, 『大和文華』75(1986.6) pp. 29-38 참조.
2) 조선 후기의 통신사를 '조선통신사'로 흔히 쓰고 있는데, 이것은 일본 측에서의 호칭이었고, 당시 조선 조정에서는 '일본통신사'라고 했다.
3) 이 글은 홍선표, 「조선후기 통신사 수행화원의 파견과 역할」, 『미술사학연구』205(1995.3)와 「조선후기 한일간 화적의 교류」, 『미술사연구』11(1997.12); 「조선후기 통신사 수행화원의 회화활동」, 『미술사논단』6(1998.3); 「朝鮮通信使と美術交流」, 『世界美術全集』11, 東洋編-朝鮮王朝(小學館, 1999); 「조선후기 한일 회화교류와 상호인식」, 『학예연구』2(2001.2); 「에도시대의 조선화 열기」, 『한국문화연구』8(2005. 6); 「조선후기 통신사 수행화원과 일본 남화」, 『조선통신사연구』1(2005.12) 등에서의 연구 성과를 한국미술사학회의 조선 후반기 미술 대외교섭 전국학술대회 발표의 주제에 맞추어 집필하면서 보완한 것이다.

극하면서 조선화 수집붐을 일으킨 것으로 생각된다. 그리고 이러한 조선화 열기는 에도시대 문화의 에네르기나 일본 회화의 자기 보강 또는 재구축 시도에도 일정한 기여를 한 것으로 보인다.

여기서는 에도시대의 조선화 유입과 수집 열기 및 의도를 살펴보고, 그 관련양상을 일본 南畫를 중심으로 다루어 보고자 한다.[3]

II. 에도시대의 조선화 유입과 수집 열기

에도시대 조선화 유입의 대종을 이루었던 것은 통신사행원들의 현지 제작에 의한 것이다. 이러한 현지 제작은 정사 조태억(1711)에서 기선장 변탁(1764)에 이르기까지 시서화를 겸비한 상하 사행원들에 의해 이루어지기도 했으나, 그 주역은 이홍규(1607), 유성업(1617), 이언홍(1624), 김명국(1636, 1643), 이기룡(1643), 한시각(1655), 함제건(1682), 박동보(1711), 함세휘(1719), 이성린(1748), 김유성(1764), 이의양(1811) 등의 수행화원과, 최북(1748), 변박(1764)과 같은 별화원들이었다.[4] 이들 수행화원은 "能畫者 精擇帶來"를 희망한 일본측의 요청과, 우리 조정의 "善畫者 極擇"의 방침 아래 선발된 "華國誇才" 즉, 나라를 빛내고 재주를 뽐낼 수 있는 "最爲 精熟者"들로, 도화서의 전·현직 1급 고수들이면서 방일 경력이 있는 화원집안이거나 역관가문과 친족 관계에 있던 인물들이다.

조선왕조는 '사대'와 '교린'의 외교적 수단으로 초기부터 사절단을 접반할 때나 차견할 때 시문서화의 응대를 중시해 왔다. 17, 18세기 통신사행의 경우 더욱 각별하여 연암 박지원은 「우상전」에서, 나라 안의 이름 난 18분야의 재사들로 수행원을 뽑았는데, 그 중에서도 '詞章書畫'를 가장 중요하게 여겼다고 했다. 그는 이와 같이 통신사행원을 시문

4) 변박과 변탁은 이름이 비슷해서 동일인으로 혼동한 연구가 종종 보이는데, 별개인으로 친족간이다. 동래 교리 출신인 변탁은 격군으로 통신사행에 참여했으나 부사선 기선장의 사고로 대임을 맡아 오사카에 잔류했으며, 이곳에서 에도로 떠난 본진이 오기 전에 新山退를 만나 관상을 보면서 주고받은 필담이 『韓客人相筆話』에 수록되어 있고, 그에게 그려준 〈묵죽〉이 전한다. 변박은 종사선의 기선장으로 참여했으나, 정사가 별화원으로 쓰기 위해 오사카에서 도훈도도 직임을 바꾸고 내동댔다. 구시헌, 「『계미수사록』에 내한 새김도－ 작가와 사행록으로서의 의미를 중심으로」, 『동방학지』 131(2005), pp. 272-273 참조.

서화 중심으로 구성하는 것을, 일본인들이 조선의 작품을 하나라도 얻게 되면 밥 없이도 천리길을 갈 수 있다는 풍조 때문이라고 하였다.

일본인들의 조선 시문서화 求請과 수집 열기에 대해서는 영조를 비롯해 왕들도 '酬應 之事'라 하여 큰 관심을 보였다. 그리고 서화인들은 이에 응대하느라 쉴 틈 없는 '無暇'의 나날을 보내야 했는데, "구청자들이 밤낮으로 몰려들어 그 괴로움을 견딜 수 없지만", "不勝 其喜矣" 즉 "그 기쁨 또한 금할 수 없다"며 긍지로 여겼다. 이러한 관심과 긍지는 조선 사절단의 '來聘'으로 막부의 정치적 위상을 높이고 각계각층의 문화적 욕구를 충족시키고자 한 일본측의 요청에 응하면서, '東華' 또는 '小中華'로서의 우리의 문화적 우위와 자부심을 확산하는 한편, 무력적 성향이 강한 '夷狄' 일본을 문화적 중화세계로 편입시켜 '南邊事' 즉 남쪽 변경의 평화 확보와 함께 대일 관계의 안정화를 꾀하려는 의도 때문이 아니었나 싶다.[5]

이러한 양국의 이해관계에 따라 촉진된 에도시대 조선화 유입의 대종을 이룬 수행화원들의 현지 제작품은 '試才畵'와 '酬應畵'로 크게 나눌 수 있다. 시재화는 대마도주를 비롯해 통신사행 접대와 관련된 각 지역 藩主 및 막부 고관들이 재주를 선본다는 명목으로 마련한 '試才' 행사에 초대받아 그린 것이다. 이 행사는 대마도 府中에서부터 시작되었는데, 제술관과 사자관, 화원의 시·서·화와, 마상재 및 騎射와 악공, 무동의 재주를 함께 또는 따로 가서 선보였다. 이 행사의 주도권을 놓고 대마도주와 막부에서 파견한 접반승이 다투기도 했으나, 대마번의 승리로 돌아갔다. 그리고 1643년의 수행화원 김명국이 대관들의 서화요청에 불응하고 멋대로 상인배들에게 비싼 값으로 그림을 판 것이 문제가 되어 일반인들이 청탁하는 수응화도 대마번 역원을 통해서만 할 수 있도록 명문화되기도 했다.

시재행사는 1643년 계미사행 때 '繪畵兩人召寄'로 시작되어 1655년 을미사행부터 '請觀', '願送'이라 하며 초대했으며, '前例' 또는 '舊例' 등의 명목으로 관례화되었다. 대마도 부중에서는 왕로, 귀로 합쳐 7-8회 정도 열렸는데, 대마도주가 私的으로 주최한 서화

5) 1711년 신묘사행의 정사 조태억이 에도의 대표적인 학자인 新井白石에게 조선만이 유일하게 중화의 제도를 바꾸지 않고 동쪽의 周나라가 되어 있는데, 일본도 요즘 문교가 크게 일어나고 있으므로 여기서 한 번 더 변하면 중화될 수 있을 것이라고 격려한 것으로도 우리의 대일 敎化觀을 엿볼 수 있다.

시재에는 관복 대신 '儒衣 儒冠' 차림으로 참석한 것 같고, 조선에서 가져간 '楮紙'에 그리기도 했으며, 무진사행 수행화원 이성린의 경우 3월 7일 시재에서 4폭을 그리고 윤필료로 은자 1매를 받은 적이 있다. 이후로 에도 왕환의 주요 숙박지에서 여러 차례의 시재행사가 있었으며, '餐會'와 같은 향연에서의 '席畵' 행사와 겹치는 날은 을미사행 수행화원 한시각처럼 하루 두 차례 초대받는 경우도 있었다.[6]

에도에서는 대마도주가 자신의 저택에 執政과 大名들을 초청하여 대규모 연회를 베풀고 시재행사를 개최했는데, 참석자가 너무 많아 밤이 깊도록 휘호했는데도 다 그려주지 못해 다음 날 다시 연 적도 있다.

에도에서는 평균 20일 정도 체류했는데, 대마도주와 館伴이 주최하는 시재행사가 각각 2-3회 열렸고, 통신사 방일을 총지휘하는 막부의 최고위 老中과 도주의 아들도 별도로 개최한 바 있다. 그리고 가장 큰 서화시재는 막부 將軍이 참관하는 에도성 행사로, 갑신사행 때는 별화원인 변박도 함께 참석했다. 將軍은 서화시재에 대한 윤필료로 3매에서 5매의 銀子를 주었는데, 이것은 당시 막부의 일급 어용화사들이 장벽화나 금병풍 등을 제작하고 받던 畵料와 비교해 보면 파격적이었다.

수행화원이 방일시 제작한 조선화는 이러한 시재화 외에 수응화도 상당량에 달했다. 일본인들의 조선화 청탁은 천황가와 장군가 사람들에서 大名 및 奉行들과 일반 애호인들에 이르기까지 '擧國'적인 관심사였다. 헌상용 '御物'이나 장군가 수응화의 경우 비단을 주로 사용했으며, 종이에 그릴 때는 '唐紙'를 화본으로 제작했다. 이들 수응화는 '水墨,' '淡彩,' '中彩色'으로 구분해 그린 듯하며, 괘축은 횡폭의 크기가 50-60cm가량으로 비교적 큰 그림이었다. 『正德信使記錄』에 의하면, 막부의 최고위직인 老中의 청탁에 응할 때, 박동보는 '二汁 五菜'의 요리로 야식을 대접받으면서 다섯 폭을 그리고 여러 종류의 선물을 받기도 했다. 임술사행의 함제건이 고관들에게 그려준 수응화로 『天和信使記錄』

6) '석화'는 도쿠가 막부의 奧繪師와 表繪師 등의 御繪師들이 將軍의 예술취향과 京都의 칙사를 위한 향응 자리 등에서 직접 휘호하는 예능 행사로 에도 후기에 정례화된 것인데, 통신사 수행화원과 관련된 시재행사가 선례로서 작용한 것은 아닌지 양자의 유형과 관계에 대해 앞으로 좀더 깊은 고찰이 요망된다. 에도 후기의 석화 제도에 대해서는, 尾本師子, 「幕府御用としての席畵について」, 『學習院大學人文科學論集』 13(2004.10), pp. 1-39 참조. 그리고 이러한 시재행사는 근대 초기의 試筆會와 휘호회 등 서화회의 원형 탐구에도 중요한 의의를 지닌 것으로 생각된다.

「諸方書畵 御誂之覺書」에 공식적으로 수록된 것만 소품 65매에 족자 6폭이었다.

사행원들의 시문서화를 청탁하기 위한 일반 애호인들의 숙소 방문은 1636년 병자사행 때부터 본격화되었는데, 대마도 다음 기착지인 壹岐島에서부터 시작되었다. 上關 이후 더욱 많아져 배접된 '生面紙'와 '彩唐紙', '宮箋紙'와 같은 각종 종이를 들고, "목마른 자가 물을 구하듯," "구름처럼 몰려오고," "끊임없이 이어진다"고 했다. 유자 天野源藏의 제자인 朝日重章는 신묘사절단이 名古屋에 도착해 性高院에 묵었을 때, 시문창수와 서화 구청을 위해 모여든 인파와, 대혼잡의 와중에서 놀랄 만한 끈기를 발휘하여 드디어 염원한 서화를 얻어가는 광경을 언급하면서, 자신도 감시역 50명의 눈을 피해 새벽녘이 되어서야 소품 4매를 입수했는데, 그 중 하나는 인물이 거꾸로 그려져 있다고 했다. 사행원 숙소인 객관에서의 이러한 청탁 혼잡에 대해 '館中雜沓'이라며 비판하는 목소리가 나오기도 했으며, 김명국 문제 이후 을미사행부터 대마번이 개입하여 서화 구청을 중재하며 통제하게 되면서 청탁자들에게 뇌물을 받고 알선했는가 하면, 자신들이 얻어내어 비싼 값에 팔거나 화원에게 줄 윤필료의 일부를 착복하는 폐단이 생겨 비난 여론이 더 높아지기도 하였다.

일본 화가들의 수행화원 방문은 大阪과 京都에서는 이 지역의 대표급 화사 大岡春卜(1680-1763)을 비롯해 문인화가 木村蒹葭堂(1736-1802)과 에도시대 최고의 남화가 池大雅(1723-1776)와 그 후배인 皆川淇園 등에 의해 이루어졌다. 그리고 谷文晁(1763-1840)에게 훗날 그림을 가르치기도 한 남화가 渡込邊英은 소년 시절 교토에서 김유성을 만나 필담을 나누었으며, 그려 받은 〈산수도〉를 판각해 간직하기도 했다.[7] 이들 모두 조선화를 구득했는데, 그 중 김유성이 1764년 3월 귀로에 蒹葭堂에게 그려 준 화첩이 최근 발견되었다.

에도에서는 1643년 계미사행시 당시 최고의 어용화사 狩野探幽(1602-1674) 등이 여러 차례 객관으로 찾아와 김명국과 이기룡 등 수행화원의 '走筆' 광경을 보고 그 사실력에 탄복한 바 있다.[8] 그리고 1682년 임술사행과 1711년 신묘사행 때는 일급어용화사 狩野常信 등이 방문했고, 常信은 함제건의 소품 4매를 수장하게 되었다. 에도에서 통신사 수행화원과 막부 어용화사들과의 접촉 및 교류는 매우 활발했던 것 같으며, 특히 일본 화사

7) 김영남, 「木村蒹葭堂의 회화연구」(고려대학교 대학원 석사학위논문, 2005) 참조.

들은 우리 측의 인물화 또는 산수인물화 묘사력에 크게 탄복하기도 했다. 이들과의 관계는 업무적 차원을 넘어 같은 전문직에 종사하는 동류의식에 기초한 뜨거운 교유로 이어졌던 듯, 1748년 무진사행의 경우, 사절단이 떠나는 날 "일본의 화사들이 행중의 화원을 찾아와 작별하면서 모두 눈물을 줄줄 흘렸다"고 한다.

통신사 수행화원들이 방일 중 그린 시재화와 수응화로 추정되는 80여 점의 현존작과 기록으로 전하는 조선화는 산수화와 인물화를 비롯해 화조와 사군자류 순으로 많이 보인다. 17세기에는 인물화가 주류였으나, 18세기에는 산수화가 대종을 이루었다. 인물화와 화조화는 길상적 의미를 지닌 것이 주로 그려졌는데, 특히 '포대,' '달마,' '수노인,' '복록수' 등 일본에서 칠복신으로 인기 있던 도석화가 많이 다루어졌다.[9] 산수화와 사군자는 탈속적이고 문사적인 취향과 결부되어 그려졌으며, 남종산수화와 진경산수화의 경우, '新朝鮮山水畵'로 인식되기도 했다.

통신사절단을 매개로 한 에도시대의 조선화 유입은 현지 제작품 이외에 방일 중 예물로 사용하기 위해 '齎去'(일본측에서는 '齎來'로 지칭했음)해 간 증정품에 의해 이루어지기도 했다. 『通信使謄錄』과 『朝鮮通信使 來聘江戸往來日帳』 등의 기록에 의하면, 예물용 증정품은 막부 將軍인 大君과 그 아들 若君을 비롯해 각처로 보내기 위해 일본측의 요청에 따라 '齎送'된 것이다. 이들 증정품은 〈連貼 大葡萄繪〉 열두 폭 등 대형 병풍들이 주종을 이루었던 것 같으며, 계미사행 때는 병자호란으로 '屛簇古畵'가 거의 없어져 민간에 있는 '國手'로 지칭되던 李澄(1581~1674이후)의 그림들을 구해 보낸 적도 있다. 조정 차원에서 마련하는 이러한 공식 예단용 증정품은 현지에서 화원들의 시재화와 수응화 제작이 활발해진 1655년의 을미사행시부터 점차 사라졌는데, 사신들이 私的으로 사용하

8) 狩野探幽는 앞서 언급했듯이 《探幽縮圖》에 李楨의 〈용호도〉를 모사해 수록했을 뿐 아니라, 조선의 소상팔경도 2폭 16엽 중 12엽을 축도로 모사했으며, 국립진주박물관에 기증된 紀州 德川家 舊藏, 김용두 수집품인 조선초 〈소상팔경도〉에 外題를 쓰는 등, 조선화와의 접촉이 빈번했다. 板倉聖哲, 「探幽縮圖から見た東アジア繪畵史 - 瀟湘八景を例に」, 佐藤康宏 編, 『講座 日本美術史: 圖像の意味』(東京大出版會, 2005), pp. 121~124 참조. 앞으로 探幽 화풍과 조선화풍의 관계에 대해 정밀 분석이 요망된다.

9) 이와 같은 현상은 괘축의 경우, 조선에서 그 유례를 찾아볼 수 없는 3폭이 대련을 이루는 '三幅對' 형식을 제작했던 것과 함께, 구청사인 일본측의 기호와 취향에 따른 응대에 기인된 것으로 생각된다.

기 위한 증정품은 1811년의 마지막 사행 때까지 계속 휴대해 간 것으로 보인다.

에도시대의 조선화 유입은 통신사행을 매개로 이루어지기도 했으나, 동래부와 대마번 사이의 공무역과 동래부 왜관 開市에서의 사무역 등을 통해 일본측의 '求貿'에 의한 무역품 상태로 건너간 화적도 적지 않다. 그리고 막부의 조선 외교를 지원하기 위해 대마번 以酊庵에 파견된 京都 相國寺 승려의 중개로 조선화를 입수하려 하기도 했다.

이들 '구무'에 의한 무역품 조선화에도 관서로 '조선'이나 '東華' 등을 기재했는데, 김명국, 함제건, 변박 등 방일 경력이 있거나, 김홍도, 김양기, 이수민 등 중앙의 유명 화원과, 이시눌을 비롯해 동래를 중심으로 활동하던 화원과 무명 화공들의 작품으로 나눌 수 있다. 전자는 將軍을 비롯한 고급 수요를 위해,[10] 후자는 일반 서민들 수요를 위해 제작된 것으로 생각된다. 특히 무역화로 추정되는 40여 점에 달하는 조선화의 상당수가 호랑이와 매 그림이다. 대마도 왕래 역관 김석준이 『홍엽루시초집』의 「和國竹枝詞」에서 "일본에는 본래 매와 호랑이가 없어 우리나라의 매와 호랑이 그린 것을 해마다 구한다"고 했듯이, 벽사용 등의 효험성 때문에 인기가 높았던 것으로 보인다. 조희룡이 『호산외기』에서 "일본인이 동래관에서 이재관의 영모화를 구입하는 데 허세를 부리지 않았다"고 쓴 기사도 이러한 구무 사실을 말해준다. 동래에는 460-750명의 일본인이 상주하던 왜관이 있었고, 또 일 년에 평균 80여 척에 이르는 배가 몇 달간을 이곳에 정박하면서 공적, 사적인 교역을 하는 등, 양국 교류의 교두보와 같은 곳이었기 때문에 이를 무대로 활동하던 무역화 또는 수출화를 제작하는 일군의 화가들이 존재했을 것으로 생각된다.

III. 조선화 수집 의도 및 인식

그러면 왜 이렇게 에도시대의 일본인들이 조선화 수집을 위해 지나칠 정도의 열의를 보였던 것일까? 이와 같은 에도시대의 조선화 수집에 대한 과열현상에는 막부의 지배층과 일반 민중들, 儒者 및 문사와 남화가 등의 신지식인들의 관심과 의도가 각기 다르게 작용

10) 宗家記錄인 『天和信使記錄』의 「御屏風獻上之覺書附諸方書畵魚之覺書」에 의하면, 함제건의 작품은 대마번을 통해 입수되어 執政인 筑前守의 內見을 거쳐 近侍 備後守에 의해 將軍에게 헌상된 바 있다.

되었던 것으로 생각된다.

먼저 막부의 지배층은 장군의 위광 선전과 권력의 위세 과시를 통해 새로운 정치질서를 안정시킬 목적으로 방일 통신사를, 조공을 위해 해외에서 온 '來朝' 사절단으로 중요시했기 때문에 사행원들의 화적을 그 증거물로서 수집하고자 했던 것 같다. 말하자면 조선화를 지배층의 권위를 보증하는 도구로서 사용했던 것이 아닌가 싶다.

한편 일반 민중들은 폴튜갈 '南蠻人'에 이어 새로운 異人으로 방일한 통신사절단의 일본 내 왕환 행사를, 막부가 정치적 의도를 효과적으로 유포하기 위해 거국적으로 축제화한 것에 수반되어,[11] 조선인들의 필적, 즉 서화나 시문을 간직하고 있으면 행운과 복이 온다는 속설을 신봉하게 된 것 같다. 이에 관해 갑신사행의 정사 조엄은 일본인들의 구득열에 대해 "그들이 조선인의 묵적을 얻어서 간직해 두면 福利가 있다고 한다"고 했다. 역관 오대령은 "일본인들이 조선인의 묵적을 구해 붙이면 災消福來 한다고 믿고 있다"고 했으며, 성대중은 "그 습속에 조선인의 수적을 반드시 구하고자 하는 것은 남녀의 결혼을 성취하게 하거나 질병을 낫게 하고 아이를 순산하게 한다는 믿음 때문이며, 그래서 천민에 이르기까지 보는 안목이 없는 자들도 마음을 다해 얻고자 한다"고 좀 더 구체적으로 언술하기도 했다.

무진사행의 자제군관 홍경해가 "끊이질 않고 몰려드는 청탁자들이 조선인 묵적을 얻는 것을 영광으로 삼았지 잘 그리고 못 그린 것에 대해서는 염두에 두지 않았다"고 말했듯이, 작품성이나 심미성보다 효용성 또는 효험성에 전적으로 의존했던 일반인들의 간절한 구득 의도는 바로 이러한 기복적인 욕구와 결부되었던 것으로 이해된다. 통신사절단이 지나는 연도에 구경 나온 군중들 가운데 행렬을 향해 손을 모으고 머리를 숙여 빌거나

11) 도쿠가와 막부가 통신사의 방일을 새로 수립된 막부의 위광이 해외에까지 미치고 있음을 과시하기 위해 '내조'로 유포하려는 의도에서 조선인 사행원들의 왕환행사를 축제화했으며, 1681년부터는 매년 에도의 '천하축제' 대행렬 행사에 '조선인내조' 장면이 등장했다. 이러한 에도시대의 통신사 인식은 일본의 통신사행렬도에 일정하게 반영된 것으로 보인다. 洛中洛外圖와 江戸圖와 같은 '일본'을 표상하기 위한 그림에 통신사행렬 장면을 그려 넣어 '내조'의 이미지를 시각화했으며, 조선인 모습은 실제와 다른 남만인과 달탄인 스타일 등이 혼재된 기이한 양태로 異人化했고, 이러한 조선인상은 민간수요의 우키요에풍 목판화를 통해 확산되었다. 홍선표, 「국사편찬위원회소장의 1/11년 조선통신사행렬도」, 『조선시대 통신사행렬도』(조선통신사문화사업회, 2005) 참조.

입으로 축원하는 듯한 소리를 내는 광경에 대한 목격담이 사행록에 종종 기술되어 있는데, 이러한 행위들도 주술적 믿음에서 기인된 것으로 보인다. 아마도 통신사절단을 '마레비토(まれびと)' 즉 客人신앙과 결부시켜 마을에 찾아와 세속의 복을 안겨준다는 신성한 존재로 보았던 것은 아닌지 모르겠다.

통신사행렬도 가운데 船團 장면을 그린 船繪馬가 神社 등에 농민과 村人, 상인들의 소망과 함께 봉납되었던 것도 이와 같은 풍조를 반영한 좋은 예라 하겠다. 앞서 언급한 동래에서 제작된 것으로 보이는 무명화가들의 호랑이그림이나 매그림과 같은 무역품 조선화도 이러한 의도에서 求貿되었던 것으로 생각된다. 그러나 일반 민중을 상대로 제작된 이들 화적은 대부분 하등품이었으며, 이처럼 기량이 떨어지는 그림들이 상당량 유통되면서 1833년 찬술된 『嵩鶴畵談』의 기사로도 유추할 수 있듯이, 심미적으로는 조선화에 대한 부정적 인식을 낳게 했던 것이 아닌가 싶다.

이들과 달리 에도시대의 유자 및 문사와 남화가 등의 일부 신지식인들은 조선화를 '漢土의 遺風'을 지닌 '唐繪'로 생각하는 경향이 강했다. 이와 같이 조선문화를 중화문화와 동일시한 것은, 도쿠가와 막부가 '大中華'인 명과의 외교관계 재립에 실패하자, 지식인들은 관학으로 새롭게 대두된 유학을 비롯한 신중화문화에 대한 갈증을 '소중화'인 조선의 문화지식인들과의 접촉을 통해 해소하고자 했기 때문으로 보인다.[12]

대마번 유관 雨森芳洲가, 일본인들이 통신사행원을 '唐人'이라 부르고, 그 필첩에 '唐人筆跡'이라 쓰는 것에 대한 신유한의 질문에 "귀국의 문물이 중화와 같다고 보기 때문에 당인이라 칭하며, 이것은 사모하는 뜻에서 나온 것입니다."고 답했던 것은 일본의 중화주의 지식인들의 견해를 대변한 대표적인 예라 하겠다. 『華夷通商考』에서 西川如見는, "조선의 儒道를 숭상하는 풍조가 중화보다 높고 儒의 古法이 중화에서 끊어진 것도 이 나라에 남아 있다"고 하여 유학에 관한한 조선이 중국보다 우위로 보기도 했다.

12) 에도시대의 신지식인들 중에는 당시의 漢學 숭배와 唐物 애호풍조를 포함한 문화적인 禮文 중화주의를 강하게 비판하는 신도사상가들이 있었으며, 이들은 '중화'를 타자로서 배제하고 '중화'의 문화적 우월성 자체를 부정했으며, 모든 근본은 '和'에 있고 모든 나라에 통용되는 도는 오직 '和'에만 있다고 하는 문화적 내셔널리즘 경향이 강했다. 그리고 古學派들도 일본의 관학과 중화주의에 다소 비판적이었던 것으로 보인다. 박규태, 「일본 근세의 神道와 내셔널리즘에 관한 연구—山崎闇齋와 本居宣長의 타자 이해를 중심으로」, 『종교와 문화』(1999), pp. 39-59 참조.

조선측에서도 자신들을 중화로 자칭하며 과시했고, 일본인들이 그렇게 지칭하는 것에 자부심을 느끼기도 했다. 에도 중기의 남화가 中山高陽(1717-1780)은 그의 「畵潭鷄肋」에서 "來日時 조선인 書畵詩人들이 제명 위에 東華 혹은 小華라 쓰는데 이는 청을 夷人 視하고 중화가 조선이라는 의미"라며 조선 사행원들의 '華稱'에 대해 언급한 바 있다. 그리고 무진사행의 종사관 조명채는 일본의 문사들이 문답하고 창화할 때 사신행차를 '皇華'라 부르는 것에 대해, 그들이 사모하고 따르는 마음을 알 만하다고 하였다. 을미사행의 정사 남용익이 일본측에서 간청하는 시문서화 시재 행사를, 선진국 문물의 光華를 본다는 뜻으로 赴京使들이 중화를 접할 때 사용하던 '觀光'이란 용어를 써서 그 '請見'의 도를 설명한 것도 이와 같은 조선이 소중화라는 의식의 발로라 하겠다.

이러한 측면에서 에도시대 중화주의 신지식인들의 조선화에 대한 인식은 매우 호의적이었고, 이들의 구득열 또한 이러한 관점에서 야기된 것으로 생각된다. 大阪의 대표적인 화사 大岡春卜이 "韓客의 필의를 엿보고 漢土 명화의 유풍을 취해 도움을 받으려는 생각"으로, 무진사행의 수행화원 이성린이 유숙하고 있던 西本願寺를 방문하여 화회를 열고 그의 작품을 얻어 오랫동안 간직할 것을 다짐한 것도 이러한 관심과 의도를 말해주는 것이다. 이때 이성린이 그린 작품을 보고 文潛은 "정묘함이 말로 형용할 수 없다"고 하면서 "하늘의 솜씨와 같은 조화에 사람을 놀라게 한다"며 찬탄해 마지않았다.

佐賀藩의 儒者 草場捄芳은 일본의 경우 중국화적의 대부분이 贋作이라 하면서, 생각컨대 조선에는 (중국의 진품인)명적이 많을 것 같은데, 누구를 거벽으로 삼으며 누구의 화법을 존숭하는지를 신미사행의 서기 김선신에게 물었으며,[13] 中山高陽은 통신사 수행화원들의 화법이 董源, 倪瓚, 沈周 등을 배웠다고 하는 것을 들었다고 했고, 櫻井雪官은 최북의 산수화에 원나라 풍골이 있음을 높이 평가한 바 있다. 그리고 池大雅는 갑신사행의 수행화원 김유성의 휘호 장면을 지켜 본 다음, "(너무 청탁자들이 많아)高論을 듣지 못하고 작품을 얻지 못한 것을 안타깝게 생각"하고 富士山 진경도를 그릴 때 董源과 巨然의 화법을 구사할 경우 어떠한 법을 사용해야 하는지에 대한 질문과 함께 서화 구득의

13) 김선신은 그림의 工緻함에서 중국이 구라파화법에 못 미치지만, 근세 명청제가들은 탈쇄하여 한 점 속기도 없게 되었다고 했으며, 文徵明과 董其昌 등을 명의 대가로 보았고, 청대는 손꼽을 민한 사람이 없으나 지금은 朱鶴年 등이 뛰어날 뿐이리고 히먼서 중국회기 (조선에) 많은데 '贋本眞者'가 어느 정도인지는 잘 모른다고 답했다.

소망을 담은 편지를 보내기도 했다. 大岡春卜과 池大雅에게 그림을 배운 오사카의 문인화가 木村蒹葭堂도 김유성이 일본에 와서 조화의 공력을 보였다고들 모두 말한다고 하면서 그의 산수화에 대한 감흥을 시로 남긴 바 있다. 에도시대에 주로 長崎를 통해 수입되던 이른바 '시코미에〔仕込繪〕'라고 하는 중국의 명청화는 7-8할이 '아시키〔惡敷〕'라고 평가되던 통속화였고, 명청대 남종문인화 대가들의 작품은 상당수가 贋作인 위조품이었기 때문에 화보에 주로 의존해야 했던 이러한 학습 환경에서,[14] 남종화풍을 구사하던 소중화 화가들의 방일은 특히 일본 남화가들에게는 진수를 접할 수 있는 절호의 기회였을 것이다.

IV. 조선후기 회화와 일본 남화

에도시대 회화와 조선화의 관계에 대해서는 祇園南海(1676-1751)와 박동보 묵매화 양식의 유사성과 伊藤若冲(1716-1800)의 〈蓮池圖〉와 〈群魚圖〉 등 작품에 조선 민화의 영향이 미쳤을 가능성을 언급한 견해가 제기된 바 있다.[15] 그러나 에도시대 회화와 조선후기 회화와의 관계에서 보다 중요한 것은 수행화원을 비롯한 통신사절단과 에도시대 문인화가 또는 남화가들과의 접촉과 작품 교류에 따른 화풍상의 관련양상일 것이다.[16] 여기서는 일본 남화의 개척자인 祇園南海와 彭城百川(1697-1752), 柳澤淇園(1704-1758)과 발전 및 전성기의 대표적인 남화가인 池大雅와 木村蒹葭堂, 浦上玉堂(1745-1820)을 중심으로 살펴보기로 하겠다.

14) 武田光一, 「南畵における木版畵譜の利用」, 板倉聖哲 編, 『講座 日本美術史: 形態の傳承』(東京大出版會, 2005), pp. 199-201 참조.

15) 山內長三, 「朝鮮繪畵, 그 近世日本繪畵との關係」, 『三彩』 345(1976. 6); 吉田宏志, 「17世紀から19世紀に至る時代の韓國繪畵と日本繪畵の關係」, 『제6회 국제학술회의 논문집』(한국정신문화연구원, 1990); 芳賀徹, 「伊藤若冲와 朝鮮民畵」, 『日本學』 10(1991.12) 참조.

16) 통신사행을 매개로 하여 조선 후기 회화가 일본 남화에 미친 영향에 대해서는 홍선표, 「17,18세기 한일간 회화교섭」, 『고고미술』 143.144(1979.12)에서 처음 거론되었고, 최근 이를 종합적으로 다룬 저술이 출판되었다. Burglind Jungmann, *Painters as Envoys: Korean Inspiration in Eighteenth-Century Japanese Nanga*(Princeton University Press, 2004).

祇園南海는 일본 남화의 최초 개척자로 1711년 신묘사행의 접대역을 맡아 활약했다.[17] 『近世叢語』에 의하면, 퇴계학파 주자학의 학맥을 이은 南海는 문인화가였던 정사 조태억을 비롯해, 사행원들을 맞아 함께 필담을 나누었으며, 이러한 접촉을 통해 200수가 넘는 시를 지은 바 있다. 그리고 제술관 이동곽에게 자신의 시집인 『伯玉詩稿』의 서문을 요청하기도 했다. 그의 〈묵매도〉가 수행화원 박종보의 〈묵매도〉와 유사한 것으로 보아, 이들 두 사람의 접촉 또한 있었을 것으로 짐작된다.

南海는 이처럼 에도에서 통신사행원들과 만나 시문 등을 증답하던 시기인 1711년에 문인화에 대한 흥미를 갖게 되었다고 그의 『滄海遺珠』에서 밝힌 바 있다. 그렇다면 南海는 10년간의 유배 상태에서 풀려나 통신사행을 접대했던 시기인 1711-1712년에 문인화에 대한 관심을 갖게 되었고, 그의 화력에 있어서 새로운 전기를 맞았던 것으로 보인다. 이와 같이 南海가 일본의 남화를 처음 개척하며 선구자로서 출발하는데, 문인화가였던 정사 조태억과 수행화원 박동보 등이 일정한 역할을 했을 가능성을 추측케 한다.

南海의 산수화 중에서 조선화와의 관련양상을 암시하는 작품으로 먼저 거론할 수 있는 것이 〈춘경도〉이다(도 1). 오파의 文徵明이 유행시킨 長條幅의 협장 화면에 그려진 이 그림은 1711년에서 1715년 사이에 그려진 그의 가장 초기작으로 알려져 있다.[18] 전경에 보이는 성근 疏林과 모정은 예찬식의 탈속경을 반영하고 있는데, 박동보의 〈산수도〉 화풍과도 유사하다(도 1-1), (도 2). 전경과 중경의 좌측 山腹과 함께 중경과 원경의 산봉이 같은 방향의 윤곽선에 의해 동일의 형태를 반복적으로 구성하고 있는 것이나, 이들 경물의 표면에 규칙적으로 가해진 장부벽준 모양의 준법과 윤곽 부근의 明部와의 강한 흑백 대조는 조선 초.중기 산수화의 특징과 상통된다(도 1-2).[19] 그리고 17세기 말 윤두서 (1668-1715)에서 정선(1676-1759)과 심사정(1707-1769)으로 이어지는 안견파와 절파

17) 祇園南海는 雨森芳洲, 新井白石 등과 함께 막부 將軍의 侍講이던 퇴계학파 주자학자 木下 順庵 문하에서 수학하고 통신사 접대역으로 공을 세운 '木門五先生'의 한 사람이다. 25세 때 '惡行' 등을 이유로 10년간 유배와 같은 상태로 지내던 南海는 동문들의 추천으로 신묘 사행을 접대하기 위해 儒官으로 복귀되어 에도로 돌아왔으며, 통신사절단을 잘 응접한 공 으로 200석의 녹봉을 받게 된다.

18) 脇田秀太郎, 「祇園南海」, 『美術史』 34(1959.11), pp. 31-44 참조.

19) 조선 초·중기 산수화의 특징에 대해서는, 안휘준, 『한국회화사연구』(시공사, 2000), pp. 309-619 참조.

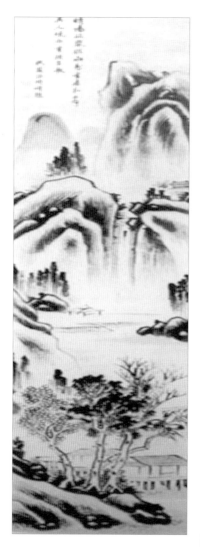

1 | 1-1
 | 1-2

1. 祇園南海, 〈春景圖〉, 1710년대, 종이에 수묵,
 122.4×25.2cm, 일본 개인 소장
1-1. 〈춘경도〉의 부분
1-2. 〈춘경도〉의 부분

등 전통화풍과의 혼합 경향이 짙은 조선 후기 초엽 남종화의 특색이기도 하다. 특히 장부벽준의 규칙적인 구사와 흑백 대조를 통한 양감의 조성은 두 차례 도일한 김명국 〈설중귀려도〉의 우측 주봉을 비롯해 정선의 〈독조도〉 등과도 유사하다(도 3), (도 4).

2
4
3

2. 朴東普, 〈산수도〉, 18세기 초, 삼베에 수묵,
 19.6×15cm, 국립중앙박물관
3. 金明國, 〈설중귀려도〉, 17세기, 삼베에 수묵,
 101.7×55cm, 국립중앙박물관
4. 鄭敾, 〈독조도〉, 18세기 중엽, 종이에 수묵,
 117.2×70.3cm, 국립중앙박물관

17.18세기 한·일 회화교류의 관계성 97

5. 祗園南海,〈冬景圖〉1732년, 종이에 수묵, 40.7×52.4cm,
 일본 개인 소장
6. 鄭敾,〈사계산수도-하경〉, 1719년, 비단에 수묵, 29.8×
 53.3cm, 호림미술관
7. 彭城百川,〈평사낙안도〉

南海의 1732년작인 〈동경도〉(도 5)는 『八種畵譜』의 〈楓林停車圖〉를 범본으로 그려진 것으로, 낮은 岸邊과 상단부가 절단된 듯 보이는 중경의 丘原 등에서 화보의 모티브를 차용했음을 알 수 있다. 그러나 화보와 달리 겨울풍경을 나타내기 위해 성글게 처리한 수지법을 비롯해 우측의 근경에서 좌측으로 대각선을 그리며 오행감을 증진시킨 구성 등은 정선의 1719년작인 〈사계산수도〉(도 6)와 공통점을 보인다. 그리고 화면 우측 상단에 일부분만을 돌출시켜 묘사한 倒懸의 절벽은 조영석(1686-1761)과 심사정의 산수화에서 볼 수 있는 절파적 요소로, 조선시대 남종화 초기 화풍의 특징적인 혼합 또는 절충 경향을 반영한 것으로 생각된다.

나고야 출신으로 일본 남화 개척자의 한 사람인 彭城百川의 초기 작품에서도 조선화와의 관련 양상이 간취된다. 그의 〈평사낙안도〉(도 7)에 표현된 복잡한 구도와 산과 바위의 곡선적인 윤곽선에 의한 파도처럼 굽실대는 환상적인 형태 등은 중국이나 일본에서 볼 수 없는 특징임을 제임스 캐힐이 지적한

8. 작가미상, 〈평사낙안도〉

9. 李澄, 〈동정추월. 소상
야우〉(狩野探幽, 《探幽
縮圖》所收, 동경국립박
물관)

바 있다.[20] 부르클린트 융만은 이러한 구성법을 위시해 소라나 달팽이 모양을 연상시키는
암석에 가해진 필선의 굵고 가는 차이가 심한 윤곽선과 필묵의 대조에 의한 명암효과, 그
리고 단선점준과 유사한 준법 등을 조선 초기 안견파 화풍에서 유래된 것으로 보았다.[21]

이 〈평사낙안도〉의 복잡한 구성은 조선 초.중기 산수화에서 편파구도를 마주 펼쳐놓고
감상하던 방식을 따라 이를 화면 좌우 양편에 배치한 것으로 보이며(도 8), 김명국의 산
수화에서 편파성을 완화하며 대칭성을 지향해가는 구도법과도 상통되는 것으로 생각된
다. 그리고 안견파 화풍의 구도 등은 이징이나 探幽가 축도로 그린 조선 산수화와 같은
중기 화적을 통해 수용했을 가능성도 추측된다(도 9).

南海의 제자인 柳澤淇園의 쌍폭 〈서호도〉는 수지법과 일부 산형 등에 남종화법을 반영

20) James Cahil, *Hyakusn and Early Nanga Painting,* Berkeley: University of California, 1983,
 p. 60.
21) 부르클린드 융민, 「일본 남종화에 미친 인견파 화풍의 영향」, 『미술시획연구』 202(1996.
 6), pp. 166-168 참조.

10. 池大雅, 〈芳野看花圖〉 18세기 후반,
　　종이에 수묵, 일본 개인소장
11. 金有聲, 〈하경산수도〉 18세기 중엽,
　　종이에 수묵, 42.1×29.1cm, 국립중앙박물관

하고 있지만, 편파구도의 양태를 비롯해 우측 화폭의 근경에 보이는 운두법의 잔흔이 느껴지는 다소 도식화된 굴곡의 언덕과 그 표면에 가해진 단선점준을 연상시키는 짤막짤막한 필획들은 안견파 화풍이 중기적 양식으로 형식화된 17세기 조선화의 특징이 간취된다.[22] 이 작품 또한 17세기의 전통화법과 남종화법을 혼합시킨 조선시대 초기 남종화의 특징적 경향을 반영한 것으로 생각된다.

선배 남화가인 南海와 淇園과 교유했던 池大雅는 長崎를 통해 확산되던 중국문화 애호풍조를 토대로 교토에서 활동하면서 일본 남화의 전성기를 이끌고 關西 남화의 전통을 확립하는 업적을 남겼다. 그는 중국 화보류를 통해 주로 학습했으며, 문인풍의 회화세계를 좀 더 깊게 이해하고 심화시키기 위해 무진사행과 갑신사행의 사행원들과 접촉한 것으로 생각된다. 大雅는 신묘사행의 사자관 이수장의 서첩을 보고 감탄하는 내용의 발문을 썼는가 하면, 앞서 언급했듯이 갑신사행의 화원 김유성의 기량에 탄복하면서 문인화법에 대한 질문과 함께 그림을 청탁하는 편지를 보낸 바 있다.

大雅의 〈橋上詩吟圖〉에서 볼 수 있는 구도는 절파계 구성법을 활용했던 심사정 화풍을 연상시킨다.[23] 그리고 산과 바위 표면을 처리

22) 부르클린트 융만, 앞의 논문, pp. 169-170 참조.
23) 〈교상시음도〉는 Burglind Jungman, 앞의 책, 도판 76 참조.

한 절파의 잔영이 느껴지는 묵법은 김유성이 방일하여 그려 놓고 온 〈산수도〉의 근경과 중경의 언덕과 절벽 묘사에 사용한 부벽준의 변형된 양태와 유사하다. 大雅는 『개자원화전』, 「산석보」 등의 '米友人法'을 방하여 미법산수화를 여러 점 그렸는데, 그 가운데서도 이 기법을 응용해 그린 진경도인 〈芳野看花圖〉에서처럼 米點群과 명부의 대비를 통해 양감을 조성하면서 강한 시각효과를 주는 방식은 김유성의 〈하경산수도〉와 상통한다(도 10), (도 11). 大雅가 진경산수에서 미법을 즐겨 구사한 자체가 조선 후기의 화습을 반영한 것이 아닌가 싶다.

이러한 점묘법 중에서 大雅는 〈소상팔경도〉에서처럼 반원을 이룬 형태에 엷은 담채를 가하고 그 위에 농묵의 호초점을 횡점식으로 묘사한 야산이나 수림을 즐겨 다루었다(도 12). 그의 이러한 화풍은 정선의 〈장안연우도〉의 중경 등에 보이는 수림의 표현법과 닮아 보인다(도 13). 그리고 大雅의 〈망천일취도〉 등에서 간취되는 조개나 달팽이 모양에

12. 池大雅, 〈소상팔경도〉 부분,
 18세기 후반, 종이에 수묵담채,
 84.1×299.2cm, 일본 개인소장
13. 정선, 〈장안연우도〉 부분, 18세기 중엽,
 종이에 수묵담채, 38.8×29.9cm,
 간송미술관

14. 池大雅, 〈서호춘경도〉
부분, 18세기 후반,
종이에 수묵담채,
165.5×371cm,
동경국립박물관

서 단순하게 변형된 듯한 동글동글하게 굴곡진 산형과 그 상단부의 윤곽선상에 규칙적으
로 가해진 태점의 양태는 이징의 〈후적벽부도〉 화풍을 양식화한 것이 아닌가 싶다.[24] 이
러한 관련양상은 淇園의 문하생이며 大雅의 부인이기도 한 玉瀾의 〈산수도〉에서도 엿볼
수 있다.[25] 특히 장식적인 점묘법을 비롯해 소라껍질 모양의 바위와 단선점준을 연상케
하는 짤막한 필획은 개척기 남화가들과 마찬가지로 17세기 조선화의 특징을 반영한 것
으로, 초기 조선 남종화의 혼성 경향을 연상시킨다. 그리고 大雅의 〈서호춘경도〉(도 14)
와 〈竹岩新霽圖〉 등에 구사된 장부벽준의 규칙적인 사용은 앞서 거론한 정선의 〈독조도〉
(도 4)를 비롯해 〈만폭동도〉 등에서 볼 수 있는 특징과 유사하다.

저명한 장서가이며 서화수집가였던 木村蒹葭堂은 통신사행원들과 교유했던 春卜과
大雅에게 그림을 배운 문인화가로 18세기 후반 오사카 문화계의 상징적 존재였다. 그는
통신사절단의 오사카 왕래 시 숙소였던 西本願寺를 방문하고 사행원들과 교유했는가 하
면 수행서기 성대중 등을 자신의 蒹葭堂으로 초청해 아회를 열고 이를 그려 증정했다.
이 무렵 김유성은 蒹葭堂에게 산수화 10엽을 그려 주었고, 성대중은 이 《서지첩》에 시를

24) 〈輞川逸趣圖〉는 吉澤忠 編, 『池大雅』(小學館, 1983) 도판 18; 〈후적벽부도〉는 『국립중앙박
물관한국서화유물도록』 1집(국립중앙박물관, 1991) 도판 2 참조.
25) 洪善杓, 「近世韓日繪畵交流史硏究」(九州大大學院, 1999), p. 146 참조.
26) 이 화첩은 일본의 고미술상이 소유하고 있던 것으로, 도쿄대학 坂倉聖哲 교수를 통해 필자
에게 진위를 문의해 옴에 따라 존재가 알려지게 된 것이다.

15. 木村蒹葭堂,〈秋晩山水圖〉, 18세기 후반, 종이에 수묵,28×28.7cm, 일본 개인소장
16. 김유성, ≪栖志帖- 산수도≫, 1764년, 종이에 수묵담채, 일본 개인소장

쓰고 蒹葭堂이 새겨준 도장을 찍어 놓았다.[26]

　蒹葭堂의 〈秋晩山水圖〉는 이 ≪서지첩≫의 제1엽으로, 수록된 김유성의 산수화와 구성과 모티프, 담백한 필묵의 구사 등에서 유사성을 보여준다(도 15), (도 16). 蒹葭堂의 〈深夜斜舫月圖〉의 산 표면에 구사된 우모준 또는 단필마준 계통의 성근 필획은 김유성의 〈산수도〉를 비롯한 조선 후기 남종화의 특징적인 준법 중의 하나이다. 그리고 蒹葭堂의 〈묵죽도〉는 그의 스승인 春卜이 편찬한 『화사회요』에 수록된 이성린의 〈죽도〉와 밀접한 관계를 보여준다.[27]

　일본 남화의 전성기 4대가 중의 한 사람인 浦上玉堂의 산수화에서도 정선과 김유성 등의 화풍과 유사한 측면이 발견된다. 통신사절단의 왕환 지역과 근접한 岡山 출신인 玉堂은 10세에 藩校에 입학하여 유학을 배운 후 藩士가 되었으나, 중년 이후 탈번하여 교토에 주로 거주했으며, 만년에는 전국을 유람하면서 작품 활동을 했다. 그는 청년시절 독

27) 김영남, 앞의 논문, 참조.
28) 吉澤忠, 『玉堂. 木米』(講談社, 1976), p. 48 참조.

17. 浦上玉堂, 〈雲山重疊圖〉,
 18세기 후반, 종이에 수
 묵담채, 18.5×50.5cm,
 일본 개인소장
17-1. 〈운산중첩도〉의 부분
17-2. 〈운산중첩도〉의 부분

학으로 서화를 배울 때인 1763년에 교토를 다녀간 적이 있는데,[28] 아마도 당시 방일한
통신사 수행화원의 휘호 장면을 보기 위해 왔던 것은 아닌지 모르겠다.

　玉堂의 작품 중에서도 〈운산중첩도〉(도 17)는 화면의 좌측에 미법으로 처리된 토산을
배치하고, 그 우측에 보다 넓은 공간에 암산을 그려 넣었는데, 이러한 구도는 정선의 〈정
양사도〉를 비롯한 금강내산도류의 정형화된 구성법을 차용한 것으로 보인다(도 18). 미
점의 규칙적인 사용과 바탕 지면과의 흑백대조를 유발하는 조형의식의 강조도 조선후기
미법산수화의 특징으로, 김유성이 방일시 그린 〈낙산사도〉의 주봉 표현과 비슷하다(도
17-1), (도 19). 〈운산중첩도〉의 우측에 배치된 원추형의 암산은 긴 필선과 조금 더 넓은
묵필로 표현되어 있다(도 17-2). 이러한 필묵법은 정선의 수직준과 수직묵렴준에 연원을
두고 있는 것으로 보인다. 특히 〈운산중첩도〉의 이러한 준법과 함께 원추꼴의 산형 등은
김유성이 일본 淸見寺에 그려 놓고 온 〈금강산도〉의 암봉과 매우 유사하다(도 20).

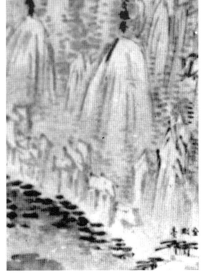

18
19 | 20

18. 정선, 〈정양사도〉, 18세기 전반, 종이에 수묵담채,
 22.7×61.5cm, 국립중앙박물관
19. 김유성, 《산수화조병풍- 낙산사도》 부분, 1764년,
 종이에 수묵담채, 125.8×84.2cm, 일본 淸見寺
20. 김유성, 《산수화조병풍- 금강산도》 부분

V. 맺음말

지금까지 17, 18세기 한일 회화교류의 관계성을 통신사 방일과 결부된 에도시대의 조선화 열기 및 이에 대한 일본인들의 구득 의도와 일본 남화와의 관련양상을 중심으로 정리해 보았다. 통신사 수행화원의 시재화와 수응화를 비롯해 사절단이 예물용으로 휴대해간 증정품과 대마도를 통해 구무된 무역품의 상태로 유통된 에도시대의 조선화에 대한 구득열은 幕藩 지배층의 정치성과 일반서민들의 민간신앙적 성향, 그리고 관학파 신지식층 중심의 중화문물에 대한 욕구 등과 결부되어 크게 성행하였다. 특히 문화적 중화주의 신지식인들은 '大中華'인 중국과의 공식적 교류가 좌절된 상황에서 '소중화'인 조선의 대규모 사절단의 방일을 통해 문화적 갈증을 해소하고자 했으며, 이들 지식층에 속했던 문인화가인 남화가들도 중국의 화보류 등에 의거하여 남화풍을 학습하면서, 통신사 수행화원과 '신조선산수화' 즉 조선의 남종문인풍 정형 및 진경산수화 양식도 신중화문화의 범주로 간주하고 자신들의 재창조 작업에 참고한 것으로 파악된다. 그러나 에도시대의 '唐流畵' 범주 내에서 인식된 조선화 자체를 창작의 규범 또는 전범으로 삼지는 않았기 때문에 영향 관계는 부분적이고 제한적일 수밖에 없었다.

조선 후반기 佛畵의 對外交涉
對中交涉을 중심으로

_ 김정희(원광대학교 교수)

차례

Ⅰ. 머리말

Ⅱ. 조선 후기의 對中 佛畵交涉

 1. 燕行錄을 통해 본 對中 佛畵交涉

 2. 文獻에 보이는 國內所藏 中國佛畵

Ⅲ. 조선 후기 불화에 보이는 中國的 要素

 1. 圖像的 側面

 (1) 『釋氏源流』와 八相圖

 (2) 『洪氏仙佛奇蹤』, 『三才圖會』와 羅漢·祖師圖

 2. 樣式的 側面

 (1) 擧身光背와 키형[箕形]光背의 유행

 (2) 西洋畵法(陰影法)의 수용

Ⅳ. 맺음말

I. 머리말

조선 후기는 조선 불화의 典型樣式이 정립된 시기이다.[1] 구도에서는 권속들이 본존을 둥글게 에워싸는 群圖形式이 완전히 정착되어, 본존을 중심으로 권속들이 화면을 꽉 채움으로써 여백이 없는 복잡한 구성을 보여준다. 채색은 고려-조선 전기까지 많이 사용되던 金泥의 사용은 크게 줄어들었지만, 녹색과 적색을 주조로 다양한 색채가 사용되어 화려하면서도 복잡한 느낌을 준다. 그런가 하면 조선 후기에 정립된 三壇信仰에 의하여 상단과 중단, 하단에 봉안하는 다양한 주제의 불화가 조성되었으며, 민간신앙적인 요소가 반영된 불화들이 다수 조성되기도 하였다.[2] 이러한 조선 후기 불화의 특징은 한편으로는 고려불화 이래 조선 전기 불화의 전통을 계승하고, 한편으로는 중국과의 불화 교섭을 통하여 새로운 도상과 양식을 받아들여 형성된 것으로 보인다.

그럼에도 불구하고 그동안 조선 후기 불화에 대한 연구는 주로 불화의 主題와 畫僧에 집중되어 있었으며, 중국과의 교섭에 대해서는 일부 불화와 明代 板本과의 관련성에 대하여 다룬 것을 제외하고는 구체적으로 논의된 바 없다. 그것은 물론 중국의 불화 자료가 많이 알려지지 않았기 때문이기도 하지만, 현존하는 불화나 문헌기록을 통해 볼 때 쌍방적인 교섭이 이루어졌던 조선 전기와는 달리[3] 조선 후기에 두 나라 사이에 불화 교섭이 이루어졌던 자료를 찾아보기 힘들기 때문이다.

문화의 교섭은 사람들의 왕래를 통하여 이루어지는 것이 일반적이다. 하지만 淸은 入關 이후 폐쇄적인 외교정책을 시행하여 朝淸 간에는 조공을 위한 使行이 청에 가는 것을 제외하고는 인적 교류가 거의 이루어지지 않았다. 赴燕使行을 통해 명, 청대 불교미술을 직접 보고 그 영향을 받아들이기도 하였으나, 燕行에 참여한 사신들은 대부분 성리학자

1) 한국미술사에서 조선 후기의 기준을 어떻게 잡는가 하는 문제는 여러 선학들의 논의가 있지만, 조선 전기의 대중 불화교섭에 대해 다룬 박은경 교수가 주로 15, 6세기의 불화를 중심으로 다루었기 때문에(박은경, 「조선 전반기 불화의 對中交涉」, 『朝鮮 前半期 美術의 대외교섭』(예경, 2006)) 본고에서는 17세기부터 1910년까지의 작품을 대상으로 하였다.
2) 조선 후기 불화의 조성배경과 특징에 대해서는 金廷禧, 「朝鮮後期 佛敎繪畫」, 『韓國佛敎美術大典 2-佛敎繪畫』2(한국색채문화사, 1994.5), pp. 248-257 참고.
3) 김정희, 「조선 전기 불화의 전통성과 자생성」, 『한국미술의 자생성』(한길사, 1999.1), pp. 173-212 및 박은경, 앞의 논문, pp. 79-129.

또는 성리학적 소양을 가진 사람들이었기에 연행을 통해 직접적으로 불화의 교섭이 이루어지는 일은 거의 없었다.[4] 이와 함께 청에서는 밀교인 喇嘛敎가 성행하였으며[5] 소위 藏傳佛畫라고 불리는 티베트식 불화가 주로 제작되었기 때문에 청의 불화양식이 수용되어 조선 후기 불화에 영향을 주었던 흔적 역시 별로 찾아볼 수 없다.

그러나 使行을 통해 明代에 간행된 서적과 畫譜類 및 佛經板本이 전래됨에 따라 조선 후기 불화에는 그에 의거한 새로운 도상이 형성되었다. 특히 『釋氏源流』와 『洪氏仙佛奇蹤』, 『三才圖會』, 『列仙全傳』 등 道釋 人物圖像을 수록한 서적과 화보류는 조선 후기 불화, 특히 羅漢·祖師圖와 八相圖의 도상 형성에 큰 영향을 끼쳤다. 또한 萬曆 年間 (1573-1620)을 전후하여 서양문물과 함께 중국에 전래된 西洋畫法은 19세기 후반 이후 불화에 응용되면서 우리나라 근대 불화의 한 특징을 이루기도 하였다.

본고에서는 먼저 Ⅱ장에서 조선 후기 중국과의 유일한 문화교류 창구였던 赴燕使行을 통한 중국 불화와의 교섭에 대해 燕行錄을 통해 살펴보고, 이어 조선 후기 문인들의 문집을 비롯한 여러 문헌에 보이는 국내소장 중국 불화에 대해 고찰해 봄으로써 조선 후기의 對中 佛畫交涉을 밝혀보고자 한다. 이어 Ⅲ장에서는 조선 후기 불화에 보이는 중국적 요소를 圖像的 側面과 樣式的 側面으로 나누어, 조선 후기 불화 속에 중국 불화의 양식이 어떻게 반영되었는지를 살펴보고자 하였다.

4) 조선과 청은 赴燕使行을 통한 조공 이외에 사신에게 허용된 私貿易, 국경에서의 開市와 後市 등으로 실질적인 관계를 유지하였으나 그것은 주로 무역을 중심으로 한 것이며, 조선과 청과의 문화교섭은 대부분 赴燕使行을 통해 이루어졌다고 할 수 있다. 조선과 청과의 무역, 문화교섭에 대해서는 최소자, 『명청시대 중·한관계사 연구』(이화여자대학교 출판부, 1997) 및 김종원, 『근세 동아시아관계사연구』(혜안, 1999); 李哲成, 『朝鮮後期 對淸貿易史 硏究』(國學資料院, 2000)에서 자세히 다루고 있다.

5) 청대 라마교의 성행은 李德懋(1741-1793)의 『靑莊館全書』 第67卷 入燕記 下(정조 2년 5월 19일조)의 "태학 서편에 雍和宮이 있으니 곧 雍正皇帝의 願堂이다. 옹정황제가 崩御하였을 때 이곳으로 옮겨 發靷할 때까지 관을 안치하였다. 이곳에는 喇嘛敎를 믿는 蒙古僧 1천여 명이 있는데 모두 누른 옷을 입었고 漢語도 잘한다"는 기록을 통해서도 확인할 수 있다.

Ⅱ. 조선 후기의 對中 佛畵交涉

1. 燕行錄을 통해 본 對中 佛畵交涉

16세기 말엽 明의 세력이 약해지고 만주지방에서 누르하치[奴兒哈赤]가 後金을 세우면서 그동안 明을 중심으로 이루어져 왔던 동아시아의 국제질서가 새롭게 편성되었다. 이에 따라 조선의 對明관계와 對淸관계, 청의 對朝鮮관계, 명의 對朝鮮관계는 복잡한 양상을 띠게 되었다.[6] 1608년 선조의 뒤를 이어 조선 제15대 왕으로 등극한 광해군은 명과의 관계를 유지하는 동시에 後金과의 우호관계를 도모하는 兩端政策을 쓰면서 두 나라 사이에서 탁월한 외교정책을 펴나갔다.[7] 그러나 인조반정 이후 向明排金政策이 실시되면서 후금은 조선을 침략, 丁卯胡亂을 일으켰고, 국호를 大淸으로 바꾼 뒤 다시 침입하여 丙子胡亂을 일으켰다. 이후 조선은 청과 군신관계를 맺고 해마다 막대한 조공을 바치게 되었다.

청은 외교에 있어 명의 대외정책을 이어받아 폐쇄적인 외교를 행함으로써 朝淸관계는 朝貢關係가 거의 모든 양상을 규제하였다.[8] 이에 따라 조선은 조공관계를 통해 중국의 문화를 수입하여 문화의 기반을 이루어 나갔다. 청은 제1차 조선정벌(1627년)로 조선의 對明事大에 일단의 제동을 걸고 歲幣 등 경제적 이득을 구하였으며, 제2차 정벌(1636년)로 군신관계라는 형식을 통해 조선의 對明 관계를 단절시키고 경제적으로 좀 더 유리한 조건을 취할 수 있게 되어 對朝鮮 관계에서 朝貢이라는 기본 틀을 완성하였다.[9] 조선의 對淸使行은 청의 入關 후인 인조 23년(1645) 이후 고종 30년(1893)까지 249년간 계속해서 이어졌으며,[10] 정기사행과 임시사행으로 구분되었다. 이중 정기사행은 三節年貢行(冬

6) 최소자, 앞의 책, pp. 62–82.
7) 광해군의 대중국정책에 대해서는 채현석, 「光海君의 外交政策」, 『文理論叢』 3(건국대학교 문리대학, 1974); 韓明基, 「光海君代의 大北勢力과 政局의 動向」, 『韓國史論』 20(서울대학교 국사학과, 1988); 同著, 「光海君代의 對中國 關係」, 『震檀學報』 79(震檀學會, 1995); 신명호, 「光海君의 對後金 外交政策 分析」, 『軍事研究叢書』 2(國防部 軍史編纂研究所, 2002) 등 참고.
8) 全海宗, 「東洋의 傳統的 外交觀」, 『歷史와 文化』(一潮閣, 1976), p. 18; 김종원, 앞의 책, p. 218.
9) 최소자, 앞의 책, p. 73.

至行)과 皇曆齋次行(曆行)이 있는데, 三節年貢行은 호란 후 瀋陽에 파견하던 三節行(冬至, 正朝, 聖節)과[11] 年貢行을 1645년부터 통합한 것으로 매년 음력 11월에 출발하여 이듬해 4월에 귀국하였다. 또 皇曆齋次行은 청의 時憲曆을 받아오기 위한 것으로 1660년부터 파견되었으며, 매년 음력 8월에 출국하여 12월경에 돌아왔다. 그리고 임시사행은 告訃使·辨誣使·陳奏使·告急使·登極賀使·請謚承襲使 같은 것이다. 정기사행과 임시사행 등 병자호란 이후 조선말까지 청에 파견한 使行은 무려 700회 이상이나 되었다.

燕行使의 구성은 정례사행과 임시사행에 따라 차이가 있지만 정례사행의 경우 正使, 副使와 書狀官 각 1인, 首譯堂上官 1인, 上通使 2인을 포함하여 大通官 3인, 押物官이라고도 부르는 護貢官 24인 등으로 약정된 인원은 총 30인 정도였다.[12] 이들이 사절단으로 중국에 가져갔던 물품은 白苧布·紅綿紬·綠綿紬·白綿紬·白木綿·生木綿·五爪龍席·各樣花席·鹿皮·獺皮·靑黍皮·好腰刀·大好紙·小好紙·黃色細苧布·黃色細綿紬·白色細綿紬·龍文簾席·黃花席·滿花席·滿花方席·雜彩花席·白綿紙·螺鈿梳函·六張付油芚紙 등이었으며, 중국으로부터 받아온 물품은 綵段·大段紬·小段紬·黃絹·銀子·駿馬·玲瓏鞍玷·鞍具馬·靑布·大段團領·方紬單衫袴 등이었다.[13] 이를

10) 1637년(인조 15) 청나라 太宗이 인조에게 내린 詔諭에 의하면, 정례사행 가운데 千秋使는 없어지고 대신 歲幣使가 새로 생겼으며, 冬至·正朝·聖節使行도 1645년부터는 정조에 오는 것이 좋다 하여 여기에 성절사를 겸하여 보내기로 하였다. 赴燕使行에 대해서는 全海宗, 「淸代 韓中朝貢關係 綜考」, 『震檀學報』29·30(震檀學會, 1966); 金成七, 「燕行小攷-韓中交涉史의 一齣句」, 『歷史學報』12(歷史學會, 1960); 柳承宙, 「朝鮮後期 對淸貿易의 展開過程-17,8世紀 赴燕譯官의 貿易活動을 中心으로」, 『白山學報』8(白山學會, 1970); 金鍾圓, 「朝淸交涉史研究-貿易關係를 中心으로」(서강대학교 박사학위논문, 1983); 柳承宙, 「朝鮮後期 朝淸貿易 小考」, 『國史館論叢』30(國史編纂委員會, 1991) 등의 논고가 있다.

11) 三節年貢行은 동지를 전후하여 파견하는 冬至使, 황제에게 새해 인사를 올리기 위해 가는 正朝使, 황제나 황후의 탄신일을 축하하기 위해 보내는 聖節使를 말한다.

12) 정관의 수는 점점 증가하여 冬至行의 정관수는 35명에 이르렀으며 정관 이하 각종 인원이 늘어나 동지행의 총 인원수는 정관과 마부, 奴子 등을 합해 220여 명, 말도 200여 필에 달했다(柳承宙, 앞의 논문, p. 220). 사행인원의 증가는 해가 갈수록 심해져 1798년에는 員役 이하 인원만도 330명에 말 249필이나 되었다고 한다. 李哲成, 앞의 책, p. 45.

13) 이 내용은 사행 명단과 사행 의식 절차 및 예단에 대해 기록한 金昌業의 『燕行日記』(1712년) 第1卷의 方物歲幣式 및 賫回物目에 기준하여 작성한 것이다.

통해 볼 때 모시와 종이, 화문석을 비롯하여 나전함 등 여러 공예품들이 중국으로 다수 전해졌으며 중국으로부터는 비단과 鞍馬具 등이 전해졌음을 볼 수 있는데, 書畵帖을 주고받았던 對明使行과 달리[14] 나전함을 제외하고는 미술품의 교류가 거의 없는 것이 주목된다.[15] 그렇지만 사행 기간 동안 琉璃廠에 가서 서화첩과 화보 등을 구입하기도 하고, 사신들이 유숙하는 곳에 중국인들이 서화를 들고 찾아와 팔기도 하였으며, 또 반대로 사행원들이 청나라 사람들에게 직접 글씨를 써주거나 책 등을 주고 초상화를 그려주기도 한 것을 볼 때[16] 정식조공을 통하지는 않았지만 청의 미술품이 조선에, 조선의 미술품이 청에 전해지면서 서로 영향을 주었던 것으로 파악된다.

한편, 불교미술 분야에 있어서는 朝淸 간에 직접 또는 간접적으로도 미술품을 교류하였던 사실을 거의 찾아볼 수 없다. 그것은 아마 조선 후기에도 여전히 抑佛政策을 시행하고 있었기 때문이기도 하지만, 앞서 말한 바와 같이 당시 청의 불교미술과 조선 후기의 불교미술은 서로 다른 전통 하에서 제작되고 있었기 때문에 직접적인 영향을 주고받은 것 같지는 않다. 그렇지만 청에 다녀온 후 사행의 사무적인 실무를 맡았던 書狀官이 시행의 임무를 마치고 조정에 제출했던 謄錄과 사행에 참여하였던 사람 중에서 개별적으로 기록한 燕行錄에는 당시 청에서 본 불교미술에 대한 많은 내용이 기록되어 있어, 이들이 견문한 청대 불교미술이 어떻게든 조선에 알려지면서 불교미술에도 부분적이나마 영향을 주었을 것으로 생각된다.

연행록에는 사신들이 한성에서 연경에 이르는 노정에 보았던 사찰과 불교미술에 대하여 상세한 기록들이 많이 남아 있다. 개국 초부터 억불정책을 실행했던 조선과는 달리 청대에는 불교가 매우 성행하였기 때문에 연행기록에는 거의 빠짐없이 불교사찰과 그곳에서 본 불상, 탑 등 불교미술에 대하여 자세히 언급되어 있다. 청은 몽고와 같이 원시적인 샤먼교를 신봉하였으나 세조 順治帝의 북경 천도(1644년) 후 불교를 받아들였다. 태조,

14) 박원호, 「明과의 관계」, 『한국사』 22(國史編纂委員會, 1995), pp. 304-305.

15) 이것은 鍍金銅佛·畵銅塔·釋迦佛·佛畵 등 미술품을 많이 조공했던 西蕃, 河州番, 洮泯番 등 티베트 지역 나라들과도 비교되는 것으로, 청에 조공을 통하여 티베트미술이 직접 전해지는 계기가 되었을 것으로 생각된다. 李坤, 『燕行記事』(1777-1778년) 聞見雜記 下.

16) 진준현, 「인조·숙종년간의 對중국 繪畵교섭」, 『講座 美術史』 12(韓國佛敎美術史學會, 1999), pp. 155-166.

태종 초기의 황실에서는 일찍부터 라마교를 받아들였는데 청 초기에는 매년 西藏과 蒙古로부터 라마승을 초대하여 연회를 베풀었으며, 북경에 雍和宮과 동황사, 서황사, 봉천에 황사, 열하에 다수의 라마묘를 세우는 등 전국적으로 라마교를 확대시켰다. 특히 順治帝 · 康熙帝 · 擁正帝 · 乾隆帝 때에는 불교가 융성하여 전성기를 맞이하였다. 강희제 무렵 사원과 僧尼의 수는 勅建大寺廟 6,073곳, 小寺廟 6,409곳, 私建大寺廟 8,458곳, 小寺廟 58,682곳이라 하고 僧侶는 110,292명, 道士 21,286명, 비구니 8,615명 등으로 寺廟가 79,622곳, 僧尼와 道士 140,193명이라 한 것을 볼 때 전국에 적어도 6만 개 이상의 사원이 있었음을 알 수 있어 당시 불교가 얼마나 성행하였는가를 쉽게 짐작해 볼 수 있다.[17]

연행록에는 바로 이와 같은 청대 불교의 모습을 생생하게 전해주는 기록들이 많이 보인다. 赴燕使行은 주로 한성에서 출발하여 평양, 의주를 거쳐 압록강을 넘어 요양, 심양을 지나 연경에 이르는 여정이었는데,[18] 사신들은 연경에 가는 동안 사찰에서 유숙하기도 했다. 특히 연경에서는 오랫동안 머물면서 여러 사찰을 관람하고 기록을 남기고 있다.[19] 예를 들어,

집집마다 關帝의 畵像을 모시고 조석으로 향을 피운다. 상점에서도 역시 그러하다. 關帝廟에는 반드시 부처를 모시고, 절에서도 반드시 관제를 모셔서 승려들도 한결같이 이를

17) 미찌하다 료오슈(道端良秀), 계환 옮김, 『중국불교사』(우리출판사, 1997), pp. 283-285.
18) 육로를 이용한 조선 후기의 사행경로는 몇 차례 변화를 겪었는데, 1637년에서 1644년 청세조가 중원에 入關하기 전까지는 당시의 淸都인 심양에만 往還하였으며, 1645년부터 1665년까지는 鴨綠江-柵門-鳳凰城-遼陽-牛家庄-廣寧-寧遠衛-山海關을 거쳐 연경으로 들어갔다. 그리고 1665년 심양에 盛京府를 설치한 뒤부터 1679년까지는 요양으로부터 길을 바꾸어 성경에서 牛家庄-廣寧-寧遠衛-山海關을 거쳐 연경으로 들어갔다. 또 1679년 이후에는 청이 국방상 문제로 牛家庄에 보를 설치하고 통로를 금하자 다시 길을 바꾸어 성경에서 邊城-巨流河-白旗堡-二道井-小黑山-廣寧-寧遠衛-山海關을 거쳐 연경으로 들어갔다. 李哲成, 앞의 책, p. 52.
19) 연행록을 통해 볼 때 연행사들이 방문한 사찰은 연경의 法藏寺, 金臺寺, 天慶寺, 憫忠寺, 崇福寺, 安國寺, 明印寺, 聖安寺, 闡福寺, 北長寺, 天寧寺, 報國寺, 仁壽寺, 弘仁寺, 妙應寺, 廣濟寺, 隆福寺, 五塔寺, 萬壽寺, 永安寺, 慈航寺(永壽寺, 迎水寺), 角生寺, 長壽寺, 靈保寺, 實勝寺 등, 심양의 廣祐寺, 聖慈寺, 願堂寺(實勝寺), 實勝寺, 永寧寺, 萬壽寺, 應慈寺 등, 薊州의 獨樂寺(臥佛寺), 東關, 海賓寺 등이 있다.

받든다. 마을이 있으면 반드시 절이 있고, 절에는 廟가 있다. 요양, 심양, 산해관 등지에 가장 많고, 북경에 이르면 성 안팎에 寺觀이 거의 인가의 3분의 1은 된다.[20]

라는 기록을 비롯하여,

지나는 길에는 도처에 모두 寺刹이 있는데 반드시 關帝를 崇奉하고 집집이 또한 다투어 높이어 釋氏보다 더하다. 크고 작은 마을마다 廟堂이 있는데 초가집 작은 방이라도 반드시 그 塑像을 안치했다. 혹은 佛像을 아울러 받들고 조석으로 분향하기도 한다. 각 사찰 앞에는 반드시 朔望날에 雙燈을 단다. 皇城 안에는 흔히 寺觀, 묘당이 人家와 섞여 있다.[21]

오늘날 중국에서 부처를 존숭함이 선조를 받드는 것보다 못하지 않으니, 이른바 사찰이 어느 마을이고 없는 데가 없어서 佛事의 비용이 천하 재용의 태반이나 된다는 것이다. 소소한 불당은 다 말할 필요도 없겠거니와 瀋陽 願堂寺에서 이미 장려함을 다하였다. 원당사 서북쪽 10리에서 바라보면, 즐비하게 둥근 담장이 산을 의지하여 평야에 임해 있는데, 드문드문 전망에 가득 들어오는 것은 모두 寺觀이다. 3, 40리마다 행궁 하나가 있는데 궁마다 반드시 절이 있었다.[22]

마을이 있으면 반드시 사찰이 있고 廟가 있는데, 요양, 심양, 산해관 등지에 가장 많고, 또 북경으로 가면 안팎에 있는 寺觀의 수가 인가에 비해 거의 3분의 1은 된다. 그러나 한

20) 李宜顯, 『庚子燕行雜識』(1720년) 下. "家家奉關帝畵像 朝夕焚香店肆皆然 關帝廟必供佛佛寺必供關帝 爲僧者一體尊奉曾無分別 有村必有寺有廟如遼陽瀋陽山海關等處最多 至北京城內外寺觀比人家幾居三分之一."

21) 李坤, 『燕行記事』下(1777~1778년) 戊戌年 聞見雜記 上. "歷路到處 皆是寺刹 而關帝必爲崇奉 家家亦競尊尙 殆過於釋氏 大小村閭 輒有廟堂 蔀屋倭室 必坐其像 或并奉佛像 朝夕焚香各刹之前 必以朔望日 皆懸雙燈 皇城之內 寺觀廟堂 亦多與人居相錯矣."

22) 著者未詳, 『赴燕日記』(1828년) 主見諸事 寺刹. "今中國崇佛 不下於奉先 所謂寺刹 無村無之 佛事之費 爲天下財用之太半矣 小小佛堂 不必盡言 而自瀋陽願堂寺已極壯麗 願堂西北十里 望見櫛比 周墻依山臨坪 彌望種種者 盡是寺觀 三四十里一行宮 宮必有寺."

사찰에 승려의 수는 큰 절이라 해도 불과 얼마 되지 않고 道士의 수는 더욱 드물다. 오늘날 부처를 숭상하는 것이 예전 明나라 때와는 같지 않기 때문인 듯하다. 혹은 말하기를, 현재의 度僧 제도가 엄격해서, 사찰마다 일정한 인원수가 있기 때문이라고 한다. 그리고 關王廟에서는 반드시 부처를 받들고 절에서는 또 關雲長을 받든다. 이처럼 관운장과 부처를 一體로 尊奉해서 구별이 없는 것이다.[23]

등의 기록은 사찰이 얼마나 많았는가를 단적으로 보여주는 동시에 사찰에서도 關帝의 상을 모시고 道觀에서도 불상을 모시는 등 청대 불교가 도교와 습합되어 발전했음을 잘 보여주고 있다. 당시 조선은 억불정책을 시행하고 있어서인지 1712년 謝恩副使 尹趾仁을 수행한 軍官 崔德中이

佛道가 명나라 末年에 와서 더욱 성하여 절과 중이 천하에 퍼져 있었다. 서울 안에 중과 속인이 서로 반씩이고, 절과 廟가 촌가에 잇닿아서 끝내는 나라를 잃기에 이르렀다. 청나라에 와서도 그대로 물려받아 궁벽한 시골 마을까지 모두 불도를 신앙하는 데도 끝내 막아서 줄이지 않으니, 통탄스러움을 어찌 견디겠는가.[24]

라고 한 것처럼 대부분의 사람들은 불교의 성행에 대하여 부정적인 시각을 갖고 있었지만, 몇몇 사람들은 불교미술에 대하여 상당히 전문적이고 구체적인 서술을 하고 있는 점은 매우 인상적이다. 1828년 進賀兼謝恩使行을 기록한 연행록인 『赴燕日記』는 함께 갔던 醫官 또는 軍官으로 추정되는 성명미상의 인물이 쓴 것으로 알려져 있는데, 연경의 도성의 서북쪽에 있던 萬佛寺의 萬佛樓에 안치되어 있던 불상에 대해 다음과 같은 소상한 기록을 남기고 있어 주목된다.

23) 金景善, 『燕轅直指』(1832-1833년) 第6卷 留館別錄 樓觀寺廟條. "有村則必有寺有廟 如遼陽, 藩陽, 山海關等處最多 至北京城內外寺觀 比人家幾居三分之一 但一寺所居僧 雖大利 其數不多 道士尤少 今時尚佛 似不如前明故也 或曰 時制嚴於度僧 每寺各有定額云 關廟必供佛 佛寺必供關帝 關佛一體尊奉 曾無分別."

24) 崔德中, 『燕行錄』(1712-1713년) 日記 癸巳年(1713) 1月 14日條.

서편의 만불루는 3층의 큰 누로서 아래층에는 큰 금불상 몇 구를 안치하였고, 부처의 전후좌우에는 크고 작은 불상을 벌여 놓았으며, 사면의 벽에는 假山을 만들었다……東樓의 제도는 西樓와 같다. 그 가운데에 立佛 1구가 있으니, 바로 千手千首로서 매우 험상궂고 장대해서 獨樂寺의 관음보살 같은 것은 이에 비하면 어린아이 격이다. 千手千眼에 대한 이야기는 그것이 꼭 그런지는 모르겠으나, 이제 차례차례 살펴보며 한 변의 팔 숫자를 세어 보니, 대개 여러 개의 팔이 연이어 어깨에 붙어 있어 마치 부채를 펴놓은 형상이다. 벌려 있는 팔의 수가 50개에다 측면에 이 같은 것이 열 겹이니, 분명 500개의 팔이 된다. 동서편이 다 이 같으니 이를 합하면 단적으로 1천 개가 된다. 손에는 각기 꽃잎 · 새 · 짐승 등을 쥐고 있고 頭面은 본래의 머리가 있는데 8면으로서 극히 크며, 이 위로는 층층이 얼굴이 있어 그 둘레 모두를 합하면 거의 수십 면도 넘을 것이다. 첩첩이 얼굴이 쌓여서 위로 올라갈수록 점차로 작아지는데 이런 것이 몇 층이 되는지 모르며, 맨 위에는 金佛 2, 3개를 안치하였는데 크기가 주먹만 하다. 이를 모두 계산하면 그 머리가 1천 개에 부족하지 않으리라. 또 1천 개의 발[足]이 있어 각기 괴이한 도깨비[鬼魅]의 등이나 배를 밟아, 도깨비가 울부짖는 형상을 하고 있다.[25]

만불사에 봉안된 千手千眼觀音菩薩像에 대한 기록은 너무나도 생생하여 마치 눈앞에 실물을 대하는 듯한 느낌을 갖게 하며, 천 개나 되는 팔에 대한 서술은 단순한 관람의 수준을 넘어 고증을 통한 전문적인 조사방법을 엿보게 한다. 이렇듯 일부 연행사들은 불교

25) 『赴燕日記』(1828년) 歷覽諸處. "西樓是三層大樓 下層有大金佛幾坐 前後左右 羅列大小佛 四壁作假山形 間間有穴竈 累累如蜂窠 中各有小佛 一室中佛面不翅千百 中層上層每每如是 殆不止於萬佛也 從室中層梯而上 至上層外欄 正俯城中 樓前東西 各有長層樓 其方圓亭閣 皆充佛身 門神庭爐等具 舉皆壯大 堂裡之設 華侈奇怪 不可殫狀 東樓之制 與西樓一撲 中有立佛一軀 乃千手千首極獷大 若獨樂寺之觀音 卽兒孫也 千首千眼之說 曾未知其必然 而今乃歷詳 第以一邊數其臂數 蓋以衆臂連附于肩 正類摺扇開張之形 列數爲五十箇 側看爲十重 則分明是五百臂也 東西如之 則幷千臂端者爲一千單二手也 手各持花葉禽獸之屬 頭面則初有元首 八面極大 自以上則層層有面 計其一週 殆過數十面 累累積面 次次漸小 不知爲幾層 最上頭安金佛數三箇 其大如拳 都計不減滿千其首也 又有千足 各踏怪鬼魅 有壓背鎭腹叫啼之狀 緣梯轉上層層周欄 間間有佛 多有琉璃佛竈 如層塔之狀 大佛小佛 又不知其幾數也."

26) 崔德中, 『燕行錄』(1712~1713년) 日記 壬辰年 12月 2日條.

27) 위와 같음.

와 불교미술에 대하여 상당한 지식을 갖고 있었으며, 따라서 이들이 남긴 기록은 당시 중국사찰의 불교미술의 현황에 대하여 매우 정확하고도 생생한 사실을 전달해 주고 있다.

한편, 연행록에는 사찰의 구조와 그 안에 봉안된 불상의 모습, 탑 등에 대해서는 자세하게 기술되어 있으면서도 사찰 내에 봉안되었던 불화에 대한 기록은 별로 남아 있지 않다. "法堂의 制度와 佛像을 鑄造한 것이 우리나라와 다름없었다."[26] "집 앞에는 반드시 神堂을 지어서 幀畫를 걸었는데 혹은 關公의 畫像 혹은 佛像을 걸었다"는[27] 기록에서 보듯이 당시 중국 사찰의 구조와 불상의 형태는 우리나라와 동일하였으며 사찰뿐 아니라 작은 신당 안에도 불화를 봉안했던 사실을 알 수 있지만, 연행록에는 다음의 몇 예(표 1)를 제외하고는 불화에 대한 구체적인 기록이 남아 있지 않다.

〈표 1〉 燕行錄에 보이는 불화 관련 기록

	불 화	내 용	전 거
1	實勝寺 佛畫	土城을 나가 몇 리 지점에 實勝寺가 있는데 바로 崇德의 願堂이다……서쪽에 2층으로 된 누런 기와 누각이 세워져 있는데 그 아래층에 부처의 畫像을 가득 걸어 놓았고 대낮에 옥 등잔이 켜져 있다.	著者未詳,『薊山紀程』(1803년) 第2卷 渡灣 癸亥年 12월 6日條
2	明因寺 貫休筆 十六羅漢圖	안국사에서 동쪽으로 반 리쯤 가서 또 꺾어서 남쪽으로 4, 5백 보를 가면 명인사에 이르니……전 뒤의 閣에 위촉의 왕 汪衍 때 승려 貫休가 그린 十六羅漢의 상이 보관되어 있는데, 畫法이 진짜에 가까워 참으로 하나의 기관이다.	金景善,『燕轅直指』(1832-1833년) 第4卷 留館錄 癸巳年(1833년) 1월 6日條 明因寺記
3	關王墓 吳道子筆 觀音菩薩圖	서쪽 담장 밖에 關王廟가 있는데 제도는 그리 웅대하지는 않으나 꽤 깨끗하였다. 동편 온돌방에 觀音畫像을 걸고 그 곁에 '唐 吳道子그림'이라 씌어 있는데, 세상에서 드문 보물로 일컫는다고 하였다.	金景善,『燕轅直指』(1832-1833년) 第4卷 留館錄 癸巳年(1833년) 1월 6日條 雍和宮記
4	天寧寺 許虞山筆 華嚴經書寫 寶塔圖	許虞山이 그린 '寶塔圖'는 본래부터 희귀한 보물로 일컬어졌다……병풍의 너비는 10여 척 남짓하고 길이는 너비의 갑절이다. 가는 楷字로 《화엄경》 81권 60만 43字를 써서 塔圖를 만들었는데, 글씨의 가늘기가 좁쌀 같고 위로 탑 꼭대기에서부터 簷楹, 風鐸에 이르기까지 형세에 따라 굴곡하되 조금도 천착된 데가 없었다. 탑신에 그려진 불상도 살아 있는 듯한 눈과 눈썹이나, 주름진 옷 무늬가 얼핏 보아서 그것이 진물인지 그림인지 분별하지 못했다.	金景善,『燕轅直指』(1832-1833년) 第5卷 留館錄 下卷 癸巳年(1833년) 1월 19日條 天寧寺記
5	白塔寺 佛塔佛畫	탑은 벽돌로 이루어져 있었으며 석회를 칠하였는데, 아래가 3층이며 위가 13층이다. 가운데에는 佛像이 있으며, 둘레는 얼마인지 모르겠으나 8면에는 면마다 모두 부처가 그려져 있었다.	崔德中,『燕行錄』(1712-1713년) 日記 12월 4日條
6	海濱寺 楊文都筆 印虛官師眞影	오래된 절이 있었는데 이름은 海濱寺이다……절의 벽에는 印虛官師의 초상화가 걸렸는데 이는 근세 中畫名人으로 있던 北平사람 楊文都가 그린 것이다. 필세가 정교하고 섬세했다.	李德懋,『靑莊館全書』(1778) 第66卷 入燕記 上 正祖 2년(1778) 5월 4日條

| 7 | 幀畵 구입 | 역관 金在協이 撫寧縣의 徐紹芬의 편지를 그의 아우 紹新에게 전하러 가는데 소신은 이때 琉璃廠 북쪽 불사에 있었다……돌아오는 길에 유리창을 두루 구경하고 書籍·畫幀·鼎彝·古玉·錦緞 등을 샀다. | 李德懋, 『靑莊館全書』 (1778) 第66卷 入燕記 上 正祖 2年(1778) 5月 17日條 |
| 8 | 觀音菩薩圖 | 네 쪽 벽엔 이름난 사람들의 서화가 가득 걸렸다. 주인이 일어나 작은 龕室을 여니, 그 속에 주먹만 한 옥으로 새긴 부처가 들어 있고 부처 뒤에는 觀音像을 그린 조그마한 障子를 걸었는데, 그 畫題에는 "泰昌元年 (1620) 春三月에 除陽 邱琛은 쓰다." 라고 씌었다. | 朴趾源, 『熱河日記』 (1780년) 關內程史 7月 28日條 |

위의 기록에 의해 보면 연행사들이 중국에서 보았던 불화는 明因寺에 소장된 貫休筆 十六羅漢圖, 關王廟의 吳道子筆 觀音菩薩圖, 許虞山이 그린 天寧寺의 華嚴經書寫寶塔圖, 實勝寺에 걸려있던 여러 폭의 불화, 白塔寺 白塔에 그려진 佛塔佛畫, 楊文郁이 그린 海濱寺의 印虛官師眞影, 박지원이 山海關에서 본 觀音菩薩圖, 그리고 이덕무가 琉璃廠에서 구입한 불화 등 몇 예에 지나지 않는다.[28] 이 중 실승사의 불화와 오도자의 관음보살도, 박지원이 산해관에서 본 관음보살도, 해빈사의 印虛官師眞影은 전각 안에 혹은 사찰의 벽, 감실 안에 걸려 있었다는 기록으로 볼 때 탱화임이 분명하며, 貫休筆 十六羅漢圖 역시 현존하는 그의 16나한도를 볼 때 탱화임이 분명하다. 또한 천녕사의 許虞山筆 華嚴經書寫寶塔圖는 화엄경의 내용을 탑 모양으로 적은 것으로서 고려시대 불화 중 法華經書寫寶塔圖(1369년경, 일본 敎王護國寺 소장)와 같은 형식으로 추정된다. 이 보탑도는 병풍 형식으로 너비가 10여 척, 길이가 20여 척에 달하며 뜰 가운데에 펼쳤다고 한 것으로 미루어 괘불과 같은 대규모의 불화였던 듯하며, 탑신에 그려져 있다는 佛身은 아마도 華嚴經의 주불인 비로자나불이 아니었을까. 또 백탑사의 탑 표면에 그려져 있었다는 불화는 어떤 것인지 알 수 없지만 백탑에 관한 다른 기록 중 불화가 그려져 있었다는 기록은 보이지 않는 것으로 볼 때 혹시 불상 부조 위에 회칠이 되어 있었던 것은 아닌가 생각된다. 그리고 李德懋(1741-1793)가 1778년 赴燕使書狀官 沈念祖를 따라 연경에 갔을 때 유리창에서 여러 서적, 비단 등과 함께 구입했다는 '畵幀

28) 이 외에 天慶寺에는 李伯時의 十六羅漢圖가 있었는데, 보기를 요구하여도 허락하지 않았다고 한다. 金景善, 『燕轅直指』(1832-1833년) 第4卷 留館錄 癸巳年(1833) 1月 3日條 天慶寺記.

은 아마도 족자나 액자 형태의 불화였음에 틀림없다.[29]

이 밖에 직접적인 기록은 아니지만 朴趾源(1737-1805)이 1780년 친족형인 朴明源이 進賀使兼謝恩使가 되어 청나라에 갈 때 동행하면서 본 山海關의 關廟 문 안의 담장에 그려진 靑獅子圖는 흡사 蘇東坡가 찬을 한 吳道子의 甘露寺 그림과 닮았다고 하였으며,[30] 1832-1833년에 사행했던 金景善 역시 이 그림이 "감로사의 오도자 그림을 모방하여 화법이 매우 교묘하여 東坡가 贊에서 말했듯이 위엄은 이에서 드러나고 기쁨은 꼬리에서 드러난다[威見齒喜見尾]라고 한 것은 참으로 잘 형용한 것"이라는 기록을 남기고 있다.[31]

여기에서 한 가지 흥미로운 사실은 연행사들이 본 불화에 대한 기록 중 벽화에 대한 내용이 보이지 않는다는 점이다. 물론 연행사들이 주로 갔던 압록강에서 심양을 거쳐 연경에 이르는 지역이 현재도 사찰벽화가 별로 남아 있지 않은 지역임을 볼 때 연행록에 벽화 관련 기록이 없는 것은 당연한 일일지도 모르지만[32] 북경에서 멀지 않은 지역에 있는 명대의 대표적 사원벽화인 法海寺의 명대 벽화에 대한 기록조차 남아 있지 않다.

북경 시내에서 20km 떨어진 石景山區 翠微山 南麓에 위치한 法海寺는 明 正統 4年(1439)-8년(1443) 사이에 法海禪寺로 개축되었으며, 홍치 17년(1504)-정덕 원년(1506)에 다시 건립된 사찰이다. 正殿인 大雄寶殿 내에는 1443년 궁정화가인 宛福淸, 王恕를 비롯하여 張平·王義·顧行·李原·潘福·徐福林 등 15인이 그린 벽화가 있는데, 唐宋 이래의 전통적 구도를 충실히 반영하면서도 明代의 화풍을 여실히 보여주는 十方佛赴會圖(동서벽)와 帝釋梵天圖(북벽)가 아름다운 瑞雲과 초목산수를 배경으로 전개되어 있다. 그런데 法海寺 壁畵 중에는 도상적으로 또는 기법 면에서 조선 초기 불화와 유사한 예들이 적지 않아 주목된다.[33] 그중에서 가장 주목되는 것이 커다란 원형의 두광을 배경으로 오른쪽 무릎을 세운 채 바닷가 암반 위에 앉아 있는 관음보살을 그린 대웅보전 후불벽 裏面의 水月觀音圖이다. 정면을 향하여 오른쪽 무릎을 세우고 앉아 있는 관음보살의 자세

29) 李德懋, 『靑莊館全書』(1778년) 第67卷 入燕記 下 正祖 2年(1778) 5月 17日條.

30) 朴趾源, 『熱河日記』(1780년) 馹汛隨筆.

31) 金景善, 『燕轅直指』(1832-1833년) 第2卷 出疆錄 壬辰年(1832) 12月 9日條 中後所關廟記.

32) 중국의 사원벽화는 주로 산서 지역에 많이 남아 있는데, 그것은 그 지역에 광물성 안료가 풍부하여 일찍이 벽화가 발전했기 때문이다.

33) 김정희, 「조선 전기 불화의 전통성과 자생성」, pp. 190-194.

라든가 상체에 끈으로 엮은 천의를 입고 있는 점, 관음보살의 오른쪽 상부에 위태천의 모습이 표현된 점 등은 16세기 작품으로 추정되는 일본 屋島寺 소장 수월관음도와 거의 흡사하다.[34] 그 외에도 법해사 벽화는 양식 면에서도 조선 전기 불화에 영향을 끼친 것으로 보이는데, 불·보살의 허리가 긴 신체 모습은 조선 전기 불상과 불화의 특징과 일치하며, 불화의 배경에 그려진 아름다운 瑞雲은 조선 초기 이후 불화에서 필수적으로 나타나는 문양 중의 하나이다. 법해사 벽화는 세로 450cm, 가로 450cm에 달하는 대형 벽화이고 조선 전기의 불화는 이보다 훨씬 규모가 작기 때문에 두 도상 간에 직접적인 영향관계를 논하는 것은 무리가 있다고 생각되지만, 법해사가 북경에서 불과 20여 킬로미터 떨어진 사찰이라는 점으로 볼 때 북경을 중심으로 이루어졌던 조선 초기 양국간의 교섭관계에 의해 法海寺의 水月觀音 圖像이 우리나라에 전해졌을 가능성은 충분하다고 생각된다. 하지만 어쩐 일인지 조선 후기 연행록에는 법해사에 관한 기록이 전혀 보이지 않는다. 그것은 아마도 연행사들이 국경을 넘어 연경에 이르는 동안은 비교적 자유롭게 여행을 할 수 있었지만, 연경에서는 유리창에서 서적을 사는 일조차 감시를 받았던 것으로 보아[35] 연경에서의 행동은 많은 제약을 받았고, 따라서 성 밖의 사찰을 별로 관람하지 못했던 것에 기인한다고 본다.

　이상의 내용으로 볼 때 조선 후반기 청에 갔던 연행사들은 불화를 포함한 불교미술을 직접 보고 상세하게 기록으로 남겼지만, 불화에 대한 기록이 많지 않은 것으로 보아 그것이 조선 후기 불화에 큰 영향을 주지는 않았던 것 같다. 물론 17세기 이후 정례사 중 冬至使에는 畵員 한 명이 동행함으로써 그들을 통해 중국의 새로운 화풍이 국내에 수용되

34) 武田和昭는 관음보살의 오른쪽 상부의 도상을 악기를 든 天女라고 보았지만(武田和昭, 「中國·四國地方の高麗·李朝佛畵の硏究」, p. 97) 1997년 10월 16일~11월 16일 개최된 일본 山口縣立美術館의 〈高麗·李朝の佛敎美術展〉에서 확인한 결과 韋駄天임이 확실하다고 생각된다.

35) "書籍·그림·筆墨·香茶 등은 다른 장사치들이 감히 참여하지 못한다. 이 때문에 物價가 해마다 높아진다. 그래서 우리나라 사람은 물가가 비싼 것을 괴롭게 여기는데, 몰래 사는 일이 있으면 꾸짖고 욕하는 것이 빗발치듯 한다. 馬頭輩가 혹 琉璃廠과 隆福市에 가면 서적을 몰래 살까 두려워하여 반드시 뒤따르며 감시한다. 또 甲軍 10인을 정하여 교대로 문을 지키는데, 모두 칼과 채찍을 지니고 문밖에 삿자리 방을 만들어 숙소를 삼았다"라는 기록 (李坤, 『燕行記事』 下(1777~1778년) 聞見雜記 下)은 이 같은 사정을 잘 보여준다.

기도 하였지만,[36] 도화서 화원들이 직접 불화제작에 참여하였던 조선 전기와 달리[37] 후기에는 거의 전적으로 畵僧들이 불화를 제작하였기 때문에 使行을 통한 직접적인 불화교섭은 거의 이루어지지 않았던 것으로 생각된다.

2. 文獻에 보이는 國內所藏 中國佛畵

앞에서 살펴본 것처럼 赴燕使行을 통한 조선 후기와 청나라 간의 불화교섭은 별로 주목할 만한 것이 없다. 그러나 여러 문헌기록을 통해 보면 이미 국내에도 중국의 불화들이 다수 알려져 있었고, 또 문인들이 직접 불화를 보고 贊을 남기고 있는 등 교섭이 이루어지고 있었음을 확인할 수 있다.

조선 후기 중국 불화에 대한 이해는 실학자였던 李圭景(1788-1856)의 『五洲衍文長箋散稿』를 통해 단적으로 확인할 수 있다. 이규경은 중국과 우리나라의 고금의 각종 사물을 비롯하여 경전, 역사, 문물제도, 시문 등 소위 경전과 名物度數 전반에 걸쳐 변증을 가한 백과전서적인 『五洲衍文長箋散稿』를 저술하였는데, 그는 중국 불화에 대하여 다음과 같이 기록하고 있다.

唐 王維의 文殊不二圖, 梁 張僧繇의 盧舍那佛, 句龍爽의 普陀觀音, 李公麟의 華嚴變相, 吳道元의 孔雀明王‧等覺菩薩‧如意菩薩‧托塔天王‧護法天王‧行道天王‧請塔天王‧和修吉龍王‧嘔鉢羅龍王‧跋難陀龍王‧德叉伽龍王‧南方寶生如來‧北方妙聲如來, 楊庭元의 五祕密如來‧思維菩薩‧仁王菩薩‧長壽菩薩‧七俱胝菩薩, 范瓊의 降塔天王, 辛澄의 不空鉤菩薩‧寶印菩薩‧寶檀花菩薩‧侍香菩薩‧獻花菩薩, 王商의 拂菻風俗, 王祕翰의 自在觀音‧寶陀羅觀音‧巖居觀音, 武洞清의 侍香金童‧散花玉女, 唐 范瓊의 大悲觀音三十六臂像, 蜀 張南本의 大佛坐大像, 당 趙公祐의 正坐佛‧披髮觀音相變, 李伯時의 長帶觀音, 당 吳道子의 白描十八應真圖가 있고, 清 冷吉臣이 聖祖六十聖壽畵와 羅漢圖를 그려 바쳤는데, 그림의 길이가 20여 丈이나 되었다.[38]

36) 진준현, 앞의 논문, p. 153.

37) 柳京熙, 「王室發願 佛畵와 宮中畵員」, 『講座 美術史』 26 Ⅱ-회화편(韓國佛教美術史學會, 2006), pp. 575-608.

38) 李圭景, 『五洲衍文長箋散稿』經史篇 3 釋典類 1 釋典總說 釋教梵書佛經辨證說 畵佛條.

이상에서 보면 唐 王維의 文殊不二圖를 비롯하여 李公麟의 華嚴變相, 吳道子의 白描十八應眞圖에 이르기까지 유명한 중국 화가의 작품들이 다수 알려져 있었음을 알 수 있다. 물론 이 내용만으로는 이규경이 위 불화들을 다 보았거나 그것이 실제 사람들에게 널리 알려져 있었다고 단정할 수는 없겠지만, 위의 기록은 중국 불화에 대한 인식의 한 면을 엿보게 한다.

여러 문헌을 통해 볼 때 당시 국내에는 중국 불화들이 여러 점 소장되어 있었음을 확인할 수 있다(표 2). 그런데 국내에 소장되어 있었던 중국 불화 대부분은 吳道子의 그림으로 전칭되고 있다(표 2-1~17). 오도자의 불화에 대해서는 이미 조선 전기에도 알려졌던 듯 徐居正(1420-1488)은 "어렸을 때 同學 2, 3인과 함께 山寺에 놀러가서 불화를 한 점 보았는데 그 위에는 '孔子讚 吳道子畵 蘇軾書'라 쓰여 있었다"라고 하였으며,[39] 李賢輔(1467-1555)는 금강산 정양사 팔각전의 네 벽에 그려진 벽화를 보았는데 비록 채색이 박락되었으나 기운이 생동하였으며, 세상 사람들은 오도자의 그림이라고 하지만 신라 이후의 그림이라고 언급하였다.[40] 이 밖에도 여러 문집에서 正陽寺 藥師殿에 오도자가 그린 불화가 있었다는 기록이 전한다.[41]

〈표 2〉 국내소장 中國佛畵 목록

작품명	내 용	수록문헌
1	臺下爲正陽寺 沙門之內有六角無梁閣 前後有牖 左右四壁 寫諸佛及天王法神凡四十位 元時畫師摹得吳道子筆傳之 之不特運毫施繪之妙	申翊聖,『樂全堂集』卷7 記 遊金剛內外山諸記
2	六角藥士殿佛畫甚奇 僧徒言吳道子所寫 厖而無據如此 滿壁佛畫圖 僧言吳道子 不知藥王神 攝魄乃如此	申翊聖,『樂全堂集』卷7 州先生前集卷之六東游錄

39) 徐居正,『筆苑雜記』卷2. "小日 與同學二三人遊山寺 見一畵佛題其上日 孔子讚 吳道子畵 蘇軾書."
40) 李賢輔,『農巖集』卷之二十三 記 東游記. "庚子 日出 籃輿上天一臺 卽正陽寺前麓也…觀所謂八角殿 規制甚奇 四壁皆佛畵 丹彩稍剝 而精氣勃勃如生 世傳吳道子畵 非是 然亦非新羅以後筆也."
41)『景淵堂集』卷2 次藥師殿佛畵;『惺所覆瓿藁』卷1 八角殿看佛畵;『東洲集』卷6;『懶隱集』卷5 遊金剛錄;『松月齋集』關東錄;『養窩集』東遊錄;『虛靜集』卷下 遊金剛錄 등에 기록되어있다. 秦弘燮,『韓國美術史資料集成(4)-朝鮮中期 繪畵編』(一志社, 1996), pp. 459-460.

3		正陽六角殿 奇觀也 六角殿中壁上畫 世傳安可度塔得天登寺中 吳道子遺蹟傳寫 而傳采處皆墳起 可謂巧奪入神 僧言乙巳大水 巖壑顏幻 余題一律之石上	申翊聖,『樂全堂集』卷7 東州先生前集卷之六 記 遊金剛小記 并七八則
4		由表訓上二里許 卽正陽寺也 去長安庄十里餘 寺在放光臺下 正南向殿前 有六面藥師殿 安石佛一軀 壁上六面有畫 僧輩說 稱吳道子畫 其言無可徵也 其筆畫金碧 宛然如新	李景奭,『白軒先生集』卷10 詩稿 楓嶽錄 正陽寺歇性樓望一萬二千峯
5		過溪入表訓 精麗丹碧相 仰觀疊無竭 儼然立金身 窟間普賢逢 庵稱隱寂幽 吾行甚思恩 安得恣冥搜 拂衣正陽前 先上天逸峯 千峯及萬壑 盡入雙眼來 寺中尋古跡 石像有藥士 六面粉壁滑 畫稱吳道子	李景奭,『白軒先生集』卷10 詩稿 楓嶽錄 楓嶽行
6		觀八角殿石佛壁有古畫云是吳道子 吳道子未聞來東國 亦誕說也	尹鑴,『白湖全書』第34卷 雜著 楓岳錄
7	吳道子의 正陽寺 六角 殿 壁畫	上正陽寺……六面閣 在佛堂之前 入其中 中無樑 傍出六稜 一 匝上施采栿 會于屋極 而外用巨石礎 作蓮蕖覆極上 當中安佛 像 前後壁設板門 餘四壁 靑地黃金 畫佛像極精巧 僧記以爲吳道 子畫云	趙德鄰,『玉川先生文集』 卷7 雜著 關東續錄
8		三里到正陽寺 直抵所謂八角殿 制作極工巧 壁上皆有畫 世傳 爲吳道子筆非是 要之亦非新羅以後筆也 季前僧輩憫其剝落 邀 庸工改加丹彩 無復舊觀 其無識至此 良可痛也	李夏坤,『頭陀草』 冊14 雜著 東遊錄
9		其左有八角殿 甚奇 而亦後來改作所稱吳道子畫 恐亦非舊物也	魚有鳳,『杞園集』 卷20 記 遊金剛山記
10		金剛正陽寺 有佛十餘軀 巍巍四壁明 仰視非畫圖 往年山寺火 異哉斯不災 精神入墁土 ――如新開 僧言吳道子 曾自中國來 此畫乃其時 流傳至今日 鄭生稍解者 亦言非東筆 人代雖未詳 古色垂千曆 寄語後來人 無哉手傷畫	李秉淵,『槎川試抄』 上 壁佛
11		入正陽寺 坐歇惺樓 樓之觀 與天逸等 而風吹霧靆 夕陽照之 玉崙銀嶂 璀璨奪目 樓前 有眞歇臺址 不高且就荒 蓋有樓則不 須臺也 索小板題名 付之樑上 入寺門 門內 有三層石塔及光明 燈 以六龕無樑閣 庇石佛 藥師殿 舊有吳道子畫 今亡矣	柳正源,『三山先生文集』 卷5 雜著 遊金剛山錄
12		東國金東窰所藏吳道子描金如來像……金剛山正陽寺沙門之內 有六角無梁閣 左右四壁 寓諸佛天王法身四十位 元時畫師摹得 吳道子筆來之云 然安見聞錄 宋熙寧丙辰 高麗復見使崔思訓入 貢 因帶 畫工數人乞摹寫相國寺壁畫歸國 詔許之 於是 盡摹 之持歸 其畫人頗有精於筆法者 金剛無梁閣壁畫 卽此也	李圭景,『五洲衍文長箋散稿』 經史篇 3 釋典類 1 釋典總說 畫佛條
13	吳道子의 海印寺壁畫	海印佛壁 見千年古畫 稱吳道子畫	許穆,『記言』 卷29 下篇 書畫 朗善公子畫貼序
14	吳道子의 豊干圖	香山舊有吳道子所畫豊干像 僧家寶之 余求之百方不可得 西山 老師 休靜 臨化 語其徒元俊曰 蛟山每欲此畫 吾斯之 此至寶 不可令匪人守之 翁素曉禪機 可持以餉 不及百年 當返吾家 明 年春 後令沙彌致之 則小幅畫老僧跨虎 一山童杖包從之 雖色 暗剝落 而筆執入神 眞古物也	許筠,『惺所覆瓿藁』第13卷 文部 10 題跋 題豊干帖後
		余家有書畫帖卷軸幛各若干 自高祖竹南先生付授以至今 顧不 重歟 記之於左 以誡後人 一障 大海混漾 忽波濤中沸 如急峽 崩湍 如奔瀑騰沫 如火炎如藻米 如花舞雪翻……一障 深山鉅谷 絶壁懸瀑 長松偃蹇 有虎將三子而蹲坐 頭顧項育 有拔山之勢	吳光運,『藥山漫稿』卷16 記 家藏書畫記

15	吳道子의 龍虎圖	目睛閃閃 細毛一一生動……兩障出自韓石峯 石峯入中州 賞鑑家以爲鍾王之倫 貴家琬琰之刻 多出其手 贄幣雲委 石峯皆辭焉 獨取龍虎障而歸 世傳吳道子所作 而剝落無印章 不可攷 石峯度其子孫不能守 臨歿 奉諸我高祖竹南先生云	
16		龍虎圖二簇 世傳吳道子筆也 昔韓石峯護 隨貢使入中國 明神宗顯皇帝聞護筆法妙天下 命書進扁額 賞賜內府珍藏二簇 卽龍虎圖也 是圖也皆以墨不以彩……石峯常愛護如天球 臨死裵送於竹南吳尙書竣 蓋筆家衣鉢之傳而兼以畫也 吳藥山光運 以竹南後孫 奉持甚謹 未嘗容易展視	蔡濟恭, 『樊巖先生集』 卷58 說 龍虎圖說
17		龍虎交吳道子筆 漢武帝田獵圖王繹筆 觀音畫李公麟筆 梅竹石東坡筆 美人春眠唐寅筆……余之先公晚年閑居 有愈上舍好古者也 一日携此本而來 先公列諸左右 賴以消遣者數月 余以童子得見 仍出目錄 以藏于篋 今始識此距其時 爲二十年矣 其云洪氏寶藏者 爲永安都尉家舊藏也	南公轍, 『金陵集』 卷23 洪氏寶藏齋畵軸
18	仇英의 白描羅漢圖	曾見王司寇元美跋李伯時渡海阿羅漢圖 貌寫甚工 如在眼中 余嘗愛其文 思見其圖而不可得也 卽從李吏部子時獲覩黃勑使孫茂所貽仇實夫白描羅漢者 位置明整 點綴琳漓 至其鬼叉鬼魚雲物波濤 掩翳繽紛 顚晦異狀 大約與元美所記一般 而游戲三昧 描出幻境 稍載體勢而示異焉 足償余凤昔之願 奚必以伯時所爲爲揩眼哉 恨不與子時造夆園方丈 揮塵提衡 辨因果而論覺趣 然元美亦恨在閻浮提中 不及娑竭龍法眼也	申翊聖, 『樂全堂集』 卷8 雜著 題仇十洲白描羅漢圖
19	李公麟의 羅漢圖	第一段 有尊者 拱手僂行顧視 侍者捧書函 童子執杖以隨 頌曰爾頭旣童 爾身旣僂 執經以就 精進可苦 無儒無佛 誠爲德根西天淨土 在此脚跟……第九段 有三力士 捉龍以來 一拖左脚一跨其背 幷右脚抱之 一擁其尾 頌曰 降彼毒龍 三人之力 調爾水牯 一心是責 繫牯於欄 收龍於鉢 依舊乾坤 草靑花發 成甫兄示余此圖 使之贊 且曰 水流花開 恐道不得也 余笑而諸之試截爲九段 作頌如此 篇數 僅半於坡頌 其文之得 其幾分與否當起坡公而質之爾 庚戌初冬 風氣蕭然 於貞谷寓舍 閉戶獨坐題之	趙龜命, 『東谿集』 卷6 李龍眠羅漢圖贊 庚戌
20	李公麟의 觀音菩薩圖	17번의 내용과 동일	南公轍, 『金陵集』 卷23 洪氏寶藏齋畵軸
21	文嘉의 長壽佛像圖	趙松雪山水一本 倪雲林梅花書屋一本 施珏蘭草一本 文嘉長壽佛像一本太上眞公一本 嘉卽徵明子也	南公轍, 『金陵集』 卷23 古畵眞蹟絹本

　정양사 약사전 벽화는 조선 후기까지도 그대로 남아 있어 많은 문인들이 그것을 보고
기록을 남겼다(표 2-1~12). 그 내용은 금강산의 정양사 약사전(六角殿)의[42] 네 벽에는[43]
오도자가 그린 것으로 전해오는 벽화가 있었는데 부처와 四十位의 天王, 法身을 그린 것
으로(표 2-1, 12) 청색 바탕에 金泥로 그려졌으며 필법이 매우 정교하였다고 한다(표 2-
7). 이 벽화는 1651년에 금강산을 유람한 李景奭(1595-1671)이 보았을 때는 새로 그린
것 같았지만(표 2-4), 1714년 李夏坤(1677-1724)이 갔을 때는 그림이 퇴락하여 사찰의

스님이 화공을 불러 改彩하였더니 옛 모습이 없어졌으며(표 2-8), 그 후 柳正源(1702-1761)이 가서 보았을 때는 이미 없어졌다고 한다(표 2-11).

이 벽화를 본 사람들은 대부분 이 그림이 오도자의 畵籍이 아니라는 데에는 모두 공감하고 있었던 듯하다. 申翊聖(1588-1644)은 원나라 때 화공이 오도자의 필법으로 모사한 것(표2-1) 또는 安堅이 天登寺에서 오도자의 그림을 얻어 그것을 傳寫해 놓은 것으로 전해온다고 하였다.(표 2-3)[44] 李圭景(1788-1856)은 원나라 때 畵師가 오도자의 필적을 모사해 전한 것이라고 하지만『見聞錄』을 상고해 볼 때 송 熙寧 병진년(1076) 고려에서 崔思訓을 사신으로 보내어 조공할 때 畵工을 대동하고 가서 相國寺壁畵를 모사하여 귀국하였는데, 금강산 무량각에 있는 벽화가 바로 그것이라 하였다(표 2-12).

이러한 내용으로 볼 때 정양사 벽화가 오도자의 그림이 아니라는 사실은 모두가 공감하고 있었지만, 오도자의 그림으로 오랫동안 전해져 왔던 것을 볼 때 이 벽화는 아마도 오도자의 筆意가 반영된 사실적 양식의 불화였을 것이다. 그리고 벽화는 '其筆畵金碧'(표 2-4), '靑地黃金'(표 2-7)이라고 한 것으로 보아 파란색 바탕에 金線描로 그린 線描佛畵였던 것으로 추정되는데, 이것은 金東弼(1678-1737)이 소장하고 있던 오도자의 그림이 描金如來像이었던 사실(표 2-12)을 연상시킨다. 또 벽화의 내용에 대해서는 '여러 부처와 천왕법신 40구(諸佛及天王法神凡四十位)'(표 2-1, 12)를 그렸다고 기록하고 있어, 화엄경의 주불인 비로자나를 비롯한 華嚴神衆을 함께 그린 것이 아닐까 생각되지만[45] 이 건

42) 正陽寺 藥師殿은 조선시대 때 중창되었으나 6·25 때 파괴된 것을 전후에 복구한 것이다. 6각 평면에 6모지붕을 이은 건물로서 가구식 기단 위에 초석을 놓고 배흘림이 뚜렷한 기둥을 세워 6각형을 이루고 있다. 내부에는 중심에 6각형 佛臺座를 놓고 바닥에는 전돌을 깔았다. 약사전을 팔각전이라고 한 기록은 육각전을 팔각으로 착각하였을 가능성이 크다. 정양사 약사전 도판은 서울대학교 출판부, 『북한의 문화재』 문화유적 Ⅱ-사찰편(2002), pp. 80-81; 한국문화재보호재단, 『북한문화재도록』(1993), p. 60; 국립문화재연구소, 『북한문화재해설집 Ⅱ-사찰건축편』(1998), pp. 88-91 참고.

43) 약사전은 6각형 건물이지만 앞뒤로 문이 나 있었기 때문에 벽화는 4벽에 그려져 있었다. 약사전의 평면도는 국립문화재연구소, 『북한문화재해설집 Ⅱ-사찰건축편』, p. 92 참고.

44) 이 그림이 안견이 그린 것이라는 기록은 趙泰億(1675-1728)의 『謙齋集』 卷5 詩 藥師殿條에도 보인다.

45) 화엄경에 등장하는 화엄신중은 모두 39위이지만 고려시대 安和寺 벽에 40위신중이 그려져 있었다는 기록이니(『高麗圖經』 靜國安和寺條) 고려 華嚴經版畵에와 같이 40신중을 그리는 경우도 있다.

물이 약사전이었던 것을 본다면 약사여래 및 藥師12神將 등을 그렸을 가능성도 있다.[46]

그런데 許筠(1569-1618)이 1603년 司僕寺 正에서 파직되고 금강산을 유람하던 중 정양사 팔각전[47] 벽화를 보고 지은 글이 전하고 있어 이를 통해 벽화의 내용을 일부 짐작해볼 수 있다.

> 팔각전 네 벽 그림 삼엄도 하다
> 어느 때 그린 건지 알지도 못해
> 자마의 체구가 우람도 하고
> 彩筆은 빛나 빛나 눈이 부시네
> 龍天이 앞에 와 굽실대어
> 幢蓋 갖은 패물 뒤섞이었고
> 護法神이 좌우로 두호를 하여
> 부릅뜬 눈이 뚫을 듯이 마주 보누나
> 생동하여 정신이 솟구쳐나고
> 임리하여 정태가 드러나누나
> 색은 흐려도 뜻은 노상 새로우니
> 참으로 사랑스럽다 신묘한 그 법.[48]

허균의 기록에 의해 볼 때 정양사 약사전의 벽화는 장대한 신체의 부처를 중심으로 天龍八部를 비롯하여 여러 권속들이 幢幡을 들고 시립하고 있는 형식으로, 필법은 사실성에 입각한 세밀한 묘법을 사용하였던 것 같다. 그리고 이때(1603년)는 이미 채색이 희미해져 있었다고 하였는데, 앞에서 살펴보았듯이 1651년에 李景奭(1595-1671)이 보았을 때는 새로 그린 그림 같았으며, 1714년에 금강산을 유람하던 李夏坤(1677-1724)이 갔을 때는 석 달 전쯤에 스님이 박락된 것이 안타까워 화공을 시켜 改彩하였더니 옛 모습이 없

46) 申翊聖(1588-1644)은 藥王神인지 알 수 없다고 하였다. 『樂全堂集』 卷之七 東州先生前集卷之六 東游錄.

47) 허균 또한 이 건물을 팔각전이라고 보았다.

48) 許筠, 『惺所覆瓿藁』 第1卷 詩賦 1 楓嶽紀行 八角殿看畫佛.

어졌다는 것을 볼 때 1603-1651년 사이에 약사전을 중창하면서 개채하였고 1714년경에 다시 한 번 개채했던 것으로 생각된다. 위의 내용에 이어 허균은 오도자는 우리나라에 오지 않았기 때문에 오도자의 그림은 아니나 筆意가 오래된 것을 보아 신라시대 그림이 틀림없다고 했다.

오도자가 그렸다고 전하는 벽화는 해인사에도 있었던 듯, 許穆(1595-1682)은 해인사에서 오도자화로 전하는 천년 된 그림을 보았다고 했지만(표 2-13)[49] 그것 역시 벽에 그려져 있었다는 것으로 벽화라는 것만 짐작할 뿐 그 내용에 대해서는 전혀 알려진 바가 없다.

한편, 사찰 벽화 외에도 오도자의 작품으로 전하는 그림들이 당시 문인들 사이에서 알려져 있었다. 먼저 許筠은 자신이 소장하고 있던 吳道子의 豊干畵帖에 대한 일화를 소개하고 있다(표 2-14). 그는 이 그림을 늘 보고 싶어 하였으나 얻지 못하였다가 서산대사가 돌아가실 때 제자 元俊을 시켜 자신에게 보내왔는데, 그 그림은 "小幅畵로 老僧은 호랑이를 타고 앉았고, 한 山童은 보따리를 지팡이에 걸어 어깨에 메고 뒤를 따르는 모습이었다. 비록 빛깔도 어둡고 그림도 벗겨지고 떨어져 나가곤 하였지만 필치는 신묘한 경지에 들어간 것이니 참으로 오래된 보물이었다"고 한다. 그러나 "吳道玄은 開元 이전의 인물이고 豊干도 그와 동시대 사람이기 때문에 비록 같은 시대의 화가가 같은 시대의 인물을 그렸다고는 하지만 그것은 무리이고, 따라서 만일 풍간의 상이라고 한다면 오도현의 그림이 아닐 것이며, 오도현의 그림이라고 한다면 풍간의 상이 아닐 것이지만 唐나라 사람이 그린 것은 분명하므로 보물로 여길 만하다"고 하였다. 또 화원 李楨이 이 그림을 구경하고 三晝夜를 손에서 놓지 않았고, 李澄은 보고 나서 古畵 10여 점을 가지고 이것과 바꾸자고 애걸하였지만 褙接을 해서 간직하였다가 자기가 죽을 때가 되면 반드시 다시 山門으로 돌려줄 생각이라고 하였다.[50]

허균의 말대로라면 이 그림은 당나라 때 國淸寺의 禪僧이자 拾得의 스승으로 寒山, 拾得과 더불어 三隱·三聖으로 불리던 豊干이 호랑이를 타고 동자와 함께 산 속을 걸어가는 것을 모습을 그린 것으로,[51] 풍간이 호랑이를 타고 노래를 부르며 소나무 길을 지나가

49) 許穆,『記言』卷29 下篇 書畵 朗善公子畵帖序 "海印佛壁 畵千年古畵 稱吳道子畵"
50) 許筠,『惺所覆瓿藁』第13卷 文部 10 題跋 題畵干像帖後.

중들을 놀라게 했다는 설화를 그린 것이 아닐까 생각된다. 또 "빛깔이 어둡고 그림도 벗겨지고 떨어져 나갔다"는 언급으로 보아 전통적인 불화라기보다는 禪畵에 가까운 그림이었던 것 같다.

이 밖에도 韓石峰이 중국에 갔다 명나라 신종황제로부터 선물로 받은 오도자의 龍虎圖 2폭(표 2-15)은 석봉이 항상 아끼고 있다가 자신의 후손들은 이것을 능히 보존하기가 어렵다고 생각하여 죽음에 임박했을 때 竹南 吳竣(1587-1666)에게 주었다고 한다.[52] 이 그림은 오준의 후손들에게 家藏書로 전해져 왔으나 박락이 되고 인장이 없어 오도자의 그림이라는 것을 증명하기는 어려웠으며 水墨으로 채색을 하지 않았다고 한 기록으로 볼 때(표 2-16)[53] 이 역시 眞彩 위주의 전통불화는 아니었음에 분명하다. 이 그림은 후에 洪萬宗(1643-1725)의 당숙인 永安都尉의 家藏이 되었다고 전한다(표 2-17).[54]

이처럼 중국화가인 吳道子의 불화가 우리나라의 사찰에 소장되어 있었다는 사실은 여러 기록에서 볼 수 있었다. 오도자는 唐 開元 · 天寶 年間에 주로 활동하였던 화가로서 畵聖이라 칭해졌으며, 나이가 20세가 되기도 전에 이미 단청 그리는 솜씨가 뛰어났고 일생 동안 삼백여 개의 벽화를 그렸다고 한다. 그는 金剛變, 彌勒下生別變, 業報差別變, 日藏月藏變, 帝釋, 梵王, 天王 등 道釋畵에 뛰어났다고 전해지는데, 특히 地獄變은 사실적이고 생동감이 있어 그의 그림을 본 사람들은 업보가 무서워 다시는 죄를 짓지 않았다는 일화가 전해온다.[55] 오도자는 唐代에 가장 유명한 화가였기 때문에 그의 그림이 우리나라에 전해졌을 가능성은 충분하다. 그리고 정말 우리나라의 사찰에 오도자가 그린 불화가 있었다면 어떤 형태로든 우리나라 불화에 많은 영향을 미쳤을 것은 틀림없다. 그렇지만 과연 우리나라에 오도자의 眞作이 있었는가는 한 번 의심해 볼 만하다. 왜냐하면 오도자의 진작은 중국에서도 드물고, 또 우리나라에는 오도자의 작품으로 전칭되는 작품이 상당수에 달

51) 豊干에 대해서는 『佛祖統記』에 기록이 보이며, 한산, 습득과 함께 『釋氏源流』(國淸三聖) 및 『洪氏仙佛奇蹤』 卷7(豊干禪)에 실려 있는데, 호랑이를 타고 소나무 옆을 지나가는 모습이다. 이 외 청 光緖 年間에 편찬된 『歷代畵像傳』에도 풍간이 호랑이를 타고 가는 선승 모습으로 실려 있다. 『中國佛敎版畵集』 第9册(浙江文藝出版社, 1998), 도 655.

52) 吳光運, 『藥山漫稿』 卷16 記 家藏書畵記.

53) 蔡濟恭, 『樊巖先生集』 卷58 說 龍虎圖說.

54) 南公轍, 『金陵集』 卷23 洪氏寶藏齋畵軸.

55) 黃休復, 『益州名畵錄』 卷上 妙格中品十人 左佺條.

하기 때문에, 그것이 실제 오도자의 진작일 가능성은 희박하다고 본다. 그림을 본 사람들이나 소장하고 있던 사람들조차도 대부분 오도자의 진작이 아니라고 생각했던 것이 분명하다. 심지어는 명나라 신종이 한석봉에게 선물로 주었다는 龍虎圖조차도 진품의 여부를 의심하고 있던 것을 볼 때, 오도자의 작품으로 전해오는 작품들이 대개 오도자의 이름을 빌려 그림의 신빙성을 높이려 한 것으로 보는 것이 더 옳지 않을까 생각된다.

한편, 오도자의 그림 외에도 중국 불화에 대한 기록이 몇 예 전해온다. 먼저 선조의 사위로 斥和五臣 중 한 사람인 申翊聖(1588-1644)은 명대 중기의 화가인 仇英(1509?-1559?)이 그린 白描羅漢圖를 보고 글을 남겼다(표 2-18). 그는 일찍이 王世貞(1526-1590)이 李公麟(1049?-1106, 字 伯時)의 渡海阿羅漢圖를 보고 남긴 발문을 보았으나 그림은 보지 못하였는데 李敏求(1589-1670)로부터 明將 黃孫茂가 갖고 있던 仇英의 白描羅漢圖를 보았다고 한다. 그런데 이 그림은 구도가 뛰어나고 나한들의 모습이 흡사 왕세정이 이공린의 나한도를 보고 쓴 발문의 내용과 같았다고 하였다.[56] 당시 조선 사람들에게 이공린의 渡海阿羅漢圖는 꽤 유명하였던 듯, 1832-1833년 사이에 冬至使兼謝恩使 徐耕輔의 書狀官으로 중국에 갔던 金景善이 연경의 天慶寺에 예부터 전해오던 李伯時(공린)의 十六羅漢圖이 있어 보기를 청하였으나 보여주지 않았다고 한다.[57] 또 趙龜命(1693-1737)은 朴文秀(1691-1756)가 보여준 李公麟의 나한도를 보고 16존자의 모습을 상세하게 묘사한 贊을 남겼다(표 2-19).[58] 이공린이 白描畵를 잘 그렸던 것으로 볼 때 그 그림 역시 白描羅漢圖였음이 분명하다. 이밖에 洪萬宗(1643-1725)의 당숙인 永安都尉가 소장하고 있던 이공린의 觀音菩薩圖(표 2-20),[59] 文嘉(1501-1583)의 長壽佛像圖(표 2-21)[60] 등은 목록만 전하고 있어 어떤 그림인지 알 수 없지만 문인들이 소장하고 있던 작품임을 볼 때 이 역시 수묵화였을 것으로 짐작된다.

56) 申翊聖, 『樂全堂集』 卷8 雜著 題仇十洲白描羅漢圖.
57) 金景善, 『燕轅直指』(1832-1833년) 第4卷 留館錄 癸巳年(1833년) 1月 3日條 天慶寺記.
58) 趙龜命, 『東谿集』 卷6 李龍眠羅漢圖贊 庚戌.
59) 南公轍, 『金陵集』 卷23 洪氏寶藏齋畵軸.
60) 南公轍, 『金陵集』 卷23 古畵眞蹟絹本.

Ⅲ. 조선 후기 불화에 보이는 中國的 要素

이상에서 연행록과 문헌기록을 통해 청과 조선 사이의 불화교섭에 대하여 살펴보았다. 그 결과, 연행사들이 중국에서 보았거나 구입했던 불화 – 明因寺 貫休筆 十六羅漢圖, 關王廟의 吳道子筆 觀音菩薩圖, 天寧寺의 許虞山筆 華嚴經書寫寶塔圖, 實勝寺 佛畵, 白塔寺 佛塔佛畵, 楊文郁筆이 海濱寺 印虛官師眞影, 琉璃廠에서 구입한 畵幀 등 – 또는 국내에 소장되어 있던 중국 불화 – 吳道子筆 正陽寺 藥師殿壁畵, 吳道子筆 海印寺壁畵, 吳道子筆 豊干像, 仇英筆 白描羅漢圖, 李公麟筆 羅漢圖와 觀音菩薩圖, 文嘉筆 長壽佛像圖 등 – 는 대부분 眞彩 위주의 전통불화가 아닌 水墨淡彩의 禪宗畵에 가까운 것으로, 당시 사찰에 봉안된 불화와는 전혀 다른 것임을 알 수 있었다. 이것은 현존하는 기록들이 대부분 赴燕使行 시 한정된 지역에 가서 본 불화와 儒者들이 쓴 감상용 불화에 대한 贊이나 跋이기 때문이다.

이처럼 연행사의 불화 관련 기록 및 국내에 소장되어 있던 불화를 통해서 중국 불화의 영향을 살펴보기는 쉽지 않다. 그럼에도 불구하고 조선 후기 불화에는 명, 청대 불화의 도상과 양식이 전해져 영향을 주었음을 볼 수 있는데, 그것은 주로 연행을 통하여 구입한 서적과 畵譜類를 통해 전해졌을 것으로 본다. 이에 본 장에서는 조선 후기 불화에 나타난 명, 청대 불화의 영향을 크게 도상적 측면과 양식적 측면으로 나누어, 중국에서 전래된 畵譜와 조선 후기 불화와의 관계 및 조선 후기 불화에 보이는 중국 불화의 양식에 대하여 고찰해 보고자 한다.

1. 圖像的 側面

불교를 국교로 삼았던 조선시대에는 중국과의 불교교류가 위축됨에 따라 불화 도상을 전해주는 가장 중요한 수입원 중의 하나였던 불교서적 또한 거의 수입되지 못했다. 조선시대 이후 우리나라에 수입된 명, 청대의 불교서적은 조선 초기에 수용된 일부 禪宗書籍 등 소수에 불과하였으며, 조선시대에는 명대에 간행한 것을 飜刻 또는 復刻하여 사용하는 경우가 적지 않는데,[61] 바로 이러한 飜刻本 및 復刻本에 첨부된 불교판화가 조선 후기 불화 도상에 적지 않은 영향을 주었다.

중국의 판화는 명 전반기까지는 송, 원대 판화의 전통을 계승한 정교한 불교판화가 많

이 제작되었으나, 명대 후기 이후 삽화로서의 판화의 용도가 확대됨에 따라 전체 판화에서 불교판화가 차지하는 비중은 점차로 줄어들었고, 차츰 선종관계의 佛祖像이나 통속화된 전기류의 판화가 증가하였다. 청대에는 원, 명 양식에 의한 판화가 계속 제작되는 한편 라마교적인 西藏版畵와 통속문학과 실용도서의 삽화 등의 판화가 증가하면서 판화는 다양하고 독창적인 분야로 발전해 나갔다.[62] 특히 1450년경에 간행된 석가모니의 전기인『釋氏源流』와 神仙과 佛祖에 관한 풍부한 도상을 모아놓은『洪氏仙佛奇蹤』(1602년)은 세속적인 소설의 삽화가 주류를 이루던 당시 판화계에서 가장 대표적인 불교판화라고 할 수 있는데, 이것이 조선 후기에 전래되어 복각되면서 우리나라의 불화도상, 특히 팔상도와 나한·조사도 등에 큰 영향을 주었다. 그리고 이러한 불교판화뿐 아니라 명대 만력 연간(1573-1619) 金陵(南京)에서 간행된 圖說百科事典인『三才圖會』도 전래되어 도석인물화를 비롯하여 羅漢, 祖師圖의 도상에 영향을 주었음이 확인된다.

(1)『釋氏源流』와 八相圖

조선 후기의 팔상도상에『釋氏源流』의 판화가 많은 영향을 주었다는 사실은 이미 여러 연구자들에 의해 지적되어 왔다.[63] 명나라 초기에 간행된 이 책은 17세기에 조선에 수용된 이래 국내에서 직접 목판을 제작하였고, 19세기까지 여러 차례에 걸쳐 간행되면서 많은 양이 유통되었다.

『석씨원류』는 석가모니의 일대기와 석가모니 이후 서역 및 중국에서 佛法이 전파된 사실을 400항에 걸쳐 기술한 책으로, 책 끝에 畵家와 刻者 18명의 명단이 기록되어 있으나 언제, 누구에 의하여 편집되었는지 알려져 있지 않다. 가장 이른 시기의 것으로서 명 景泰年間(1450-1457년, 북경도서관 소장)에 편집한 刊本이 남아있다. 우리나라에는 선운

61) 최연식,「조선 후기『釋氏源流』의 수용과 불교계에 미친 영향」,『보조사상』11집(보조사상연구원, 1998.2), p. 305.
62) 고바야시 히로미쓰, 김명선 옮김,『중국의 전통판화』(시공사, 2002), pp. 10-32.
63) 조선시대 팔상도와『釋氏源流』의 관계를 다룬 논문으로는 이영종,「朝鮮時代 八相圖 圖像의 淵源과 展開」,『美術史學硏究』215호(한국미술사학회, 1997); 同著,「通度寺 靈山殿의『釋氏源流應化事蹟』벽화연구」,『美術史學硏究』250·251호(한국미술사학회, 2006.9); 최연식, 앞의 논문, 항운기,「通度寺 八相圖 硏究」(경주대학교 석사학위논문, 2004); 박수언,「朝鮮後期 八相圖의 展開」(이화여자대학교 석사학위논문, 2006) 등이 있다.

1. 『釋氏源流』(禪雲寺刊), 1648년, 木版, 전라북도 유형문화재 제14호, 전북 고창 선운사
1-1. 『釋氏源流』(禪雲寺刊), 17세기, 木版本, 한국고판화 박물관

사판과 불암사판 등 두 종류의『석씨원류』가 전해지고 있는데, 선암사판은 1648년 전라북도 고창 선운사에서 판각된 것이며 불암사판은 1673년 경기도 양주 불암사에서 판각된 것이다. 현존하는『석씨원류』는 대부분 불암사판이며 선운사판은 거의 남아 있지 않은 것으로 보아 선운사판은 별로 유통되지 않았던 듯하다.

禪雲寺板(도 1, 도 1-1)은 앞에 수록된 河浩然의 서문과 선운사 승려 玄益의 발문에 의하면 四溟大師 松雲이 임진왜란 이후 일본에 사신으로 갔을 때『석씨원류』1질을 구해 와서 간행, 유포했는데, 병란의 와중에 많이 소실되고 원래의 판목도 낡아서 더 이상 찍어낼 수 없게 되자 완본을 가지고 있던 모악산의 승려 海雲이 居士 崔瑞龍과 함께 발의하여 새로 판각, 간행하였고, 이때 해운의 요청을 받은 고창 선운사의 승려들이 甲契를 조직하여 판각을 담당했다고 한다. 체제는 본문의 앞부분에 명 헌종의 御製序와 河浩然의 서문이 실려 있고, 뒤에는 玄益의 발문과 간행에 관여한 사람들의 명단이 실려 있다. 본문은 1권과 2권이 각각 102항목, 106항목이고 3, 4권은 100항목씩으로 전체 408항목으로 되어 있다. 판은 상하로 나누어 위에는 그림을 새기고 아래에는 여러 불경과 승전에서 뽑은 일화를 새겨 넣은 上文下圖式의 구성을 취하고 있다. 또 각 항목의 제목 아래에는 항목의 일련번호와 각수 혹은 시주자의 이름을 새겼다. 목판 1매당 4항목씩 새겨져 있고 서문과 발문을 포함하여 전체 110매에 이르지만 현재는 52매만 남아 있다.[64]

佛巖寺板(도 2, 보물 제591호)은 1673년 양주 불암사에서 판각한 것으로 본문 끝에 실

2. 『釋氏源流』(佛巖寺刊), 1673년,
 木版, 보물 제591호,
 경기도 양주 불암사(조계종불교
 중앙박물관 보관)

려 있는 處能의 발문에 의하면 1631년(인조 9) 명나라에 사신으로 갔던 鄭斗源이[65] 명나라 승려 大謙으로부터『석씨원류』1질을 받아가지고 와서 금강산 白雲庵에 두었던 것을 春坡가 간행하려다 뜻을 이루지 못하였고 그 후 楡岾寺의 승려 知什이 유촉을 받아 불암사에서 처음 간행하였다고 한다.[66] 권두에는 1486년(성종 17) 명나라 헌종의 御製釋氏源流序, 1672년에 쓴 李渶의 釋氏源流序, 당나라 시인 王勃이 撰한 釋迦如來成道應化事蹟記가 있으며, 뒤에는 處能의 釋氏源流後跋이 수록되어 있다. 이 책은 모두 4권으로 구성되었는데, 권1, 권2는 佛本行集經, 因果經, 涅槃經 등을 인용하여 부처님의 행적 등 일대기를 기록하였으며 권3, 권4는 高僧傳, 佛祖統記 등을 인용하여 부처님의 말씀을 이어받은 傳法弟子들의 행적을 수록하였다. 권1은 釋迦垂迹에서 佛化盧志까지, 권2는 貧公見佛에서 師子傳法까지, 권3은 諸祖遺芳에서 南派慧能까지, 권4는 詔迎六祖에서 膽巴國師까지 각 권별로 100명 항목씩 모두 400항목이 수록되어 있다. 판식은 선운사판과는 달리 양면에 본문과 그림이 새겨진 체제로 오른쪽에 그림을, 왼쪽에 글을 실었으며, 각 면에

64) 최연식, 앞의 논문, pp. 307-309.

65) 鄭斗源(1581년-?)은 조선 중기의 문신으로 본관은 光州, 자는 丁叔, 호는 壺亭이며, 明湖의 아들이다. 1612년(광해군 4) 생원시에 합격, 1616년 문과에 급제하고, 벼슬은 지중추부사에 이르렀다. 1630년(인조 8) 사신으로 명나라에 가서 火砲・千里鏡・自鳴鐘 등의 현대적 기계와 함께 利瑪竇의 天文書와『職方外記』・『西洋國風俗記』・『天文圖』・『紅夷砲題本』등 서적을 신부 陸若漢(Johannes Rodorigue)으로부터 얻어가지고 이듬해(1631년) 돌아왔는데, 화약의 제조법도 이때 전해졌다고 한다.

66) 불암사판 석씨원류에 대해서는 姜棟根,「釋氏源流經板에 관한 연구─佛巖寺刊 佛敎版畵를 中心으로」(동국대학교 석사학위논문, 1981)이 있다.

책의 중간이 접히는 板心을 중심으로 오른쪽에 4字句로 된 제목을 달았고 본문은 12행 24자씩 배열하였다. 이 책판은 조선시대의 목판으로 완질이고 새김도 비교적 정교한데 현재 212판이 남아 있다.[67]

『석씨원류』는 명나라 초기에 편찬된 이래 청대에 이르기까지 여러 차례에 걸쳐 수정, 증보되어 왔으며, 제목 또한 『釋氏源流應化事蹟』, 『釋氏源流』, 『釋迦如來應化錄』 등으로 변해왔다.[68] 그중 명 嘉靖 年間(1522-1566)에 報恩寺 沙門 寶成이 찬한 『釋迦如來應化錄』이[69] 선운사판의 저본이 되었으며, 여기에 항목을 증가하여 400항목으로 만들어 1486년 황제의 명으로 내부에서 간행한 것이 불암사판의 저본이 된 것으로 추정된다.[70]

중국에서는 일찍부터 석가모니의 생애를 다룬 불전도가 제작되어[71] 敦煌石窟과[72] 雲岡石窟[73] 등 석굴사원의 벽화와 碑像類의 조각,[74] 幡畵,[75] 불상대좌[76] 등에 많은 예가 남아 있으며, 唐代에는 장안과 낙양의 사찰에도 降魔變과 涅槃變 등이 많이 그려졌다.[77] 그러나 이것들은 모두 몇몇 중요한 佛傳을 그리거나 조각한 것으로, 八相이라는 뚜렷한 개

67) 최연식, 앞의 논문, pp. 309-311. 이 판은 원래 불암사에 소장되었으나 동국대학교 박물관에 보관되어 있다가 2006년 7월 대한불교조계종 불교역사박물관으로 이관되었다.

68) 최연식, 앞의 논문, p. 312의 표2 참고. 현재 景泰本(북경도서관 소장)과 成化本(미 국회도서관 소장), 永樂本 등이 전하고 있다. 본고에서는 혼란을 피하기 위하여 『釋氏源流』로 통일해 부르고자 한다.

69) 『卍續藏經』 第130冊, pp. 321-415 및 『中國佛教版畵』 도 217-232. 이 판본은 후에 景泰 年間(『中國佛教版畵』 pp. 174-190) 및 永樂 年間에도 간행되었다(『中國美術全集 版畵編』, p. 34 도31).

70) 최연식, 앞의 논문, pp. 311-316.

71) 이하 중국의 佛傳圖에 대해서는 이영종 및 박수연의 논문을 참고하였다.

72) 불전도가 그려진 대표적인 석굴로는 275굴, 254굴, 263굴, 260굴, 431굴, 428굴, 290굴 등이 있다. 돈황의 불전도에 대해서는 高田修, 「佛教故事畵與敦煌壁畵」, 『中國石窟-敦煌莫高窟』 2(文物出版社, 1984), pp. 200-208; 松本榮一, 「佛傳圖」, 『燉煌畵の研究』(東方文化學院, 1937), pp. 213-251 참조.

73) 운강석굴에는 제6굴·8굴·10굴·11굴·12굴에 불전도가 도해되어 있다. 『中國石窟-雲岡石窟』 1·2(平凡社, 1989·1990),

74) 태안 원년(455)명 석조불좌상 후면부조(일본 藤井齊成會有隣館 소장), 태안 3년(457)명 석조여래좌상 광배후면부조, 연흥 2년(472)명 석조불좌상 광배후면부조(일본 대화문화관 소장), 맥적산석굴 제133호굴 제10호 석조비상(북위).

념 하에서 조성된 것은 아니다. 반면, 南唐代(10세기)에 건립된 남경 西霞寺塔의 기단부에는 入胎-誕生-遊觀-出家-苦行-降魔-傳法-涅槃 등의 팔상부조가 조각되어 있는데, 이 도상은 송초에 씌어진 『釋迦如來成道記注』의 내용과 거의 일치하고 있다는 점에서 10세기경에는 이와 같은 내용의 팔상이 알려져 있었던 것으로 보고 있다.[78] 송, 원대에는 壽聖寺塔의 佛傳壁畫 잔편(북송, 1086년)과 산서 고평 開化寺 大雄寶殿의 불전벽화(1096년),[79] 하북 정정 隆興寺 摩尼寶殿의 불전벽화(이상 송대), 직산 興化寺의 불전벽화(48장면, 원대)[80] 등이 알려져 있고, 金 大定 7年(1167)에 건립된 산서성 번치 巖山寺 文殊殿의 서벽과 동벽에는 모두 316장면에 달하는 불전벽화가 그려져 있다.[81] 명, 청대에 이르러

75) 돈황 천불동에서 출토된 幡畫(대영박물관 소장, 9세기).

76) 북제 천보 10년(559)명 대좌.

77) 張彦遠, 『歷代名畫記』 卷3 兩京寺觀等壁畫條의 菩提寺, 化度寺, 大雲寺, 聖慈寺 등 기록.

78) 이영종은 서하사탑부조 팔상도상이 『釋迦如來成道記註』의 내용과 한두 상을 제외하고는 거의 일치하는 것으로 볼 때 釋譜詳節, 月印釋譜의 팔상도와도 어느 정도 비교가 가능하다고 보았다. 또 팔상을 서술하고 있는 중국문헌 중 조선시대 팔상도와 동일하게 팔상을 열거하고 있는 것은 『釋迦如來成道記註』 밖에 없지만 이것이 高麗大藏經에는 포함되어 있지 않으므로 釋譜詳節을 편찬할 당시에 『釋迦如來成道記註』가 알려져 있었는지는 확실하지 않지만 『釋氏源流應化事蹟』과 송광사에서 개판한 『佛祖源流』 등에 당대 왕발이 쓴 『釋迦如來成道記』가 실려 있는 것을 볼 때 『釋迦如來成道記註』도 알려져 있을 것으로 추정하였다. 이영종, 「朝鮮時代 八相圖 圖像의 淵源과 展開」, pp. 31-38. 한편 박수연은 서하사탑의 팔상부조가 入胎-誕生-遊觀-出家-苦行-降魔-傳法-涅槃 등으로 이루어져 있어 조선시대 팔상도의 구성방식과 도상 등에서 차이가 있다고 보았는데(박수연, 앞의 논문, p. 5의 주 7) 구성방식에는 물론 차이가 나지만 팔상의 순서나 내용은 같다고 볼 수 있다.

79) 開化寺 대웅전에는 동, 북, 서벽에 걸쳐 벽화가 가득 그려져 있는데, 주로 華嚴經과 大方便佛報恩經에 의한 經變相圖와 本生圖 및 佛傳圖로 구성되어 있다. 東壁은 兜率天天宮圖・脇侍菩薩圖・寶光法堂會 등 주로 화엄경변상이 배치되어 있으며, 西壁에는 釋迦牟尼說法圖・諸菩薩聖衆圖・수자타태자본생도・華色比丘尼經變圖・善事太子本生圖 등 報恩經變相圖와 本生圖, 北壁은 鹿女本生圖・觀世音法會圖 등이 그려져 있다. 『山西寺觀壁畫』(文物出版社, 1995), pp. 19-25. 그런데 북벽의 향좌측에 그려진 그림은 鹿女本生圖와 均提童子出家得度經變(『山西寺觀壁畫』, p.19)으로 보기도 하고 佛傳故事圖라고 보기도 한다.(『歷代寺觀壁畫藝術 第1輯-高平開化寺壁畫』〔重慶出版社, 2001〕 참고도 41, 42). 2006년 4월 방문 시 벽화의 향우측 벽에 묵서로 "宣德五年四月15日□□ 天地冥陽水陸大祭僧智□□……"라는 명문이 적혀 있는 것을 확인할 수 있어, 명대에 이르러 이곳이 水陸齋를 지내는 水陸殿으로 사용되었음을 알 수 있었다.

서는 산서지역을 중심으로 불전벽화가 유행하여 양곡 慧庵寺, 태원 多福寺(84장면), 태원 永寧寺, 청서 寶梵寺, 오대 極樂寺(84장면), 오대 佑國寺(117장면), 하곡 壽聖寺(50장면), 유사 福祥寺(48장면), 평요 鎭國寺, 수양 大明寺, 평요 雙林寺(84장면), 대동 華嚴寺(84장면), 태원 明秀寺(48장면), 오대 南山寺(48장면), 태곡 淨信寺(48장면), 태원 崇善寺, 文殊寺(126장면) 등 많은 사찰에 불전벽화가 남아 있다.[82]

산서지역 이외에서도 불전벽화가 조성되었는데, 운남성 劍川 興敎寺 大殿 명대 불전벽화[83] 및 강원 廣允緬寺 大殿 청대 불전벽화,[84] 사천성 劍閣 覺苑寺 大雄寶殿의 명대 불전벽화(209장면)와[85] 호북 石家庄 毘盧寺 불전벽화,[86] 산서 태안 崇善寺 법당의 청대 불전벽화(84장면)[87] 등은 대부분 『석씨원류』를 모본으로 하여 그린 것이다. 이중 覺苑寺 佛傳壁畵(도 3)는 1486년 이후에 간행된 것으로 추정되는 大興隆寺本 『석씨원류』(408항목) 혹은 그 이전에 만들어진 『석가여래응화록』(208항목)에 의한 것으로 추정되며, 408항목으로 이루어진 선운사판 『석씨원류』와도 일치하고 있다. 崇善寺의 청대 불전벽화는 원래 명 태조 초에 만들어졌으나 후에 다시 그린 것이라고 전하는데, 84장면에 달하는 불전은

80) 산서성 직산 興化寺 벽화는 원대의 화가 朱好高와 張伯淵이 그린 것으로 중전 내에 釋迦降生 등 불전벽화가 있었으나 현재는 전각이 거의 훼손된 상태이며 벽화 또한 거의 남아있지 않다.(『山西寺觀壁畵』, p. 67) 현재 북경 고궁박물원에 소장되어 있는 七佛圖가 원래 興化寺 중원 腰殿 남쪽에 있던 것이며(『山西寺觀壁畵』, 도 193), 캐나다 토론토의 Royal Ontario Museum에 彌勒說法圖가 소장되어 있다. 興化寺 壁畵에 대해서는 『山西寺觀壁畵』, pp. 67-68 및 金維諾 主編, 『中國寺觀壁畵典藏—山西稷山興化寺壁畵』(河北美術出版社, 2001), 朱好高에 대해서는 金炫廷, 「중국 산서지역 화사 朱好古 연구」, 『講座 美術史』 26-Ⅱ 회화편(韓國佛敎美術史學會, 2006) 참고.
81) 『山西寺觀壁畵』, pp. 33-38; 『歷代寺觀壁畵藝術 第1輯—繁峙巖山寺壁畵』(重慶出版社, 2001).
82) 이상의 내용은 『山西寺觀壁畵』, pp. 84-99; 山西明, 淸寺觀壁畵 통계표와 박수연, 앞의 논문, p. 86(부록1) 중국 불전도 목록을 참고하였다.
83) 王海濤 主編, 『雲南歷代壁畵藝術』(雲南人民出版社·雲南美術出版社, 2002), 도 67-75.
84) 王海濤 主編, 『雲南歷代壁畵藝術』, 도 293-297.
85) 『劍閣覺苑寺明代佛傳壁畵』(四川人民出版社, 1993).
86) 毘盧寺 釋迦殿에는 佛傳壁畵가 있었으나 현재는 박락되어 명확하지 않다. 『毘盧寺壁畵』(湖北美術出版社, 1998), p. 5.
87) 張起仲·安笈 編著, 『太安崇善寺文物圖錄』(山西人民出版社, 1987).

3. 覺苑寺 佛傳壁畵, 명대,
土壁彩色, 중국 사천 劍閣
覺苑寺 大雄寶殿

『석씨원류』의 그림과도 비슷한 부분이 많아 이 역시 『석씨원류』를 저본으로 하여 제작된
것으로 보고 있다.[88]

이처럼 중국에서는 일찍부터 불전도가 제작되었으며, 특히 명대 이후에는 『석씨원류』
에 의거한 불전도가 다수 제작되었음을 확인할 수 있는데, 이것이 이후 조선 후기의 팔상
도의 도상에 큰 영향을 주었다.

그러면 『석씨원류』의 불전도상은 조선 후기 팔상도상에 어떻게 반영되었을까. 우리나
라에서는 1446년에 승하한 昭憲皇后를 위해 1450년 八相成道圖를 제작하였다는 기록에
서 보듯이[89] 이미 조선 초기에 석가모니의 생애를 '八相'으로 그렸던 사실은 분명하지
만, 그 이전에는 팔상과 관련된 어떠한 기록이나 유물도 전하지 않는다. 현존하는 가장
오래된 팔상도는 1459년에 간행된 『月印釋譜』에 수록된 팔상판화로 알려져 있으며,[90] 이
외에 일본 本岳寺 소장 釋迦誕生圖,[91] 일본 大板市立美術館 소장 불전도, 일본 金剛峰寺
소장 팔상도(1535년),[92] 일본 千光寺 소장 열반도 등 16세기의 작품이 몇 점 전해오고 있

88) 최연식, 앞의 논문, pp. 324-327.
89) 「文宗實錄」 卷1 卽位年 2月 癸巳 18日條.
90) 『月印釋譜』를 편찬하는 데 참고가 된 『釋譜詳節』(1447 1449년 사이)에도 팔상판화가 있었
다고 추정되지만 현재 판화는 남아 있지 않다.

4. 龍門寺 八相圖(兜率來儀相), 1709년, 絹本彩色, 223×98cm, 경북 예천 용문사

는데, 이 작품들은 모두 한 相에 1-2장면만을 간단하게 그린 형식을 취하고 있다.

조선 후기에 이르면 팔상도는 한 相에 4-9장면을 도해하는 복잡한 형태로 바뀌어갔다. 이것은 바로 『석씨원류』의 삽화를 모본으로 하여 여러 장면을 추가하였기 때문이다. 표 3은 조선 후기 팔상도의 각 폭에 보이는 『석씨원류』의 삽화를 뽑아 본 것인데, 보는 바와 같이 18-19세기의 팔상도 대부분이 『석씨원류』의 도상을 차용하고 있음을 볼 수 있다.[93] 18세기 초에 조성된 용문사 팔상도(도 4, 1709년)는 『月印釋譜』의 팔상판화(도 5, 1459년)[94] 도상을 거의 그대로 따라 한 相에 1-2장면, 예를 들어 兜率來儀 相의 경우 摩耶託夢[마야부인이 꿈을 꿈]과 乘象入胎[선혜보살이 六牙白象을 타고 내려옴] 두 장면만 묘사하였다. 그러나 이보다 6년 뒤인 1715년에 조성된 천은사 팔상도에서는 『석씨원류』의 도상을 적극적으로 차용하면서 보다 복잡화된 구성을 보여준다. 兜率來儀相(도 6)에서는 淨飯聖王[善慧菩薩이 淨飯王夫婦에게 태어날 것을 결정함] 장면이 더

91) 中野照男・松本誠一, 「蓮池本岳寺の佛傳圖(釋迦誕生繪)」, 『Museum』 317(東京國立博物館, 1977), pp. 13-21; 鄭于澤, 「조선왕조시대 釋迦誕生圖像」, 『美術史學硏究』 250・251(韓國美術史學會, 2006.9), pp. 213-251. 中野照男・松本誠一은 이 그림을 팔상도 8폭 중의 하나로 보았으며, 정우택 교수는 성종의 아들인 연산군의 탄생을 축하하기 위해 제작한 것으로 추측하였다.

92) 이 팔상도는 2폭으로 이루어진 팔상도 중 한 폭으로 雪山修道像에서 雙林涅槃像에 이르는 내용이 도해되어 있다.

5. 『月印釋譜』 八相版畵(兜率來 儀相), 1459년刊, 木版本

해지고 毘藍降生相에는 從園還城[룸비니동산에서 성으로 돌아옴], 仙人占相[아사타선인 이 태자의 상을 봄] 장면이 추가되는 등 『석씨원류』의 장면을 다양하게 채용하였다(도 7). 그러나 천은사 팔상도는 毘藍降生相의 習學書數[태자가 글과 수를 익히고 배우는 장 면] · 悉達納妃[태자가 비를 맞이하는 장면], 四門遊觀相의 諸王捔刀[태자가 여러 석가 족 사람들과 힘을 겨루는 장면] · 飯王應夢[정반왕이 태자의 출가에 대한 악몽을 꾸는 장면] 등 다른 팔상도에는 없는 장면이 묘사되었으며, 竹園精舍[빈비사라 왕이 석가를 위해 죽림정사를 건립하는 장면] · 請佛還國[부왕이 석가에게 나라로 돌아오기를 청하 는 장면] · 認子釋疑[라후라를 자신의 아들이라 인정하는 장면] 등 鹿苑轉法相에 포함 되어야 할 轉法과정이 樹下降魔相에 표현되는 등[95] 『석씨원류』의 도상을 적극적으로

93) 통도사 영산전의 포벽에도 『석씨원류』의 도양을 응용한 벽화들이 많이 그려져 있으나 일반 적으로 팔상도에 표현되는 도상들과는 차이가 있어 여기에서는 다루지 않았다. 최근 이 벽 화와 『석씨원류응화사적』의 관련성에 대하여 논문을 쓴 이영종 선생은 포벽의 남쪽에는 老 人出家 · 施食得記 · 佛化醜兒 · 玉耶受訓 · 夫人滿願 · 勸親請佛 · 囑兒飯佛 · 施衣得記 · 度除糞 人 · 目連救母 · 楞伽說經, 북벽에 圓覺三觀 · 般若眞空 · 請佛住世 · 度富樓那 · 漁人求度 · 度 跋陀女 · 天人獻草 · 梵天勸請 · 佛化無惱, 서벽에 白狗犬佛 · 祀天遇佛 · 佛救釋種 등의 내용 이 도상화되었다고 밝히고 있다. 이영종, 「通度寺 靈山殿의 『釋氏源流應化事蹟』 벽화 연 구」, p. 262 표3 참조.

94) 원인서氏 팔상판하에 대해서는 朴桃花, 「初刊本 月印釋譜 八相版畵의 研究」, 『書誌學研究』 제24집(書誌學會, 2002) 참고.

6 | 7
7-1

6. 泉隱寺 八相圖(兜率來儀相), 1715년, 絹本彩色(不傳)
7. 『釋氏源流』 중 仙人占相
7-1. 『釋氏源流』 중 樹下誕生

수용하면서도 완전하게 팔상도의 도상으로 자리잡지 못한 것을 볼 수 있어, 도상 수용의 과도기적 성격을 보여준다.

운흥사 팔상도(1719년), 송광사 팔상도(도 8, 1725년), 쌍계사 팔상도(1728년) 등 1720년경을 전후하여 제작된 팔상도에는 각 장면들이 각 相에 알맞게 배치되고 한 相에 4-9장면이 묘사되는 등 조선 후기 팔상도의 기본구도가 완성되었다. 특히 이 세 작품은 모두 義

95) 박수연, 「朝鮮後期 八相圖의 展開」, pp. 38-45.

8. 松廣寺 八相圖(毘藍降生相), 1725년, 絹本彩色, 123×119.5cm, 전남 순천 송광사

兼과 그 일파에 의해 제작된 것으로, 의겸이 1719년의 운흥사 영산회상도에서 『홍씨선불기종』의 도상을 처음으로 적용하였던 사실을 생각해볼 때 義兼 일파의 中國畫譜에 대한 적극적인 수용 실태를 확인할 수 있다. 이후 19세기 중엽까지는 흥국사 팔상도(1869년), 백양사 팔상도(19세기) 등과 같이 18세기 전반에 확립된 팔상도의 도상을 모본으로 한 작품들이 조성되는 한편, 19세기 후반에 개운사 팔상도(1873년), 경국사 팔상도(1887년), 지장사 팔상도(1893년) 등 서울 경기 지역을 중심으로 畫面分割式 팔상도가 출현하면서 화면이 작아짐에 따라 일부 도상이 생략된 간단한 형식으로 변화해 갔음을 볼 수 있다.[96]

이상에서 살펴본 바와 같이, 명초에 간행된 『석씨원류』는 17세기 조선에 전래된 이래 17세기 후반 경에는 佛巖寺板과 禪雲寺板과 같이 국내에서 직접 목판을 제작할 정도로 활발하게 유통되었으며, 19세기에 이르기까지 여러 차례에 걸쳐 간행되면서 조선 후기

96) 시대에 따른 팔상도 도상 및 구도의 변화는 박수연의 앞의 논문(pp. 76-79)을 참고하였다.

18, 19세기 팔상도의 도상을 형성하는 데 큰 영향을 주었다.

〈표 3〉 조선 후기 팔상도에 표현된 『釋氏源流』의 圖像
* 천은사 팔상도(1715년), 운흥사 팔상도(1719년), 선암사 팔상도(1780년)는 분실.
* 빗금 친 부분은 결실된 부분임.

	釋氏源流 畵題	용문사 1709년	천은사 1715년	운흥사 1719년	송광사 1725년	쌍계사 1728년	통도사 1775년	선암사 1780년	신흥사포벽 18세기	온양박물관 18세기	태안사 18세기	호림박물관 1836년	홍국사 1869년	개운사 1873년	경국사 1887년	백양사 19세기	해인사 19세기	해인사 1892년	지장사 1893년	법주사 1897년	불교박물관 19세기	선운사 1901년	갑사 1910년
1	兜率來儀相 瞿曇貴姓		O	O	O	O	O	O		O	O	▨	O	O		O		O		O			O
2	淨飯聖王		O		O	O	O	O		O	O	▨	O	O		O		O		O			O
3	摩耶託夢 (乘象入胎)	O	O	O	O	O	O	O	▨			▨				O	O	O			O		O
4	毘藍降生相 樹下誕生 (九龍灌浴)	O	O	O	O	O	O	O	▨	O	O	▨	O	O	O	▨	O	O	O	O	O	O	O
5	從園還城	O	O	O	O	O	O	O	▨	O	O	▨	O	O	O	▨	O	O		O	O	O	O
6	仙人占相	O	O	O	O	O	O	O	▨	O	O	O	O			▨		O		O			O
7	姨母養育	O							▨														
8	習學書數	O							▨														
9	諸王挽力	O							▨			▨											
10	四門遊觀相 悉達納妃	O							▨			▨											
11	飯王應夢	O							▨			▨											
12	路逢老人	O	O	O	O	O	O	O	▨	O	O	▨	O	O	O	O	O	O		O		O	O
13	道見病臥	O	O	O	O	O	O	O	▨	O	O	▨	O	O	O	O	O	O		O		O	O
14	路覩死屍	O	O	O	O	O	O	O	▨		O	▨					O	O		O		O	O
15	得遇沙門	O	O	O	O	O	O	O	▨			▨	O	O	O		O	O		O			O
16	踰城出家相 耶輪應夢	O							▨			▨											
17	初啓出家	O										▨											
18	夜半踰城	O							▨			▨	O	O	O	O	O	O		O		O	O
19	車匿還宮	O		O			O	O		O	O	▨	O	O	O	O		O		O	O	O	O

번호	구분	장면	1	2	3	4	5	6	7	8	9	10	11	12	13	14	15	16	17	18
20		金刀落髮	○	○	○	○		○	○	▨	○	▨	○	○	○	▨	○	○		○
21		車匿辭還	○	○			○													
22		詰問林僊		○			○	○									○			○
23	雪山修道相	勸請還宮		○			○	○	○			○		○	○	○				
24		調伏二僊		○						○			○							
25		六年苦行	○	○	○	○	○		○		○		○				○	○	○	
26		遠餉資粮		○			○	○			○		○							
27		牧女乳糜		○	○	○	○				○		○							
28		禪河藻浴		○	○	○	○				○		○							○
29		帝釋獻衣			○	○		○					○							
30		天人獻草	▨			○	○		○		○		○				○			
31		坐苦提座																	○	
32	樹下降魔相	魔王得夢		○															○	
33		魔子諫父		○																
34		魔女炫媚		○		○	○	○			○		○	○			○			○
35		魔軍拒戰	○	○	○	○	○				○		○	○			○			○
36		魔衆拽瓶	○	○	○	○	○				○		○				○			○
37		地神作證		○	○	○	○				○		○				○			○
38		魔子懺悔		○				○					○							
39		菩薩降魔						○											○	
40		成等正覺			○	○	○	○	○			○								
41		詣菩提場								▨			○							○
42		華嚴大法	○	○	○	○		○	○		○		○	○			○			○
43		轉妙法輪	○	○		○	○	○					○	○			○			○
44	鹿苑轉法相	竹園精舍		○																
45		請佛還國		○																
46		認子釋疑		○				○												
47		布金買地			○	○	○	○			○						○			○
48		初建戒壇			○	○	○	○			○						○			○
49		再還本國		○																
50		爲王設法		○																
51		小兒施土			○	○	○	○	○		○						○	○		
52		雙林入滅	○	○	○	○	○		○	▨		○		○			○			
53		金剛哀變		○		○	○		○	▨					○			○	○	
54		佛母散花		○					○	▨										

No.		名																		
55	雙林涅槃相	佛從棺起	O	O	O	O	O	O	▨		▨	▨	▨		O		O	▨		O
56		金棺不動					O	O												
57		金棺自擧		O	O	O	O	O								O		O		O
58		佛現雙足	O	O	O	O	O				O	O			O		O		O	
59		凡火不然		O	O	O	O	O		O					O	O	O	O		O
60		聖火自焚	O	O	O	O	O			O			O	O		O			O	
61		均分舍利	O	O	O	O	O		O	O	O	▨	O	O		O	▨		O	

2)『洪氏仙佛奇蹤 』,『三才圖會』와 羅漢·祖師圖

『釋氏源流』외에 조선 후기 불화의 도상에 영향을 준 것으로『洪氏仙佛奇蹤』,『三才圖會』등을 들 수 있다. 이 두 권의 책은 조선 후기 나한도와 조사도, 석가모니불화 등에 영향을 주었는데, 특히 조선 후기 나한도상의 성립에 큰 영향을 끼쳤다.

조선 후기 사찰에는 거의 모든 곳에 應眞殿 또는 羅漢殿이 있으며, 전각의 내부에는 중앙에 석가모니상과 불화, 좌우로 16나한상과 16나한도가 봉안되어 있다. 이중 16나한도는 산수를 배경으로 하여 3-4명의 나한들이 童子 또는 侍子를 대동하고 앉아 경전을 읽거나 신통력을 행하기도 하고 혹은 한가하게 앉아 등을 긁는 등 다양한 모습으로 표현되어 있다. 이러한 나한의 모습은 한 폭에 한 나한씩을 그리던 고려, 조선시대의 나한도와는 달리 敍事的이면서도 중생과 친근한 인간적인 모습을 보여주는데, 바로 이러한 나한도상이 중국 명대에 간행된『洪氏仙佛奇蹤』,『三才圖會』등의 나한도상에서 영향을 받은 것으로 알려져 있다.[97]

『洪氏仙佛奇蹤』(도 9)은 명 만력 30년(1602) 洪應明(字 自誠)이 神仙과 佛祖에 관한 전

97) 조선 후기의 나한도에 대해서는 辛恩美, 「朝鮮後期 十六羅漢圖 研究」(동국대학교 석사학위 논문, 2000); 정숙영, 「韓國의 羅漢圖 - 朝鮮時代 十六羅漢圖를 중심으로」, 『韓國의 佛畵 (15) - 麻谷寺 本末寺 篇(上)』(聖寶文化財研究院, 2000); 辛恩美, 「18세기 전라도지역의 16 나한도상 연구- 화보도형(畵譜圖形) 나한도상의 성립과 전개를 중심으로」, 『나한이야기』(불교서원, 2006)가 있다.

98) 이 책은 洪應明이 만력 연간(1573~1620)에 편집한 『寂光鏡』(3권)에 근거하여 飜刻되었는데, 『洪氏仙佛奇蹤』은 『寂光鏡』보다 더욱 정교하다. 『寂光鏡』의 도판은 『中國佛敎版畵』(浙江文藝出版社, 1995) 第5冊-明 萬曆佛敎版畵 도 296-298 참고.

9. 『洪氏仙佛奇蹤』, 1602년, 명 洪應明(字 自誠)撰

기와 도상을 중심으로 엮은 책으로 8권으로 이루어져 있다.[98] 1권에서 4권은 道家에 속하는 것으로 1-3권은 老子, 魏伯陽 이하 46인의 전기를 수록하고 각각 1매씩의 그림을 덧붙였으며 4권에는 長生詮을 수록하였다. 5권에서 8권은 佛家에 속하는 것인데 5-7권은 석가모니로부터 達磨大師에 이르는 54인의 전기와 그림을 싣고 8권에는 無生訣을 수록하였다.

이 책이 언제쯤 우리나라에 전해졌는지는 알 수 없지만 1719년에 義兼이 그린 운흥사 영산전 영산회상도에서 『홍씨선불기종』의 도상을 응용한 것이 처음 나타나는 것으로 볼 때[99] 1700년경을 전후하여 전래된 것으로 보고 있다. 『홍씨선불기종』을 응용한 나한도상은 이후 여수 흥국사 응진전 16나한도(도 10, 1723년)에서 처음으로 등장하였으며 선암사 33조사도(도 11, 1753년)에서는 석가모니불과 일부 존자의 도상에 응용이 되었고, 김룡사 16나한도(1888년)는 제1존자, 범어사 16나한도(1905년)는 제4존자와 제10존자,[100]

99) 女貞玢, 「朝鮮後期 佛畵僧의 系譜와 義謙比丘에 관한 硏究(上)」, 『美術史硏究』 8(美術史硏究會, 1994), pp.94-95.

10. 興國寺 16羅漢圖(8·10·12·14尊者),
 1723년, 絹本彩色, 161.5×214cm, 전
 남 여천 흥국사
10-1.『洪氏仙佛奇蹤』중 闍夜多尊者
10-2.『洪氏仙佛奇蹤』중 布袋和尙
10-3.『洪氏仙佛奇蹤』중 婆須密尊者

10

| 10-1 | 10-2 | 10-3 |

은해사 백흥암 16나한도의 제9존자 등에서 계속 볼 수 있어, 18, 19세기 나한도 도상의
근간이 되었다.[101]

그런데 조선 후기의 16나한도는『홍씨선불기종』뿐 아니라『三才圖會』에서도 많은 영
향을 받았다.『三才圖會』(도 12)는 중국 명대 萬曆 年間(1573-1619) 金陵(南京)에서 간행
된 圖說百科事典으로, 天·地·人을 소재로 하여 관련되는 사항들을 그림을 곁들여 설명

100) 범어사 16나한도의 경우는『洪氏仙佛奇蹤』중 道家之部의 도상을 차용하였다.
101) 조선 후기 나한도에 응용된『洪氏仙佛奇蹤』과『三才圖會』의 도상에 대해서는 辛恩美,「朝
 鮮後期 十六羅漢圖 硏究」(동국대학교 석사학위논문, 2000), pp. 78-80 표 6-1, 6-2, 6-3
 에서 자세히 다루었다.

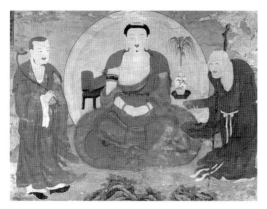

11 | 12-1

12

11. 仙巖寺 33祖師圖(釋迦牟尼, 1, 2祖師),
　　1753년, 絹本彩色, 139×191.5cm,
　　전남 순천 선암사
12. 『三才圖會』, 萬曆 年間(1573~1619)刊
12-1. 『三才圖會』중 釋迦牟尼佛

한 책이다. 명나라 王圻가 저술한 것을 아들인 王思義가 편집, 간행하였는데, 本冊 105권
과 附錄 1권 등 모두 106권으로 이루어져 있다. 이 책은 天文에서부터 地理·人事·器
用·時令·宮室·身體·衣服·文史·珍寶·禮制의 분야를 중국·조선·五天竺 등의 地
理類·家宅類·禽類·蟲類·草類·畜類·魚類·農具類·車駕類·船橋類·時候類·曆
占類·藝能類·異國人物類·衣類·女工具類·土地類·刑罰具類 등과 같이 모두 96종
류로 나눠, 각 부분마다 해당하는 것의 세세한 설명과 그림들을 수록하여 당시의 풍물과
각 분야의 전반적인 것들을 쉽게 알 수 있도록 했다. 이 가운데 조선 후기 불화와 관련하
여 특히 주목되는 부분은 제9권의 佛祖圖像과 제10권, 11권의 神仙圖像이다.[102]

　인물 9권에 실려 있는 佛祖圖像은 釋迦牟尼佛圖와 三十三祖師圖, 布袋和尙圖, 十八羅

조선 후반기 佛畫의 對外交涉 147

漢圖, 白衣觀音, 南海觀音, 吳道子畫像 등이다. 이중에서 석가모니불도(도 12-1)[103]는 『홍씨선불기종』의 도상을 그대로 차용하였으며, 33조사도는 제1·4·7·8·9·12· 13·14·16·17·18·19·20·23·24·27·28·30·31·33조사 등 총 20조사의 도상을 『홍씨선불기종』에서 차용하였다.[104] 나머지 존자인 제2·3·5·6·10·11·15· 21·22·25·26·29·32조사도와 포대화상도와 18나한도 및 오도자화상, 백의관음, 남해관음은 새롭게 첨가한 것이다.[105]

18세기 전반의 나한도 중 흥국사 16나한도(도 10, 1723년)와 송광사 16나한도(1725년), 선암사 33조사도(도 11, 1753년)는 상당 부분을 『삼재도회』의 도상에서 차용하였으며, 특히 파계사 16나한도는 『삼재도회』의 18나한 중 16존자의 상을 그대로 따라 그렸다.[106] 이밖에 미황사 16나한벽화(도 13, 조선 후기)와 포벽(도 14)의 나한벽화,[107] 대둔사 16나한도(1920년)에서도 『삼재도회』의 도상을 차용한 것이 보인다.

한편 『삼재도회』에는 『홍씨선불기종』에는 없는 18나한의 도상이 새롭게 첨가되었다. 18나한은 중국에서 9세기 말부터 새롭게 시작된 나한신앙으로,[108] 16나한에 迦葉과 軍徒鉢歎을 더한 것이다.[109] 항주 煙霞洞石窟의 十八羅漢像과 항주 飛來峰 青林洞石窟의 十

102) 중국의 창세신화에 등장하는 만물의 시원인 반고로부터 시작하여 송, 원, 명대에 이르는 황제들의 계보를 살펴 반신상의 인물 삽도와 글을 수록하였으며, 제4-8권까지는 중국의 역대 명인, 제9권에서 11권까지는 도석 관련 인물, 제12-14권까지는 고려국과 여진국, 천축국, 일본국 등 중국 변방의 국가 총 169개국의 민족에 대하여 소개하고 있다.

103) 납작한 육계에 두 손을 배 앞으로 모아 선정인을 결하고 있는 석가모니의 모습은 흥국사 응진전 영산회상도(1723년)를 비롯하여 선암사 33조사도(1753년), 현국사 석가모니불화(1780년), 선암사 나한전 석가모니불화(1802년) 등 주로 전라남도 지역의 18-19세기 초 불화에서 볼 수 있다.

104) 崔玎妊, 「三才圖會와 朝鮮後期 繪畫」(홍익대학교 대학원 석사학위논문, 2003), p. 55의 표1.

105) 최정임은 명 말에 편찬된 『삼재도회』에 33명의 선종의 계보를 보여주는 삽도가 수록된 것은 명 중기 이후 선종의 부흥과 관련이 있으며, 이에 따라 불조도상으로 선종의 33조사의 계보를 보여주는 33조사도와 18나한도가 수록되었을 것으로 보았다. 崔玎妊, 위의 논문, pp. 48-49.

106) 파계사 16나한도에는 『삼재도회』에 실린 蘇軾과 王世貞의 羅漢贊을 그대로 적고 있어 『삼재도회』의 도상을 그대로 따랐음이 확인된다.

107) 미황사 대웅전의 포벽에는 남벽 중앙의 석가모니불을 중심으로 좌우에 총 25명의 나한들을 그렸는데, 『삼재도회』의 33조사도와 일치하는 것이 많아 33조사를 그린 것으로 보이지만, 포벽의 공간이 넉넉지 않아 모두 25존자만을 그린 것으로 보인다.

13 | 13-1
14

13. 迦葉尊者, 조선 후기, 土壁墨線,
 68×70cm, 전남 해남 미황사 응진당
13-1.『三才圖會』 중 迦葉尊者
14. 羅漢圖, 조선 후기, 土壁墨線,
 전남 해남 미황사 대웅전 포벽

108) 越王 錢弘淑이 954년에 세운 惠日永明院(淨慈寺)에 道潛선사가 羅漢堂을 건립하고 十八羅
 漢像을 건립하였다는 〈杭州淨慈寺五百羅漢考〉 등의 기록에 의거하여 중국에서는 10세기
 경 18나한상이 조성되었을 것으로 보고 있다. 최성은 교수는 이 기록에 의거하여 十八羅
 漢은 淨慈寺가 세워진 954년에서 吳越이 송에 합병되는 978년 사이에 조성되었을 것으로
 추정하였다. 崔聖銀, 「杭州 煙霞洞石窟 十八羅漢像에 대한 연구」, 『美術史學硏究』 190·
 191호(韓國美術史學會, 1991.9), p. 172.
109) 志磐, 『佛祖統記』 卷第33 供羅漢條(大正新修大藏經 49, p. 319). 반면 蘇軾(1037~1101)의
 '唐貫休畵十八羅漢贊'에서는 법주기의 16나한에 慶友尊者와 賓頭盧尊者를 더하여 18나한
 으로 보았다(『蘇東坡全集』, 續集 卷10 '白海南歸過淸遠峽寶林寺敬贊禪月所畵十八大阿羅漢
 條 및 同書 後集 卷二十 十八大阿羅漢頌).

八羅漢像, 비래봉 玉林洞의 十八羅漢像, 강소성 吳縣의 保聖寺 十八羅漢像(북송), 산동 장자현 崇寧寺 塑造十八羅漢像(1079년) 등 10-11세기경에 항주를 중심으로 18나한신앙이 성립, 유행하였는데,[110] 당 貫休(832-912년)[111]와 북송 李龍眠(公麟, 1049-1106년)[112] 등이 十八羅漢圖를 그렸다고 하며 蘇軾이 張玄이 그린 十八羅漢圖를 보고 지은 〈十八大阿羅漢頌〉이 전해온다. 또한 남송대에는 寧波를 중심으로 활동했던 陸信忠의 작품으로 전칭되는 十八羅漢圖가 전하고 있다.[113] 이후 중국에서는 16나한신앙과 함께 18나한신앙이 성행하여 특히 원, 명대 이후에는 많은 사찰에 18나한상이 봉안되어 있다.

그런데 조선 후기의 불화 중에도 18명의 나한을 묘사한 것이 있어 주목된다. 18세기의 부귀사 아미타불화(1754년), 통도사 응진전 석가모니불화(도 15, 1775년)를 비롯하여 19세기의 대흥사 석가모니불화(1826년), 김룡사 금선암 아미타불화(1880년), 천관사 응진전 석가모니불화(1891년), 장안사 나한전 석가모니불화(1882년), 해인사 관음전 아미타불화(1881년), 금몽암 석가모니불화(1891년) 등에는 석가모니 혹은 아미타불의 권속으로 10대제자 혹은 16나한 대신 18명의 나한이 묘사되어 있다. 이들 18명의 나한은 향우측의 나이 든 나한과 향좌측의 젊은 비구형의 나한을 중심으로 좌우에 각 9명씩 그려져 있는 것이 보통이다. 이 경우, 중심에 있는 두 명의 나한은 중국의 18나한과는 달리 노인과 젊은 비구를 상대하여 그린 것으로 보아 아난과 가섭을 묘사하였음을 알 수 있다. 가섭존자와 아난존자는 10대제자 중 대표적인 제자로서 두 존자 모두 16나한에는 속하지 않으며,

110) 최성은 교수는 10-11세기에 18나한상이 조성되는 한편 송대에는 여전히 16나한상이 유행하고 있었던 것을 볼 때 18나한의 도상은 10세기 중엽부터 항주를 중심으로 절강성 일대에서 출현하여 성행했던 지방적인 성격을 띤 새로운 신앙형태라고 보았다. 최성은, 앞의 논문, p. 173.

111) 貫休가 18羅漢圖를 그렸던 사실은 蘇軾(1037-1101)의 '唐貫休畵十八羅漢贊'을 통해 알 수 있는데, 최성은 교수는 『益州名畵錄』에 '禪月大師 貫休, 張玄의 十六羅漢圖'라고 언급하고 있고 관휴가 활동하였던 10세기 초에는 18나한이 출현하여 유행했다고 보기는 힘들기 때문에 후에 모본이 제작되는 과정에서 일부 지역에서 18나한신앙의 성행에 맞추어 변모되었을 것으로 보았다. 최성은, 위의 논문, p. 174.

112) 明 宋濂의 龍眠居士畵十八應眞贊. 高崎富士彦, 『羅漢圖』日本の美術 11(至文堂, 1985), p. 50.

113) 일본 光明寺에 소장되어 있는 十八羅漢圖로서 鎌昌時代 말기의 작품으로 보기도 한다. 도판은 高崎富士彦, 앞의 책, 제70도 참고.

15. 通度寺 應眞殿 16羅漢圖, 1775년, 絹本彩色, 경남 양산 통도사

軍徒鉢歎와 함께 18나한에 포함되는 가섭과 달리 아난은 18나한 중에도 들어 있지 않다. 그러면 조선 후기 불화에서는 왜 18명의 나한을 그렸으며, 또 18나한을 그릴 때 왜 가섭과 아난을 중심으로 그린 것일까.

이것은 혹시 『삼재도회』의 18나한 도상에 영향을 받지 않았을까. 물론 『삼재도회』의 18나한 도상이 조선 후기 불화의 18나한 도상과는 무관한 것으로 볼 수도 있겠지만, 일반적인 조선 후기 불화에서 10대 제자 혹은 16나한이 묘사되던 것과 달리 18나한이 그려졌다고 하는 사실은 어떻게든 중국의 18나한 도상이 영향을 주었을 것이며, 그것은 바로 18나한 도상이 실려 있는 유일한 서적인 『삼재도회』에 의한 것이거나 거기에서 영향을 받았을 것이다. 더구나 『삼재도회』에 18나한의 이름이 하나하나 언급되어 있지 않은 사실은 기존에 즐겨 도상화되던 16나한과 10대제자 중의 대표인 아난과 가섭존자를 함께 그려 18나한 도상을 형성케 하는 계기가 되었을 것이다. 이러한 추정은 미황사 응진당 16나한벽화를 통해 확인할 수 있다. 미황사 응진당에는 북면과 동벽, 서벽에 걸쳐 16나한과 梵天·帝釋天, 使者 등이 가득 그려져 있다(도 16). 그런데 정면의 좌우 벽과 동, 서

16. 美黃寺 應眞堂 내부

벽에는 한 화면에 2존자씩 모두 16나한을 8면에 나누어 그렸으며, 중앙에는 한 화면에 한 존자씩 아난존자와 가섭존자[114]를 그려 넣어 언뜻 보면 아난존자와 가섭존자가 각각 8명의 나한을 거느리고 있는 듯한 구성을 보여주고 있다. 이것은 응진전의 석가삼존으로 봉안되는 미륵보살과 제화갈라보살 등 授記三尊 대신 아난과 가섭을 석가모니의 협시로 표현한 것으로서, 16나한에 迦葉과 軍徒鉢歎을 더해 18나한으로 여겼던 중국과는 달리 16나한에 10대제자 중 가장 대표적인 존자인 아난존자와 가섭존자를 더하여 18명의 나한을 표현한 것이라 할 수 있다. 이처럼 18명의 나한을 묘사하게 된 것은 아마도 18나한 도상이 실려 있는『삼재도회』에서 영향을 받은 것이 아닌가 생각된다. 미황사에는 응진 당뿐 아니라 대웅전에도『삼재도회』의 33조사도에 근거한 나한조사도가 그려져 있어 이러한 추정을 가능케 한다.[115]

114) 여기에서 가섭존자는『삼재도회』의 33조사 중 제1조 摩訶迦葉 도상을 기본으로 하였으며, 아난존자는 제3조 商那和修尊者를 범본으로 하였다(신은미, 「18세기 전라도 지역의 16나한도상 연구」, p. 113-114). 가섭존자와 마주하여 그려진 아난존자는 암좌에 비스듬히 기대앉아 두 손을 마주잡고 허리를 구부린 노인의 모습으로 표현되어 있어 독성으로 보기도 하지만(박도화, 「우리나라 사찰전각의 벽화」,『사찰벽화』(미술문화, 1999), p. 128), 우리나라에서는 항상 가섭과 마주하여 아난존자가 묘사되는 것이 일반적이므로 아난존자로 보는 것이 옳다.
115) 주 107 참고.

이처럼 『삼재도회』는 조선 후기 나한도상에 여러 면에 걸쳐 많은 영향을 끼쳤으며, 오히려 『홍씨선불기종』보다도 먼저 전래되어 영향을 주었을 것으로 보인다. 그것은 전래경로가 확실치 않은 『홍씨선불기종』에 비하여 『삼재도회』는 출간 이후 얼마 지나지 않아 조선에 전해져서 16세기 말-19세기 말까지 많은 학자들에 의해 꾸준히 인용되었던 사실로도 확인된다. 현재 『삼재도회』에 관한 가장 오래된 기록으로는 李睟光(1563-1628)의 『芝峰類說』을 들 수 있다. 백과사전적 저서로서 이수광이 죽은 뒤 아들인 聖求, 敏求에 의해 1634년에 간행된 『지봉유설』에는 卷二 地理部 山條를 비롯하여 卷二 地理部 海, 卷二 諸國部 外國, 卷二 諸國部 郡邑, 卷二 諸國部 道路, 卷五 經書部 一 詩, 卷五 經書部 一 書經, 卷十 文章部 三 唐詩, 卷十一 文章部 四 唐詩 등에서 『삼재도회』를 인용하고 있다. 이수광이 살아 있을 때인 萬曆 年間(1573-1619)에 간행된 『삼재도회』를 자신의 저서에서 자주 인용하고 있는 것으로 볼 때 『삼재도회』는 간행된 지 얼마 지나지 않아 곧 조선에 수입된 것으로 보인다. 당시 문인들에게 『삼재도회』는 널리 알려졌던 듯 金佐明(1616-1671)은 『歸溪遺稿』에서 品帶에 관하여 이야기하면서 『삼재도회』의 도식에 의거한 내용을 인용하고 있으며,[116] 1720년 冬至兼正朝聖節進賀正使가 되어 燕京을 다녀온 李宜顯(1669-1745)은 북경에서 『삼재도회』 80권을 구입하였다고 한다.[117] 또한 星湖 李瀷(1681-1763) 역시 『삼재도회』를 자주 보았음을 밝히고 있으며,[118] 그의 대표적 저술인 『星湖僿說』에도 여러 군데에 『삼재도회』를 인용, 서술하고 있다.[119] 이외에 박지원(1737-1805)을 비롯하여[120] 이덕무(1741-1793),[121] 정약용(1762-1836),[122] 서유구(1764-1845), 이규경(1788-1856)[123] 등도 『삼재도회』를 보았음이 확인된다.[124] 그리고 『조선왕조실록』에는 숙종 39년(1713) 李頤命 등이 御容의 遠遊冠 正本을 璿源閣에 봉안할 것을 청하고 良役의 폐단에 대해 논하자 숙종이 『삼재도회』에 있는 明나라 세 황제의

116) 金佐明, 『歸溪遺稿』 卷上 疏箚 別紙, "至於品帶則二品以上所帶 皆用牛角 三品以下所帶 皆用木片著墨 而其制有不可解者 取考五禮儀及三才圖會所載圖式 則果爲彷彿."

117) 李宜顯, 『庚子燕行雜識』 下.

118) 李瀷, 『星湖先生全集』 卷34 書 答秉休問目 丙辰 및 卷37 書 答秉休 戊寅條.

119) 李瀷, 『星湖僿說』 第1卷 天地門 黑龍江源과 大流沙, 第4卷 萬物門 蠶綿具, 第4卷 萬物門 古錢, 第5卷 萬物門 占城稻, 第6卷 萬物門 十八般武藝, 第11卷 人事門 北狄, 第19卷 經史門 韓信條 등에서 『삼재도회』를 인용하고 있다.

120) 朴趾源, 『燕巖集』 卷3 潘南朴趾源美齋著 孔雀館文稿 書 答洪德保書[第三].

畫像과 중국인이 그린 故 文貞公 金堉의 畫像에 대해 논급하였다는 내용이 보이고 있어 [125] 왕실에서도『삼재도회』가 널리 회자되었음을 확인할 수 있다.

이상에서 살펴보았듯이 조선 후기에는『삼재도회』와『홍씨선불기종』등 명대의 판본이 16세기 말-17세기경에 전래되어 이후 조선 후기 18, 19세기의 나한도, 조사도의 도상에 많은 영향을 주었다. 그러나 이 외에 王世貞(1526-1590)의『列仙全傳』또한 도교 및 불교도상에 일부 영향을 준 것으로 생각된다.『列仙全傳』은 萬曆 年間(1573-1619)에 간행된『삼재도회』, 1602년에 출간된『홍씨선불기종』과 비슷한 시기에 간행되었으며, 그 안에 응용된 도상 또한 유사한 것이 많다. 예를 들어『삼재도회』의 太上老君과『홍씨선불기종』의 老子는 동일한 도상이며,『열선전전』의 노자 또한 나무 아래 소를 타고 걸어 가는 모습이 유사하다. 특히 고개를 돌려 뒤쪽을 바라보는 소의 자세와 거칠게 처리된 土坡 등은 이 도상들이 그보다 먼저 간행된 책에서 유래되었음을 시사해준다. 그리고『列

121) 李德懋,『靑莊館全書刊本』雅亭遺稿 第3卷 記 伽倻山記, 雅亭遺稿 第7卷 文-書 元若虛 有鎭에게 보내는 편지를 비롯하여『靑莊館全書』第51卷 耳目口心書四, 第54卷 盎葉記 一 網巾, 第54卷 盎葉記 一 北斗星 昴星, 第55卷 盎葉記 二 金紫銀靑, 第56卷 盎葉記 三 徐 寧 武松, 第56卷 盎葉記 三 高麗 王冠, 第57卷 盎葉記 四 畓畠, 第58卷 盎葉記 五 夷狄 이 孔子를 높이다, 第58卷 盎葉記 五 明史의 오류, 第58卷 盎葉記 五 黑坊, 第59卷 盎葉 記 六 일본이 중국을 높이다, 第60卷 盎葉記記 七 梁山泊의 무리에게 귀순을 권유한 榜 文, 第61卷 盎葉記 八 苦樗, 第64卷 蜻蛉國志 一 藝文 등에서『삼재도회』를 인용하였다.
122) 丁若鏞,『與猶堂全書』第五集 政法集, 第六卷 經世遺表, 卷六 地官修制田制考六 邦田議 〈箕子井田〉, 第六集 地理集 第五卷 大東水經 大東水經其一 涹水一長白山, 發源, 北靑, 三 水, 厚洲 第六集 地理集 第五卷 大東水經 大東水經其一, 第六集 地理集 第六卷 大東水經 大東水經其二 滿水一 和漢三才圖會云 第六集 地理集 第七卷 大東水經 大東水經其三, 第六 集 地理集 第八卷 大東水經 大東水經其四 浿水三 및『茶山詩文集』第22卷 雜評 柳冷齋 得 恭 筆記에 대한 評 등에서 인용하였다.
123) 李圭景,『五洲衍文長箋散稿』人事篇 1 人事類 1 身形, 人事類 2 壽夭, 經事篇 1 經典類 1 書經, 經事篇 1 經典類 3 經傳雜記, 經事篇 3 釋典類 1 釋典總說, 經事篇 3 釋典類 3 西 學, 經事篇 4 經史雜類 2 其他典籍, 經事篇 5 論史類 1 論史, 經事篇 5 論史類 1 論史, 經 事篇 5 論史類 2 風俗, 經事篇 1 經典類 1 書經에서 인용하고 있다.
124) 이덕무와 이규경, 정약용 등은『三才圖會』뿐 아니라『和漢三才圖會』도 보았음을 알 수 있 다. 특히 이규경은 삼재도회보다도『화한삼재도회』를 더욱 많이 참고하였는데,『화한삼재 도회』는 1715년에 日本의 漢方醫였던 寺島良安이 중국의 것에 자기 나라의 것을 더하여 간행한 것이다.
125)『肅宗實錄』39年 癸巳(1713) 5月 6日條.

仙全傳』은 간행된 지 얼마 지나지 않아 조선으로 전해져서 後漢 劉向의 『列仙傳』과 함께 神仙傳의 대표적인 책으로 알려졌는데, 許筠(1569-1618)은 "弇州 王元美(王世貞)가 엮은 列仙傳을 내가 獻甫 許渴을 통하여 그 진본을 보았는데, 그 모사와 鏤刻의 솜씨가 극히 정묘하여 정말 세상에 보기 드문 보배였다. 내가 이를 다 보고 나서 工人으로 하여금, 특히 이채로운 것을 가려 흰 비단에 옮겨서 채색으로 꾸미게 하고 찬사를 붙였다. 때때로 감상하면서 신선을 그리는 마음을 달래련다."라고 하였으며, 老子・王倪・廣成子・西王母・上元夫人・尹喜・匡俗・莊周・葛由・琴高子・李八百・涉正・安期生・茅君・東方朔・黃安・張眞人・麻姑・黃初平・壺公・曹仙媼・陶弘景・李白・呂純陽・劉海蟾・張紫陽・陳楠・武志士・薩守堅・呂道章 등 列仙에 관한 贊을 남겼다.[126] 조선에 전래된 지 얼마 안 되어 그림으로 그려질 만큼 『列仙全傳』은 조선 후기 神仙圖像에 큰 영향을 주었으며, 조선 후기 나한도가 『삼재도회』, 『홍씨선불기종』의 道家圖像과 서로 도상을 공유했던 사실을 상기해볼 때 나한도상의 형성에도 영향을 주었다고 본다.[127] 또한 『列仙全傳』은 나한도상뿐 아니라 산신도와 신중도의 도상에도 영향을 끼쳤다. 19세기 말-20세기 초에 제작된 직지사 산신도와 대승사 신중도(1895년), 혜국사 신중도(1786년) 등에는 목 부분에 나뭇잎으로 엮은 망토 같은 것을 두른 산신 또는 동자의 모습이 등장하고 있는데, 이러한 장식은 『삼재도회』와 『홍씨선불기종』에서는 黃野人과 李八百에서만 볼 수 있지만 『열선전전』에는 赤松子・李八百・劉晨・顔眞卿・何仙姑・韓湘子 등 많은 곳에서 볼 수 있어 『열선전전』의 영향이 더 크지 않을까 생각된다.

이외에도 조선 후기에 유입되어 유행된 화보들, 예를 들어 『芥子苑畵譜』[128]와 『顧氏畵譜』, 『唐詩畵譜』 등에도 道佛人物 圖像이 실려 있었던 점을 볼 때, 결국 조선 후기의 나한도상을 비롯한 인물도상은 어떤 한 가지 판본에 의해서 라기보다는 당시 널리 알려진 여러 화보의 도상을 다양하게 수용하여 이루어졌다고 할 수 있다.

126) 許筠, 『惺所覆瓿藁』 第14卷 文賦 列仙贊.
127) 조선 후기 나한도 중 神仙圖像을 그대로 적용한 것은 범어사 16나한도(1905년) 중 제4존자가 黃野人, 제5존자가 浮丘伯, 제10존자가 陳希夷尊者, 백흥암 16나한도(1897년) 중 제9존자가 譚峭尊者 등을 들 수 있다. 辛恩美, 앞의 논문, pp. 81-82.
128) 『芥子苑畵譜』는 『홍씨선불기종』의 인물을 번각하여 석씨인물편으로 수록하였다.

2. 樣式的 側面

조선 후기 불화에 명, 청대 불화양식이 어느 정도 영향을 주었는가는 분명치 않다. 그것은 청대에는 조선과는 달리 密敎와 道敎가 성행하면서 티베트식 불화가 다수 조성되었는가 하면, 道佛習合으로 인하여 불교도상에 도교적 도상이 영향을 주는 한편 도교에도 불교적 도상이 영향을 주면서 조선 후기 불화와는 다른 발전을 보였기 때문이다.

조선 후기, 그중에서도 17-18세기는 조선불화의 전형양식이 정립되었던 시기이다. 구도에서는 권속들이 본존을 둥글게 에워싸는 群圖形式이 완전히 정착되어, 예배화는 대부분 화면의 가장자리에 본존의 설법을 옹위하는 사천왕과 八部衆을 배치하고 본존의 주위에는 菩薩衆과 聽聞衆 등을 배치하는데, 청문중과 보살중은 적게는 몇 명에서부터 많게는 수십 명에 이르기까지 좌우대칭으로 묘사하고 있다. 명대 불상의 양식을 받아들여 다소 수척하면서도 세장한 형태가 기본을 이루던 조선 전기의 불화와는 달리, 조선 후기에는 건장하면서도 둔중한 형태로 변모되어 갔다. 보살을 비롯한 권속들 역시 건장하면서도 묵중한 느낌을 주는데, 이러한 특징은 바로 청나라 불상 양식의 특징 중의 하나로서 불상의 얼굴과 상체, 하체 등을 마치 큐빅과도 같이 분절되고 각지게 묘사하는 수법은 조선 후기 동안 불상, 불화에 일관되게 적용되었다.[129]

이처럼 조선 후기 불화는 인물의 형태에 명, 청대 불교미술의 영향이 엿보일 뿐 아니라 광배와 보관 등 장식요소, 채색기법 등에 있어서도 새로운 양식이 등장하고 있다. 조선 후기 불화의 양식에 보이는 명, 청대 불화의 영향은 매우 다양하지만, 이 장에서는 장식요소 중 光背의 형태와 기법적인 면에서 서양화법(陰影法)을 중심으로 조선 후기 불화에 보이는 중국적 요소에 대하여 살펴보고자 한다.

1) 擧身光背 및 키형[箕形]光背의 유행

조선 후기에 이르면 불, 보살의 광배는 원형의 두광과 원형의 신광으로 이루어지는 二重輪光이 대부분을 차지한다. 이 경우 광배 내부는 단색이나 방사형의 色帶 혹은 꽃무늬,

129) 조선 후기불상의 일반적인 특징에 대해서는 文明大, 「조선시대 불교조각사론」, 『한국의 불상조각 4-高麗, 朝鮮 佛敎彫刻史論(삼매와 평담미)』, pp. 280-305, 조선 후기 불화의 양식에 대해서는 金廷禧, 「朝鮮後期 佛畵」, pp. 248-257.

기학학적 문양 등으로 채워져 있다.

이와는 달리 예천 용문사 목각탱(1684
년), 남장사 관음선원 목각탱(1694년), 동
화사 아미타불화(1699년), 용흥사 아미타
불화(17세기, 도 17), 파계사 원통전 석가
모니불화(1707년), 봉정사 아미타불화
(1713년), 법주사 극락보전 아미타불화
(1736년), 부귀사 아미타불화(1754년),
수타사 석가모니불화(1762년), 경국사 극
락보전 목각탱(19세기말) 등에서는 두광
과 신광이 없이 舟形의 擧身光만 표현되
거나 두광, 신광을 아우르는 주형의 거
신광이 표현되어 있으며, 그 안에는 아

17. 龍興寺 阿彌陀佛畵, 17세기, 麻本彩色, 434×318cm,
경북 상주 용흥사

름다운 꽃무늬로 장식하여 매우 화려한 모습을 보여준다. 이러한 광배는 이미 조선 전기
의 불화와 불경판화, 예를 들어 무위사 후불벽화(1476년)를 비롯하여 廣平大君夫人申氏
發願 妙法蓮華經(도 18, 1459년, 일본 西來寺 소장)·刊經都監本 妙法蓮華經(1463년, 동
국대 도서관 소장)·貞懿公主發願 地藏菩薩本願經(1569년, 동국대 도서관 소장) 등 중국

18. 妙法蓮華經 版畵, 廣平大君夫人申氏發願, 1459년, 일본 西來寺

19. 上華嚴寺 大雄殿 密敎五
佛像, 명대, 중국 산서
大同 上華嚴寺

20. 大般涅槃經 版畵,
萬曆 21年(1593)刊

판화를 飜刻하여 간행한 조선 전기 불경판화에서 흔히 볼 수 있다.[130] 거신광배는 중국에
서는 南禪寺 大佛殿 釋迦牟尼佛의 광배에서 볼 수 있듯이 唐代에서부터 나타나고 있지만
명대에 이르러 불상의 광배로 크게 유행하였다. 불상의 경우 산서 홍동 廣勝上寺 毘盧殿
의 毘盧舍那佛 · 阿彌陀佛 · 阿閦佛을 비롯하여 대동 上華嚴寺 大雄殿 密敎五佛像(도
19), 평요 雙林寺 釋迦殿 釋迦牟尼佛像, 평요 鎭國寺 三佛樓 盧舍那佛像 등의 광배에서
볼 수 있으며, 불화에서는 正統 北藏大雲輪請雨經 板經畵, 萬曆21年 大般涅槃經 板經畵
(도 20) 등 명대의 불경판화에서 흔히 볼 수 있다. 이 경우 거신광의 내부는 꽃무늬와 같

21. 華嚴寺 掛佛, 1653년, 麻本彩色, 1009×731cm, 국보 제301호. 전남 구례 화엄사

은 것으로 채우고 거신광의 가장자리를 화염문으로 장식하는 등 매우 장식적이다. 이러한 광배는 조선 후기에는 17세기 말-18세기 중엽에 집중적으로 나타나고 있으며,[131] 중국에서는 명대의 불상 광배나 판본에는 많이 보이지만 벽화나 탱화에서는 별로 찾아볼 수 없는 것으로 볼 때, 조선 전기에 번각된 판본에 의한 영향이거나 혹은 명대 불상의 거신광배에서 영향을 받지 않았나 생각된다.

舉身光背와 함께 17세기 중엽부터는 두광과 신광을 키형 모양으로 표현하는 키형[箕形] 光背가 유행하였다. 키형 광배는 두광과 신광 모두 역사다리꼴의 각진 형태를 하고 있어, 이중륜광(二重輪光)에 비하여 본존을 더욱 장대하고 돋보이게 하기 때문에 극히 적은 예를 제외하고는[132] 본존불의 광배로 주로 애용되었다.[133] 키형 광배는 조선 전기의 일본 十輪寺 五佛會圖(일본 大阪市立美術館 소장)와 무위사 아미타후불벽화(1476년) 등 조선 전기의 불화에서부터 나타나지만 조선 후기에 이르러 더욱 성행하였다. 칠장사 괘불(五佛會, 1628년)을 비롯하여 보살사 석가모니불화(1649년)·갑사 괘불(1650년)·안심사 괘불(1652년)·영수암 괘불(1653년)·화엄사 괘불(도 21, 1653년)·청룡사 괘불(1658년)·도림사 괘불(1683년)·용흥사 삼세불괘불(1684년)·쌍계사 고법당 석가모니불화(1688년)·고방사 아미타

130) 朴桃花,「15세기 후반기 王室發願 版畵 -貞憙大王大妃 發願本을 중심으로-」,『講座 美術史』19 (韓國佛敎美術史學會, 2002.12.15), pp. 155-183.
131) 경국사 목각탱(19세기)을 제외하고는 대부분 17세기 말-18세기 중엽에 제작된 불화에 보인다.
132) 여래가 아닌 경우에 키형 광배를 표현한 것으로는 용문사 지장시왕도(1813년), 법주사 복천암 칠성도(1909년), 은혜사 소장 지장시왕圖(1825년) 등을 들 수 있다.
133) 金廷禧, 앞의 논문, pp. 249-253.

22. 觀世音菩薩普門品
版畵, 正德 7年
(1512)刊

불화(1688년)·북장사 괘불(1688년)·용봉사 괘불(1690년)·흥국사 대웅전 석가모니불화(1693년) 등 17세기의 불화와 김룡사 괘불(1703년)·봉정사 괘불(1710년)·칠장사 괘불(三佛會, 1710년)·법화사 대웅전 석가모니불화(1724년)·도림사 보광전 아미타불화(1730년)·갑사 대웅전 삼세불화(1730년)·운흥사 대웅전 삼세불화(1730년)·수다사 석가모니불화(1731년)·통도사 영산전 석가모니불화(1734년)·석남사 석가모니불화(1736년)·통도사 극락보전 아미타불화(1740년)·광덕사 대웅전 삼세불화(1741년)·흥국사 팔상전 석가모니불화(1741년)·부석사 괘불(1745년)·운문사 비로전 삼신불화(1755년)·화엄사 대웅전 삼신불화(1757년)·월정사 비로자나불화(1759년)·통도사 응진전 석가모니불화(1775년)·쌍계사 대웅전 삼세불화(1781년)·마곡사 대광보전 석가모니불화(1788년)·남장사 괘불(1788년)·통도사 대적광전 비로자나불화(1799년) 등 18세기 작품에서도 많이 볼 수 있다. 이어 19세기와 20세기까지도 키형 광배는 꾸준히 나타나고 있어[134] 이중륜광과 함께 조선 후기 광배의 한 특징을 이루고 있다.

이러한 키형 광배는 중국 명대 이후의 불화에서 광배의 한 표현으로 등장하고 있음이 확인된다. 즉 永樂 17年(1419)刊 妙法蓮華經·永樂年間 禮三十五佛懺悔法門·正統 5年(1440)刊 佛說阿閦佛國經·正德 7年(1512)刊 觀世音菩薩普門品(도 22)·正德 16年(1521)刊 大方廣佛華嚴經·隆慶 年間(1567-1572)刊 大乘本生心地觀經 등 불경판화에서 본존의 광배가 키형 광배로 묘사되어 있음을 볼 수 있다. 그러나 판본을 제외하고 탱화나

23. 長安寺 羅漢殿 釋迦牟尼圖, 1882년, 綿本紅地白線, 155×168.5cm,
 부산광역시 기장 장안사 나한전

사원벽화에서는 키형 광배가 보이지 않고 이중륜광으로 계속 표현하고 있는 것을 보아 조선 후기 불화에 보이는 키형 광배 역시 불경판화를 통하여 전래된 것으로 보인다.

한편, 조선 후기의 광배 표현에서 또 한 가지 특징적인 것은 내부를 구불거리는 선과 곧은 선을 반복하여 표현하는 광배가 유행하였다는 점이다. 이러한 광배는 불화보다는 板經畵에서 많이 볼 수 있다. 安心寺刊 妙法蓮華經(1403년)을 비롯하여 刊經都監本 妙法蓮華經(1463년)・花岩寺刊 妙法蓮華經(1443년)・花岩寺刊 大佛頂首楞嚴經(1443년)・孝寧大君發願 妙法蓮華經(1448년)・安平大君發願 妙法蓮華經・六經合部(1460년)・貞懿公主發願 地藏菩薩本願經(1469년)・貞熹大王大妃發願 地藏菩薩本願經(1474년)・廣興寺刊 金剛般若婆羅密多經(1530년)・貝葉寺刊 妙法蓮華經(1564년)・貝葉寺刊 金剛般若婆羅密多經(1564년)・興栗寺刊 預修十王生七經(1574년) 등에서 보인다. 조선 후기에는 松廣寺刊 妙法蓮華經(1607년)・氷鉢庵刊 地藏菩薩本願經(1616년)・淸溪寺刊 妙法蓮華經(1622년)・隨緣寺刊 妙法蓮華經(1628년)・甲寺刊 妙法蓮華經(1670년)・

134) 내원사 노전 석가모니불화(1801년), 김룡사 석가모니불화(1803년), 김룡사 화장암 석가모니불화(1822년), 영은사 괘불(1856년), 화엄사 각황전 삼세불화(1860년), 청계사 괘불(1862년), 청련사 석가모니불화(1863년), 해인사 대적광전 삼신불화(1885년), 국일암 구품도(1885년), 천황사 삼세불화(1893년), 안심사 대웅전 석가모니불화(1891년), 용문사 석가모니불화(1897년), 법주사 대웅전 삼세불화(1897년), 선운사 참당암 아미타불화(1900년), 마곡사 대웅보전 삼세불화(1901년), 개암사 대웅보전 석가모니불화(1901년), 갑사 대적전 삼세불화(1907년), 신인사 석가모니불화(1907년), 신인사 석가모니불화(1907년), 갑사 팔상전 석가모니불화(1910년) 등에서 키형 광배로 표현되어 있다.

24. 釋迦牟尼圖, 18세기, 絹本彩色, 티베트
25. 勝天王般若婆羅密經 版畵, 擁正 年間(1723~1735)刊

普賢寺刊 大佛頂首楞嚴經(1682년)·大源庵刊 華嚴經(1690년)·大方廣佛華嚴經疎抄
(1690년, 性聰書)·碧松庵刊 華嚴經(1797년)·內院庵刊 阿彌陀經要解(1853년)·乾鳳寺
刊 圓覺經(1861년) 등 17세기부터 19세기까지 꾸준히 나타나고 있다. 불화에서는 그리
많지는 않지만 청암사 아미타후불도(1790년)·청곡사 칠성도(1877년)·장안사 나한전
석가모니불화(도 23, 1882년)·통도사 지장보살도(1919년)·통도사 아미타후불도(근대)
의 광배에서 볼 수 있다.

　이처럼 광배 내부를 구불거리는 선과 직선을 교차하여 표현하는 기법은 중국에서도 명
대 이후에 크게 유행한 것이며, 티베트에서는 17-18세기경의 탕카(도 24)에서 자주 볼
수 있다. 명대에는 명초의 撰集百緣經과 藥師琉璃光如來本願功德經, 念佛法門往生西方
公據經을 비롯하여 洪武 年間(1368-1398)의 觀世音菩薩普門品經과 七佛所說神咒經, 永
樂 年間(1403-1424)의 諸佛世尊如來菩薩尊者神僧名經과 佛說阿彌陀經, 金剛經集註, 禮
三十五佛懺悔法門, 1419年刊 妙法蓮華經, 宣德 年間(1426-1435)의 佛母大孔雀明王經,

1440年刊 佛說阿閦佛國經, 1486年刊 釋氏源流, 1512年刊 觀世音菩薩普門品, 1521年刊 大方廣佛華嚴經, 隆慶 年間(1567-1572)의 大乘本生心地觀經 등에서 볼 수 있으며, 청대의 판본 중에는 康熙 年間(1662-1722)의 千手眼大悲心呪行經과 往生淨土懺願儀軌, 擁正 年間(1723-1735)의 勝天王般若婆羅密經(도 25), 乾隆 年間(1736-1795)의 一字特佛頂經과 歸元鏡, 同治 年間(1862-1874)의 佛說造像量度經, 청말의 多羅佛母圖와 佛說俱枳羅陀羅尼經 등 주로 명대와 청대 판화에서 흔히 볼 수 있다. 이와 같은 광배의 모습은 조선 전기 번각된 많은 판본을 통해 이미 알려져 있었으며, 조선 후기에 이르러서도 계속 그와 같은 판본이 다수 간행되었던 것을 볼 때, 조선 후기 불화에 표현된 것 역시 판본에 의한 영향으로 추정된다.

2) 西洋畫法(陰影法)의 수용

우리나라에서 서양화법이 수용된 시기는 18세기경으로, 일반회화에서는 당시 새롭게 대두된 眞景山水를 위시하여 肖像畵 · 羚毛畵 · 册架畵 · 界畵 등에서 부분적으로 보이고 있다.[135] 서양화법의 수용은 주로 赴燕使行과 수입된 서적을 통하여 받아들일 수 있었는데, 조선시대에 수용된 서양화법은 주로 遠近法과 立體感의 표현, 그리고 인물과 동물의 생생한 묘사 등으로 요약해 볼 수 있다.[136] 불화에 있어서는 이른 시기부터 牌髓있는 필선이나 三白法, 하이라이트 기법 등을 이용하여 입체감을 표현하였으며, 윤곽선을 짙게 그리고 가운데 부분을 옅게 칠함으로써 입체감을 주는 기법이나 강조하고자 하는 부분을 어두운 색으로 칠하여 입체감을 주는 음영법이 일찍부터 사용되었다. 조선 전기 불화 가운데 일본 十輪寺 소장 五佛會圖(일본 大阪市立美術館 소장)와 일본 本岳寺 소장 釋迦誕生圖, 청평사 지장시왕도(1562년), 沙羅樹幀(1576년, 일본 靑山文庫 소장) 등에서 삼백법과 음영법을 이용한 입체감 있는 표현을 볼 수 있으며, 조선 후기에 이르면 17, 8세기 불화에서 눈이나 턱 밑, 볼 등을 강조하기 위해 어두운 색을 칠하는 등 입체감을 표현하였다. 그러나 이 같은 단순한 표현이 아니라 서양화법에 기초하여 입체감을 표현하는 기법은 19세기 중엽 경 특히 서울과 경기도 및 강원 지역의 불화에서 본격적으로 나타나고

135) 이성미, 『조선시대 그림 속의 서양회법』(대원사, 2000), p. 14.
136) 이성미, 앞의 책, p. 26.

26. 普賢寺 16羅漢圖, 1882년, 綿本彩色, 100.5×194cm,
　　강원도 평창 월정사
26-1. 普賢寺 16羅漢圖 중 若矩羅尊者

있어[137] 이 시기에 이르러 새롭게 서양화법이 수용되었음을 말해준다.

　　조선 후기 불화에 보이는 서양화법은 당시 중국과 일본을 통해서 전래된 것으로 보인
다. 1890-1900년 이전에는 주로 중국을 통해 수용된 서양화법이 반영되었으며 그 이후
에는 서양화가의 직접 내방과 일본의 서양화가들의 내방을 통해 서양화법이 수용된 것으

27. 海印寺 盧舍那佛圖, 1885년, 綿本彩色, 496.5×396cm, 경남 합천 해인사 대적광전
27-1. 해인사 노사나불도 중 金剛神

28. 梵魚寺 掛佛, 1905년, 綿本彩色,
 1,078×568cm, 부산광역시 동래 범어사

로 추정된다. 여기에서는 주로 중국 명, 청대 불화와의 관련성에 주목하여 조선 후기 불화의 서양화법에 주목해 보고자 한다.

조선 후기 불화 가운데 서양적 음영법이 적극적으로 반영되기 시작한 시기는 1880년대경으로, 이 시기를 전후하여 경기도 일대에서 제작된 불화에서는 권속들의 얼굴이 마치 초상화를 그리듯 음영을 표현하고 있어 주목된다. 즉 눈 주위라든가 코 부분, 뺨 부분에는 그 부위를 짙게 칠하여 움푹 들어간 느낌을 주며, 얼굴 골격이 유난히 강조되어 있다.[138] 경기도에서 활약한 大虛 體訓, 禮芸 祥奎를 비롯하여 강원지역의 石翁 喆有와 古山 竺演, 충청지역의 錦湖 若效, 文性 普應, 萬聰, 경상지역의 東湖 震鐵, 尙休, 昌昕 등이 서양화법을 구사한 화승으로 알려져 있다.[139] 이들은 대부분 필선과 음영을 혼용하여 얼굴의 입체감을 살리는 방법을 사용하였으나 철유와 축연이 주관하여

제작한 보현사 16나한도(도 26, 1882년)와 해인사 삼신불화 중 노사나불화(도 27, 1885년), 금호 약효가 주관하여 그린 범어사 괘불(도 28, 1905년)과 마곡사 대웅전 삼세불화(1905년)는 다른 불화들과 달리 파격적인 음영법을 사용하고 있어 주목된다.

보현사 십육나한도 중 축연이 그린 若矩羅尊者(도 26-1)는 나한의 얼굴과 옷 사이로 드러난 가슴과 팔에 강렬한 음영이 구사되어 있다. 얼굴은 짙은 갈색으로 칠한 후 돌출된

137) 김정희, 「19世紀 地藏菩薩圖의 研究」, 『佛敎美術』 12(동국대학교 박물관, 1994), pp. 161-162. 조선 말기 불화에 보이는 서양화법에 대해서는 李勝慧, 「근대 佛畫僧의 西洋畵法 수용연구」(서울대학교 석사학위논문, 2005.8)에서 자세하게 다루었다.
138) 金廷禧, 「조선 후기 불교회화」, pp. 235-236.
139) 이승혜, 위의 논문, pp. 23-50.

29. 十大明王圖, 土壁彩色, 명대, 중국 산서성
　　太谷 圓智寺 大覺殿 북벽

부분에 흰색을 칠하여 명암을 확실하게 대비시켰다. 이러한 표현이 좀 더 강렬하게 표현된 것이 해인사 노사나불화인데, 특히 화면 상단의 좌우에 배치된 4구의 金剛神(도 27-1)은 얼굴과 팔, 상반신에 빛의 투사에 따른 하이라이트 기법을 사용하여 강렬하면서도 그로테스크한 느낌을 준다. 이 불화보다 약 30년 후에 금호 약효가 주관하여 그린 마곡사 대웅전 삼세불화(1905년) 중 아미타불화의 金剛神도 동일한 기법을 보여준다. 이후 이와 같은 강렬한 음영 묘사는 금호 약효가 주관하고 문성과 축연이 참가하여 그린 1905년 범어사 괘불로 이어지는데, 본존의 신체에 황백색을 칠하여 밝은 부분에는 흰색으로 하이라이트를 주고 어두운 부분은 황색으로 칠한 뒤 먹색으로 음영을 표시하고, 얼굴은 황색을 덧발라 강렬한 입체감을 묘사하였다.[140] 이러한 채색기법은 그 후 전등사 대광명전 삼세불화(1916년)와 용주사 대웅전 삼세불화 등으로 이어졌다.

　1880년대 이후 불화에 보이는 입체감의 표현이나 강렬하고도 파격적인 음영법은 명, 청대 불화에서도 찾아볼 수 있다. 산서 太谷 圓智寺 大覺殿 북벽의 十大明王圖(도 29, 명대)는 울퉁불퉁한 신체의 윤곽선을 따라 옅게 바림질을 한 후 중간 부분을 짙게 칠하여 강조한 기법이 해인사 노사나불화의 금강신(도 27-1)과 매우 닮아 있다. 그런가 하면 대동 華嚴寺 大雄寶殿 서벽의 釋迦牟尼說法圖(도 30, 청대)는 본존인 석가모니를 비롯하여 권속들 모두 음영법을 사용하여 그렸는데, 범어사 괘불처럼 강렬하지는 않지만 분명히 빛의 방향에 따른 명암을 의식하고 그린 것으로서 주목되며, 같은 전각의 동벽에 그려진

140) 이 불화의 제작에는 竺演도 참여하였으며, 축연의 의견이 많이 반영되어 이와 같은 강렬한 음영법을 사용한 것으로 보인다. 金廷禧, 「錦湖堂 若效와 南方畵所 鷄龍山派」, 『講座 美術史』 26 Ⅱ-繪畵篇(韓國佛敎美術史學會, 2006), p. 728.

30. 釋迦牟尼說法圖, 土壁彩色, 청대, 중국 산서성 大同 華嚴寺 大雄寶殿 서벽

千手千眼觀音菩薩圖(청대)와 서벽의 法嗣圖 및 樂伎圖 역시 기존의 불화와는 달리 강렬한 명암법을 사용한 것으로 주목된다.

중국은 16세기 말에 이르러 대외적으로는 조선과 몽고, 변방의 소요와 환관의 誅求, 각지의 변란, 요동에서의 여진세력의 확대 등으로 위기를 맞았고, 대내적으로는 東林黨과 非東林黨 간의 논쟁으로 조정이 어지러웠으며[141] 각지에서 流賊亂民이 난을 일으키는 등 정국이 매우 혼란스러웠다. 바로 이러한 시기에 서방으로부터 天文과 曆法, 數學과 火砲 등이 유입되었다.[142] 청대에 이르러서는 청초부터 건륭 연간까지 測地와 예술 등의 분야에서 서방문화가 활발하게 유입되었

141) 東林黨은 明末의 한 당파로 神宗 초년 張居正에 반항한 정의파 관료들로 구성된 당파로 장거정의 사후에도 內閣 및 內監 일파의 정책과 대립·항쟁을 계속하였다. 그러나 1592년 이후 反내각파는 황태자 책립문제·인사문제 등으로 정계로부터 추방되고, 내감이 각지에 파견됨으로써 정치적인 수탈이 점차 심화되었다. 이 때문에 고헌성·고윤성·고반룡 등은 無錫에 東林書院을 세워 講學활동을 하면서 현실정치를 통렬히 비판하고 商稅 등의 폐지, 여러 제도의 개혁을 요구했으며 만주족의 침입과 농민창의 확대라는 민족적 위기에 대처하기 위한 정치적 논의를 심화하여 재야적 정치활동을 전개함과 동시에 중앙 및 지방의 동림파 관료와 협력하여 內監 일파의 정책에 대하여 강력한 반대운동을 폈다. 1625-1626년의 魏忠賢 일파의 탄압에 의하여 동림당은 일단 패배하였으나, 그 운동은 復社에 이어졌고 명나라 멸망의 직접적 원인이 되었다. 曹永祿, 「明末·淸初의 東林·復社運動」, 『明末·淸初사회의 照明』(한울아카데미, 1990), pp. 31-84.

142) 최소자, 『명·청시대 중한관계사 연구』, p. 191.

다. 회화의 경우 건륭제의 개인적 취향과 관련하여 카스틸리오네(Guiseppe Castiglionne), 아티레(Attiret), 지겔바트(Sichelbarth), 판지(Panzi) 등이 활동하면서 人物畵, 故事畵, 動物畵, 戰勝畵 등을 많이 그렸다. 이들은 칙령에 의하여 황제의 비판과 수정을 많이 받았기 때문에 투시화법과 음영화법은 쓰지 않은 경우가 많았다고는 하지만,[143] 많은 사람들이 드나들었던 북경 天主堂 그림은 원근법과 음영법이 적용된 매우 사실적인 그림이었던 것을 볼 때 당시 중국회화 및 불화에도 큰 영향을 주었음이 분명하다.

서양화법의 영향을 받은 중국 불화가 조선 후기 불화의 서양화적 음영표현에 어떠한 직접적인 영향을 주었는지는 알 수 없다. 그렇지만 명, 청대불화에 보이는 서양화법은 조선 후기 燕行使들이 赴燕使行 시 목격한 서양화법에 대한 기록을 볼 때 조선 후기 불화에 적지 않은 영향을 주었음이 틀림없다.[144] 연행사의 서양화에 대한 기록 중 가장 대표적인 것이 洪大容(1731-1783)과 朴趾源(1737-1805)의 기록이다. 1765년 계부 洪檍의 燕京使行에 따라갔던 홍대용은 天主堂에서 본 벽화에 대하여

문에 들어갔는데······양쪽 벽의 그림을 구경하였더니, 樓閣과 인물은 모두 훌륭한 채색을 써서 만들었다. 누각은 중간이 비었는데 뾰족하고 옴폭함이 서로 알맞았고, 인물은 浮動하고 있었다. 더욱이 원근법에 조예가 깊었는데, 냇물과 골짜기의 나타나고 숨은 것이라든지 연기와 구름의 빛나고 흐린 것이라든지 먼 하늘의 空界까지도 모두 正色을 사용했다. 둘러보매 실경을 연상케 하여 실지 그림이란 것을 깨닫지 못하였다. 대개 들으니, "서

143) 向達, 「明·淸之際中國美術所受西洋地影響」, 『唐代長安與西域文明』(明文書籍, 1981); 崔韶子, 「乾隆帝의 西學認識」, 『東西文化交流史研究』(三英社, 1987), pp. 208-209.

144) 이후 20세기 전반에는 불화 중 승려들의 초상화 중 완전한 서양식 음영법을 구사하는 진영들이 다수 제작되어 법주사 의신선사진영·태고대사진영·탄응화상진영·진하대종사진영·석상대종사진영, 범어사의 성월당일전대사진영·경허당진영·혜월당진영·용성대종사진영·동산대선사진영, 선암사 함허당두운대사진영·경봉당익운대사진영·운악당돈각대사대사진영·경운대선사진영·청호당화일대선사진영, 압곡사 만우당대선사진영, 마곡사 금호당약효대사진영(1934년) 등이 남아 있어 근대 불화의 새로운 양식으로 완전하게 자리매김하였음을 볼 수 있는데, 이것은 중국이 아닌 일본의 영향을 통해 들어온 서양화법의 영향에 의한 것으로 볼 수 있다.

145) 洪大容, 『湛軒書』外集 卷7 燕記 劉鮑問答條.

양 그림의 묘리는 교묘한 생각이 출중할 뿐 아니라 裁割 比例의 법이 있는데, 오로지 算術에서 나왔다"고 하였다. 그림 속의 인물들은 모두 머리털이 펄렁거리고 큰 소매가 달린 옷을 입었으며 눈빛은 광채가 났다. 북쪽 벽 전체는 모두 前世의 遺跡으로서 서로 전해온 故事를 그렸는데, 그 帷帳·器物 등을 두어 걸음 떨어져서 바라보니 그림이라고 믿기에는 어려웠던 것이다.[145]

라는 기록을 남겼으며, 홍대용보다 15년 뒤인 1780년 錦城尉 朴明源을 따라 연경에 갔던 박지원은

천주당 가운데 바람벽과 천장에 그려져 있는 구름과 인물들은 보통 생각으로는 헤아려 낼수 없었고, 또한 보통 언어·문자로는 형용할 수도 없었다. 내 눈으로 이것을 보려고 하는데 번개처럼 번쩍이면서 먼저 내 눈을 뽑는 듯 하는 그 무엇이 있었다. 나는 그들(화폭 속의 인물)이 내 가슴속을 꿰뚫고 들여다보는 것이 싫었고, 또 내 귀로 무엇을 들으려고 하는데 굽어보고 쳐다보고 돌아보는 그들이 먼저 내 귀에 무엇을 속삭이었다. 나는 그것이 내가 숨긴 데를 꿰뚫고 맞힐까봐서 부끄러워하였다. 내 입이 장차 무엇을 말하려고 하는데 그들은 침묵을 지키고 있다가 돌연 우레 소리를 내는 듯하였다. 가까이 가서 보매 성긴 먹이 허술하고 거칠게 묻었을 뿐 다만 그 귀·눈·코·입 등의 짬과 터럭·수염·살결·힘줄 등의 사이는 희미하게 그어 갈랐다. 터럭끝 만한 치수라도 바로잡았고 꼭 숨을 쉬고 꿈틀거리는 듯 음양의 향배가 서로 어울려 절로 밝고 어두운 데를 나타내고 있었다.[146]

라고 기술하였다. 두 기록은 모두 그들이 천주당에서 본 그림이 실물인지 그림인지 알수 없을 정도로 사실적인 묘법을 보여주고 있을 뿐 아니라 원근법과 음영법을 사용하여 거리와 입체감을 표현한 점에 감탄을 금치 못하고 있다.

이렇게 볼 때 만력 연간(1573-1620) 이후 서양문화의 전래와 함께 중국에 전래된 서양화법은 궁중에서 활동하던 외국 화가들에 의해서보다는 天主堂의 그림을 통해 일반인들에게도 널리 알려졌을 것이며, 그것이 명, 청대 불화에도 영향을 주어 전과는 다른 강렬

146) 朴趾遠, 『熱河日記』黃圖紀略 洋畵條.

한 음영법을 사용하는 불화가 제작된 것으로 생각된다. 또한 "康熙 年間(1662-1722) 이후로부터 우리나라 사신이 燕京에 가서 서양 사람들이 있는 집에 가서 관람하기를 청하면 그들이 매우 기꺼이 맞아들이어 그 집 안에 설치된 특이하게 그린 神像 및 기이한 器具들을 보여주고, 또 서양에서 생산된 珍異한 물품들을 선물로 주었다. 그러므로 사신 간 사람들은 그 선물도 탐낼 뿐더러 그 이상한 구경을 좋아하여 해마다 찾아가는 것을 常例로 삼았다."[147]는 기록처럼, 우리나라 사람들 역시 천주당을 자주 찾음으로써 서양화법을 자연스럽게 받아들일 수 있었던 것 같다. 이에 따라 불화에 있어서도 서양화법이 반영된 강렬한 음영법의 명, 청대의 불화양식 또한 별 거부감 없이 받아들일 수 있었을 것이며, 그것이 조선 후기 불화에도 영향을 주게 되었을 것이라 생각한다.

Ⅳ. 맺음말

한 나라 혹은 한 시대의 미술이 형성되는 과정에서 對外交涉이란 그 미술의 성격을 결정 짓는 매우 중요한 요소 중의 하나이다. 불화에 있어서는 삼국시대 불교가 전래된 이래 끊임없이 중국 불화의 영향을 받아 새로운 양식이 형성되어 왔지만, '佛畵의 對外交涉'이라는 측면에서 볼 때 조선 후기는 圖像의 수입원이었던 淸의 폐쇄적인 외교정책으로 인하여 새로운 도상의 전래가 부진했던 시기로 알려져 왔다. 이에 따라 조선 후기 불화에 보이는 여러 가지 양식들은 막연히 전통적인 불화양식을 계승, 발전된 것이라고 생각해 왔다. 그러나 최근 八相圖를 비롯하여 羅漢圖, 甘露圖, 三藏菩薩圖 등 조선 후기 불화의 도상과 양식에서 중국 불화와의 관련성을 밝히는 연구가 지속적으로 이루어짐에 따라 조선 후기 불화에 나타난 중국적 요소가 속속 밝혀지고 있음은 매우 반가운 일이 아닐 수 없다.

본 연구는 바로 이러한 그 동안의 연구 성과를 기반으로 하여 어떻게 그와 같은 圖像과 樣式이 나타나게 되었는가에 대한 전제로서, 朝淸 문물교류의 중심에 있었던 연행사들이 당시 중국에서 견문한 불교회화는 어떤 것이었으며, 그것이 조선 후기 불화에는 어떻게

147) 洪大容,『湛軒書』外集 卷7 燕記 劉鮑問答條.

반영되었을까, 또 국내에 소장되어 있었던 중국 불화는 어떤 것이었으며 그것이 조선 후기 불화에 어떠한 영향을 끼쳤는가 등을 중심으로 살펴보았다. 그 결과, 赴燕使行에서 직접 보았던 불화나 국내에 소장되어 있던 중국 불화는 조선 후기 불화의 양식과 도상을 형성하는 데 크게 영향을 주지 않았던 반면, 연행사에 의해 국내에 수입된 書籍과 畵譜類가 보다 직접적으로 영향을 끼쳤으며, 특히 羅漢·祖師圖와 八相圖에는 화보의 영향이 절대적이었음을 알 수 있었다. 또한 양식적으로는 조선 후기에 크게 유행한 擧身光背와 키형 광배 등이 명, 청대 광배에서 영향을 받았으며, 1880년대 이후 불화에 적극적으로 표현되는 강렬한 서양식 음영화법 등은 萬曆年間 이후 중국에 전래된 서양화법을 반영한 명, 청대 불화의 영향이 있음도 확인할 수 있었다.

조선 후기 불화는 벽화 위주의 불화가 많이 조성되었던 중국과는 달리 탱화로 조성, 봉안하는 後佛畵의 전통이 완전하게 확립되었을 뿐 아니라 三壇信仰에 의한 상단, 중단, 하단탱화로 조성되면서 중국과는 다른 방향으로 발전되어 갔다. 그러나 淸과의 불화교섭은 조선 후기 불화의 도상을 훨씬 풍부하게 하고 양식적으로도 다양한 양식이 나타나는 직접적인 계기가 되었다.

조선 후반기 彫刻의 對外交涉

_ 정은우(동아대학교 고고미술사학과 초빙교수)

차례

Ⅰ. 머리말

Ⅱ. 조선 후기 불교조각의 도상 분류

 1. 삼세불과 삼신불

 2. 아미타삼존불과 관음보살

 3. 지장보살과 시왕

 4. 호법신으로서의 사천왕상

 5. 천부상

Ⅲ. 조선 후기 삼세불의 특징과 시원

 1. 삼세불의 사례와 특징

 2. 조선 후기와 명대 삼세불의 도상과 형식 비교

Ⅳ. 관음보살상의 머리장식과 황실의 이미지

 1. 白衣觀音

 2. 鳳冠을 쓴 관음보살

 3. 白衣와 鳳冠을 통해 본 관음과 황실의 이미지

Ⅴ. 梵天과 帝釋天의 천부 도상

Ⅳ. 맺음말

Ⅰ. 머리말

조선 후기는 임진왜란(1592-1597) 이후 전쟁에 자주적으로 참여했던 의승군에 대한 왕실의 배려와 더불어 피폐해진 민심을 다스리기 위한 목적, 전쟁으로 소실된 불사의 재건 등이 중심이 되어 활발한 불사가 진행되었다. 특히 17세기는 이러한 사회적 배경 아래 많은 불교조각들이 조성되었던 시기로, 현재까지 그대로의 모습으로 남아 있어 당시 신앙의 모습이 불교조각으로 구현된 상황을 살펴볼 수 있다.

이 시기 불교조각에 보이는 대외교섭은 시기상 일반적으로는 청대의 불상과 비교가 이루어져야 할 것이다. 청(1644-1911)은 원대의 라마교를 다시 국교로 제정하면서 달라이 라마를 책봉하였으며, 특히 雍正帝(世宗, 1723-1735)는 수도인 북경에 자신의 집을 희사하여 雍和宮을 창건하였다.[1] 청대의 불상들은 현재에도 옹화궁을 비롯하여 북경 수도박물관, 자금성 등을 중심으로 라마교 계통의 작품들을 쉽게 확인할 수 있다. 이외에도 도교와의 습합, 관우라든지 해상과 연관된 민간신앙과의 결합도 청대 불교조각의 특징이라 할 수 있다.[2]

청대의 불교미술이 조선으로 전래되었는지는 확실하게 알 수 없지만 기록상으로는 거의 보이지 않는다.[3] 더욱이 청대의 불교조각과 조선 후기의 불상을 비교해 보면 도상이나 양식에서 뚜렷한 공통점을 찾기 어려우며, 300년 동안 지속된 조선 후기의 불상들은 외래적인 요소보다는 이전의 전통적인 조형성을 줄곧 견지하는 점이 특징이다.[4] 즉 조선

1) 옹화궁은 1694년에 지어 강희제의 넷째 아들 雍親王(후의 옹정제)이 관저로 쓰던 건물로 1725년 옹정제가 황제 즉위 이후 옹화궁이라 이름 붙였다. 1744년에는 라마교의 사원으로 특별하게 우대하게 된다. 옹화궁에 대해서는 조선에도 알려져 있던 청대 최고의 황실사찰로서, 李德懋는 『靑莊館全書』卷67 入燕記 下에서 "라마교를 믿는 몽고승 1천여 명이 있는데 모두 누런 옷을 입었고 漢語도 잘한다." 라고 하였다. 이어서 불전의 丈六金身 4구는 獨樂寺 觀音閣의 立佛보다 기괴하다고 하여 라마교 불교조각에 대한 이해가 없었음을 알 수 있다.

2) 관우를 모시는 풍습은 조선시대에 이미 들어와 있었음을 다음의 기록에서 알 수 있다. 성주 관후묘에는 금관을 쓰고 녹포를 입었으며 손에는 창과 칼을 든 관우상에 대한 설명이 있다. "星州 關喉廟" 李德懋,『靑莊館全書』卷68 寒竹堂涉筆 上.

3) 당시 북경을 다녀온 사행원들의 기록을 보면 대부분 유리창을 통한 서적의 구입이 절대적이었음을 알 수 있다. 이 중에는 "유리창에서 畵幀을 샀다"라는 기록도 보여 불화에 대한 구입이 있었음을 알 수 있다. 또 해인사에는 서역의 월지국에서 가져온 직물로 짠 千佛 휘장도 걸려 있었다고 한다. 『靑莊館全書』卷67 入燕記 下 정조 2년 5월 15일.

후기의 불교조각은 청이 세워지기 이전에 이미 성립된 도상과 형식이 그대로 이어지는 점에서 오히려 이 시기의 외래적 요소는 조선 전기 명을 통해 들어온 불교조각에서 그 시원을 찾을 수 있다.

명과의 불교미술 교섭에 대해서는 이미 많은 연구가 이루어졌다.[5] 명과의 교통로에 대해서는 조선 전기부터 후기에 걸쳐 북경을 다녀왔던 사신들의 일정을 다룬 『燕行綠』을 참고해 보면, 한양에서 출발하여 요양과 심양을 거쳐 명의 수도인 북경으로 가는 북쪽의 육로길이 중심이 되었음을 알 수 있다.[6] 1488년 제주도에 가려다 잘못하여 절강성 영파에 표착한 후 일어난 일들을 표류기로 쓴 崔溥는 『漂海錄』에서 "우리나라 사람으로서 대강(양자강) 이남을 친히 본 이가 근교에 없었는데" 라고 하였던 점에서도 알 수 있다. 따라서 명과의 외래요소에 대한 고찰은 북경 중심의 불교조각에 대한 이해가 선행되어야 할 것으로 생각된다.

본 논문에서는 조선 후기의 불교조각을 개관하고 이어서 명대 북경을 중심으로 한 궁정양식이 조선으로 유입된 외래요소를 밝힘으로써 조선 후기 불교조각의 시원과 그 특징

4) 이제까지의 조선 후기 불교조각에 대한 연구는 불상을 만든 조각가를 중심으로 많이 이루어졌다. 대표적인 논문으로는 문명대, 「조선시대불교조각사론」, 『삼매와 평담미』(예경, 2003), pp. 263-305 및 김리나, 「뉴욕 메트로폴리탄박물관의 조선시대 가섭존자상」, 『미술자료』 33 (1982. 12), pp. 59-65; 송원석, 「17세기 조각승 玄眞과 그 流派의 造像」, 『미술자료』 70 · 71 (2004), pp. 69-100; 최선일, 「조선후기 전라도 조각승 色難과 그 系譜」, 『미술사연구』 14 (2000), pp. 35-62; 「조선후기 조각승의 활동과 불상 연구」(홍익대학교 대학원 박사학위논문, 2006. 6); 송은석, 「17세기 조선왕조의 조각승과 불상」(서울대학교 대학원 박사학위논문, 2007. 2) 등이 있다. 조각가와 외래요소를 다룬 논문은 정은우, 「17세기 조각가 혜희와 불상의 특징」, 『미술사의 정립과 확산』 2권(사회평론, 2006), pp. 152-175.
5) 조선 전기 명과의 문화와 불교미술 교섭에 관한 문헌에 대해서는 최소자, 『명청시대 중 · 한 관계사연구』(이화여자대학교출판부, 1997); 문명대, 「조선 전반기 조각의 대 중국(明)과의 交涉研究」, 『朝鮮 前半期 美術의 對外交涉』(예경, 2006), pp. 132-134; 박은경, 「조선 전반기 불화의 대중교섭」, 위의 책, pp. 81-90 참조.
6) 당시 연행사신들이 다녔던 길에 대해서는 『燕行錄』을 통해 많이 확인할 수 있다. 예를 들어 하곡의 『朝天記』는 한양을 출발하여 개성을 거쳐 요동에서 북경의 옥하관에 이르는 길을 자세히 밝혀 놓고 있다. 하곡은 가는 길에 각 지방의 白塔寺 등 주요 사찰을 들르기도 하며 西蕃을 라마의 나라라고 언급하면서 불교에 대한 기록을 써 놓기도 하였다. 그러나 연행록의 사신들이 대부분 성리학에 밝은 인물들이었고 불교에 대한 기본적인 지식이 없었기 때문에 "절의 선불이 크고 웅장하나" 라든가 "불상은 매우 밝고 빛났다" 등 외형적 느낌만을 적어 놓아 문헌기록을 통해 당시의 도상이나 특징을 알기 어렵다.

을 고찰해 보고자 한다.

II. 조선 후기 불교조각의 도상 분류

조선 후기의 불교조각은 왕실 불사보다는 민중을 중심으로, 수도였던 한양보다는 지방을 중심으로 제작되었다. 현재까지 조사된 불상을 도상별로 종합해 보면 세 구의 여래상을 모시는 삼세불이 압도적으로 많으며, 삼신불, 아미타삼존불과 관음상, 지장과 시왕, 호법신과 천부상들이 남아 있다. 더욱이 당시의 전각과 함께 봉안 당시의 모습이 그대로 남아 있는 사례가 많아 전각과 불상과의 관계라든지 봉안 방식을 잘 알 수 있다. 사각의 높은 불단 위에 대좌를 올려놓는 방식이라든지 높은 곳에서 아래를 내려다보는 구성, 그리고 구하기 쉽고 재료비가 적게 드는 목조나 소조불, 석불이 많으며 크기가 거대해지는 점도 특징이라 할 수 있다. 목조불은 규모가 클 경우 하나의 나무를 사용하는 일목조보다는 여러 조각의 나무를 짜 맞추는 접목조기법이 많이 사용되며 나무로 결구하는 나비장보다는 철제 꺾쇠를 이용하여 접합시킨다. 때로 목조만으로 양감이 없는 등이나 하체 부분에는 흙을 사용하여 보충하기도 하는데 이 때문에 목조임에도 소조로 혼동되는 경우도 있다. 소조인 경우 나무로 뼈대를 맞추고 점토로 형상을 만드는데, 대체로 구하기 쉬운 제작지 근처의 흙을 사용하며 여기에 황토, 물에 녹인 종이, 한약 등의 재료를 이겨 함께 섞어 사용하기도 한다. 석불은 이전의 주 재료였던 화강암보다는 더 부드러운 불석이나 옥석으로 제작된 사례가 많은 점도 특징이라 할 수 있다.

1. 삼세불과 삼신불

1) 삼세불

삼세불은 고려 후기부터 시작하여 조선 후기에 보편적인 도상으로 자리 잡게 되는 형식으로 거의 전국에 걸쳐 제작되는 점이 특징이다. 조선 후기의 가장 이른 작품은 1614년 익산 숭림사 삼세불상[7]이지만, 세 구가 완전하게 남아 있는 작품은 1623년의 강화 전등사 목조삼세불상이다.

삼세불의 형식은 크게 두 가지로 분류되는데, 그 수가 가장 많은 삼세불은 석가를 중심

1. 전등사 목조삼세불상, 조선
1623년, 강화도

으로 좌우에 아미타와 약사불을 배치하는 형식이다. 중앙에는 석가여래를 배치함이 통례
인데 오른손은 항마촉지를 왼손은 무릎 위에서 엄지와 중지를 구부린 형식이 보편적이
다. 그리고 양측의 두 여래상에 비해 석가불은 다소 크게 조각하여 강조함도 특징이라 할
수 있다(도 1).

 좌우측의 아미타와 약사불은 거의 비슷한 모습이다. 아미타불은 손을 어깨 위로 들어
각기 엄지와 중지를 구부렸으며, 약사불은 손의 위치만 반대로 하여 왼손에 약합이나 발
우를 들기도 한다. 이때의 약합은 너무 작아 잘 보이지 않는 수도 있으며 없어진 경우도
많다. 이 삼세불 형식은 조선 후기 삼백 년 동안 큰 변화 없이 같은 형식을 유지하는 점도
주목된다. 예를 들면 17세기의 불상인 전등사 삼세불상, 수연작 수덕사의 삼세불상
(1639) 그리고 약 100년 뒤인 1727년 제작된 대구 동화사 삼세불상 등 17, 18세기의 불상
이 거의 똑같은 형식으로 만들어진다. 즉 세부적인 얼굴이나 비례에서는 다소 차이점이
있지만 형식은 변화 없이 그대로 이어지고 있다.

 삼세불의 두 번째 형식은 중앙에 비로자나불을 중심으로 아미타와 약사를 배치하는 형
식이다. 중앙에 비로자나불을 배치하는 것만 제외하면 위의 첫 번째 형식과 큰 차이는 없
다. 이 경우 석가가 비로자나불로 바뀌었을 뿐 큰 변화는 없는데, 존명 역시 기림사 불상
의 발원문과 사적기에서 "三世佛"로 조성하였음이 밝혀짐으로써 당시에도 삼세불로 이

7) 이 삼세불의 좌우협시상은 현재 도난당해 없어진 상태이다.

2. 만수사 동조삼세불상, 명 1578년경, 북경

해하였음을 알 수 있다. 이는 실제의 작품에서도 확인되는데, 북경 萬壽寺에 봉안된 명대 삼세불상의 경우(도 2) 석가와 비로자나불을 앞뒤로 배치하고 좌우에 아미타와 약사를 배치함으로써 중국 역시 같은 개념으로 인식하였음을 확인할 수 있다(표 3 참조).

이외에 조선 후기의 불상 가운데 중앙에는 석가, 그 좌우에 提華羯羅와 彌勒을 배치하는 형식이 많이 눈에 띈다. 제화갈라는 과거불인 燃燈佛이며, 미륵은 미래불로서 과거와 현재 그리고 미래를 시간적으로 연결하는 부처들이다. 즉 앞에서 살펴본 두 가지 형식과는 달리 시간적인 개념의 삼세불이지만, 제화갈라와 미륵이 보살의 형상으로 나타난다는 점에서 과연 삼세불로 볼 수 있는지 단언하기 어렵다. 다만 보관을 쓰고 장식을 한 보살형 여래상이 조선 후기 불화에 특히 유행하는 점과 연관시켜 보면 조선 후기적 특징으로 볼 수도 있을 것이므로 그 시원이나 명칭 문제는 앞으로의 중요한 과제이다. 과거불과 미륵 그리고 석가불로 구성된 시간적 개념의 삼세불 형식은 중국에서는 북위 이후 통시대적으로 오랫동안 유행했지만 보살의 모습으로 표현된 점이나 양식, 도상적인 차이가 크기 때문에 중국과의 외래요소로 보기는 어려우므로 본 논문에서는 제외하고자 한다.

2) 삼신불

삼신불은 法身, 報身, 化身을 말하는데 중앙에는 법신 비로자나불을, 그 좌우에 석가와 노사나불을 배치하는 형식이다. 1626년의 보은 법주사 삼세불상처럼 노사나불 대신 아

미타불로 대체되어 세 구 모두 여래의 모습으로 표현되거나, 1636년경 제작된 구례 화엄사 삼신불처럼 보살형의 노사나불이 배치되는 전통적인 도상이 제작된다. 삼신불은 삼세불보다 그 수가 매우 적게 남아 있다.

2. 아미타삼존불과 관음보살

전형적인 삼존불로서는 아미타, 관음, 세지보살을 삼존으로 하는 아미타삼존불이 가장 많이 제작되었다. 관음과 지장보살을 협시로 하는 1655년의 칠곡 송림사 극락전의 아미타삼존불상은 매우 드문 예에 속한다. 조선 후기의 아미타삼존불은 좌상의 아미타불을 중심으로 같은 자세의 보살상을 협시로 하는 경우가 많은 편이지만 때로는 입상의 보살상이 배치되는 경우도 있다. 좌상으로는 1618년 서천 봉서사 아미타삼존불좌상, 1633년 부여 무량사 소조삼존불좌상, 1651년 속초 신흥사 목조아미타삼존불상, 1737년 법주사 복천암 목조아미타삼존불좌상 등이 대표적인 작품이다.

관음보살은 원통전이나 관음전과 같은 독립적인 전각이 생기면서 단독상으로도 많이 제작된다. 법주사 원통보전의 관음보살상이 가장 대표적인 작품인데 좌우에 선재동자(남순동자)와 용왕을 배치한 특이한 구성을 보인다.

이외에 머리에 백의를 쓴 관음보살의 모습도 있어 흥미롭다. 백의는 여러 가지 종류의 머리장식이 보이는데 마치 포의식으로 머리에서부터 전신을 감싸는 형식을 비롯하여 정수리에서 어깨까지만 두르거나, 머리에만 짧게 두르는 형식 등 다양한 모습을 연출한다. 이 형식의 백의관음은 중국과 관련된 외래 요소로 추정된다. 수종사탑 안에서 출토된 17세기의 금동보살좌상이 대표적인 예이며, 1730년 부산 내원정사 소장의 운흥사 목조관음보살좌상 등이 있다.

3. 지장보살과 시왕

임진왜란과 정유재란을 겪고 난 후에 가장 많이 제작된 도상 중의 하나는 죽은 뒤의 내세를 다루는 명부전이다. 명부전에는 중앙에 주존불인 지장보살상을 안치하고 좌우에 도명존자(좌)와 무독귀왕(우)을 협시로 배치하며, 그 좌우에 시왕을 각 5명씩 일렬로 배치하고, 판관과 시자 등을 두어 지옥에서 심판하는 모습을 구체적으로 보여준다. 그리고 들어가는 입구에는 두 명의 인왕상을 세운다. 지장보살은 한 다리를 구부린 반가좌와 좌상

의 자세가 많은 편인데, 조선 전기와 달리 머리는 두건을 쓴 피모지장보다는 민머리가 압도적으로 많은 편이다. 도명과 무독귀왕은 입상으로 표현된다. 각 시왕들은 각기 용이 새겨진 의자에 앉아 손에는 홀이나 책과 같은 지물을 들기도 한다. 명부전 도상들은 중국과는 다른 조선 후기만의 독자적 특징을 보이는 점에서 중요하며, 전쟁을 치르고 난 이후 크게 유행하는 시대적 특징을 갖는 도상이다.

1644년 완주 송광사 지장전, 1654년 영광 불갑사와 1667년 화순 쌍봉사 명부전에는 목조지장보살상과 무독귀왕, 도명존자를 협시로 하는 삼존과 그 좌우로 시왕, 판관, 사자 그리고 들어가는 정면 양측에 인왕상을 세워 놓는 등 거의 완전하게 남아 있는 점에서 중요한 가치가 있다.

4. 호법신으로서의 사천왕상

사천왕은 사찰의 들어가는 입구에 위치한 천왕문의 안쪽에 조각상으로 남아 있다. 좌우로 두 구씩 배치되며 의자에 앉은 자세가 많은 편이다. 재료는 소조불이 압도적으로 많고, 크기는 3m 이상의 거대한 크기로 이루어져 있다.

지물은 동방 지국천은 칼을, 북방 다문천은 비파를, 서방 광목천은 幢이나 탑을, 남방 증장천은 용과 여의주 등을 들었으며 각기 나무로 따로 만들어 부착하였다. 머리에는 당시 보살이 썼던 관과 비슷한 모습으로 화염과 봉황, 구름문이 장식된 보관을 쓰며 몸에는 화려한 채색을 한 갑옷을 입고 피견을 두른 모습이다. 1624년의 법주사 사천왕상은 입상이며, 1632년 화엄사 사천왕상과 1649년의 완주 송광사 사천왕상은 의좌상의 대표적인 작품들이다.[8] 조선 후기의 사천왕상이 들고 있는 지물이나 착의법, 자세들은 중국과 관련된 외래 요소로 추정되지만 지면상 본 논문에서는 제외하였다.

5. 천부상

조선 후기에는 이전에 보이지 않던 범천과 제석천의 천부계 신장상들이 다수 남아 있다. 해인사 성보박물관 소장의 청곡사 범천, 제석천상과 같이 두 구가 함께 남아 있거나 또는 1862년의 청량선원 목조제석천상과 같이 한 구만 따로 남아 있기도 하다. 자세는 의자에

8) 조선 후기 사천왕상에 대해서는 노명신, 「조선후기 사천왕상에 대한 고찰」, 『미술사학연구』, 1994.6, pp. 97-126 참조.

앉은 의좌상이나 입상으로 나타나며, 보살이 쓰는 화염문과 구름, 봉황으로 장식된 화려한 보관을 쓰며, 杉兒, 포의, 운견, 하피 등 복잡한 옷을 입은 점이 특징이다.

천부상은 조선 후기의 작품들은 많은 반면 고려에서 조선 전기까지의 예들이 거의 없어 시원이나 특징을 다루기 어려운 도상이지만, 중국과의 관련 속에서 유입되었을 가능성만을 제시해 보고자 한다.

Ⅲ. 조선 후기 삼세불의 특징과 시원

앞에서 살펴본 조선 후기 불교조각의 도상과 특징 가운데 수적으로 가장 많고 중요한 신앙의 대상은 대웅보전에 봉안된 삼세불이다. 삼세불은 중국에서는 북위 이후 청대까지 오랫동안 유행했던 형식이지만, 우리나라에서는 고려 후기 이후부터 명문과 함께 정확하게 나타나기 시작한다. 삼세불은 중국의 원이나 명과 관련된 외래적인 도상의 유입이라는 점에서 주목된다. 조선 후기 삼세불의 사례와 특징을 살펴보고 이어서 중국과의 관련 속에서 형식 및 도상의 시원을 찾아보고자 한다.

1. 삼세불의 사례와 특징

조선 후기 전각 중 대웅전에 봉안되는 불상은 삼세불이 압도적이다. 이미 잘 알려져 있듯이 '三世佛'이라는 명칭이 등장하는 삼불은 고려 후기 이후부터 등장하는 형식으로, 가장 이른 작품은 "三世佛會"의 편액이 있는 경천사지10층석탑의 4층 남면 조각의 삼세불상이다(도 3). 이 도상은 중앙의 비로자나불상을 중심으로 그 좌우에 오른손은 어깨 높이로 들고 왼손은 무릎에 놓은 같은 수인의 여래상이 등장하는데 일반적으로 아미타와 약사일 가능성도 있고 혹은 아미타와 미륵일 가능성도 있다. 조선 전기의 작품 가운데는 1464년 작품인 원각사지10층석탑의 4층 탑신부 삼세불회가 이를 계승한 사례이며, 이후 기림사 삼세불상이 대좌의 묵서와 사적기에 의해 삼세불임이 밝혀진 예이다. 두 작품 모두 중앙의 비로자나불을 중심으로 좌우여래상을 배치한 점에서 고려 후기의 전통을 계승했다고 보이며 이는 석가와 같은 개념으로 인식했을 것으로 추정된다.

조선 후기 삼세불상의 가장 큰 특징은 중앙의 항마촉지인을 한 석가불을 중심으로 아

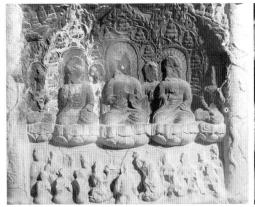

3. 경천사지10층석탑 4층 남면 삼세불회와 편액, 고려

미타와 약사불로 이루어진 삼세불의 유행이라고 할 수 있다. 불상 몸에서 나온 복장발원 문이나 대좌의 묵서에 의해 기림사나 완주 송광사 삼세불에서처럼 석가, 아미타, 약사의 존명과 '三世佛' 또는 '三尊聖像'이라는 명칭이 밝혀짐으로써 당시에도 삼세불로 이해 하고 있었음이 확인되었다.

석가불은 오른쪽 어깨에 법의를 걸친 변형식의 편단우견에 항마촉지인을 하였으며, 아미타와 약사불은 안에 편삼을 입어 석가와 차별화하면서 같은 수인에 손의 위치만 반대로 하고 있는 모습이다. 아미타불은 중지와 엄지를 구부린 수인으로 오랫동안 우 리나라에서 아미타불의 손 모습으로 유행하였던 형식을 하였으며, 약사불은 오른손에 발우를 든 모습이다.

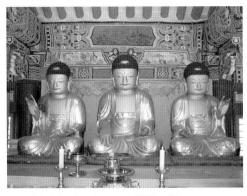

4. 동화사 삼세불상, 조선 1727년, 경상북도 대구

석가, 아미타, 약사불로 구성된 삼세불의 전통은 현존하는 작품 사례로 본다면 가장 이른 불상은 1623년 강화 전등사 목조삼세불 상으로(도 1, 표 1 참조),[9] 17세기 전반부터 시작하여 대구 동화사 삼세불상(도 4)처럼 18, 19세기까 지 형식의 변화 없이 지속적으로 유행하는 점이 특징이다.

<표 1-1> 조선후기 삼세불상(석가, 아미타, 약사) 작품 목록

번호	연 대	명 칭	소 장 처	재 료	크기(cm)			비 고
1	1614년	삼세불상	익산 숭림사	목조				양협시불은 도난
2	1615년	삼세불	진주 청곡사	소조				기록
3	1623년	삼세불상	강화 전등사	목조	125	94.5,	94.5	
4	1629년	삼세불상	창녕 관룡사	목조				
5	1635년	삼세불상	영광 불갑사	목조	135	125,	117.5	보물1377호
6	1639년	삼세불상	하동 쌍계사	목조		203		
7	1639년	삼세불상	남원 풍국사	목조	155	143.6,	145	현재 수덕사 대웅보전
8	1639년	삼세불상	고흥 능가사	목조	179,	112,	108	
9	1641년	삼세불상	완주 송광사	소조	565	530,	530	
10	1643년	삼세불상	진주 응석사	목조		145		
11	1644년	삼세불상	경산 경흥사	목조				
12	1648년	삼세불상	강진 정수사	목조	135	109,	113	석가, 약사: 조성연대 추정, 아미타: 조선 후기작
13	1650년	삼세불상	해남 서동사	목조	127.8	115,	114.5	
14	1651년	삼세불상	봉은사	목조				석가상은 18세기
15	1651년경	삼세불상	공주 마곡사	목조	191	176,	176	
16	1653년	삼세불상	고창 문수사	목조	104.5	87.5,	88.5	
17	1676년	삼세불상	김제 흥복사	목조	111.5	94,	100	
18	1680년	삼세불상	진안군 천황사	목조	163.3	130.5,	133	
19	1701년	삼세불상	강진 백련사	목조	158.9	134.5,	135	
20	1703년	삼세불상	화엄사 각황전	목조	366	327.5,	328	석가, 아미타, 다보(4보살상)
21	1727년	삼세불상	대구 동화사	목조	188	137,	137	

<표 1-2> 조선 후기 삼세불(비로자나불, 아미타, 약사) 작품 목록

번호	연 대	명 칭	소 장 처	재 료	크기(cm)			비 고
1	16–17세기	삼세불상	경주 기림사	소조				1719년: 좌대 묵서 1740년: 사적기
2	1633년 하한	삼세불상	김제 귀신사	소조	313	293,	291.5	
3	1634년	삼세불상	고창 선운사	목조	295	266,	256.5	좌대 묵서 기록

<표 1-3> 조선 후기 삼신불 작품 목록

번호	연 대	명 칭	소 장 처	재 료	크기(cm)			비 고
1	1626년	삼신불: 비로자나, 석가, 아미타	보은 법주사	소조	509	471,	492	1747 개금
2	1636년	삼신불: 비로자나, 석가, (보관형)석가	구례 화엄사	목조	280	245,	264.5	

9) 조선 후기 삼세불 및 삼신불의 작품 목록은 다음의 내용을 참고로 작성하였다. 최선일, 『조선 후기 조각승의 활동과 불상 연구』(홍익대학교 대학원 박사학위논문, 2006.6), pp. 144–146, 155–160; 문명대, 「조선시대불교조각사론」, 『삼매와 평담미』(예경, 2003), pp. 263–305.

2. 조선 후기와 명대 삼세불의 도상과 형식 비교

삼세불은 중국 북위시대부터 제작된 도상으로, 『華嚴經』이나 『妙法蓮華經』, 『大寶積經』, 『觀無量壽經』 등에 의거하여 과거, 현재, 미래의 시간적 개념의 삼세불이 제작되었다고 알려져 있다(표 2). 이외에 과거불인 가섭불이나 연등불을 대신하여 아미타불이 등장하는 새로운 삼세불이 수대부터 시작하여 당대 이후 크게 유행한다.[10] 이 두 형식은 요, 송, 금대까지 이어지면서 제작된다.

〈표 2〉 삼세불 관련 경전

경전		내용
華嚴經 卷6	如來現相品 2	三世諸佛所有願
	普賢三昧品 3	十方法界三世諸佛 過去現在未來諸佛
	普賢行願品	三世一切諸如來 三世諸佛
妙法蓮華經	方便品 第2	三世諸佛 說法之儀式 我今亦如是 說無分別法, 一切三世佛
佛說觀無量壽經		此三種業乃是過去未來現在三世諸佛 淨業正因
大寶積經 86, 89		過去未來世一切諸如來 三世一切佛
合部金光明經 3卷	鬼神品 第8	供養過去未來現在諸佛世尊及欲得知三世諸佛基深行處
佛說阿彌陀三耶三佛薩樓佛壇過度人道經 卷4		諸已過去佛 諸當來佛‥若他方佛國今現在佛‥ 皆前世迦葉佛
菩薩處胎經 卷2	三世等品 第5	過去伽葉佛, 三世佛
	隨喜品 第11	

원대에 이르면 새로운 형식의 삼세불이 등장하는데, 미륵불 대신 손에 약합을 든 약사불이 그것이다. 석가와 아미타, 약사불로 구성되는 삼세불 형식의 대표적인 작품은 북경의 護國寺 삼불이다. 원대 세조의 황실사원이었던 호국사가 없어지면서 이 절의 많은 유물들은 북경 근처의 절들로 옮겨졌는데 그 중 이 삼세불상(도 5)은 현재 북경 시내의 白塔寺로 이전되었다. 이후 1292년 제작된 복건성 천주 碧霄巖 불상(도 6-1,2)은 약사불이 발우를 든 형태로 정확하게 삼세불을 표현하고 있으며, 1322년의 항주 보성사 삼세불도 같은 형식을 보이는 원대의 작품이다. 벽소암 삼세불상은 측면에 새겨진 조성기를 통해

10) 중국 삼세불의 도상적 특징과 흐름에 대해서는 정은우, 「경천사지 10층석탑과 三世弗會考」, 『미술사연구』 19(2005), pp. 46-50(『고려후기 불교조각 연구』(문예출판사, 2007), pp; 259-266 재수록).

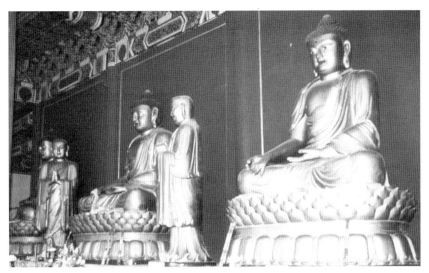

5
6-1
6-2 6-3

5. 호국사
 동조삼세불상, 원,
 북경 백탑사
6-1. 벽소암 석조삼세
 불상, 원 1292년,
 복건성 천주
6-2. 벽소암
 약사불상 수인
6-3. 벽소암
 약사불상 명문

"삼세불상"이라는 명칭이 등장하는 최초의 예로 주목된다(도 6-3).

이후 명대가 되면 원의 영향을 이으면서 좀더 다양한 삼세불 도상이 성립된다. 그러나 명대의 불상은 그 수는 많지만 체계적으로 조사된 예가 많지 않아 도상에 대한 정확한 판단을 내기 어려운 형편이다. 다만 북경을 중심으로 창건된 사찰은 황실사원으로서 점향 예불이나 황실의 수명장수를 위해 창건된 사찰이 많고 명대의 궁정양식과 직접적인 관련을 보이는 점에서 당시의 도상 및 양식을 주도했던 중요한 사찰들이라 할 수 있다. 북경 지역 명대 사찰의 대웅전에 주존불로 봉안된 삼세불의 불상들을 표로 정리하면 다음과 같다.

〈표 3〉 북경 지역 사찰의 명대 삼세불과 유형

	사찰명	삼세불 명칭	조성시기	재료	기타	유행시기
Ⅰ 유형	大覺寺	아미타, 석가, 약사	1428	소조	삼세불 양측에 20존 뒷면에 관음, 문수, 보현보살상	원-명-청
	萬壽寺	아미타, 석가, 약사(발우)	1578	동조	神宗(1572-1619)의 황실사원 (석가불 앞에 비로자나불상)	
Ⅱ 유형	天寧寺	아미타 석가, 약사(약초)	1450	동조	현재 수도박물관	원-명-청
	戒臺寺	아미타, 석가, 약사(약초)	15-16세기	동조		
Ⅲ 유형	廣濟寺	가섭, 석가, 미륵	1484년경	동조		명-청
	智化寺	가섭, 석가, 미륵	15세기 중엽	소조	1443 창건 英宗(1435-1449)의 황실사원. 측면 18나한.	

표 3을 참고해 보면 북경 지역의 삼세불들은 2m 이상 되는 대형불로서 재료는 동조와 소조불이 많으며, 삼세불의 형식도 좀더 다양하게 구성되었음을 알 수 있다. Ⅰ 유형은 원대의 삼세불 도상을 그대로 계승한 형식으로 항마촉지인의 석가불을 중심으로 오른쪽 선정인의 아미타, 그 왼쪽에는 발우를 든 약사불이 배치된다(도 7). 석가불은 항마촉지인을, 그 오른쪽의 아미타불상은 항상 무릎 위에 손을 올려놓은 선정인의 아미타불로 구성되며, 약사불은 왼손에 발우를 든 손의 모습이 특징적이다(도 15). 명대에는 아미타와 약사불이 유행하여 하북성 隆興寺 소장의 1493년(홍치 6)의 쌍면불처럼 아미타와 약사를 보살의 몸으로 앞뒤에 표현한 예도 있다. 이 쌍면불은 呂諱旺이 발원한 작품으로 대좌에

7. 대각사 소조삼세불상, 명 1428년, 북경

남긴 음각 명문과 『龍興寺址』를 통해 아미타와 약사불임이 밝혀진 예이다.[11]

　Ⅰ 유형에서 변형된 Ⅱ 형식은 약사불이 오른손에 발우 대신 약으로 사용되는 약초나 열매(藥果, 河子)를 직접 들고 있는 점이 특징이다(도 8-1). 이는 약사불의 성격을 좀더 구체적으로 표현한 경우인데, 계대사 대웅보전에 봉안된 삼세불의 약사불은 긴 약초를 들고 있으며, 천녕사 삼세불의 약사불은 열매를 들고 있다(도 8-2). 수도박물관 소장의 숭교사 동조약사여래좌상도 손에 약초를 들고 있는 명대 약사불상의 예이다(도 9). 손에 약초를 든 약사불이 등장하는 삼세불상은 서하시대의 약사여래도에 처음 나타나며(도 10), 이후 1292년의 복건성 천주 벽소암 삼세불의 약사불상에서도 보여 원대로부터 계승된 형식임을 알 수 있다(도 6-3).[12] 그런데 벽소암 약사불의 열매는 크기가 매우 작아 강조되지 않은 반면 명대에 이르면 좀더 크고 확실하게 표현하는 점에서 다르다고 할 수 있다.[13] Ⅱ 유형은 명대에 북경 지역을 중심으로 나타나는 점이 특징이며 청대로 계속 이어져 조성된다.

　Ⅲ 유형은 명대에 처음으로 등장하는 새로운 삼세불의 형식이다. 광제사와 지화사 삼

11) 張秀生 外, 『正定隆興寺』(文物出版社, 2000), pl. 88, p. 287.
12) 원대의 벽소암 불상은 서하인에 의해 제작된 점에서 元代 삼세불의 도상 형성에 미친 서하의 영향을 짐작케 한다.

8-1
———
8-2
———
9 | 10

8-1. 천녕사 금동삼세불상, 명, 북경수도박물관

8-2. 천녕사 금동삼세불상 중 약사불 세부, 명, 북경수도박물관

9. 숭교사 동조약사여래좌상, 명, 북경수도박물관

10. 약사여래도, 서하, 에르미타슈 국립박물관

11. 지화사 삼세불상(현재와 옛 모습), 명, 북경

세불상(도 11)이 대표적인 예인데, 가운데 항마촉지인의 석가불을 중심으로 과거불과 미래의 미륵불을 안치하는 형식이다.[14] 형식 자체는 중국에서 이른 시기부터 등장했지만 불상 표현에서 그 도상이 달라졌음을 알 수 있다. 즉 오른쪽 아미타불의 경우 두 손바닥을 펴 마치 전법륜인의 변형식 같은 설법인을 하고 있다.[15] 이 삼세불 형식은 북경 白塔寺 塔刹에서 나온 건륭 시기(1736-1795)의 작품인 금동삼세불상과 같이 청대까지 계승되며, 오히려 I, II 유형의 삼세불보다 더 많은 작품이 남아 있다.

지화사는 1443년에 건축된 사찰로서 원래 司禮監太監 王振이 세운

13) 손에 열매를 든 가장 이른 예는 에르미타슈 국립박물관 소장의 서하시대 약사여래도(12-13세기)에서 보인다. 왼손에는 약이 가득 담긴 발우를 들고 있으며 그중 열매를 오른손에 가지고 있는 모습으로 천주 천소암의 약사불과 닮아 있다. 이는 벽소암 불상의 발원자가 서하인 阿沙였던 점과 관련된 것인데, 이 도상이 원대에 북경 지역까지 전해졌는지는 현재로서는 확실하지 않다. Mikhail Piotrovsky, *Lost Empire of the Silk Road, Buddhist Art from Khara Khoto*, Thyssen-Bornemisza Foundation, 1993, pl.8

14) 현재 III 형식의 존명에 대해 구체적인 연구는 거의 이루어지지 않아 확실하게 알 수 없다. 다만 비슷한 형식의 청대 삼세불도를 과거 가섭불과 미래 미륵불로 해석하는 의견이 있어 이를 인용하였다. Marsha Weider, *Latter days of the Law, Images of Chinese Buddhism*, Spencer Museum of Art, 1995, p. 237.

15) 이 설법인의 손 모습은 이미 티베트 지역의 后弘期의 불상에서 많이 발견되며, 거용관이나 판화 등의 원대 여래상에서도 많이 보이는 형식이다. 따라서 명대의 이 삼세불 협시의 도상들은 티베트 지역의 라마교 불상과 관련될 수 있을 것이다.

家廟이었으나 6년 후 피살되면서 영종의 황실사원으로 바뀐 절이다. 광제사 역시 1484년에 창건된 사찰로서 Ⅲ 유형의 삼세불은 15세기에 북경을 중심으로 성립된 도상으로 이해된다.[16] 이 Ⅲ 형식은 조선 전기에는 수용되었던 듯 1493년경의 수종사 불감의 뒷면 부조상이나 고봉국사 불감에 있는 부조상의 삼세불과 유사한 형식이 발견된다.[17] 또한 1503년의 禮念彌陀道場懺法에 표현된 미륵과 과거불에서도 비슷한 수인의 불상들을 볼 수 있어 참고된다.[18]

이상에서 살펴본 중국 명대의 삼세불 도상과 다시 조선 후기 삼세불을 비교해 보면, 조선 후기 삼세불 도상과 가장 비슷한 예는 도상 면에서는 석가, 아미타, 약사불의 삼세불임을 알 수 있다. 특히 원대부터 계속 제작된 Ⅰ 유형의 삼세불 형식을 받아들였음을 알 수 있다. 그러나 세 불상의 수인 형식에서는 명과 차이를 보인다. 즉 1639년에 제작된 수덕사 대웅전의 삼세불상을 참고해 보면, 가운데 석가불의 경우 변형식의 편단우견에 항마촉지인을 한 점에서는 같지만 선정인의 명대 석가불과 엄지와 중지를 구부린 왼손에서 차이를 보인다(도 12, 12-1). 이는 고려 후기부터 계속 나타나는 항마촉지인 수인 형식으로, 1451년명의 금동아미타삼존불상(도 13)과 같이 관음과 지장보살을 양 협시로 둔 아미타삼존불의 주존불로 표현되면서 나타나는 한국화된 수인 형식이 아닌가 생각된다. 오른쪽 아미타불의 경우도 현격한 차이를 보인다.[19] 즉 중국에는 선정인의 손 모습인 데 반

16) 이 Ⅲ 형식의 삼세불 도상은 명대에는 북경 이외의 지역에서는 거의 찾아볼 수 없지만 청대에는 오히려 지방을 중심으로 크게 유행하는 도상으로 앞으로의 연구과제이다.

17) 이 삼불을 삼신불로 해석하는 의견도 있다. 문현순, 「송광사소장 고봉국사주자의 관음지장 병립상과 삼신불에 대하여」, 『미술사의 정립과 확산 2』항산 인휘준 교수 정년퇴임 기념논문집(사회평론, 2006), pp. 126-151. 고봉국사 주자와 수종사 불감에 보이는 삼불은 중앙의 본존불이 석가 혹은 비로자나불의 차이 그리고 좌우 협시불이 바뀐 점만 제외하면 거의 똑같은 형식인 점에서 같은 존상으로 해석된다. 이와 유사한 도상이 Institute of Orie-ntal Studies, Russian Academy of Sciences 소장의 중국 판본에 있는데, 본존불의 오른쪽 여래가 선정인의 수인에 발우를 들고 있어 석가, 아미타, 약사의 삼세불로 보기도 한다. 이 두 불감의 삼불 형식은 조선 전기 중국과의 외래요소와 관련해서 중요하며 조선 후기 삼세불과도 관련되는 점에서 앞으로 구체적인 연구가 필요하다고 본다.

18) 『동국대학교소장 國寶・寶物 貴重本展』(동국대학교, 1996), 도 36.

19) 이 삼존불상의 발견 경위에 대해서는 허순산, 「금강산에서 발견된 금동부처와 천에 대하여」, 『력사과학』 3호(1984), pp. 45-49; 국립중앙박물관, 『북녘의 문화유산』(2006.2), 도 57 참조.

12. 풍국사 삼세불상, 조선 1639년, 충청남도 수덕사
12-1. 풍국사 삼세불상 중 석가불상
12-2. 풍국사 삼세불상 중 약사불상

해 우리나라의 경우에는 거의 대부분 중품하생의 아미타수인을 하고 있다(도 12). 중국
에서의 아미타불은 오랫동안 선정인 자세가 유행하였다. 선정인의 수인은 요대 무량수불
이라는 명문이 있는 石幢(도 14)에서부터, 금 1131년의 다라니석당 그리고 원대의 1292
년 항주 비래봉의 아미타여래좌상 그리고 명대에 이르기까지 거의 일관적으로 계승된 중

(오른쪽에서 왼쪽으로)
13. 금동아미타삼존불상 중 석가여래, 조선 1451년, 조 14. 석당 무량수불상, 요, 북경 법원사
 선중앙역사박물관 15. 만수사 약사불, 명 1578년경, 북경

국적인 아미타불 형식이다. 이에 비해 우리나라의 경우에는 중품하생인의 아미타불이 오랫동안 유행하였고 조선 후기까지 이어진다.

약사불의 경우 역시 마찬가지이다. 중국에서는 오른손을 뻗어 무릎 밑으로 내리고 왼손에는 발우를 든 경우가 대부분이다(도 15). 이에 비해 우리나라의 경우에는 오른손을 어깨 높이로 들어 왼손에 약합이나 발우를 든 모습으로(도 12-2), 고려 후기 1346년의 장곡사나 원통사 금동약사여래좌상에 보이는 약사불 수인 형식이 조선 후기까지 계승되었음을 알 수 있다(도 16).[20]

이상에서 살펴본 바와 같이 조선 후기에 크게 유행했던 삼세불 형식은 중국과 밀접한 관련성을 보인다. 석가와 아미타, 약사불로 구성되는 형식 자체가 원대부터 명대까지 북경을 중심으로 유행한 점에서 이의 영향을 부인하기 어렵다.

그렇다면 문제는 이 형식이 우리나라로 들어온 유입 시기이다. 이 형식이 원대부터 형

20) 고려 후기의 약사불상에 대해서는 정은우, 「대마도 원통사의 금동약사여래좌상 고찰」, 『동악미술사학』 7호(2006), pp. 205-214 (『고려후기 불교조각 연구』[문예출판사, 2007]), pp. 279-293 재수록)

16. 원통사 금동약사여래좌상, 고려, 일본

성된 점에서 이미 고려 후기에 들어 왔을 가능성이 있다. 이는 현존 사례가 없어 확인이 어렵지만 가능성은 있다고 본다. 적어도 조선 전기에는 이미 수용되었음은 상원사 목조동자상의 발원문에 석가, 아미타, 약사불을 제작하였음을 밝힌 점이나 17세기 이전의 작품으로 추정하는 기림사 삼세불에서도 확인된다.

삼세불의 형식 자체는 중국으로부터 유입되었지만 우리나라에서 이전부터 유행하던 손의 모습을 적용하면서 수용했던 점에서 더 큰 의의가 있다. 즉 중국과 우리나라에서 유행한 삼세불상은 같은 불상의 존명을 보이면서도 석가, 아미타, 약사의 각 수인 형식에서는 이전부터 유행하던 독자적인 형식을 따르고 있는 것이다.

Ⅳ. 관음보살상의 머리장식과 황실의 이미지

1. 白衣 觀音

1) 조선 후기 백의관음의 유형과 사례

백의관음이란 흰색의 紗나 羅를 이용한 천을 머리에 두르는 보살을 총칭해서 부르며, 머리 가운데에 화불이 있는 경우가 많아 대체로 관음보살상으로 조성되었음을 알 수 있다. 백의관음이 언제부터 우리나라에서 만들어지기 시작하였는지는 알 수 없다. 다만 문헌기록상 낙산사 관음을 '白衣大士'로 부른 점이나, 慧永(1228-1294)의 '白衣觀音 禮懺文'이라는 명칭의 등장으로 볼 때 적어도 고려시대에는 알려져 있었던 것 같다.[21] 실제로도 고려시대의 작품으로 추정되는 국립중앙박물관 소장의 금동보살입상(높이 5.3cm, 덕

17|18

17 청동대야와
 선각관음상, 조선,
 국립진주박물관
18. 무위사 백의관음도,
 조선, 전라도

1728)이나, 국립진주박물관 소장의 청동대야 안에 새겨진 선각 관음입상을 보면 정수리에서 어깨까지 덮은 백의를 걸치고 있다(도 17). 국립진주박물관 소장의 청동대야에 새겨진 선각보살입상은 버드나무가지가 꽂힌 정병, 파도, 선재동자가 함께 묘사되어 수월관음을 표현했음을 알 수 있다. 국립중앙박물관 소장의 금동보살입상은 손에 은으로 된 정병을 들고 있었다고 한다. 따라서 고려시대에 쓰여진 문헌상의 백의관음 그리고 머리에서 어깨까지 짧게 백의를 쓴 예에서 볼 때 조선시대 이전에 이미 백의관음에 대한 인식이 있었던 것으로 추정된다. 물 위에 뜬 연잎을 타고 있는 15세기의 무위사 백의관음도 역시 같은 형식의 백의를 걸친 작품이다(도 18).

또 다른 백의관음은 정수리에서 몸까지 덮는 포의식, 백의를 입은 보살상으로 국립춘천박물관 소장의 금동보살좌상과 수덕사 성보박물관의 소조보살좌상이 대표적인 예이다(도 19-1, 2, 도-20). 국립춘천박물관의 보살상은 정확한 조성 시기는 알 수 없는데 강원

21) 백의관음에 대한 문헌기록으로는 "此云小白樺乃白衣大士眞身住處"『三國遺事』3권 洛山寺 二大聖 觀音 正情趣趣 調信; "到洛山寺 白衣大士 人言觀音菩薩所住" 李穀, 東遊記『東文選』 71권; 惠永, "白衣 禮懺文",『韓國佛敎全書』제6책; "觀音窟……白衣尊"『新增東國輿地僧覽』4卷 開城府上 佛宇.

19. 금동보살좌상, 강원도 통천면 출토, 국립춘천박물관
20. 소조보살좌상, 조선, 수덕사 근역성보관

도 통천의 화장사 탑 아래에서 출토되었다고 전한다.[22] 몸 전체를 감싸는 백의는 중국의
경우 달마대사가 입은 옷으로 유명하며 백의관음이라는 명칭 아래 선종 계통의 보살상에
등장하는 보편적인 도상으로 당대부터 청대에 이르기까지 오랫동안 유행하였다.

　조선 후기에는 새로운 형식의 백의관음이 등장하는데 17세기의 수종사탑에서 출토된
관음보살상과 1730년의 부산 내원정사 소장의 보살상이 대표적 사례이다. 두 보살상은
머리에만 짧게 두른 장식을 쓰고 있는 점에서 공통점을 보인다. 수종사탑 내 출토 상들은
잘 알려진 대로 15세기 후반에 이미 불사가 이루어졌던 작품들로 유명한데 17세기에 다
시 탑의 기단 중대석과 초층 옥개석에 23구의 다양한 불상들이 납입된다.[23]

　수종사 탑에서 출토된 금동백의관음보살상은 함께 있었던 불상 중의 하나인 비로자나
불좌상에 1628년 貞懿大王大妃(인목대비)의 발원으로 만들어진 작품이라고 적혀 있어
나머지 상들 역시 같은 시기의 작품들로 추정된다. 따라서 그 예가 드문 17세기 왕실 발
원의 작품으로서 그 중요성이 크다고 할 수 있다.

　이 관음상은 짧은 백의를 머리에만 두른 모습으로 머리 중앙에 화불이 있어 관음보살
상임을 알 수 있다(도 21). 백의는 머리에서 뒤로 흘러내린 끝 자락이 오른쪽으로 자연스

22) 이 보살상은 국립춘천박물관의 소개 자료에는 고려의 불상으로 편년되어 있다. 국립춘천박물관
　　편, 『국립춘천박물관』(2002), p. 99.
23) 수종사탑에 있었던 불상과 발견 경위에 대해서는 정명호, 「수종사서탑 내 발견 금동여래상」,
　　『고고미술』 106.107(1970.9), pp. 22-27 참조.

21. 수종사탑 출토 금동관음보살좌상, 조선, 국립중앙박물관
22. 수종사탑 출토 금동관음보살좌상, 조선, 소장처 미상

21│22

럽게 흘러내린 모습이다. 고개를 숙인 자세에 결가부좌로 앉았으며 천의를 입고 두 손을
무릎 위에 모아 정병을 들고 있으며, 짧은 불신에 몸에 비해 큰 얼굴이 특징이다. 그런데
같은 백의를 머리에 두른 모습에 윤왕좌의 자세를 한 또 한 구의 보살좌상이 있었다고 보
고되었다(도 22). 수종사 탑의 3층 옥개석 상부에서 발견되었다고 하며 높이는 9cm인데
현재의 소장처는 알 수 없지만 같은 백의를 머리에 쓴 점에서 매우 중요한 작품이다.[24]

같은 형식으로 분류되는 108.4cm의 부산 내원정사 목조관음보살상도 매우 중요한 작
품이다(도 23-1). 불상 내부에서 나온 복장발원문에 의해 불상을 만든 불화승과 사찰명,
제작연대 등이 밝혀졌다. 즉 복장의 묵서명에 의하면 "雍正八年庚戌春 固城臥龍山 雲興
寺 觀音聖像 證師……金魚 義謙比丘 幸宗比丘 採仁比丘……"라고 쓰여 있어 1730년에
고성 와룡산에 위치한 운흥사에서 의겸, 행종, 채인비구들에 의해 조성된 작품임을 알
수 있다(도 23-2). 의겸은 당대 최고의 불화승으로서 현재 사찰에 그대로 남아 있는
1730년의 운흥사 수월관음도를 조성하였는데(도 24) 신앙의 주 대상인 보살상도 함께 제

24) 이 보살상의 사진은 정영호, 앞의 논문, 『고고미술』, 106.107, p. 27, 도1, 3에서 전재.

23-1. 내원정사 목조보살좌상의 앞면, 조선 1730년, 부산
23-2. 내원정사 목조보살좌상의 옆면, 조선 1730년, 부산
24. 운흥사 수월관음노, 조선 1730년, 경상남도 고성
25. 정운붕의 『관음화보』 세부, 청

26. 정운봉의 「관음화보」 세부, 청

작한 점에서 불화승이 조각과 회화를 함께 남긴 흥미로운 작품이다.

내원정사 목조관음보살좌상은 짧은 백의를 머리에 쓴 점에서 수종사 금동 보살상과 유사한데 통견식의 대의를 입었으며 윤왕좌의 편한 자세로 앉아 있다. 오른손에는 정병을 들고 있으며 목에는 실제의 목걸이를 걸쳤는데 이 는 후대에 만들어 붙였을 가능성도 있 다. 의겸이 만든 이 보살상은 같은 시 기 다른 작품보다 도식화되지 않은 부 드럽고 유려한 옷주름의 표현이나 잔 주름이 잡힌 군의의 옷주름 등에서 비 교되는 작품이 없는 특이성을 보인다.

이는 의겸이 불화를 그리는 화승이었던 점과 관련된다고 본다. 그리고 명보다는 청대 의 작품과 유사성이 높으며, 조각보다는 판화나 그림과 오히려 밀접한 관련성을 보인 다. 특히 잔주름을 조밀하게 잡은 군의의 주름 등에서는 丁雲鵬(1547-1628)의 판화집인 『觀音畵譜』 중의 관음도라든지(도 25), 1713년에 그린 陣書(1660-1736)의 普門大士出海 圖 등과 유사하여 의겸이 명, 청대의 회화나 판화 등에 대한 이해가 있었던 것 같다.[25] 특 히 좌우로 갈라진 백의의 뒷면 표현 역시 정운봉의 관음도에서 많이 그려지는 백의 형식 과 닮았다(도 26).

머리에 짧은 백의를 쓴 이 두 보살상은 한 작품은 황실 발원의 귀중한 예이며, 다른 한 작품은 당대의 가장 유명한 화승 중의 한 사람으로 막강한 영향력을 끼쳤던 의겸의 작품이라는 점에서 그 중요성이 더욱 크다고 할 수 있겠다. 이상에서 우리나라의 백의 관음은 머리에 쓰는 백의의 길이에 따라 세 가지의 유형이 있었음을 알 수 있었다. 특 히 조선 후기에는 짧은 백의를 쓴 관음보살상이 당시 왕실 불상에서 나타나고 있는 점

25)『中國美術全集 6 元明淸彫塑』(人民美術出版社, 1988), 도 151 참조.

이 크게 주목된다.

2) 明代의 白衣觀音

중국에서도 우리나라와 같이 머리에 백의를 쓴 관음보살상들이 보이는데 그 형식도 역시 3가지 유형으로 분류된다. 이른 시기에 출현하는 상의 순서대로 분류하면, 가장 먼저 보이는 형식은 머리에서 발끝까지 닿는 포 형태의 백의관음보살상이다. 그 시원은 당대에서부터 시작하여 절강성 항주 연하동의 양쪽 문에 서 있는 관음보살입상, 남송의 백의관음상, 원대의 도해관음 그리고 명, 청대의 보살상까지 약간씩 그 형식을 달리하면서 오랫동안 유행한다. 명대의 작품으로는 미국 메트로폴리탄 박물관 소장의 1621년 목조관음좌상을 들 수 있다(도 27).

두 번째의 어깨까지만 짧게 두르는 형식은 언제부터 나타나기 시작했는지 알 수 없다. 다만 금대 1192년의 작품을 1209년에 석각에 모사한 그림(도 28)에서 처음 나타나며,[26] 원대의 방산 중산사 관음보살상, 산서성의 福勝寺 渡海觀音像을 비롯하여 특히 명, 청대에 크게 유행한다.[27]

세 번째 유형은 명대부터 출현하는 백의 형식으로 머리에만 짧게 두르는 형식이다. 북경 慈壽寺의 비상에는 난간에 기대어 다리를 구부리고 앉아 짧은 백의를 쓰고 선재동자를 바라보는 구련보살이 선각되어 있다(도 29). 보살상의 주위에는 상단부에 새가 날고 있으며 밑에는 연꽃이 핀 연지가 표현되어 있다.[28] 자수사는 1576-1578년 사이에 명 황실의 후원에 의해 창건된 사찰로서 어린 왕을 대신해 섭정했던 萬曆皇帝(神宗, 1573-1619)의 생모 李太后(慈聖皇太后, 1546-1614)의 후원에 의해 창건되었다.

구련보살상은 1587년작 자수사의 선각구련보살상과 메트로폴리탄 박물관 소장의

26) 이 석각화는 북경 담석사 주지 虛明의 작품으로 1209년 하남성의 소림사비구가 돌에 석각한 것이다. 윗면에는 소동파의 찬문이 남아 있다.

27) 『中國美術全集 6 元明淸彫塑』, 도 1 참조.

28) 마샤 와이드너, 「九蓮菩薩像과 明 萬曆帝 皇后」, 『중국사학회 제5회 국제학술대회논문집』 (중국사학회, 2004), pp. 376-383; 張總, 「慈聖皇太后와 佛敎藝術」, 『중국사학회 제5회 국제학술대회논문집』(2004, 2005); Marsha Weider, Latter days of the Law, *Images of Chinese Buddhism*, Spencer Museum of Art, 1995, pl. 23.

27. 목조관음보살좌상, 명 1621년, 미국 메트로폴리탄 박물관
28. 선각보살입상, 1192년 작, 1209 석각, 금
29. 자수사 선각구련보살상, 명 1587년, 북경

30. 구련관음도, 명 1593년, 미국 메트로폴리탄 박물관

1593년 구련관음도(도 30) 등 조각과 그림을 통해 명의 慈聖皇太后를 표현한 것인데, 역시 짧은 백의를 머리에 쓰고 있는 모습이 공통적이다. 1589년 북경에서 제작된 선각구련보살도도 황실 제작은 아니지만 유사한 도상으로 이루어져 있으나, 자세나 그 표현 기법에서 부자연스러운 모습을 띠고 있다.

이는 당시 북경을 중심으로 이전의 수월관음과 명 황후의 이미지가 결합하여 새로운 구련보살도상으로 성립된 것으로, 이태후가 어린 황제를 대신하여 섭정을 하면서 불교적 도상을 황실의 이미지를 높이고 민중을 하나로 묶는 교화적 이미지로 이용하였음을 알 수 있다. 이 구련보살도의 특징 중의 하나인 짧은 백의는 1484년 소림사 석각화의 보살상이라든지, 북경 지화사에 있는 목조관음보살좌상과 같이 이후 관음상의 머리장식으로 변용되어 명대에 유행하게 된다.

2. 鳳冠을 쓴 관음보살

1) 작품 사례와 특징

조선 후기의 보살상들은 머리에 크고 화려한 보관을 쓰고 있는 모습이 매우 특징적이다. 보관의 전체 형태를 만든 다음 봉황과 학, 구름장식, 화염문 등을 별도로 만들어 보관 표면에 구멍을 내고 고정시키는 형식이다. 1655년에 제작된 법주사 원통보전의 목조관음보살좌상(도 31), 17세기 갑사 보살좌상의 보관(도 32)이 대표적인 작품으로 조선 후기 대부분의 보살들이 쓰는 형식이라 할 수 있다. 보살상 이외에도 사천왕이나 천부

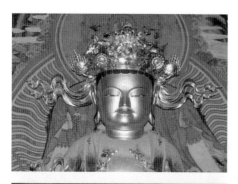

31. 법주사 원통보전 보살상, 조선후기, 충청북도 보은
32. 갑사 보살상의 보관, 조선, 충청남도 부여
33. 동조보관, 고려후기, 일본 대마도

상도 같은 보관을 착용한다. 이러한 형식은 고려시대의 보살상에서는 없던 형식으로 조
선 전기부터 등장했을 것으로 추측된다. 즉 고려시대의 보관은 두 개의 앞뒤 판을 따로
만들어 못으로 고정시키고, 보관의 정면도 역시 상하 두 개의 판을 대어 당초문과 화문,
화불 등을 투조, 타출, 또는 부조로 장식하며 상단의 윗부분에는 화염문을 돌출시키는
점에서 전체적으로 평면적인 느낌이 강하다(도 33). 이에 비해 조선 전기가 되면 은해사
운부암 보살좌상(도 34)이나 1561년 고창 선운사 참당암 목조관음, 세지보살상과 같이
건칠이나, 목조보살상들에 장식을 따로 만들어 붙이는 새로운 기법이 등장하게 된다.
즉 화불이나 꽃, 구름, 봉황을 따로 만들어 보관의 원판에 끼우기 때문에 입체적으로
변하는 점이 특징이며, 이에 따라 화려해지고 복잡한 경향을 띠게 된다. 조선 후기 보
살상의 보관은 조선 전기 보살상의 보관과 크게 다르지 않다는 점에서 전기에서 계승
된 것으로 추정되며, 1620년의 동국대학교 박물관과 가평 약수선원 소장의 목조보살입
상의 보관처럼 실제 보석을 상감하여 더욱 화려한 모습을 띠기도 한다(도 35).

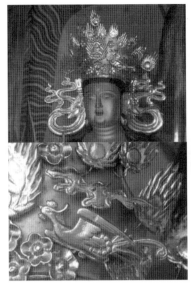

34. 목조보관과 세부, 은해사 운부암 보살좌상
35. 목조보살입상 보관, 조선 1620년, 동국대학교 박물관

2) 명대의 봉관

조선시대 보살상의 보관이 이전의 기법이나 장식과 다른 점은 명대의 외래요소로 추정되기 때문이다. 예를 들어, 장식을 따로 만들어 끼우는 기법은 명대의 보살상에서 이미 보이는 점에서 명과 연관될 수 있을 것이다. 그러나 명대 보살상의 보관은 산서성 쌍림사 보살상(도 36)이나 광등상사의 보살상처럼[29] 대체로 꽃이나, 당초, 화염문, 글자 등을 만들어 끼우는 점에서 조선시대 보살상과 차별된다. 전체적인 형상이나 장식의 구성요소들은 오히려 실제로 사용했던 황실의 관들과 밀접한 관련성을 보인다. 즉 중국의 황후나 귀부인들이 썼던 鳳冠 형식과 형상과 기법에서 매우 닮아 있다.

봉관이란 중국의 송대부터 명, 청대까지 황후들이 썼던 화려하고 아름다운 관으로 시대마다 조금씩 다른 양상을 띠며 발전하게 된다.[30] 조선 후기 보살상의 보관과 가장 닮은 예는 명대의 봉관이다. 북경 定陵에서 실제로 출토된 孝靖皇后의 봉관(도 37)이나 그림

29) 『山西佛敎彩塑』(中國佛敎文化出版有限公司, 1991), p. 104 참조.

30) 청대 불교조각에 표현된 봉관에 대해서는 정은우, 「경국사 목조대세기보살상의 특징과 조성연대」, 『동악미술사학』 4(2003), pp. 61-62 참조.

36. 쌍림사 목조보살좌상 보관, 명, 산서성 평요현
37. 정릉 출토 보관, 명, 북경

속의 仁孝文皇后의 봉관을 보면 전체적인 형상이나 기법에서 그 유사성을 찾을 수 있다. 먼저 죽사로 틀을 만든 다음 금사로 두르고 翡翠로 날개를 만든 용과 봉황, 각종 보주, 화염문 등을 금, 진주, 비취 등 각종 보석을 상감하는 형식으로 이루어져 있다. 즉 따로 만들어 붙이는 기법이라든지 꽃과 봉황으로 이루어진 구성요소, 그리고 양 옆으로 늘어진 수식 등 화려하고 입체적인 구조에서 매우 닮아 있다. 정릉은 북경 창평 천수산에 있는 만력황제와 孝瑞, 孝靖皇后의 능이다.

봉관에 대해 『明史』 「輿服志」에는 "鳳冠圓匡冒以翡翠 上飾九龍四鳳 大花十二樹 小花數如之 兩博鬢 十二鈿"이라고 기록되어 있다. 즉 용과 봉황, 크기를 달리하는 꽃들로 구성되었음을 알 수 있으며 양측으로 길게 장식을 늘어뜨리도록 하였다.

중국에서는 실제 보살상의 보관으로는 잘 보이지 않지만 주로 황후의 모습으로 비견되어 그려지는 성모상이나 원, 명대의 호법천들이 쓰는 관 형식에서 발견된다. 즉 북송대의 작품인 산서성 진사 성모상이라든지 1289년의 청룡사 길상천의 보관에서 볼 수 있다.[31]

31) 정은우, 앞의 논문, p. 62 참조.

3. 白衣와 鳳冠을 통해 본 관음과 황실의 이미지

38. 운정비행락도병 부분, 청

이상으로 조선 후기에 유행했던 머리장식으로 백의와 보관 장식을 살펴보았으며, 이들의 특징으로는 명대 황실에서 실제로 사용했던 머리장식과 관련이 있음을 알 수 있었다. 백의는 편의상 사용한 용어이지만 회화처럼 색이 표현되지 않아 적합한 명칭으로는 볼 수 없다.

실제 여인들이 사용했던 머리장식과 연관시켜 그 용어를 정리해 보면, 조선시대 『嘉禮都監儀軌』에 왕비의 頭飾 가운데 汝火(羅亇), 袂面紗, 首紗只 등의 단어가 보인다.[32] 汝火는 일반적으로 너울이라고 부르며 이전부터 있었던 두식의 하나로 몸 밑으로 길게 늘어뜨리는 고려시대의 蒙首와 비슷한 형상으로 추측된다. 면사라고도 부르는 면사는 '紫的羅'라고 하여 직물과 색까지도 규정하고 있는데, 仁祖莊烈王后 가례에 처음 등장하는 것으로 중국 명대의 황후 복식과 관련이 있는 두식으로 생각된다. 수사지는 같은 색과 재료에 길이 2척 4촌, 넓이 1촌에 4조로 이루어져 있다고 하여 정확하게 표현하고 있다. 즉 조선시대에는 비단으로 만든 길고 짧은 다양한 머리장식을 왕실에서 실제 사용하고 있었음을 알 수 있다.

중국의 경우 여인들이 머리에 쓰는 능이나 사를 이용한 머리장식은 사실상 오래 전부터 사용되었다. 당에는 帷帽와 風帽가 있었으며 송대에는 어깨까지 늘어뜨리는 蓋頭 등 사실상 거의 전 시기에 거쳐 약간씩 다른 형식의 능이나 사를 이용한 머리장식이 등장하였다.

중국의 명, 청대에는 여자의 두식으로 包頭가 유행하였다. 겨울에는 烏綾, 여름에는 烏紗를 사용하며 폭은 2-3촌, 길이는 이것의 2배 정도였다고 하여 머리에 짧게 두르는 머리장식이었던 것으로 추정된다. 작품으로 확인할 수 있는 예로 청대의 〈胤禛妃行樂圖〉의 윤정비가 쓰고 있는 머리장식이 검은색의 포두인데, 비치는 점에서 여름에 쓰는 오사임을 알 수 있다(도 38).

32) 유송옥, 『朝鮮王朝宮中儀軌服飾』(수학사, 1991), pp. 250-251, 首紗只는 『樂學軌範』 卷9 女, 妓服飾圖說에도 보이는데, 流蘇와 비슷한 장식으로 설명되어 있다.

따라서 앞에서 살펴보았던 구련보살이 쓰고 있는 짧은 머리장식은 명, 청대의 여인들이 직접 사용했던 포두와 관련이 있지 않을까 생각된다. 우리나라의 경우 고려시대에는 검은 비단으로 정수리에서 땅에 끌리는 긴 蒙首라는 너울이 이미 사용되고 있었다.[33] 조선시대에도 가례도감에 너울이나 면사포라는 용어가 등장하는 점에서 조선 왕실에서도 유사한 머리장식이 이용되었음을 알 수 있다. 그러나 수종사 보살상이 쓰고 있는 머리장식은 조선시대의 너울이나 면사포보다는 길이가 짧은 점에서 명, 청대의 포두에 더 가깝게 느껴진다.

중국에서도 아직 용어에 대한 구체적인 언급은 없다. 다만 보살상의 현상 설명에서 전체를 쓰는 경우에는 우리나라와 같이 백의, 어깨까지 드리우는 경우 백사건, 풍모 등으로 실제 복식에서의 용어를 그대로 따르고 있다. 이를 적용해 보면 가례도감에 등장하는 여인들의 머리장식은 머리 뒤로 길게 늘어뜨리는 형식으로 너울이나 면사라고 불렀다. 그렇다면 보살상이 쓰고 있는 짧은 머리장식은 백의보다는 짧은 너울 또는 短面紗라는 용어가 적당하지 않을까 생각된다.

보살상의 보관 역시 중국에서 유행했던 봉관 대신에 조선시대의 『嘉禮都監儀軌』에 의하면 珠翠七翟冠이 태종 3년(1403), 문종 즉위년(1450)-인조 3년(1625)까지 16회에 걸쳐 명으로부터 하사된다. 그리고 이후에는 적관 대신에 髢髮에 대잠과 소잠으로 전체를 장식하는 머리모습으로 바뀐다.[34]

즉 중국의 봉관 대신에 적관이 15세기 초부터 17세기 초반까지 조선 왕실에서 사용되었음을 알 수 있다. 봉관의 모습은 고려 1302년 경신사 수월관음도에서부터 등장하기 시작하지만 실제 조각에서는 조선 전기 보살상에서부터 보이는 점에서 실제 왕실에서 사용한 봉관이나 적관에서 응용되었을 가능성이 크다고 생각된다.

이상에서 살펴본 바와 같이 조선 후기 보살상의 머리장식인 백의와 봉관에서 차용된 보관형식은 여인들의 머리장식과 관련되며, 그 중에서도 궁중에서 실제 사용하였던 머리장식과 연관되어 있음을 알 수 있다. 이는 수종사탑 내 출토의 백의관음상이 조선왕실의 대비가 발원한 작품이라는 점과 관련되며, 명대 황실의 신앙과 이미지를 반영한 구련보

33) 徐兢, 『宣和奉使高麗圖經』 20권, 婦人條 貴婦, 婢妾, 賤使.
34) 유송옥, 앞의 책, pp. 218-219.

살의 유행과도 시기적인 차이가 크지 않은 점에서 이의 영향과 무관하지 않을 것으로 추정된다.

또한 이러한 황실적 이미지의 결합은 조선 전기의 표면적인 억불정책과도 연관된다고 보인다. 즉 서민에 의해서보다는 왕실을 중심으로 신앙이 이어지고 불사가 이루어지면서 오히려 명대 황실에서 유행한 불교미술이라든지 실제 왕실에서 사용했던 관형식과 결합될 수 있었을 것으로 생각된다.

V. 梵天과 帝釋天의 천부 도상

범천과 제석천으로 대표되는 천부상은 독립적인 조상으로 제작되는 통일신라시대의 석굴암 상을 제외하면 이후 남아 있는 작품은 매우 적은 편이다. 다만 고려시대에는 작품은 거의 없지만 제석천과 관련된 법회 기록이 많이 남아 있어 지속적으로 제작되었을 가능성은 매우 높다고 본다. 이후 조선시대에는 후기에 이르러 조각으로 된 천부상들이 다수 제작된다. 이 상들은 대부분 두 구씩 쌍으로 남아 있으며 통일신라시대의 범천과 제석천 도상인 금강저와 불자를 들고 가사나 도포, 천의를 입은 모습과는[35] 다른 자세와 도상을 보이는 점이 특징이다.

진주 청곡사 목조 제석천과 범천상을(도 39) 비롯해서 1634년의 고창 선운사 대응보전의 목조범천입상과 목조제석천입상(도 40),[36] 완주 송광사 나한전의 1656년 목조범천, 제석천상,[37] 1862년의 강원도 청량선원 목조제석천상 등이 대표적인 작품들이고 최근 들어 그 예가 더 발견되고 소개되기 시작하였다(표 4). 현재 소개된 천부상은 10여 구에 달하지만 원래의 전각에 그대로 남아 있는 경우가 적어 그 기능과 신앙적인 측면에서의

35) 허형욱, 「석굴암, 범천, 제석천상의 도상의 기원과 성립」, 『미술사학연구』 246.247(2005.9), p. 37.

36) 고창 선운사에는 현재 대응보전 삼세불상 양 측면에 서 있는 천부상을 비롯하여 성보박물관에도 또 다른 천부상들이 나한상과 함께 남아 있다. 삼세불상은 1634년에 제작된 상으로 알려져 있다. 『한국의 사찰 문화재(전라북도, 제주도편)』, p. 252, 도 1207, 1208 참조.

37) 위의 책, p.400, 도 1973, 1974 참조.

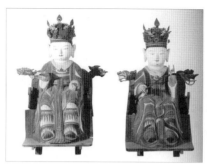

39. 천부상, 조선 후기, 진주 청곡사
40. 제석천상, 조선 후기, 고창 선운사 대웅보전

연구는 아직 어려운 편이다. 다만 나한전이나 응진전에 많이 남아 있는 점은 주목된다. 이 작품 가운데 청량선원 제석천만이 현재 단독상이며 나머지는 모두 두 구가 함께 남아 있어 쌍으로 제작되는 경우가 일반적이었을 것으로 추정된다.

그런데 두 구씩 제작된 천부상의 경우 불상의 발원문에 이에 대한 명칭이 씌어진 내용이 남아 있어 어느 정도 존명에 대한 추정이 가능하다. 김제 귀신사 목조삼세불좌상의 복장발원문에 의하면 "아난 가섭 16아라한 좌우제석" 그리고 이어서 시주자 명단에 "左輔帝釋大施主 金高山兩主 右輔帝釋大施主 祖能兩主"라 쓰여 있다. 1656년의 완주 송광사 목조석가불좌상 복장발원문에도 석가여래와 제화갈라, 미륵의 삼불과 더불어 "16나한, 500성문, 용녀, 左右帝釋, 좌우장군" 등의 명칭이 보이며, 1685년의 고흥 능가사 목조삼세불좌상에는 "16대아라한, 29동자, 2사자, 2제석"이라는 명칭이 등장한다. 즉 두 구가 남아 있는 경우 범천이 아닌 두 구의 제석천으로 제작되었음을 확인할 수 있으며, 16나한의 측면에 배치하는 것이 일반적임도 현존 작품이나 기록을 통해 알 수 있다.

표 4에서 제시한 12구의 천부상 가운데 명문 기록이 남아 있는 경우는 귀신사와 송광사 단 두 사례에 불과하기 때문에 일반적으로 범천과 제석천으로 제작되었는지 혹은 명문과 같은 두 구의 제석천으로 처음부터 만들어졌는지는 단정 짓기 어렵다. 다만 조선 후기의 도상들이 전기의 작품들과 유기적인 연관성을 가지고 있다면 조각은 아니라 하더라도 불화에 등장하는 제석천도와 관련이 있을 가능성도 있을 것이다. 즉 불화에서는 2제

석천도, 3제석천도 등 제석천만을 연속해서 그리는 경향이 조선 전기부터 나타나며, 이러한 경향은 중국과도 다른 도상적 특징을 보이는 점에서 매우 주목되기 때문이다. 다시 말해 조선 전기에 이미 왕실과 연관된 이미지를 차용하는 제석천도와 같이 제석천상이 제작되었을 가능성이 높으며, 보편화되는 과정에서 나한과 함께 수호신으로서의 역할을 담당하였을 가능성도 생각해 볼 수 있다.

남아 있는 조선 후기 범천과 제석천상의 특징으로는, 좌상 또는 입상의 자세가 대부분이며, 좌상의 경우 용이 조각된 의자에 두 다리를 밑으로 내리고 앉아 있다. 보관이나 착의법은 거의 비슷한데 머리에는 화염과 봉황을 조각한 보관을 썼으며 사각형의 각진 얼굴과 밋밋한 신체 표현에서 조선 후기 불상의 모습과 크게 다르지 않다. 청곡사의 경우 두 상 모두 원래는 지물을 들었던 손의 모습을 보이는데 현재는 한 구의 지물만 남아 있다. 착의법은 안에 흰색의 衫兒를 입고 그 위에 포를 입었으며 운견을 걸치고 하피를 두른 모습이다. 하의에는 치마를 입었는데 이를 묶은 띠가 몸의 중앙으로 가늘게 늘어져 있으며 아름다운 문양이 장식되어 있다. 다른 한 구는 포 위에 운견을 착용하여 차별화하고 있다. 두 상에 표현된 의복이 차이가 범천과 제석천의 도상적 차이인지 단순히 표현 요소의 차이인지는 알 수 없다. 지물은 거의 없어져 확인이 어려운데 1685년의 능가사 범천, 제석천만이 두 상 모두 연봉오리를 들고 있으며, 청곡사 범천상은 여의를, 제석천의 오른손에는 무엇을 들었던 듯 엄지와 중지를 구부린 모습이다. 1741년 조성의 여수 흥국사

〈표 4〉 조선 후기 범천, 제석천 작품 사례

번호	연 대	사 찰	수와 명칭	재질	자세	크기(cm)		전각 및 봉안처	비고
1	1624년	순천 송광사	2 구	소조	좌상	91.5,	91.5	응진당	
2	1634년	고창 선운사	2 구	목조	입상	88.0,	90.0	대웅보전	
3	1656년	완주 송광사	좌우제석	목조	좌상	146.0,	150.5	나한전	좌우에 동자상
4	1685년	고흥 능가사	2 제석	목조	좌상	102.0,	100.5	응진당	
5	1700년	곡성 도림사	2 구	목조	좌상	67.4,	65.7	응진당	
6	1701년	해남 대흥사	2 구	목조	좌상	52.9,	52.0	응진당	
7	1706년	영광 불갑사	2 구	목조	좌상	66.0,	66.0	팔상전	
8	1862년	평창 상원사	1 구	목조		80.0		청량선원	
9	17세기(추정)	진주 청곡사	2 구	목조	좌상			해인사성보박물관	보물1232호
10		금산사	2 구	소조	입상	315.0,	315.0	미륵전	
11		해남 미황사	2 구	목조	좌상	78.0,	75.0	응진당	
12		고흥 금탑사	2 구	소조	좌상	61.0,	65.5	나한전	

41. 쌍림사 범천, 제석천상, 산서성 평요현

제석천도를 보면 의좌상에 손에는 寶扇을 들고 있어 아마도 있었다면 같은 지물을 들고 있었을 것이나, 1730년 고흥 능가사의 제석천도에는 지물이 없는 경우도 있어 조각의 경우도 마찬가지였을 것으로 추정된다.

이상에서 살펴본 조선 후기 천부도상의 특징은 그렇게 뚜렷하지 않은 편이다. 그리고 쌍으로 표현된 두 상의 차이 역시 큰 변화가 없어 범천, 제석천인지 혹은 실제로 제석천 상으로 제작하였기 때문인지도 역시 판단하기 어렵다.

중국의 경우 천부상들의 제작은 특히 명대 이후 매우 활발하게 제작되는 점에서 일단 은 중국과의 영향 관계를 생각해 볼 수 있다. 명대의 천부도상은 많이 남아 있으며 도상 적 특징을 구분할 수 있는 작품도 있다. 북경의 지화사에는 항마촉지인을 한 목조석가좌 상의 양측에 시립한 금강저를 든 금강(제석천)과 불자를 든 범천을 배치한 삼존불상이 있 으며, 산서성 쌍림사처럼 천수관음의 좌우협시로, 또는 미륵보살의 좌우에 남녀의 모습 으로 배치하는 경우도 있다(도 41).[38] 가장 많은 예는 삼세불을 모시는 대웅보전의 경우 그 양측으로 28존 혹은 20존의 천부상들을 세우는 방식이 유행하는데, 화엄경에 의거한 권속들과 도교적 천신개념이 융합된 조상의 특징을 보인다.[39] 공통점은 본존의 좌우에 범천과 제석천을 배치하는 점이다.

38) 李純 丁鳳澤 主編, 『雙林寺』(河北美術出版社, 2002), 도 11-13, pp. 23-25.

명대의 범천과 제석천상들은 서 있는 입상이 많으며 지화사 천부처럼 남성의 모습으로 표현하는 경우도 있지만, 남성과 여성 즉 황후와 황제의 모습으로 표현하는 경우가 일반적이다. 지화사 대웅보전의 좌우 협시로 등장하는 제석천과 범천은 남성으로 표현하는 경우인데, 머리에는 보관을 쓰고 소매가 넓은 大袖衣에 운견을 걸친 복잡한 옷을 입고 있다. 이러한 착의법은 산서성 진성의 二仙觀에 모셔진 송대 말의 작품처럼 도교의 상들에 많이 표현되었던 것으로, 이후 불교의 천부상들에 적용되며 원, 명, 청대의 많은 작품들이 남아 있다. 손에는 금강저와 불자를 들기도 하지만 쌍림사 천부상처럼 합장을 하거나 두 손을 마주 잡아 지물 자체가 없는 경우도 많다.

이렇게 남녀의 모습으로 표현되는 범천과 제석천의 표현은 조선 전기의 화엄경변상도에서 보인다. 이 사경의 변상도에서는 범천이 방기와 함께 남성의 모습으로 배치되어 있는데,[40] 조각과 달리 조선시대의 그림에 등장하는 천부상의 모습은 남녀의 모습으로 혹은 남성상으로 많이 등장한다. 조선 전기에는 독존도로서 마치 황후의 모습으로 표현된 제석천도, 삼제석천도 등이 알려져 있으며,[41] 1730년 송광사 성보박물관의 제석천도, 여수 흥국사의 1741년 제석천도 등 조선 후기까지 이어지게 된다.[42]

현재 조선 전기의 범천, 제석천상은 남아 있는 예가 없어 실제 있었는지 알 수 없다. 다만 불화의 예로 본다면 있었을 가능성도 배제할 수 없을 것이다. 조선 후기의 천부상

39) 조각으로 남아 있는 군집형 제천상은 명대의 특징이 아닌가 생각되며, 그 시원적 작품인 송대의 제천집회도가 교토 滿願寺에 남아 있다. 본존을 중심으로 일렬로 늘어선 모습 등에서 그 이전부터 형성된 도상이 명대까지 이어졌을 가능성이 높다. 奈良國立博物館, 『東アジアの 佛たち』(1996), 도 154, p. 151 참조.
 명대에 유행하는 20제천의 명칭은 다음과 같다. 제석천-범천, 마후라가-아수라, 자미대제-건달바, 긴나라-유마결, 지장왕-염마라(yama), 마호수라천-길상천녀, 북방 다문천-동방 지국천, 서방 광목천-남방 증장천, 월천-일천자, 위태-밀적금강, 마리지-변재천, 산지대장-괴자모(訶梨帝母), 보리수신-현우지신, 동악대제-난다발난타.
40) 『木板에 새긴 佛心』(대한불교 천태종 관문사, 2006.10), 도.12.
41) 박은경, 앞의 논문, 『조선 전반기 미술의 대외교섭』, pp. 113-118.
42) 조선 후기에는 제석천도 독존만이 아니라 대흥사 대양문의 좌우측에 봉안하거나, 마곡사 괘불이나 장곡사괘불과 같이 '상방대범천왕', '도리천주제석천'의 방기와 함께 왕과 왕후의 모습으로 묘사되고 있어 권속으로 등장하는 경우가 많은 것 같다. 이 점은 응진전에 권속으로 등장하는 조각의 경우와도 비슷한 성격을 보인다.

들은 명대의 범천, 제석천의 형식과 보관을 쓰고 포를 입으며 띠 매듭을 길게 늘어뜨리는 착의법에서 상통점이 아주 없는 것은 아니지만 명대 천부상과의 직접적인 연관성은 적게 느껴진다. 다만 명대에 천부상의 제작이 성행하면서 우리나라에 전해졌을 가능성은 배제할 수 없을 것이다.

VI. 맺음말

조선 후기의 불교는 신앙적인 측면에서만 본다면 이전에 비해 떨어지는 점은 부인할 수 없다. 서산대사 휴정도 『청허당집』에서 "濡釋雖云一 一忙而一閑"이라 하여 불교에 대한 믿음이 적어진 당시의 신앙을 '한가롭다' 라는 말로 대변하고 있다. 불교에 대한 당시 사대부들의 시각은 1488년 崔溥의 『漂海錄』 2권 戊申년 3월에서 중국인은 도교와 불교를 믿는다는 말에 "조선은 유술을 중히 여기고 의방은 그 다음이며 불교는 있지만 좋아하지 않으며 도법은 없다"라고 하는 말에서도 알 수 있다. 신앙에서의 이러한 경향은 새로운 청대의 불교미술이 전해지지 않은 원인이 되었을 것이며 이전의 조선 전기적 전통이 이어지는 결정적인 이유였다고 본다.

조선 후기 불상의 특징 가운데는 조선 전기와 연결되는 도상 및 형식적인 특징이 다수 발견되며 그 연원은 중국 명대의 불상들에서 찾을 수 있었다. 그 가운데 삼세불 형식이라든지 백의를 쓴 관음보살상과 봉관형 보관을 쓴 보살상, 그리고 제석천으로 대표되는 천부 도상을 중심으로 살펴보았다. 특히 백의와 봉관형 보관을 쓴 관음보살의 모습에서는 조선 왕실과 명대 황실의 이미지가 불교의 도상과 연결된 사례로서 매우 주목된다. 즉 궁중내의 여인들이 쓰는 翟冠이나 鳳冠의 요소나 기법들이 차용되며, 머리에 쓰는 너울이나 면사포를 직접 머리에 쓰는 요소들은 명과 조선시대 보살상의 특징이라고 할 수 있을 것이다.

이러한 외래요소 이외에도 이 글에서 다 다루지 못한 많은 부분들이 남아 있다. 새로운 비로자나불상의 수인이라든지 사천왕의 도상과 지물 등도 역시 명대의 불상 또는 그 이전의 형식들과 연관되는 중요한 요소라 생각된다.

현재 명, 청대의 불교조각 연구는 아직 초보적인 수준에 머물러 있는 편으로 자료 조사

조차 이루어지지 않은 실정이다. 특히 수도 북경을 중심으로 한 명, 청대의 궁정 양식은 개인이 조사하는 데 한계가 있으며 사진 촬영도 매우 제한되어 있다. 앞으로 이 지역의 불상들이 조사되고 명, 청대의 불상들이 체계적으로 연구된다면 조선시대의 불교조각 연구도 한층 탄력을 받을 것으로 생각된다.

조선 후반기 建築의 對中 교섭

_ 이강근(경주대학교 교수)

차례

Ⅰ. 머리말

Ⅱ. 궁궐 침전의 無樑閣

 1. 용어의 개념과 용례

 2. 無樑閣과 卷棚

Ⅲ. 궁궐 내부의 벽돌집

 1. 〈東闕圖〉의 文華閣 · 漱芳齋

 (1) 文華閣의 명칭과 기능

 (2) 漱芳齋의 명칭과 기능

 2. 景福宮 集玉齋

Ⅳ. 맺음말

I. 머리말

조선 후기 건축의 예술적 성과에 대해서는 두 가지 상반된 평가가 있다. 즉, 이 시기의 과다한 장식 사용이 건축의 퇴보를 가져왔다고 보는 부정적 입장과 배치와 부재 선택에서 보이는 자연주의적 경향이 고유색의 발현을 가져왔다는 긍정적 입장이 맞서 왔다. 과다한 장식의 사용이 이 시기 한, 중, 일 삼국의 건축에서 공통적으로 보인다는 데 착안하면 교섭 가능성을 말할 수도 있겠으나,[1] 구체적으로 삼국의 교섭 과정과 결과를 밝혀낸 본격적인 연구 성과는 거의 없다.

조선과 淸의 외교관계는 제한적인 공식적 관계로서의 조공 관계였으며, 1645년부터 1880년까지 236년 동안 淸은 151회, 조선은 1637년부터 1874년까지 모두 870회의 사신을 상대국에 파견하였다.[2] 청나라 사행 길에 얻은 견문을 기록으로 남긴 연행록이 오늘날까지도 100여 편 이상 전해지고 있다. 그 가운데 특히 18세기 후반부터 19세기 전반까지의 연행록은 청나라로부터 무엇을 배워야 할 것인지를 고심한 생생한 현장 기록이기도 하다. 燕行 사신들이 보았던 중국건축에는 北京 같은 역사도시, 熱河 같은 신도시, 궁궐이나 원림 같은 황실건축, 불교와 도교를 포함한 온갖 사묘 건축 등이 있었다. 이 밖에 사신들은 이용후생적 관점에서 민간의 주거와 도로, 시장 등을 세심하게 살펴보고 기록하였다.

이러한 기록이 조선 사회에 널리 알려지면서 조선의 건축 환경을 개선하는 데 벽돌이 필요하다는 생각이 확산되었으며, 실학자 개인이나 왕실에서 벽돌조 건축에 대한 실험적인 시도가 있었다. 즉, 북학파 선비들에 의하여 개혁적인 방안이 제시된 뒤에도 공공건축이나 민간시설에 아직 새로운 건축이 형성되지 못하였을 즈음, 군왕인 정조와 개혁적

1) 김정기, 「한국의 건축과 미의식」, 『한국 미술의 미의식』(한국정신문화연구원, 1984), pp. 44-45, "조선시대 말 청과의 교류를 통하여 도입된 淸代 건축의 장식적 의장인 落陽(건물 주간의 두 기둥 측면과 창방 밑에 걸쳐서 길게 부착된 당초 문양 등을 조각한 장식판)은 일부 궁전건축이나 관에 의해 건립된 건축에서는 외교적 필요 때문에 채용되기도 하였으나 일반적인 건축이나 사찰건축 등에서는 거의 채용되지 않았다. 이러한 현상 역시 그러한 장식 자체가 우리의 전통적인 미의식에 부합되지 못했기 때문인 것으로 생각되나 그러한 사실의 밑바탕에는 정착된 전통양식을 고수하려는 기본적인 성격이 있는 것이라고 볼 수 있는 것이다."
2) 최동희, 『조선의 외교정책』(집문당, 2004), pp. 58-59.

인 집권관료들의 주도로 華城이라는 새로운 성곽도시가 건설되었다. 그런데 18세기 말에 마치 꿈처럼 건설된 이상적인 도시 화성의 건축이 앞 시기의 어떤 준비과정을 거쳐 가능할 수 있었는지, 아울러 화성 건설의 경험이 정조 사후인 19세기에 어떻게 계승되었을까 하는 건축사적 문제에 대한 탐구가 아직은 시작 단계에 머물러 있다.[3]

이 글에서는 조선 후반기 문화사에서 차지하는 對淸 관계의 중요성에 비추어 건축에서 산견되는 중국풍 건축에 주목하였다. 특히 궁궐 내부에서 산견되는 두 가지 中國風 건축 즉, 無樑閣과 벽돌조 건축에 초점을 맞추어 對淸 교섭의 폭과 깊이를 가늠하는 시금석으로 삼고자 한다.

II. 궁궐 寢殿의 無樑閣

1. 용어의 개념과 용례

無樑閣은 문자 그대로 풀이하면 '樑이 없는 閣', '樑을 쓰지 않은 閣'이 된다. 그렇다면 여기서 말하는 '樑'은 무엇을 가리키는가? 만일 大樑(대들보), 宗樑(마루보)에서처럼 '보'를 가리키거나, 오량집(五樑架)에서처럼 '도리'를 가리키는 것이라면, 무량각은 '들보가 없는 집'이나, '도리가 없는 집'이 될 것이다. 대들보 없는 집을 가리키는 용례는 불교건축에 대한 기록에서 주로 보인다. 모임지붕을 한 다각형 평면의 소형건물에 사용되고 있는 경우이며 금강산 약사전이 이런 예에 해당된다.[4] 지붕가구를 '樑架' 혹은 '梁架'라고 적고 '樑'이나 '梁'을 도리로 이해할 경우 무량각을 '도리가 없는 집'으로 해석할 여지도 있다.

3) 김동욱, 『18세기 건축사상과 실천-수원성-』(발언, 1996)이 이 분야 최초의 종합적인 건축연구서이다.
4) 강병희, 「정양사 약사전의 건축사적 변천」, 『건축역사연구』(2003. 9월)의 표 1에서 발췌. "정양사 안에 육각의 전각이 있는데 보가 없이 만들어졌다.……"(申翊聖, 「遊金剛內外山諸記」 1631년 8월), "육면무량각이 있는데 벽상에 불상과 오도자의 그림이 있다."(李東標, 「遊金剛錄」, 『懶隱集』卷5) 이 글의 필자는 無樑을 '보가 없이'라고 해석하여 육모 건물에 보를 사용하지 않은 경우를 상정한 듯하나, 1×1 칸 정자에서도 들보를 쓰는 경우가 있으므로 단정할 수는 없다.

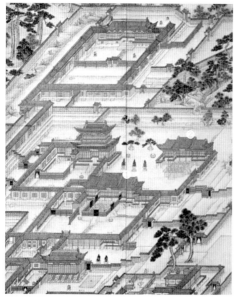

1. 대조전 조감
2. 대조전 종단면도
3. ❶대조전 ❷집상전〈동궐도〉 부분

그런데 무량각은 '무량갓'으로 불리면서 '지붕마루를 꾸미지 않고 지붕마루고개에 굽은 수키와와 암키와로 덮은 지붕'으로 정의되고 있다.[5] 사전에서나 실제 사용례에서는 '보나 도리와 같은 구조 부재를 사용하지 않은 경우라기보다는 지붕마루를 굽은 기와로 처리하는 마감 방식'을 가리키는 것으로 이해되고 있는 것이다. 흔히 '용마루 없는 지붕'이라는 풀이가 통용되고 있는 것도 마찬가지이다. 그런데 지붕마루를 '樑'으로 표현한 용어가 하나 더 있다. '樑上塗灰'가 그것인데, 지붕마루 부분에 회를 발라 마감하는 기법을 지칭하는 것으로 오늘날에는 '양성' 혹은 '양성바름'이라고 한다.[6] 왜, 언제부터 지붕마루를 '樑'으로 표기하게 되었는지는 알 수 없으나, 적어도 조선 후기에는 無樑閣과 樑上塗灰라는 용어가 널리 사용되었던 듯하다.

이러한 용어상의 혼란을 바로 잡기 위하여 용례를 하나하나 살펴보기로 하자. 우선 이 용어는 각각 헌종대와 고종대에 편찬된 두 종류의 『宮闕志』에 사용되고 있어서 널리 알려지게 되었다. 즉, 헌종대 『궁궐

지』에서는 창덕궁 大造殿(도 1, 도 2), 창덕궁 集祥殿(도 3), 창경궁 通明殿(도 4, 도 5) 등 3채의 건물을 설명하는 데 無樑閣이라는 용어가 사용되었으며 그 모습은 「동궐도」, 『창덕궁영건도감의궤』, 『창경궁영건도감의궤』에서 볼 수 있다. 또 고종대에 편찬된 『궁궐지』에서는 창덕궁 대조전, 창경궁 통명전, 경복궁 康寧殿(도 6, 도 7), 경복궁 交泰殿(도 8, 도 9) 등 네 건물에 無樑閣이라는 용어를 사용하고 있다.

앞에 든 건물 가운데 집상전은 헌종 때 헐려서 전하지 않으며,[7] 대조전은 1917년 소실된 뒤 1920년에 경복궁 강녕전과 교태전을 헐어 옮겨 다시 지은 것이다. 그러므로 통명전만이 1830년대에 중건된 건물 가운데 지금까지 유일하게 남아 있는 셈이다. 통명전 지붕은 '지붕마루를 꾸미지 않고 지붕마루고개에 굽은 기와로 덮은' 지붕임을 한눈에 알 수 있다. '용마루가 없는 지붕'인 셈이다.

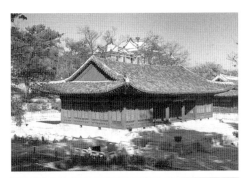

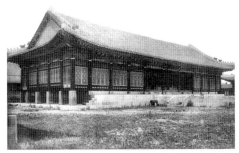

4. 통명전
5. 통명전 종단면도
6. 강녕전(『조선고적도보』)
7. 강녕전 복원 단면도

8. 교태전(『조선고적도보』)
9. 교태전 복원 단면도

　그런데 앞에서 인용한 무량갓의 정의에 이어 다음과 같은 해설이 덧붙여져 있어서 흥
미를 끈다.

　굽은 암키와와 수키와를 총칭하여 曲瓦, 무량갓기와 또는 안장기와라 한다. 서울 창덕궁

5) 張起仁, 『蓋瓦』, 韓國建築大系 Ⅵ(보성각, 1996), p. 181.
6) 이혜원 · 정정남, 「영건의궤에 나타난 樑上塗灰의 의미와 기법」, 『한국건축역사학회 춘계학술
　　발표대회 논문집』(2006. 5), pp. 308-315.
7) 창덕궁 집상전은 〈동궐도〉와 『창덕궁영건도감의궤』에는 나오지만, 헌종대 『궁궐지』에 '슥毁'
　　라고 기록되어 있어서 순조 말년부터 헌종 초년 사이에 헐렸음을 알 수 있다.

10. 무량갓기와(장기인, 『蓋瓦』)

대조전, 창경궁 통명전이 그 한 예이다. 궁전건축에서는 주로 내전건물에 쓰이었으며 중국에서는 작은 사묘에도 쓰인 예가 있다. 곡와는 曲女瓦와 曲夫瓦가 쓰이며 각기 두 장씩을 전후면이 이루는 각도에 맞게 합쳐 휘임하게 구부려 붙여 만든 기와이고, 수키와는 마구리 지름보다 중간 지름이 약간 크게 되어 있다. 무량갓은 무량각이라 궁궐의궤에 기록되고 있다.[8]

곡와의 여러 명칭과 암수 기와의 명칭(도 10), 한국에서의 용례와 중국에서의 용례, 기와의 형태까지 상세하게 설명되어 있는데, 무량각을 '마루고개에 곡와를 사용한 지붕'으로 정의 내렸기 때문에 위와 같은 부연 설명이 더해졌을 것이다. 그러나 이러한 정의가 다양한 사례를 충분히 담아내고 있는지는 용례 검토를 통해 재조명해야 할 것이다.

8) 장기인, 앞의 책, p. 181.

2. 無樑閣과 卷棚

경희궁의 두 침전인 융복전과 회상전의 지붕은 「西闕圖案」(도 11)이나 『西闕營建都監儀軌』(도 12, 도 13)에 '굽은 기와로 덮인' 모습으로 그려져 있으나, 웬일인지 헌종대 『궁궐지』에는 무량각으로 기술되어 있지 않다. 같은 책에서 왜 이런 차이가 발견되는 것일까? 이 문제를 해결하기 위해서는 다른 용례를 검토할 필요가 있다.

즉, 지금은 없어진 건물인 南關王廟 正殿의 앞부분을 無樑閣으로 표기한 경우가 있어서 주목된다.[9] 숙종 33년(1707)에 禮曹가 남관왕묘 수리감역소의 破傷處 조사 의견을 받아들여 임금께 올린 계문 중에 監役官을 別定하여 수리 일정과 제사물품, 材瓦, 鐵物 등을 마련할 수 있도록 분부해 달라고 청한 내용이 나온다.[10]

禮曹啓日, 因南關王廟修理監役所報, 正殿破傷處, 發遣戶 · 禮曹郎廳, 眼同看審, 則正殿南邊合長樑及昌防, 爲風雨所傷, 離退低下三寸許, 北邊合長樑及昌防, 離退一寸五分, 御間正門上道里, 南夾門上道里, 俱被雨漏, 中央撓下各二寸許, 正殿後面道里及長舌 · 昌防, 離退一寸五分, 門上引防腐朽, 離退二寸, 正殿三間, 全體向西傾側二寸許, **殿前無樑閣**御間中道里, 及前道里, 北夾間後道里, 大段損拆, 勢將折下, 事當趁凍前修改, 而但正殿南北合長樑修改一款, 則南北夾間, 必須盡爲毁撤, 然後可以付役, 而餘存者, 不過御間數樣, 其勢不得不移安. 蓋正殿全體西傾, 至於二寸許, 則將有頹圯之患, 今者只修其兩夾間有頹處, 似爲無益, 先正其全體後, 方可次第付役云, 本廟有頹處, 至於此多, 重修之擧, 似不可已. 修改吉日, 令日官推擇, 則今九月二十日辰時, 爲吉云, 先告事由, 移安祭則同日曉頭設行,

9) 남관왕묘는 1598년(선조 31) 5월에 건립되었는데, 건축공사에 조선인 목수와 니장이 참여하고, 명나라 군사가 노동력을 제공하였으며, 공사 진행은 조선 조정에서 설치한 도감이 맡아서 하였다.(「宣祖實錄」 선조 31년 4월 25일, 5월 13일) 창건된 지 100여 년이 지난 1707년에 이르러 크게 수리해야 할 만큼 문제가 생겼던 것이다. 그런데 이 건물은 1899년의 화재로 소실된 뒤(「고종실록」 고종 36년 양력 2월 14일), 그 해 5월에 재건되었으나(「高宗實錄」 고종 36년 양력 5월 24일, 『朝鮮古蹟圖譜』 사진과 關野 貞,『韓國建築調查報告』, 東京大學, 1902, 배치약도 참조), 한국전쟁 때 다시 소실되었으며, 현존 건물은 1957년에 재건한 것이다. 이 강근, 「조선 전반기 건축과 對明 관계」, 『朝鮮 前半期 美術의 對外交涉』(예경, 2006), pp. 153-187 참조.

10) 『承政院日記』 숙종 33년 9월 14일 (계해) 원본 437책/탈초본 23책 (8/8), 1707년 康熙(淸/聖祖) 46년.

11

12 13

11. 융복전과 회상전
 (『서궐도안』 부분)
12. 융복전
 (『서궐영건도감의궤』)
13. 회상전
 (『서궐영건도감의궤』)

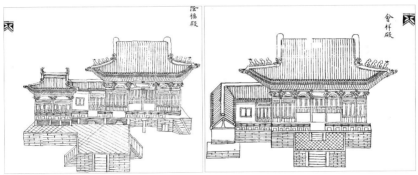

還安祭則待其畢役, 追後擇日設行, 而應行節目, 一依癸未年東關王廟重修時例, 別單書入,

材瓦鐵物, 則令戶曹急速措備, 別定監役官, 趁卽擧行事, 分付, 何如 傳曰, 允. 禮曹謄錄

　정전 앞 無樑閣의 파손 상태를 설명하면서 어간 중도리, 전도리, 북협간 후도리를 차례
로 언급했을 뿐, 上道理는 언급하지 않고 있다. 반면, 정전 어간 정문과 남협문이 비가 새
서 부재가 이완된 상황을 설명한 앞 문장에는 상도리가 등장하고 있다. 상도리는 오늘날의
종도리로 판단되며, 전도리와 후도리는 오늘날의 전후 중도리나 주심도리로 판단된다.

　그런데 남관왕묘 정전 앞의 무량각(도 14)은 현존하는 동관왕묘 정전(도 15)을 참조할
때, 본전 앞에 첨설된 軒을 가리키는 것으로 판단된다. 따라서 이 기록에서의 무량각은
'용마루는 있는데, 상도리가 없이 중도리로 지붕가구를 받친' 건물을 가리킨 것임을 알
수 있다. 현존하는 동관왕묘 정전의 軒에서 보듯, '마루고개를 곡와로 덮지 않은 채 지붕

14. 남관왕묘 前廊(『조선고적도보』)
15. 동관왕묘 종단면도

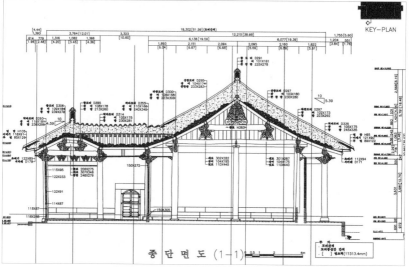

종 단 면 도 (1-1)

가구를 중도리로 받친 건물'을 무량각으로 지칭한 경우도 있음을 알 수 있다.

다만, 남관왕묘 정전의 軒이 마루고개를 곡와로 덮은 형식이었을 가능성도 배제할 수 없다. 그럴 경우 남관왕묘의 무량각은 '마루고개를 곡와로 덮고, 지붕가구는 종도리 없이 중도리로 받친'는 두 가지 조건을 모두 갖춘 건물이 된다. 사실 궁궐 내 무량각은 겉보기에 '마루고개에 곡와를 덮은 건물'이지만, 지붕 속 구조를 조사해 보면 종도리를 대신하여 2개의 도리(쌍도리)를 일정한 간격으로 벌려 최상부 구조재로 사용한 건물임을 알 수 있다.

『궁궐지』에서는 지붕마루와 지붕가구에 대한 각각의 조건을 모두 만족시킨 경우라야 무량각으로 기록하고 있는 것이다. 따라서 그림으로만 전해지는 경희궁의 두 침전은 굽

은 기와로 마루고개를 덮은 모습(=
용마루가 없는 모습)임에도 불구하
고, 쌍도리가 아닌 보통의 종도리
로 지붕가구를 받친 까닭에, 헌종
대 『궁궐지』의 편찬자가 무량각으
로 적지 않았을 가능성이 높다.

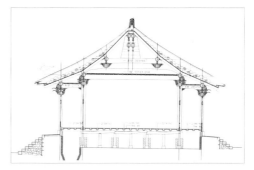

한편, 현존하는 창덕궁 희정당(도
16, 도 17)에는 여느 경우처럼 용마
루가 있지만, 지붕 단면도를 보면
종도리 위치에 두 개의 도리를 쌍
으로 사용하고 있다. 경복궁 침전
(강녕전과 교태전)을 옮겨 지을 때
원래는 없었던 용마루를 첨가한 결
과 무량각으로 부를 수 없게 된 것
이다. 동관왕묘 정전의 헌이나 창
덕궁 희정당은 서로 다른 방식으로
무량각의 한 가지 조건만을 만족시
키고 있는 셈이다. 덕수궁 중화전
(도 18, 도 19)의 지붕은 정전의 격
식에 맞게 용마루가 높은 지붕임에
도 불구하고 희정당처럼 쌍도리를
사용하고 있는데, 차이가 있다면
쌍도리 위에 다시 종도리를 얹었다
는 점이다.

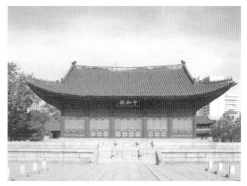

16. 희정당 종단면도
17. 희정당 지붕가구의 쌍도리
18. 중화전 정면
19. 중화전 종단면도

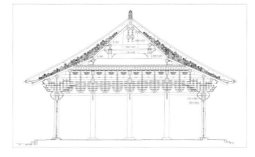

三檩无廊式　四檩卷棚式　五檩无廊式　五檩中柱式　六檩出廊式　六檩卷棚式　七檩无廊式

七檩前后廊式　七檩中柱式　八檩卷棚前后廊式　九檩前后廊式　九檩前后双步廊式

20. 중국건축의 梁架 형식

『궁궐지』에서는 두 가지 조건을 만족하는 경우에만 무량각이라는 용어를 적용했다고 생각되지만, 첫째, 현존하는 창덕궁 대조전처럼 쌍도리를 사용하지 않은 경우라도 마루를 곡와로 덮은 경우 둘째, 관왕묘 정전의 軒에서처럼 용마루가 있더라도 지붕가구에 쌍도리를 쓴 경우 등 두 경우를 모두 무량각으로 부르든지, 아니면 '無樑' 이라는 용어를 아예 새로운 용어로 대체할 필요가 있다.

이 문제와 관련하여 중국의 건축용어 가운데 '卷棚' 또는 '卷棚頂 (주앙펑 딩)이라는 용어를 참조할 필요가 있다.(도 20) 이 용어의 사전적 정의를 보면 두 가지 경우 가운데 어느 한 경우라도 만족시키는 경우까지 포괄하고 있음을 알 수 있다. 즉, '원호 모양으로 부드럽게 궁굴린 지붕마루' 라는 첫 번째 정의와 '마루도리 한 쌍을 사용한 지붕가구' 라는 두번째 정의 모두가 '卷棚' 에 해당된다는 것이다.[11] 비교하자면, 조선 궁궐의 무량각 침전과 현존 창덕궁 대조전은 모두 '卷棚' 의 첫째 정의에 잘 맞는다. 또 관왕묘 정전의 헌, 창덕궁 희정당, 덕수궁 중화전 등은 '卷棚' 의 둘째 정의에 딱 들어맞는다.

그렇다면 중국에서 이런 형식의 지붕이 전래되고, 관왕묘 정전이나 궁궐 침전 같은 건물에 활용된 것은 아닐까? 만일 그렇다면 그때는 언제일까? 16세기말–17세기 초의 왜란 직후로 생각된다. 남관왕묘는 중수 시기인 1707년으로부터 110년 전인 1598년(선조 31)에 건립된 건물로서, 명나라 장수들의 요청을 받아들여 조선 조정에서 설치한 도감이 공사를 주관하고 목수와 니장 등도 조선의 건축기술자가 담당하여 지은 건물이다. 그러나 건축 형식 자체가 명나라에서 성립된 외래적인 것이고, 우월한 지위에서 조선 조정에 압박을 가했던 명나라 장수들이 관여하여 지었기 때문에 건축형식도 명나라 관왕묘의 기본 형식을 따랐던 것으로 판단된다. 따라서 정전 앞에 첨설된 無樑閣 형식의 軒은 명나라 건

축형식을 그대로 옮겨온 것으로 보인다.

이번에는 궁궐 침전의 경우를 살펴보자. 광해군이 창건했다가 인조반정 이후 헐려서 창덕궁, 창경궁을 중건하기 위하여 그곳으로 移建된 仁慶宮의 침전 건물을 주목할 필요가 있다. 『궁궐지』에서 무량각으로 기록한 창덕궁 대조전, 창경궁 통명전, 창덕궁 집상전은 각각 仁慶宮의 慶壽殿, 淸瓦殿, 集祥堂을 옮겨 세운 건물이다. 이때 경수전이나 청와전에 弓瓦(女弓瓦, 夫弓瓦)가 사용되었다는 사실이 밝혀져 있다.[12]

여기서 광해군대 궁궐 창건에 깊숙이 개입한 사람 가운데 중국인 施文用을 주목할 필요가 있다. 그에 대해서는 『선조실록』과 『광해군일기』에 30여 차례나 언급되었을 만큼 자세한데, 광해군의 신임을 바탕으로 중 聖智와 함께 인경궁과 경희궁의 창건 공사에 참여하여 풍수와 좌향을 결정하였다. 그는 원래 왜란 때 원정 나온 명나라 군사로 조선에 남아서 살던 중, 정인홍의 조카딸에게 장가든 뒤 궁궐 창건 공사에 선발되어 참여한 것으로 알려져 있다.[13] 인조반정 직후 처형되었으나, 영조 때 벼슬이 추증되고, 정조대에 그

11) Qinghua Guo, 『A Visual Dictionary of Chinese Architecture: 中國建築英漢雙解辭典』(The Images Publishing Group Pty Ltd., 2002), p. 50. "屋脊的圓弧形的兩坡頂 屋架用兩條脊檁, 中間施羅鍋椽. juanpeng ding humpbacked rafter : A double sloped roof which smoothly sweeps over the entire space [without any ridge spine]; the roof frame consists of two parallel ridges spanned by curved rafters"

12) 『昌慶宮修理所儀軌』(인조 11). 홍석주, 「의궤가 전하는 궁궐건축의 진실」, 『건축역사연구』 (2005. 3), pp. 209-216에서 재인용. "『昌德宮修理都監儀軌』에 기록된 1所 작업의 '撤毀材瓦鐵物秩'에서 夫弓瓦 63장, 女弓瓦 63장이 기록되어 있다. 弓瓦는 궁궐의 정침전에 마루를 두지 않기 위하여 꼭대기를 둥글게 만드는 특수한 형태의 기와를 말한다. 따라서 慶壽殿은 인경궁의 정침전 중의 하나로 36칸 규모의 무량각 지붕을 한 건축물로서 대조전으로 이건되었다. 淸瓦殿은 앞서 살펴본 바와 같이 청기와지붕을 한 36칸 규모의 건물로서 통명전으로 이건되었다."

13) 「宣祖實錄」 선조 35년(1602, 만력 30) 9월 25일(갑신), 선조(修正實錄) 36년 5월 1일(병진), 「광해군일기」, 광해군 7년(1615, 만력 43) 10월 5일(무신), 11월 1일(계유), 11월 11일(계미), 광해군 8년 2월 19일(경신), 3월 24일(갑오), 광해군 9년 3월 19일(갑신), 4월 8일(임인), 4월 18일(임자), 4월 20일(갑인), 4월 26일(경신), 5월 3일(병인), 5월 17일(경진), 5월 20일(계미), 6월 3일(병신), 6월 7일(경자), 6월 14일(정미), 6월 17일(경술), 6월 21일(갑인), 6월 23일(병진), 6월 28일(신유), 7월 7일(기사), 7월 13일(을해), 11월 16일(정축), 광해군 10년 윤4월 16일(갑술), 7월 2일(무자), 광해군 13년 2월 30일(임신), 광해군 14년 4월 18일(계미), 7월 29일(계해), 광해군 15년 3월 14일(갑진).

자손이 벼슬자리에 등용되기도 하였다.[14]

21. 열하 피서산장 부분 조감

施文用은 목수가 아닌 풍수가로서 두 궁궐의 창건 공사에 참여하기는 했지만, 그 말고도 명나라 군사를 따라 온 자들 가운데 목수가 施文用의 경우처럼 조선에 머물러 있다가 궁궐 공사에 참여했을 가능성이 적지 않다. 그래서 중국인의 풍수적 관점뿐만 아니라, 중국 건축기술이 반영되어 조선 궁궐의 침전에 중국풍의 卷棚 형식 건물이 세워지게 되었던 것으로 해석할 여지가 있다.

〈東闕圖〉에 그려진 창덕궁 대조전이나 집상전에서 보이는 '山字形 卷棚'은 인경궁 경수전과 집상당(광해군대 창건)에만 특별히 채택된 형식이었을 것으로 해석된다. 집상전이 헐리고, 대조전이 소실된 뒤 이러한 형식의 卷棚은 조선 궁궐에서 자취를 감추게 되었다. 한편, 「西闕圖案」에 그려진 경희궁 융복전과 회상전(광해군대 창건)에는 처음부터 '一字形' 卷棚이 채택되었다.

궁궐 내 궁전 가운데 특별히 왕과 비 그리고 대비의 침전에만 채택된 새로운 지붕형식

14) 「正祖實錄」 정조 17년 계축(1793, 건륭 58) 7월 27일(무오). "故 義士 李士龍을 星州牧使에 추증하고 그 마을에 旌閭를 내렸으며 그의 자손을 錄用하였다. 전교하기를, '우리나라 名將으로는 충무공을 맨 먼저 손꼽을 것이지만 군사 출신으로서 천하에 이름난 사람으로는 오직 이사룡이 그 사람일 것이다.……지금 또 이사룡의 일로 인하여 생각해보니 본주에 大明洞이라고 일컫는 마을이 있다고 들었다. 이는 바로 임진왜란 때 우리나라를 원조해준 중국군 施文用이 살던 옛터라고 한다. 문용의 아버지 允濟는 兵部에서 벼슬하면서 兵部尙書 石公이 주장한 우리나라 원조 정책을 힘껏 도왔으며, 문용은 군사 사이에서 숱한 공을 세우고 그대로 우리나라 사람이 되었다. 宣祖 때 첨지중추부사를 제수하였고, 先朝 때는 참판을 추증하면서 '시문용 후손들을 賤役의 명단에 이름을 두지 말라.'고 전교하셨다. 그곳에 또 그러한 사람이 있다면 지금이라고 어찌 똑같은 예로 그의 자손들을 녹용할 방도를 생각지 않을 수 있겠는가. 증 참판 시문용의 후예들을 道伯으로 하여금 불러 보고 올려 보내게 하도록 하라.……"하였다.

이 무량각이고 이는 중국의 卷棚에서 비롯되었을 가능성이 크다고 생각된다. 여기서 卷棚이라는 지붕형식이 淸 皇室의 離宮에 적극적으로 채택되어 널리 사용되었다는 사실을 주목할 필요가 있다. 康熙帝(1662-1723)부터 乾隆帝(1736-1796)까지 3대에 걸쳐 건설된 이궁인 暢春園, 圓明園, 西山, 熱河의 避暑山莊(도 21) 등에는 正祖代에 청에 파견된 사신들에게 출입이 허용되기도 하였다. 연행 사신들의 견문과 수집 자료를 통해 卷棚이 전해지자 다시 한 번 조선 왕실의 침전 지붕형식 선택에 영향을 미쳤으리라고 생각된다.

Ⅲ. 궁궐 내부의 벽돌집

赴京使行 결과로 생산된 見聞錄 類의 燕行錄은 18세기 영·정조 시대에 이르러 지식인 사회와 왕실 내부에 적지 않은 영향을 주었다. 그 가운데 성곽으로 둘러싸여 상업적으로 번성하고 있는 도시에 대한 이야기는 가본 자에게나 듣는 자에게나 충격이었다. 만리장성으로부터 북경 황궁에 이르는 건축과 가로는 대개 벽돌로 지어져 있었다. 벽돌로 이루어진 궁궐, 성곽, 도시를 보면서 사신들은 조선의 낙후된 건축 환경을 돌이켜 보게 되었고, 벽돌 건축을 통해 조선의 마을과 도시 환경을 개선해야겠다는 이상적인 꿈을 품게 되었다. 그들이 벽돌을 통한 개혁을 부르짖기 전에도 물론 성곽을 벽돌로 쌓아야 한다는 의논 아래, 와서를 중심으로 꾸준히 벽돌 제조법이 개발되고, 시험적으로 몇 군데 축성이 이루어지기도 하였다. 그러나 그것은 성곽 건축에 한정되었다. 백성들의 집과 마을을 벽돌건축으로 개선하려는 노력은 거의 시도된 적이 없었다. 북학파의 건축론이 착안한 것은 이 대목이다. 박지원이 벽돌쌓기의 아름다움을 설파하고, 박제가 벽돌의 이익을 역설하는 동안에도 관이나 민간 어느 쪽에서도 구체적인 시도가 없었던 것일까? 여기서는 조선왕실에서 궁궐 안에 지은 벽돌집을 중심으로 살펴보자.

1. 〈東闕圖〉의 文華閣·漱芳齋

궁궐 내에 조성되었던 벽돌 건물의 존재는 이 물음과 관련하여 아무런 해답을 주지 않는 것일까. 〈東闕圖〉의 화폭 중심부에 그려진 유일한 벽돌조 건물은 重熙堂과 天地長男宮 (동궐도 제작 당시 효명세자의 거처) 사이에 위치하고 있는데(도 22), 처마 밑에 걸린 두

22. 왼쪽에서 오른쪽으로 ❶중희당, ❷문화각,
 ❸천지장남궁(〈동궐도〉부분)
23. ❶문화각, ❷수방재, ❸도서루(〈동궐도〉
 부분)

개의 현판에 각기 文華閣, 漱芳齋라고 적혀 있다(도 23).

단층 맞배지붕 건물로 정면 5칸, 측면 3칸(추정)이며 전면에 퇴칸을 두었다. 퇴칸 바닥
에는 전돌을 깔았으며, 어칸에만 4짝 분합문을 두어 출입하게 하였고 좌우 2칸씩 네 칸
에는 벽돌 화방벽 위에 창을 냈다. 향우측(동쪽) 벽에는 滿月窓을 냈으며, 寫琴廊이라는

이름을 가진 벽돌조 건물을 통로로 삼아 천지장남궁과 연결되어 있다. 정문인 寶雲門이나 동쪽 샛담의 샛문도 모두 벽돌로 만들었다. 정문 바로 안쪽에 대칭으로 세운 괴석이나 키가 큰 석등 그리고 독특한 평면 형태의 海棠榭은 문화각 공간이 창덕궁 내에서 아주 격조 높은 장소임을 암시해 준다. 그런데 이 건물의 쓰임새는 잘 알려져 있지 않다.

건물의 두 가지 명칭 중 어느 것도 헌종 초반에 간행된 『궁궐지』에 나오지 않는다. 게다가 좌우에 있던 천지장남궁과 중희당마저 현존하지 않는다. 天地長男宮 일곽이 純祖 30년(1830)에 불타버린 창경궁 迎春軒(정조 재위시의 거처)을 짓는다는 명분으로 이건되면서 없어졌고,[15] 重熙堂(정조 6, 1782년 창건)마저 1891년에 다른 곳으로 移建되었기 때문이다. 문화각 일곽의 여러 시설도 천지장남궁 이건을 계기로 헐렸을 가능성이 높다. 그래서 얼마 뒤에 편찬된 『궁궐지』에마저 기록되지 않은 것이다.

따라서 문화각·수방재의 기능을 이해하기 위해서는 중희당과 천지장남궁의 역할을 생각할 필요가 있다. 먼저 중희당은 정조 6년(1782) 창건 직후부터 정조 재위 기간 내내 便殿으로 사용되었으며, 순조 때에도 편전으로 사용되다가, 1827년 2월 18일부터 효명세자의 代理聽政이 시작되자 세자의 하례를 위한 政堂으로 사용되었다. 이때 세자의 便堂은 壽康齋였다.[16] 〈동궐도〉의 제작 시기가 효명세자의 대리청정기(1827-1830)일 가능성이 높다는 사실과 중희당은 세자가 하례를 받는 정당이고 천지장남궁은 세자의 침소라는 점 등을 감안할 때, 두 영역 사이에 놓인 문화각·수방재의 기능과 역할을 대충이나마 짐작할 수 있다. 이제 이 시기에 왕위에 있던 순조와 대리청정을 하던 효명세자가 이 건물을 어떠한 용도로 사용했는지 추적해 보도록 하자.

1) 文華閣의 명칭과 기능

먼저 文華閣이라는 명칭부터 살펴보자. 문화각은 헌종대 『궁궐지』에 나오지 않을 뿐 아니라, 사료 검색을 하여도 고종대 기사를 제외하고는 거의 나오지 않는다. 그런데 『內閣日曆』에 한 차례 나온 기사로부터 문화각의 창건 시기가 純祖代로까지는 내려오지 않음

15) 『궁궐지』(憲宗年刊), 창경궁 「迎春軒」 "純宗三十年庚寅燬 癸巳以 上命撤天地長男宮材移建."
16) 「순조실록」 순조 27년 2월 9일(을묘)에 청정절목을 정하고, 2월 18일(갑자)부터 하례를 받는 것으로 대리청정을 시작하였다.

을 알 수 있다. 즉, 1802년(순조 2) 7월 24일 기사에 '正祖 廟庭配享功臣 金鍾秀(1728-1799)에게 내린 교서'가 실려 있다. 이 글에 처음으로 문화각이 등장한다.[17]

17) 『內閣日曆』 1802年 七月 二十四日, "敎 正宗大王廟庭配享臣文忠公奉朝賀金鍾秀書 '王若曰…(중략)…淸操湖上之故宅空存奎壁文華閣中之餘芬未沫閟……"(밑줄은 필자)

18) 『內閣日曆』 고종 9 (1872), 12월 18일 임진. 以庭請四啓 答曰知道 彌文眞飾有何所益. 기사: "全羅監司李鎬俊疏其 伏以臣於前月二十八日 在湖南觀察使任所 伏承除旨以臣爲奎章閣直提學 仍管本職 如故臣雙擎九頓繼之 以惶汗浹背直欲攢 地而 不可得臣則一古家之不肖 後進耳晚暮 科名在於頭顧 已判之餘 遭際我 殿下特達之知 揚歷華顯 進陟無藝 夷考其本分 祗是常調 末 蔭常聞 內閣如在天上匪夫夫所 可拾級而可到 惟其鼓想之不及 故亦不知其豔慕 而嫪戀者矣 今忽拔擢於衆望之外 貯置於群英之中 噫院有六官提衡 總領大綱以老成爲體 直閣待敎分掌庶務 以淸峻爲望 惟直學不失淸峻之望 而實具老成之體地親職尤不與 他等所以官不必備 而不授於非 其人 況以外職而兼閣職特援 盛宋知州府兼觀文殿學士故事也 恩光所被榮觀赫然 湖山千里之遠 兩寵章不違咫尺 吏民父老瞻聆聳竦 乃識朝廷體貌之嚴尊於日月之上 虎符龍節輝映於奎壁圖書 之府 不待紅葯引步綾課 眠鳳池恩波游泳 而有餘榮矣 臣以淸愼爲世業 謹拙爲家學 英軌雋逸 不敢爲儕流先 自是 素守貼額之符 而一門四第 幷居是職 滿心愧悚 繼之以憂懼虎尾春氷不足以 擬其危也此臣所以義在必辭罔或崇飾例讓而沾沾爲冒進之計也仍又伏念臣之待罪藩司三歲于玆 矣 瘝溺居多而莫責收楡之效眷遇深重而且展報爪之限高牙在門豊儀登鐙 身事計非不侈且大也曷 嘗有獻爲慮憲裨益於承流宣化之地仰答 聖上南顧之念哉臣聞陳力就列不能者止臣之不能亦旣久 矣同朝忠屛縱未加司直之抨內省自疚寧容蟠泊而蹲冒乎棲管之灰候至則飛解纜之舟水至則浮臣 雖欲憑仗 寵靈安於溲泀其於乖廉防而致債誤非細故也玆庸略治短疏具 啓仰聞伏望 聖慈將臣新 授顯擄之閣職久居無效之藩寄竝行鐫免俾 公器用 刣賤分獲安焉臣無任屛營祈懇之至謹昧死以聞 答曰省疏具悉卿其勿辭藩任亦何輕遽益勉句宣之責."(밑줄은 필자)

19) 『正祖實錄』 정조 6년(1782) 5월 29일(을축). 대신들에게 내각을 설치한 뜻을 조목조목 일러 주다. "하교하기를, 내가 內閣에 관한 일 때문에 이미 한번 경등에게 환히 하유하려고 했었 는데 매양 그럭저럭 미루다가 지금에 이르기까지 아직 나의 本意를 宣諭하지 못하였다. 대 저 이제 卿宰의 지위에 있으면서 근밀한 반열에 출입하는 사람들은 어찌 本閣을 설치한 본 의를 모르겠는가?……今世의 사람들은 줏대가 없고 쇠약하고 나태한 것이 곧 習俗으로 굳 어져 있어 면려하기를 바랄 수 없고 진작되기를 기대할 수 없는 상황이어서, 사대부들의 名 節과 文學이 땅을 쓴 듯이 남아 있는 것이 없다. 내가 일푼이나마 바로잡아 보겠다는 방도 에 의거 특별히 내각을 설치하여 文華를 崇獎하고 있는데, 그 요점은 저들 사대부를 격려 권면시키기 위한 방도인 것이며, 華貫을 설치한 것은 그 요점이 저들 사대부를 聳動시키기 위한 밑바탕으로 삼기 위한 것이었다. 또 閣中의 先進의 부류들로 하여금 그 出處를 단정히 하고 威儀를 정제하게 함으로써 矜式이 되고 標率이 되는 자리로 만들게 하는 것이 대개 나 의 지극한 뜻이다. 어찌 부질없이 虛銜만을 설치하여 그 자신을 光榮스럽게만 할 뿐이겠는 가? 이 때문에 지난번의 綸音에서 詞藝를 崇獎한 것이 부질없이 虛文으로 귀결되었다고 한 것은 실효가 없는 것을 우려하는 뜻인 것이다. 잘은 모르겠으나 본각에 있는 여러 신하들은 또한 나의 이런 마음을 알고 있는가?"(밑줄은 필자)

24. 앞에서부터 뒤로 47)문화전, 48)수경전, 51)문연각(자금성 배치도 부분)

　김종수가 규장각의 제학과 대제학을 역임한 점, 奎璧이 규장각을 가리키는 말이라는 점[18] 등을 감안할 때, 文華閣이 규장각과 관련된 시설이었으리라고 짐작된다. 또 김종수의 몰 년이 1799년인 데서 문화각이 적어도 정조 때는 지어져 있었음을 알 수 있다. 정조 6년 (1782)에 왕이 내린 하교에도 규장각을 설치하는 목적이 '文華를 崇奬'하는 데 있음이 역설되어 있는 것으로 보아 규장각 설치 초기에 문화각이 세워졌을 가능성이 높다.[19]

　그렇다면 이 건물의 쓰임새는 무엇이었을까. 明에 파견한 使臣을 통하여 황성 안에도 文華 殿이 있었으며 그 쓰임새가 東宮 내 태자의 강연처임을 조정에서는 조선 초기부터도 잘 알고 있었다.[20] 명은 1407년-1421년에 걸쳐 창건된 북경 자금성내에도 동궁 앞쪽에 문화전과 문연각을 새롭게 지었다.

　淸 황실도 이를 그대로 계승한 듯, 나이 어린 황태자를 책봉할 때 문화전(도 24)에 사자 를 보내어 책봉하고 있다.[21] 문화전 일곽은 명 말기에 소실되었다가 문화전만 1683년(강 희 22, 조선 숙종 9)에 중건되었고, 문연각(도 25)은 1774년(건륭 39, 조선 영조 50)에서 야 중건되었는데, 문연각 중건 이후부터 문화전을 황제가 친림하여 경연을 받거나 친히 강학하는 장소로 삼았다고 한다. 한편, 1777-1778년 冬至使行에 副使로 갔던 이갑 (1737-1795)은 문화전이 "황제의 경연처이자 태자의 강학소"라고 기록하고 있어서, 淸

25. 문연각 전경

代 紫禁城 文華殿의 역할을 조선 조정에서도 정확히 파악하였음을 알 수 있다.[22]

중국 문화전의 기능을 참고할 때, 창덕궁 문화각은 정조 재위 시에는 정조의 경연처이자 세자 시절 순조의 강학소였고, 순조 재위 시에는 순조의 경연처이자 효명세자의 강학 장소였을 것으로 짐작된다. 그런데 중국 황성 내의 문화전 뒤에 藏書處인 문연각이 있었던 것처럼,[23] 창덕궁 문화각 앞마당에는 2층의 圖書樓가 있었다. 이 도서루는 이름 그대로 정조 1년(1777) 사신들이 청에서 수입해 온 『古今圖書集成』을 소장했던 곳일 가능성

20) 「太宗實錄」 태종 24권 12년 12월 5일(병진). "世子右賓客 李來가 상서하였다. 대략은 이러하였다. '신은 지극한 은혜를 입어 외람되게 勳盟에 참여하였고, 또 末學으로 욕되게 書筵에 참여한 지 이제는 8년이나 되매, 밤낮으로 조심하오나 아직 조금도 도움 됨이 있지 못하였습니다. 그윽이 생각하건대, 儲副를 배양하는 방법이 어찌 한갓 經傳만 講明하는 것뿐이겠습니까? 文王이 세자가 되어서는 하루에 세 번씩 뵙고, 視膳하며 問安드렸는데, 친히 하지 아니함이 없었으니, 대개 효도란 百行의 근원이므로 능히 자식 된 직분을 다한 뒤에야 임금이 도리를 다할 수 있기 때문입니다. 지금 우리 세자가 천성이 睿明하고, 緝熙의 학문도 날로 성취하여 그치지 아니하나, 宮邸가 대궐에 가깝지 못하여 반드시 儀衛를 갖추고서야 행차하게 되는 까닭에 어쩌다가 하루에 세 번 뵈옵는 三朝之禮를 빠뜨리는 때도 있으나, 어찌 아들 된 도리에 결함이 있지 아니하겠습니까? 또 호의를 갖추고 詣闕한 뒤에는 혹은 날이 늦고 혹은 편치 못하여 항상 停講하시니, 이것도 작은 실수가 아닙니다. 신이 또 일찍이 중국에 奉使하여 친히 文華殿이 左順門 밖에 있는 것을 보았습니다. 매일 아침마다 황제가 奉天門으로 거둥하면, 태자는 걸어서 이르러 政事를 듣는 데 참여하고 上奏의 일이 끝나면 殿으로 들어가 문안하고 돌아와 講筵에 나아갔습니다. 이로써 본다면 東宮이 대궐에 가깝지 못한 것은 실로 未便합니다. 하물며 앞에는 閭閻이 막았고, 垣墻도 드러났으니, 또한 존귀한 이가 거처할 곳이 못됩니다……."

이 높다.[20]

세자 시절 書筵을 통하여 淸의 문화 동향에 대하여 적지 않은 관심을 가졌던 정조이기

21) 「正祖實錄」 정조 8년 7월 2일(을묘). 金魯鎭을 예조 판서로 삼았다. 김노진(1735-1788)이 아뢰기를, "王世子를 책봉하는 예식에서 冊文을 받는 의식 절차에 대하여 『大明會典』에는, '세자가 나이가 들었으면 天子가 대청에 나가서 책문을 주고, 나이가 어리면 使者를 보내어 거처하는 宮에서 책봉한다'는 문구가 있고, 우리 왕조의 전례에서도 또한 대신의 陳達함에 따라서 사자를 보내어 책문을 준다는 의식이 있으니, 稟旨하기를 청합니다." 하니, 임금이 영의정에게 물었다. 영의정이 말하기를, "明나라 嘉靖皇帝는 몹시 어린 나이에 예식을 거행하였기 때문에, 사자에게 명하여 符節을 가지고 文華殿에 가서 황태자에게 책문과 御寶를 주었고, 우리 조정에서도 또한 그대로 따라서 시행하였습니다. 이번에도 마땅히 이 전례를 준용해야 할 것입니다." 하니, 그대로 따랐다……

22) 이갑, 『燕行記事』 중 聞見雜記 上, "태화전의 東廡는 協和門이고 西廡는 雍和門인데, 협화문의 동쪽에서 조금 북으로 가면 文華殿으로 곧 황제의 經筵과 東宮의 강학하는 곳이며, 옹화문 서쪽에서 조금 북으로 가면 武英殿이다."

23) 김경선, 『燕轅直指』 제3권 留館錄 上, 임진년(1832, 순조 32) 12월 19일. "文淵閣은 문화전의 뒤쪽에 있는데 곧 藏書하는 곳이다. 대개 세 겹 상하로 각 6楹이요, 층계는 두 번 꺾어서 올라가게 하였다. 靑綠 기와로 덮었다. 앞에는 벽돌로 네모난 연못을 만들어 石橋를 걸치고는 玉河의 물을 끌어대었다. 안에는 御製碑가 있었다. 살펴보니, "皇明 正統 6년(1441, 세종 23)에 宋, 金, 元이 소장한 서적을 합한 『編定目錄』이 무릇 4만 3200여 권이요, 《永樂大全》 2만 3937권을 보태니 당시의 서적이 이미 대단히 많았다. 건륭 때에 遺文, 佚書를 더 구입하여 釐正해서 《四庫全書》를 만들어 여기에 저장하였다. 《사고전서목록》의 서문에는, '건륭 47년 편집을 마치고 특별히 文淵閣, 文溯閣, 文津閣, 文瀾閣 등 네 閣을 건축하여 보관한다.' 하였다. 또 '江浙에는 人文이 많이 集中한다. 그곳의 힘써 배우고 옛것을 좋아하는 선비가 禁中의 秘書 읽기를 원하는 자가 떨어지지 않으니 이 서적을 널리 펴는 것이 마땅하다. 揚州 大觀堂의 文滙閣, 鎭江口 金山寺의 文宗閣, 杭州 聖因寺의 文瀾閣과 같은 곳에는 모두 藏書하는 곳이 있다. 四庫館이 서책을 다시 복사하여 셋으로 나누어 각각 그곳에 잘 간직케 하여 江浙의 선비가 가깝게 나아가 직접 보게 하고 錄用함을 얻게 한다.'

24) 「正祖實錄」 정조 1년 정유(1777, 건륭 42), 2월 24일(경신). 進賀兼謝恩使正使 李㵓, 副使 徐浩修 등이 狀啓하였는데, 대략 이르기를, 신 등이 또 작년 10월 초7일에 내린 皇旨를 살펴보았는데 沈初ㆍ錢如誠 등을 四庫全書副摠裁로 차출하였으니, 그 工役이 끝나지 않았다는 것을 더욱 믿을 수 있었습니다. 삼가 생각건대 『사고전서』는 실로 『도서집성』에 의거하여 그 규모를 확대한 것이니, 『도서집성』이 바로 『사고전서』의 原本인 것입니다. 이미 『사고전서』는 구득하지 못할 바에는 먼저 『도서집성』을 사오고 나서 다시 공역이 끝나기를 기다려 계속 『사고전서』를 구입하여 오는 것도 불가할 것이 없을 것 같기에, 序班들에게 문의하여 『古今圖書集城』을 찾아냈는데 모두 5천 20권에 5백 2匣이었습니다. 그 값으로 銀子 2천 1백 50냥을 지급했는데, 지금 막 실려 오고 있습니다." 하였다.

에[25] 즉위한 해(1776) 가을에 바로 규장각을 창립하여 중국서적을 보관할 閱古觀과 皆有
窩를 규장각 남쪽에 지어 놓았다.[26] 그리고 그 해 겨울에 보낸 사은사를 통하여 5천 20
권 5백 2匣이나 되는 거질의 책을 수입해 왔던 것이다. 이 거질의 책은 1781년 이후 閱古
觀과 皆有窩에 보관되었다.[27] 경연 장소이자 강학 장소인 문화각 앞 도서루에는 경연과
강학에 참고할 서적이 두루 비치되었을 것으로 해석된다. 다만 이 건물이 언제 세워졌는
지를 알려 줄 기록이 어디에도 남아 있지 않으며, 1776년 규장각 설립 당시 기록에도 나
오지 않는 것으로 보아 1777년경에 세워져 있었던 것으로 단정하기는 어렵다. 그러나 문

25) 『湛軒書』, 內集 卷二 桂坊日記 갑오년(영조 50, 1774) 12월 1일부터 다음 해 8월 26일까지
의 書筵 일기. 이때 서연 장소가 어디인지는 밝혀 놓지 않았다.

26) 「正祖實錄」 정조 즉위년(1776) 9월 25일(계사). "처음에 御製閣으로 일컫다가 뒤에 肅廟 때
의 御偏을 따라 규장각이라 이름하였는데, 위는 다락이고 아래는 툇마루였다. 그 뒤에
當宁의 御眞・御製・御筆・寶册・印章을 봉안하였는데 그 扁額은 숙종의 御墨이었으며, 또
宙合樓의 편액을 南楣에 게시하였는데 곧 당저의 御墨이었다. 서남쪽에는 奉謨堂이었는데,
【곧 옛날 閱武亭인데, 『輿地勝覽』宮闕志에는 古制를 따라 고치지 않고 다만 龕榻을 설치하
여 分奉한다고 되어 있다.】 열성조의 어제・어필・御畵・顧命・遺誥・密敎와 璿譜・世譜・
寶鑑・狀誌를 봉안하였다. 正南은 閱古觀인데 상하 2층이고, 또 북쪽으로 꺾어 皆有窩를 만
들었는데 중국본 도서와 문적을 간직하였으며, 正西는 移安閣인데 어진・어제・어필을 移奉
하여 曝曬 하는 곳으로 삼았으며, 서북쪽에는 西庫인데 우리나라 本 도서와 문적을 간직하
였다……"

27) 「正祖實錄」 정조 5년(1781) 6월 29일(경자). "奎章閣總目이 완성되었다. 임금이 평소 經籍을
숭상하여 春邸에 있을 때부터 遺編을 널리 구매하여 尊賢閣의 옆을 확장하여 그곳에다 저장
하여 두고서 孔子가 지은 『周易』 繫辭의 내용에 있는 말을 취하여 그 堂의 이름을 '貞蹟' 이
라고 하였다. 登極하기에 이르러서는 그 규모를 점점 넓혀 병신년 첫 해에 맨 먼저 『圖書集
成』 5천여 券을 북경의 책방에서 구입하였고, 또 舊弘文館 소장본과 江華府 行宮에 저장되
어 있던 明나라에서 내려준 여러 가지 책들을 옮겨다 보내었다. 또 唐나라와 宋나라 때의
故事를 모방하여 『訪書錄』 2권을 찬술하여 內閣의 여러 신하들로 하여금 조사하여 구매하게
하였다. 무릇 山經・海志 가운데 비밀스럽고 희귀한 책들로서 옛날에 없던 것으로 지금 구
비되어 있는 것이 무려 수천・수백 가지 종류나 되었다. 이에 閱古觀을 昌慶宮 內苑 규장각
의 서남쪽에 건립하고 중국 책들을 저장하였으며, 또 열고관의 북쪽에 西序를 건립하여 우
리나라의 책을 저장하였는데, 총 3만여 권이었다. 經書는 紅籤, 史書는 靑籤, 子書는 黃籤,
集書는 白籤을 사용하여 종류별로 彙分한 다음 각각 위치를 정리였다. 이 책들의 曝曬 와
出納은 모두 閣臣으로 하여금 주관하게 하였으며, 在直中인 각신이 혹 일이 있어 이를 考覽
하여야 할 경우에는 牙牌를 사용하여 내어주기를 청하게 하였다. 이때에 이르러 각신 徐浩
修에게 명하여 書目을 찬술하게 하였는데, 經書類 아홉, 史書類 여덟, 子書類 열다섯, 集書
類 둘, 閱古觀 書目 6권, 西序 서목 2권을 통틀어 『奎章總目』이라고 명명하였다.

화각에 대한 최고의 기록이 1802년 기록인 점과 중희당이 정조 6년(1782)에 조성된 것임을 감안할 때, 늦어도 중희당 창건 직후에는 문화각을 비롯해서 도서루 등이 세워졌을 것으로 생각된다.

2) 漱芳齋의 명칭과 기능

우리나라 문헌기록에 보이는 수방재 가운데 창덕궁내 수방재에 대한 기록은 전혀 없는 반면, 淸 乾隆帝(1736-1795)가 傳位한 뒤 殿座하던 장소로서의 자금성 내 수방재에 대한 기록은 적지 않다. 그 예를 몇 가지 열거하면 다음과 같다.

조금 뒤에 태상황의 분부에 따라 신들을 인도하여 重華宮으로 들어가자, 태상황이 漱芳齋에 나와서 신들을 앞으로 나오게 한 다음 傳諭하기를 "국왕은 평안한가?" 하므로 신들이 삼가 대답하기를 "평안합니다." 하니, 인하여 신들에게 班次로 물러가라고 명하였습니다. 섬라국 사신들도 반열에 참여했는데, 잔치를 베풀자 雜戲를 구경하였습니다.[28]

이윽하여 통관이 인도하여 융종문으로 들어 漱芳齋란 집에 이르니, 乾淸宮 근처라. 땅의 박석이 다 花斑石으로 깔았더라. 殿上이 넓지 아니하고 방문 밖에 御榻을 놓았으니, 太上皇이 殿座하는 곳이라. 豽皮 옷을 입었으며 옷 기슭이 아래로 드리웠으니 殿上이 肅然하여 무슨 소리가 없더라. 唱 소리가 나거늘, 三跪九叩頭의 예를 마치자, 태상황이 묻기를, "國王이 평안하시냐?" 상사, 부사가 공경하여 대답하기를, "평안하시니이다." 하니, 이어 상사, 부사를 앞으로 인도하여 어탑에서 1칸 거리에 앉히고 태상황이 손에 술잔을 들어 주거늘, 곁에 한 사람이 꿇어 받아 두 사신에게 전하거늘, 잔을 받은 후 반열로 물러나와 앉으니, 음식을 갖추어 먹이되 각색 寶寶와 實果며, 희자 놀음 여남은 가지를 차례로 베풀었더라.[29]

대개 건청궁·봉선전·황극전 세 전이 동쪽에서 비스듬히 일자(一字)로 연달았고, 봉선전·황극전의 사이에 廊閣이 있어 그 양쪽 사이를 막고 있으며, 한가운데 서쪽으로 향한

28) 「正祖實錄」 정조 23년(1799), 1월 22일(신사).
29) 徐有文, 『戊午燕行錄』(1798년) 제3권 무오년 12월 29일.

문 하나의 편액은 '錫慶' 인데 慶運門과 멀리 마주 보고 있고, 여기를 지나면 황극전이다. 전 앞에는 彩墻으로 둘러싸고, 가운데 세 문을 설치하였으니, 황극문 · 황극좌문 · 황극우문이다. 靈壽宮이 봉선전 뒤에 있다. 乾隆皇帝가 傳位한 뒤에 때때로 임어하던 곳이고, 漱芳齋가 그 서쪽에 있다.[30]

1798년의 사행 기록, 1799년의 실록, 1803년의 사행 기록에 수방재가 등장하는데, 이를 통하여 자금성 북문 바로 안쪽 서편에 남아 있는 이 건물이 1796년 85세의 나이로 嘉慶 황제에게 선위하고 태상황으로서 수를 누리다가 1799년에 죽은 건륭제가 신하를 맞이하던 장소임을 알 수 있다. 그렇다면 문화각에 수방재란 현판은 언제 걸리게 된 것일까?

조선 후기에 代理聽政을 맡긴 임금은 영조와 순조이다. 영조는 나이 80세 되던 해인 1775년에 세손인 정조에게 대리청정을 맡겼고,[31] 순조는 나이 38세 되던 해인 1827년에 효명세자에게 대리청정을 맡겼다. 이 둘 가운데 후자의 경우가 수방재란 현판과 관련이 있는 것 같다. 건륭황제의 수방재를 본보기로 삼았을 것이기 때문이다. 순조는 효명세자

30) 『薊山紀程』(1803년) 제5권 附錄 城闕.

31) 「英祖實錄」 영조 51년 을미(1775, 건륭 40) 12월 7일(경술), 왕세손에게 서정을 대리청정하게 하다.

32) 김윤식, 『續陰晴史』, 광무 5년 10월 18일, "今六日上午二時量 貞洞自漱玉軒火起 文華閣貞彝齋 兩處沒燒 但兀立甓墻 其外幸免貨貯藏庫間 起火根因 姑未知云 而自宮內府 移照法部一并捉致該守直等 審査失火根因也云." 광무 5년 11월 17일 기유, "闕內漱玉軒失火 延及文華閣諸處 漱玉軒一名冊庫 卽儲冊寶及金銀綢緞諸寶之所也 今番被燒假量五百萬元 惟鐵櫃所儲金銀得免云."

33) 김동욱, 『18세기 건축사상과 실천』(발언, 1996), pp. 341-342에서는 화성성역 이후 순조 초기에 지어진 것으로 추정하였다.

34) 박지원, 1780, 『熱河日記』, 「黃圖紀略」, '文淵閣' 조, "문화전 앞에 있는 전각을 文淵이라 부른다. 여기는 천자가 藏書를 하는 곳이다. 明 正統 6년(1441)에 宋 · 金 · 元 때의 모든 책들을 합하여 목록(目錄)을 만들었는데 모두 4만 3천 2백여 권이라 하였다. 그 뒤에 또 『永樂大全』의 2만 3천 9백 37권을 더 보태게 되었다 한다. 만일 그 뒤 다시금 근세에 와서 간행된 『圖書集成』과 지금 황제가 수집한 『四庫全書』를 더 보태었다면 아마도 서고는 다 차고 밖에 노적을 해 두었을 것만 같다. 문을 채웠으므로 간신히 주렴 틈으로 대강 전각의 웅심함을 바라보았으나 천자의 풍부한 장서는 한 번도 엿보지 못하였으니 매우 한스러운 일이 아닐 수 없겠다. 일찍이 듣건대, "옛날 우리나라 昭顯世子가 九王을 따라 이 전각에 묵었다."고 한다. 구왕이란 곧 淸 초기 睿親王 多爾袞이다.

26. 수방재 현판

의 대리청정 기간인 1827년 2월 18일부터 1830년 5월 6일 사이에 문화각에 수방재란 현판을 더 걸고 3년 2개월 이상을 이곳에서 전좌했던 것은 아닐까.

그런데 이 문화각이자 수방재인 건물은 헌종대에 가면 『궁궐지』에 이름조차 전해지지 않았다. 순조는 1830년에 불타버린 선왕 정조의 거처 영춘헌을 재건하기 위하여, 1833년에 아들 효명세자의 거처인 천지장남궁을 헐어 그 재목을 사용했던 것이다. 대리청정으로 순탄하게 왕위를 넘겨주려던 순조의 계획은 효명세자의 급서로 여지없이 무너져 버렸다. 아버지와 자신과 아들에 걸친 3대의 꿈이 서려 있는 문화각도 이때 어디로인가 옮겨졌던 것으로 추정된다. 이 건물이 1901년 경운궁 수옥헌에서 일어난 화재로 소실된 경운궁 문화각과 어떠한 관련이 있는지는 알려져 있지 않으나, 원래 창덕궁에 있던 문화각을 이건한 건물일지도 모른다.[32] 오늘날 국립고궁박물관에 전해지고 있는 수방재 현판(도 26)은 고종의 어필을 새긴 것이어서 그러한 추정을 뒷받침한다.

이제까지 '문화각'과 '수방재'란 현판이 게시된 벽돌조 건물의 명칭과 기능에 대하여 생각해 보았다. 그리하여 이 건물이 정조대에 처음 건립되어 왕의 경연과 세자의 강학을 위해 사용되어 오다가 순조 말년에 헐려 어딘가로 옮겨졌을 것으로 추정하였다. 정조는 즉위 직후 규장각을 후원 내에 설치하고, 그 해 겨울 사행에 『사고전서』를 사 오도록 명하였다. 사신들이 구해 온 것은 『고금도서집성』 5,000여 권이었으며, 이를 규장각 남쪽 열고관에 보관하고 각신들에게 분류 목록을 작성하게 하였다. 정조 자신의 경연처였던 문화각 앞마당에 있는 圖書樓에도 청나라로부터 수입한 새로운 지식을 담은 새로운 서적을 가져다 놓았다. 왕 자신의 독서와 경연에 대비함은 물론 세자의 강학에 도움을 주기 위해서였다. 이러한 용도를 가진 건물로 청나라 풍의 검은색 벽돌조 건물이 어울린다고 정조는 생각했던 것 같다.[33] 昭顯世子(1612-1645)가 청에 볼모로 잡혀 가 있던 시절, 청 황실의 황자들과 문연각에 거주했다는 기록도 음미해 둘 만하다.[34]

2. 景福宮 集玉齋

집옥재는 경복궁 신무문 안쪽 가까이에 있는 벽돌조 건물이다(도 27). 집옥재를 중심에 두고 향좌측에 중층 복도로 연결된 2층 八隅亭이 있고, 향우측에는 또 중층 복도로 연결된 단층 맞배지붕 정면 5칸 규모의 協吉堂이 있다(도 28).[35] 이 가운데 집옥재와 협길당은 1881년에 창덕궁 咸寧殿(壽靜殿을 중건한 뒤 변경한 명칭)의 北別堂과 西別堂으로 세워진 건물이었는데, 지어진 지 10년 뒤인 1891년에 경복궁의 지금 자리로 함께 옮겨졌다. 팔우정만은 창덕궁에서 이건되어 온 것이 아니다. 언제 지어졌는지 기록이 남아 있지 않지만, 현재 세 건물이 이루어내고 있는 조화로운 모습을 감안할 때, 1891년에 신축되었을 것으로 짐작된다.

집옥재의 용도와 성격을 알기 위해서는 함녕전 일곽의 연혁을 정리할 필요가 있다. 昌德宮 壽靜堂은 1794년 12월 18일 정조의 명으로 수리되었다.[36] 이 건물에서 慈殿(英祖繼妃 貞純王后)에게 册寶를, 慈宮(정조 생모 혜경궁)에게 册印을 바치고 존호를 올리는 행사를 거행하기 위해서였는데, 이때 건물 이름도 壽靜殿으로 격상되었다.[37] 1796년에는

27. 집옥재 배면
28. 좌로부터 팔우정, 집옥재, 협길당

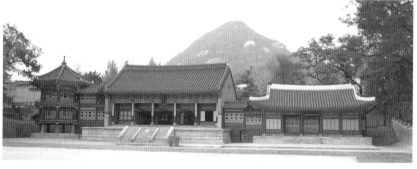

원자(훗날의 순조)를 이곳에 머무르게 하기도 하였다.[38]

　　대왕대비 정순왕후(1745-1805)가 수정전에 거처하였으며,[39] 정조 사후 5년 뒤인 1805
년에 景福殿에서 승하하였다.[40] 이후 正祖妃 孝懿王后(1753-1821)가 수정전에서 거처하
였는데, 1813년에 12월 13일 밤에 수정전 동행각에서 화재를 만났다. 다행히 불을 꺼서
수정전은 무사했다.[41] 효의왕후는 1821년 3월에 창경궁 慈慶殿에서 승하하였다. 이보다

35) 집옥재가 있는 영역은 5·16 군사쿠데타 이후 군사 지역으로 묶여 출입이 통제되어 있다가
　　45년 만인 2006년 9월 29일에 처음 민간에 개방되었다. 출입금지 구역이던 시절에 두 차례
　　수리공사가 있었는데, 1차는 1982년의 보수공사(『集玉齋補修工事報告書』, 문화공보부 문화
　　재관리국, 1982)이고, 2차는 2005년의 수리공사(『集玉齋修理調査報告書』, 문화재청, 2005.
　　12)이다. 2차 공사에 대한 조사보고서에는 집옥재의 연혁과 이건 이유에 대한 견해가 서술
　　되어 있어서 참조를 요한다.

36) 『궁궐지』(헌종 연간) 창덕궁 '수정전' 조에서는 1623년 인조반정 때 대내에서 소실되지 않은
　　유일한 건물이며, 효종 5년(1654) 인조의 繼妃 莊烈王后를 위하여 고쳐 지었으며, 을묘년부
　　터 전으로 격상시켜 불렀다고 적혀 있다.("孝宗五年甲午爲 莊烈王后改建 乙卯改稱殿") 여기
　　서 을묘년은 정조 19년(1795)을 가리킨 것으로 보인다.

37) 『일성록』 정조 18년(1794년, 갑인) 12월 18일(신미).

38) 『일성록』 정조 20년 10월 4일(병자), "領議政 洪樂性日翁主痘候聞極平順 今已出場不但 今番
　　之欣喜 可占兆端之吉慶矣 予日果如卿言矣 予教元子拜諸大臣亦拜 予日今番痘憂慈宮獨貽勤勞
　　下情不安 及今出場大加喜悅萬萬欣幸矣 予於慈宮 經旬離側 今番初有也 元子則姑爲 入處于壽
　　靜殿 予則今將還謁慈宮矣." "予乘輷軒 以出元子陪焉 由永肅門 拱辰門 入壽靜門 詣壽靜殿
　　元子仍留 予還出壽靜門 乘輷軒 由宜春門 靑陽門 宣明門 保定門 萬八門 還內"

39) 『內閣日曆』 순조 21년 7월 19일(丁卯), '正宗大王孝懿王后誌文'. 또 『健陵誌狀續編』 遷陵誌
　　文[純宗二十一年辛巳], "二十八日己卯疾大漸 大臣閣臣入候臥內 王已不能語而 微微有玉音日
　　壽靜殿 卽貞純大妃所御殿 蓋聖意若有仰告於 慈聖者也 遂屏退于昌慶宮之迎春軒 春秋四十九
　　大喪之日 都人士庶顚仆哭踊深山."

40) 창덕궁 내 大妃殿의 하나였던 경복전은 1824년에 화재로 소실된 뒤 중건되지 않았기에 〈동
　　궐도〉에마저 터로 표현되어 있다. 1803년에 순조가 직접 지은 '景福殿記'에서 그리고 있듯
　　이 동서남북으로 각각 拾翠軒, 萬寧門, 愛蓮齋, 松竹軒이 빙 둘러 연해 있었으며, 울창한
　　소나무 숲과 연못의 연꽃이 아름다움을 전해 주는 그런 곳이었다. 『궁궐지』(헌종 연간), 창
　　덕궁 '경복전' 조.

41) 『內閣日曆』 순조 13년 12월 18일, "壽靜殿行閣失火 夜初更失火 ○敎日 宮城扈衛置之 夜一
　　更 壽靜殿東行閣失火救火後 大殿 王大妃殿 中宮殿 惠慶宮 嘉順宮 世子宮 口傳問安 答日知
　　道 金祖淳 沈象奎 南公轍 徐榮輔 李存秀 金履喬 李魯益 李光文 鄭元容 朴宗薰 李龍秀 李鶴
　　秀 進參." 여기서 대전은 순조, 왕대비전은 정조비 효의왕후, 혜경궁은 정조의 생모, 가순
　　궁은 순조의 생모이다.

5년 앞서 惠慶宮(1735-1815)은 1815년 12월에 창경궁 景春殿에서 승하하였다.[42] 1822년 12월에는 정조 후궁이자 순조의 생모인 嘉順宮(1770-1822)도 창덕궁 寶慶堂에서 서거하였다.[43] 순조의 증조모, 조모, 모, 생모가 차례로 돌아가셨으므로 1822년 12월 이후에 수정전을 비롯한 궐내의 여러 대비전은 텅 비게 되었다.

한편 이후에도 1843년(헌종 9)에는 헌종비(孝顯王后, 1828-1843),[44] 1857년 12월에는 순조비(純元王后, 1789-1857),[45] 1878년에는 철종비(哲仁王后, 1837-1878)가 승하하였으므로,[46] 궐내에는 익종비(神貞王后, 1808-1890), 헌종 계비(孝定王后, 1831-1903) 등 왕실 어른 두 분만이 살아 계셨다.[47] 1868년 7월부터는 중건된 경복궁으로 왕실이 移御하자[48] 창덕궁내 여러 전각의 쓰임새는 전과 달라질 수밖에 없었다. 다만 경복궁에서 일어난 두 차례의 화재(1873년 4월과 1876년 11월) 등의 사유로 다시 창덕궁으로 이어하는 일이 있게 되었다. 첫 번째 이어는 1873년 4월의 내전 지역 화재로 인하여[49] 1873년 12

42) 「純祖實錄」 순조 15년 12월 15일, 21년 3월 9일.

43) 「純祖實錄」 순조 23년 계미(1823, 도광 3) 2월 3일(계묘). 빈은 英宗 경인년 5월 8일에 탄생하였고 正宗 정미년에 빈으로 선발되었는데, 殯는 綏이고 宮號는 嘉順이다. 지금 주상 전하 22년 壬午 12월 26일에 昌德宮 寶慶堂에서 승하하니, 향년 53세였다.

44) 『憲宗實錄』, 총서, "妃는 孝顯王后 金氏【籍은 安東이다.】이니, 領敦寧府事 永興府院君 贈 領議政 金祖根의 딸로, 무자년【순종 28년이다.】 3월 14일 계축에 탄강하여 정유년에 王妃로 책봉되었는데, 계묘년 8월 25일 을축에 승하하니, 춘추 16세였다. 景陵에 장사하였다."

45) 『日省錄』 철종 8년(1857) 12월 17일(갑자), "檢校提學臣金炳冀製進哀冊文曰維歲次丁巳八月 己丑朔初四日壬子明敬文仁光聖隆禧正烈宣徽英德慈獻睿成弘定純元王后昇遐于昌德宮之養心閣 移殯于歡慶殿以是年十二月戊申朔十七日甲子將合祔于仁陵禮也."

46) 『국역 승정원일기』 고종 15년 무인(1878, 광서 4) 5월 12일(신유). 대비전이 승하하여 擧哀한 뒤 대전, 대왕대비전, 왕대비전, 중궁전에 약방이 구전으로 문안하니, 망극하다고 답하였다.

47) 『고종시대사』 3집, 1890년(清 光緒 16) 4월 17日(丙辰), 未時에 大王大妃 趙氏(翼宗妃)가 興 福殿에서 昇遐하다. 신정왕후는 집옥재를 이건하기 전 해에 돌아가셨다.

48) 『국역 승정원일기』 고종 5년 무진(1868, 동치 7) 7월 2일(정축). 移御한 뒤에 대전, 대왕대비전, 왕대비전, 대비전, 중궁전에 종친, 의빈, 약방, 내각, 정원, 옥당이 구전으로 문안하니, 알았다고 답하였다.

49) 『日省錄』 고종 10년(1873) 12월 10일 (갑신), "慈慶殿失火 巳時火起於純熙堂二十四間延燒錫 趾室十二間慈慶殿三十二間福安堂六間紫薇堂三十八間交泰殿三十六間複道二十八間行閣一百八 十八間半合三百六十四間半"

월 20일에 있었는데, 이때 창덕궁을 미리 수리하였다.[50]

그러나 1875년 2월에는 다시 경복궁으로 이어하였으며,[51] 1876년 4월에 경복궁 내전 중건공사가 완료되었다.[52] 그러나 같은 해 11월에 다시 큰 화재로 경복궁 내전 일곽이 모두 소실되었으므로,[53] 1877년 3월에는 다시 창덕궁으로 이어할 수밖에 없었다. 이때 창덕궁과 창경궁을 다시 수리하였다.[54] 이후 1885년에 경복궁으로 이어할 때까지 고종 왕실은 창덕궁에 머물러 있었다. 1882년 6월에는 경복궁으로 다시 이어하겠다는 전교가 있었으나 곧 이를 철회하였다.[55] 같은 날 임오군란이 발발하였고[56] 1884년 12월 4일에는 갑신정변이 일어나는 등 정치적으로 어려운 시기에 고종 왕실은 창덕궁에 머물러 있었다. 그리하여 1885년에 가서야 왕실은 경복궁으로 이어할 수 있었다.[57] 그런데 경복궁 내전의 재건은 1888년이 되어서야 겨우 완료되었으며,[58] 이 시기에 고종은 1873년에 창

50) 『국역 승정원일기』 고종 10년 계유(1873, 동치 12) 12월 20일(갑오) 눈. "창덕궁으로 移御한 뒤에, 대전, 대왕대비전, 왕대비전, 대비전, 중궁전에 약방, 내각, 정원, 옥당, 조정의 2품 이상이 구전으로 문안하니, 알았다고 답하였다.

51) 『국역 승정원일기』 고종 12년 을해(1875, 광서 1) 5월 28일(갑자) 비. "이어한 뒤, 대전, 대왕대비전, 왕대비전, 대비전, 중궁전에 종친, 의빈, 약방, 내각, 정원, 옥당, 조정 2품 이상과 육조, 대사간이 구전으로 문안하니, 알았다고 답하였다."

52) 『국역 승정원일기』 고종 13년(1876) 4월 1일, 교태전, 자경전, 자미당, 인지당 4건물을 짓는 데 공을 세운 사람들에게 시상하였다는 것으로 보아 이때 중건 공사가 일단락된 듯하다.

53) 『日省錄』 고종 13년(1876) 11월 4일(신유).

54) 『국역 승정원일기』 고종 14년 정축(1877, 광서 3), 3월 10일(병인) 낮에는 맑고 밤에는 비가 옴. ○또 무위소의 말로 아뢰기를, "창경궁을 수리하는 역사가 지금 이미 끝났으니 諸色工匠들을 모두 해산해 보내겠습니다. 감히 아룁니다." 하니, 알았다고 전교하였다. ○이헌직이 호조의 말로 아뢰기를, "창덕궁을 수리하는 역사가 지금 이미 끝나서 제색 공장들을 모두 해산해 보냈습니다. 감히 아룁니다." 하니, 알았다고 전교하였다. ○辰時. 대가가 창덕궁으로 환어하였다.

55) 『국역 승정원일기』 고종 19년 임오(1882, 광서 8) 9월 29일(임자) 맑음. "부교리 趙性鶴이 상소하기를, …… 毓祥宮이 불탔지만 한 달이 넘도록 아직 영건하지 못하고 있고, 경복궁으로 移御하라는 명을 비용을 아끼느라 어쩔 수 없이 還收하셨으니, 우리 전하의 효도하는 마음이 얼마나 애통하시며 지은 지 오래된 곳을 떠나 새 궁궐로 가고자 하시는 마음이 얼마나 절박하겠습니까."

56) 『국역 승정원일기』 고종 19년 임오(1882, 광서 8) 6월 5일(기미) 맑음. "조병직에게 전교하기를, '경복궁으로 移御할 것이니 該房은 그리 알라. 날짜는 이달 그믐 이전으로 가려서 들이라.' 하였다.

건된 乾淸宮 영역에 거처하면서 정사에 임하였다.

1881년(고종 18) 3월의 수정전 수리 공사는 경복궁 내전의 두 번째 화재로 촉발된 창덕궁 이어로 왕실이 창덕궁에 머무르던 기간에 시행된 것임을 알 수 있다. 그렇다면 수정전을 대대적으로 수리하고 여러 채의 별당을 짓게 된 동기는 무엇일까? 살아계신 두 대비와 관련이 있는 것일까. 적어도 명분상은 그렇지 않은 것 같다. 고종은 수정전 수리 공사를 지시하는 자리에서 그 해가 생전에 수정전에 거처하셨던 정조비 효의왕후의 승하 60주년임을 상기시키면서 슬픔을 견딜 수 없다고 하고 건릉에 예관을 보내 헌작례를 올리게 하였다.[59] 정조대의 불행을 떠올리게 하는 동시에 수정전 일곽 증설 공사에 정조대의 정치를 흠모하는 고종의 의도가 엿보인다.[60] 문제의 집옥재는 바로 이때 수정전(공사후 함녕전으로 개칭)의 北別堂으로 지어진 건물이다. 3월 1일 고종의 지시로 시작된 수정전 일곽 보수공사와 별당 신축공사는 그 해 11월까지 진행되어 거의 모든 건물이 완공되었던 듯하나, 11월 7일의 화재로 150간 정도가 불타 버리고 말았다.[61] 이때 함녕전과 더불어 東別堂, 南別堂은 소실되었으나, 서별당인 協吉堂과 북별당인 集玉齋만은 소실되지

57) 『국역 승정원일기』 고종 22년 을유(1885, 광서 11) 1월 17일(정사) 맑음. "移御한 후에 대전, 대왕대비전, 왕대비전, 중궁전에 약방, 내각, 정원, 옥당, 조정의 2품 이상 관원, 육조 당상이 구전으로 문안하니, 알았다고 답하였다."

58) 『日省錄』 고종 25년 4월 12일(계사), "重建所以交泰殿 康寧殿 麟趾堂 紫微堂上樑吉日今月十五日未時 推擇上樑文製述官 書寫官別單書入啓"

59) 「고종실록」 고종 18년 3월 1일(계해), "지시하기를, '이해 이달은 바로 정조비 孝懿王后가 세상을 떠난 지 60년이 된다. 지나간 옛날을 생각하면 슬픔을 어찌 견디겠는가. 이달 9일 健陵의 酹獻禮는 大臣을 보내서 대신 거행하도록 할 것이다.'라고 하였다. 또 지시하기를, '壽靜殿의 여러 곳을 수리하는 것과 새로 공사하는 것은 본소로 하여금 거행하게 할 것이다.' 라고 하였다." 『국역 승정원일기』 고종 18년 신사(1881, 광서 7) 3월 1일(계해), "○송병서에게 전교하기를, '壽靜殿 여러 곳의 重建과 營建을 본소로 하여금 거행하게 하라' 하였다." ○또 무위소의 말로 아뢰기를, '수정전 여러 곳의 중건과 영건에 대한 일을 본소에서 거행하라고 명하셨습니다. 역사를 시작할 길일을 일관 韓應翼으로 하여금 날을 택하게 하였더니, 이번 3월 2일이 길하다고 하였습니다. 이날 이 시각에 거행하는 것이 어떻겠습니까?' 하니 알았다고 전교하였다."

60) 이태진, 「大韓帝國 皇帝政과 民國 정치이념의 전개 -國旗 제정·보급을 중심으로」, 『한국문화』 22(1997), 「고종의 국기제정과 君民一體의 개념」, 『고종시대의 재조명』(태학사, 2000) 재수록.

않다.[62] 이후 1882년 6월초까지 진행되던 공사는 임오군란 발발로 중지되었고, 1891
년 3월 21일 이후 중건소가 주관한 함녕전 일곽 移建 공사에서 함녕전 등 여러 건물은 어
디론가 이건되었으며, 1891년 7월에는 집옥재와 협길당도 경복궁으로 이건되었다.

1891년 3월의 함녕전 일곽 이건으로 시작된 이 시기 창덕궁 건물의 타 장소 이건은 중
건소를 설치하여 진행되었다. 1891년 4월의 경복궁 계조당 개건, 5월의 창덕궁 중희당
이건, 7월의 경복궁 寶賢堂 改建과 집옥재 이건으로 이어지면서 6개월 이상 대규모로 진
행되었다. 그러나 아쉽게도 사료에 이건 장소가 명시되어 있지 않아서, 함녕전, 중희당
등 창덕궁내 여러 건물이 어디로 이건되었는지 확실하지 않다.

이제까지 집옥재의 창건 시기와 장소, 이건 시기 등에 대해서 정리해 보았다. 그리하여
1881년에 창덕궁 수정전의 북쪽 별당으로 창건된 집옥재가 1891년 협길당과 함께 현재
자리로 이건되었음을 분명히 하였다. 효의왕후 서거 60주년임을 내세워 수정전 일곽을
수리할 때 새롭게 지어진 바 있는 집옥재는 적어도 경복궁에 옮겨진 뒤 왕이 신하를 접견
하고 외국사신을 맞이하는 장소로 빈번하게 사용되었다. 또 서적은 물론 어진을 봉안하
기도 하였다.

그런데 집옥재의 이건 장소를 왜 현재의 자리로 택했던 것일까. 첫째, 1891년 4월의 繼
照堂 改建과 그 해 7월의 집옥재 이건은 아무래도 서로 관계가 있는 것처럼 보인다. 계조
당은 조선 전기 세종대에 대리청정 장소로 창건되었다가, 문종 즉위 후에 문종 자신이 헐
게 했던 건물이다. 고종 때 경복궁을 중건하면서 계조당을 경복궁 중건 대상에 포함시킨
것을 보면, 동궁의 外堂으로서 세자의 정치활동을 보좌할 건물을 마련해 두려는 의도가
있었으리라고 짐작된다.[63]

둘째, 이보다 더 근본적으로는 건청궁이 창덕궁 주합루와 서향각을 모방하여 어진봉안
처로 지어졌고,[64] 이후 1885년 이래 고종의 거처이자 집무처로 사용되고 있었는데, 그

61) 『국역 승정원일기』 고종 18년 신사(1881) 11월 8일(병신) 맑음. "영건소가 아뢰기를, 지난밤
화재 때 殿堂과 行閣 150칸이 모조리 타 버렸습니다.(후략)"
62) 화재 다음 해인 고종 1년(1882) 3월 14일부터 6월까지 진행된 공사에서는 咸寧殿, 衍福堂,
正善堂 등 3채만이 계속해서 언급되었을 뿐, 협길당과 집옥재에 대해서는 아무런 언급이 없
다.(『국역 승정원일기』 참조)
63) 이강근, 「조선왕조의 동궁」, 『경복궁 동궁지역중건공사보고서』, 문화재청, 2000.

서편 가까이에 옮겼다는 점, 집옥재 남쪽에 있던 보현당이 고종의 어진을 봉안한 집무처로 활용되고 있었다는 점[65] 등에서 집옥재 이건의 성격을 짐작할 수 있다. 건청궁이 주택형식의 건축인 점을 고려하면, 어진, 책보 등을 봉안할 수는 있었다 하더라도,[66] 주합루와 서향각의 장서 기능을 대신하기는 어려웠을 것이다. 또 보현당 역시 1886년 이후 건

64) 「高宗實錄」 고종 10년(1873) 8월 19일 을미. 試所에서 入侍하였을 때 左議政 姜㳣가 아뢰기를, "宰相 姜晉奎의 상소문에 대한 비답을 보고서야 비로소 乾淸宮을 짓고 있으며 大內에서 그 경비를 대고 有司에 맡기지 않았다는 것을 알았습니다. 그리고 大老閤下의 말씀을 듣고 나서 御眞을 봉안하는 곳으로서 칸수가 매우 적고 그 규모도 화려하지 않을 뿐더러 또한 공한지의 좋은 자리이므로 대로 합하께서 조치를 취하신 일이라는 것을 알게 되었습니다. 비록 그렇기는 하나 신들은 모두 事體로 보아 그렇게 하지 않을 수 없었다는 것을 알고 있습니다만, 멀리 지방에 있는 사람들은 그 내막을 모르고 틀림없이 10년 간 토목공사를 하다가 또 이 공사를 벌리고 있으니 공사가 끝날 날이 없을 것이라고 생각할 것입니다. 그러나 이것은 집집마다 찾아다니며 이야기할 문제가 아닙니다. 전후하여 벌인 2, 3천 칸에 달하는 거대한 공사에 쓴 비용은 모두 백성들에게서 나왔습니다. 이때는 전날보다 곱절 더 절약을 하여야 할 시기이니, 바라건대 전하께서는 깊은 관심을 가지시어 모든 재물의 소비에 대해서 절약하기에 더욱 힘쓰소서." 하니, 하교하기를, "진달한 의견이 매우 간절하니 마땅히 마음에 새겨두도록 하겠다. 그런데 이 궁을 건설하는 데 쓸 비용을 탁지부의 재정에서 쓰지 않고 단지 內帑錢만 쓴 것은 또한 나의 될수록 절약하자는 뜻에서였다." 하였다. 右議政 韓啓源이 아뢰기를, "이 궁은 東闕의 宙合樓와 書香閣을 모방한 것으로서 사체로 보아 그만둘 수 없는 일이지만 먼 곳에 있는 사람들이 어떻게 이것을 알겠습니까?" 하니, 하교하기를, "참으로 그렇다." 하였다.

65) 이태진, 「규장각 중국본도서와 집옥재도서」, 『민족문화논총』(영남대 민족문화연구소, 1996). 「1880년대 고종의 개화를 위한 신도서 구입사업」, 『고종시대의 재조명』(태학사, 2000) 재수록.

66) 『국역 승정원일기』 고종 12년 을해(1875, 광서 1), 9월 3일(병신) 맑음. "司謁을 통해 口傳으로 하교하기를, '修政殿에 봉안한 御眞, 敎命, 册寶를 乾淸宮의 觀文堂으로 옮겨 봉안하는 것을 날짜를 가려 거행하라.' 하였다. 『국역 승정원일기』 고종 22년 을유(1885, 광서 11) 1월 8일(무신) "또 규장각의 말로 아뢰기를, '이번 환어하실 때 書香閣에 모신 어진과 宙合樓에 모신 각 전궁의 册寶를 그대로 모셔둡니까, 옮기어 모십니까? 어떻게 해야겠습니까? 감히 여쭙니다.' 하니, 전교하기를, '副輦으로 옮기어 모시되 제반 거행은 그만두도록 하라. 주합루에 모신 각 전궁의 책보는 을해년의 예에 따라 觀文閣으로 옮기어 모시도록 하라.' 하였다. 『국역 승정원일기』 고종 22년, 1월 17일(정사) "이도재가 규장각의 말로 아뢰기를, '오늘 신들이 宙合樓로 나아가 대전의 계유년 玉册과 玉寶, 대왕대비전의 계미년 옥책과 기묘년 옥보, 중궁전의 병인년 敎命과 옥책·金寶 및 계유년 옥책, 세자궁의 을해년 교명과 竹册을 받들어 觀文閣으로 봉안하겠습니다. 감히 아룁니다.' 하니, 알았다고 전교하였다."

29. 집옥재(좌), 보현당과 가화정(남), 건청궁(우) 일과—북궐도형

청궁의 역할을 대신 수행하기는 하였지만,[67] 1891년 개건한 이후의 도면을 보면 장서처로는 적합하지 않았던 것 같다.[68] 따라서 집옥재를 건청궁과 보현당이 있는 영역(도 29)에 옮겨 지은 것은 고종의 집무 시설을 보완하는 한편 장서처를 새로운 집무처로 활용하려는 의도에서 비롯된 것이라고 해석할 수 있다.

1881년 수정전 일곽을 개조할 때 집옥재를 지어 실현시키려던 당초의 계획이 무엇이었는지는 밝혀져 있지 않지만, 그 실행이 함녕전 일곽의 소실로 늦추어지고 임오군란으

67) 『국역 승정원일기』 고종 25년 무자(1888, 광서 14) 2월 5일(정해) 비. "규장각이 아뢰기를, '御眞을 寶賢堂에 옮겨 봉안하도록 명을 내리셨습니다. 길일을 일관에게 택하게 하였더니, 이달 6일 異時가 길하다고 하였습니다. 이날 이 시각으로 거행하겠습니다. 감히 아룁니다.' 하니, 알았다고 전교하였다." 그러나 1891년 건물을 개건하면서 어진을 서측에 있는 嘉會亭으로 이봉하였는데,(『국역 승정원일기』 고종 28년 6월 13일), 이후 잠시 협길당에 이봉했다가(『국역 승정원일기』 고종 30년 8월 22일) 다시 집옥재로 옮겨 봉안하였다.(『국역 승정원일기』 고종 30년 9월 20일)

68) 『국역 승정원일기』 고종 28년 신묘(1891, 광서 17) 7월 13일(을해) 맑음. "조만승에게 전교하기를, '寶賢堂을 고쳐 짓고 集玉齋를 옮겨 짓는 일은 重建所로 하여금 거행하도록 하라." 개건한 뒤 보현당은 외국 공사의 접견 장소로 활용되었다.(고종 30년 11월 5일, 31년 1월 20일, 32년 8월 1일) 같은 기간에 집옥재도 각국 공사의 접견 장소로 활용되었다.

로 불가능해졌다. 때를 기다리던 고종이 10년 뒤인 1891년에 이를 경복궁에서 실현시키려 했던 것으로 짐작된다. 고종이 효명세자의 대통을 계승했다든지, 순조 이후 유명무실화된 규장각의 기능을 강화했다는 사실은 위와 같은 추정을 뒷받침한다.[69]

이제 남은 의문점은 왜 유독 집옥재를 청나라 풍으로 지었느냐 하는 것이다. 이 문제를 풀기 위해서는 먼저 이 건물의 1차적인 기능이 藏書에 있다는 점에 주목하지 않을 수 없다. 규장각에 보관되어 있는 『集玉齋書籍目錄』을 보면 1908년에 규장각 도서과로 넘어가기 전까지 집옥재에는 39,817권의 책이 보관되어 있었음을 알 수 있다.[70] 앞서 정조대에 규장각을 설치하면서 청나라로부터 수입된 책을 창덕궁의 閱古觀과 皆有窩, 우리나라

69) 「集玉齋上樑文」, 『景福宮昌德宮內上樑文』(국립중앙도서관 소장본, 『集玉齋修理調査報告書』 (문화재청, 2005. 12)에 원문 인용하고 번역문 수록)은 領敦寧 金炳始(1832-1898)가 지었다. 이 글 서두에는 옮기기 전 창덕궁 집옥재의 주변 자연환경을 "대나무가 둘러싸고 소나무가 우거진 곳"이라고 묘사하고 있다. 반면, 옮겨 지은 장소에 대해서는 "때때로 납시던 곳이자 하늘이 아껴 둔 좋은 터전," "동으로는 관문각을 바라보고 남으로는 보현당에 접한 곳"이라고만 묘사하는데 그래서 왜 이곳으로 옮겨졌는지 추정할 만한 내용이 없다.

70) 『集玉齋書籍目錄』(奎 11676), 해제: 集玉齋의 장서목록이다. 1908년(隆熙 2) 奎章閣 分課規程이 제정됨에 따라 圖書課에서 王室의 諸圖書를 수집하여 皇室圖書館을 설립할 목적으로 集玉齋의 장서를 奎章閣에서 인수할 때에 작성된 것으로 보인다. 本目錄은 『集玉齋書目』〈奎 11705〉과 『集玉齋目錄外書册』〈奎 11703〉을 합해 改編한 것으로 原目錄外書册이 原目錄과 合記되어 있으나 書眉에 「以下原目錄外書目」, 「以上原目錄外書目」이라는 付箋으로 그 區劃이 표시되어 있다. 原目錄 中 漏落秩에 대한 목록은 末尾에 別錄되어 있다. 本目錄 작성 후에 原書와의 대조가 실시되었던 것 같아서 書眉에 添附된 帶箋에 확인표시의 紅點이 찍혀 있다. 書名과 卷數가 各行으로 墨書되어 있고 缺本이 있는 個所에는 卷數 밑에 '卷缺'이라 雙行으로 注記되어 있다. 著錄된 내용 및 本數는 대략 다음과 같다. 集玉齋書籍目錄 合 39,817卷 並原目錄外書册 合 450卷 48種, 集玉齋原目錄中漏落帙 合 769卷 46種.

71) 이태진, 『고종시대의 재조명』(태학사, 2000), pp. 287-305.

72) 관문각은 1888-1891년 사이에 개건된 이후(『고종시대사』 3집, 고종 25년 親軍營에서 觀文閣의 改建 始役을 啓하다. 『日省錄』고종 28년 8월 13일, "命親軍營都提調以下別單書入 因觀文閣改建告竣啓稟有是命") 더 이상 어진을 봉안하지 않았는데, 변경된 기능이 무엇인지는 알기 어렵다.(『관보』 第六百六十三號, 建陽二年六月十五日 火曜, 1. 宮廷錄事, 宮內府大臣 臣李載純 謹奏 時御所例 有御眞奉安之殿閣 昌德宮有宙合樓書香閣 慶熙宮有泰寧殿 景福宮有觀文閣集玉齋而 今此慶運宮未遑營建 其在事體萬萬未安 令重建所 刻日新建 何如敢奏). 그러다가 1905년에 훼철되었다. (『관보』 第一千九百九十四號, 光武五年六月四日, 4. 彙報)

73) 문화각과 집옥재의 축조기법과 청나라 벽돌 건물의 영조법식 비교, 또 청 황실의 장서용 건물과의 치밀한 비교가 필요하나 이 문제는 다음 과제로 미루었다.

30. (좌하로부터 시계바늘 방향으로) ❶개유와, ❷열고관, ❸서고, ❹서향각, ❺주합루(〈동궐도〉 부분)

책을 西庫에 각각 보관하였음을 언급한 바 있는데 이때 장서가 합해서 3만 권 정도였다
고 한다(도 30). 1908년의 집옥재 장서 수가 1781년의 규장각 장서보다 많은 셈이다. 100
여 년 이상 赴京使行을 통하여 많은 서적을 수입했을 것으로 여겨지며, 특히 고종은 규장
각 도서를 정리시키는 한편 중국에서 새로운 서적을 다량 수입하였다.[71]

　1881년에 와서 증가된 중국 서적을 보관하기도 하면서, 정조, 순조, 효명세자가 활용
했으나 순조 말년 이후에 훼철되어 버렸던 文華閣 같은 건물이 새롭게 요구되었던 것
은 아닐까. 동시에 왕의 경연과 세자의 강학에 대비할 수 있는 새로운 건물을 고종은
희망했던 것이 아닐까. 집옥재를 포함한 함녕전 일곽과 중희당을 동시에 이건한 데는
그러한 의도가 있었던 것은 아닐까. 이렇듯 집옥재는 규장각 소장 중국본 도서와 고종
대에 청나라부터 새로 수입한 중국본도서를 소장하는 기능에 맞추어 청나라 풍으로 지
어진 것으로 보인다. 창덕궁 演慶堂 내 善香齋, 1884년에 무기제조창으로 지어진 燔莎
廠, 1888년에 개건된 觀文閣 등이 벽돌조를 채택한 것을 감안하면,[72] 1881년에 벽돌조
건물을 구상한 것 자체가 예외적인 일은 아니며, 기능과 성격에 맞추어 청나라풍을 따른
것이 주목된다.[73]

Ⅳ. 맺음말

이제까지 궁궐 그림에 그려져 있거나 궁궐에 남아 있는 건축을 중심으로 조선 후기에 명나라 혹은 청나라와의 교섭을 통하여 형성되었을 가능성이 큰 건축에 대하여 살펴보았다. 연행 사신들이 왕명으로 사들여 온 서적이 궁궐 내에 축적되고, 그들의 견문담이 보고회나 經筵에서 전달되고, 아울러 세자와의 書筵에서 논의되었다. 강희제에서 건륭제까지 3대 약 140년간에 형성된 청나라 건축을 한 달 이상의 북경 체류와 두 달 정도의 여행을 통하여 맞닥뜨렸던 부경 사행의 수행자들은 자금성을 비롯한 황실 원림에서 제왕의 덕치와 그릇된 사치를 함께 보았으며, 이를 조선의 왕에게 가감 없이 전해 주었다. 이런 가운데 청나라의 발달된 성시에 벽돌이 무한정 쓰였으며, 그 결과 아름답고, 깨끗한 도시가 형성될 수 있었다고 간파하였다. 1780년에 熱河까지 다녀온 박지원은 특별히 안의현 관아와 자기 집(총계서숙)을 짓는 데 벽돌을 실험한 바 있지만, 대부분의 사신들은 개론적인 수준의 방안을 연행록에 제시하는 데 그쳤으므로, 利用厚生的 주장에도 불구하고 민간의 마을과 저자를 만드는 데는 거의 활용되지 못하였다.

그런데 정조를 중심으로 하여 진행된 華城城役에서는 놀랍게도 벽돌이 축성과 건축의 재료로 채택되고 성공적으로 사용되었다. 그렇다면 어떠한 준비 과정이 있었기에 화성성역이 단기간에 성공할 수 있었던 것일까. 그 동안 실학자 정약용의 사상과 활약에 기대어 이 문제를 다루어 왔다. 하지만 궁궐 안에서 벽돌집을 짓는 실험이 먼저 시도되었던 것으로 해석된다. 이런 관점에서 〈東闕圖〉에 그려져 있는 유일한 벽돌집 '文華閣'에 주목하였다. 그 결과 문화각이 청나라로부터 배운 선진문화를 왕, 세자, 신하가 함께 강론하는 자리였으며, 그 마당에는 『고금도서집성』과 같은 새로운 서적을 보관할 장서 시설이 함께 마련되어 있음을 알 수 있었다. 집옥재의 창덕궁내 창건 과정과 경복궁으로의 이건 과정을 정리하면서 집옥재도 문화각처럼 장서, 경연, 강학 기능을 담당하기 위하여 지어졌을 것이라는 추론을 펼쳐 보았다. 경운궁에 지어졌던 문화각, 흠문각, 보문각의 건축 형식과 기능도 이런 시각에서 살필 필요가 있을 것이다.

또 하나 이 글에서 관심을 가졌던 것은 無樑閣이란 과연 어떠한 건물을 가리키는가 하는 문제였다. 『궁궐지』에서 궁궐 내 침전 일부를 무량각으로 기록하고 있지만 여러 가지 경우의 수를 따져 볼 때 잘못된 용어 사용이라는 것을 밝혔다. 그것이 중국 건축의 '卷

棚'을 잘못 번역하는 과정에서 발생한 것임도 아울러 지적하였다. 또 중국의 園林이나 離宮에서 주로 사용되는 '卷棚'이 어떻게 해서 조선 후기의 궁궐 침전에 나타날 수 있었는가 하는 문제에도 관심을 가져 보았다. 그 결과 광해군대 궁궐 조영에 참여한 施文用을 비롯한 중국인들의 역할과 왜란 이후 관왕묘 건설에 참여한 중국인 기술자들의 역할, 그리고 현존하는 동관왕묘 정전 軒의 무량각 구조를 근거로 17세기 초반에 소위 '무량갓' 건물이 궁궐 안에 지어질 수 있었던 사정을 몇 가지 추정을 근거로 해명하였다.

이번 연구를 통하여 조선궁궐 내부의 벽돌조 건물과 卷棚 형식의 침전이 중국풍의 건축이라는 것이 분명히 밝혀진 셈이다. 하지만 이 두 가지 예를 가지고 각기 250년 정도 지속되었던 朝明 관계, 그리고 朝淸 관계에서 형성된 건축의 성격을 일반화해 논하기는 어렵다. 양국 간 건축 교섭의 성격을 폭넓게 이해하기 위해서는 숙종대인 1704년에 창덕궁 후원에 건설된 大報壇, 17세기 초에 명나라 주도로 창건된 뒤 18, 19세기를 거치면서 지속적으로 중수되고 창건되기까지 한 관왕묘, 송시열과 그의 제자 권상하가 小中華主義를 내세워 조성한 만동묘와 화양구곡의 건축, 조선 후기 은둔적 지식인들이 朱子의 무이구곡을 전범으로 여겨 조영한 九曲과 別墅 등 조선 후기 지식인 사회에 크게 영향을 미친 건축을 어떻게 해석할 것인가 하는 보다 근본적인 문제를 다루어야 했지만, 이번 논고에서는 제외하였다.

조선 후기 도자의 대외교섭

_방병선(고려대학교 교수)

차례

Ⅰ. 머리말

Ⅱ. 對淸교섭

 1. 17세기

 2. 18세기

 3. 19세기

Ⅲ. 對日교섭

 1. 17세기

 2. 18세기

 3. 19세기

Ⅳ. 맺음말

Ⅰ. 머리말

조선시대 후반기 도자의 대외교섭은 조선 전기와 마찬가지로 교섭의 상대가 주로 중국과 일본이라는 커다란 틀이 그대로 유지되었다. 그러나 전기에 비해 조선을 비롯한 삼국의 정치, 경제, 사상적 변화가 뚜렷해지면서 구체적인 내용과 성격에는 많은 변화가 발생하였다.

중국의 경우 명·청 교체로 청이 중원의 패자로 자리 잡자 이를 어떻게 받아들일 것인가를 놓고 조선은 17세기 내내 고민의 시간을 가질 수밖에 없었다. 조선 전기 명의 황제하사품을 사신들이 가져와 이를 거부감 없이 받아들이던 것과는 분명 사정이 달라진 것이다. 자연 교섭은 부진하고 도자 양식의 유입도 활발하지 않았다. 그러나 점차 청에 대한 인식이 변화하는 18세기부터는 사정이 달라졌다. 청과의 무역이 활발해지고 연경 사행을 통한 자기 유입도 증가하였다. 한 세기 늦은 명말청초 양식을 시작으로 점차 강희, 옹정, 건륭 연간의 18세기 청대 자기 양식이 조선에 들어오게 되었다. 정조 이후 19세기에 들어서면 북학과 청대 고증학이 유행하고 도자 수요층도 확대되었다. 또한 조선으로 유입된 청대 도자 양식은 이의 모방을 촉발했다. 왕실에서는 청의 화려한 그릇들을 각종 進饌과 進宴 시에 사용하였고 그 종류와 숫자도 점차 증가하였다. 이러한 추세는 19세기 말 일본 그릇이 이를 대체할 때까지 지속되었다.

다음 일본은 17세기 들어 정권교체가 이루어져 새로이 도쿠가와 막부가 들어서게 되었다. 이후 조선과의 화친을 통해 지속적인 선진 문물의 수입과 전쟁의 후유증을 최소화하려는 일본과, 捕虜刷還이라는 조선의 이해가 상호 맞아떨어지면서 국교가 재개되었다. 이에 도자 교섭도 이루어져 倭館을 통한 도자 무역이 시작되었다. 무역의 방식은 일본의 求請 요구에 따라 조선이 왜관 내외에 가마를 설치하고 장인과 원료를 入給하여 주문 그릇을 생산하는 방식이었다. 초기에는 생산량도 적고 생산 기종도 다완 중심이었으나 시간이 지날수록 그 수와 종류가 증가하여 일본에서 장인과 監造官까지 파견되었다. 그러나 구청의 성격이 일본식 그릇 위주의 주문 생산으로 변질되어 조선의 구청 거절이 빈번해지고 일본도 조선 그릇에 대한 수요가 줄어들면서 왜관 안에서의 주문 도자 생산도 중단되었다. 더욱이 유럽 수출을 기점으로 일본 도자의 제작기술 향상이 급격히 이루어지면서 일본은 조선에 제작 기술적 우위를 점할 수 있게 되었다. 이러한 변화는 정조 이후

일본 그릇이나 기술에 대한 조선 지식인의 재인식으로 이어졌다. 이어 19세기 후반 일본이 근대적인 그릇 생산에 성공하고, 병자조약과 수신사 파견 등이 이루어지면서 일본 그릇의 일방적인 조선 유입과 유통 시장 잠식이 이루어졌다.

이러한 사항 등을 토대로 본고에서는 조선 후기 도자의 대외교섭을 대청, 대일로 나누어 살펴보고자 한다. 연구 범위는 17세기 인조 연간부터 1897년 대한제국 성립 이전까지로 하였다. 이는 1900년을 전후한 시기는 유럽과 미국과의 교섭이 진행되는 등 교섭의 대상과 그 성격이 이전과 달라 별도의 연구가 요구되기 때문이다. 연구 방법으로는 교섭과 관련된 문헌 기록과 조선 내 출토품을 중심으로 왕실의궤와 회화자료 등을 참고하고자 한다.[1]

II. 對淸교섭

1. 17세기

17세기 再造之恩의 명이 멸망하고 청이 들어서자 인조반정으로 정권 재창출에 성공한 조선 사대부들은 겉으로는 청을 인정하면서도 내부적으로는 명에 대한 의리를 더욱 공고

1) 이 시기 도자의 대외교섭에 관해서는 강경숙, 「朝鮮中期 白磁와 有田 天九谷窯의 編年」, 제 33회 전국역사학대회 발표요지(1990), pp. 359-365; 김영원, 「조선 전기 도자의 대외교섭」, 『조선 전반기 미술의 대외교섭』(예경, 2006), pp. 189-241; 『동북아도자교류전』(세계도자기엑스포조직위원회, 2001. 8); 방병선, 「孝·肅宗時代의 陶磁」, 『講座美術史』 6호(한국미술사연구소, 1994), pp. 36-41; 同著, 「17-18세기 동아시아 도자교류사 연구」, 『미술사학연구』 232(한국미술사학회, 2001), pp. 131-155; 滿岡忠成, 「茶陶」 BOOK OF BOOKS 日本の美術 28(小學館, 1973), pp. 161-165; 오오하시코오지, 「日本의 朝鮮陶工과 그의 歷史」, 『93 대전세계박람회 한일 도자기 비교 귀향전』(93 대전 세계박람회, 1993), pp. 154-164; 林屋晴三, 「上野と高取」, 『世界陶磁全集』 7(小學館, 1981), pp. 166-170; 大橋康二, 「十七世紀における肥前磁器の變遷」, 『MUSEUM』 415(東京國立博物館, 1985), pp. 18-19; 泉澄一, 『釜山窯の史的研究』(關西大學出版部, 1986); 堀内明博, 「日本出土の朝鮮王朝陶磁」, 『MUSEUM』 503(東京國立博物館, 1993), pp. 37-39; 西谷正, 「韓國陶磁と日本の交流問題」, 『東洋陶磁』 Vol. 25(東洋陶磁學會, 1996), pp. 55-60; 熊海堂, 『東亞窯業技術發展與交流史硏究』(南京大學出版社, 1995) 외에 다수의 논저와 도록 등이 있다.

1-1. 청화백자경문관음상완 저부, 만력44년(1616), 높이 7.6cm, 입지름 6.5cm, 北京 故宮博物院
1-2. 청화백자경문관음상완, 만력44년(1616), 높이 7.6cm, 입지름 6.5cm, 北京 故宮博物院

히 하고 새로운 중화에 조선을 올려놓게 되었다. 이러한 청에 대한 조선 지식인들의 문화
적, 사상적 우월감은 문화 교류에 있어서 일정 부분 영향을 끼쳤을 것으로 여겨진다.

당시 조선은 16세기 말의 임진왜란과 17세기 전반의 병자호란을 겪으면서 많은 가마
터가 파괴되고 국가재정의 고갈로 분원 경영이 순탄치 않았다. 경제적 어려움과 중국과
의 불편한 관계로 안료의 수입이 곤란하여 靑畵白磁의 생산은 중단되었다. 명이나 청과
의 교섭에서도 서양 문물이나 여러 가지 서책 등을 유입하고 조선의 종이나 여러 물화를
歲貢과 예물로 바치지만 도자는 보이지 않았다.[2] 이런 상황을 뒷받침하듯 도자 교섭과
관련한 문헌자료나 수입된 중국 도자 전세품도 거의 보이질 않아서 17세기는 그야말로
대중 도자 교섭에 있어서 휴지기나 다름없었다.

그런 가운데 광주 분원의 가마터 출토품 중에서 중국 자기의 영향을 감지할 수 있는 것
이 있어서 눈길을 끈다. 만력 연간에서 1640년대까지 경덕진과 주변 민요에서 제작되었
던 굽이 넓은 해무리굽완이 그것이다(도 1-1, 1-2).

우선 1640년대 가마로 추정되는 선동리 3호 가마에서는 소량이기는 하나 이러한 유형
의 그릇이 출토되었다.[3] 60여 점이 출토된 선동리 2호 가마에서는 굽바닥에 간지명이 음
각된 것도 발견되었다. 간지는 '丁亥' 명과 '戊子' 명으로 선동리 가마의 후반기인 1647년

2) 『增補文獻備考』 권175, 交聘考 5 참조.
3) 이화여대박물관 · 한국도로공사, 『광주조선백자요지 발굴조사보고』(1986), pp. 173-174,
 254, 275.

2. 해무리굽완편, 송정리 5호가마 출토
3. 해무리굽완, 일본 야마가타성 출토 1640년대

과 1648년에 해당된다. 다음 송정리 가마에서도 소량의 해무리굽 완이 출토되었다(도 2). 송정리 가마는 발견된 간지로 보아 1649년에서 1654년까지 운영된 것으로 확인된다.[4] 1660년대 가마인 유사리 3호 가마에서도 출토되었는데 오목한 鉢片에 내저원각이 없는 해무리굽 형태를 지니고 있다.[5]

이러한 해무리굽 자기는 일본에서도 출토되어(도 3) 주목을 끈다.[6] 이들은 1640년대를 하한으로 추정되는 소형 접시와 잔으로, 明末 天啓, 崇禎 연간 일본으로 수입된 것으로 보인다. 또한 1630-40년대에는 중국자기를 모방한 일본 그릇이 猿川窯에서도 출토되었다.[7] 17세기 전반으로 추정되는 山內・窯ノ辻窯 출토 청자 도편(도 4) 가운데도 해무리굽이 발견되었다.[8] 이후 해무리굽 그릇은 17세기 후반부터는 중국, 일본 모두 더 이상 발견되지 않는다.

결국 중국과 일본에서 1620년대에서 1640년대까지 주로 나타나는 해무리굽이 조선에

4) (재)세계도자기엑스포 조선관요박물관, 「광주시청사 이전 부지 내 유적 2차 시・발굴조사 지도위원회 회의자료」(2006. 8. 23).

5) 국립중앙박물관・경기도박물관, 『경기도광주중앙관요 지표조사보고서』 해설편(2000), pp. 123, 232.

6) 大橋康二, 「肥前磁器の交流諸問題」, 『東洋陶磁』 1995-96 Vol.25(東洋陶磁學會, 1996), pp. 21-38.

7) 大橋康二, 「16・17世紀における日本出土の中國磁器について」, 『東アジアの考古と歴史 下 岡崎敬先生退官記念論集』(同朋舍出版, 1987), p. 67.

8) 『日本の靑磁』(九州陶磁文化館, 1989), p. 109.

4. 해무리굽완, 일본 山內町
窯ノ窯盌출토, 17세기 전반

5. 粉綵紋敦盌 과 접시, 1728,
지름 10.6cm, 영국 Percival David
Foundation

서는 1640년대를 기점으로 1660년대까지 등장한 것이다. 아마도 17세기 전반 유입된 명
대 그릇들의 모방이 관요에서 이루어진 것이 아닐까 추정된다.

또한 송정리 1호 요지에서 출토된 청화 초화문 도편의 세부 문양이 명대 청화백자에
나타나는 芙蓉手, 즉 花形식 문양 구성과 유사하다는 지적도 있다.[9] 이 밖에 경덕진 민요
의 용문이나 당초문 등도 조선 철화백자와 일부 유사한 것도 있어서 앞으로 상호 영향 관
계 등에 대해 보다 세심히 살펴보아야 할 것으로 보인다.

참고로 명말청초 경덕진에서 제작된 17세기 자기들은 중국 도자사상 핵심적인 것들이
었다. 대외적으로는 동남아시아뿐 아니라 유럽으로의 수출이 활발하였고[10] 유럽의 家紋
등이 문양으로 시문되었다(도 5). 대내적으로는 중국 문인들의 취향을 반영하는 새로운

9) 鄭良謨, 「朝鮮時代の磁器」, 『東洋陶磁』 1998-99 Vol. 28(東洋陶磁學會, 1999), pp. 67-78.
10) 西田宏子, 「明磁の西方輸出」, 『世界陶磁全集』 14 明(小學館, 1976), pp. 293-304.

6. 청화백자산수문병, 淸 順治 10년
(1653), 높이 44.4cm,
영국 버틀러 컬렉션(앞뒤면)

장식 표현이 등장하였다.[11] 특히 청대에는 산수, 화훼, 인물, 초충, 풍속 등 회화적인 주제가 다양하게 시문되었다(도 6).

2. 18세기

1) 교섭 배경

18세기 들어 조선은 북벌의 무게에서 벗어나 점차 청을 인정하고 재인식하게 되었다. 이는 숙종 이후 경제적 번영이 지속되면서 문화적 여유와 자신감이 기저에 있었기 때문이다. 도자 수요층도 증가되어 마침내 분원 그릇도 장인들의 사번 허용으로 민간인들이 공식적으로 취득할 수 있게 되었다.[12]

이런 분위기 탓에 대청 교역도 활발해지면서 청의 그릇도 조선에 유입되었다. 중국으

11) Julia B. Curtis, "Chinese Porcelains of the Seventeenth Century: Landscapes, Scholars'
Motifs and Narratives," *Chinese Porcelains of the Seventeenth Century* (China Institute in
America, 1995), pp. 15-33.
12) 『承政院日記』 370책, 숙종 23년 윤3월 2일조.

7. 粉彩花蝶文水注, 淸 雍正, 높이 11.5cm, 台北 故宮博物院
8. 天藍釉龍耳甁, 淸 雍正, 높이 52.2cm, 北京 故宮博物院

로부터 청화 안료 수입이 재개되어 조선 최고의 그릇으로 철화백자가 잠시 대신했던 자리에 청화백자가 복귀하였다.

당시 중국은 청초의 혼란을 극복하고 강희, 옹정, 건륭 등의 현제의 출현으로 문화적으로도 최고의 전성기를 누리게 되었다. 도자 부분에 있어서도 옹정과 건륭 연간에 걸쳐 養心殿을 중심으로 한 분채자기의 개발(도 7), 서양화풍을 응용한 정밀한 묘사가 돋보이는 문양 시문, 형형색색의 고화도 단색유 개발이 이루어졌다(도 8).[13] 유럽이나 동남아로의 수출도 활발해서 그 생산량은 엄청난 증가세를 나타내었다. 이러한 중국의 최절정의 기술을 자랑하는 그릇들은 연경 사행 등으로 이를 실견했던 많은 조선인들에게 환상과 동경을 불러일으키기에 충분했을 것이다.

정조 연간에 들어서는 북학파를 중심으로 한 일련의 지식인들이 주자성리학의 한계를 인정하고 이를 청조 고증학의 장점을 통해 해결하려고 하였다. 도자에 있어서도 朴齊家와 같은 일련의 북학파들은 청 도자와의 비교를 통해 조선 백자에 대한 통렬한 비판을 가하였다. 이들은 조선 백자를 둘러싼 모든 문제의 해결을 위해서는 제도의 보완과 인식의 전환, 그리고 제작기술의 향상이 우선되어야 한다고 생각하였다.[14] 이러한 생각의 바탕

13) 蔡和璧, 「陶磁器」, 『世界美術大全集』 東洋編9 淸(小學館, 1998), pp. 274-289.
14) 朴齊家, 『北學議』內篇 瓷.

에는 역시 연경사행과 무역을 통해 접하거나 받아들인 청의 현실과 문물에 대한 인식의 변화가 깔려 있었다.

그러나 한편에서는 중국 문물의 수입에 급급해하고, 검박함과 대비되는 사치와 외래품 선호의 소비 성향 탓에 중국문물 동경이 팽배하였다. 왕실의 공식행사에서 중국 그릇이 사용되고 사대부들도 중국 그릇 선호에 예외가 아니었다.[15] 명대 청화백자를 귀하게 생각하면서 아직까지 명에 대한 의리를 중시하던 불과 몇 십 년 전과도 전혀 다른 분위기가 형성된 것이다.[16]

2) 문헌기록

당시 중국 그릇의 직접적인 유입 경로 중 하나는 사은사들이 청 황제에게서 받아오는 조선 임금에 대한 回賜品이었다.[17]

사신들은 청 황제가 회사한 물품 이 외에 사행여정 중에 청의 관리들이 베푸는 연회에 참석하면서 각종 증여품을 받는데 그 안에 자기도 포함되었다. 예를 들어 1790년 사행을 다녀온 徐浩修의 연행기에 의하면 磁瓶, 磁椀, 磁楪, 磁尊, 磁鐘 등을 贈與받은 것으로 되어 있다.[18]

이 밖에 조선의 사신들은 사행 노정 중에 서화나 골동품, 자기 등의 물품을 구매하기도 하였다. 이들은 북경에 도착하면 회동관에서 머물면서 회동관 개시에 참여하였다.[19] 또한 의례적으로 융복사 開市 등에 들러 자기를 비롯하여 고동이나 서화 등의 물화를 구매하였다.[20]

15) 洪良浩(1724–1802), 『耳溪集』 卷17 銘, 「葫蘆茶注銘」.

16) 姜再恒(1689–1756), 『立齋集』 卷5. "晉州朴生天東來言 其考石浦公 於家藏中得皇明曆日二卷 其一神宗皇帝殂落之歲 其一明亡之歲 又得一砂樽 其底刻成化年號 蓋亦伊時陶鑄器. 公於是賦 短律一首 以志其感云 故次贈."

17) 김미경, 「19세기 조선백자에 나타난 청대자기의 영향 연구」(고려대학교 석사학위논문, 2006), pp. 16–17; 『通文館志』 正祖 9년, 정조 10년, 정조 11년, 정조 14년, 순조 32년, 철종 12년.

18) 徐浩修, 『燕行記』 卷二 7月 19日, 卷三 8月 6日, 卷三 8月 10日. (김미경, 앞의 논문, p. 18에서 재인용.)

19) 『大淸會典事例』 卷 511, p. 4; 『禮部則例』 卷 185, p. 1.

사행과 달리 私商들은 영조 30년(1754) 의주부 私商인 灣商에게 책문무역이 허가되면서 보다 적극적인 형태로 대청 무역에 가담하게 되었다. 거래된 물종의 상세내역은 英祖 44년과 憲宗 15년에 간행된 『龍灣志』 舘廨搜檢所條의 기록을 통해 확인된다.[21] 이 중 수입 품목 가운데에 畫器도 포함되어 있으며, 수입가격은 대략 1立당 3푼으로 다른 기물에 비해 매우 저렴하였다. 이들 지역뿐만 아니라 성경, 통주 등지에서도 무역이 이루어졌다.[22] 그러나 자기의 질은 연경에 비해서는 떨어졌던 것으로 보인다.[23]

한편 왕실에서도 중국 그릇이 공식적으로 사용되었다. 영조 35년(1759) 『英祖貞純后嘉禮都監儀軌』에는 唐甫兒, 唐大貼, 唐沙鉢, 唐鐘子 등의 기록이 등장한다.[24] 더구나 唐沙器庫가 1칸이 지어질 정도로 향후 왕실에서의 빈번한 중국 그릇 사용을 예고하였다.[25] 또한 중국 그릇의 진배를 담당한 당사기계 공인은 正祖 17년(1793)에 등장하지만 이전 시기부터 활동했을 것으로 여겨진다.[26]

이후 정조가 어머니인 혜경궁 홍씨의 회갑잔치를 열었던 1795년에는 분원의 각종 갑번자기뿐 아니라 畫唐대접, 화당사발, 화당접시, 彩花銅沙器가 사용되었다.[27] 비록 그 수는 많지 않지만 왕실의 공식 행사에 중국 그릇이 쓰였다는 사실 자체는 그릇에 대한 인식이 이전과 많은 차이를 보이고 있음을 입증하는 것이다.

20) 金正中, 『奇遊錄』 正祖 16年(1792) 壬子 正月 初九日. "松園觀隆福寺開市. 買花磁茶鍾一, 卵色酒瓶一, 金色盃一. 歸誇余. 明燭掌摩. 眞佳品也."

21) 『龍灣志』 英祖 44年(1768) 舘廨 搜檢所 條; 『龍灣志』 憲宗 15年(1849) 舘廨 搜檢所 條.

22) 李押(1737-1795), 『燕行記事』, 「聞見雜記」(민족문화추진회, 1976).

23) 徐有榘, 『林園經濟志』. "華造瓷器……遼瀋以東柵門近處貿易品劣 燕京貿者品優……"

24) 『英祖貞純后嘉禮都監儀軌』 上(서울대학교규장각, 1994), p. 117, 156, 197, 245; 같은 책 下, pp. 72, 134, 142.

25) 위의 책 下, p. 196.

26) 『備邊司謄錄』 181冊 正祖 17년 4월 12일. "……司啓曰……唐沙器契貢人以爲 政院所用茶器皿每朔進拜二三竹 近來則爲十餘竹 而至放依幕所用茶器皿亦無定數 俱是無價進排云……"

27) 『承政院日記』 1746冊, 正祖 19年 6月 18日條. "乙卯六月十八日卯時 上詣明政殿 慈宮邸下周甲誕辰 親傳敎詞箋文表裡入侍時……上日 進饌異於進宴……依今春華城進饌時例……慈宮饌案八十二器……畫唐大楪 各色蜜粘雪只一器……彩花銅沙器 有前大圓盒眞苽一器……幷用甲燔器皿……"

3) 출토품과 전세품

이 시기 대표적인 중국자기 출토품으로 和柔翁主(1740-1777) 墓에서 출토된 일괄유물을 들 수 있다(도 9-1, 9-2, 9-3, 9-4). 이 묘에서 출토된 粉彩黃地薔薇文瓶이나 靑畵紅彩蔓草文盒 등은 아마도 화유옹주의 남편인 黃仁點(1740-1802)이 연경 사은사로 중국을 왕래하면서 가지고 온 것으로 여겨진다. 특히 粉彩黃地薔薇文瓶은 당초문을 暗花하고 장미문을 녹채와 홍채로 장식한 것으로 황제만이 사용한다는 황색을 위주로 채색한 귀한 그릇이다.

9-1.
粉彩黃地薔薇文瓶,
和柔翁主墓 출토품,
14.3×7×1.5cm
9-2.
청화백자유개연판문완,
和柔翁主墓 출토품,
10×10cm
9-3.
靑畵紅彩蔓草文盒,
和柔翁主墓 출토품
9-4.
靑畵紅彩蔓草文盞
和柔翁主墓 출토품

10. 尹斗緖(1668-1715),〈石榴梅枝圖〉,《家傳畵帖》中,
紙本水墨, 30×24.2cm, 해남윤씨종가

전세품의 경우는 이 시기로 추정되는
일련의 그릇들이 공사립박물관에 소장되
어 있으나 정확한 제작연대가 밝혀진 것
은 없는 편이다. 또한 회화 작품에도 서
양 화풍의 유입과 더불어 보다 상세하게
묘사된 중국 자기들이 등장하였다. 윤두
서(1668-1715)의《家傳畵帖》중〈石榴梅
枝圖〉(도 10)에 등장하는 菊花形鉢은 17
세기 중국 도자에 유행하는 기형으로 당
시 윤두서가 이 작품을 실견했을 가능성
을 제기하기에 충분하다.

한편 18세기에는 위와 같은 대청교섭
의 결과로 조선백자의 양식에도 여러 가지 변화가 발생하였다. 花窓을 사용한 주제문의
시문이나 산수문과 중국풍의 길상문 시문이 유행한 것이 그것이다. 또한 角形의 유행과
중국의 오채나 분채자기를 흉내 낸 청화, 철화, 동화의 혼용, 첩화기법의 유행 역시 대중
교류의 부산물로 추정된다.

그러나 제작기술에 있어서는 오채 같은 장식 기술은 물론이고 성형이나 태토, 유약 정
제와 가마 축조 등에서도 교류에 따른 영향은 별로 보이지 않는다.[28] 또한 산수문 시문의
경우 중국과 달리 소상팔경문(도 11)이 주를 이루고 도상도 원래의 소상팔경 도상과 다
른 변용된 도상으로 정선이나 김득신 등의 그림에서도 유사한 것을 찾아볼 수 있다(도
12-1, 12-2).[29] 남종화풍의 고사인물문(도 13)에도 중국 화보를 조선식으로 변용한《萬
古奇觀帖》같은 화보에 유사한 도상이 등장하고 있어 중국의 도상을 조선식으로 번안한
산수문이 주로 청화백자에 등장했음을 알 수 있다.[30]

28) 방병선, 「17-18세기 동아시아 도자교류사 연구」, pp. 131-155.
29) 방병선, 『조선후기 백자 연구』(일지사, 2000), pp. 311-321.
30) 유미나, 「中國詩文을 주제로 한 朝鮮後期 書畵合壁帖 硏究」(동국대학교 박사학위논문,
 2006), pp. 139-161. 이 논문에서는 구체적으로 韓後良과 梁箕星, 韓後邦 등의 화풍이 청
 화백자에 그려진 악양루도와 동리채국도와 매우 흡사하다고 지적하였다.

	11	
12-1		12-2
	13	

11.
靑畵白磁山水梅竹文壺, 높이 38.1cm, 國立中央博物館
(앞, 뒤면)
12-1.
鄭敾, 〈洞庭秋月圖〉, 絹本淡彩, 22x23.4cm, 간송미술관
12-2.
鄭敾, 〈山市晴嵐圖〉, 絹本淡彩, 22X23.4cm, 간송미술관
13.
靑畵白磁採菊東籬文四角甁, 높이 22.9cm,
오사카동양도자미술관

3. 19세기

1) 교섭 배경

18세기 후반 형성된 북학사상은 19세기에 이르러 새로운 시대사상으로 부상하였다. 여기에 청조 고증학까지 유행하면서 점차 청 문물에 대한 경도가 심해져 청의 하찮은 물품까지도 무차별적으로 수용하고자 하는 현상을 낳았다.

또한 상품화폐경제와 상공업의 발달에 힘입어 서울은 활발한 상품 소비와 유통의 중심으로 더욱 활기를 띠었다. 당시 궁궐이나 관아 그리고 양반 사대부가에서 필요한 사치품이나 생활용품을 판매하던 시전에서는 19세기 중엽 이후 청이나 일본 등지에서 수입된 각종 물화의 거래가 성행하였다.[31] 丁酉決處(1837년) 이후에는 수입되는 모든 물화에 대한 통공발매가 허용되면서 수입 물화의 판매는 크게 증가하였다.[32]

이처럼 19세기에 이르러 청이나 일본 등지의 수입품이 향유될 수 있었던 데는 조선의 주 수요층인 왕실과 사대부들이 이들을 선호했기 때문이다. 당시 이미 청은 명을 대신하는 문화선진국으로 자리매김하였고 명에 대한 의리를 강조하던 조선 중화주의는 고루한 것으로 여겨졌다. 문물도 마찬가지여서 조선 백자보다는 수입중국자기가 최고급의 그릇으로 인식되었다.

또한 중국에서 유행하던 고동서화취미가 그대로 조선으로 옮겨져서 분재, 수석 등을 수집, 완상하는 한편, 명승지를 유람하며 자연을 관상하는 풍조가 크게 성행하였다.[33] 그 가운데서도 특히 중국의 문방이나 골동, 서화 등을 즐기는 취미는 19세기에 이르러 왕실

14. 이형록, 〈책가문방도 8폭병풍〉, 19세기 중반, 지본채색, 139.5x421.2cm, 삼성미술관 리움

과 사대부 생활의 일부처럼 번져나갔다. 대표적인 화원 화가인 李亨祿의 〈册架文房圖屛風〉(도 14)은 당시 왕실의 중국도자와 문방에 대한 이해와 호상을 잘 보여준다.[34]

2) 문헌기록

(1) 사행 무역

19세기 청대 자기의 유입 경로는 사행사신들이 청 황제에게 받는 회사품과 사행 노정 중에 사적으로 구매하는 것이었다.

순조 32년의 경우 정사와 부사, 서장관의 三使臣에게 파리기, 鼻煙壺, 자기, 자반 등이 차등으로 회사되었다.[35] 철종 12년에도 조선의 임금에게는 4件, 사신에게는 2件씩의 자기가 회사되었다.[36] 사행 노정 중에는 서화나 골동품, 자기 등의 물품을 구매하기도 하였다.[37]

사행 이외에 18세기와 마찬가지로 국경 개시를 통해서도 청 자기는 유입되었다. 특히 中江開市에서는 우리 그릇이 중국과의 교역품으로 사용되기도 하였다.[38] 1838년에는 '洋磁'가 「燕貨禁條物名別單」에 오르기도 하여 중국으로부터의 무분별한 유입을 금지하기도 하지만[39] 이는 그만큼 많은 양이 유입되었음을 반증하는 것으로도 추정된다.

끝으로 순조 7년(1807) 白大玄 등의 잠상 행위처럼 밀무역에 의한 자기 유입도 있었다.[40] 이러한 밀무역은 꾸준히 지속되었을 것으로 여겨진다.[41]

31) 고동환, 「18세기 서울의 상업구조 변동」, 『서울상업사연구』(서울학연구소, 1998), p. 138.

32) 『備邊司謄錄』 224권 憲宗 2年(1836) 1月 15日條.

33) 洪善杓, 「朝鮮 後期 繪畵의 애호풍조와 鑑評活動」, 『朝鮮時代繪畵史論』(文藝出版社, 1999), pp. 232-233.

34) 책가도에 관해서는 다음 논문 참조. 강관식, 「朝鮮後期 宮中 册架圖」, 『美術資料』 66(국립중앙박물관, 2001), pp. 79-95.

35) 金景善(1788-?), 『燕轅直指』 卷之三 留館錄 壬辰年(1832) 12月 23日.

36) 『국역 통문관지』 3(세종대왕기념사업회, 1998), p. 168. 哲宗大王 十二年 辛酉(1861)條.

37) 徐慶淳(1804-?), 『夢經堂日史』 編四, 紫禁瑣述 乙卯(1855) 12月 22日.

38) 『萬機要覽』 財用編 卷5 中江開市 "中江開市公賣買摠數……沙器共三百三十竹."

39) 『備邊司謄錄』 226册 憲宗 四年(1838) 8月 22日條.

40) 『純祖實錄』 卷10 純祖 7年 9月 21日條.

41) W.R. 칼스, 신복룡 譯, 『조선풍물지』(집문당, 1999), p. 146.

(2) 왕실소용

18세기 말에 보이던 왕실 행사용 수입 중국자기는 19세기 들어 그 수와 종류에서 급격히 늘어났다. 이러한 내용은 進爵이나 進獻儀軌를 참고하면 쉽게 알 수 있다. 이를 시대순으로 살펴보면 다음과 같다.

먼저 순조 27년(1827)의 進爵에서는 총 4,190개의 자기를 戶曹와 廚院, 砂器廛 등에서 가져다 사용하였다. 이 중 唐砂鉢이 410개로 唐砂器契를 통해 궁궐에 진배되었다.[42]

1828년 순원왕후의 四旬을 경축하기 위해 거행된 進爵에는 4,717개의 자기가 사용되었으며, 沙器廛과 廚院 등에서 가져오거나 內下받아 사용하였다. 唐畵楪匙 4立과 畵砂鉢 등의 畵器 114점과 砂器 등이 주를 이루었다.[43] 饌案에는 唐畵器와 甲燔磁器 등이 쓰

15
16-1 | 16-2

15.
『戊子進爵儀軌』, 1828년,
모란화준, 헌천화병, 침향화병
16-1.
粉彩花卉文包袱瓶, 淸 嘉慶, 높
이 29.1cm, 臺北故宮博物院
16-2.
粉彩描金蟠螭貼花文瓶

였다. 慈慶殿 正日進爵에서는 대전과 중궁전의 찬안에는 당화기 44기, 세자궁에는 갑번자기 31점이 사용되었으며, 덕온공주와 숙선옹주 등의 찬상에는 각각 갑번자기 25기, 22기가 상에 올랐다.[44] 특히 중궁전에만 당화기가 사용된 것은 그릇 사용자의 신분에 따라 그 숫자와 질이 달랐음을 보여주는 것이다.

한편 도식에서 樽花圖는 보이지 않으며 龍樽은 1827년과 동일한 양상을 보인다. 그러나 이전에는 보이지 않던 牡丹花樽, 獻天花瓶, 花瓶(도 15) 등은 중국의 기형들과 유사하여(도 16-1, 16-2) 주목을 요한다.

1829년 순조의 聖壽 40년을 맞아 거행된 進饌에는 전년과 달리 중국 그릇은 보이지 않고 대부분 사기가 쓰였으며 常砂器가 추가되었다.[45] 그러나 饌案에는 이전처럼 唐畫器와 유기, 갑번자기가 쓰였다.[46]

다음 1848년 大王大妃 純元王后의 六旬을 축하하기 위해 베풀어진 進饌에는 모두 9,465개의 자기가 소용되었다.[47] 이 중 唐器는 520기로 순조27년(1827)에 비해 급격히 증가하였다.[48] 그리고 이전에는 보이지 않던 唐畫匙가 처음으로 등장하였다. 饌案에는 正日進饌에는 유기와 갑번자기가 쓰인 것에 반해 夜進饌과 翌日會酌에는 유기와 당화기가 사용되어 사용 기명에서 차이를 보인다.[49] 그리고 대전과 세자궁에는 사용 기명은 같고 器數에서만 차이를 보이고 있다.

花樽으로는 唐花樽이 새로이 등장하였는데(도 17)[50] S자 몸체 가득 연화당초문과 박쥐문 아래 囍자가 시문되었다. 모란화준(도 18)도 청대 자기(도 19)와 양식상 거의 동일

42) 『慈慶殿進爵整禮儀軌』 丁亥(奎 14362) 卷之二 器用條.
43) 『戊子進爵儀軌』(奎 14364) 卷之二 器用條.
44) 『戊子進爵儀軌』 卷之二 饌品條.
45) 『己丑進饌儀軌』(奎 14367) 卷之二 器用條.
46) 『己丑進饌儀軌』 卷之二 饌品條.
47) 『戊申進饌儀軌』(奎 14371) 卷之二 器用條.
48) 이 의궤에 등장하는 자기는 크게 畫器와 砂器로, 畫器는 다시 唐器와 門器로 나뉘며, 砂器는 砂器와 常砂器로 분류된다. 여기서 문기는 문양이 있는 조선 청화백자로 보이며 상사기는 사기보다 질이 떨어지는 그릇으로 여겨진다.
49) 『戊申進饌儀軌』 卷之二 饌品條.
50) 『戊申進饌儀軌』 卷之二 排設條. "通明殿進饌時排設位次 樽花一雙 朱漆樽臺二坐 本所措備 唐畫樽一雙內下."

17. 『戊子進爵儀軌』, 1848년, 화준
18. 『戊子進爵儀軌』, 1848년, 모란화준
19. 粉彩透刻纏錢文瓶, 淸 乾隆, 높이 45cm, 東京國立博物館

하여 당시 청의 화병이 화준으로 사용되었음을 알 수 있다.

한편 呈才 鶴舞와 蓮花臺를 출 적에 연못처럼 꾸미어 설치하는 池塘板에 놓이는 화병으로 균열이 선명한 哥窯瓶이 보여 눈길을 끈다. 이는 1848년의 《戊申進饌圖屏》 가운데 〈通明殿憲宗會酌圖〉의 船遊樂 呈才와 池塘板 부분(도 20)에 보다 선명하게 나타난다.

다음 고종 연간 大王大妃 神貞王后 趙氏의 回甲宴을 위해 열린 1868년 進饌에는 총 5,593점의 그릇이 쓰였다.[51] 이 중 唐器는 345점이고 사기는 168점에 불과하나 화기는 5,080점으로 전체 사용기명의 대부분을 차지하였다. 찬안에는 은기, 유기, 당화기가 사용되었다.[52]

고종에게 존호를 올린 것을 축하하기 위해 거행된 1873년의 進爵 時 사용된 그릇은 총 4,897점으로, 이 중 화기는 3,500점, 사기는 912점, 당기는 485점이었다.[53] 찬안에는 은기, 유기, 당화기, 갑번자기 등이 소용되었다.[54]

51) 『戊辰進饌儀軌』(奎 14374) 卷之二 器用條.
52) 『戊辰進饌儀軌』 卷之二 饌品條.
53) 『癸酉進爵儀軌』(奎 14375) 卷之二 器用條.
54) 『癸酉進爵儀軌』 卷之二 饌品條.

20. 《戊申進饌圖屏》,
 제 4장면 〈通明殿憲宗會酌圖〉
 중 池塘板 부분

이후 대왕대비 신정왕후 조씨의 칠순과 팔순을 축하하기 위해 거행된 1877년과 1887년의 進饌에는 당기가 등장하지 않는다.[55] 찬안에도 유기와 갑번자기만이 사용되었고, 당화기는 더 이상 보이지 않는다.[56]

고종의 보령 望五를 축하하기 위해 거행된 1892년의 進饌에는 총 48,159개의 자기가 사용되었지만[57] 여기에도 당기는 보이지 않았다. 대신 일본 그릇인 '倭畵磁器'가 새로이 등장하여 병자수호조약 이후 변화된 대외 환경을 그대로 보여주었다.

이상을 정리하면 순조 연간에는 당기의 사용은 적은 편이며 대부분 사기가 사용되었다. 찬안에는 당화기와 갑번자기가 사용되며 위계질서에 따라 사용되는 기명의 수와 종류가 달랐다. 화준으로는 1795년의 준화도와 용준의 양식이 그대로 이어지고 있으며, 1828년에는 여기에 중국산 자기로 추정되는 모란화준, 헌천화병, 침향화병이 새로이 등장하였다. 헌종 연간인 1848년에는 탕기, 접시, 종자, 보아, 사발, 수저 등 사용된 당기의 종류가 다양화되고 수량도 증가하였다. 그리고 준화도와 모란화준도의 화준양식이 중국식으로 고착화되었다. 그러나 1848년 이후 당기의 사용량은 점차 줄어들다가 1873년 이후로는 보이지 않는다.

한편 의궤를 통해서 볼 때 중국자기는 유기 다음으로 고급 그릇이었다. 그 다음은 분원의 갑번자기였는데 이는 왕실에서도 대전 그릇은 당기, 세자 그릇은 갑번자기를 사용한 것을 보아도 알 수 있다.[58]

55)『丁丑進饌儀軌』(奎 14376) 卷之二 器用條;『丁亥進饌儀軌』(奎 14405) 卷之二 器用條.
56)『丁丑進饌儀軌』(奎 14376) 卷之二 饌品條;『丁亥進饌儀軌』(奎 14405) 卷之二 饌品條.
57)『壬辰進饌儀軌』(奎14428) 卷之二 器用條.
58) 김미경, 앞의 논문, p. 42.

(3) 민간소용

19세기에 들어 청대 자기는 중국 물화 애호 분위기에 편승하여 자기전 등을 통해 민간에 유통되었다.[59] 박지원의 『열하일기』와 자신의 『금화경독기』를 참고한 서유구의 기록을 보면 당시 중국자기에 대한 이해와 사용 정도를 짐작할 수 있다.

'중국자기' 倭瓷는 부록을 보라. 중국의 가계와 관청, 집의 그릇은 모두 畵瓷를 쓴다. 비록 시골의 다 쓰러져가는 집일지라도 그 일용 음식 그릇은 모두 금벽채 완과 접시다. 이는 사치를 숭상해서가 아니라 도공과 요업의 일이 본시 이와 같기 때문이다. 비록 품질이 열악한 그릇을 쓰고 싶어도 얻을 수 없다.(열하일기) 요즘 연경에서 사오는 사발, 완, 접시 등은 대개 회청 즉 無名異를 그린 청화백자로 그 중 금이나 적색을 쓰는 것은 열에 두, 셋이다. 만약 몸 전체를 채색하는 것을 만들 때면 紫 혹은 황, 혹은 碧 등의 색을 채색한 것이 병, 항아리, 杯, 합 등에 많고 완이나 접시에는 많이 볼 수 없다. 심양 이동 책문 부근에서 사오는 것은 품질이 떨어지고 연경에서 사오는 것이 품질이 우수하다. 아무 그림을 그리지 않고 순백으로 투명하고 광택이 있는 것은 귀하다. 대개 질이 떨어지고 거친 그릇이 항상 假釆로 색을 입혀 이를 가려 순백자가 되지만 좋은 원료가 아니어서 번조가 불가능하다. 따라서 순백자의 가격은 배가 된다. 지금 부호들의 일용 그릇은 畵瓷가 많다. 만약 손님 접대의 주연석에 삼, 오인이 모여 一卓이 되는 경우 그 완과 접시의 지름은 7, 8촌이나 일척이 된다. (문양은) 혹은 옛사람의 詩句를 써넣거나 혹은 화조충어를 그린다. 살짝 회접시[膾楪]를 보면 거의 작고 방형이며 촘촘히 놓고 받침이 없다. 한편으로는 접시가 진설되면 탁기, 즉 합쳐서 하나의 그릇이 되는데 각각은 먹을 때는 다시 하나의 그릇이 된다. 또 커다란 접시를 보면 그 형상은 장방형으로 긴 것은 가히 한 척이 넘으며 네 모서리는 위로 치솟은 형태다. 가운데는 水藻 안의 큰 잉어가 도약하는 형상이 그려졌는데 생선찜을 담는 데 쓴다. 배, 잔, 항아리, 합 등에 이르러서는 종류마다 채색을 하거나 그 기교함을 각각 다투거나 하여 모두 열거하기 힘들다.(金華耕讀記)[60]

59) 『東國輿地備攷』(서울特別市史編纂委員會, 1956), 市廛條. "磁器廛在鐘樓, 及崇禮門外, 賣鄕唐各色瓷器."(순조 이후)

위와 같은 중국 그릇은 기방에도 보급되어 『춘향가』에도 월매의 집에 '당화기(唐畵器)'가 등장하고 있다.[61] 또한 골동완상 분위기에 힘입어 완상용의 가요문 자기나 찻잔 등도 사용되었다.[62]

한편 중국 자기에 대한 애호는 이를 모방하려는 경향으로 이어졌다. 19세기 초 서책인 憑虛閣 李氏의 『閨閤叢書』에는 채자기를 만드는 방법이 소개되어 있다.[63] 李圭景의 『五洲書種』에도 哥窯磁器를 만들거나,[64] 도기 위에 塗料와 먹, 아교를 발라 동채와 흑채 등 상회자기를 만드는 가채법 등이 기록되었다.[65]

3) 전세품과 출토품

이 시기 출토품으로는 먼저 서울시 종로구 사간동의 시굴조사에서 출토된 白磁青畵靈芝花卉文楪匙片 2점이 있다(도 21).[66] 지름이 10cm 정도 되는 작은 접시편으로 접시 중앙

60) 徐有榘, 『林園經濟志』, 「贍用志」 卷二 "'華造瓷器' 倭瓷附見 中國店舍器皿 皆用畵瓷 雖荒僻去處破敗屋中 其日用飯食之器 皆金碧彩畵之碗楪 非其尙侈而然也 陶工窯家之事 功本自如此 雖欲用廘瓷惡窯 不可得矣 (熱河日記). 今燕貿盂鉢碗楪之屬 大抵多回靑畵 卽無名異 其用金朱者十之二三也 若通身作 或紫 或黃 或碧 綵諸色者 多在瓶壺杯盒之類 而碗楪則不多見也 遼瀋以東柵門近處貿者品劣 燕京貿者品優 彼人以無畵而純白瑩者爲貴 蓋塈料稍廘者尙可假采色掩飾而純白者 除非上等細料 不可燔造 故其價倍之 今豪貴日用登槃之器 多畵瓷也 若賓筵酒席三五人共一卓者 其碗楪徑圍 或七八寸 或一尺 或書古人詩句 或畵花鳥虫魚 嘗見一儈楪 衆小方楪 密排嵌托 于一方 楪陳設在卓則合成一器 入各取喫則各自爲器 又見一大楪 其形墮方長可尺餘 四沿弦起中 畵水藻中大鯉飛躍之狀 以盛全魚蒸者也 至於杯盞壺盒之類 種種設色 種種鬪巧 有難殫擧矣 (金華耕讀記)"

61) 김진영 · 김현주 譯, 『춘향가』 명창 장자백 창본(박이정 출판사, 1996), p. 74.

62) 趙秀三(1762-1849), 『秋齋集』 奇異, 「古董老人」

63) 憑虛閣 李氏 著/ 鄭良婉 譯註, 『閨閤叢書』, pp. 170-173.

64) 李圭景, 『五洲書種』 瓷器類. "制哥窯紋法 一名碎器又名永紋一名百級碎又名柴窯 作坯利刀過后 日曬極熱入清水一蘸 而起燒出見成裂紋 凡將碎器爲紫霞色坯者 用臙脂打濕將鐵線紐一兜絡 盛碎器其中炭火炙熱後以濕臙脂一末卽成 凡宣紅器乃燒成之後出火另施工巧微炙 而成非世上朱砂能留紅質于火內也 哥窯碎紋稀疎者爲上 煩密者稍下 凡哥窯設彩用各彩一依紫霞色盂用臙脂法 欲出褐色則用老茶葉煎水."

65) 李圭景, 위의 책, 陶窯類. "制陶窯上假彩法 制陶爐倣故器樣 燒出后以各彩畵物狀以 楮皮汁或榆根汁刷其上則甚妙 或制器燔出后刷墨以煙油潤之 先用膠粉畵物再以各彩設 色刷膠精乾以煙油打光."

에는 능형으로 공간을 구획하고 영지와 화훼를 번갈아가며 배치하였다. 이러한 형식은 청대 덕화요에서도 발견되어(도 22) 조선 말기 덕화요 그릇이 조선에 유입되었음을 보여 주고 있다.[67]

다음으로 영남대학교 박물관에 소장되어 있는 白磁靑畵雲龍文 '大明嘉靖年制' 銘楪匙 는 서울에서 출토된 것으로 전한다(도 23-1, 23-2). 내저 중앙에 정면을 향한 운룡문을 배치하고, 접시의 바깥 측면에도 여의주를 쫓는 두 마리의 용을 배치하였다. 이 접시의 굽바닥에는 '무오 선영던겻 이뉴뉵' 이라는 한글 정각명이 새겨져 있어 戊午년인 철종 8 년 1858년경에 善寧殿에서 사용된 6개 중의 하나임을 알 수 있다.

한편 국립고궁박물관에는 조선 왕실에서 사용하던 다수의 청대 자기가 수장되어 있다.

21. 白磁靑畵靈芝花卉文楪匙片, 서울 사간동 출토, 상명대박물관
22. 靈芝花卉文楪匙片, 淸 德化窯

66) 상명대학교박물관, 「서울 종로구 한국불교 태고종 전통문화전승관 신축공사 부지 문화유적 시굴조사」 지도위원회자료(2005), pp. 2-3.
67) 김미경, 앞의 논문, p. 49.

23-1. 白磁淸畵雲龍文 '大明嘉靖年制'
銘楪匙, 淸, 높이 5.5cm,
입지름 24.3cm,
영남대학교박물관
23-2. 도 23-1의 굽바닥
24. 粉彩花文 '大淸乾隆年制' 銘楪匙,
淸, 높이 2cm, 9.2×6.7cm,
국립고궁박물관

이들은 '大淸同治年製' 銘 粉彩太極八卦文楪匙와 '大淸乾隆年製' 銘粉彩花文楪匙(도
24) 등을 비롯해서 粉彩花鳥文墩, 덕화요 양식의 일면을 보여주는 粉彩花文楪匙, 세밀한
초충도를 그려놓은 粉彩白菜草蟲文缸 등이다. 분채 이외에도 豆靑釉靑畵囍文甁이나 白
磁靑畵寶相唐草文缸 등도 전하고 있다.

Ⅲ. 對日교섭

조선 후기 대일 교섭은 정유재란이 끝난 후 일본이 和親을 청하고 조선도 일본으로 납치
된 조선인들의 刷還이라는 현실적인 문제를 해결하기 위해 광해군 1년(1609)에 일본과
다시 국교를 재개하면서 시작되었다.

25. 釜山窯 茶碗, 오사카
동양도자미술관

도자 무역도 재개되어 일본은 倭館을 통해 조선에 다량의 사기번조를 요청해왔다. 이
에 조선은 시종 시혜적 입장으로 응했으나 숙종 말기 여러 사정으로 일본과의 도자 무역
은 사양길에 접어들게 되었다. 이후 양국의 도자 교류는 정체를 보이다가 19세기 후반
들어 일방적인 일본 도자의 조선 유입이 이루어졌다.

1. 17세기

조선과 일본이 국교 재개 후 양국 간 무역에서 도자가 제일 처음 등장하는 것은 광해군 3
년(1611) 倭館의 동관과 서관을 신축하자마자였다.[68] 이때 왜인들이 요청한 것은 '茶器
甫兒' 즉 茶碗(도 25)이었다. 이에 동래부사는 金海의 장인들로 하여금 만들어주도록 계
를 올려 요청하였다.

　이후 인조 17년인 1639년 일본은 頭倭 등이 각종 다완의 見樣을 가지고 와서 장인과
백토, 素木 등을 왜관 안으로 들여와 다완을 제작해 줄 것을 요청하였지만 조선은 晋州와
河東의 장인들을 불러 倭館 밖의 가마에서 제작하도록 하였다.[69]

　효종 1년(1650)에는 이전과 달리 倭館 안에서 그릇을 번조해 줄 것을 요청하고 있어서
적어도 효종 연간부터는 왜관 안에서 그릇 번조가 이루어졌음을 추정할 수 있다.[70] 이후
숙종 연간까지 17세기 사기 번조 요청과 그 결과를 정리하면 다음 표와 같다.

(68) 『邊例集要』卷十二 求貿 辛亥.
(69) 『倭人求請謄錄』第一册, 己卯 8月 16日; 『邊例集要』卷十二 求貿 己卯 8月.
(70) 『邊例集要』卷十二 求貿 庚寅 6月.
(71) 방병선, 『왕조실록을 통해 본 조선도자사』(고려대학교출판부, 2005), pp. 204-211.

표 1. 17세기 다완 번조 구청과 결과[71]

왕조	연도	구청 내용	결과	근거 문헌
광해군	3년(1611)	다기보아 번조.	金海장인이 번조토록 함.	『邊例集要』권12 求貿 辛亥
인조	17년(1639)	다완 見樣을 가지고 와서, 장인, 백토, 소목 등을 들여와 왜관 안에서 번조 요청.	진주, 하동 장인을 불러 왜관 밖에서 번조.	『倭人求請謄錄』1책, 기묘, 8월 16일.
	18년(1640)	다완 번조 요청.	요청 들어줌.	『倭人求請謄錄』1책, 경진, 5월 19일.
	19년(1641)	사기 번조 요청.	요청 들어줌.	『변례집요』권1 別差倭 辛巳.
	22년(1644)	다완 번조와 백토, 황토, 藥土와 5-6명 장인 요청.	농한기를 피해 작업할것 지시.	『倭人求請謄錄』1책, 갑신, 6월 12일.
	25년(1647)	燔造差倭가 사기 번조 요청.	요청 들어줌.	『변례집요』권1, 차왜, 丁亥.
효종	1년(1650)	茶碗과 白土, 匠人을 불러 왜관 안에서 번조 요청.	왜관 내 번조 시작.	『변례집요』권 12 救貿, 庚寅.
	7년(1656)	사기번조 차왜와 장인왜가 번조 요청.	요청 들어줌.	『변례집요』권12 구무, 丙申.
현종	1년(1660)	사기 70立과 甕器 요청.	경상도에서 담당토록 함.	『倭人求請謄錄』2책, 庚子, 4월 20일.
	4년(1663)	사기 번조를 위해 土木 匠人 등을 왜관내로 보내줄 것 요청.	요청 들어줌.	『변례집요』권12, 구무, 癸卯.
	11년(1670)	各色 沙器土 경상도에서 찾아 주도록 요청.	요청 들어줌.	『왜인구청등록』3책, 庚戌 6월 29일.
	14년(1673)	燔造頭倭와 工匠倭, 장인과 토목 등을 사기 번조 위해 요청.	농한기를 피해 작업 할 것 지시.	『倭人求請謄錄』1책, 갑신, 6월 12일.
숙종	3년(1677)	사기 번조 監役倭가 번조 요청.	서계에 문제가 있어 돌려보냄.	『倭人求請謄錄』5책, 戊午 8월 22일.
	7년(1681)	대마도주가 신임 關伯 하사용 사기 번조 요청, 監役倭, 工匠, 書工, 彫刻倭 파견.	백토와 약토 각 190석과 장인 2인 보내줌.	『倭人求請謄錄』5책, 辛酉, 3월 2일.
	11년(1685)	숙종 7년의 예에 따라 사기 번조 요청.	요청 들어줌.	『倭人求請謄錄』5책, 乙丑, 7월 27일.
	13년(1687)	경주백토 45석, 진주백토 45석, 곤양백토 45석, 하동 백토 45석, 김해 적감토 90석, 울산 약토 90석, 양산과 기장 사기 장 각 1인 파견 요청.	요청 들어줌.	『倭人求請謄錄』5책, 丁卯, 7월 2일.
	14년(1688)	경주백토 30석, 김해백토 30석, 곤양백토 30석 요청.	요청 거절.	『倭人求請謄錄』6책, 戊辰, 11월 8일.

15년(1689)	재차 감청.	요청 허락.	『倭人求請謄錄』 6책, 己巳, 3월 5일.
16년(1690)	곤양백토 22석, 하동백토 13석, 진주백토 22석, 김해옹토 15석, 김해감색토 62석, 경주백토 44석, 울산약토 50석과 나무 입급 요청.	치계를 기다리도록 함.	『倭人求請謄錄』 6책, 庚午, 5월 26일.
18년(1692)	경주백토 100석, 울산약토 100석, 김해적감토 120석, 하동백토 40석, 진주백토 40석, 김해옹기토 30석, 곤양백토 40석 구청.	요청 허락.	『倭人求請謄錄』 6책, 壬申, 10월 7일.
22년(1696)	번조 요청.	서계 위계로 거절.	『倭人求請謄錄』 7책, 丙子, 7월 11일.
24년(1698)	사기 번조 요청.	1687년의 예로 들어줌.	『倭人求請謄錄』 7책, 戊寅, 8월 4일.

위의 기록처럼 일본은 꾸준히 사기 제작을 요청하였으며 제작과정에서도 일본인 장인의 참가를 원하였다. 일본인 취향에 맞는 그릇으로 생산품을 전환하고자 하는 의도가 그대로 드러난 것이었다. 이는 원료 구청에서도 알 수 있는데 당시 일본이 요구한 백토와 甕器土, 藥土 등은 이를 섞을 경우 백자가 아닌 철분이 많이 함유된 도기풍의 그릇이었을 가능성이 높다.

한편 일본은 조선 침략 전쟁 중에 납치해온 많은 조선 도공들 덕분에 일본 역사상 처음으로 자기 생산에 성공하였다. 규슈 지방을 중심으로 많은 가마가 문을 열었으며 이들은 조선의 제작기술을 바탕으로 자기 생산에 매진하는 인적 교류의 결실을 누리기도 하였다. 중국의 기술과 장인들도 유입하여 급기야는 1659년 유럽으로의 수출에도 뛰어들게 되었다.[72]

위와 같은 도자 교류에도 불구하고 일본은 조선을 선진문화의 중계자로 존경하기도 하였지만 일부에서는 조선을 자신들의 屬國으로 여기기도 하였다.[73] 이는 향후 조일 관계

72) 武野要子, 「西國大名の貿易とやきもの」, 『世界陶磁全集』 7 江戸 2(小學館, 1981), pp. 123-131.
73) 이원식, 『朝鮮通信士』(민음사, 1991), pp. 325-333.

에서 일본이 조선에 대해 멸시와 침략적인 태도를 견지하게 만들기도 하였다.

2. 18세기

18세기 들어서도 일본의 다완 구청은 지속되었으나 조선이 거절하는 예가 빈번해졌다. 숙종 29년(1703)에는 1월과 9월 두 차례에 걸쳐 번조 요청을 거절하였고[74] 12월에는 서계의 위격을 내세워 퇴척하다가 서계를 改撰해 오면 추후 허락하겠다고 하였다.[75] 이런 상황인지라 廟堂의 허락을 받지 않고 사기장을 왜관 안으로 초치한 관리와 장인들에 대해 그 죄를 묻기도 하였다.[76] 다음 해인 숙종 30년(1704) 10월에도 差倭가 書契를 改撰하여 가져와 燔造土 入給을 요구하지만[77] 11월에 가서야 이를 허락하였다.[78]

숙종 39년(1713) 5월에는 일본 국왕이 卒逝함에 따라 이에 사용할 素器로 磁器와 茶碗을 구하려 하자 무조건 막을 수 없다 하여 묘당에서 품처하도록 조치하였다.[79] 또한 이에 따른 土物石數는 最小로 하고 農歇後 備給할 것을 명하였다.[80] 동년 6월에도 5월의 동래부사 장계에 대해 비변사 복계대로 하라는 명이 있었으나[81] 이후 기록된 대마태수의 서계에는 장인과 작업장, 원료, 연료 등을 다시 부탁하고 있다.[82]

한편 18세기 일본의 도자기 주문 실태를 보여 주는 것으로『御誂物控』이 있다(도 26-1, 26-2).[83] 이는 1701년부터 1705년까지 대마번의 주문 사양인 御本을 그려 논 것이다. 주문 기명의 기형과 문양으로 미루어 주문품은 조선식 그릇이 아닌 일본식임을 알 수 있다. 또한 1713년부터 1719년까지의 주문 도록인『諸方ノ御好之御燒物御注文描』를 보면 주문 도자기는 더욱 일본식의 기형과 문양을 띠고 있다(도 27).[84]

74)『倭人求請謄錄』第七册 癸未 正月 10日條, 正月 12日條, 9月 1日條, 9月 初7日條.
75)『倭人求請謄錄』第七册 癸未 12月 26日條, 12月 28日條.
76)『邊例集要』卷十六 啓罷 請罪竝錄 癸未.
77)『倭人求請謄錄』第七册 甲申 10月 5日條, 10月 17日條.
78)『倭人求請謄錄』第七册 甲申 11月 14日條.
79)『倭人求請謄錄』第七册 癸巳 5月 27日.
80)『倭人求請謄錄』第七册 癸巳閏5月 9日條.
81)『倭人求請謄錄』第七册 癸巳6月 3日條.
82)『倭人求請謄錄』第七册 癸巳6月9日條.
83) 長崎縣立對馬歷史民俗資料館 所藏.

26-1 | 26-2
27

26-1, 26-2.
『御誂物控』, 1701년부터 1705년까
지 대마번의 주문
27. 『諸方ノ御好之御燒物御注文描』,
　　1713-1719

　이후 조선의 빈번한 陶土求請 거부로 왜관에서의 가마 운영은 지속되지 못하였다. 일
본 역시 대마도와 규슈 안에 조선 다완을 모방한 가마들이 생겨나면서 토산품으로서의
이익이 줄어들자 번조 요청도 줄어들게 되었다.[85] 17세기 이후 조선과 일본의 도자 교섭
통로였던 왜관 도자 무역은 종식을 고하게 된 것이다.
　도자뿐 아니라 다른 부분에도 조선과 일본은 상대에 대해 문화 우월적 혹은 멸시적인
인식이 팽배해지면서 교섭이 시들해졌다. 다만 인식에 있어서는 정조 연간 들어 새롭게

84) 이 도록은 長崎縣立對馬歷史民俗資料館 所藏으로 자세한 그림의 예는 다음 참조. 泉澄一,
　　『釜山窯の史的硏究』(關西大學東西學術硏究所, 1986), pp. 598-653; 『朝鮮後期通信使와
　　韓·日交流史料展』(국사편찬위원회, 1991), pp. 52-53.
85) 泉澄一, 『釜山窯の史的硏究』(關西大學東西學術硏究所, 1986), pp. 767-792.
86) 朴齊家, 『北學議』內篇 瓷. "日本之俗 凡百工技藝 一得天下一之號 則雖明知其術之未必勝於
　　己 而必往師之 視其一言之褒貶 以爲輕重 此其所以勸技藝 專民俗之道歟."

일본의 기예를 인정하는 일련의 북학파들이 일본풍속을 소개하면서 우리도 이를 본받을 것을 주장하여 변화된 일면을 보여주었다.[86] 특히 李喜經은 구체적으로 일본의 오채자기 제작의 성공을 서술하면서 기술도입의 분발을 촉구하기도 하였다.[87]

3. 19세기

1811년 마지막 통신사 파견을 끝으로 조일 양국은 교린관계를 더 이상 지속시키지 못하였다. 이후 일본에서 명치유신이 일어나고 막부체제가 막을 내리면서 조일관계는 새로운 전기를 맞이하게 되었다. 1876년 강화도 조약과 修信使 파견 이후 한일합방까지, 점차 적대와 침략이라는 두 키워드가 양국 관계를 설명하게 되었다.[88]

이러한 배경 아래 도자 교섭에도 변화가 일었다. 1876년 개항 이후 인천, 원산, 부산 등지를 통한 일본자기의 수입은 급격히 증가되었다. 1892년의 통계 자료에 의하면 일본 도기의 수입금액은 총 4만 2천圓으로 거의 조선의 일용기로 사용되었다.[89] 작은 접시와 사발 등이 아리따[有田] 등지에서 제작되어 각 항구를 중심으로 점차 그 상권을 확장해 나간 것이다.[90]

이후 일본인들이 직접적인 점포 개설 등으로 유통까지 장악하게 되면서 조선의 자기시장은 새로운 국면을 맞이하게 되었다.[91] 1891년에는 분원자기만을 판매하던 器廛에서조차 일본 수입의 요강이나 제기접시 등을 판매하려다 발각될 정도로 일본 그릇은 조선의 유통 시장을 장악해 나갔다.[92]

87) 李喜經, 『雪岫外史』, "余嘗聞日本燔磁 初不識施彩 乃令匠手乘舟入江南行 賂求磁匠 學其法而 歸 試之又不成 更以萬金入江南 買磁匠 共舟歸國 備得其法而送之 玆後 日本之磁 名於天下."
88) 손승철, 『조선시대 한일관계사연구』(지성의 샘, 1994), pp. 10~23.
89) 『朝鮮彙報』(八屋書店, 1895); (여강출판사, 1986), p. 287. "陶器の輸入高四万二千圓, 而し て其の多くは朝鮮人日用のものなり, 開港場近邊に於ては, 朝鮮人は, 擧けて 日本陶器を 用 ひさるもの莫く, 自國製の陶器を用ふると殆とを之れ無さ位なり."
90) 駐韓日本領事館, 『通商彙纂』(여강출판사, 1987), p. 9.
91) 中島造氣, 『肥前陶磁史考』(靑潮社, 1985), pp. 194~198, 608.
92) 貢人池氏, 이종덕 譯, 『國譯 荷齋日記』一(서울特別市史編纂委員會, 2005), pp. 203~204. "金貞浩 買得倭器溺江 祭接比 等屬爲數千金矣 器廛都中 不無脣舌 我亦尋思 不可無言 故器廛 自來 無倭器之買賣 而今忽見之 若此不已 則分院之器 彼此不相關 前後會計淸帳後 更不去來 金貞浩不勝恐劫 向我懇乞期欲無事……"

28. 彩繪人物文花瓶, 19세기말-20세기, 높이 61cm, 고궁박물관

마침내 일본 그릇은 왕실 소용 그릇으로도 자리를 확고히 하였는데 이는 1892년의 의궤에 잘 나타나 있다. 고종의 보령 望五를 축하하기 위해 거행된 1892년의 進饌에는 총 48,159개의 자기가 사용되었다.[93] 여기에는 중국 唐器는 보이지 않고 畵器와 砂器, 常砂器가 골고루 사용되었다. 특히 倭畵磁器가 16,100점으로 전체의 3분의 1 이상을 차지하였다. 砂鉢, 砂大楪匙, 湯器, 甫兒,

砂中楪匙, 砂鍾子 등이 사용되었으며 見樣과 針尺까지 함께 표기되어 일정한 양식에 따라 수입되었음을 알 수 있다. 이처럼 일본 그릇이 왕실 그릇의 상당수를 차지한다는 사실은 당시 조선과 일본 간의 정치, 경제적 상황을 그대로 반영하는 것이다(도 28).

끝으로 고종 후반에는 일본인이 운영하는 요업제작소가 조선 내에 생겨나기 시작하였고, 여기에 신기술의 도입이나 외국인 기술자를 동원하는 사례도 적지 않았다.[94] 사실상 일본의 조선 도자 시장 잠식이 실제 침략에 앞서 이루어진 셈이다.

Ⅳ. 맺음말

지금까지 조선 후기 도자 대외교섭을 17세기에서 19세기까지 대중, 대일 교섭으로 나누어 살펴보았다. 이를 세기 별로 정리하면 다음과 같다.

먼저 17세기 대중교섭은 명청 교체의 격변과 경제적 어려움, 북벌로 대변되는 청에 대한 조선의 인식으로 활기를 띠지 못하였다. 이 시기 대중 도자 교섭의 증거로 해무리굽 발

93) 『壬辰進饌儀軌』(奎14428) 卷之二 器用條.
94) 淺川伯敎, 「李朝 陶磁史の歷史」, 『朝鮮』(朝鮮總督府, 1922), p. 76.

을 들었지만 숙종 후반기까지 이렇다 할 문헌기록이나 교역 증거는 찾아보기 어려웠다.

반면 대일교섭은 다완 무역의 형태로 17세기 내내 지속되었다. 광해군 3년부터 시작된 다완 무역은 조선이 문화우월적인 입장에서 왜관 부근의 원료와 장인 등을 동원하여, 일본이 요구한 그릇을 왜관 내외에서 번조해 줌으로써 이루어졌다. 그러나 점차 일본의 원료 요구량이 증가하고 일본 양식의 그릇 생산을 위해 일본인 장인과 감독관이 파견되는 등 전개 양상은 변모되었다.

18세기 들어 조선의 내부 사정과 일본 내에서의 조선에 대한 인식 변화로 다완 무역은 종식을 고하였다. 반면 정조 이후에는 북학파를 중심으로 일본 기예와 자기에 대한 새로운 인식이 싹트면서 상황은 반전되어 일본 그릇의 조선 유입이 시작되었다.

한편 18세기 대중 도자 교섭은 조선의 정치, 경제적 안정과 조선이 청을 인정하고 연경 사행과 국경 무역이 활발해지면서 활기를 띠었다. 황제 회사품과 사행 사신의 구매자기 등이 조선에 유입되어 조선백자의 양식에도 영향을 미쳤다. 왕실 의례에서도 중국 그릇이 공식적으로 사용되었으며 이를 공급하기 위한 당사기계 공인도 등장하였다. 특히 화유옹주묘 출토품은 당시 지배 계층의 청 도자 선호를 여실히 보여주는 교섭의 중요 증거물이다.

19세기는 가장 활발한 대중 교섭이 이루어진 시기였다. 북학과 청조 고증학의 유행 등으로 왕실이나 민간 할 것 없이 중국 자기는 최고의 그릇이자 사치품으로 각광을 받았다. 중국 그릇은 왕실 공식 행사에 빠짐없이 등장하였으며 점차 그 수량과 종류도 증가하였다. 수요층들의 중국 자기 선호는 중국 그릇 모방 제작으로까지 이어졌다. 그러나 고종 후반 이후 병자수호조약과 중일전쟁 등 급변한 외교 사정으로 중국자기의 유입은 상승세가 한 풀 꺾이게 되었다.

대일 교섭은 19세기 후반 명치유신과 병자조약 등 급변한 여건 탓에 전적으로 일본자기 유입이라는 일방적인 형태로 나타났다. 다량의 왜사기가 본격적으로 조선에 판매, 유통되었고 1892년 의궤에서 나타나듯이 이전의 중국 자기보다 더 많은 양의 일본자기가 왕실 의례에 사용되었다. 또한 조선 안에서 일본인 기술자와 시설에 의해 그릇 생산이 활발히 이루어지면서 사실상 조선의 그릇 시장은 일본에 의해 장악되는 지경에 처하게 되었다.

끝으로 본고에서는 대한제국 이전 중국과 일본과의 대외교섭만을 살펴보았다. 그러나

1900년 파리 만국박람회에 조선의 도자를 포함한 博物이 출품된 것처럼 20세기를 전후하여 유럽이나 미국과의 도자 교섭도 진행되었다.[95] 또한 기계화된 생산 시설이 도입되는 등 이전과는 판이한 성격을 띠고 있어서 이 부분은 추후 연구 과제로 남겨두고자 한다.

95) 이에 관해서는 다음 논저를 참조. 이구열, 『근대한국미술사의 연구』(미진사, 1992); 송기쁨, 「韓國 近代陶磁 研究」(홍익대학교 석사학위논문, 1998. 12); 최건, 「大韓帝國時代의 陶磁器」, 『오얏꽃 황실생활유물』(궁중유물전시관, 1998), pp. 57-59.

조선 후반기 섬유공예의 대외교섭
조선의 暖帽와 청나라 帽子를 중심으로

_ 장경희(한서대학교 교수)

차례

Ⅰ. 머리말

Ⅱ. 耳掩의 법적 규제와 수요의 확대

 1. 조선 전기 이엄의 규제

 2. 조선 후기 국산 暖帽의 발달과 淸帽의 수입

Ⅲ. 暖帽와 淸帽의 제작 실태

 1. 난모의 제작 실태

 2. 청모의 제작 실태

Ⅳ. 暖帽 양식의 변모와 朝 · 淸 비교

 1. 조선 난모의 형태 변모

 2. 朝 · 淸 난모의 양식 비교

Ⅴ. 맺음말

Ⅰ. 머리말

조선시대의 섬유공예품은 일차적으로 실용적인 가치를 중시하였고 그것을 바탕으로 하여 예술성을 추구한 것으로 여겨진다. 그 좋은 예가 중국에서 요구하는 조선의 공산품이 주로 명주[1]나 모시, 삼베 등의 옷감을 비롯하여 종이와 화문석, 부채[2] 등과 같은 생필품이었다는 사실로도 짐작된다. 그런데 이러한 당시의 뛰어난 공예품은 조선에서 일방적으로 대량 수출하는 물품이었고 중국의 영향을 받아 변모되지 않은 조선의 토산품이었다.[3] 그리고 조선 후기에 중국에서 수입하여 주로 일본에 수출했던 비단[紗羅綾緞]도 우리의 제품 생산에 거의 영향을 끼치지 못했기 때문에 논제로 설정하지 않았다. 본고에서는 중국과의 공예품 거래과정을 통하여 제품 양식의 형성과 변화에 영향을 준 조선의 暖帽와 청나라 帽子를 중심으로 살펴보며, 이것들의 사용자는 왕이나 사대부를 비롯한 남자들의 쓰개로 한정하려 한다.

본고에서 언급하는 耳掩이나 난모 또는 모자는 모두 남자용 방한용품으로 이전 시기 우리나라에서 사용한 기록이 없고 조선시대부터 착용한 사실을 찾아볼 수 있는 관모공예품들이다. 이엄을 비롯한 난모는 조선의 토산품을 지칭하고, 모자 또는 淸帽는 청국에서 수입한 제품들을 지칭한다. 특히 조선시대 남성들의 의관은 흰 옷에 검은 갓을 쓰는 것이 통례였다. 그들은 상투를 튼 머리를 망건으로 감싼 뒤 탕건을 쓰고 그 위에 갓을 썼던 것이다.[4] 이렇게 흰 옷에 검은 갓을 쓴 모습은 흑백의 색상 대비가 잘 어우러져 한결 고고한 기품을 드러내고 있었다. 이는 곧 조선시대 선비들의 미적인 안목과 장인들의 예술성이 함축되어 나타난 결과물이라고 할 것이다.

물론 조선시대의 사대부가 이런 복식만을 상용한 것은 아니다. 유교적 예법에 따라 공무를 볼 때에는 공복 위에 紗帽를, 제례 시에는 조복 위에 梁冠[혹은 金冠]을, 평상시에만 편복에 갓[黑笠, 烏帽]을 썼다.[5] 이중 조선의 사대부들이 상용한 망건, 탕건, 갓이 우리나라의 고유한 복식이긴 하지만 중국의 영향이 전혀 없었던 것이 아니었으므로 간략하나마

1) 장경희, 「조선초기 명주의 조공제 연구」, 『미술사연구』 16(2000).
2) 장경희, 「조선시대 부채와 부채장인」, 『유럽과 동아시아의 부채』, 화정박물관(2000).
3) 전해종, 『韓中關係史硏究』(일조각, 1970).
4) 장경희, 『朝鮮時代 冠帽工藝史 硏究』(경인문화사, 2004).

서두에 언급하는 것이 본고의 주제인 暖帽와 淸帽를 이해하는 데 도움이 될 듯하다.

사대부들이 갓을 쓰기 전에 머리를 간추려 상투를 틀고 이마를 정리하던 망건은 당초 명나라의 제도를 본뜬 것이었다. 명 태조가 몽고식 辮髮 풍속을 일소하기 위해 비단으로 만들어 착용한 망건 형태를 받아들여,[6] 조선에서는 조선의 토산물과 기술로 개량하였던 것이다.[7] 말총으로 짠 조선 망건의 품질이 뛰어나자 16세기에는 중국인이 이를 선호하여 중국 사신에게 선물로 주거나 수출되기도 하였다.[8] 그러나 조선 후기에는 淸人들의 머리가 剃頭로 바뀌면서 망건이 필요 없게 되었다. 하지만 그들도 명나라 풍습에 따라 망건을 착용해야 하는 時代劇을 공연할 때는 불가피하여 조선 사신의 망건을 훔쳐가기도 하여 조선식의 망건이 다시 중국에 전래되었다. 다만 조선 후기의 사대부들이 망건 위쪽에 風簪을 다는 풍습은 청나라의 영향을 받은 것이었다. 그들은 직품에 따라 각기 다른 보석으로 모자를 장식하던 습속이 있었는데 이것을 조선이 받아들여 응용한 것이라 여겨진다.

탕건도 그 원형은 중국의 無角幞頭, 혹은 唐巾에서 비롯되었다. 하지만 조선에서는 角을 없애고 말총으로 제작하는 등 형태와 재료를 바꾸고 그 기능을 개선하여 실내용 쓰개나 갓 받침용으로 독특하게 발달시켰다.[9]

갓은 조선이나 중국에서 원래 대나무 제품으로 비올 때의 雨帽로 제작, 사용한데서 비롯되었다. 조선에서는 이것의 대올을 길게 이은 패랭이 형에서 대우와 양태로 구분되는 草笠으로 만들었고, 나아가 재료와 기능을 개선하여 갓을 완성시켰다. 이 때문에 갓은 초립과 같은 제작과정을 거치지만 먹칠과 옻칠을 하여 검게 만들고, 조선의 가옥 구조가 협소하기 때문에 쉽게 손상되던 대나무 대우를 말총으로 바꾸어 조선 고유의 흑립으로

5) 金正中,『燕行日記』, 1793년(정조 16), 임자년 1월. 봄여름에는 烏帽나 金冠을 쓴다고 하였다. 여기서 오모는 흑립, 갓이고 금관은 조복을 입을 때 쓰는 양관이다.

6) 明,『三才圖繪』卷 4, 1513. 網巾.

7)『春官通考』권85, 凶禮, 初終圖說, 襲. 정조 때 흉례에 사용된 망건은 鴉靑色 無紋紗를 사용해서 만들고 있었다.;『寒洲全書』,『四禮輯要』圖式. 網巾. (망건을) 사용해서 코를 걸어 망처럼 매듭지었으며, 관자를 다는 아래쪽은 무명으로 처리하였다. 관자는 사대부는 뿔, 3품은 옥, 2품은 금, 1품은 옥이었으며, 상하를 잡아당겨 머리에 맞게 조절할 수 있었다.

8) 장경희,『망건장』, 화산문화, 2001. 망건은 16세기에 들어서면 중국의 사신이 요청하면서 거꾸로 중국에 수출하게 되었으며, 17-18세기 청나라 시기에는 연희집단에서 명나라 시대극을 연출할 때 필요하여 우리 사신들의 망건을 훔치기도 하였다.

9) 장경희,『탕건장』(화산문화, 2000).

발전시켰던 것이다.[10]

이처럼 조선의 사대부들이 일상생활에서 착용하던 망건과 탕건 및 갓은 중국에 기원을 두거나 영향을 받아 제작되고 있었지만 우리의 재료와 기술로 개량시킨 조선의 독창적인 관모였던 것이다.

그러나 조선의 관모가 지닌 약점은 찬바람을 막을 수 있는 제품이 아니라는 것이었다. 때문에 조선의 사대부들과 장인들은 검은 모자와 흰 옷의 고상한 기품을 살리면서도 추위를 막을 방안을 강구하고 있었다. 그 결과 조선 전기에는 사람의 얼굴 부위에서 가장 추위를 느끼는 귀를 감싸기 위한 耳掩을 제작, 사용하기 시작하였는데, 조선 후기로 내려가면서는 이마와 목, 어깨를 감쌀 수 있는 각종 방한용구, 곧 暖帽를 개발하였다. 아울러 청나라에서 발달한 내한용 帽子마저 대량으로 수입하기에 이른 것이다.[11]

그렇다면 조선시대 특히 조선 후기에 걸쳐 이러한 방한용 제품들이 어떻게 개발되고 그것의 생산과정은 어떠했으며, 그것이 중국과의 교섭을 통하여 제품과 양식상에 상호 어떠한 영향을 주고받았는지를 밝혀보기로 하자.

Ⅱ. 耳掩의 법적 규제와 수요의 확대

1. 조선 전기 이엄의 규제

조선 이전의 시대에는 이엄에 관한 사료를 찾아 볼 수 없었다. 그러다가 유독 조선 초기부터 이엄에 대한 규제가 강화되고 있는 사실로 미루어 이때부터 이엄이 널리 유행한 것으로 여겨진다.[12] 이엄을 제작하는 원료로는 貂鼠皮, 곧 '잘' 이라고 부르는 담비의 가죽이 최상품이었다. 그러나 품질이 좋은 초서피를 대량으로 수집하기가 쉽지 않아 규제를 가하지 않는 한 사대부들의 이엄을 충당할 길이 없었으므로 왕조 정부는 사용자의 신분과 계층을 제한하기 시작하였다.

10) 장경희, 『갓일』(화산문화, 2001).
11) 이철성, 「18세기 후반 조선의 대청무역 실태와 사상층의 성장」, 『한국사연구』 94호(1996); 김정미, 「조선후기 대청무역의 전개와 무역수세제의 시행」(서울대학교 대학원 석사학위논문, 1996); 김정미, 『한국사론』 36호(서울대학교 국사학과, 1996).

이는 조선시대의 의관제도를 『禮記』에 준거하여 신분의 귀천에 따라 차등을 둔 것과 다를 것이 없었다.[13] 세종 14년(1432)에 이엄의 재료를 副提學 이상은 貂皮와 緞子를, 司諫 이하 9품까지는 鼠皮[黍皮]와 靑 를 사용하도록 제한하였다.[14] 당상관은 검은색에 가깝게 짙은 자줏빛이 도는 '잘' 가죽을, 당하관은 그보다 색상이 옅은 노랑담비가죽[黍皮]을 사용하도록 한 것이다. 곧 이어 동왕 22년(1440)에는 좀 더 세분화하여 초피이엄은 3품 관원 이상만 쓰게 하고, 4품 이하는 狸皮·狐皮·黍皮를 쓰도록 하였으며, 공상·천예의 이엄은 단지 호피·이피와 잡색 毛皮만을 쓰게 하였던 것이다.[15] 이처럼 당상관 이상만 초피[담비가죽] 이엄을 착용하도록 한 규정은 『경국대전』에 올려 법제화하였다.[16]

그러나 시대가 내려갈수록 이엄의 사치는 만연해 갔다. 이미 성종 대에는 이엄의 제품가치가 인정되어 국왕이 謝恩使로 중국에 가는 韓明澮에게 鴉靑匹段貂皮甘吐耳掩을,[17] 중국 황실의 조선 여인인 恭愼夫人에게는 毛甘套 1벌을 각각 지급하였고,[18] 여러 신하들에게는 鴉靑匹段貂皮耳掩을 하사하는가 하면,[19] 명나라 칙사들에게도 鴉靑匹段貂皮耳掩을 하사하였고 두목에게는 鴉靑 鼠皮耳掩을 지급하고 있었다.[20] 이처럼 이엄의 수요가 증가하자 공·상인들은 품질 좋은 초서피를 여진족으로부터 구입하는 사례가 늘어나,[21] 왕조 정부는 이를 막기 위해 양계 지방에서 초서피를 교역하는 사람은 杖刑 1백 대를 집행하고 변방의 먼 곳에 充軍하며, 그곳의 수령도 또한 制書有違律로 논죄하여 파직시키고 서용하지 않도록 하였다.[22]

그럼에도 불구하고 연산군 대에도 이엄의 사치가 문제시되었고,[23] 중종 연간에도 마찬

12) 「태종실록」 33권, 17년 5월 18일 계묘; 「태종실록」 34권, 17년 8월 2일 을유.

13) 「세종실록」 88권, 22년 1월 25일 무진.

14) 「세종실록」 58권, 14년 11월 10일 을축.

15) 「세종실록」 88권, 22년 1월 25일 무진.

16) 『經國大典』 권3, 禮典, 儀章條.

17) 「성종실록」 50권, 5년 12월 19일 경자.

18) 「성종실록」 112권, 10년 12월 20일 신미.

19) 「성종실록」 1권, 즉위년 12월 2일 신해; 「성종실록」 4권, 1년 3월 11일 경인; 「성종실록」 6권, 1년 7월 16일 임진.

20) 「성종실록」 6권, 1년 7월 16일 임진.

21) 「성종실록」 57권, 6년 7월 14일 신유; 「중종실록」 21권, 9년 10월 25일 갑인.

22) 「성종실록」 57권 6년 7월 17일 갑자.

가지로 사치풍조가 확산되었다.[24] 이에 이엄의 형태와 재료 및 색상의 사치까지 규제하자는 논의가 제기되었다.[25] 또 한편으로는 사대부의 이엄을 제작하기에도 부족한 담비 가죽으로 털옷을 비롯한 각종 방한용품을 만드는 부류가 늘어났다. 때문에 귀천 남녀를 막론하고 초서피로 이엄 이외에는 모두 사용하지 못하도록 하자는 논의가 일고 있었다.[26] 명종 8년(1553)에 이르러 왕조 정부는 신분의 고하에 따라 털가죽의 종류를 구분하여 착용하도록 세밀하게 정하고 있었다. 그 결과 당상관에 한하여 초피를 사용하도록 하였고, 당하관과 선비들은 서피, 일본산 산달피를 사용토록 하였다. 그 밖에 의학, 율학과 같은 모든 관원과 군사, 서얼, 이서들은 붉은 여우가죽, 국산 산달피만을, 공상천예들은 山羊皮, 狗皮, 猫皮, 地獺皮, 狸皮, 兎皮만을 사용케 하였고, 천한 여인의 毛冠도 공상천예의 예에 따르도록 제한하였으며 이를 어길 경우 사헌부와 평시서에서 단속하도록 규정하고 있었다.[27]

그런데 조선 전기에 왕조 정부가 매년 이엄을 제작, 지급해야 하는 대상 중 가장 많은 인원은 역시 함경도와 평안도의 군사들이었다. 성종 3년(1472)에는 이 두 곳의 절도사들에게 貂耳掩 1벌씩과 군인들에게 이엄 27개를 보내 나누어 주도록 하였고,[28] 동왕 10년(1479)에는 평안도 관찰사에게 솜옷과 이엄을 각각 2천 건씩 보내어 군사들에게 나누어 주도록 하였으며,[29] 같은 해에 도원수 윤필상에게도 군사 2,000명에게 나누어 줄 이엄 2천 건을 보내고 있었다.[30] 그런데 명종 15년(1560)에 유학 서엄이 의관 제도를 고쳐 武人은 毛笠을 쓰고 철릭[帖裏]을 입게 하자고 상소하고 있었다.[31] 이것은 곧 조선시대 무인들이 털모자를 쓰게 되는 계기가 되었던 것 같으므로 이것을 상고해 볼 만하다.

23) 「연산군일기」 29권, 4년 6월 15일 경진.

24) 「중종실록」 29권, 12년 9월 22일 을미.

25) 「중종실록」 21권, 9년 10월 25일 갑인.

26) 「중종실록」 26권, 11년 11월 5일 임오.

27) 「명종실록」 15권 8년 9월 18일 신유.

28) 「성종실록」 25권, 3년 12월 16일 무인. 毛衣 30, 防衣 2백, 번거지 3, 甘套 10, 耳掩 27事를 주었다.

29) 「성종실록」 112권, 10년 12월 1일 임자.

30) 「성종실록」 112권, 10년 12월 15일 병인.

31) 「명종실록」 15권, 8년 10월 23일 병신. 선비는 冠巾에 團領을 착용하게 하고 장사치나 노예들은 毛帽에 綿衣를 착용하게 하고, 농부일 경우 臺笠에 布衣를 입도록 하자고 하였다.

2. 조선 후기 국산 暖帽의 발달과 淸帽의 수입

조선 전기의 이엄에 관한 각종 규제조항들도 임진왜란과 병자호란을 겪으면서 사문화되어 갔다. 양란을 겪으면서 왕조 정부는 군사들의 이엄을 마련하기 위하여 과다한 재정을 지출해야 하였고, 이를 충당하기 위해 압록강, 두만강변의 여진족들로부터 皮物을 수입하지 않을 수가 없었으며, 한편으로는 공 · 상인들이 규제조항이 엄격한 이엄 생산을 기피하고 각종의 난모를 생산하기 시작했기 때문이다.

왕조 정부는 임진왜란 당시부터 각 고을로 하여금 毛皮를 구입하여 이엄 4백여 개를 만들어 元帥府에 바치도록 하였고,[32] 전시 중에는 별도로 영남 체찰사 이하 여러 장수들에게 초피 이엄 33부와 서피 이엄 70부를 내려 보내어 나누어 주되, 서피 이엄 20부는 도체찰사에게 보내어 군문의 장사병들에게 賞格으로 사용토록 하고 있었다.[33]

광해군 대에도 임진왜란 중 당상관을 비롯하여 병사들에게 매년 이엄들을 만들어 보내던 전례를 따르고 있었다. 예컨대 광해군 8년(1616)의 기록을 예시해 보면, 당시 상의원에서 당상관에게는 돈피와 서피로 만드는 紗帽耳掩과 笠耳掩을 만들어 주도록 하였고, 병사들에게 나누어 줄 적호피이엄은 값을 주고 시장에서 만든 것을 사들이도록 하였다. 당시 왕자군 6명, 부마 8명, 대신 이하 공신 76명, 경연 당상 2명, 빈객 1명, 양사 장관, 승지 5명에게 각각 초피 가죽으로 만든 사모이엄 하나씩 하사하였고, 공신 당하 2명, 사관 5명, 옥당 9명, 독서당 4명, 양사 9명, 시강원의 실관과 겸관 모두 11명에게는 鼠皮로 만든 사모이엄을 각각 하나씩 하사하였다. 이때 이엄을 제작하는 데 필요한 피물은　皮 4백 47령, 赤狐皮 1백 령, 黍皮 6백 령이 소요되었다. 정부는 그것의 구입비로 매년 價布 56동을 지불하였고, 때로는 白紙 2천 권을 북도로 보내서 돈피와 서피 및 黃毛 등을 수입하고 있었다.[34] 한편 광해군 10년(1618) 만주출병이 있은 뒤부터 전립의 착용이 성행하였다. 이처럼 전란을 겪으면서 국가재정의 상당액이 관인과 군인의 이엄에 지출되고 있었고, 그 제품재료를 구입하기 위하여 공 · 상인들은 서북양도의 변방으로 몰려갈 수밖에 없었을 것이다.[35]

32) 「선조실록」 30권, 25년 9월 20일 정축.
33) 「선조실록」 80권, 29년 9월 1일 갑오;「선조실록」 80권, 29년 9월 18일 신해.
34) 「광해군일기」 106권, 8년 8월 28일 병인.
35) 李瀷, 『星湖僿說』 제6권, 萬物門. 披肩.

따라서 인조반정 초기에는 이러한 광해군 대의 폐정을 혁신한다는 명분으로 이엄의 반사를 중지하였지만, 동왕 4년(1626)에는 상의원으로 하여금 매년 겨울이 되면 頒賜에 필요한 貂皮·鼠皮·赤狐皮로 이엄 3백여 부를 마련해 지급토록 하였으므로[36] 정부는 平市署로 하여금 매년 각 시전에 배정하여 價布 70여 同을 수납하도록 하였으며, 衣帽를 부과하기도 하여 가포와 합치면 매년 1백여 동을 수취하고 있어 광해군 때보다 훨씬 증가하였다.[37]

이처럼 임진왜란을 계기로 국내의 피물제조업이 성장하자 병자호란 직후 청나라는 조선의 세폐정액에 가죽류 900장을 부가하기에 이르렀다.[38] 이에 정부는 부득이 兩西 지방의 각 고을에 卜定하여 매년 皮物 한 浮씩을 바치도록 조처하였던 것이다.[39] 이것에 대한 반대급부는 아니지만 청나라 황실에서는 조선에서 정기적으로 파견하던 동지, 정조, 성절, 연공사행 때마다 이엄용의 초피 100장씩을 보내고 있었다.[40]

이상과 같이 조선 후기에는 왕조 정부의 이엄 수용이 증대하고 서북 지방으로부터 피물을 수입하는 등 종래의 규정을 허물어 갔으며, 한편으로는 상공인들이 이엄의 규제망을 벗어나기 위해서도 새로운 난모를 개발할 수밖에 없었다.

따라서 조선의 청·일간 중개무역이 활기를 띨 무렵인 17세기 말 18세기 초에 이르면 이엄 이외의 각종 난모들이 개발되고 있었다. 이 무렵에는 여우 털로 만든 이엄 곧 狐掩이 유행하는 등 사치 풍조가 만연해진 가운데,[41] 숙종 38년(1712)에 청나라에 사신으로 간 최덕중은 떠나기에 앞서 작은 揮項 등을 준비하고 있었다.[42] 역시 부연사행을 떠났던 김창업은 개가죽이엄과 서피로 만든 護項과 護頰을 준비하여 번갈아 썼다고 한다.[43]

36) 「인조실록」 14권, 4년 8월 10일 기유.

37) 「인조실록」 14권, 4년 8월 10일 기유.

38) 『통문관지』 권3, 사대 방물수목.

39) 崔德中, 『燕行錄』, 숙종 38년, 11월 22일.

40) 『통문관지』 권3; 『광서회전사례』 권506; 전해종, 『한중관계사연구』(일조각, 1970), p. 84 참조.

41) 「숙종실록」 권22, 16년 3월 17일 무신.

42) 崔德中, 『燕行錄』, 숙종 38년, 11월 22일.

43) 金昌業, 『燕行日記』 제1권, 1712년(숙종 38), 11월 25일; 제4권, 1713년(숙종 39), 1월 22일. 원래 개가죽 이엄인데 이곳 사람들이 개가죽을 천하게 여기므로 여우가죽이라고 말하고 있다.

영조 때에 난모의 종류도 늘어날 뿐 아니라 사치도 극성하여 좌의정 송인명이 국왕 앞에서 "휘항을 내의원에서 만들면서부터 제작하는 비용이 치솟아 1,000여 냥에 달한다."고 개탄하고 있었다.[44] 1765년(영조 41)에 중국에 갔던 홍대용의 기록에는 난모 중에 風遮(풍차)가 등장하고 있는데,[45] 이에 대해 이규경은 "우리나라는 귀천과 문무를 따질 것 없이 목을 두른 胡耳掩과 풍차 제도가 있었는데, 털로 만들기도 하고 흑단이나 갈포를 겹으로 하여 만들기도 하였다. 나이 많은 朝士가 대궐을 출입할 때에는 小風遮를 사용하였는데 項風遮 또는 三山巾이라고 하였다."[46]는 것이다.

이처럼 조선 후기에 오면 귀를 감싸는 耳掩(耳衣, 暖耳, 胡耳掩)만을 생산한 것이 아니라 목과 어깨, 이마, 볼 또는 머리를 감쌀 방한구 등이 속속 개발되고 있었다. 곧 護項 또는 揮項, 項風遮, 小風遮, 護額, 披肩, 暖帽, 三山巾, 陽轉巾 등이 그것이다.[47] 이러한 난모가 조선 후기에 걸쳐 계속 개량되고 종별도 다양해졌지만 이는 청나라에서 수입한 모자의 영향을 전혀 받지 않았을 것이라고 볼 수 없다. 곧 조선 후기에는 청나라 關東 곧 山海關 동쪽의 中後所에서 조선의 수요층을 노리고 생산한 胡帽 곧 淸帽가 대량으로 수입되기 시작하였던 것이다.[48]

청모가 수입되기 시작한 것이 언제부터인지 상고하지 못했으나 사료 상에 나타나는 것은 숙종 말경이었다. 이 무렵에는 청·일간의 직교역이 본격화하여 조선의 청·일간 중개무역이 쇠퇴해 가고 있었다. 따라서 종래 부연역관과 상인들이 중국의 白絲를 수입하여 倭館에 고가로 수출하여 엄청난 倭銀을 획득하던 것이 불가능해졌던 것이다. 이에 청나라로 가는 사신 일행의 경비를 조달할 길이 막연해지자 영조 32년(1756)경부터 정부가 청모를 수입하는 官帽制를 모색하다가,[49] 영조 34년(1758)에 이르러 정부는 서울과 지방의 각 아문으로부터 官用銀 4만 냥을 거두어 관모제를 시행하기에 이르렀다.[50] 관모제란

44) 「영조실록」 권61, 21년 2월 9일 신해.

45) 洪大容, 『湛軒書』 외집 10, 〈燕記〉, 巾服.

46) 이규경, 『五洲衍文長箋散稿』 권45, 煖耳袹袷護項暖帽辨證說.

47) 『星湖僿說』 제6권, 萬物門. 披肩, 額掩, 揮項; 丁若鏞, 『雅言覺非』 제2권, 額掩, 護項; 李圭景, 『五洲衍文長箋散稿』 권45, 煖耳袹袷護項暖帽辨證說; 『철종실록』 9권, 8년 11월 25일 임인; 『철종실록』 12권, 11년 2월 7일 임인.

48) 이철성, 「18세기 후반 조선의 대청무역 실태와 사상층의 성장」, 『한국사연구』 94호(1996).

49) 『비변사등록』 130책, 영조 32년 4월 초6일.

관청에서 출급한 자금으로 모자를 수입, 판매하여 사행 중의 公用銀을 충당하는 동시에 역관들의 무역 이익을 보장해주는 제도였다. 청나라로부터 수입한 淸帽의 수량은 18세기 후반에는 1년에 660짝 정도였다.[51] 당시 모자의 수량은 짝[隻]-가마[釜]-죽(竹)-닙[立]의 단위로 계산하였는데,[52] 닙은 1개, 죽은 10개, 가마는 100개, 짝은 1,000개였다.[53] 곧 660짝은 66만 닙 이상의 방대한 규모였고, 모자 값으로 상인들과 帽子廛 시민이 은화로 바꾸어낸 액수는 40,000냥이 넘었다. 때로는 청모 값이 치솟았는데도 불구하고 이익이 많이 남으므로 역관들은 청나라 모자를 국내로 수입하기를 바랐을 정도였다.[54]

그러나 이런 방식의 관모제는 시행된 지 16년 만인 영조 50년(1774) 11월에 폐지되었다. 곧 정부는 역관들이 모자를 팔아 갚은 40,000냥을 사역원에 맡겨서 사역원이 역관들에게 八包定額 외에 지불하여 사행 중의 공용은을 마련토록 하는 방안을 채택한 것이다.[55] 그러다가 정조 1년(1777)에 호조판서 구윤옥이 모자의 수입과 판매를 모두 私商들에게 맡기는 방안을 건의하여 '稅帽節目'이 적용되기에 이르렀다.[56] 이것을 稅帽法이라고 한다. 세모법의 시행은 18세기 중반 이후 모자무역의 주체가 역관으로부터 의주상인과 개성상인으로 대체되는 대청무역상의 커다란 변화를 초래하였다.[57]

세모법으로 모자의 수입과 국내 판매를 담당한 상인들은 주로 서울의 帽子廛 상인과 의주상인 및 개성상인들이었다. 그러나 정조 5년(1781)에 모자전민에 대한 免稅帽 2백짝이 인정된 이후 정조 14년(1790)까지 의주상인과 개성상인들은 규정량인 1천 짝을 채우지 못하고 6백-7백 짝에 머무는 등 점차 세모무역도 쇠퇴해 갔다.[58] 이 때문에 정조 21

50) 이때 官銀은 훈련도감 2,000냥, 수어청과 총융청 각 3,000냥, 병조와 금위영과 어영청 각 4,000냥, 평안 감영 12,000냥, 평안병영 2,000냥, 의주와 선천에 3,000냥씩 나누어 배정하였다.
51) 『비변사등록』 135책, 영조 34년 11월 초6일. '사행시관은구획절목' ; 『비변사등록』 144, 영조 39년 7월 21일.
52) 『비변사등록』 177책, 정조 14년 7월 26일.
53) 徐有聞, 『戊午燕行錄』 6권, 정조 23년 3월 19일.
54) 『비변사등록』 138책, 영조 36년 6월 23일.
55) 『비변사등록』 156책, 영조 50년 10월 28일.
56) 『비변사등록』 156책, 영조 50년 11월 초10일.
57) 『비변사등록』 182책, 정조 18년 11월 초2일.
58) 『비변사등록』 184책, 정조 20년 11월 30일.

년(1797) 6월에는 세모법을 폐지하고 '蔘包節目'을 반포하여 모홍삼수출무역으로 전환하였다. 하지만 정조 23년(1799)에도 1년에 수입하는 청모가 300짝, 총 30만 닢에 달하여 여전히 많은 수량을 점유하였던 것이다.[59]

이처럼 모자무역은 18세기 중반 중개무역의 쇠퇴와 함께 발생한 왜은 유입의 두절, 역관무역의 피폐, 조선정부의 공용은 마련책을 강구한 상황에서 '관모제' 또는 '세모제'가 시행되었으나 소비재 사치품의 수입으로 말미암아 국가 재정이 누출된다는 비난을 받으면서 19세기에 들어 홍삼무역으로 전환한 것이다.

그렇지만 그동안 淸帽의 수입은 국내 모자시장을 활성화시켰다. 18세기 후반 공조와 군문의 毛衣匠들은 비단으로 만든 양휘항을 판매하기 시작하였다.[60] 정조 5년(1781)에 이들 모의장은 凉揮項을 만드는 데 필요한 비단의 원료를 관허 점포 곧 立廛의 비단, 衣廛의 파의주, 綿紬廛의 필주를 구입하지 않고 대신 송상, 만상 등의 私商과 역관들로부터 구입하고 있었다.[61] 이 때문에 입전의 시민들은 모의장이 양휘항을 만들어 팔면서 입전의 비단 수요가 줄어들고 있으므로 그들의 양휘항을 금지해주길 요청하여 결국 정부가 받아들였던 것이다.[62] 다만 모의장이 皂色[흑색]의 양휘항을 파는 것만이 허가되었다.[63] 대부분이 훈련도감의 군인이었던 모의장들이 양휘항의 판매를 금지 당하면서 경제적인 타격을 받았으며,[64] 나아가 정조 12년(1788)부터 양휘항은 입전에서만 팔 수 있었고, 모의장들은 양휘항 대신 毛揮項의 제조 만이 허락되었다.[65] 따라서 모의장들은 이권 투쟁에 나서 정조 24년(1800) 1월, 모휘항의 독점판매권을 床廛으로부터 빼앗는 데 성공하였고, 시장에서 판매하는 서피의 분세를 면제 받는 데도 성공하였다.[66] 그러나 동상전은 옛

59) 『戊午燕行錄』 6권, 정조 23년 3월 19일.
60) 宋贊植, 『李朝後期 手工業에 관한 硏究』, 서울대학교출판부, 1973, pp. 40-42.
61) 『일성록』 107책, 정조 5년 11월 20일.
62) 『비변사등록』 163책, 정조 5년 11월 12일; 『일성록』 107책, 정조 5년 11월 16일.
63) 『일성록』 107책, 정조 5년 11월 16일; 정조 5년 11월 17일; 정조 5년 11월 20일; 정조 5년 12월 29일; 정조 6년 11월 5일.
64) 『일성록』 137책, 정조 7년 10월 14일.
65) 『일성록』 283책, 정조 12년 11월 5일; 『비변사등록』 190책, 정조 24년 1월 7일; 『일성록』 655책, 정조 24년 1월 7일.
66) 『비변사등록』 190책, 정조 24년 1월 7일; 『일성록』 655책, 정조 24년 1월 11일.

날에 만들어둔 모휘항을 판다고 빙자하여 새로 만든 모휘항도 계속 판매하여 문제를 일으키는 장인과 상인들 간의 이권 쟁탈전은 계속되었다.[67]

그렇다면 다음에는 청나라 사람의 모자는 어떤 것들이었는지 부연사행 원역들의 기록을 통해 살펴보기로 하자.

당시 청나라 사람들이 쓴 모자를 太平巾이라 하였는데, 우리나라 사신들은 이것을 '마래기[抹額伊]'라 불렀다.[68] 마래기는 기본 형태는 거의 같았으나 계절과 재료에 따라 凉帽와 暖帽로 나뉘었다. 凉帽는 여름에 착용하는 것으로 비단으로 지어 시원하였고(도 1), 暖帽는 겨울용으로 따뜻하게 쓰기 위해 양털로 지었다(도 2). 청나라에서는 으레 봄과 가을에 양모와 난모를 바꾸어 쓰는 날짜를 정하여 공포하여 황제부터 군민에 이르기까지 한날에 바꾸어 쓰게 되어 있었다. 즉 모자를 착용하는 시기가 달라 날씨가 쌀쌀해지면 겨울용 난모를 착용하게 되는데, 황제가 양모에서 난모를 갈아 쓰면 나머지 신하들도 따라서 바꿔 썼던 것이다.[69] 겨울용은 羽緞으로 만드는데, 초피로 가장자리를 꾸미고 붉은 실끈으로 그 위를 덮으며 가난한 이는 狐皮, 獺皮 같은 것을 섞어 쓰거나 붉은 끈이 없는 것도 있었다. 청나라 사람 중 가난한 자는 氈帽를 썼는데 그 모양이 우리나라에서 쓰는 甘吐와 같았으며 그 끝을 말아서 모자의 전을 만들었다.[70] 이러한 청나라의 모자에 비하여 우리나라 사신들은 눈에 띄는 모자를 착용하고 있어서 항시 조심했다는데 그 이유는 청나라 사람들은 羊皮 이외의 다른 皮物을 사용하지 못하도록 법규를 정하여 만약 초피모

67) 『비변사등록』 198책, 순조 7년 1월 23일; 『비변사등록』 201책, 순조 11년 3월 19일.
68) 徐有聞, 『戊午燕行錄』 4권, 정조 23년 1월 12일.
69) 「정조실록」 39권, 18년 3월 24 신해.
70) 洪大容, 『湛軒書』 외집 10, 「燕記」, 巾服.
71) 徐有聞, 『戊午燕行錄』 4권, 정조 23년 1월 12일.
72) 李瀷, 『星湖僿說』 제6권, 만물문.
73) 徐有聞, 『戊午燕行錄』 4권, 정조 23년 1월 12일.
74) 청나라 사람들은 겨울철에 추위를 막기 위해 옷의 동정에 두꺼운 털을 달거나 비단조각을 붙이거나 털로 배접을 해서 귀를 가리는 도구로 삼았다.
75) 金景善, 『燕轅直指』 제5권, 遊觀別錄, 1832-1833년. 服飾; 洪大容, 『湛軒書』 외집 10, 「燕記」, 巾服.
76) 李瀷, 『星湖僿說』 제6권, 만물문.
77) 「광해군일기」 106권, 8년 8월 28일 병인.
78) 徐有聞, 『戊午燕行錄』 1권, 정조 22년 10월 19일.

1. 청나라, 凉帽
2. 청나라, 暖帽

자를 쓰면 눈에 띄기 때문에 우리 사신들은 연경에 도착하여 1월 초3일 이후에는 이엄을 쓰지 않았다고 한다.[71]

이처럼 청나라의 모자는 황제나 일반 신하들이 거의 단순한 모자를 착용하고 있었던 데 비하여 우리나라 모자는 여러 종류의 모피를 재료로 사용하고 있었고 용도와 형태도 다양하였다. 조선의 사신들 스스로가 열거한 모자의 종류만 해도 망건, 탕건 및 갓을 비롯하여 벙거지, 사모, 平涼子, 감투[氈頭], 披肩, 耳掩, 耳衣, 揮項 등이었다.[72] 이것들 각각은 명색이 다름에도 불구하고 청나라 사람들은 이 모든 것을 帽子라고 일컬었다.[73] 따라서 청나라 사람들은 겨울에 暖帽를 착용하였을 뿐이고,[74] 우리나라 사람들이 착용하던 耳掩을 비롯하여 揮項[휘양]이나 風遮[풍채]를 비롯하여[75] 耳衣 등은 없었다.[76]

한편 조선의 난모는 그것의 쓰임새에도 변화가 나타나고 있었다. 우선 이엄의 경우부터 살펴보면, 더불어 착용하는 모자에 따라 紗帽耳掩과 笠耳掩으로 구분되었다.[77] 특히 중국에 들어가는 사신 1명에게 사모이엄과 입이엄을 각각 하나씩 선사한 것으로 보아 이엄의 형태도 하나가 아니고 둘이었다고 생각된다.[78] 사모이엄과 입이엄처럼 이엄과 함께 쓰는 사모와 갓은 그 기본 형태와 쓰는 방법이 각각 달랐기 때문에 그것에 걸 맞는 모양의 이엄을 제작한 것으로 여겨진다. 그리고 이엄에서 감투형 이엄을 거쳐 三山巾에서 휘항, 풍차 등으로 변하여 갔던 사실을 발견할 수 있다. 조선 초기의 이엄에서 耳掩并毛冠

3. 고종황제의 난모 착용, 『大韓帝國高宗皇帝國葬畫帖』

으로, 또 甘吐耳掩으로 변하고 있었다. 곧 이엄이 단순한 귀마개에서 성종 때부터는 이엄과 모관의 형태가 결합되는 구조였다가 점차 감투이엄처럼 일체형으로 변해간 것이다.

그리고 정조 연간에 이르면 휘항을 착용하는 계층이 늘어나고 있었다. 정조 7년(1783)에는 吏胥輩들까지 이엄 대신 휘항을 착용하였고,[79] 동왕 16년(1792)에는 추운 날씨에 경기도 지방에 배치된 斥候와 伏兵들에게도 머리에 휘항을 쓰게 하였던 것이다.[80] 그런데 19세기에 들어서면 주로 揮項과 風遮를 착용하였고,[81] 철종 때가 되면 이엄은 이미 구식 방한용품으로 취급되고 風遮와 함께 陽轉巾이 통용되었다.[82] 철종 11년(1860)에는 군인들이 行幸할 때 입는 軍服은 정사년(1857)에 간편하게 하도록 한 것을 定式으로 삼아, 耳掩, 陽轉巾, 風遮를 함께 통용하여 쓰도록 하였던 것이다.[83]

이와 같이 조선 후기에도 난모로서 이엄을 착용하다가 숙종 때부터는 휘항을, 영조 때에는 풍차를, 정조 때에는 耳衣를, 철종 때에는 이엄과 휘항과 풍차와 양전건을 함께 사용했음을 알 수 있었다. 한말의 고종 황제는 휘항을 쓴 위에 익선관을 착용한 모습으로 사진을 찍기도 하였다(도 3).[84] 이로 미루어 볼 때 한말에 이르면 황제는 물론 사대부로부터 일반인들까지 추운 겨울철에는 난모를 널리 착용하였음을 알 수 있다.

79) 『일성록』137책, 정조 7년 10월 14일.

80) 「정조실록」34권, 16년 1월 22일 임진.

81) 金景善, 『燕轅直指』제5권, 遊觀別錄, 1832–1833년. 服飾.

82) 「철종실록」9권, 8년 11월 25일 임인.

83) 「철종실록」12권, 11년 2월 7일 임인.

84) 『大韓帝國高宗皇帝國葬畫帖』, 1919년.

Ⅲ. 暖帽와 淸帽의 제작 실태

1. 暖帽의 제작 실태

조선 후기 이엄장들의 처지는 17세기 후반과 18세기 전반이 확연히 구분된다. 이를테면 전자의 시기에는 이엄장들이 관청에 징발되어 부역노동에 종사하는 기간이 많았던 데 비하여, 후자의 시기에는 私的 생산에 종사할 여유를 가질 수가 있었다. 우선 전자의 사정을 대변해 주는 것은 숙종 3년(1677)의 기록이다. 예컨대 "이엄장 등은 상의원의 內役을 지는 외에도 모든 上司와 모든 宮家에서 매일 잡아가는 숫자가 그 얼마인지를 몰라 장인 등이 가을에서 봄까지 각처에 오랫동안 사역하여 하루도 집에 있으면서 자기의 물건을 제조하여 資生할 처지가 못 되었다."[85]고 하였다. 이것으로 이 시기 이엄장들의 처지를 가늠할 수 있다. 이엄장들은 官役에 종사하는 기간이 길면서 사적인 생산과 판매가 위축될 수밖에 없었으므로 자연히 이엄장들이 운영하던 耳掩廛도 이 시기에 폐쇄되고 말았던 것이다. 이러한 시기별 이엄장의 처지는 그 시기 의궤에 수록된 이엄장들을 분석해 보면 확인할 수 있을 것 같다.

조선 후기 이엄장들의 존재를 찾아볼 수 있는 사료는 왕실의 각종 도감에서 기록한 의궤밖에 없었다. 이엄장의 이름이 의궤에 처음으로 등장한 것은 효종 2년(1651)에 현종과 명성후의 가례도감에 차출되었던 金承善, 鄭承龍, 李龍, 黃孝立 등이며,[86] 이 이후 18세기 중반에 이르기까지의 도감의궤에서 이엄장들의 존재를 파악할 수 있었으며, 18세기 중반 이후의 도감의궤에서는 이엄장에 관한 기록을 찾아볼 수 없었다.

우선 17세기 중반의 이엄장들부터 살펴보자. 당시에는 이엄장 한 명이 여러 도감에 차출되어 짧아도 10여 년, 길게는 30여 년간 동원되고 있었다. 그중 가장 이른 시기에 가장 오랜 기간 여러 도감에 차출된 이엄장은 尹承仁이었다. 그는 현종 12년(1671)부터 숙종 16년(1690)까지 30년간 7차례나 도감역에 징발되었다.[87] 윤승인과 같은 시기에 동반하여 활동한 이들로서 申尙民은 1671년부터 1681년까지 11년간 4개 도감에,[88] 申得珍은 1676년과 1677년에, 金伐於之는 1681년과 1683년에 각각 2개의 도감에 각각 동원되고 있었

85) 『備邊司謄錄』 34책, 숙종 4년 9월 27일조.
86) 『顯宗明聖后嘉禮都監儀軌』(규13071), 1651년, 二房 工匠秩. "耳掩匠 金承善, 鄭承龍, 李龍, 黃孝立."

다.[89] 또 黃一善은 1681년부터 1694년까지 13년간 3개 도감에 차출되었고,[90] 李貴同은 1686년부터 1702년까지 12년간 4개 도감에 복무하고 있었으며,[91] 趙孝點과 裵禮男은 1690년부터 1694년까지, 朴贊俊은 1698년부터 1701년까지 각각 2개의 도감에 징발되는 등 장기간에 걸쳐 수시로 도감역에 차출되고 있었던 것이다.[92]

그러나 17세기 후반과는 달리 18세기 전반의 이엄장들은 비교적 官役에 동원되는 횟수가 줄어들었다. 이때에 이엄장의 숫자는 여러 명이 등장하지만 2차례 이상 도감에 동원된 장인은 5명에 불과하였다. 그들 중 비교적 초기에 활동한 李甫根이 가장 긴 기간 동안 여러 도감에 차출된 장인이었다. 그는 숙종 39년(1713)부터 영조 2년(1726)까지의 1/4분기의 14년간 4개의 도감에 동원되었다.[93] 당시 이보근과 거의 비슷한 시기에 차출된 金五木은 1713년부터 1722년까지 비록 2차례의 도감에 동원되었지만 그가 활동한 기간

87) 尹承仁 ; 1671년 『肅宗仁敬后嘉禮都監王世子嘉禮時都廳儀軌』(규13078), 二房; 1673년, 『孝宗寧陵遷陵都監儀軌』(규13532), 1房; 1674년, 『顯宗殯殿都監儀軌』(규13540), 殯殿二房; 1675년, 『顯宗國葬都監儀軌』(규13539), 一房; 1676년, 『顯宗祔廟都監儀軌』(규13541), 一房; 1681년, 『仁敬王后國葬都監儀軌』(규13553), 一房; 1690년, 『景宗世子受册時册禮都監儀軌』(규13091), 三房; 1690년, 『玉山大嬪坻后受册時册禮都監都廳儀軌』(규13201), 一房.

88) 申尙民 ; 1671년, 『肅宗仁敬后嘉禮都監王世子嘉禮時都廳儀軌』(규13078), 二房; 1674년, 『顯宗殯殿都監儀軌』(규13540), 殯殿二房; 1675년, 『顯宗國葬都監儀軌』(규13539), 一房; 1681년, 『仁敬王后國葬都監儀軌』(규13553), 一房.

89) 申得珍 ; 1676년, 『顯宗祔廟都監儀軌』(규13541), 一房과 1677년, 『明聖王后尊崇都監儀軌』(규14896), 三房; 金伐於之는 1681년, 『仁敬王后國葬都監儀軌』(규13553), 一房과 1683년, 『太祖諡號都監儀軌』(규14927), 1방에 각각 2개의 도감.

90) 黃一善 ; 1681년, 『仁敬王后國葬都監儀軌』(규13553), 一房; 1690년, 『玉山大嬪坻后受册時册禮都監都廳儀軌』(규13201), 三房; 1694년, 『肅宗仁顯王后册禮都監儀軌』(규13086), 一房.

91) 李貴同 ; 1686년, 『仁祖莊烈后四尊號尊崇都監儀軌』(규13262), 一房; 1694년 『肅宗仁顯王后册禮都監儀軌』(규13086), 三房; 1696년, 『景宗端懿后嘉禮都監儀軌』(규13092), 二房; 1702년, 『肅宗仁元王后嘉禮都監儀軌』(규13089) 二房.

92) 趙孝點 1690년, 『景宗世子受册時册禮都監儀軌』(규13091) 三房, 1694년, 『肅宗仁顯王后册禮都監儀軌』(규13086) 三房; 裵禮男 1690년, 『玉山大嬪坻后受册時册禮都監都廳儀軌』(규13201) 三房, 1694년, 『肅宗仁顯王后册禮都監儀軌』(규13086) 一房; 朴贊俊 1698년, 『端懿定順王后復位祔廟都監儀軌』 규13503) 二房, 1701년, 『仁顯王后國葬都監儀軌』(규13555) 一房.

93) 李甫根 1713년, 『肅宗初尊崇都監儀軌』(규13267) 一房; 1718년, 『景宗宣懿后嘉禮都監儀軌』(규13094) 二房; 1721년, 『英祖王世弟受册時册禮都監儀軌』(규13099) 三房; 1726년, 『宗廟改修都監儀軌』(규14225) 三所.

은 12년이었다.[94] 그 후 嚴尙傑은 1721년부터 1727년까지 7년간 3차례 도감에 차출되었고,[95] 禹仁健은 1722년부터 1727년까지 5년 동안에 4차례나 도감에 차출되었으며,[96] 金成連도 마찬가지로 1731년부터 1736년까지 5년 동안 3차례 동원되었다.[97]

이로 미루어 볼 때 17세기에 왕실의 행사에 동원된 이엄장의 숫자는 그다지 많지 않았지만, 그들 몇몇 장인은 길게는 30여 년간 여러 도감에 계속적으로 동원되어 전문적으로 활동하였음을 알 수 있다. 하지만 18세기가 되면 많은 이엄장들이 거명되어 이엄의 수요가 늘면서 그 이엄을 제작하는 장인들의 숫자도 증가하였음을 알 수 있다. 하지만 도감역에 동원되는 횟수는 2-5차례에 불과하였고, 복무 기간도 길어야 10년 안팎이었다. 따라서 이 시기의 이엄장들은 도감역에 복무하는 기간보다 생업에 종사하는 기간이 길었음을 볼 수 있다. 곧 사적 생산에 종사하여 이엄을 제조, 판매할 수 있었으므로 그들의 처지가 전 시기보다 한결 개선되었을 것임을 짐작할 수 있다.

한편 당시 이엄장들이 동원되었던 도감은 가례도감, 책례도감, 존호존숭도감, 국장도감, 천릉도감, 부묘도감 등 주로 오례와 관계된 도감들이었지만, 종묘개수도감과 원행도감에도 동원되고 있었다. 그리고 이엄장들은 그들의 기능에 부합하여 왕실의 행사가 추운 겨울철에 설행되는 도감에만 차출되게 마련이었다. 그런데 이들이 도감에 차출되어 이엄을 제작할 때 사용한 재료나 도구 등에 관한 기록은 찾아보기 어려웠으니, 그 이유를 상고할 수는 없지만 아마도 그들이 제작한 이엄이 왕실의 행사를 치르는 데 긴요한 의례 용품이 아니기 때문일 것으로 짐작된다.

여기서 부언해 둘 것은 17세기 도감에 징발된 이엄장 중에는 頭須匠이 겸무한 경우도 있었다는 점이다. 일례로 1673년 효종의 寧陵을 옮기는 도감역에 두수장이었던 黃大根

94) 金五木 1713년, 『肅宗初尊崇都監儀軌』(규13267) 一房; 1722년, 『景宗端懿王后復位時册禮都監儀軌』(규13097) 三房.

95) 嚴尙傑 1721년, 『英祖王世弟受册時册禮都監儀軌』(규13099) 三房; 1725년, 『眞宗世子受册時册禮都監儀軌』(규14909) 三房, 1727년, 『眞宗孝純后嘉禮都監儀軌』(규13105) 二房.

96) 禹仁健 1722년, 『景宗端懿王后復位時册禮都監儀軌』(규13097) 三房; 1725년, 『眞宗世子受册時册禮都監儀軌』(규14909) 三房; 1726년, 『景宗端懿王后祔廟都監都廳儀軌』(규13569) 二房; 1727년, 『眞宗孝純后嘉禮都監儀軌』(규13105) 二房.

97) 金成連 1731년, 『仁祖長陵遷陵都監儀軌』(규14597) 一房; 1732년, 『宣懿王后祔廟都監儀軌』(규13579) 二房; 1736년, 『莊祖世子受册時册禮都監儀軌』(규13108) 三房.

등 3명이 차출되어 이엄장의 역할을 하였고,[98] 이듬해 현종의 빈전도감에서도 빈전의 2
방에 소속된 두수장 魏義吉, 朴承悌, 金承吉 등 3명을 이엄장으로 병기하고 있었다.[99] 이
처럼 두수장에게 이엄장역까지 맡겼던 것은 작업상의 상관관계 때문일 것이다. 곧 두수
장은 머리쓰개를 만드는 장인으로 이엄장이나 마찬가지로 같은 재료를 사용하였으므로
비단을 이용하여 이엄을 만들 수가 있었을 것이기 때문이다. 이러한 기록은 뒤에 다시 보
이지 않는 것으로 보면, 이엄 생산기술의 전문화가 진행되면서 두수장과 이엄장이 각각
전업적인 별개의 직종으로 분화되어 갔으리라 짐작된다.

17세기 후반의 도감에 차출된 이엄장은 주로 서울에 거주하는 장인들로서,[100] 대개가
상의원에 소속되어 있었고, 공조나 평시서에 소속된 이엄장도 있었다. 이중 평시서에 소
속되어 있던 尹承仁과 申尙民은 함께 도감역에도 참여하고 있었는데,[101] 이들이 조선시
대 場市를 관리하던 부서인 평시서에 소속되어 있었던 것은 이 무렵 서울의 장시에 이엄
이 상품으로 출시되고 있었음을 반증한다고 하겠다. 이 밖에 공조에 소속한 이엄장은 많
지는 않았지만, 1698년 단종과 정순후를 복위하는 부묘도감에 참여한 朴贊俊을 비롯한 3
명과[102] 1702년의 이엄장과[103] 1724년의 朴彦墨 등이 있었다.[104]

18세기 전반의 의궤에 나타난 이엄장은 대부분이 상의원에 소속된 장인들이었고, 공조
에는 한두 명에 지나지 않았다. 그런데 1702년 숙종과 인원후의 가례 때 동원된 장인들
은[105] 그들 중 정확히 누가 상의원에 소속되어 있었는지는 확인되지 않았다. 그러나 1718

98) 『孝宗寧陵遷陵都監儀軌』, 1673년, 규13532. 二房 工匠秩. "頭䯼匠 黃大根 等 三名 (耳掩
匠)."

99) 『顯宗殯殿都監儀軌』, 1674년, 규13540. 殯殿二房 匠人秩. "頭䯼匠 魏義吉, 朴承悌, 金承吉
(耳掩匠)."

100) 『孝宗寧陵遷陵都監儀軌』, 1673년, 규13532. 一房 工匠秩. "耳掩匠 尹承仁, 申尙民 (以上
京)"; 『顯宗國葬都監儀軌』, 1675년, 규13539. 一房 匠人秩. "耳掩匠 申尙閔, 尹承仁 (以上
京居)."

101) 『仁宣王后國葬都監儀軌』, 1674년, 규14865. 一房 後. "耳掩匠 尹承仁, 申尙民 (平市署)."

102) 『端宗定順王后復位 祔廟都監儀軌』, 1698년, 규13503. 二房 匠人秩. "耳掩匠 朴贊俊, 姜忠
善, 金斗贊 (工曹)."

103) 『肅宗仁元王后嘉禮都監儀軌』, 1702년, 규13089. 二房 工匠秩. "耳掩匠 李成益, 李浚成,
李貴同 (工曹, 尙衣院)."

104) 『景宗國葬都監儀軌』, 1724년, 규13566. 一房 工匠秩. "耳掩匠 朴彦墨 (工曹)."

년 경종과 선의후의 가례도감 때 부역한 李甫根과 嚴尙萬을 비롯하여,[106] 1744년까지 도
감에 차출된 이엄장들은 대부분 尙衣院에 소속되어 있었다.[107] 도감에 차출된 이엄장으
로서 공역이 끝난 뒤 상을 받은 경우는 많지 않았지만, 윤승인과 신상민의 경우 3등 상을
받았고, 그중 신상민은 두 차례 더 3등 상을 받았다.[108] 그 후 1698년에는 朴贊俊이,[109]
1727년에는 嚴尙傑과 禹仁健이 각각 3등을 받았다.[110]

이처럼 상의원, 공조, 평시서 등에 소속된 장인들로 도감에 징발된 기록은 1744년 이
후의 의궤에서는 드러나지 않았고 다만 1795년의 원행 때 휘항장 金得順이 동원된 사실
만 전할 뿐이었다.[111] 이는 곧 18세기 중엽 이후에 이엄의 생산, 판매가 광범하게 이루어
졌다는 사실과 함께 이제는 휘항을 제작하는 장인도 그 전문성을 인정하였음을 보여주는
대목이다.

한편 17세기에 毛揮項을 제작하던 모의장들은 주로 공조에 소속되어 있었고 18세기에
이르면 군문에도 소속되고 있었다. 그런데 이들이 이엄의 일종인 모휘항을 제작하는 과
정에서 이엄도 만들 수가 있었다. 그들이 제작한 모휘항은 영조 29년(1753) 이전에 이미
床廛의 물종으로 市案에 등록되어 있었고,[112] 18세기 후반에 이르면 비단으로 양휘항을
만들어 직접 판매하면서 전술하였듯이 제품 원료인 비단을 역관이나 개성상인이나 의주
상인들인 松·灣商들로부터 구입하여 市廛 시민들의 저항에 부딪치기도 하였던 것이

105) 『肅宗仁元王后嘉禮都監儀軌』, 1702년, 규13089. 二房 工匠秩. "耳掩匠 李成益, 李浚成,
 李貴同 (工曹, 尙衣院)."
106) 『景宗宣懿后嘉禮都監儀軌』, 1718년, 규13094. 二房 諸色工匠秩. "耳掩匠 李甫根, 嚴尙萬
 (尙衣院)."
107) 莊祖獻敬后嘉禮都監儀軌, 1744년, 규13109. 二房 工匠秩. "耳掩匠 金大成, 朴德輝 (以上
 尙方)."
108) 『仁敬王后國葬都監儀軌』, 1681년, 규13553. 都監 別單. 諸色工匠別單. "耳掩匠 申尙民 等
 二名 (3等)"; 『仁敬王后國葬都監儀軌』, 1681년, 규13553. 都監 別單. 諸色工匠別單. "耳掩
 匠 申尙民 等 二名 (3等)."
109) 『端宗定順王后復位 祔廟都監儀軌』, 1698년, 규13503. 都監 工匠 別單. "耳掩匠 朴贊俊 等
 三名 (3等)."
110) 『眞宗孝純后嘉禮都監儀軌』, 1727년, 규13105. 都監 工匠 別單. "耳掩匠 嚴尙傑 等, 二名
 (3等)."
111) 『園幸乙卯整理』, 1795年, 규14532. 施賞. "揮項匠 金得順 (今 嘉善)."
112) 『시폐』 2책, 동상전조 참조.

4. 김준근, 〈모의장〉, 19세기 말 20세기 초, 라이덴 국립민속박물관
5. 김준근, 〈모의장이〉, 19세기 말 20세기 초, 프랑스 국립기메동양박물관

다.[113]

이들 모의장은 초서피를 비롯한 각종 동물의 털가죽을 가지고 휘항과 동시에 풍차도 만들었다. 이러한 모의장의 활동모습은 19세기말 20세기 초에 활동한 김준근의 〈기산풍속화첩〉(도 4)에서 확인된다.[114] '모의장' 이라는 글씨가 오른쪽 상단에 써 있고, 두 명의 남자와 한 명의 여자가 방바닥 가운데에 놓인 초서피 두 마리를 중심으로 빙 둘러 앉아서 털을 잘라 비단에 기워 이엄과 휘항을 만드는 장면을 묘사한 것이다. 한편 모의장이 휘항을 만드는 모습은 또 다른 〈기산풍속화첩〉(도 5)에서도 찾아볼 수 있다.[115] 여기에서도 화면의 오른쪽 상단에는 "모의쟝이"라는 글씨가 써 있고, 모의장은 안감에는 털을 넣고 겉감은 비단을 마름질하여 꿰매고 있다. 이들이 만드는 것은 현재 휘항이나 남바위 혹은 풍차 등으로 불리는 형태이다. 그것들은 공통적으로 모자의 위쪽은 뚫려 있고 귀를 덮으며 머리 뒤쪽에서 어깨를 내려와 덮을 수 있도록 되어 있었다.

113) 『일성록』 107책, 정조 5년 11월 20일.
114) 『유럽박물관 소장 한국문화재』(한국국제교류재단, 1988), p. 271, 라이덴 국립민속박물관 소장 기산 김준근의 풍속화 도판3. 공예-모의장
115) 『프랑스 국립기메동양박물관 소장 한국문화재』(국립문화재연구소, 1999), p. 129, 3-아-25.

2. 淸帽의 제작 실태

淸帽는 그것이 官帽이건 稅帽이긴 모두 청나라의 關東(중국 山海關의 동쪽 지방)에 위치한 中後所에서 구입하고 있었다. 18세기의 부연사행 원역들에게 중후소는 서울에서 燕京 곧 북경으로 가는 도중 동관역에서 18리 떨어진 곳에 있었는데, 모자를 제조하는 공장인 帽子廠이 있는 곳으로 널리 알려져 있었다. 때문에 조선후기 사행 원역들은 언제나 연경으로 들어갈 때 이곳 중후소에 들러 모자를 주문해 놓았고, 돌아오는 길에 그 모자를 사 가지고 조선으로 돌아갔다. 당시 중후소 안팎의 집들은 모두 금벽이 현란하였고 좌우엔 각각 廊屋이 있었다. 양털을 눌러 만드는 氈笠을 만드는 氈鋪는 뒷문 밖에 있었고,[116] 중후소는 두 臺子와 두 堡가 모두 帽子舖였다고 한다.[117] 당시 중후소의 모자가 조선 사행에 얼마나 인기 있는 상품이었던지 "북경에 들어갈 때는 모자 한 가마[釜, 100건]에 넉 냥 하던 것이 돌아올 때는 값이 5전이나 올랐지만 모자를 사고자 하는 사람들이 구름처럼 모여 들었다."고 할 정도였다.[118] 즉 중국산 모자는 이곳에서만 專賣하였기 때문에 값이 비싸도 울며 겨자 먹기로 사지 않을 수 없었던 것이다.

모자의 수입 대신 홍삼 수출로 대청 무역구조가 바뀐 19세기에 들어서도 중후소의 모자는 여전히 인기 있는 상품이었다. 그리하여 청나라로 간 사신들은 "모자를 사려면 반드시 중후소에서 사야 하는 까닭에 상점에 당도하자마자 역관과 상고배들이 분주하게 사방으로 흩어져 길에 끊임없이 왔다갔다 한다."고 하였다.[119] 또 "모자를 산다, 氈을 산다고 하여 귀환길 출발에 임박해서야 어지러이 붐비었다."고도 하였다.[120] 이러한 당시의 정황을 정조 4년(1780)에 연경을 다녀 온 연암 박지원은 "국내 온 지역의 남녀 수백만 명이 모자 하나는 써야 겨울을 넘기므로 동지사나 황력 재자관이 가지고 가는 은화를 계산하면 10만 냥이 못되지 않으나 이것을 10년 동안 통산한다면 백만 냥이 된다."고 하였다.[121] 이처럼 모자의 수요가 폭증하자, 18세기에는 帽廠이 셋밖에 없었지만, 국내의 인

116) 金昌業, 『燕行日記』 제3권, 숙종 38년 12월 17일.
117) 崔德中, 『燕行錄』, 숙종 39년 2월 25일.
118) 崔德中, 위와 같음.
119) 『薊山紀程』 제4권, 순조 4년 2월 15일 을해.
120) 朴思浩, 『心田稿』 1, 연계지정, 순조 29년 2월 15일.
121) 朴趾源, 『熱河日記』, 일신수필, 정조 4년 7월 22일.

구가 날로 증가하여 모자를 쓰는 자가 더욱 많아졌기 때문에 19세기 초반에는 다섯 개로 늘어나고 있었다.[122]

그렇다면 18세기부터 19세기까지 우리나라 사신들이 중후소에서 구매한 모자는 도대체 어떤 것이었으며 어떻게 만들어지고 있었을까? 중후소에서 모자를 만드는 재료는 각종 짐승의 가는 털이었으며 그중 양털이 가장 많이 사용되었다. 양털은 희고 부드러운 것을 상품으로 쳤으며, 이 양털에 여러 가지 빛깔을 물들여 모자를 비롯한 여러 공예품을 제작하였다. 박지원은 "모자를 만드는 법이 매우 쉬워서 양털만 있으면 우리도 만들 수 있는데, 우리나라에서는 양을 기르지 않기 때문에 백성들이 제작을 못한다."고 하였다.[123] 흰 털모자는 다른 털과 섞이면 안 되기 때문에 흰 양털로 된 모자의 값이 가장 비쌌다고 한다.[124]

중후소에서 모자를 제작하는 방법은 양털을 비롯한 각종 털을 이용하여 펠트 작업 과정을 거쳐 만드는 것이었다. 즉 각종 짐승의 털이 모아지면 이것을 여러 사람이 분업화된 작업공정을 거쳐 만들었다. 사신들이 본 공장의 규모는 조금씩 달라 숙종 38년(1712)에 김창업은 여러 공장의 넓이가 30-40간은 넉넉히 되었다고 하였다.[125] 정조 1년(1776)에 홍대용이 본 중후소의 모창은 집 1채의 길이가 10여 칸이나 되었다고 하였으며,[126] 순조 3년(1803)에는 양털을 다듬기 위한 캉은 무릇 7-8칸이었다고 한다.[127]

중후소의 帽廠에서는 중국 사람이 쓰는 모자와 우리나라에서 구입하는 수천 닢이 생산되고 있었다. 공장에서 작업하는 과정은 김창업, 홍대용, 김경선 등의 기록으로 알 수 있다. 우선 개략적인 내용을 담은 김경선의 기록을 보면 "공장의 한 가운데에 몇 개의 큰 화로를 놓고 숯불을 피워 그 열이 사람을 찌는 듯하였는데, 帽工들은 모두 옷을 벗고 홑바지만을 입고 있었다. 그들은 털을 타고 있거나 털을 가져다가 모자를 만들고 있었다.

122) 金景善, 『燕轅直指』 제2권, 出彊錄, 순조 32년, 12월 9일. 帽廠記.
123) 『熱河日記』, 일신수필, 정조 4년 7월 22일.
124) 『薊山紀程』 순조 3년, 제5권 부록, 衣服; 朴思浩, 『心田稿』 1, 연계지정, 순조 29년 2월 15일. 양털로 皇城에서 파는 氍毹나 毯毹[털방석, 털요, 서양 융단, 우단]을 만들었는데, 모두 흰 것이 푸르고 붉은 잡색보다 비쌌다.
125) 金昌業, 『燕行日記』 제3권, 숙종 38년 12월 17일.
126) 洪大容, 『湛軒書』 외집 8권, 「燕記」, 연로기략.
127) 『薊山紀程』, 순조 3년 제5권 부록, 衣服.

풀[糊]에 물을 타서 그 털을 적셔 손으로 비벼 만들고, 다시 비벼대고는 또 불에 말린다. 모자를 만들어 가는 과정은 매우 쉽다고 하겠으나, 다만 어떤 물건으로 풀을 만드는지는 알지 못하겠다."고 하였다.[128]

이러한 작업과정을 보다 구체적으로 살펴보기 위하여 김창업, 홍대용 등이 현장에서 견문한 내용을 작업 순서대로 간추려 보면 다음과 같다.

첫째, 양털 재료를 불에 찌기 위해 각 칸마다 큰 화로가 설치되었고 숯불이 활활 타오르고 있었다. 때문에 방 안에 들어서면 찌고 여름처럼 무더워 땀이 흐르므로 오래 머무를 수가 없을 정도였다. 모자 만드는 직공은 40~50여 명이었으며 줄이 삐뚤지 않게 삥 둘러 앉아 있었는데, 너무 더워서 모두 옷과 모자를 벗어 버리고 다만 잠방이 하나만을 입고 있었다.[129]

둘째, 각 칸마다 각각 긴 구유통이 있고 5~6명이 있어 불에 찐 양털을 물에 타서 돌리고 풀을 타서 짓찧었다. 이렇게 하면 물에 넣은 양털이 응축되며 돌리는 원심력에 의해 좀더 빨리 달라붙게 되는데, 풀을 타면 붙었던 양털들이 떨어지지 않게 되는 것이다.

셋째, 여기에 나무 어리[套, 솔의 일종]로 두드리면 양털이 단단하게 엮이게 되는데, 이때 크기와 높이를 조절해서 계속 붙이면서 두드려 다듬는 것이다. 이렇게 하나의 펠트가 만들어지면 견본을 만든 다음, 네 사람이 한 조가 되어 한 사람이 초벌을 만들어내면 세 사람이 그것을 윤색하는데 기름종이를 바르고 불에 쪼이고, 또 쪼여 다리면 모자가 완성되었다. 구멍이 나면 양털을 침에 개서 붙이는데 손놀림이 어찌나 신속하던지 볼 만하였다.[130] 이미 완성된 뒤에 屈室에 두고 캉 아래에서 석탄을 태우면 그 속의 열이 들끓어 올라,[131] 모자의 형태가 단단해지게 된다는 것이다.

이상과 같이 작업과정을 상세히 기술한 다음 장인들에 대해서도 느낀 점을 덧붙이고 있다. 곧 "모자를 만드는 장인들은 몸과 손이 힘을 합해 민첩한 동작으로 일을 했으며, 재빨리 뛰고 설치는 품이 처음 보면 놀라고 이상히 여기지 않을 사람이 없을 것이다. 대

128) 金景善, 『燕轅直指』 제2권, 出彊錄, 순조 32년 12월 9일. 帽廠記.
129) 洪大容, 『湛軒書』 외집 8권, 「燕記」, 연로기략; 金景善, 『燕轅直指』 제2권, 出彊錄, 순조 32년 12월 9일. 帽廠記.
130) 金昌業, 『燕行日記』 제3권, 숙종 38년 12월 17일.
131) 『薊山紀程』, 순조 3년 제5권 부록, 衣服.

개 중국 사람들은 비록 공장 같은 말단의 기술자라 할지라도 그 부지런하고 엄격하여 우물쭈물 넘기려고 하지 않음이 이와 같았으니, 참으로 따라갈 수 없는 일이라."고 하였던 것이다.[132] 이렇게 털을 누르는 펠트(felt) 작업으로 만든 모자는 〈氈笠〉에서 볼 수 있듯이 봉제선이 없이 털과 털이 엉겨 일정한 형태를 이루고 있는 것에서 확인된다(도 6).

6. 〈氈笠〉 부분, 19세기, 러시아 표트르 대제 인류학민족학박물관

IV. 暖帽 양식의 변모와 朝·淸 비교

1. 조선 난모의 형태 변모

조선시대에는 문관, 음관, 무관의 공복에도 겨울에 난모를 착용했는데, 10월 초하루부터 다음해 1월 그믐날까지 사모에다 쓰게 하였다. 조선의 사대부들은 겨울에도 평상시에는 갓을, 제복 위에는 양관을, 조복 위에는 사모를 썼으며, 방한모로는 풍차, 아얌, 조바위, 남바위 등의 난모를 착용하였다.[133] 이처럼 난모는 겨울에 쓰는 방한모를 총칭하며, 모피로 선을 두르거나 안을 넣고 명주와 비단 등으로 겉감을 삼은 것이다. 종류로는 이엄[아얌], 휘항, 풍차, 滿絪頭里 등이 있었다.

방한용 모자인 난모를 대표하는 이엄은 글자 그대로의 뜻은 귀마개였지만 시대가 내려가면서 점차 어깨까지 덮는 형태로 변하였다.

첫째, 이엄의 형태는 시기에 따라 달라져 조선 초기에는 귀를 가릴 정도로 작았으나 시기가 내려갈수록 점차 그 크기가 커졌다. 즉 초피와 서피를 사용해 상의원에서 만들어 하사하는 이엄은 옛날에는 귀만 가리었으나 중종 9년에 이르면 머리까지 모두 덮어씌우는 형태로 바뀌었다.[134] 이엄의 제도가 크면 비용이 많이 드는 데에도 불구하고 여러 신하들

132) 洪大容, 『湛軒書』 외집 8권, 「燕記」, 연로기략.
133) 李瀷, 『星湖僿說』 제6권, 萬物門. 披肩, 額掩, 揮項; 丁若鏞, 『雅言覺非』 제2권, 額掩, 護項; 李圭景, 『五洲衍文長箋散稿』 권45, 煖耳 袍袖護項暖帽辨證說.

이 이것을 본받아서 더욱 넓고 크게 하기를 다투고 있었다. 그리하여 명종 즉위년이 되면 지나치게 큰 이엄의 제도를 고치고자 하였다.[135] 원래 이엄의 제도는 형체가 작아도 귀를 가렸는데, 당시의 것은 지나치게 높고 무거워 쓰기에 마땅치 않았으며 모피가 많이 들어 폐단도 많았다. 더욱이 이러한 제도를 한 사람이 시작하자, 여러 사람들이 이것을 본떠 널리 유행하게 되었다고 한다. 그리하여 보름 후 영의정 윤인경 등이 이엄을 일시에 갑자기 변경할 수 없지만, 중국의 법제를 본받아 새로 법을 정하고자 하였다.[136] 이후 어떻게 고쳤는지에 대해서는 더 이상 기록에 보이지 않았다. 그러나 8년 후의 기록을 보면 이엄의 형태는 초기의 귀를 가리는 것에서 어깨까지 덮는 형태의 披肩이었음을 알게 한다.[137] 이 披肩은 이엄과 명칭만 다를 뿐 형태상의 차이는 없었던 별칭이었다. 때문에 명종 때 이제신은 "우리나라 사람들은 近古에는 사대부나 서인 할 것 없이 倭獺皮를 사들여 피견 만들기를 좋아하였는데, 피견은 세속의 이엄과 같다."고 하였다.[138]

둘째, 이엄을 비롯한 각종 난모에 대해서는 조선 후기 이익이나 정약용, 이규경 등의 실학자들이 고증을 하고 있었다. 이익에 의하면 披肩은 담비[貂]와 여우[狐] 따위의 가죽으로 앞이마에서 뒤통수까지 싸서 두르도록 만드는 이엄과 같은 것으로, 위에는 비단으로 桶처럼 만들었는데 구멍이 있고 뒤에는 늘어진 가닥이 있는 것이라 하였다.[139] 이에 대해 정약용은 額掩은 貂鼠[노랑가슴담비]로 만든 모자를 뜻하는 말이며, 중국 발음으로 額은 耳와 같이 읽는데 우리나라에서는 이 말이 와전되어 耳掩이라고 잘못 부른 지 오래 되었다고 한다. 이때 조관의 것은 높고 커서 이엄이고, 하서배의 것은 낮고 작아 액엄이 아니라 둘 다 액엄이라는 것이다.[140] 이수광 또한 이엄은 옛날의 피견이라고 고증하고 있었다.[141]

다음 이엄 제도에서 발달한 揮項은 큰 것은 어깨와 등을 다 덮을 수 있고 작은 것은 다

134) 「중종실록」 21권, 9년 10월 25일 갑인.
135) 「명종실록」 2권, 즉위년 12월 11일 경자.
136) 「명종실록」 2권, 즉위년 12월 25일 갑인.
137) 「명종실록」 15권, 8년 9월 18일 신유.
138) 『大東野乘』卷57; 李濟臣, 『淸江先生鯸 鯖瑣語』
139) 李瀷(1681~1763), 『星湖僿說』 제6권, 萬物門, 披肩
140) 丁若鏞(1762~1836), 『雅言覺非』 제2권. 額掩.
141) 李晬光(1563~1628), 『芝峰類說』.

만 뒤통수와 목만을 두르게 되었다. 겉은 비단으로 만들고 안과 선은 모두 털을 댔으며 앞으로 늘어진 양쪽 귀는 뒤로 젖혀서 뒤통수에다 마주 매도록 되었다.[142] 이 또한 정약 용은 護項이란 이마를 두르는 방한구인데, 중국의 음으로 護는 揮와 같이 읽기에 우리나 라에서는 이 말이 와전되어 揮項으로 불렀다는 것이다.[143] 정약용의 의견을 수용한 이규 경은 '護'와 '揮'가 둘 다 중국 발음으로는 같지만 우리나라에서는 소리가 다르므로 휘 항보다는 '護項'이 적합하다는 견해를 밝히기도 하였다.[144]

이렇게 초서피로 만든 방한용구로 긴 것은 披肩, 조금 짧은 것은 揮項, 아주 짧아 귀만 덮게 되는 것은 그 이름이 耳掩이라는 것이다.[145] 피견을 말하면 휘항과 이엄은 그 속에 있는 것이다. 또 耳衣라는 것은 부인들이 쓰는 것으로서 위로는 이마도 덮지 않고 그 아 래로는 어깨까지도 닿지 않는다는 것이다.[146]

셋째, 이엄의 형태는 점차 커져서 옷감과 털이 많이 소요되고 있었다. 선조 때 질정관 조헌이 중국에서 돌아와 올린 8조의 상소문에 의하면, 우리나라의 이엄을 중국의 원형이 라 할 수 있는 腦包와 비교하였다. 중국 뇌포의 제도는 작아서 준비하는 데 돈이 적게 드 는데, 우리나라의 이엄은 사치스럽고 큰 것을 좋아한다는 것이다. 그리하여 큰 이엄을 만들어 常民은 2具의 피륙을 쓰고 여인의 毛冠은 거의 3具의 피륙을 쓰며, 이른바 大耳 掩이란 것은 거의 5구의 피륙을 써서 만들었다. 이 때문에 피륙이 매우 비싸서 가난한 노 병자가 사서 쓰고 싶어도 할 수가 없으니, 중국의 제도에 의하여 고치고 사치스럽고 큰 것을 사용하는 풍습을 일절 금하도록 건의하고 있었다.[147]

넷째, 이엄은 어떻게 착용했을까? 사대부들은 겨울에도 갓[笠子]을 착용했기 때문에 갓 밑에 이엄을 착용하고 있었다.[148] 광해군 때 영의정 이원익이 사직할 때 임금이 사모 에 받쳐 쓸 이엄을 내려 추위를 막도록 하였듯이,[149] 이엄은 사모 위에 착용하기도 하였

142) 李瀷, 『星湖僿說』 제6권, 萬物門. 揮項.

143) 丁若鏞, 『雅言覺非』 제2권, 護項.

144) 李圭景, 『五洲衍文長箋散稿』 권45, 煖耳 袹袷護項暖帽辨證說.

145) 李瀷, 『星湖僿說』 제6권, 萬物門. 耳掩.

146) 李瀷, 『星湖僿說』 제6권, 萬物門. 耳衣.

147) 「선조수정실록」 8권, 7년 11월 1일 신미.

148) 「명종실록」 15권, 8년 9월 18일 신유.

149) 「광해군일기」 46권, 3년 10월 6일 임신.

다. 그리하여 진하 사은 陳奏겸 동지사에게 왕이 貂皮耳掩 2부와 鼠皮이엄 1부를 하사하니 세 사신은 공경히 일어나 사모 위에 썼다.[150] 上使에게 특별히 耳掩을 내리니, 이엄을 紗帽 위에 썼다.[151] 한편 모관이나 감토이엄 등의 경우 갓이나 사모 없이 그냥 썼는데, 이것을 김정중은 중국의 옛 제도이며 그 이름을 暖帽라 하여 겨울에 쓴다고 하였다.[152] 정조 때 홍량호는 남자들이 冠 위에다가 관을 더 쓰는 것이어서 이미 예법의 뜻을 잃었다고 하였는데, 이것은 난모를 쓴 위에 갓이나 사모를 썼기 때문에 그러하다.[153] 따라서 이엄의 형태와 구조를 보면 이엄을 비롯한 난모를 먼저 쓰고 그 위에 갓이나 사모를 쓰는 것이 옳다고 여겨진다.

한편 이엄의 끈은 沈束香纓子具를 사용하였다.[154] 여기서 알 수 있는 것은 겉감인 필단은 아청색으로 염색을 한 비단을 사용하였고, 안쪽의 털에는 초서피를 사용하였으며, 끈은 침속향으로 만들어 달아서 사용하였다. 그러나 조선 후기가 되면 당상관의 이엄은 여전히 초피로 만들었으며, 당하관의 것은 여러 가지의 털가죽을 사용하고 있었지만, 헌종 때에는 안감을 털가죽의 흑피로 사용한 것이 아니라 그 가장자리만을 꾸미는 형태로 변하고 있었다.[155]

2. 朝淸 난모의 양식 비교

형태와 종류가 단순한 청나라의 난모에 비해 조선의 난모는 이미 초기부터 이엄과 이엄병모관, 초모 등 다양하였고, 조선 후기에도 披肩, 耳掩, 耳衣, 揮項 등으로 구분되었다.[156] 그리고 이것들은 명나라의 난모와 형태상으로 유사한 것도 있고 청나라의 영향을 받아 변화된 것도 발견된다.[157]

150) 李坤, 『燕行記事』상, 정조 1년, 10월 26일.
151) 徐有聞, 『戊午燕行錄』1권, 정조 22, 10월 19일.
152) 金正中, 『燕行日記』, 정조 16년, 임자년 1월.
153) 「정조실록」16권, 7년 7월 18일 정미.
154) 「성종실록」4권, 1년 3월 11일 경인.
155) 「헌종실록」11권, 10년 12월 10일 임인.
156) 徐有聞, 『戊午燕行錄』4권, 정조 23년 1월 12일; 李瀷, 성호사설 제6권, 만물문.
157) 權寧順·李京子, 「朝鮮朝 여인의 난모에 관한 연구－1800년-1930년대를 중심으로－」, 『服飾』제2호(한국복식학회, 1978. 10), pp. 35-50. 19세기부터 한말까지 사용된 난모를 여러 박물관에 소장된 유물 61점을 중심으로 정리하고 있다.

7. 〈책거리도〉, 19세기, 100.7×47.2cm, 일본 金谷 박물관
8. 〈아얌〉, 19세기, 높이 11cm, 모스크바 국립동양박물관

첫째, 조선 초기의 이엄은 형태를 상고할 수 없는 데 비하여 조선 후기에 변화된 아얌
은 額掩이라 하여 이마를 가리고 뒤쪽으로 길게 댕기를 늘어뜨린 형태이다. 조선 초기의
額掩은 吏胥들이 착용하였으므로 초기에는 남자들도 착용하였을 것이다. 조선 후기의 아
얌에 대해 이규경은 "이엄은 겉은 털, 안은 명주로 하며 둘레가 매우 크다. 뒤로 드리워
진 꼬리가 아주 이상하게 생겼지만 항상 착용하여 풍속이 되어 버렸으므로 그것을 이상
하게 생각하지 않았다."[158)고 한다. 이러한 아얌은 19세기에는 선비들의 사랑방의 풍경

9. 김준근, 〈연날리기〉, 19세기 말 20세기 초, 프랑스 국
립기메동양박물관

을 압축해서 그린 〈책거리도〉(도 7) 중 책과 함께 바둑판이나 붓 등과 함께 걸려 있었다.[159] 더욱이 이러한 형태는 현재 박물관에 소장되어 전해지는 〈아얌〉(도 8)과 형태가 같았다. 이처럼 그림과 유물로 額掩의 형태적 특성을 확실하게 파악할 수 있어서 이것이 선비들의 방한구로 착용되었을 수도 있다고 여겨진다.[160]

그런데 이 아얌이 19세기부터는 겨울철 모자로 사용되었을 가능성도 있다. 즉 조선 후기에는 여인들이 자신의 머리카락 위에 커다란 가발을 덧쓰는 加髢가 유행하였으나 영조 때부터 사치를 금지하면서 가체를 금지하도록 하였다.[161]

더욱이 정조는 '加髢申禁事目'을 내려 강력하게 가체를 금지하면서 비로소 머리를 쪽지고 비녀만 꽂는 간결한 형태로 바뀌게 되었다. 따라서 조선 여인들이 난모를 착용하게 된 것도 이후부터 가능했을 것으로 여겨진다. 한편 청나라에서는 民公夫人부터 侯·伯·子·男부인까지 칠품 명부의 겨울철 동관은 薰貂로 대우 부분을 만들고 그 위에 보석을 올렸으며 뒤쪽으로 털을 길게 늘어뜨린 모습을 하고 있었다.[162] 이를 통해 아얌은 조선의 귀마개[耳掩]나 이마가리개[額掩]가 청나라 朝冠의 영향을 받되, 구슬이나 털 대신 비단 댕기를 부착하여 조선화했을 가능성도 생각해 볼 수 있다. 이러한 여자와 어린이용 아얌

158) 李圭景, 『五洲衍文長箋散稿』 권45, 煖耳 袹袷護項暖帽辨證說.
159) 『李朝의 民畵』 下, 講談社, 1982, 도 188 〈책거리도〉, 100.7×47.2cm, 일본 金谷 박물관 소장.
160) 이 논문을 발표하고 책자에 수록할 즈음, 책거리그림 속에 그려진 기물 중 방한모를 언급한 석사논문을 발견하여 이에 참고로 언급해둔다. 신미란, 「조선 후기 책거리 그림과 기물 연구」(홍익대학교 대학원 석사학위논문, 2006), pp. 58-61.
161) 「英祖實錄」 卷90, 33年 12月 己卯條.
162) 黃能馥·陳娟娟 편저, 『中國服裝史』(中國旅遊出版社, 1994), p. 346, 도판 10-26 〈淸公主福晉 冬朝冠〉; 도판 10-27 〈淸公夫人 至七品命婦 冬朝冠〉.

10. 〈투구(만선두리)〉, 19세기, 모스크바 국립동양박
물관

(도 9)은 조선 말기부터 널리 유행하였고,[163] 청말에는 민속화되어 비단으로 제작한 것이 여럿 전하고 있다.[164]

둘째, 휘항은 이엄의 형태가 길어져 이미 중종 때부터 만들어져 명종 때 그 형태가 완성되었으며 '휘항'이라는 명칭은 숙종 때부터 사용되기 시작하였다. 그런데 이 휘항은 조선의 무관이 공복에 쓰던 만선두리에서 기원하였던 것 같다. 휘항의 앞뒤와 테두리에 貂尾로 선을 둘렀다 하여 만선두리라고도 불렀다.[165] 이 만선두리는 무관들이 전립으로 쓰는 예가 많았으며 길이가 길어 뒤로 넘기며 끝은 제비꼬리 모양이고 가장자리에는 털로 선을 둘렀다. 현존하는 투구(도 10)를 보면 금속제 모자의 아래쪽에는 털이 달린 목 가리개[覆]가 부착되어 있다.[166] 모자와 목 가리개는 탈부착이 가능하게 되어 있는데, 모자를 제외한 목가리개는 휘항과 흡사하다.

휘항 또한 조선 전기의 예는 찾기 어렵고(도 11), 조선 후기 18세기부터 널리 유행하여 여러 풍속화를 통해 확인된다. 그중 김홍도의 작품으로 여겨지는 기메 박물관 소장 조선 후기의 풍속화에는 눈 내리는 중에 벌어지는 〈雪中行事〉의 장면과 눈 내린 뒤뜰에서 술상을 놓고 잔치를 벌이는 〈雪後野宴〉장면(도 12)에서 겨울모자의 사용례를 확인할 수 있다.[167] 8폭 병풍 중 〈설후야연〉의 중앙에는 세 명의 남자들이 겨울모자를 쓰고 있는 것이 확인된다. 왼쪽 중앙의 남자는 喪中인지 屈巾을 쓴 아래에 휘항을 쓰고 있는데 끈은

163) 『프랑스 국립기메동양박물관 소장 한국문화재』 p. 105. 3-나-9. 연날리기는 장면에서 여자 어린이가 아얌을 쓴 뒷모습이 있다.

164) 張曉凌, 『中國民間美術全集』 穿戴 편 服飾卷(下), 山東教育出版社・山東友誼出版社, 1994, p. 140, 도판 175.

165) 李圭景, 『五洲衍文長箋散稿』 권45, 煖耳袹袷護項暖帽辨證說.

166) 이강칠, 『한국의 갑주』(문화재관리국, 1983).

11. 〈揮項〉, 19세기, 모스크바 국립동양박물관
12. 전 김홍도, 〈설후야연〉 부분, 견본에 담채, 100x49cm, 프랑스 국립기메동양박물관

풀려 있으며, 가운데 화롯가에서 부지깽이로 밤을 굽고 있는 남자는 망건 위에 갓을 쓴 아래에 천으로 된 휘항을 착용하고 있는데 역시 끈을 묶지 않고 있다. 그리고 가장 오른쪽에 탕건 바람의 남자는 귀 부분은 털로 되어 있는 이엄에 뒤쪽은 천으로 되어 있는 휘항을 쓰고 있다. 이들 세 명이 쓴 모자가 복건이 아닌 것은 왼쪽 위쪽의 젊은 총각이 복건을 착용하고 있는데, 복건은 허리 아래까지 길게 늘어져 어깨 위까지 덮는 휘항과 다르다.[168] 이 그림을 통해 휘항은 안감이 털이고 겉감이 비단으로 되었음을 알 수 있다.

조선 후기와 말기의 휘항은 풍속화나 민화에서 찾아볼 수 있다. 김양기의 〈투전〉(도 13)을 보면 주막에서 노름을 하고자 모인 사람들 중에는 술이 취해 탕건도 비뚤게 쓴 이가 있으며, 또 다른 이들은 갓과 휘항을 벗어서 횃대에 걸어 놓았다.[169] 이 휘항은 안감은 비단천으로 만들고 값비싼 담비털로 가장자리를 돌린 모휘항으로서 꼭대기 부분은 뚫려 있었다. 이러한 모휘항은 선비들의 애장품이었던 듯하다. 조선 후기 선비들의 취향이 반

167) 『유럽박물관소장 한국문화재』, p. 252, 도판 6. 〈풍속화병풍〉; 『프랑스 국립기메동양박물관 소장 한국문화재』, p. 92, 도판 1-7 〈雪中行事〉; 도판 1-8 〈雪後野宴〉. 이 그림은 8폭 병풍이고, 병풍의 마지막 폭에 '金弘道' 款書와 '金弘道印'이라는 白文方印이 있으나 김홍도(1745-1806년 이후)의 것인지는 재고의 여지가 있고, 병풍을 새로 꾸미면서 그림의 순서도 뒤바뀌었다.
168) 『프랑스 국립기메동양박물관 소장 한국문화재』, p. 95, 도판 1-16 〈雪後野宴〉의 세부.

13. 김양기, 〈투전〉, 지본담채, 61.8×
 40cm, 프랑스 국립기메동양박물관
14. 〈책거리도〉의 휘항

영되어 그려진 〈책거리도〉(도 14)에는 책을 비롯하여 책상과 연상, 붓과 벼루를 비롯한
문방사우 그리고 안경과 부채, 활과 화살, 거문고 등 사랑방에 놓였음 직한 공예품들이
배치되어 있다. 이러한 애장품과 함께 모휘항이 화면 중앙에 비중 있게 그려지고 있어 조
선 후기 휘항을 선비들이 즐겨 착용했음을 알 수 있다.[170] 더욱이 이러한 모휘항은 한말
의 사진을 보면 복덕방의 할아버지까지 착용할 정도로 널리 확산되었다.[171]

169) 『프랑스 국립기메동양박물관 소장 한국문화재』, p. 96, 도판 1-17 〈破鞍興趣〉의 세부 ;
 한국의 미 19 『풍속화』(중앙일보, 1985), p. 230. 이 그림은 金良驥, 〈투전〉, 서울 개인장
 이라 하여 김득신의 투전도 설명 아래 흑백도판으로 삽입되어 있다.
170) 『李朝의 民畵』, 도판 187 〈册架圖〉, 100.7×47.2 cm, 紙本, 19세기, 일본 金谷博物館.
171) 『사진으로 보는 조선시대 —생활과 풍속—』(서문당, 1987), p. 37.

15 | 16
17 |

15. 김홍도, 〈노중상봉〉 부분, 27×22.7cm,
 국립중앙박물관
16. 〈무명 양휘항〉, 20세기 초, 36.5cm,
 러시아 표트르대제 인류학민속학박물관
17. 〈책거리도〉 부분, 19세기,
 128.2×44.8cm, 삼성미술관 리움

 양휘항은 조선 후기 서민들의 생활상을 그려낸 김홍도의 여러 풍속화에서 많이 보인
다. 행려 풍속을 그린 8폭 병풍 중 〈노중상봉〉(도 15)에서는 가장 오른쪽에 추워서 두 손
을 마주 잡은 선비가 갓 아래 무명으로 만든 양휘항을 쓰고 있는 모습이 확인된다.[172] 장
터길을 가는 그림에서는 두 사람이 양휘항을 쓰고 있는데, 둘 다 휘항의 귀 부분을 접어
뒤쪽에서 묶은 모습으로서 안팎의 색상이 달라 독특한 느낌을 준다.[173] 이와 유사한 모습
을 지닌 〈무명 양휘항〉(도 16)은 박물관에 소장된 유물로도 전해지고 있다.[174] 그리고 삼

172) 한국의 미 19 『풍속화』, 도판 125. 8곡병풍 중 8곡.
173) 위의 책, 도판 113. 장터길.
174) 『러시아표트르대제 인류학민족학박물관 소장 한국문화재』(국립문화재연구소 · 러시아표트르
 대제 인류학민족학박물관, 2004), p. 94, 도판 135-137. 3개의 양휘항(소장번호 75-14,
 11-183, 6072-134)이 소장되어 있는데, 두 개는 검은색이고 나머지 한 개는 흰색이다.

18. 〈포교놀이〉, 19세기, 미국 하버드대학교 포그 박물관

성미술관 리움에 소장된 〈책거리도〉(도 17)에서는 털을 달지 않고 비단으로 만든 凉揮項을 발견할 수 있다.[175] 화면을 구획하는 한쪽 끝에 전체 칸을 차지하면서 책이나 도자기, 찬합 등과 마찬가지로 중요한 애장품으로서 다루어지고 있었다. 양휘항의 착용례는 19세기 〈포교놀이도〉(도 18)에서 확인된다.[176] 화면 중앙에 많은 이들이 전립을 쓴 편과 삿갓을 쓴 편으로 나뉘어 육모방망이를 들고 포교놀이를 하고 있는데, 그 주위를 빙 둘러 서 있는 구경꾼 및 엿장수까지 휘항을 쓰고 있다. 화면 맨 위쪽의 구경꾼이 쓴 휘항은 색이 칠해지지 않은 것으로 보아 무명에 솜을 두어 만들었고, 엿장수의 것도 마찬가지였을 것이다. 그러나 화면 하단의 구경꾼들은 갓 아래 받쳐 쓰거나 긴 휘항을 뒤로 묶거나 턱 앞에 묶는 등 다양한 차림새를 보여주고 있다. 공통적으로 머리 꼭대기 부분은 뚫려 있는 것을 볼 수 있다.

한편 어린이들은 어른들처럼 상투를 틀지 않고 머리카락을 땋지 않았다. 때문에 한말에 많이 제작된 어린이용 양휘항은 모자 끝이 막혀도 되지만, 어른들 양휘항의 영향을 받아 민속화되면서 여전히 꼭대기 부분을 뚫었으며 특히 이 꼭대기 부분에 수를 놓거나 장식을 하는 경향을 보이고 있다. 중국도 청말에 민간에서 유행한 어린이용 방한모자는 우리의 양휘항과 같은 형태이면서 여기에 호랑이와 같은 동물 모양을 배치하는 차이점을 보이고 있었다. 조선과 청나라에서 방한모자가 각각 발달하다가 이것이 민간까지 저변화

175) 『李朝의 民畵』, 도판 214, 〈册架圖〉 8曲. 128.2 ×44.8 cm, 紙本, 19세기, 湖巖美術館.

176) 해외소장 한국문화재 『미국박물관소장 한국문화재』(한국문화교류재단, 1990), p. 159, 미국 하버드대학교 포그 박물관 도판 1 〈포교놀이도〉.

되는 과정에 이르면서 양자는 비슷한 모습을 갖게 된 것이다.

셋째, 풍차는 휘항과 비슷하게 꼭대기는 둥글게 공간을 두었고 귀와 뺨, 턱을 가리는 볼끼를 달았고, 덜 추울 때는 볼끼에 달린 끈을 뒤로 젖혀서 맸으며, 그 위에 갓이나 관을 썼다. 『오주연문장전산고』에 의하면 "우리나라는 귀천과 문무를 따질 것 없이 목에 두른 胡耳掩이나 풍차 제도가 있었는데, 털로 만들기도 하고 흑단이나 갈포를 겹으로 하여 만들기도 하였다. 나이 많은 朝士가 대궐을 출입할 때에는 소풍차를 사용하였는데 항풍차 또는 三山巾이라 하였다."[177]

19. 〈풍차〉, 19세기, 길이 36cm, 모스크바 박물관

풍차는 휘항에 볼끼를 덧대어 양 뺨과 턱까지 가리는 방한구이다(도 19). 풍차의 겉감은 비단, 안감은 무명으로 하며, 가장자리에는 털로 선을 댔다. 그 종류에는 짧은 것과 긴 것이 있는데 짧은 것은 볼끼[覆] 2개를 휘항에 붙여 턱 밑에서 동여맸고, 긴 것은 턱과 양볼을 싸 양 끝에 달린 끈을 머리 위에서 맸다. 볼끼에 대한 기록으로는 '匹緞甫乙裏 1',[178] 甫乙裡 1次,[179] 甫乙只 1(白匹段)[180] 등이 있다. 甫乙只는 '볽기＜볼끼로 바뀌었으며, "붙은 가죽이나 헝겊조각에 섬을 두어 갸름하게 접어 만들어서 두 뺨을 얼러 싸매는 추위를 막는 제구"이다.[181]

풍차를 착용한 모습은 조선시대 풍속화에서 발견된다. 신윤복의 〈夜禁冒行〉은 추운 겨

177) 李圭景, 『五洲衍文長箋散稿』 권45, 煖耳 裌袷護項暖帽辨證說.
178) 『仁祖莊烈后嘉禮都監儀軌』, 1638년.
179) 『肅宗仁元后嘉禮都監儀軌』, 1702년.
180) 『顯宗明聖后嘉禮都監儀軌』, 1651년, 빈궁물목단자.
181) 오창명, 「의궤에 나타나는 차자표기연구(1)」, 『한국복식』 15호(단국대학교 석주선기념민속박물관 부설 민속학연구소, 1997), pp. 56-57.

20. 신윤복, 〈夜禁冒行〉,
 지본에 담채, 28.2×35.2cm,
 간송미술관

21. 김준근, 〈편싸움〉,
 19세기 말–20세기 초,
 영국 대영박물관

울철에 남녀가 토시를 하고 누비옷을 겹쳐 입어 한껏 멋을 내고 있었다(도 20).[182] 그중 맨 왼쪽에 紅直領을 입은 남자는 초립 아래에 풍차를 착용하고 있었다. 풍차는 귀 부분을 뒤로 젖혔는데, 안팎은 짙은 남색 비단이고 가장자리에는 검은 털을 달았다. 김준근의 풍속화 〈편싸움〉은 얕은 언덕 위에서 두 마을이 편을 갈라 눈싸움을 하는 장면을 묘사하고 있다(도 21).[183] 그중 앞쪽 마을에 사는 사람들은 맨상투 차림도 있지만 탕건을 쓰거나 삿갓을 썼으며, 그중 앞줄과 뒷줄의 맨 오른쪽 사람이 풍차를 착용하고 있다. 이 두 사람

182) 이경자 · 홍나영 · 장숙환, 『우리 옷과 장신구』(열화당, 2003), p. 16.
183) 『유럽박물관소장 한국문화재』, p. 266, 대영박물관 소장, 도판 32 놀이–〈편싸움〉.

은 볼끼를 뒤로 젖혀서 목 뒤로 넘겨 끈을 뒤에서 매고 있다. 이들이 착용한 풍차는 안감
은 붉은색과 녹색 비단을 사용하였고, 겉감은 짙은 흑색이었으며 가장자리에는 털을 댄
모습이다. 한말이 되면 여자들까지 착용하게 되어 대갓집 환갑잔치에 볼끼를 턱 밑에서

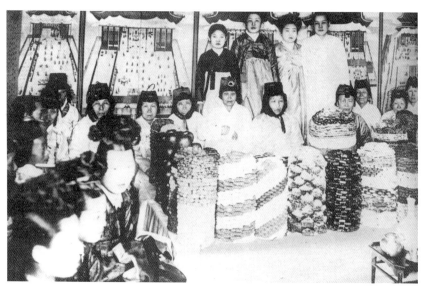

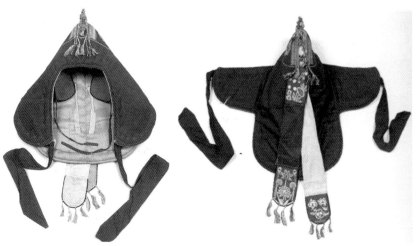

22. 〈환갑잔치〉, 구한말 사진
23-1. 〈풍차〉, 1920년대, 길이 48.5cm, 모스크바 국립동양박물관
23-2. 〈풍차〉, 뒷모습

묶은 풍차를 쓰고 있는 할머니의 모습(도 22)이 다수 발견된다.[184] 더욱 민속화되면서 어린이용 풍차가 많이 만들어졌고 특히 북한 지역에서는 '풍뎅이'라는 재미있는 이름으로 불리고 있었다(도 23). 이 또한 여느 풍차와 마찬가지로 머리 꼭대기 부분이 뚫린 형태를 하고 있는 것을 발견할 수 있었다.

볼끼의 일종으로서 사각형 난모가 있다. 18세기 김홍도 풍속화 중 〈설중행사〉에서 전모를 쓴 3명의 기녀가 착용한 볼끼(도 24)는 매우 재미있는 형태를 하고 있다.[185] 볼끼의 안감을 흰색 털로 사용하였고 겉감을 아청색 필단으로 장식하였는데, 턱 부분에서 끈을 묶으면 얼굴 앞쪽 부분이 삼각형으로 벌어지는 매우 조형적인 형태를 보이고 있었다. 또한 여인도 안감이 흰 털인데 턱 아래로 끈을 묶으면 어깨 아래까지 따뜻하게 덮는 볼끼를 착용하고 있었다. 이와 유사한 형태의 볼끼가 현재 모스크바 박물관에 소장되어 있어 주목된다(도 25).[186]

이상과 같은 여러 가지 난모를 쓴 남녀의 모습은 유럽 박물관 소장 그림 중 〈다리 밟기〉 장면에서 확인된다.[187] 이 그림에는 남자 어른 3명과 2명의 여인과 머리를 땋아 내린 1명의 사내아이가 등장하는데, 사내아이를 제외한 5명이 머리에 난모를 쓰고 있다. 이중 남자 세 명은 각기 다른 난모를 쓰고 있는데, 맨 앞에 서서 장죽을 물고 가는 이의 모자는 뒷모습밖에 볼 수 없어서 어깨를 덮는 피견 정도만 확인되고, 두 번째 장죽을 문 남자는 휘항을, 그 오른쪽에 남색 겉옷을 입은 남자는 초록색 볼끼를 단 풍차를 쓰고 있다. 세 남자는 피견과 휘항과 풍차를 쓴 위에 갓을 쓴 모습을 찾아볼 수 있다. 한편 초록색 윗옷을 입은 여인은 조바위를 쓰고 있으며, 그 뒤를 따르는 붉은 두루마기 차림의 어린아이는 댕기를 길게 드리운 아얌을 쓰고 있는 것을 알 수 있다.

한편, 毛冠 혹은 초피로 만든 초모는 조선 초기부터 착용하고 있었다. 조선 초기의 유물을 발견할 수 없으나 명나라의 예가 있어서 참고할 만하다.[188] 그런데 이러한 종류의

184) 『사진으로 보는 조선시대 – 생활과 풍속–』(서문당, 1987), p. 144, 〈환갑잔치〉.
185) 『유럽박물관소장 한국문화재』, p. 252, 도판 6 〈풍속화병풍〉; 『프랑스 국립기메동양박물관 소장 한국문화재』, p. 92, 도판 1-7 〈雪中行事〉
186) 『모스크바 국립동양박물관 소장 한국문화재』(국립문화재연구소, 2002), p. 151. 도판 76-3 머리쓰개.
187) 『유럽박물관소장 한국문화재』, p. 265, 도판 27 놀이–〈다리 밟기〉.

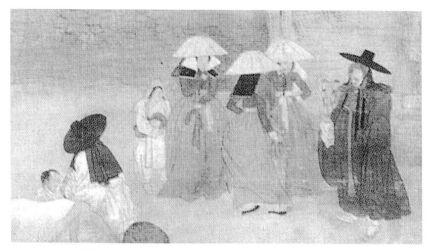

24. 전 김홍도, 〈설중행사〉 부분, 프랑스 국립
　　기메동양박물관
25-1. 〈볼끼〉, 19세기, 95×57cm, 모스크바
　　국립동양박물관
25-2. 〈볼끼〉, 뒷모습

모자는 이미 遼金부터 찾아볼 수 있어 주목된다. 길림성의 요대 벽화에서 시녀가 초모를 쓰고 있고,[189] 금나라 張瑀의 〈文姬歸漢圖〉를 보면 대부분의 남자들이 모두 변발을 하고 있는데 그중 초모를 쓴 番人이 있다.[190] 또 원나라에서는 원 태종 寓闊台도 초피난모를 쓰고 있었다.[191] 이러한 모자를 수용한 우리나라에서도 초모를 착용하였을 법한데, 조선 후기의 예로 청나라 사람들과 무역을 하고 있는 조선의 사신이 사모 위에 털모자를 쓴 것이 확인된다.[192]

26. 〈송시열 초상〉, 조선 19세기, 비단채색, 37.0×29.1cm, 일본 天理大 소장

그렇다면, 조선 후기 18세기부터 19세기에 우리의 역관과 사상들이 수입했던 중후소의 모자는 어떤 것이었을까? 앞 장에서 살펴보았듯이 중후소에서 모자를 만드는 재료는 각종 짐승의 가는 털이었으며 그중 양털이 가장 많이 사용되었다. 양털은 희고 부드러운 것을 상품으로 쳤으며, 이 양털에 여러 가지 빛깔을 물들여 모자를 비롯한 여러 공예품을 제작하였다.[193] 흰털모자는 다른 털과 섞이면 안 되기 때문에 흰 양털로 된 모자의 값이 가장 비쌌다.[194] 17세기 조선 문화를 선도한 송시열(1607-1689)의 〈초상화〉를 보면 중국에서 수입한 것으로 여겨지는 흰 양털 모자를 쓰고 있다(도 26).[195] 하지만 우암이 쓰고 있는 모자는 중후소에서 각종 짐승의 털을 이용해서 여러 과정을 거쳐 만든 펠트는 아

188) 黃能馥·陳娟娟 편저, 『中國服裝史』(中國旅遊出版社, 1994), p. 300, 도판 9-96 〈明戴貂皮暖帽〉
189) 黃能馥·陳娟娟 편저, 위의 책, p. 236, 도판 8-7. 吉林省 庫倫旗 요대벽화에서 뒤쪽에 거울을 잡고 있는 시녀가 쓴 모자이다.
190) 黃能馥·陳娟娟 편저, 위의 책, p. 238, 도판 8-11.
191) 黃能馥·陳娟娟 편저, 위의 책, p. 247, 도판 8-38.
192) 유승주, 이철성, 『조선후기 무역사 연구』, p. 129, 그림 13 〈조선사신과 모자〉.
193) 朴趾源, 『熱河日記』, 일신수필, 정조 4년 7월 22일.

니다.

조선에서 수입한 펠트로 만든 모자는 실학자들의 글로도 그 형태가 명료하지 않아 두 가지로 비정해 보았다. 우선 국립중앙박물관이 소장한 강원도 원성군 호저면 출토의 양모 펠트모자와 같은 형태이다.[196] 이 모자는 충정관으로서 전체적으로 둥글며 모자의 꼭대기는 사각형에 가깝고 중간은 약간 솟았으며 앞에는 금실로 梁을 장식하고 있다. 원래 충정관은 명나라 嘉靖 연간에 각 품관들이 궁궐에서 퇴근해서 평상시 집에 있을 때 착용하도록 규정하였던 것이었는데, 우리나라에는 조선 중기에 유입되어 조선 사대부들이 평상시에 착용하였다.[197] 만약 충정관과 같은 모자를 중후소에서 의뢰하여 제작했다면, 형태는 명나라에 연원을 두고 있으면서도 그 재료는 紗와 絨 대신 양털로 전환시켜 조선화한 모자를 수입했던 것으로 여겨진다.

다음으로 명나라 『삼재도회』의 '帽子' 형태이다.[198] 이렇게 운두가 높고 전이 평평하며 넓은 형태의 모자를 속칭 벙거지라고 부른다. 몽고족의 모자로서 傳世되는 벙거지 형태 모자가 있는데,[199] 우리나라에서 현존하는 벙거지 유물도 그 기본 형태는 이와 마찬가지이다. 김준근의 풍속화첩 중에 '벙거지를 만들고' 있는 그림을 보면 벙거지장 두 명이 마주 앉아 짐승털이 서로 엉겨 붙게 하기 위해 솔과 같은 도구[어리, 홀]로 두드리는 모습을 볼 수 있다(도 27).[200] 벙거지 또한 黑笠과 마찬가지 형태지만 대나무로 차양을 만들어 정리된 갓과 달리, 봉제선이 없는 양털 펠트로만 만들기 때문에 차양에 힘이 없어 모양새가

194) 『薊山紀程』 순조 3년, 제5권 부록, 衣服; 朴思浩, 『心田稿』 1, 연계지정, 순조 29년 2월 15일. 양털로 皇城에서 파는 氈毹나 氀毺[털방석, 털요, 서양 융단, 우단]을 만들었는데, 모두 흰 것이 푸르고 붉은 잡색보다 비쌌다.

195) 『해외소장 한국문화재 7』 일본소장 4. 천리대학 천리도서관(한국국제교류재단, 1997), p. 158, 도판 8 〈송시열 초상〉, 조선, 19세기, 비단 채색, 37.0×29.1cm.

196) 李美植·宋美京·裵順嬅·洪文卿, 「朝鮮時代 忠靜冠의 保存處理」, 『박물관보존과학』 3(국립중앙박물관, 2001), pp. 29-36.

197) 『增補文獻備考』 卷79, 禮考 26, 章服 1.

198) 『三才圖繪』; 『家禮輯覽』; 박성훈 편, 『한국삼재도회』 하(시공사, 2002), p. 1342, 帽子.

199) 張曉凌, 『中國民間美術全集』 穿戴편 服飾卷(下)(山東敎育出版社·山東友誼出版社, 1994), p. 140, 도판 175.

200) 『프랑스 국립기메동양박물관 소장 한국문화재』, p. 126 도판 3-아-14. 벙거지.

27. 김준근, 〈벙거지장〉, 19세기 말 20세기 초, 프랑스
 국립기메동양박물관
28. 〈벙거지〉, 지름 51.8cm, 러시아 표트르대제 인류학
 민속학박물관

흐트러지는 경향을 찾아볼 수 있다(도 28).²⁰¹⁾ 결국 의관을 정제해야 하는 선비들보다는
하천인들이 갓 대신 겨울모자로 착용했을 것이다. 신윤복의 풍속화 〈年少踏靑〉에서 기생
들과 踏靑놀이를 나온 선비들을 보면 챙이 넓고 모양이 반듯한 黑笠을 쓰거나 들거나 뒤
로 젖혀 두었는데, 화면의 가장 오른쪽에서 말고삐를 잡고 기생과 마주 서 있는 한 명은
대우가 둥그름하고 차양이 주글주글한 벙거지를 착용한 모습이 그려져 있는 것이다(도
29).²⁰²⁾ 김홍도의 〈풍속화첩〉 중 신행길을 따라가며 말을 끄는 방자가 쓰고 있는 모자를
보면 대우는 둥글고 챙은 주글거려 펠트 모자인 것을 알 수 있다.²⁰³⁾ 또 19세기의 풍속화
에서 가마솥이나 옹기를 짊어지고 다니며 파는 보부상들이 주글주글한 벙거지를 쓴 모습
이 많이 그려져 벙거지의 수요가 확산되었음을 짐작하게 한다.²⁰⁴⁾ 나무꾼들이 쓰고 다니

201) 『러시아 표트르대제 인류학민족학박물관 소장 한국문화재』, p. 91, 도판 124. 〈벙거지〉.
 유물번호 6072-121.
202) 한국의 미 19 『풍속화』, 도판 146 申潤福, 〈年少踏靑〉, 지본담채, 28.2×35.2cm, 간송미
 술관.
203) 위의 책, 도판 115. 〈신행〉; 도판 117. 〈행상〉.
204) 위의 책, 도판 159. 權用正(1801-?), 〈褓負商〉, 견본담채, 16.5×13.3cm, 간송미술관; 같
 은 책, p. 235, 도판해설. 이원복은 이 모자를 패랭이라고 보았는데, 대나무로 만드는 패
 랭이의 형태는 이렇게 주글주글하지 않다.

29. 신윤복, 〈年少踏靑〉, 지본담채, 8.2×35.2cm,
 간송미술관
30. 김양기, 〈윷놀이(樵路柶戱)〉, 지본담채, 61.8×40cm,
 프랑스 국립기메동양박물관

는 모자 또한 벙거지의 일종으로 여겨진다(도 30).[205] 현존하는 벙거지 유물로 미루어 보아도 양털 펠트 모자를 갓 대신 사용하였다고 여겨진다.[206] 이러한 벙거지는 한말에 이르면 일반인들의 일상 모자가 되었는데, 포수들이 사냥을 하러 갈 때 착용하는 모자에서 그 사용례가 확인되며, 개화기의 중절모자가 바로 이것이다.[207]

이러한 벙거지와 유사한 형태인 氈笠은 조선시대 무관들이 착용하던 모자였다. 전립은 그 명칭에서 짐작하듯이 짐승의 털을 다져 만든 氈[펠트작업]으로 복발형 모옥을 만들고 차양을 달았고, 형태는 패랭이와 비슷하였다. 주로 서북지방에서 착용되다가 광해군 10년(1618) 만주 출병이 있은 뒤부터 성행하였고, 인조 5년(1627) 정묘호란이 있은 후에는

205) 『프랑스 국립기메동양박물관 소장 한국문화재』, p. 100, 도판 2-7 〈윷놀이(樵路柶戱)〉.
206) 『러시아 표트르대제 인류학민족학박물관 소장 한국문화재』, p. 91, 도판 124 〈벙거지〉, 테두리 지름 51.8cm, 내부 지름 51.8cm, 운두 높이 11.6cm, 6072-121.
207) 『프랑스 국립기메동양박물관 소장 한국문화재』, p. 121, 도판 3-사-17. 포수;『모스크바 박물관 소장 한국문화재』, p. 70, 도판 15-2. 사냥.

31. 〈전립〉, 19세기, 지름 30.5cm,
 높이9.0cm, 러시아 표트르대제
 인류학민족학박물관
32. 김준근, 〈굿중패〉,
 28.2×33.7cm,
 모스크바 국립동양박물관

대관 이하 무관들과 사대부들도 착용하게 되었다. 모옥에는 공작깃털, 槊毛, 頂子를 꽂아 품등을 구분하였고, 모옥과 양태가 연결된 부분에 흰색 매듭실을 둘러 매듭을 맺었다. 이러한 전립은 쇠털이나 돼지털을 사용해서 제작하였는데, 영조 29년(1753)에 전립장들은 각종 槊이나 毛氈을 제조하고 남은 찌꺼기털[滓餘毛]을 사서 전립을 제작하였다.[208] 이와 같이 소털이나 돼지털 중 찌꺼기털을 재료로 사용하여 전립을 만든 것은 현존하는 유물(도 31)에서도 확인된다.[209] 전립은 본래 무관들이 착용하던 것으로서 현존하는 유물도 다수 전하고 있다. 그러던 것이 신윤복의 〈쌍검대무〉에서 볼 수 있듯이 칼춤을 추는 기녀들이 착용하거나,[210] 무당들이 착용하거나 말을 끄는 방자가 착용하는 등 비교

적 하서인들이 쓰던 모자였다. 정조 8년에는 시장에서 전모를 판매하여 더욱 많은 이들이 착용하게 되었다.[210] 한말에 일반인들이 전립을 널리 착용한 모습을 김준근의 풍속화 (도 32)에서도 확인할 수 있다.[211]

V. 맺음말

지금까지 국내 난모 산업의 발전과정과 청모의 수입 및 양식의 변화를 연구한 결과, 우리는 조선시대 섬유공예사의 흐름에 대한 이해를 한층 높일 수가 있었다. 그것은 다음과 같은 세 가지 사실로 요약될 수 있을 것 같다.

첫째는, 수요자와 생산자들이 지배층의 철저한 규제의 틀을 벗어나 새로운 방한용 공예품들을 개발하고 있다는 점이다. 조선 전기에는 耳掩만이 방한용품으로 사용된 데다가 그나마 왕조 정부가 지배층에 한해서만 고급 재료인 초서피를 사용할 수 있도록 엄격히 규제하였다. 그러나 왜 · 호 양란을 겪은 17세기에는 신분질서가 동요하는 가운데 수요자와 생산자들은 앞 시기의 각종 규제를 외면하고 끊임없이 이엄의 생산과 사치를 조장했을 뿐 아니라 이마, 목, 어깨를 감쌀 각가지 종류의 난모 공예품들을 개발하였다. 그리고 18세기에 들어서면서 생산자와 상인들은 인구 증가에 따른 수요층의 확대를 겨냥하여 직접 생산, 판매하기 시작하였고, 18세기 후반에는 수요층의 기호에 따라 청나라의 모자를 수입하기에 이르렀던 것이다.

둘째는, 난모를 제작하던 공예장인들의 처지도 시대의 흐름에 발맞춰 커다란 변화가 일어나고 있었다는 점이다. 17세기 후반까지만 하여도 국가의 工役에 수시로 징발되어 거의 생업에 종사할 여유를 갖지 못하였으나, 18세기 전반에는 공역에 동원되는 경우가

208) 『공폐』 5책, 모전계인.
209) 『러시아 표트르대제 인류학민족학박물관 소장 한국문화재』, p. 93, 도판 133. 〈전모〉. 지름 26.6cm, 높이 9.0cm, 6258-1.
210) 한국의 미 19 『풍속화』, 도판 144. 〈쌍검대무〉, 지본담채, 28.2×35.2cm, 간송미술관.
211) 『일성록』 146책, 정조 8년 3월 20일.
212) 『프랑스 국립기메동양박물관 소장 한국문화재』, p. 102, 도판 3-가-6 〈급제한 선비〉; p. 103, 도판 3-가-7. 〈실내 짓는 모양〉.

줄어들어 난모의 私的인 생산에 종사할 수 있는 시간적인 여유를 갖기 시작하였다. 게다가 18세기 후반에는 이미 난모 장인들의 생산, 판매가 확대되어 정부가 난모장인들을 징발하지 않고 시장에서 구입하게 되면서 장인들의 처지가 한결 자유로워져 더욱더 생산에 전념할 수가 있었던 것이다. 그러나 수요층의 기호도 중요했지만 국내 생산품만으로는 수요를 충당하지 못했던지 청모를 대량으로 수입하고 있었다.

셋째는, 조선 후기 난모는 시대의 흐름에 따라 양식적인 변화를 초래하고 있었다. 우선 난모를 생산하는 데 사용된 재료가 다양해졌으며, 그 형태와 크기도 달라졌다. 17세기까지만 하여도 이엄이 난모의 주종품목이었지만, 18세기에는 이마와 어깨와 등을 덮을 수 있는 揮項이 주로 생산되었고, 19세기에는 볼까지 덮는 風遮로 발전하였다. 그리고 이들 난모 생산에 이용한 재료도 사대부들의 이엄은 안감을 초서피 등 털가죽으로 사용하였고 겉감은 각종 비단으로 만들었으나, 무관들의 투구인 경우 털가죽으로 끝부분을 장식하는 만선두리나 비단만으로 만드는 涼揮項 등이 사용되고 있었다. 더욱이 서민층에서는 목면에 솜을 넣어 두툼하게 만든 난모도 제작되었다. 그러나 18세기 후반부터 청나라의 모자를 수입하면서부터 이를 서민층에서 주로 구입, 사용하여 조선의 난모도 그 형태를 모방한 경우를 볼 수 있다. 한편 19세기에 들어서 여자들이 가체를 올리지 않게 되면서 아얌 등 난모를 착용할 수 있게 되었고 어린이들도 풍차나 풍뎅이 등을 착용하게 되었는데 이것들의 양식은 조·청 간에 상당히 비슷하게 전개되는 양상을 보이는 것 같다. 이러한 부분들에 대해서는 국내외 박물관에 소장되어 있는 좀 더 풍부한 유물자료를 조사하여 대조해 보아야 하므로 향후의 과제로 미루려 한다.

조선 후반기 宋明代 서예의 유행

_ 이완우(한국학중앙연구원 한국학대학원 부교수)

차례

Ⅰ. 머리말

Ⅱ. 조선 후반기 中國 필적의 전래

　　1. 明代 필적의 전래

　　2. 宋元代 필적의 전래

Ⅲ. 조선 후반기 宋明代 서풍의 유행

　　1. 米芾 · 董其昌 필적에 대한 인식

　　2. 米芾 · 董其昌 서풍의 유행

Ⅳ. 조선 후반기 米董書風 유행의 의미

I. 머리말

17세기 明淸交替期 이후 조선왕조 후반기에는 서예사 상으로 여러 변화가 나타났다. 淸과의 밀접해진 외교 관계에 따라 그곳의 서예자료가 유입되면서 중국 역대 서예에 대한 인식이 확대되었고, 특히 宋代와 明代 서예에 대한 이해가 진전되면서 조선왕조 전반기와는 상당히 달라진 양상으로 전개되었다.

한편 17세기 후반부터 顏眞卿 등의 唐代 필적과 고대 금석문이 조금씩 유입되었고, 이후 18세기 중후반의 영조·정조연간에는 중국 역대 서예자료가 보다 폭넓게 유입되었다. 특히 중국 碑碣 등의 금석문 탁본이 점차 증가되면서 고대 서예에 대한 인식이 변화되었고, 마침내 19세기에 들어가서는 금석문에 바탕을 둔 새로운 篆隸 서풍이 관심을 받기 시작했다. 아울러 18세기 후반부터는 淸朝의 서예도 점차 알려지기 시작하여 마침내 淸代 학계 내지 서예계와 관련을 맺으면서 그곳의 서예가 본격적으로 전파되었다. 특히 순조·헌종연간 서예계의 중심인물이던 김정희에 의해 청대 碑學의 서예이론이 전해지면서 이전까지 楷行草를 중심으로 한 帖學 위주의 서예에 일대 변화가 일어나게 되었다.

본고에서는 조선후기 對中 서예교섭 양상을 살펴보는 일환으로 중국 역대 필적의 전래와 宋明代 서풍의 유행을 살펴보려고 한다. 이들 송명대 서풍은 해행초를 중심으로 한 것으로 明代 문인 서화에 대한 이해와 함께 특히 董其昌의 서풍과 그가 애호했던 北宋 米芾의 서풍이 유행되면서 조선후기 행초 서풍에 새로운 기풍을 형성하였다. 이런 점에서 17세기부터 송명대 필적이 전래와 이들 서풍이 18–19세기 조선에 전파·유행되는 양상을 살펴보겠다.

II. 조선 후반기 中國 필적의 전래

조선왕조 후반기에 있어 중국 필적의 전래에 관해서는 燕行錄 등의 使行 기록과 書畵觀賞 기록인 題跋을 통해 살필 수 있다. 이들 기록을 대략 살펴보면, 조선왕조 전반기에 비해 많은 수량의 중국 서화가 전해졌음을 알 수 있다. 그 종류에 있어서도 眞蹟을 비롯하여 臨摹本, 法帖, 명인 필적을 모각한 法書 그리고 碑碣 등의 금석문을 찍어낸 탁본 등

다양하다. 또 이를 시대별로 보면 二王(왕희지 · 왕헌지) 등을 비롯한 晉唐古法이 조선전기와 큰 차이 없이 전래되었고, 또 이전부터 유행되던 趙孟頫(1254-1322) 등의 元代 필적도 지속적으로 유입되었다.[1] 그러나 이들 필적은 조선후기 서풍에 색다른 기풍을 일으키거나 큰 변화를 주지는 않았다. 반면 宋明代 서예에 대한 관심이 일어나면서 필적의 유입이 한층 증가했다는 점이 눈에 띤다.

일반적으로 朝鮮과 明 양국 사행의 체류기간이 40일 정도였다.[2] 당시 사절은 공무 외에 비교적 제한적이었지만 상대국 문사들과 물적 교류를 나누었다. 일례로 선조 때 대명 외교에서 활약했던 李好閔(1553-1634)은 정유재란(1597-1599) 때에 온 御使 陳效의 接伴使와 1602년 내조한 顧天俊 · 崔庭健의 遠接使로 활동하면서 그들에게 중국의 서책 · 서화 · 다향 등을 증여받았다. 당시 그가 받은 서화는 當時人의 필적이었고 이호민도 그 工拙을 알 수는 없지만 모두 멀리서 온 진귀한 물건이란 정도로 인식한 듯하다.[3]

이처럼 임란 이후 보다 밀접해진 對明 관계에 따라 한동안 중국 서화가 들어왔지만, 인조 후반기 병자호란이 일어난 뒤부터 明淸交替期에는 군사외교적 문제로 인해 그 교섭이 상당히 제한되었고, 또 孝宗(재위 1649-1659) 즉위 후 강경한 反淸意識으로 인해 청과의 관계가 경색되면서 양국의 교섭은 더욱 위축될 수밖에 없었다. 다만 청에 굴복한 뒤 瀋陽으로 끌려간 斥和派 인사들이 귀국함에 따라 그곳 문물이 전해지면서 중국 서화가 부분적으로 유입되는 양상이었다. 그러다가 효종 사후 북벌이 군사적으로 현실화할 수 없음을 깨닫게 되자 당시 지식인들은 문화 방면에서 明代文化의 계승 쪽으로 눈을 돌렸고, 이에 중국 서화를 적극적으로 수용하는 양상으로 나타났다. 그 시기는 대략 肅宗年間(1674-1720) 후반기인 17세기 뒤쪽부터이다.

1) 李廷龜, 『月沙集』 권41, 「二王帖墨刻跋」; 李夏坤, 『頭陀草』 册15, 「跋王獻之鵝群帖」, 「書二王帖」, 「題李松老所藏三藏聖敎序後」; 李瀷, 『星湖僿說』 권4 萬物門, 「羲之書」 등. 이밖에 조선후기에 전해진 왕희지 · 조맹부 필적은 秦弘燮 編著, 『韓國美術史資料集成(5) · (7)』(一志社, 1998 · 2001) 참조.

2) 全海宗, 『韓中關係史硏究』(一潮閣, 1990), p. 69.

3) 李好閔, 『五峯集』 권8, 「唐人書畵屛跋」, "……余於丁酉戊戌己亥年間 差監軍御史陳公效接伴使 壬寅又差頒封太子詔正使翰林侍講顧公天埈 · 副使行人崔公廷健遠接使 得與三先生門下人游 華人送禮 多用書册書畵香茶等品 此其所贈也. 雖工拙不可知 而俱遠物可珍. 幸屬四海一家 而吾邦又偏被皇恩 故此物多散落東韓者如此.…… 乙巳(1605)三月二十九日雨中書."

本章에서는 이러한 조선왕조 후반기에 전해진 중국 필적으로 당시의 서예사와 밀접하게 관련된 宋明代 필적의 전래 양상에 관하여 祝允明·文徵明·董其昌 등을 중심으로 하는 명대 필적과 그리고 米芾을 중심으로 하는 송대 필적을 살펴보겠다. 특히 이른 시기의 전래에 관해 주목하겠다. 그 다음 조선후기 서예사에서 주요한 위치를 차지하는 미불과 동기창의 서예에 대한 당시인의 인식과 미불·동기창 서풍의 유행 양상을 살펴보겠다. 이들 서풍은 18-19세기 행서와 초서 서풍의 주요한 바탕이 되었고 또 당시의 회화사의 흐름과도 연관된다는 점에서 주목된다.

1. 明代 필적의 전래

1) 祝允明의 필적

명대를 대표하는 서예가 祝允明(1460-1526)의 필적에 관한 이른 시기의 기록으로 尹根壽(1537-1616)가 명대 필적을 모은 《國朝名臣法帖》(國朝名人書法)에서 축윤명 글씨를 보았다든지, 韓濩(1543-1605)가 축윤명의 〈초서 秋興八首〉에 대한 明 王世貞의 발문을 초록하면서 애호심을 보였다든지 등이 있다.[4] 그러나 실제 16세기 후반이나 17세기에 축윤명 서풍을 수용한 예는 좀처럼 찾아보기 어렵다. 이 서풍은 18세기에 들어가서야 일부 수용된 듯하며 그것도 大字狂草 류의 초서에 한정된 것으로 보인다.

18세기 기록으로 李瀷(1681-1763)이나 李德懋(1741-1793)가 축윤명의 〈關公廟記〉를 들어 말했다든지 吳光運(1689-1745)이 축윤명의 초서 필적인 〈杜甫 秋興八首〉를 수장했다는 기록 등이 간간이 나타나고 있어[5] 그의 서풍이 수용되었던 것으로 여겨진다.

축윤명의 초서는 자유스러운 짜임과 거친 필법을 위주로 필획의 아름다움보다는 강건한 기세에 치중하는 率直剛健한 서풍이다(도 1). 18세기 명필 가운데 일부 초서에서 축윤명 서풍과의 관련을 언급할 수 있다. 대자초서로 유명했던 李匡師(1705-1777)의 중년작 〈長松亭詩〉(도 2)의 분방하고 거친 점획이나 행간을 무시한 구성 등이 축윤명 초서풍의

4) 尹根壽, 『月汀漫筆』, "中朝正德年間 吳人祝允明擅臨池名 推爲皇明法書第一. 國朝名臣法帖中 有祝允明書一卷. 而我國鄭湖陰士龍 字體絕類祝之所書四愁詩 未知鄭曾見祝體而效之耶. 抑偶然暗合耶."; 李完雨, 「石峯 韓濩 硏究」 한국학대학원 박사학위논문(1998.8), pp. 85-86.

5) 李瀷, 『星湖僿說』 권9 人事門, 「關王廟」; 吳光運, 『藥山漫稿』 권16, 「家藏書畵記」; 姜世晃, 『豹菴遺稿』 권5, 「倣祝枝山八仙歌帖」 등.

1. 明 祝允明,〈前後赤壁賦 부분〉,
 紙本, 31.3×1001.7㎝, 卷,
 上海博物館
2. 李匡師,〈長松亭詩(제7, 8면)〉,
 紙本, 각 58.5×33.6㎝, 帖,
 국립중앙박물관
3. 姜世晃,〈後赤壁賦 부분〉, 1740년대,
 紙本, 28.8×16.2㎝,《豹齋帖》,
 개인소장

수용을 짐작하게 하며, 姜世晃
(1713-1791)의 중년작으로 짐작
되는〈後赤壁賦〉(도 3)의 거친
묵법과, 꾸밈없는 짜임 등에서도
축윤명 초서풍의 솔직하고 졸박
한 필의를 살필 수 있다. 특히 강
세황의 경우 30대를 전후로 명대
서풍을 두루 학습했는데, 그중에
서도 명대 사람의 필적을 모은
《國朝名人書法》을 학습한 점이
눈에 띤다. 이 법첩에는〈衛侯好
內〉를 비롯한 축윤명의 초서 필
적이 다수 실려 있어 축윤명 초
서풍의 수용을 짐작하게 한다.

2) 文徵明의 필적

明나라 서화가 文徵明(1470-1559)의 필적이 조선에 처음 전해진 기록은 1600년 12월 우
의정 金命元(1534-1602)이 明人에게 얻은 문징명 서첩을 宣祖에게 진상한 예이다.[6] 그
서첩이 어떤 것이었는지는 미상이나 김명원이 문징명의 墨妙는 一世의 최고라고 하면서
감히 사사롭게 간직할 수 없어 진상했다는 것을 왕조실록에 특기했음을 보면 그 이전의
전래가 드물었던 듯하다.

이후 문징명의 서화 필적은 지속적으로 유입되었는데, 특히 병자호란 때 和議를 반대
했던 일로 瀋陽에 끌려갔던 斥和派 인사를 중심으로 문징명의 서화에 대한 관심을 보여
주는 기록이 산견된다. 먼저 崔鳴吉(1586-1647)의 양자로 1637년 심양에 볼모로 잡혀간
崔後亮(1616-1693, 字 漢卿)이 문징명 그림을 얻자 당시 심양에 함께 머물던 金尙憲
(1570-1652)이 1644년 이에 대한 題詩를 남겼고[7] 최후량이 1645년 귀국하여 이 그림을
가져오자 최명길도 이에 대한 제시를 남겼으며 1657년에는 許穆(1595-1682)이 이에 대
한 발문을 남기는 등 상당한 관심을 받았던 듯하다.[8] 그러나 이들의 제발에는 문징명을
평생 영리를 구하지 않은 문사로 시서화가 모두 奇絶하다고 평했지만 그를 吳派[9]의 대표
적 서화가로서 다루지는 않았다.

17세기 초 吳派 서화의 유입과 관련하여 1606년 1월에 내조한 朱之蕃을 언급하지 않을
수 없는데[10] 그 이유는 그가 1603년 간행된 顧炳의 《顧氏畫譜》[11]의 서문을 썼기 때문이
다. 이 화보의 유입을 확실히 알려주는 예로 李好閔(1553-1634)이 1608년 중국 사행 때

6) 『선조실록』 권132, 33년(1600) 12월 신미, "右議政金命元啓曰 小臣前日上進文徵明書帖者 以
　其得於天朝之人. 且聞其墨妙爲一世之最 不敢掩以爲私藏 擬爲燕閑中一覽之資."

7) 金尙憲, 『淸陰集』 권13, 雪窖集, 「題崔秀才後亮所著文徵明畵 五首」(文衡山世稱三絶 名擅海內
　平生不苟榮利 超然遠引於江湖之上以終老. 出處進退如此 伎藝乃其餘事 可尙也夫).

8) 崔鳴吉, 『遲川集』 권4, 「次文徵明畵帖韻」; 許穆, 『記言』 別集 권10, 「衡山三絶畵跋」, "丁酉
　夏 余到城中 與崔漢卿侍直 論書畵 崔子爲余出其藏中古畵 得衡山三絶 蓋衡山文徵明作
　之.……"

9) 吳는 지금의 江蘇 지역으로 전국시대 吳 지역였으므로 이곳 출신의 화가를 吳派라고 한다.
　吳派는 동기창이 언급한 소위 南宗에 속하며 沈周와 文徵明에 의해 확립되어 正德・嘉靖年
　間에 융성.

10) 『선조실록』 권195, 39년(1606) 1월 임진. 許穆, 『記言』 권29, 「摸朱太史十二畵貼圖序」,
　"……此貼初本 萬曆詔使朱之蕃手畵進宣廟 其副本贈西坰柳相公.……"

에 《고씨화보》를 보고서 동행한 역관 李彦華(1556-1629)에게 베끼게 해 가져왔다거나 허목이 天啓 年間(1621-1627)에 이 화보를 보았다는 기록을 보면[12] 17세기 앞쪽에는 이 화보가 이미 조선에 소개되었음을 알 수 있다. 여기에는 宋·元·明代 여러 화가의 필적 이 있어 역대 서화에 대한 이해를 넓히는 주요한 자료가 되었다.

이밖에도 申翊聖(1588-1644)은 명대 院派의 대표적 화가 仇英(1494-1561?)의 〈나한 도〉에 대해 제시를 남겼고, 李植(1584-1647)은 신익성이 보여준 구영의 〈女俠圖〉에 대 해 발문을 남겼는데,[13] 그중 이식의 발문이 1633년에 지었으므로 신익성은 심양에 억류 되기 이전에 구영의 그림을 이미 소장하고 있었다. 또 구영의 그림에 대한 발문이 곳곳에 보이는데, 김상헌이 명대 원파의 대표적 화가 唐寅(1470-1523)과 구영의 그림에 대해 제 시를 남겼고[14] 또 李敏求(1589-1670)는 구영의 〈上林圖〉에 대해 2편의 제시를 남겼는 데,[15] 이 작품은 문징명이 司馬遷의 「上林賦」를 쓰고 구영이 그림을 그린 것으로 한때 동 기창 소장이었다가 조선에 들어와 이민구의 외조카 申氏(字 仲悅)의 소장이 되었다고 한 다. 또 이에 대한 趙緯韓(1558-1649)의 제시에 따르면 문징명 글씨는 八分이었다 한 다.[16]

11) 《顧氏歷代名人畫譜》는 江蘇省 吳縣의 顧炳이 편찬하고 金陵의 朱之蕃이 序文을 써 1603년 간행. '顧氏畵譜' 또는 '顧譜'라 약칭. 晉 顧愷之에서 唐·五代·宋·元·明末까지 모두 106명의 필적을 4권에 실음. 그중 42명이 明人인데, 그중 22명이 분명한 오파이며 浙派系 는 11명뿐이다. 나머지도 오파계 화가 고병에 의해 오파풍으로 翻刻되었으므로 《고씨화보》는 오파화보라 해도 무리 없을 정도이다. 이에 대해서는 송혜경, 「『顧氏畵譜』와 조선후기 회 화」, 『미술사연구』19(미술사연구회, 2005), pp. 145-180 참조.

12) 李好閔, 『五峯集』 권8, 「畵譜訣跋」, "……戊申歲 在玉河館 見顧炳所爲畵譜 心樂之 而無金不 能得也. 炳於各畵下 貼畵者姓名鄕貫所傳授頗詳派…… 倩李彦華 移之別册 並 書黃子久所 爲寫訣 則畵雖無而畵者之姓名與法存焉……"; 許穆, 『記言』 別集 권10, 「衡山三絕貼跋」, "……天啓中 余嘗得顧氏畵譜 始見衡山筆妙 其詩書畵皆奇絕可玩……"이밖에 洪瑞鳳(1572- 1645), 『鶴谷集』 권1, 「題顧氏畵譜」108首; 洪命元(1573-1623), 『海峯集』 권1, 「題顧氏畵 譜」107首 등 참조.

13) 申翊聖, 『樂全堂集』 권8, 「題仇十洲白描羅漢圖」; 李植, 『澤堂集』 권9, 「仇十洲女俠圖跋」, "……東陽公出示此圖 其畵品絕佳 尤可寶也. 崇禎癸酉臘月 南宮外史李植識."

14) 金尙憲, 『淸陰集』 권3, 「題唐白虎山水圖」; 권13, 「題仇英山水圖」.

15) 李敏求, 『東州集』 詩集 권12, 「仇十洲上林圖次金北渚韻」; 文集 권2, 「上林賦文徵明書仇十洲 畵後序」(文徵明書 仇十洲畵後序).

이러한 단편적 기록을 통해 문징명 필적의 유입을 살필 수 있는데, 17세기 말 이후로는 문징명 등의 명대 필적에 관한 기록이 좀 더 나타난다. 특히 문징명의 그림 제시를 차운하거나 문징명을 서화 감식의 기준으로 언급하는 등 이전에 비해 보다 자주 언급되었음을 볼 수 있다.[17] 이러한 필적의 전래와 관심이 확대되면서 18세기 앞쪽에 이르면 문징명의 필적이 상당수 전래되었던 듯 趙龜命(1693-1737)은 문징명의 서화가 해외에 전해진 것이 많다고 했을 정도이다.[18]

문징명은 평생 조맹부를 흠모하며 자신의 서예를 이루는 바탕으로 삼았고, 또 후년에는 스승 沈周(1427-1509)의 영향을 받아 북송 黃庭堅 서풍을 수용하기도 했다. 그런데 문징명의 글씨가 조선후기에 수용되었음을 뚜렷하게 보여주는 예는 드물다. 이런 현상은 아마 조선후기에 들어 조맹부 서풍은 점차 퇴조하기 시작했고 또 문징명 서풍이 조맹부 서풍과 뚜렷한 차별성을 지니지 못했으며, 더욱이 황정견 서풍은 조선에 수용된 예가 극

16) 이밖에 李明漢(1595-1645)・金錫胄(1634-1684)도 구영 작품에 제시를 남겼다. 李明漢, 『白洲集』 권16, 「東淮所藏上林畵軸小跋」, "上林固非食煙火人語 讀之 使人僊僊乎欲輕擧矣. 文衡山仇十洲 亦非人間人歟.……"; 趙緯韓, 『玄谷集』 권9 칠언절구 16首, 「題上林賦圖」, "相如詞賦雄天下 武帝旌旗在眼中 千載縱觀阿堵裏 文書仇筆妙難窮.(司馬相如賦 文徵明八分書 仇英畵三絶 天下至寶)"

17) 金萬基, 『瑞石集』 권3, 「次文衡山仙山圖詩韻」; 尹鳳朝, 『圃巖集』 권1 「禁廬 與申正甫(靖夏) 共次明律除夕韻」, "留取殘燈照不眠 故林歸思夜蹁躚……(右次文衡山)"; 申靖夏, 『恕菴集』 권1, 「直中除夕 次文衡山韻」; 李玄錫, 『游齋集』 권10 蕊城錄(丙子冬 公自淸風移拜都憲 住忠州連原驛村 蕊城忠州別號), 「題十美人圖 次東州先生韻」, "雲情月態絶凡倫 妙戲嬌粧箇箇新……(仇十州畵。文徵明詩)."
朴世堂, 『西溪集』 권20, 「與李邦彦 正臣」, "六十八歲老病人 負枕悄然 眼見年光已盡……示及書畵一帖 謹受 初來大眚 以爲可洗此眼目之僻滯 及開卷 甚不稱所期 反爲之憮然. 子昂筆跡其高下之品 果若此 亦無足道 況與前所得畵簇之名爲趙筆者. 優劣相去 不翅天壤之懸 明知其爲贗作而非眞耳. 抑頗與文徵明書意 致用筆之相類 或其臨本耶. 不可知也. 姑留欲以示李甥 眼明者 必辨之矣. (丙子除日)"
李宜顯, 『陶谷集』 권31 「與善文」, "吾昨日夕時到陶山 見舊居 几案書帙依然 林木蕭疎 山野空曠 悠然有興趣 恨不得仍留也. 石灘集文徵明書 想已穩完 須卽推來."; 趙龜命, 『東谿集』 권6 「題文徵明書帖」, "弇州稱文太史 不爲人作書畵者三 諸王中貴人及外夷也. 今其遺墨流布於海外者甚多 得無乖於平生之守歟. 余謂牽公之義 今天下 盖無片土可以安公之書畵者. 不左袵而誦大明 惟我東其庶焉. 公而有知 當騶六丁 收遍天下所珍藏而歸之而後已也."

18) 趙龜命, 『東谿集』 권6, 「題文徵明書帖」.

히 드물었기 때문으로 짐작된다. 여하튼 문징명 서화에 대한 이러한 관심의 증대는 조선 후기 명대 오파에 대한 이해 폭을 넓혀주는 역할을 했음에는 부정할 수 없을 것이다.

다만 조선후기 문징명 서풍의 수용예로 白下 尹淳(1680-1741)의 글씨가 문징명에서 나왔으며 윤순이 문징명의 〈小楷 赤壁賦〉 모본을 배웠다는 金正喜의 언급이 주목된다.[19] 실제 윤순은 소해에 있어 왕희지체 · 한석봉체 · 문징명체 등을 두루 수용한 것으로 나타나는데, 김정희가 "세로획에서 위는 풍후하고 아래는 가늘게 하는 것이 바로 그(윤순)가 얻은 필법이다"라고 지적했듯이 현존하는 윤순의 소해 필적에서 문징명 小楷 서풍과 공통되는 면모를 살필 수 있다(도 4 · 5).

4. 尹淳, 〈杜甫詩〉, 1737년, 絹本, 31.2×19.7cm, 《尹淳筆書畵帖》, 국립중앙박물관
5. 明 文徵明, 〈輞川圖卷跋 부분〉, 1544년 이후, 紙本, 세로 28cm, 일본 개인

19) 金正喜, 『阮堂先生全集』 권8 雜識, "白下書出於文衡山 世皆不知 且白下亦不自言. 文書小楷 赤壁賦墨 搨一本東出, 白下專心學之. 其短竪之上豊下殺處 卽其所得法.……"

3) 董其昌의 필적

明末 서화계의 중심적 인물이던 董其昌 (1555-1636)은 역대 서예에 대한 폭넓은 이해를 바탕으로 魏晉時代 韻致를 가장 높은 심미적 경지로 여기고 이를 재생하는 데에 노력했다. 특히 북송의 미불을 가장 선호하면서 그의 행초 서풍을 적극 수용하였고 대자초서에서 唐 懷素(725?-785?) 등도 두루 수용했다. 특히 그는 미불 서예의 천진한 경지를 추종하여 특유의 平淡하고 沈着한 필법으로 일가를 이루었다(도 6).

동기창이 72세였던 1626년의 기록을 통해 그가 禮部侍郎이던 1624년에 조선에서 온 進貢使를 만났으며, 그의 필적이 조선과 琉球國에 이미 전해졌음을 짐작할 수 있다.[20] 당시 洪翼漢(1586-1637)은 仁祖 즉위에 대한 誥命과 冕服

6. 明 董其昌, 〈邠風圖詩 부분〉, 1621년, 紙本, 40.5×234cm, 卷, 일본 개인소장

을 주청하는 일로 명에 파견되었는데, 그는 명나라의 예부좌시랑이 동기창이었고 이듬해 정월 南京 禮部尚書로 옮겼다는 사무적 기록만을 남겼다.[21]

다음 시기인 1630-40년대 기록으로 최명길 · 김상헌과 함께 심양에 억류되었던 申翊聖(1588-1644)은 金埓(1580-1658)에게서 동기창의 〈金字心經〉을 보았다고 한다. 신익성은 "중국에서 근래 뛰어난 서예가로 불리는 사람으로 祝枝山(축윤명)과 文徵明 이후 玄宰 董太史가 예술계에 명성이 자자한데, 세상에 가짜가 많아 아직 작품들이 마음에 차

20) 董其昌, 『容臺別集』 권4, "余自十七歲學書 今七十二人矣. 未知一生紙費幾何 筆退幾何 在禮部時高麗進貢使者 詢知余坐堂上便謂異事 想筆跡亦傳流彼中. 又同年夏子陽黃門使琉球歸追請余書 以應琉球使人……"

21) 洪翼漢, 「花浦西征錄」, 『燕行錄全集』 17 (東國大學校出版部, 2001), p. 196, 257.

지 않았다. 이제 潛谷 金堉이 집에서 동기창의 金字로 된 心經을 얻어 보았는데 필력이 뛰어 났으며 서법이 吳興(조맹부)에서 나왔으나 기발함은 그를 넘어서니, 동기창의 진적임에 의심할 여지가 없다……"고 했다.[22] 신익성이 이를 기록한 연대는 분명치 않으나 그에게 작품을 보여준 김육이 1636·43년에 심양에 다녀왔으므로 대략 그때쯤이었을 것이다.[23] 당시 신익성과 김육은 심양에서 중국 서화를 접했고 동기창의 위작 등 그곳 동정을 얼마간 인식했던 듯하다.[24]

이처럼 임란 이후 명청 교체기인 17세기 전반까지는 중국과의 사행이나 심양에 다녀온 척화파 인사를 중심으로 중국 서화가 전해졌고, 문징명의 필적과 명대 오파를 소개한 《고씨화보》의 전래, 그리고 동기창 생존 시에 이미 그의 서화가 조선에 유전되었음을 알 수 있다. 그러던 것이 이후 숙종 연간(1675-1720)에 들어서면 동기창 서화에 대한 이해가 점차 확대되어 갔다. 한편 이 시기에는 조맹부를 위시한 원대 이전의 필적도 전래되었지만, 북송 米芾 필적에 관한 기록은 아직 보이지 않는다.

이후 숙종연간 중반인 17세기 말에 이르면 청과의 왕래가 이전에 비해 좀 더 잦아졌다. 또 명대와는 달리 청대에는 조선 사행이 북경에서 약 60일까지 체류할 수 있었는데, 사행원은 공적활동 외에 사적으로 중국학자들과 접촉하며 書肆와 명소·고적을 방문할 수 있었다.[25] 이로 인해 18세기 초부터는 이전에 비해 상당량의 중국 서화를 직접 사들여오면서 元 倪瓚이나 동기창 등의 元明代 서화가 적지 않게 유입된 것으로 나타난다. 또 당시 조선 사행이 북경 체류 중에 朝陽門 밖 東嶽廟(關帝廟)를 예방하면서 그곳의 석비로 王右軍集字·趙孟頫楷書·董其昌行草·虞集八分 등을 보았다는 것도 중국 서예에 대한 조선인의 견문을 넓히는 계기가 되었을 것이다.[26]

22) 申翊聖, 『樂全堂集』권8, 「題董太史書後」, "中朝近世號能書者 枝山徵明之後 董太史玄宰雄鳴藝苑 世多贗本 殊不滿意 今得金字心經於潛谷金伯厚許 極有腕力 法源乎吳興 而以奇拔出之 其爲玄宰眞蹟也 無疑爾……"

23) 金堉, 『潛谷遺稿』권14, 「朝京日錄」 정축 윤4월, "二十日 雨 午後霽……書狀買董其昌筆法二帖于毛寅 贈余其一."

24) 董其昌, 『容臺別集』, "余書畵浪得時名 潤故人之枯腸者不少. 又吳子贗筆 借余姓名 行於四方. 余所至士夫輒以所收視余 余心知其爲而不辯……"

25) 全海宗, 앞의 책, p. 69.

4) 明代 간행의 法帖

중국 법첩의 전래에 있어서는 역대 명인의 필적을 모은 歷代 법첩, 한 왕조의 명인 필적을 모은 單代 법첩, 명필 개인의 필적을 모각한 개인 法書 등이 있다. 먼저 歷代 法帖의 대표적인 예는 북송 992년(淳化 3)에 秘閣 소장의 역대 명인 필적을 모아 간행한 《淳化閣帖》 10권이다. 이 법첩은 남송 이후 여러 改正補遺版이 나왔는데, 조선시대에는 明 肅王府에서 중간한 본 등이 전래되었다.[27] 또 개인이 간행한 법첩으로 명나라 왕자 朱有燉이 1416년 간행한 《東書堂集古法帖》 10권이 유명한데, 안평대군 李瑢이 이 법첩을 참고하여 《匪懈堂集古帖》을 제작했으며, 또 조선중기에 許筠의 기록에 韓濩가 이 법첩을 보고 베꼈다는 기록이 전하는 등 현재 간본이 몇몇 전하며 이에 대한 기록도 보인다.[28] 그러나 이들 법첩에는 명대 필적이 수록되지 않아 元代 이전의 古法의 필적을 소개하는 데에 그칠 수밖에 없었다.

이밖에 조선후기에는 《寶晉齋帖》 10권 등과 같은 오래된 법첩이 언급되었는데, 이 법첩은 1268년 曹之格이 摹勒한 것으로 北宋 米芾의 필적이 권9·10에 다수 실려 있어 미불 서풍의 이해에 주요한 자료였으며, 또 권11·12에는 宋元明代 명인의 필적이 실려 있다. 이러한 명대 법첩의 전래는 당시 조선인에게 명대 필적을 조금이나마 접할 수 있는 계기가 되었다.[29] 이에 비하여 명대 문인들의 필적을 다수 실은 문징명의 《停雲館帖》12

26) 閔鼎重, 『老峯集』 권10 「燕行日記」, "己酉十月十八日戊寅……辛巳朝發……到朝陽門外 牙譯等迎候於東嶽廟 諷改着帽帶而後入. 暫憩廟中 石碑森立 恩恩不能盡識. 而王右軍集字 趙孟頫楷書 董其昌行草 虞集八分最佳. 未時投玉河館.……"; 李宜顯, 『陶谷集』 권29, 「庚子燕行雜識[上]」, "庚子七月初八日……發 北京 宿通州……渡大石橋 出朝陽門行里許 入東岳廟.…… 其左右 有二大高樓 以黃瓦覆之 以有胡皇所書碑也. 趙孟頫董其昌所書碑 亦在庭中云.……"; 朴趾源, 『燕巖集』 권15 別集 『熱河日記』 「盎葉記」, "關帝廟……其焦竑 撰廟碑 董其昌書 世稱二絶."

27) 尹根壽, 『月汀集』 권4, 「漫錄」(「月汀漫筆」), "曩 在甲午 赴京留玉河館 購得淳化法帖 模寫其中虞永興世南大運不測帖凡幾日. 副使崔立之書狀申敬叔聞之而曰 六十之年 始模法書 所成就將幾何. 何自苦如此 余笑之而已. 其後倭亂 天兵來救 其撤回時 有遊擊王立周 蘇州人也. 余往見 因作一書 寄同鄉王夼 州之胤王主事士騏 遊擊見余書謂余曰 此書字畵 模倣虞永興書矣. 豈余點畵 萬分一或得虞筆意耶."

28) 大田鄉土史料館 소장의 늑천(櫟泉) 宋文欽 종가수장품에 一本, 국립중앙도서관에 一本이 있다. 許筠, 『惺所覆瓿稿』 권24, 說部 3 惺翁識小錄 下, 「韓濩書東西堂集古帖」; 吳瑗, 『月谷集』 권9, 「家藏東書堂集古小序(庚子)」; 南公轍, 『金陵集』 권24 「書畵跋尾」 「東書堂帖墨刻」.

29) 成海應, 『研經齋全集』 續集 册16, 書畵雜識, 「題寶賢堂殘帖後」.

권이나 동기창의 《戲鴻堂法書》16권과 같은 명대 중기 이후의 법첩에 관한 기록은 18세기 중엽까지 보이지 않아 당시 법첩의 영향에 관한 정보를 얻기 어렵다.

다음 雜帖으로 명나라 때 吳興 출신의 唐敬身에 의해 간행된 《萬竹帖》(萬竹山房集帖)이미 조선 전반기에 알려졌다.[30] 이 법첩에는 顔眞卿의 〈建中告身帖〉을 비롯하여 蘇軾·黃庭堅·米芾·朱熹·班彦功·白旗·趙孟頫·鄧文原·陳子昻·宋克·解縉·陳文東 등의 필적이 실려 있어 宋元代와 明初 명인들의 글씨에 대한 이해를 넓힐 수 있었다. 姜世晃도 이 필적을 입수하여 소장하고 배웠다고 한다.

다음 한 왕조의 명인필적을 모은 單代 法帖으로 조선에 전래된 예로 1585년 明代 명인들의 필적을 모은 《國朝名人書法》16권이 대표적이다. 이 법첩은 歸安人 茅一相[31]이 편집하고 東吳人인 章田·馬士龍·尤榮甫가 寶翰齋에서 모각하여 '寶翰齋國朝書法'이라고도 불린다. 모일상의 1585년 서문에 따르면 전국 名家에 소장된 明代 유묵 100여 종을 모아 1561–85년에 걸쳐 모두 16권을 출간했다고 한다.[32] 이 법첩에는 明代 104명의 필적과 후인들의 題跋·觀記까지 딸려있다. 그중 明初를 대표하는 "三宋二沈"의 宋濂·宋克·宋璲·沈度·沈粲, 초서 명가 張弼·吳寬·李應禎·李東陽·劉珏, '吳中四才'의 祝允明·文徵明·唐寅·徐禎卿과 沈周·陸深 등의 吳派 및 文彭·文嘉·文伯仁 등의 추종자, 浙派의 豊坊 등, 江左詩派의 기수 王世貞·屠隆, 개성파 서예가인 王寵·徐渭 등 明代를 대표하는 문인서화가들이 대거 망라되어 있다. 또 필적 내용에 있어서도 옛사람 또는 자신의 시문을 비롯하여 書畫題跋·古法臨書 등 다양하다.[33] 이런 점에서 《국조명인서법》은 동기창 이전의 명대 諸家의 필적을 감상하고 배우기에 좋은 자료가 된다. 이 법첩을 姜世晃이 소장했으며 현재 그의 手澤本으로 권6·8·10이 전한다(도 7).[34]

30) 李滉, 『退溪集』 권43, 「題萬竹山房集帖跋」.

31) 茅一相 : 字 國佐, 號 泰華·康伯, 浙江 歸安人. 光祿寺丞을 지냄.

32) 茅一相의 序, "國朝名人書法 兆於寶賢 惜其嘗鼎一臠 覽者憾之. 此帖計十六卷 凡百餘種 皆遍求海內名家所藏前人遺墨 勒諸石者 墨蹟旣不易得 臨摹亦非俗手可輿 或歲摹一卷或半卷 自辛酉 至今乙酉始訖 積寶製器 聚狐成裘 爲工者苦心矣. 特其耳目所不及 或及之而力未能購者 責當與博雅之士共之."

33) 容庚 編, 『叢帖目』 三(香港: 中華書局, 1981), pp. 952–961 寶翰齋國朝書法 條.

34) 이 법첩 背面에 강세황의 25세·42세 연습 필적과 그의 인장이 찍혀 있다.

7. 明 茅一相 편, 《國朝名人書法》 권6 · 권8, 1585年刊, 搨本, 24.9×13.8cm, 折帖, 개인소장

2. 宋元代 필적의 전래

18세기에 들어서면 명대 필적의 유입에 관한 기록 외에 北宋 米芾(1051-1107) 등 宋代 필적의 전래 기록이 점차 나타난다(도 8). 그중 대표적인 예로 徐宗泰(1652-1719)가 1707년에 미불의 《寶晉齋法帖》에 대해 적은 발문이 있다. 이 법첩은 모두 10권으로 1268 년 曹之格이 摹勒한 것인데, 권1-5는 왕희지 법첩, 권6 · 7은 왕헌지 법첩, 권8은 왕응 지 · 휘지 · 조지 · 환지 법첩이며, 권9 · 10은 미불의 법첩이다. 권9는 미불이 왕희지의 〈王略帖〉을 임서한 것으로 아들 米友仁이 감정하고 발문을 달았으며 권10은 「獻汲相國 紀慶訴衷情詞」를 쓴 것으로 역시 미우인의 발문이 딸려 있다.[35] 서종태는 '미불 글씨에 대해 風韻과 奇態가 넘친다고 평가한 것은 일리가 있지만, 그의 글씨를 보고 어떻게 晉人 의 울타리를 논하겠는가' 하고 한마디로 '異品'이라 말하면서 미불 글씨는 古法과 거리 가 멀다고 보았다.[36] 그런데 북송시대 명필 가운데 미불처럼 晉人의 운치를 깊이 이해했 던 사람은 없다는 것이 일반론이다. 따라서 서종태의 이 글은 미불에 대한 이해가 높지

35) 容庚 編, 『叢帖目』 一 (香港: 中華書局, 1980), pp. 147-162 참조.

36) 徐宗泰, 『晚靜堂集』 권11, 「米 芾寶晉齋帖」, "米南宮書 未嘗斤斤於法度 而風韻溢發 奇態橫 生往往雕翔而 蚪奮 玩之 自令人神聳然沈鬱 不如顏公逸妙 遜於坡翁 只是一種異品 何論晉人藩 墻 丁亥秋日."

않았던 단계로 여겨진다.

회화사 연구에서 지적되었듯이 18세기 초에 《芥子園畵傳》[37]의 도입에 따라 기존의 미진했던 오파 회화에 대한 이해가 적극성을 띠게 되었다. 이 화보 권1 「靑在堂畵學淺說」에는 동기창의 '南北二宗論'이 실려 있고 권2·3·4에는 南北宗의 중요 묘법을 도해하듯 실었으며, 권5에는 역대 명필의 산수화를 풍부하게 실었기 때문에 남북종 화론에 입각하여 남종화를 이해하는 데에 결정적인 역할을 했다.[38] 이처럼 이 화보의 도입은 남종화에 대한 인식이 심화되고 이와 더불어 미불과 동기창을 비롯한 송명대 필적의 유입이 확대되는 계기가 되었을 것이다.

8. 北宋 米芾, 〈擬古 부분〉, 1088년, 紙本,
세로 27.8cm, 《蜀素帖》, 臺北 國立故宮博物院

1713년 子弟軍官으로 연행한 金昌業(1658-1722)은 그곳의 서화상들과 접촉하여 다수의 서화를 매입했는데, 그중 미불의 〈天馬歌〉 1축과 〈陳眉公水墨龍圖〉 및 동기창의 그림을 보았다고 한다.[39] 陳眉公은 바로 동기창의 평생 친구였던 陳繼儒(1558-1639)이다. 김창업이 연행일기에서 이들에 대한 기록을 남겼다는 것은 조선 문인들이 이전에 문징명·구영 등에 한정된 이전의 시각에서 벗어나 미불 뿐 아니라 동기창·진계유 등 송명대 서화에 대한 이해 폭이 확대되었음을 말해준다. 이런 현상은 1720년에 연행한 李宜顯(1669-1745)의 경우에도 잘 나타난다. 그는 사행시 구득한 51종의 책자와 서화의 명칭을 정확히 적었는데, 그중 〈米元章書〉 1첩, 〈顔魯公書家廟碑〉 1건, 〈徐浩書三藏和尙碑〉 1건, 〈趙孟頫書張眞人碑〉 1건, 〈董其昌書〉 1

37) 明 만력 연간에 활약한 吳派系 화가 檀園 李流芳이 수집한 자료를 토대로 淸 강희 연간에 金陵의 笠翁 李漁가 사위 沈心友에게 편찬을 의뢰하고, 沈心友가 이를 다시 金陵八家의 한 사람인 王槪에게 의뢰하여 1679년에 初集 5권이 발간된 화보. 이어 1687년에 왕개 삼형제가 공동으로 2집, 3집 간행. 謝赫의 「古畵品錄」에서 명 동기창에 이르는 역대 화론을 발췌·편집하여 수록.

38) 姜寬植, 「朝鮮後期 南宗畵風의 흐름」, 『澗松文華』 39 (1990), p. 50 참조.

39) 金昌業, 「老稼齋燕行日記」, 『燕行錄選集』 Ⅳ (東國大學校出版部, 1989), p. 268, 328 참조.

건, 〈神宗御畵〉1족 등이 포함되었다.⁴⁰⁾ 이처럼 사행시에 중국 서화를 다량으로 매입했던 풍습은 시기적으로 볼 때 동기창의 남북종화론이나 명대 문인서화에 대한 이해가 진전되면서 가능했던 일로 여겨진다.

이밖에 李觀命(1661-1733)은 사행시에 평생 처음으로 조맹부의 〈秋山無盡圖〉와 唐寅의 〈林泉春遊圖〉를 구입했다고 하고, 權一衡(1700-?) 역시 연행에서 조맹부의 書卷을 사왔으며, 吳瑗(1700-1740)도 唐寅의 화첩에 대한 발문을 남겼다.⁴¹⁾ 또 吳光運(1689-1745)은 고조부 吳竣(1587-1666)으로부터 전해져온 중국과 조선의 書畵帖・卷軸・障子 약간이 있었는데, 明 朱端의 〈風竹障子〉, 조맹부의 〈九駿圖〉, 문징명의 〈歸去來圖軸〉, 축윤명의 〈杜甫秋興八首軸〉, 宋 哲宗의 부마 장탁(張柝, 字 敦禮)이 그리고 蘇軾이 쓴 〈韓愈送李愿盤谷序軸〉 등 다양한 중국서화를 소장했다고 한다. 그중 소식이 쓴 〈한유송이원반곡서축〉에 대한 구절에는 洛昌君 이탱(李樘 ?-1761)이 연경에서 구해온 閻立本(?-673)・吳道子(690-760)・소식・조맹부・문징명・동기창 등의 십수 축의 서화를 오광운에게 보여 주었다고 한다.⁴²⁾ 이와 같이 18세기에 들어서면 조선 문인들의 중국서화에 대한 이해와 관심도는 이전에 비해 훨씬 다양해지고 적극적이었다.

조선 후기 宋代 필적이 전래는 이미 조선 전반기부터 이어져 왔으나 당시 서예계에서 송대의 서풍을 수용한 예는 상대적으로 매우 드물다. 이로 말미암아 16세기에는 송대 필적의 유입은 거의 나타나지 않았다. 그러다가 17세기부터 중국 서화의 유입과 더불어 조금씩 나타나기 시작했으나 그 수량은 상대적으로 매우 적었다. 대표적인 예로 송의 歐陽脩・王安石・蘇軾・黃庭堅・司馬光・岳飛・徽宗・吳琚・朱熹・文天祥 등이다. 이들 가운데 조선 후기 서예사에 그나마 자취를 남긴 예는 소식이다. 그의 필적은 18세기 후반부터에서 19세기 전반에 걸쳐 集字碑의 유행에 따라 비문은 顔眞卿・柳公權으로, 大字題書는 韓濩와 함께 소식의 필적이 집자된 정도이다.⁴³⁾ 또 악비와 주희의 글씨는 유학

40) 李宜顯, 『陶谷集』 권30, 「庚子燕行雜識[下]」, "所購册子 册府元龜三百一卷……書畵, 米元章書一帖, 顔魯公書家廟碑一件, 徐浩書三藏和尙碑一件, 趙孟頫書張長眞人碑一件, 董其昌書一件, 神宗御畵一簇, 西洋國畵一簇, 織文畵一張, 菡萏畵一張, 北極寺庭碑六件 (此則搨取)."

41) 李觀命, 『屛山集』 권8, 「買書畵說」; 尹淳, 『白下集』 권10, 「題信卿所購趙子昻書後」; 吳瑗, 『月谷集』 권9, 「題華伯唐伯虎畵帖跋後」.

42) 吳光運, 『藥山漫稿』 권16, 「家藏書畵記」.

자들 사이에서 충절의 표상으로 또는 성리학을 집대성한 현인의 차원에서 존숭되었지만 당시의 서풍에 큰 영향을 주지 못했다. 이밖에 구양수나 황정견 역시 詩文 방면에서는 빈번하게 언급되었지만 그들의 서풍이 우리나라 서예사에서는 거의 유행되지 않았기 때문에 별다른 자취를 찾아보기 어렵다.

元代 필적으로는 趙孟頫(1254-1322)의 필적이 조선 전기 이래로 지속적으로 유입되었으며 18세기 중반경까지 서예사의 명맥을 이어갔지만, 당시 주류 서풍에서 이미 점차 밀려나고 있었다. 이밖에 鮮于樞·虞集 등 元代 필적도 간간이 유입되었으나 조맹부를 제외하고는 서예사 상으로 영향력을 주지 못하였다.

이처럼 18세기 앞쪽 숙종 연간 후반기에서 영조 연간까지 중국에서 전래된 역대 서화 필적을 보면, 당시 조선에서 중국 역대 서화에 대한 관심과 인식도가 보다 향상되었으며, 이에 따라 다양한 종류와 많은 양의 중국 서화와 관련 문헌이 유입되었음을 알 수 있다. 또 정조 연간 이후에는 더욱 많은 양의 서화 자료가 유입되면서 중국 서화에 대한 인식도가 상당한 수준에 올랐으며, 특히 조선 후기 서예사에 큰 영향을 미친 동기창 서풍과 그 바탕이 되는 미불 서풍에 대한 이해가 보편화되었다고 할 수 있다.

Ⅲ. 조선 후반기 宋明代 서풍의 유행

전술했듯이 조선 후기 17세기에는 사행 등을 통해 중국 역대의 서화필적이 전래되기 시작했고 18세기에 들어서면 이전에 비해 보다 많은 수량이 전래되었다. 이에 문인 계층에서는 書畵收藏에 관한 관심도가 높아지고 자연히 중국 서화에 대한 감상 기회가 많아지면서 많은 서화제발을 낳게 되었다.[44] 그중에서도 조선 후기 서예사의 흐름과 관련하여 米芾과 董其昌에 대한 관심이 특히 두드러진다.

43) 그 배경에는 正祖의 서예정책이 있었다. 이에 대해서는 유봉학, 「정조시대의 명필과 명비」; 이민식, 「정조의 서예관과 서체반정」, 『正祖時代의 名筆』(한신대학교박물관, 2002) 참조.

44) 조선 후기 宮中·宗親·士族의 서화수장에 대해서는 黃晶淵, 「朝鮮時代 書畵收藏 研究」한국학대학원 박사학위논문(2007. 2) 참조. 감상풍조에 대해서는 홍선표, 「조선후기 회화애호풍조와 감평활동」, 『美術史論壇』 5(한국미술연구소, 1997), pp. 119-138 참조.

本章에서는 조선 후기 송명대 서풍의 유행과 관련하여 18세기에 활동했던 대표적인 문인·서화가의 제발을 통해 미불과 동기창의 서예에 대한 인식을 살펴보겠다. 먼저 이하곤·조영석을 비롯하여 윤순·이광사·강세황, 그리고 남공철·성해응·서유구·이규경 등의 기록을 살펴보도록 하겠다. 다음으로 이러한 인식을 바탕으로 당시 서예계를 이끌었던 명필들이 미불과 동기창 서풍을 어떻게 수용했는지를 살펴보겠다.

1. 米芾·董其昌 필적에 대한 인식

1) 澹軒 李夏坤과 觀我齋 趙榮祏

이하곤(1677-1724)은 서책·서화·古玩賞物을 많이 수장했고 서화비평에도 조예가 깊었다. 그는 당대의 명필 鄭敾(1676-1759)·尹淳(1680-1741) 등이나 시인으로 유명한 李秉淵(1671-1751)·申靖夏(1680-1715) 등과 깊이 교류했다. 그의 문집 『頭陀草』에는 우리나라 서화뿐만 아니라 1723년에 쓴 중국 서화에 관한 다수의 제발이 실려 있어 18세기초의 서화 제발을 대표할 만하다.[45]

그는 1715년 정선이 이병연을 위해 그려준 〈輞川圖〉에 대해 "衡山(문징명)·華亭(동기창)의 필의가 많다"했고, 또 이병연 소장의 정선 화첩 《海嶽傳神帖》에 대해 倪瓚과 沈周와 비교하여 澹逸한 필치라고 했으며 1719년 정선의 화권에 대해 "자네(정선) 그림은 원래 大癡(황공망)의 〈富春春山圖〉에서 나온 것 같다"고 하는 등[46] 동기창의 남종문인화론을 상당히 이해하고 있었다. 더욱이 정선이 尙古子 金光遂을 위해 그려준 〈망천도〉에 대한 글에서 동기창의 화론과 그 연원인 소식의 詩畵一律의 문인화론까지 거론하는 등 남종문인화에 대한 그의 우호적 시각을 살필 수 있다.[47] 또 그가 1721년 河陽縣監으로 떠

45) 이하곤에 대해서는 李仙玉, 「澹軒 李夏坤의 繪畫觀」 서울대대학원 석사학위논문(1987) 참조.

46) 李夏坤, 『頭陀草』 冊14, 「題李一源所藏鄭敾元伯輞川渚圖後」, "此卷是元伯極得意筆 大有衡山 華亭意思.……"; 冊14, 「題一源所藏海岳傳神帖」, "元伯固不凡 使雲林石田單此 別其一種澹 逸風致 不至此太密塞也."; 冊15, 「題鄭元伯散畵卷」, "余嘗戲謂元伯曰君之畵源 多出於大癡老 仙富春春山圖 元伯亦一笑首肯."

47) 『두타초』 책18, 「題金君光遂所藏鄭元伯輞川圖」, "元伯有輞川圖二 一爲一源作一爲金君光遂 作……然不踏襲郭李餘意 專取摩詰詩語 以自家胸中成法 寫作小景……余嘗愛摩詰 藍溪白石出 玉山紅葉稀 山路元無雨 空翠濕人衣一絶. 坡翁亦曰 味摩詰之詩 詩中有畵 觀摩詰之畵 畵中有 詩 蓋謂此也."

나는 정선에게 "문득 玄宰를 따라 그 정신을 얻었네"라는 전별시 구절에서[48] 정선이 동기창과 같은 문인화가의 정신을 추종했다고 평하였다.

이하곤의 『두타초』에서 다루었던 중국 화가로는 송대 馬遠·夏珪·趙令穰·趙伯駒·馬和之·李三城·閻次平·李嵩·劉松年, 項仲昭 원대 趙孟頫·錢選, 명대 沈周·李在·莫是龍·董其昌·李景芳, 청대 孟永光, 시대미상의 秦德明에 이르기까지 다양하며 회화사상 중요한 인물들이다. 이들 대부분은 이병연 소장의 송원대 명적들로 이하곤은 그 발문에서 李在에 대해 "元美(왕세정)의 畵苑이나 陳仲醇(진계유)의 書畵史에서도 李在의 이름을 보지 못했고 오직 《고씨화보》에서 그 이름을 보았다……"했던 것을 보면,[49] 그는 명대의 대표적인 문인 王世貞(1526-1612)의 화론서 『王氏畵苑』이나 동기창의 친우 진계유의 『書畵史』 그리고 오파 화풍이 실린 《고씨화보》에 익숙했음을 알 수 있다.

이처럼 이하곤이 왕세정·진계유 등의 명대 문인을 인식했고 동기창과 남종문인화에 대한 이해도 넓었으며, 그런 점에서 그는 남종문인화 계열의 錢選·趙孟頫·沈周 등의 士人畵家를 높이 평가했다. 그런데 이하곤은 남송의 화원화가 馬遠을 높게 평가하기도 했는데[50] 마원이 남송의 화원이나 高妙하고 澹逸한 풍치를 지녀 화원의 氣를 벗어나지 못했다고 비난하는 明人들의 말이 적합하지 않다고 보았다. 여기서 明人을 누구라고 지칭하진 않았지만 남북종화론의 모순을 지적한 것으로 짐작된다. 이처럼 宋元明代 화적에 대한 이하곤의 발문은 18세기 초 문인들의 서화에 대한 높은 이해도를 잘 보여준다.

이러한 이하곤의 시각은 그를 從遊했던 三從弟 尹淳(1680-1741)이 중국의 역대 서화를 폭넓게 수용하는 데에 큰 역할을 했을 것으로 본다. 왜냐하면 윤순은 1723·28년 두 차례 청에 다녀온 뒤 미불과 동기창 서풍을 비롯한 宋明代 서풍을 더욱 적극적으로 수용하여 조선후기 18세기 서예에 신선한 바람을 불어넣었기 때문이다. 다만 이하곤의 서예

48) 『두타초』 책8, 「送元伯之任河陽」 5수 중 제4수, "胸中自有先天學 筆下元無半點塵 已向畸人窺閫奧 便從玄宰奪精神."

49) 『두타초』 책18, 「題一源所藏宋元名蹟」, "元美畵苑 陳仲醇書畵史 俱不見李在名而獨於顧譜中見之……."

50) 『두타초』 책18, 「題一源所藏宋元名蹟」, "余見馬河中畵最多 太半是贗筆. 此幅亦不免有此意 獨吾家寶繪帖一宮紈 用筆極高妙. 又具一種澹逸之致 決是眞筆無疑. 明人多以未脫院氣譏之 然如河中者亦何可少之耶."

에 대한 발문은 二王의 필적 등에 제한되어 있고 상대적으로 미불·문징명 등 송명대 필적에 대한 언급이 거의 보이지 않는다. 다만 朱熹의 서첩에 대해 용필이 淸媚하고 종이색이 옛것과 달리 매우 얇은데, 결구가 정밀하고 기상이 엄중한 주희의 필적이 아닌 가짜이며 우리나라 사람이 주희를 경모하여 중국인들이 만든 모본을 비싼 가격으로 사오는 경우를 많이 보았다고 지적한 글이 보이는 정도이다.[51]

다음 이하곤보다 약간 후배인 趙榮祏(1686-1761)은 士人畵家로 문장과 서화에도 뛰어나 三絶로 불렸으며 또 풍속화로도 유명하다. 그는 당대의 시인이었던 이병연과 당대 최고의 산수화가였던 정선과 어릴 때부터 절친하게 교유했다.[52] 조영석의 서화관은 그의 문집『觀我齋稿』에 잘 나타나는데, 그중 미불과 동기창에 대한 조영석의 인식을 살펴보겠다.

조영석과 정선은 서로를 높이 평가했지만[53] 서로의 화풍에는 그다지 영향을 미치지는 않았다. 조영석이 정선 화첩에 대해 "元伯의 이 두루마리는……거의 南宮과 華亭의 울타리에 들어섰으며 조선왕조 삼백년에 일찍이 이 같은 것이 있었던 적이 없다"[54] 하여 정선을 미불과 동기창 화풍으로 일어선 뛰어난 화가로 평했다. 또 정선의 哀辭에서도 "公(정선)이 古畵를 널리 보고 또 독실하게 공부하기에 이르렀고…… 또 倪雲林·米南宮·董華亭을 공부하고 大渾點을 써서 그때그때 적절하게 사용하는 화법으로 삼았다"[55] 하여 정선이 옛그림을 널리 공부하여 예찬·미불·동기창 화풍을 받았다고 했다. 또 조영석이 趙正萬(1656-1739)의 그림 족자에 대해 "예전에 陳眉公(진계유)이 寒江聽雨圖를 구하고 沈石田(심주)이 劉草窓銅雀硯歌를 그렸는데, 모두 寫照를 위해서 閑情逸致에 깃든 것은 아니다. 지금 寤齋(조정만) 어른이 구하고 내가 그린 것도 대개 이러한 뜻이다"[56] 했

51) 『두타초』 책15, 「題紫陽朱夫子書帖後」.
52) 姜寬植, 「觀我齋 趙榮祏 畵學考 上·下」, 『美術資料』 44·45 (1989. 12·1990. 6) 참조.
53) 趙榮祏, 『觀我齋稿』 권4, 「謙齋鄭同樞哀辭」 참조.
54) 『관아재고』 권3, 「丘壑帖跋」, "元伯此卷…… 殆可入於南宮華亭之藩籬 本朝三百年盖未見有如此者也."
55) 『관아재고』 권4, 「謙齋鄭同樞哀辭」, "至公博覽古畵 工夫且篤…… 又學倪雲林米南宮董華亭用大渾點爲應猝之法."
56) 『관아재고』 권3, 「題趙判書正萬畵簇」, "昔陳眉公乞寒江聽雨圖 沈石田畵劉草窓銅雀硯歌 皆非爲寫照以寓其閑情逸致焉 今寤丈之所求余之畵之者 盖亦此意也."

듯이 조영석이 미불·동기창 뿐 아니라 심주·진계유 등 남종화가들의 이상적 경지를 깊이 이해했음을 알 수 있다.

조영석은 글씨도 잘 썼는데, 초기에는 農巖 金昌協(1651-1708) 등의 글씨를 배웠던 듯하고 만년에는 동기창을 좋아했다고 한다.[57] 또 洪直弼(1776-1852)이 지은 그의 묘지명에도 "필법이 힘차고 여러 체를 합하여 일격을 이루었는데 붓을 휘두르면 나는 듯 바람소리가 들렸고, 만년에는 동기창의 자질과 성품이 가깝다 하여 좋아했다"고 하였다.[58] 그의 현존하는 필적 가운데 가장 이른 1723년(38세)의 〈船遊圖〉 하단에 쓴 題詩는 동기창 행서풍이 있으면서도 아직 조맹부 서풍의 기미가 남아 있다. 이에 비하여 후년의 글씨들은 점차 동기창 필의가 나타난다.

이처럼 동기창에 대한 이해가 깊었던 조영석은 자신의 이웃 의원이 연경에서 가져온 동기창 산수화를 구해 그것을 애장하고[59] 미불의 〈雲山圖〉에 대해 淸高함을 띤 能品이라 평하기도 했다.[60] 이런 점을 보면 조영석이 동기창을 애호하면서 동기창에게 절대적 영향을 준 미불에 대해서도 함께 관심을 가졌음을 짐작할 수 있다. 또 조영석이 「策題」이란 글에서 "市氣와 書氣의 차이, 南派와 北派의 나뉨 또한 역력하게 지적할 수 있는가?"라고 한 구절이 있다.[61] 이것은 동기창이 회화를 평하면서 士氣의 유무를 문인화의 기준으로 삼았던 것으로 書氣는 곧 士氣를, 市氣는 俗氣를 뜻하고 南派·北派는 곧 남북종화론에 관한 것이다.

57) 姜寬植, 「觀我齋 趙榮祏 畵學考(上)」, 『美術資料』 44, p. 115.

58) 洪直弼, 『梅山集』 권40, 「敦寧府都正 贈吏曹叅判趙公墓誌銘」, "筆法遒逸合衆體成一格 揮灑如飛颯颯有聲 晚愛董玄宰才性近也."

59) 『관아재고』 권1, 「有隣醫赴燕得董華亭山水圖障子 而意甚賤之以爲防風之具 余聞之以他障子易來 朴大叟見而賦詩遂次其韻」.

60) 『관아재고』 권3, 「米元章雲山圖跋」.

61) 『관아재고』 권3, 「策題」, "市氣書氣之異 南派北派之分 亦可歷指歟 惟我東方文物彬彬 羅麗以來六藝之盛 可與中國頡頏 而文章筆翰之馳名於當時 流傳於後世者或多有之 至於畵獨無其傳者何歟. 我朝設置圖畵署 課試而付料則 崇獎繪事可謂至矣…… 山川草木人物 古今衣冠器用制度 亦皆通曉而後 方可謂眞畵而爲有用之技矣 此博雅君子所當留意 而不可以雜技忽之者也."

2) 白下 尹淳과 員嶠 李匡師

백하 윤순(1680-1741)은 중국과 우리나라 역대 서예를 널리 수용하여 다양한 서풍을 구사했던 서가이다. 여기에서는 중국 서법에 대한 윤순의 인식은 어떠했고 그것이 조선후기 18세기 서예에 어떤 역할을 했는지를 알아보기로 하겠다. 윤순이 글씨에 관해 논한 글은 『白下集』에 실린 몇 편의 題跋이 있을 뿐이다.[62] 그중 自庵 金絿(1488-1534)의 서첩 뒤에 적은 글은 역대 서법에 대한 백하의 인식을 보여준다. 그는 서법의 이상을 왕희지에 두면서 初唐의 虞世南·楮遂良이 왕희지 필법의 요점을 전했다는 점에서 부정적이지 않았지만, 顔眞卿과 그를 따른 柳公權 그리고 이들을 찬양하고 배운 宋 蘇軾·蔡襄에 대해서는 왕희지 필법의 본의를 변질시켰다고 보았으며, 이후의 旁派와 別種의 서예에 대해서는 비판적이었다.[63]

이처럼 윤순이 中唐 이후의 서예에 대해 비판적 입장을 보였지만, 金生이나 김구처럼 왕희지를 깊이 이해했던 후대 서가에 대해서는 우호적 태도를 보였다. 중국 서가로는 미불과 조맹부에 대해서도 그런 입장을 보였다. 제자 李匡師(1705-77)의 서론서인 『書訣』에 인용된 구절을 보면 윤순은 미불의 글씨를 高逸한 글씨로 평가했다.[64] 이는 위에서 그가 왕희지 필법의 본의를 변질시킨 서가로 안진경·유공권·소식·채양을 거론하면서도 미불을 거론하지 않았던 사연을 짐작할 만하다.

미불은 처음에 안진경과 저수량을 배웠으나 그들의 글씨가 왕희지의 〈蘭亭敍〉에서 나왔음을 깨달은 뒤 魏晉古法을 바탕으로 平淡한 서체로 돌아갔고 天性·自然 등을 강조하는 등 인위적인 글씨를 배격했다. 이에 그는 위진 이래로 서법은 점차 쇠퇴하여 마침내 안진경·유공권에서 "醜怪惡札의 祖"가 되었고 그로부터 고법은 사라졌다고 보았다.[65] 이에 반해 소식은 처음에 왕희지를 배웠으나 뒤에는 안진경과 五代 楊凝式이 晉人의 超逸한 氣格을 이었다고 하면서 그들을 사숙했고, 채양은 二王에서 출발하여 안진경을 깊

62) 『백하집』 12권 4책은 1926년경 종6세손 尹容求에 의해 편집·간행되어 자료가 많지 않다. 권10에 「題書狀權信卿一衡元明畵帖後」, 「題信卿所購趙子昻書後」, 「題箕城妓詩帖後」, 「書伊聖所藏自庵帖後」란 제발이 있을 뿐이다.

63) 尹淳, 『白下集』 권10, 雜識 「書伊聖所藏自庵帖後」.

64) 李匡師, 『書訣』 後編 上, "……그 뒤 내가 백하를 뵈었는데 백하께서 책상 위에 元章(미불)의 글씨를 내미시면서 "옛사람은 반드시 짜임을 高逸하게 하여 속된 눈에는 들지 않았으니 이 노련한 글씨 또한 한 글자도 그렇지 않은 것이 없다"고 하셨다."

이 학습했으며, 또 宋 명서가 황정견은 二王의 逸氣는 初唐四大家(구양순·우세남·저수량·薛稷)에 의해 파괴되었고 오직 안진경·양응식에게서 그 유풍이 보인다고 여겨 안진경을 익혔다.[66] 물론 그들이 晉人의 운치를 지향하면서도 서가의 풍격과 創新을 중시한점에서는 모두 같지만, 미불이 안진경을 비판하면서 二王으로 돌아갔음에 반해 소식·채양·황정견은 안진경을 깊이 사숙했던 점에서 상이하다.

이런 면에서 보면 晉唐 고법에 대한 윤순의 인식은 미불과 유사하며 그래서 후술하겠지만 그가 미불 서풍을 크게 수용했던 것이라고 본다. 또 唐 張旭·懷素 이래 안진경·양응식·소식·황정견으로 이어지는 개성적 성향의 서가와 달리 二王 서법을 깊이 이해한서가로 미불과 조맹부가 누누이 지칭되었던 것이다. 윤순은 1728년 동지정사로 淸에 갔을 때 서장관으로 동행한 權一衡이 구득해 온 조맹부의 書卷 뒤에서 "아! 子昻의 서품은君謨(채양)·元章(미불) 이후 일인자이며……"라고 하면서 조맹부 글씨를 이해하지도 못하면서 배우지도 않는 세태를 지적했다.[67] 사실 왕희지로 대표되는 고법의 글씨로 직접올라가기가 어렵다는 것은 후대 서가가 한결같이 느끼는 바였다. 그런데 조맹부라는 매개자를 통해 晉唐의 글씨가 소화·재생되면서 접근하기 쉬워졌고 그래서 그를 "王羲之의 嫡流"라 하여 복고주의의 대명사로 불렀던 것이다. 윤순은 이미 송설체에서 멀어진 시대 속에서도 왕희지 서법의 재현에 있어 조맹부가 누구보다 뛰어나다는 것을 인식했다.

이상으로 보면 역대 서법에 대한 윤순의 인식은 이중적 성향을 띤다고 할 수 있다. 즉왕희지를 비롯한 고법을 귀중히 여기고 안진경 이후의 당·송·명의 서예에 대해서는 비판적이면서도, 한편 고법을 깊이 이해했던 후대 서가에 대해 우호적 입장을 취했다. 이런 윤순의 선별적 서예관은 기록의 한계로 더 이상 상론할 수 없지만, 그의 글씨에 나타난 여러 서풍을 보면 역대 서법에 대한 인식은 일종의 이상적 목표 내지 궁극적 귀의처일

65) 미불의 서론은 『海岳題跋』·『寶章待訪錄』·『海岳名言』에 보이는데 특히 『해악명언』에 잘 나타난다. 李成美, 「米芾의 『海岳名言』」, 『考古美術』 146·147(1980. 8), pp. 94-102 참조. 미불 서예에 관해서는 Lothar Ledderose, *Mi Fu and the Classical Tradition of Chinese Calligraphy*, New Jersey : Princeton Univ. Press, 1979 (ロタール レタローゼ 著·塘耕次 譯, 『米芾』-人生と藝術-, 東京 : 二玄社, 1987) 참조.
66) 中田勇次郎, 『中國書論集』(東京 : 二玄社, 1970), pp. 195-216 「蘇東坡の書と書論」·「黃山谷の書と書論」; 蔡崇名, 『宋四家書法析論』(臺北 : 華正書局, 1986) 참조.
67) 『白下集』 권10, 「題信卿所購趙子昻書後」.

뿐 현실적 수용에 있어서는 상당히 다르다는 것을 알 수 있다.

윤순의 제자 李匡師(1705-1777)는 스승의 영향으로 미불을 애호하며 미불 서풍을 구사했던 인물이다. 특히 그가 노년에 지은 『書訣』前·後編에는 조선후기 미불·동기창 글씨에 대한 이해를 살필 수 있다.[68] 또 그의 서예를 이해하기 위해서는 尙古子 金光遂 (1699-1770, 字 成仲)와의 교유를 언급하지 않을 수 없다. 그는 서화 골동을 비롯하여 詩 文稗乘 및 漢魏諸碑 탁본 등을 수장했고 특히 청나라 학자 林本裕·林价 부자와 친교를 맺어 다수의 중국 금석탁본을 기증받는 등 청조 금석학계와 교류했던 인물이다.[69] 또 김 광수는 자신의 서재를 '來道齋'라 지을 정도로 이광사와 막역한 친분을 나누었다. 이에 대해 이광사가 1743년에 지은 「來道齋記」에 "來道齋란 내 친구 成仲의 집이다. 來道라 이름 한 것은 道甫를 오라는 뜻이며 道甫는 나다. 왕세정의 來玉樓와 동기창의 來仲樓의 뜻에서 취한 것이다……"[70] 하였듯이 내옥루는 玉蘭堂 文徵明을 오라는 집이며 내중루 는 仲醇 陳繼儒를 오라는 집이란 뜻이었다. 이처럼 조선의 문사들이 명대 문인들의 행태 를 따랐던 것이 주목되며 이광사가 『서결』에서 晉-明代의 역대 서론을 참고하면서 왕세 정과 동기창의 서론을 인용한 점도 이런 시각에서 이해된다.

『서결』 전편에 인용된 「衛夫人筆陣圖」와 「王右軍題衛夫人筆陣圖後」 외에 이광사가 참 고한 역대 서론으로 孫過庭의 『書譜』와 미불의 『書史』·『海岳名言』이 가장 많고 姜夔의 『續書譜』 등도 자주 나온다. 그중 미불 서론이 10여 차례 가장 많이 인용되었다. 『서결』 을 통한 이광사 서예의 宗旨는 왕희지체를 비롯한 魏晉古法의 학습과 篆隷衆碑의 兼修라 고 할 수 있으며, 따라서 그는 唐宋 이후의 글씨에 대해 매우 비판적이었지만, 북송 미불 에 대해서만은 우호적 입장을 보였다. 이는 미불이 왕희지를 추구하여 그 神韻을 잘 드러 냈고 스승 윤순의 필법이 미불에 바탕을 두었기 때문이기도 하지만, 미불 서론이 이광사 의 시각과 잘 부합되었기 때문이다.

그런데 『서결』에 미불 서론이 자주 인용된 것과 달리 동기창의 서론이 인용된 것은 적 다. 그중 이광사는 조선시대 명서가를 품평하면서 '동기창이 조맹부를 千字一同으로써

68) 李完雨, 「員嶠 李匡師 書論」, 『澗松文華』 38(韓國民族美術研究所, 1990), pp. 53-75 참조.
69) 吳世昌, 『槿域書畵徵』, 金光遂 條, 『天竹齋箚錄』 인용문.
70) 李匡師, 『圓嶠集選』 권8, 「來道齋記」.

배격한 것은 당연하다'하면서[71] 조맹부 서풍을 배운 安平大君보다 왕희지를 추종한 韓石峯을 높게 평가한 것도 이런 시각이 작용되었기 때문일 것이다. 이러한 동기창의 이론에 대한 소략한 점은 앞서 본 윤순의 경우도 마찬가지이다. 윤순이 동기창 서풍을 노년에 수용하기도 했지만, 동기창의 서론에 대한 표명은 보이지 않는다. 이런 현상은 이후 강세황 때에 가서 보다 적극적으로 나타나게 된다.

3) 豹菴 姜世晃

강세황(1713–91)은 18세기 중반에 있어 미불·동기창 서풍에 인식에 있어 가장 중요한 인물로 그의 『豹菴遺稿』 등에는 이에 관한 다수의 제발이 전한다.[72] 그는 「豹翁自誌」에서 스스로 "二王을 바탕으로 미불과 조맹부를 더했다"고 했듯이[73] 왕희지·헌지를 바탕으로 삼아 미불과 조맹부를 자신의 서예의 근간으로 삼았다. 그러나 강세황은 二王과의 거리는 너무 멀고 王羲之體 法帖이 갖는 한계점을 인식하여 글씨의 목표를 晉人의 기풍에 두되 그곳으로 가기 위해서는 明代 글씨부터 배워야 한다고 주장했다. 이런 인식에서 그는 중년에 明代 필적을 모각한 《國朝名人書法》(도 1)이란 法帖을 학습하기도 했고, 조맹부·미불·안진경 등을 통해 二王으로 들어가려 했다.[74] 허나 그가 가장 이상적으로 본 글씨는 宋明人 중에서 天性自然하고 平淡한 서풍으로 晉人의 神韻을 가장 잘 드러낸 미불이었다.

『표암유고』 권5에는 미불의 필적에 관한 題跋이 많이 실려 있다. 미불의 〈蘋風帖〉을 임서한 것을 미불의 〈天馬賦〉·〈多景樓詩帖〉과 비교하여 眞贗을 논한 「題臨米蘋風帖」을 비롯하여[75] 특히 미불의 〈蕭閑堂記印本〉 뒤에 남긴 「題米元章蕭閑堂記印本後」라는 발문에서 "蕭閑堂記는 米南宮의 글씨인데 글자가 용 눈처럼 크고 필의가 뛰어오르는 듯 높이 나는 듯하여, 고삐로 매어놓을 수 없고 天馬가 재갈을 벗는 듯한 평을 받았다"고 한 구절에서 잘 나타난다.[76] 이러한 미불 선호는 그와 교유했던 雙川翁 孫錫輝[77]의 임서작

71) 李匡師, 『書訣』 後篇下, "董思白以千字一同斥子昂 當也."
72) 강세황의 서화에 대해서는 邊英燮, 『豹菴姜世晃繪畵硏究』(一志社, 1999) 참조.
73) 姜世晃, 「豹翁自誌」, "書法二王 雜以米趙."; 鄭元容(1783–1873), 「漢城府判尹姜公世晃諡狀」, "書法二王米趙 造詣精高."
74) 강세황의 서화 작품은 예술의전당 편, 『豹菴 姜世晃』(2003) 참조.

《臨古帖》에 대한 여러 제발에 더욱 잘 나타난다. 강세황은《임고첩》가운데 35점을 골라 일일이 제했는데, 그 가운데 중국 명첩에 제한 22점 중 倣米芾帖이 8점이었다. 이에 비하여 倣文徵明帖 2점, 倣董其昌帖 1점, 기타 1점씩 11점으로 미불 필적이 가장 많았다. 이들 발문에서 강세황은 미불 글씨가 神變無方하고 雄秀한 필세가 있으며, 그 神韻을 얻기 어려워 가장 임서하기 어렵다고 평하였다.[78]

다음 강세황은 동기창이 미불의 〈天馬賦帖〉을 임서한 것을 보고 손석휘가 다시 임서한 것에 대해 "董이 米를 임서한 것은 그 방불함을 얻었고, 孫이 董을 임서한 것은 그 그림자를 얻었다.……그 기력이 雄秀하고 逸脫한 필세가 크게 있다……"고 평하였다.[79] 이를 보면 강세황은 미불·동기창 글씨가 모두 기력이 웅장하고 수려한 글씨로 여겼으며 특히 미불 글씨가 神韻이 있다고 했다. 또 동기창이 옛 명인의 필적을 임서한 것에 대해 강세황은 동기창이 여러 명가의 글씨를 임하면서도 비슷해지기를 구하지 않고 工拙에 얽매이지 않으며 옛 사람의 神骨 터득을 가장 중시했다고 높이 평가했다.[80]

강세황은 「豹翁自誌」에서 자신의 그림을 말하길 "산수에는 대개 王黃鶴(왕몽)과 黃大癡(황공망)의 필법이 있다" 했는데[81] 그의 그림에서 王蒙(1308-1385) 화풍을 찾아보긴

75) 현재 「題臨米蘋風帖」의 원작으로 73세(1785)에 쓴 〈臨米芾蘋風帖〉이 전한다. 鄭明兒, 「豹菴 姜世晃의 書藝 硏究」 동국대학교 석사학위논문(1998) 참조.

76) 『표암유고』 권5, 「題米元章蕭閑堂記印本後」, "蕭閑堂記米南宮書 字如龍眼大 筆意跳盪 軒鶩不可羈縶 天馬脫銜之評.……"

77) 雙川 孫錫輝(判官 지냄) 書家로는 그다지 알려지지 않았다. 그는 4권의《臨古帖》을 썼는데, 제1권에서 夏禹에서 王羲之까지, 제2권에서 唐 陸柬之부터 柳公權까지, 3권에서 唐 柳公權에서 明 文徵明까지 중국 역대명적을 임서했고, 제4권에서 金生에서 韓濩까지 우리나라 명적을 임서했다. 그중 강세황이 35점에 대해 題했는데, 중국 서가로 米芾, 王獻之, 懷素, 黃庭堅, 柳公權, 朱子, 蘇軾, 祝允明, 董其昌, 文徵明, 趙孟頫 등, 조선 서가로《大東書法》, 白光勳, 韓濩, 安平大君, 尹淳 등이다. 『豹菴遺稿』 권5, 「題批雙川翁臨帖」 참조.

78) 『표암유고』 권5, 「倣米南宮圓其目帖」, "米書最難臨寫 盖其神變無方也.";「倣米南宮羅衫帖」, "臨米書最難得其雄秀之勢.";「倣米南宮天馬賦帖」, "臨古人書難得其神韻其形似則未也. 今覽雙川翁臨米元章天馬賦帖 骨氣雄强體勢壯偉 非但得其形似 並與神韻而得之甚可珍賞.……" 이밖에 「倣米南宮人皆趨世帖」·「倣米南宮北池雲水帖」·「倣米南宮山淸氣爽帖」·「倣米南宮兜率帖」·「倣獻之及米南宮簡帖」 등이 있다.

79) 『표암유고』 권5, 「倣董玄宰天馬賦帖」, "董臨米而得其方弗 孫臨董而又得其影…… 其氣力雄秀大有逸脫之勢.……"

어려우나 아마 남종문인화를 이상적 목표로 삼았다는 뜻일 것이다. 그가 1749년에 동기 창이 董源을 방한 그림을 다시 방한 〈倣董玄宰山水圖〉, 심주의 필의를 방하여 한 폭을 더 그린 〈溪山深秀圖〉,[82] 또 잘 알려져 있듯이 《개자원화전》에 실린 〈沈石田碧梧淸暑圖〉를 방한 〈碧梧淸暑圖〉 등은 격조 있는 남종문인화를 학습한 자취들이다.

이처럼 강세황은 명대 吳派의 창시자 심주의 필의를 모방하고 자신의 그림을 문인화의 시조 王維와 원대 문인화가 陳琳의 그림에 비유하는 등 동기창이 주장한 남종화 계통의 여러 화가들의 화풍을 이해하고 그 정신을 추종하고자 했다. 또 강세황의 산수화에는 미 불 화풍을 따른 예도 여럿인데, 습윤한 먹을 사용한 米點의 터치가 차분하여 넓은 공간감 과 더불어 맑고 부드러운 그만의 米法山水를 보인다. 이러한 동기창의 문인산수화론과 미불 산수화풍에 대한 강세황의 이해는 미불·동기창의 서풍에 대한 그의 애호심과 동일 선 상에서 이해될 수 있다.

4) 金陵 南公轍 등

남공철(1760-1840)은 1815년 자신의 『金陵集』 24권을 간행했는데, 그중 권23·24에 중 국서화에 대한 '書畵跋尾'를 실었다. 조선시대 문집 중 이처럼 많은 분량의 제발은 드물 어 서화에 대한 남공철의 남다른 관심을 보여준다.[83] 여기에 실린 116편의 제발 중 서예 에 관한 것은 67편으로 漢·魏晋·南北朝의 古碑에 관해 11편, 宋元代 명인필적을 모은 서첩이 2편, 역대 명서를 모은 법첩이 7편, 나머지는 각 시대 필적에 관한 것이다. 대부 분 墨刻本이고 진적은 얼마 되지 않는다. 이를 각 시대별로 보면 漢 張芝, 동진 왕희지,

80) 『표암유고』 권5, 「董其昌臨前人名帖跋」, "余雖不多見董公書 尙可必此之爲千眞萬眞 望而知之 何也. 臨名家而未嘗求肖…… 心無讚毁 意忘工拙 敗毫焦墨 超然自在 不區區脩飾皮毛 而儼有 古人神骨.……"

81) 姜世晃, 「豹翁自誌」, "自娛又好繪事 時或弄筆 淋漓高雅 脫去俗蹊 山水大有王黃鶴黃大癡 法……."

82) 「倣董玄宰山水圖跋」, "董玄宰 曾仿北苑筆意此作圖 余又從而倣之. 去玄宰又遠 比北苑則必益 無毫髮方弗.……";「溪山深秀圖跋」, "……復作溪山深秀圖一幅 盖意倣沈石田也. 雖甚荒率 頗 有眞態 綏之試倚枕一展也. 其能如琳之草檄 維之輞川圖解療人病否. 書此又助一粲.……"

83) 南公轍, 『金陵集』 권23, 「洪氏寶藏齋畵軸」에는 남공철이 5, 6세부터 부친 南有容(1698-1773) 곁에서 그림을 보기 시작했고 서화에 대한 벽이 있어 명품을 파는 이가 있으면 옷을 벗어서라도 그것과 바꿨다고 한다.

唐 구양순·저수량·안진경·유공권, 宋 소식·황정견·미불, 元 조맹부, 明 축윤명·
동기창 등 각 시대의 대표적 명필을 비롯하여 학자나 충신·문장가로 유명한 宋 朱熹·
文天祥·司馬光·歐陽脩, 元 虞集, 明 吳寬·王守仁 등과 淸代 필적으로 潘庭筠·嚴
誠·博明·于敏中 등 全시대에 걸쳐 있다.[84]

그러면 여기서 미불과 동기창에 대한 남공철의 이해를 살펴보겠다. 그중 미불 글씨에
대해 이렇게 평하였다.

미불이 쓴 唐詩 오언율시는 자획이 厚重하고 크기가 마치 鹿脚과 같아 지금까지 종이에
터럭이 일어나지 않는다. 軸 끝에 성명과 書畫博士의 印識가 있으니 그것이 진적임을 알
수 있다.……세상에서 海嶽(미불)을 좋아하는 것은 그 글씨가 날아오르는 듯하고 통쾌하
기 때문이다. 그러나 이 帖처럼 글자를 후중하게 쓰는 사람은 드물다.……[85]
사자가 코끼리를 잡을 때도 전력을 다하고 토끼를 잡을 때에도 전력을 다하니, 南宮(미불)
의 이 글씨는 붓 다루는 것이 통쾌하여 마치 駿馬가 陣을 가르고 神龍이 구름을 끌어당긴
듯하며, 왔다 갔다 하고 위아래를 쳐다보며 치달리는 것 같으며, 자태를 갖춘 것이 극히
아름다우니, 참으로 그 평생에 가장 득의한 글씨이다.……[86]

이처럼 사람들이 미불 글씨를 좋아하는 것은 그것이 날아오르는 듯 痛快하고 글자를
重厚하게 쓰기 때문이라 하였고, 그런 관점에서 남공철은 미불의 〈天馬賦〉를 최고의 득
의작으로 꼽았다. 또 남공철이 안진경과 미불의 小帖墨刻에 대해 "……顔眞卿 글씨는 결
구에 힘써 가지런할수록 더욱 굳세고 장대하며, 米芾의 글씨는 마치 바람결에 흔들리는
대나무 잎과 같고 달빛에 비치는 수양버들 가지와 같다. 그 散漫한 寫意處는 天眞하고 더
욱 秀異하니 두 분이 각각 장점을 지니고 있다"고 하여[87] 미불 글씨가 散漫하고 天眞하

84) 文德熙, 「南公轍(1760-1840)의 書畫觀」 홍익대학원 석사학위논문(1994), p. 73.
85) 南公轍, 『金陵集』 권23, 「米南宮眞蹟橫軸紙本」, "米芾書唐詩五律 字畫厚重 大如鹿脚 至今
紙不生毛. 軸尾有姓名及書畫博士印識 可知其眞蹟也.…… 世之好海嶽者 以其飛騰橫快 而如
此帖之厚重作字者鮮.……"
86) 『금릉집』 권23, 「米芾書天馬賦橫軸紙本」, "獅子搏象用全力 搏兎用全力 南宮此書 下筆痛快
如駿馬斫陣 神龍拏雲 徘徊俛仰 馳突奔放 備態極妍 信其平生最得意書也.……"

여 남다르게 빼어나다[秀異]고 지적하였다.

　다음 동기창 글씨에 대한 남공철의 이해를 살펴보자. 그는 자신의 집에 동기창 글씨가 매우 많은데 동기창이 大小字에 모두 능했다고 하였고, 특히 歐陽脩(1007-1072)의 명작 「醉翁亭記」를 쓴 병풍 글씨를 최고의 득의작으로 평가했으며, 동기창 글씨를 평가할 때도 그가 겉모습뿐만 아니라 필의를 터득한 데에 있다고 높이 평가하였다.[88] 또 글씨에서와 마찬가지로 그림에서도 남공철은 화가의 인품과 그림을 연결시켰다.

　뭇 꽃들이 여러 송이 고운 자태로써 어여쁨을 다투지만 홀로 매화만이 맑은 향이 나며 고아하고 굳세어 옛 士大夫의 풍격이 있다. 俗氣를 몰아내고 世俗의 먼지를 털어 내지 않고서는 그 神韻을 그려낼 수 없으므로 비로소 이 노인(동기창)의 마음속에 한 점 티끌도 없음을 알겠다.[89]
　文徵明이 만년에 그린 산수화는 더욱 平淡해졌다. 이 그림을 보니 10에 7은 먹을 사용하고 10의 3은 채색을 했으며 필의가 매우 輞川과 비슷하다. 대체로 그 뜻과 인품이 속되지 않아 비록 翰墨을 놀리는 가운데도 능히 天然自得의 趣를 얻었음이 이와 같다.……[90]

　남공철은 동기창이 그린 매화 그림에서 매화의 기품을 동기창의 사대부적 풍격과 연결시켜 속기를 몰아내고 세속의 먼지를 털어내야만 그 신운을 그려낼 수 있다고 했다. 또 문징명의 산수화를 왕유의 〈망천도〉에 비유하여 인품과 그림을 연결시켜 뜻과 인품이 속되지 않아 天然自得의 취향을 얻었다고 평했으며, 또 미불 이래 동기창 또한 서화의 최고 기준으로 여겼던 神韻·平淡·天然·自得 등의 평어를 빈번하게 썼던 것을 보면, 동기창의 서화론을 깊이 이해했음을 짐작할 수 있다. 또 '서화발미'에 나오는 중국 서화는 광범

87)『금릉집』권24,「顏米小帖墨刻」,"……顏書務結構　愈整暇愈逋峻　米書如風前竹葉月中楊枝. 其散漫寫意處　天眞尤秀異　二公各有所長也."
88)『금릉집』권23,「董太史萬卷樓立軸眞蹟絹本」;권23,「玄宰書醉翁亭記屛風眞蹟紙本」,"六一之於文　玄宰之於書　可謂絕代之佳麗　希世之珍品也. 六一之記　非止一二篇　而其極風流　無如此記. 玄宰之書　不啻十百軸　而其最得意　盡在是屛.……";권24,「董文敏倣黃庭經帖墨刻」.
89)『금릉집』권24,「董尙書梅花卷絹本」.
90)『금릉집』권24,「文徵明溪山茅屋圖橫軸絹本」.

위한 시대에 걸친 것들로 대부분 남공철이 직접 보고 쓴 것으로 일부 典據를 확인하기 어려운 것도 있지만, 그 중에는 동기창의 『容臺集』과 『畵禪室隨筆』에서 인용된 제발이 다수 보인다는 점에서 동기창의 서화론에 대한 그의 인식을 충분히 짐작할 수 있다.

이러한 남공철의 중국 서화 수장과 제발은 당시 문인들 사이에서 일어난 서화골동 수집 취미와 이를 관상하고 즐기는 여가문화의 전파를 잘 보여준다. 그러한 경향의 대표적인 예로 硏經齋 成海應(1760-1839)을 들 수 있다. 그의 문집 『硏經齋全集』에는 우리나라 필적과 중국 서화에 대한 제발이 다수 실려 있는데, 특히 續集 제16책에는 '書畵雜識' 라 하여 백여 건이 넘는 서화제발이 실려 있다. 그중 왕희지 등의 법서나 〈張遷碑〉 등의 금석 탁본 이외에 중국 서화로 소식·조맹부·구영·張水屋·孟英光 등의 서화 필적과 《순화각첩》·《보현당법첩》 등의 법첩, 청나라 安岐의 印章에 이르기까지 다양한 양상을 보여준다.[91]

5) 楓石 徐有榘 등

서유구(1764-1845)는 1827년경 백과사전적 농서인 『林園經濟志』 113권을 편찬했다.[92] 서유구는 자신이 인용한 저록의 명칭을 각 인용구의 끝에 註로 간단히 밝히고 『임원경제지』 총목차 바로 다음에 자신이 인용한 서목을 四部 순으로 서명·시대·저자를 대부분 밝혀놓았다. 전체 인용서목의 수는 750여 종에 달하며 그중 서화관계 저록은 「遊藝志」와 「怡雲志」를 포함하여 약 48종에 이른다. 그중 제13 부문인 「유예지」에서 미불·동기창의 서예에 대한 서유구의 시각을 살펴보겠다.[93]

「유예지」 권3-5의 「書筏」·「畵筌」·「畵筌」은 각각 서예와 회화의 이론적·기법적 문제를 다룬 것으로 「화전」이 「서벌」에 비해 훨씬 그 내용이 풍부하고 분량도 많다. 이중

91) 成海應, 『硏經齋全集』 續集 책16, 「題趙子昂墨蹟後」, 「題蘇長公墨蹟後」, 「題仇十洲畵後」, 「題家藏淳化閣帖後」, 「題趙子昂筆後」, 「題寶賢堂殘帖後」, 「題張水屋畵後」, 「題趙松雪畵錦堂記後」, 「題趙文敏草千字後」, 「記安岐印記」, 「題孟英光畵後」.

92) 이 방대한 저서는 영농을 중심으로 일반인의 의식주·보건생활 및 사대부의 취미생활에 관계되는 내용을 모은 것인데, 모두 16부문으로 되어 있어 '林園十六志' 라고도 불린다.

93) 徐有榘의 회화관에 대해서는 李成美, 「『林園經濟志』에 나타난 徐有榘의 中國繪畵 및 畵論에 대한 關心」, 『美術史學硏究』 193 (韓國美術史學會, 1992), pp. 36-61 참조.

권5의 「화전」은 梅竹蘭譜이므로 여기서는 제외하고 「서벌」과 「화전」을 살펴보겠다. 먼저 「書筏」은 總論, 大小篆, 楷草, 師法, 雜纂의 짧은 구성으로 24종의 인용서목을 80회 이상 인용하여 서예의 기본인 永字八勢, 用筆, 執筆, 點畵法 등을 다루었다. 이중 李匡師의 『書訣』, 明 楊愼의 『墨池璅錄』, 姜夔의 『續書譜』, 宋 高宗의 『翰墨志』 등을 많이 인용했는데 모두 중국 서적을 인용한 것에 반해 이광사의 『서결』을 대거 인용하였음이 눈에 띤다. 서유구는 「서벌」에서 미불의 『해악명언』을 다섯 차례 인용하여 '論大小字'와 '論骨格' 그리고 '論學書須眞蹟'을 언급했고, 미불의 『書史』에서는 벼루에 관해 논한 '論研製'를 인용하기도 했다.[94] 이에 비해 「서벌」에서 동기창의 글은 단 한차례 인용되었을 뿐 『董內直書訣』을 인용하여 서예의 기본 결구법을 설명하였다.[95]

「화전」은 그림에 관해 이론적, 그리고 기법적 면을 다룬 화론·화법서로 비교적 「서벌」보다 분량이 많다. 여기서는 南齊 謝赫의 『古畵品錄』에서 淸 笪重光의 『畵筌』까지 총 48종의 인용서목을 들었는데 대부분 중국 화론서이고, 조선에서는 朴趾源의 『熱河日記』와 작자미상의 『菊史小識』가 인용되었다.[96] 그는 「화전」에서 동기창의 『論畵瑣言』을 여섯 차례 인용하여 '雲烟點綴法'·'論畵山先郭後娰'·'畵樹雜法'·'寫柳法' 등 산수화를 그리는 데에 필요한 여러 화법을 설명했다.[97] 특이한 점은 이전 문인들이 동기창 화론을 인용할 경우에는 말할 것도 없이 그의 대표적 저서인 『용대집』이나 『화선실수필』을 인용했는데, 서유구는 後人의 것으로 추정되는 『논화쇄언』만을 인용한 점이다. 『임원경제지』에서 『용대집』이나 『화선실수필』 같은 일반적인 서적을 인용하지 않고 굳이 『논화쇄언』를 인용한 것은 서유구의 인용서목에서의 한계일 것이다. 또 '山水林木'에서는 미불의 『畵史』를 인용하여 '마음에 품은 뜻이 높지 못하면 (좋은) 산수화가 될 수 없다'는 구절을 인용하여 전형적인 문인화의 山水觀을 피력하기도 했다.[98]

이처럼 서유구가 편집한 「서벌」과 「화전」에는 미불의 『해악명언』과 동기창의 『논화쇄언』을 주로 인용되었다. 『임원경제지』가 백과사전식 저술인 만큼 다양한 서적이 인용되

94) 徐有榘, 『林園經濟志』 5 (保景文化社, 1983), p. 138, 141; 『임원경제지』 5, p. 142.
95) 『임원경제지』 5, p. 132.
96) 李成美, 앞 논문, pp. 52-54, 附錄 2 참조.
97) 『임원경제지』 5, pp. 155-160.
98) 『임원경제지』 5, p. 152.

었으므로 미불과 동기창에 특별히 경도되었다고는 할 수 없지만, 그들의 서화론을 정확히 이해하고 적절하게 인용한 점은 인정된다. 이런 백과사전적 저서에 미불과 동기창의 서화론이 인용된 것은 당시 서화계의 보편적 인식도를 말해줄 것이다.

이러한 서유구의 백과전서적 편저와 유사한 동시대의 예로서 五洲 李奎景(1788-?)이 편저한 『五洲衍文長箋散稿』를 들 수 있다. 이 책의 人事篇, 技藝 부문, 書畵에는 '石墨類華辨證說'이란 제목 아래 중국 고대의 古銅器나 碑碣 등의 金石拓本, 역대의 金石學書, 각 시대의 수많은 法帖과 書畵에 관한 온갖 항목의 정보가 간략하게 집적되어 있다. 이역시 서유구의 『임원경제지』의 경우처럼 중국 역대 저록을 참고하여 정리한 듯하다. 이러한 백과전서적 편저물에 실린 관련 문헌자료는 중국 역대의 서화 · 금석에 대한 폭넓은 정보를 제공해주었을 것이다.

2. 米芾 · 董其昌 서풍의 유행

중국에서는 청에 접어들면서 康熙帝 이래의 董其昌 追崇과 함께 帖學의 서예가 유행했는데, 특히 역대 서법에 대한 그들의 인식은 조선에 상당한 영향을 미쳤다. 이에 조선후기에는 魏晉古法 외에도 남종문인화풍의 전래와 때를 같이 하여 미불과 동기창의 글씨에 대한 이해가 점차 넓어지면서 여러 서풍이 혼재하며 전개되었다. 이런 양상은 白下 尹淳을 시작으로 18세기 중엽에 이르러 더욱 뚜렷해졌고, 이후 조선 후기의 대표적인 문인 서풍으로 전파되면서 자리를 잡아갔다. 여기서는 18세기 영조 · 정조연간과 19세기 순조연간 이후로 대별하여 조선후기 미불 · 동기창 서풍의 유행양상을 살펴보도록 하겠다.

1) 18세기 米芾 · 董其昌 서풍

조선 후기 18세기 앞쪽에서 宋明代 서풍을 크게 선도한 명필은 단연 白下 尹淳(1680-1741)이다. 그는 왕희지를 이상으로 하면서도 자신의 글씨를 그것에 한정하지 않고 후대 글씨를 두루 수용하는 포용적 서예관을 보였다. 이러한 역대 서예에 대한 윤순의 확대된 시각은 明末 이래 중국으로부터 역대 서화 필적이 점차 전해지면서 唐宋元明 서예에 대한 이해가 향상된 데에 기인할 것이다. 특히 고전적 이상으로 여겨진 晉唐 서예에 대한 그의 수용 폭은 북송 미불과 상통한 면이 많다고 할 수 있다.[99]

9. 尹淳, 〈書簡(兄 尹游에게)〉, 紙本, 크기미상, 개인소장
10. 北宋 米芾, 〈尺牘(希聲吾英에게)〉, 紙本, 29.6×31.5cm, 帖, 일본 개인소장

 윤순의 필적을 살펴보면 해서에서는 왕희지 고법이나 조선중기 서풍을 비롯하여 안진
경·소식·문징명 서풍 등을 다양하게 구사했고, 행초서에서는 처음 왕희지 계통의 晉唐
고전 서풍으로 배우다가 뒤에는 소식·미불·문징명·동기창 등이 송명대 서풍을 두루
수용했는데 특히 미불의 서풍을 매우 애호했다. 이처럼 윤순이 미불·동기창 서풍을 적
극 수용한 데에는 전술했듯이 당시 동기창 등의 명대 서화론을 깊이 이해했던 대표적인
인물인 李夏坤이 그의 외가 삼종형이었다는 것도 참고할 만하다.

 윤순은 30대쯤부터 미불 서풍을 수용하기 시작했는데, 1723년(44세) 應敎가 되어 사은
사 서장관으로 연행한 뒤 미불 서풍을 더욱 능란하게 구사했다. 그의 미불 서풍은 서간,
비문, 일반필적 모두에 나타나는데, 먼저 그의 서간을 보면 세로로 긴 자형, 쓰러질 듯한
획법, 변화로운 운필 등에서 미불의 필의가 물씬 풍긴다(도 9·10). 또 大字 글씨에 미불
서풍의 특징이 더 나타나는데, 예를 들어 행초로 쓴 〈朱熹詩〉 등을 보면 미불의 法書로
전래되던 〈天馬賦〉와 상통하는 면을 잘 보여준다(도 11·12). 점획의 太細와 먹의 潤渴
에 다양한 변화를 주어 유연하면서도 경쾌한 운필을 보여주고 있어 그가 미불 서풍을 깊
이 이해했음을 느끼게 한다. 이러한 윤순의 서풍은 당시 '時體'라 불릴 정도로 유행되었
고[100] 이후 18세기 중후반에 미불 서풍이 크게 유행하는 시발이 되었다.

 윤순은 후년에 동기창 서풍도 수용했는데, 대표적인 예로 1737년에 여러 古詩를 中字

99) 李完雨, 「白下 尹淳과 中國書法」, 『美術史學研究』 206(1995.12), pp. 29~66 참조.

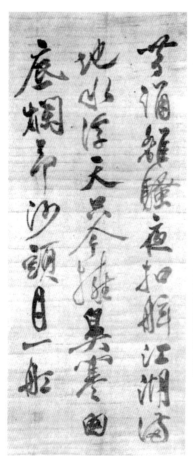
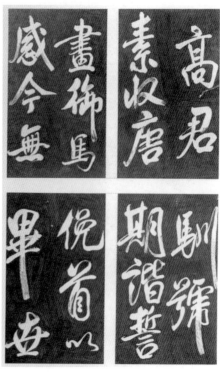

11. 尹淳, 〈朱熹詩〉, 絹本, 124.7×54.8cm, 軸,
 국립중앙박물관
12. 北宋 米芾, 〈天馬賦〉, 雙鉤塡墨本, 40.9×26.3cm, 帖,
 藏書閣

와 小字의 해행초로 쓴 《尹白下筆書軸》이 있다. 그중 중자로 쓴 행서와 초서에 동기창 서
풍이 한층 나타나는데, 고법의 자형을 따르면서도 중봉세를 사용한 빠른 운필이나 의도
적인 태세의 강조 등이 그렇다(도 13·14). 이 서축에는 李德壽(1673-1744)의 序, 洪良
浩(1724-1802)의 題後, 강세황의 跋, 曺允亨(1725-99)의 觀記 등 4편의 제발이 딸려 있
어 윤순 글씨에 대한 당시의 世評을 살필 수 있다. 그 대강은 윤순이 晉唐 이래로 唐宋元

100) 秦弘燮 編著, 『韓國美術史資料集成(7)』, 尹淳 條, "當白下筆之行世 士大夫閭巷鄕曲人 無不
 靡然景從 名曰時體."

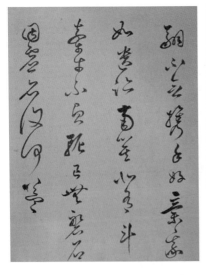
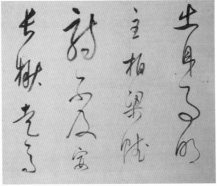

13. 尹淳, 〈古詩 부분〉, 1737년, 紙本, 세로 44.9cm,
 〈尹白下筆書軸〉, 국립중앙박물관
14. 明 董其昌, 〈放歌行 부분〉, 1630년경, 絹本,
 32×645.2cm, 卷, 上海博物館

明 명가들의 장점을 취해 우리나라 서예의 고루함을 단번에 씻어 신선한 기풍을 일으켰고, 특히 그가 고법에 의거하여 미불 서풍을 수용했다는 점을 높이 평가했다. 그중 조윤형은 동기창의 말을 빌려 윤순의 글씨에 나타나는 지나친 꾸밈을 비판하기도 했다.[101]

여하튼 역대 서예에 대한 윤순의 폭넓은 이해와 미불·동기창 서풍의 수용은 후대에 큰 영향을 미쳐 조선후기 서예를 새로운 단계로 이끌었다. 그중 미불서풍 선호는 추종자들에 의해 다양하게 변모되었고, 그의 동기창 서풍은 18세기 후반 이후 문인서화론의 유행과 더불어 동기창 서풍이 유행되는 시발이 되었다. 추종자로 제자 이광사·徐懋修(1716-?) 등과 그 영향을 받은 강세황·조윤형·신위 등이 있다.

이 가운데 이광사는 20대에 윤순에게 나가 글씨를 배우면서 미불 서풍을 수용했다. 그의 서론은 앞서 『書訣』을 통해 살펴보았듯이 왕희지체를 비롯한 魏晉古法의 학습과 篆隷衆碑의 兼修로 요약된다. 그는 글씨에서 '生活' 즉 살아있는 듯한 짜임과 필세를 중시하고, 그런 점에서 위진고법과 후대 글씨로는 유일하게 미불 글씨를 우호적으로 보았으며, 이에 『서결』에서 미불 서론을 수차 인용하면서 동조하는 의견을 피력했다. 그의 필적 가

101) 이밖에 申緯가 윤순의 서첩 글씨를 동기창이 글씨에 비유한 題詩가 있다. 申緯 『警修堂全藁』 册6, 「題白下公書帖」, "公書多態度 華亭堪比倫 華亭鏡中相 時現美婦人."

15.
李匡師, 〈朴世堂詩〉,
紙本, 147.7×79.4cm,
軸, 국립중앙박물관

16.
南宋 吳琚, 〈蔡襄詩〉,
紙本, 98.6×55.3cm,
軸, 臺北 國立故宮博物院

운데 행서로 쓴 〈朴世堂詩〉(도 15)는 전체의 장법이나 글자의 짜임 그리고 필획의 肥瘦
와 먹의 潤渴 등에서 미불 서풍의 특장을 아주 잘 보여준다. 이런 요소를 미불 서풍을 따
랐던 남송 吳琚의 〈蔡襄詩〉(도 16)와 비교해보면 마치 한 사람이 쓴 듯 흡사하다. 반면
이광사는 동기창 서풍에 대해서는 매우 소극적이었는데, 이는 그의 서론적 지향이 晉代
이전으로 올라갔기 때문에 동기창을 포용하기 어려웠을 것이다.[102]

다음 姜世晃은 「豹翁自誌」에서 스스로의 서예를 二王을 바탕으로 미불과 조맹부를 더
했다고 하였다. 그런데 그가 二王을 준칙으로 여겼지만 당시 전하는 왕희지체 법첩에 贋
作이 많고 翻刻으로 본래의 기운을 잃었다고 하면서, 이에 그는 글씨의 목표를 晉人에
두되 그곳에 가기 위해 가까운 곳부터 배워야 한다고 주장했다.[103] 결국 그는 宋明代 명
필 가운데 天性과 自然을 지향했던 미불 서풍을 선택했는데, 이는 동기창이 학서 과정에

102) 李完雨, 「員嶠 李匡師의 書藝」, 『美術史學研究』 190·191(1991.9), pp. 69-124 참조.
103) 『표암유고』, 「題新刻蘭亭序印本後」; 「豹菴先生行狀」, "常日 右軍正脉 在於唐四家 時之近
也 黃蔡而效唐 文徵仲祝允明而效宋 今人不得不師法皇明人 吾東六中古一二家古篆之工妄耳
在今之世安有起接遠古之理."

17. 姜世晃, 〈臨德忱帖〉, 1754년경, 紙本, 24.9×13.8cm, 《國朝名人書法》 권8 背面, 개인소장
18. 北宋 米芾, 〈德忱帖〉, 紙本, 크기미상, 《米襄陽九帖》, 臺北 國立故宮博物院

서 晉人의 神韻을 추구하기 위해 宋人 가운데 그 기풍을 잘 드러낸 미불을 선택했던 것과
동일한 맥락이다.

강세황은 어려서부터 글씨에 자질이 있어 당대의 명필 白下 尹淳이 그의 글씨를 보고
일대에 명성을 떨치겠다고 크게 칭찬한 일화가 있어[104] 초년기에 미친 윤순의 영향을 짐
작할 만하다. 강세황의 행초는 초년에 윤순·이광사 서풍을 따랐다가 이후 왕희지풍을
비롯 안진경·미불·조맹부·축윤명·동기창 등 다양하게 배웠지만, 중후년에는 미불
서풍을 많이 구사했다. 그가 1754년(42세) 경에 미불 서간을 임서한 필적은 그가 오랫동
안 미불 서풍을 즐겨 학습했음을 보여준다(도 17·18). 또 강세황이 동기창 서풍을 쓴 예
가 《豹翁書畵帖》에 실려 있다. 이 첩에는 동기창이 黃公望의 산수도를 방한 것을 강세황

104) 姜儐, 「豹菴先生行狀」(『豹菴遺稿』, p. 479), "又嘗代題曹牒四五字 尹禮判淳知其爲十歲兒書
大加稱賞曰 必擅一代名云.……十二三 能作行書 人多求而作屏障者."; 강세황, 「豹翁自誌」;
李奎象(1727-99), 『一夢稿』(『韓山世稿』 권20 수록), 「書家錄」, 尹淳 條에도 같은 내용이 실
려 있음.

19.
姜世晃, 〈董其昌 語句〉, 1788년, 紙本, 25.8×18cm,
《豹翁書畵帖》, 일민미술관

20.
明 董其昌, 〈江山秋霽圖 題辭〉, 紙本, 37.9×137cm, 卷,
미국 클리블랜드미술관

이 다시 臨하고 나서 동기창의 어구를 초서 쓴 필적이 있는데(도 19), 마치 동기창의 〈江山秋霽圖〉의 題辭(도 20)와 흡사한 장법과 필치를 보여준다. 이처럼 강세황의 미불·동기창 서풍의 수용은 그가 1784년(72세)에 淸皇의 千叟宴에 조선 副使로 연행했을 때, 건륭제가 그의 글씨를 보고 '米下董上'이란 편액을 하사했다는 일화로도 대변된다.[105]

그 다음 米董 서풍을 수용한 대표적인 인물은 松下 曺允亨(1725-99)이다. 그는 일찍이 이광사에게 글씨를 배워서인지[106] 그의 글씨에는 왕희지 행서를 바탕으로 미불 서풍이 배어있다. 일례로 행서로 쓴 〈朱熹詩〉(도 21)를 보면 필획을 좀 곧게 써서 부드럽지는 않지만 왼쪽으로 심하게 쏠려 있고 삐침을 무겁게 처리하는 등 미불 행서풍의 특징을 보인다. 조윤형이 쓴 북경 자금성 동쪽의 朝陽門 현판에 대해 申緯가 "미불 배우는 묘리 顚倒됨에 있는데' 하면서 조윤형의 글씨가 남송 吳琚에 버금간다고 한 평가도 그의 글씨의 바탕이 무엇이었나를 대변해준다.[107] 또 조윤형은 윤순·이광사·강세황 이래로 아직 뚜

105) 『근역서화징』, 姜世晃 條, "嘗使燕 淸帝賞其書 御書米下董上四字 扁額以賜. (海東號譜)"
106) 秦弘燮 編著, 『韓國美術史資料集成(7)』, 曺允亨 條, 『韓山世稿』 권30 書家錄. 조윤형 서예에 대해서는 金智那, 「松下 曺允亨 書藝 硏究」 대전대학원 석사학위논문(2007.8) 참조.

21.
曹允亨, 〈朱熹詩〉, 紙本, 각 24×14cm, 帖, 건국대박물관

22.
曹允亨, 〈尹元擧墓表(앞면)〉, 1796년, 搨本, 205×78cm,
한신대박물관

23.
明 董其昌, 〈周惇頤 語句〉, 紙本, 크기미상, 軸, 미국 소재

렷하게 나타나지 않았던 동기창의 해서풍을 수용했다는 점도 주목된다. 그러한 예로 墓
碑의 前面大字가 여럿 전하는데, 안진경 서풍을 근간으로 한 동기창의 해서풍과 아주 흡
사하다(도 22 · 23).[108]

　이처럼 윤순의 미불 서풍 수용을 시작으로 이광사 · 강세황 · 조윤형 등 18세기 서예사

의 중추를 이루는 대표적인 명서가의 행초 서풍에 미불과 동기창의 서풍이 전수되었다. 이러한 점은 당시 송명대 문인서화론에 대한 이해가 진전되고 송명대 서화 필적이 축적되어 널리 전파되었기 때문일 것이다. 아울러 조윤형 글씨에 동기창 해서풍이 나타난 점도 윤순 이래의 米董 서풍에 대한 수용의 단계가 진전되었음을 말해준다.

2) 19세기 米芾 · 董其昌 서풍

19세기 미불 · 동기창 서풍에 있어 단연 紫霞 申緯(1769~1847)가 대표적이다.[109] 그의 시집 『警修堂全藁』에는 서예에 관한 많은 題詩를 통해 그의 서예관을 살필 수 있다. 〈蘭亭帖〉을 비롯 《淳化刻帖》 · 〈洛神賦〉 등에 대한 제시를 보면, 그가 二王의 서예를 이상적 목표로 두었음을 살필 수 있다. 그러나 그는 王體法帖이 지닌 한계점을 잘 알고 이를 극복하기 위해, 마치 강세황이 지금 사람은 가까운 시대의 필법을 배워야 한다고 하여 宋明人 중에서 미불을 통해 왕희지를 이해하려 했듯이, 그도 여러 서가 가운데 미불의 글씨는 기이하며 그를 왕희지의 진면목에 가장 근접하고, 또 동기창의 글씨는 왕희지의 글씨에 핍진하다고 높게 평가했다.[110]

신위가 미불 서풍을 학습한 예로 〈臨米芾擬古〉(도 24)를 들 수 있다. 그 임서 대상은 《蜀素帖》 맨 앞쪽에 五言長句 2수를 쓴 〈擬古〉(도 25)이다. 원적에 비해 신위의 임서는 肥瘦의 변화가 좀 적고 행의 중심축이 가지런한 점이 상이할 뿐이다. 또 미불의 필의로 쓴 倣作으로 〈米老筆意行書〉 · 〈詩帖〉 등이 전한다.[111] 또 동기창의 서풍을 보이는 예로

107) 申緯, 『警修堂全藁』 册6, 「松下翁朝陽門謗書」, "……學米妙在學顚氣 不然俗書無差別 人品第一書第二 方吳不足有餘薛……" 朝陽門은 중국 北京 內城에 있는 문. 吳琚는 南宋人, 字 居父, 號 雲壑, 諡號 忠惠. 米芾體 잘 씀, 薛紹는 南宋 永嘉人, 字 承之 · 永之.

108) 정조 때 활동한 조윤형은 正祖의 書體政策에 따라 古雅質朴한 안진경 · 유공권 서풍을 구사하였고, 이에 안진경 서풍을 근간을 한 동기창 해서를 수용하기 수월했을 것이다.

109) 신위에 대해서는 金炳基, 「紫霞 申緯의 藝術觀」, 『紫霞 申緯 回顧展』(예술의전당, 1991); 金泫廷, 「紫霞 申緯의 書畵硏究」(서울대 대학원 석사학위논문, 1994) 참조.

110) 申緯, 『警修堂全藁』 册26, 「米書跋晉太傅謝安書 龍井山方圓庵記 露筋祠碑 皆公楷行之極則也 數日臨撫題此」, "跋太傅書體更奇 公書一遍義之 行間態變前無古 紙上神來某在斯."; 册26, 「題董帖如來成道記二首」, "香光此是當臨晉 肯僅從前自運多 心腕不難時造極 一須毫墨悟虛和 後來力挽華亭體 無病呻吟反露筋 且置十三行大令 天然咄逼右將軍."

24.
申緯, 〈臨米芾擬古〉,
紙本, 28×56cm, 개인소장

25.
北宋 米芾, 〈擬古〉, 1088년,
紙本, 세로 27.8cm, 《蜀素帖》,
臺北 國立故宮博物院

26.
申緯, 〈畵禪室隨筆 구절〉,
紙本, 각 25.5×12cm,
《倣華亭筆意帖》, 개인소장

27. 申緯, 〈訪戴圖〉, 紙本水墨 17×27cm, 국립중앙박물관

〈畵禪室隨筆 구절〉(도 26)은 말미에 "紫霞仿華亭筆意"라고 했듯이 신위가 동기창의 필의를 방한 것이다. 「화선실수필」은 동기창이 서화와 詩·佛禪 등에 관해 메모를 편집한 것인데, 신위가 이를 동기창의 필의로 썼다는 것은 동기창에 대한 깊은 애호심을 단적으로 드러내는 것이다.

신위의 서풍과 관련하여 그의 화론과 그림은 書畵一致의 경지를 잘 보여준다. 그가 "사대부들이 시서화의 정수가 같은 法임을 알지 못하고 그림 그리는 것은 畵院의 화공들에게나 맡기고 그것을 말하는 것조차 부끄럽게 여긴다" 했듯이[112] 그는 서화가 서로 밀접하게 연결되었다고 보았다. 또 그는 그림에서 비슷해지기만을 구해서는 안 되며 화가의 三昧는 禪家의 그것임을 깨달아야 한다고 했다.[113] 이런 시각은 마치 동기창이 禪家의 南頓悟 北漸修를 빌어 중국 산수화를 南北二宗으로 나누고 그중 南宗을 우위에 두었던 것과 상통한다. 신위의 이러한 문인서화론을 잘 표출시킨 예로 〈訪戴圖〉(圖 27)를 들 수 있다. '訪戴' 는 왕희지의 아들 王徽之(?-388)가 눈 오는 밤에 거문고 잘 타던 戴逵를 찾아 나섰다가 강을 건너기 전 문득 마음이 흡족하여 그냥 되돌아왔다는 이야기에서 나왔다. 畵題의 마지막 聯과 追書에서 "우연히 그린 수묵화 黃(황공망)과 米(미불)를 참작하니, 곧바로 訪戴圖에서 신선처럼 노니네. 첫 눈 내린 날 술 마신 뒤 스스로 題함. 黃을 그렸으나 黃도 아니고 米를 그렸으나 米法도 아니다."라고 했는데[114] 습윤한 미점을 구사하여 남종화의 天眞平淡한 풍격을 보여준다.

한편 신위는 1812년 연행 후 翁方綱(1733-1818) 글씨의 영향도 받았는데, 옹방강 서풍은

111) 도판은 예술의전당 편, 『紫霞 申緯 回顧展』(1991) 참조.

112) 金炳基, 위의 논문, p. 141, "士大夫不知詩畵髓同一法乳 繪素一事委之院人而恥言之."

113) 『경수당전고』 册26, 「菊十四絶句」 중, "畵中菊色不求似 色似居然已俗花 落墨都無香色在 畵家三昧悟禪家."

114) "……偶然水墨參黃米 驀地神遊訪戴圖. 初雪酒後自題 黃不黃米不米法."

28.
申緯, 〈五言對聯〉, 紙本,
각 99×22cm, 軸, 개인소장

29.
淸 翁方綱, 〈六言對聯〉,
紙本, 각 121.8×22.6cm, 軸,
간송미술관

왕희지를 중심으로 동기창 서풍에 바탕을 둔 것이다. 또 신위는 연행을 통해 淸 劉墉(1719-
1804)의 서예를 구체적으로 접하고 그의 서풍을 일부 수용하기도 했다. 유용은 청초 서단에서
동기창 서풍을 일으켰던 사람이다.[115] 결국 신위는 청대 帖學의 대가였던 옹방강·유용을 통
해 동기창 서예에 대한 인식을 넓혔다고 할 수 있다. 신위가 米董 서풍을 바탕으로 옹방강이나
유용의 서풍을 가미한 예가 그의 행서 對聯 필적에 자주 보인다(도 28·29). 이러한 점은 1809
년 子弟軍官으로 연행했던 秋史 金正喜(1786-1856) 경우에도 마찬가지인데, 그 역시 연행 이
후 20-30대에 걸쳐 유용과 옹방강의 서풍을 잘 따랐다(도 30·31).

이처럼 신위는 미불·동기창 서풍과 남종문인화론이 유행하는 중심에 섰다. 글씨에서
는 미불과 동기창 서풍의 영향을 많이 받았고 옹방강과 유용 서풍까지 수용하였다. 그림
에서는 형사를 초월하여 그림에서의 意를 추구했고, 禪的 情致를 그림으로 표현하려 했
다. 이러한 시각은 동기창의 서화론에서 연유했을 것이며 이를 소급하면 동기창 화론의
모범이 된 蘇軾에 이를 것이다. 즉 서화가의 정신세계를 추구하여 文氣를 지닌 시서화 일
치를 일관되게 주장했는데 이러한 신위의 서화관은 조선말기 화단에 상당한 영향을 미쳤
다.[116] 장남 申命準(1803-1842)과 차남 申命衍(1809-1886)이 대표적이며[117] 이밖에 신위
시대의 인물로 丁若鏞(1762-1836) 등도 미불 서풍을 잘 구사했던 인물이다.[118]

115) 金炳基, 「紫霞 申緯의 藝術觀」, 『紫霞 申緯 回顧展』(예술의전당, 1991), p. 145 참조.

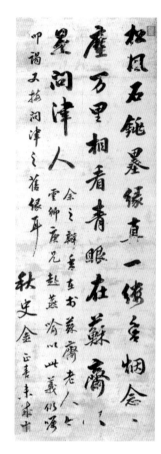

30.
金正喜,〈送雲卿入燕詩〉, 1811년,
紙本, 112.2×30.6cm, 軸, 국립중앙박물관

31.
淸 翁方綱,〈書論〉,
紙本, 202.3×82.5cm, 軸, 국립중앙박물관

　　신위 이후 19세기 중후반과 근대에 이르는 여러 서화가 사이에서도 남종문인화풍의 확산과 더불어 미불·동기창 서풍을 바탕으로 한 글씨가 유행되었다. 이런 현상으로 먼저 동기창이 서화에 대해 언급한 글귀가 화제로 자주 이용되었다. 예를 들어 小癡 許維 (1807-90)가 그의 작품에 동기창의 화론을 화제로 사용한 것처럼 이미 동기창의 말을 金

116) 金炳基, 위의 논문, pp. 142-143 참조.

117) 신명준의 〈奉別涵鎭先生歸順興〉는 신위의 글씨와 흡사하며, 그의 산수도 역시 습윤하고 커다란 米點을 사용하여 전형적인 미법산수화풍을 보인다. 신명연의 글씨도 신위와 구별할 수 없을 정도로 흡사하다. 예술의전당 편, 『紫霞 申緯 回顧展』(1991) 도판 참조.

118) 대표적인 예로 『韓國書藝二千年』(예술의전당, 2000), 圖164 丁若鏞의 1814년작 〈贈元弼〉.

32.
金良驥,〈龍瑚詩〉,
紙本, 23×32cm, 성균관대박물관

科玉條처럼 인식했음을 뜻한다. 또 "倣米元章"·"倣董玄宰" 등이라 밝힌 倣作이 일반화
되었다는 점도 주목할 사항이다. 18세기까지는 옛 화가의 이름을 거론하며 "倣○○"형
식으로 제작된 예가 드물지만 18세기 말 이후로는 이러한 예가 상당수 나타나는데, 이런
현상은 동기창을 비롯한 남종문인화에 대한 이해의 확산으로 파악된다.[119]

이처럼 화가들이 미불·동기창 서풍을 구사하는 것은 문인화가나 직업화가를 막론하
고 여러 작품에서 찾아볼 수 있다.[120] 또 이 시기에는 화가·역관 등 중인계층에 이르기
까지 미불·동기창 서풍이 널리 확산되었다. 일례로 단원 김홍도의 아들 肯園 金良驥(19
세기 전반)의 그림에 적힌 화제나 그의 다른 필적을 보면(도 32), 아버지와는 달리 太
細·潤渴이 강조된 전형적인 동기창 서풍을 보인다. 또 漢語譯官으로 활동했던 藕船 李
尙迪(1804-1865)의 글씨에 대해 淸 화가 王鴻이 "글씨에 趙(조맹부)·董(동기창)의 골격
이 있다"고 평했듯이[121] 그의 글씨에서 동기창 서풍의 영향을 간취할 수 있다. 또 근대
서화가 중에서 미불·동기창 서풍을 잘 구사했던 인물로 夢人 丁學敎(1832-1914)를 들
수 있다. 특히 그의 행초는 글자의 대소와 점획의 太細, 운필에서의 潤渴 변화를 의도적
으로 강조하여 동기창의 狂草 서풍을 극대화시킨 예라고 할 수 있다(도 33). 또 19세기

119) 韓正熙, 「董其昌과 朝鮮後期 畵壇」, 『美術史學研究』 193(韓國美術史學會, 1992. 3), p. 19
참조. 尹美香, 「朝鮮後期 山水畵 倣作 研究」 동국대대학원 석사학위논문(2001.6); 金弘大,
「朝鮮時代 倣作繪畵研究」 홍익대대학원 석사학위논문(2002.12) 등 참조.
120) 尹濟弘·金秀哲·金昌秀·李在寬 등 19세기 화가들의 그림에 쓰인 畵題에서 米董 서풍을
쉽게 볼 수 있다. 安輝濬 監修, 『山水畵』 下, 韓國의美⑫(中央日報, 1982) 참조.

33.
丁學敎, 〈七言對句〉, 紙本,
116×42cm, 額, 개인소장

34.
金聲根, 〈箴銘(제1 · 2폭)〉,
紙本, 각 128.5×31.8cm×10폭
병풍, 건국대박물관

후반의 문인 명서가로 유명한 海士 金聲根(1835-1918) 등은 이 시기에 있어 미불 서풍을
대표하는 명필이다(도 34). 이처럼 신위 이후 19세기 후반에서 20세기 초에 걸치는 시기
의 米董 서풍은 계층을 불문하고 확산되는 양상을 보였으며, 이후로는 근대에 유행한 안
진경체 등의 행초풍과 섞이는 등 다양한 변모양상을 거치면서 퇴조하였다.

Ⅳ. 조선 후반기 米董書風 유행의 의미

이상과 같이 조선 후기 17세기부터 송명대 필적의 전래 과정과 이들 서풍이 18-19세기
조선에 유행 · 변모되는 양상을 살펴보았다. 임란 이후 보다 원활해진 對明 관계에 따라
한동안 중국 서화가 들어왔으나 명청교체기나 효종이 재위시기에는 북벌계획 등으로 인

121) 吳世昌, 『槿域書畫徵』, 李尙迪 條; 『韓國書藝二千年』, 圖177 이상적의 1852년작 〈詩話〉.

해 對中 교류가 상당히 제한적이었다. 그러다가 효종 사후 북벌이 현실화할 수 없음을 깨닫고 이에 지식인들이 명대 문화를 계승하는 쪽으로 눈을 돌렸으며, 이에 숙종연간부터 중국 서화가 적극 수용되기에 이르렀다.

당시 전래된 필적은 二王 등의 고법을 비롯하여 唐宋元明의 필적이 주종을 이루었고, 뒤로 가면서 淸代 필적도 다양하게 유입되었다. 그중에서도 청대 서풍과 前代부터 유행한 元代 서풍보다는 明代 또는 宋代 서풍이 보다 애호된 듯하다. 특히 17세기 말 이후 영조연간을 거쳐 정조연간에는 중국 서화의 유입이 급증하여 서화에 전문으로 관심을 둔 문사들의 경우 수십 편의 서화제발을 남기는 등 크게 확산된 양상을 보였다.

이미 18세기 전반부터 이하곤 · 조영석 등에 의한 중국 역대 문인서화에 대한 이해가 깊어지면서 동기창 서풍과 미불 서풍이 행초 부문에서 유행되기 시작했다. 특히 윤순은 그 초기에 米董書風의 유행을 선도하여 18세기 서예사에 신선한 바람을 불어넣었고, 이후 18세기 중후반에 활동했던 이광사 · 강세황 · 조윤형 등에게 미쳐 당시의 주류서풍으로 자리를 잡았으며, 정조연간을 거쳐 19세기에 들어가서도 신위와 같은 문인서화가에 의해 계승되었다. 그러나 신위는 미동서풍을 중심으로 하면서도 부분적으로 翁方綱 · 劉墉 등 동기창에서 출발한 청대 서풍을 수용하는 면모까지 보였다. 이후 미동서풍은 문인서가는 물론이요 직업서화가에 이르기까지 그 영역을 넓혀갔다.

이러한 조선 후기 미동서풍의 유행 배경에는 동기창을 중심으로 한 서화론에 대한 이해가 문인 계층을 중심으로 확대되면서 동기창의 서풍과 그가 애호했던 미불 서풍이 그들의 회화와 더불어 유행되었기 때문이다. 또 정치사적으로는 명청 교체기 이후 명대문화에 대한 숭상 심리와 청대 문화에 대한 상대적 멸시감이 어느 정도 작용했을 것으로 보인다. 그러던 것이 정조 연간부터 北學이 대두되면서 청조문화에 대한 인식이 달라지자 청대 서예가 유입되기 시작했고, 이후 19세기 전반에는 청조 서예계와의 적극적인 교류 속에서 碑學을 비롯한 그곳의 서예가 직접 수용되면서 18세기 이래의 米董書風을 중심으로 한 조선후기 서풍은 변모를 거치면서 퇴조하였다.

종합토론

주제 : 조선 후반기 미술의 대외교섭
일시 : 2006년 11월 4일 토요일(17:00-18:00)
장소 : 국립중앙박물관 대강당
사회자 : 안휘준(명지대학교 석좌교수)
토론자 : 박은화(충북대학교), 김용철(성신여자대학교), 박은경(동아대학교), 송은석(삼성미술관),
　　　　 김동욱(경기대학교), 전승창(삼성미술관 리움), 주경미(서울대학교)

안휘준 : 안녕하십니까, 종합토론의 사회를 맡은 안휘준입니다. 오늘 대 성황리에 대회가 치러졌습니다. 발표 내용이 굉장히 심층적이고 또 범위가 대단히 넓고, 발표자들의 발표는 물론이고 토론자들의 토론도 마찬가지여서 우리 학계의 수준이 매우 높아졌다는 것을 다시 한 번 확인하게 되었습니다. 그래서 전 오늘 하루 종일 행복한 느낌을 떨굴 수가 없었습니다. 발표자, 토론자들의 열심을 다한 연구 성과에 대해 진심으로 경의를 표하고자 합니다. 그리고 이러한 대회를 성공적으로 이끈 한정희 회장을 비롯해서 임원진 여러분, 그리고 간사와 도와준 학생들, 모든 분들에게 감사의 말씀을 드리고자 합니다. 그리고 오후에 떠나셨습니다만 진홍섭 선생님께서 오전에 나오셔서 상당히 오랫동안 앉아 계셨는데, 80대의 원로 학회의 창립 동인이 참석하셔서 오랫동안 자리를 지켜주신 것도 우리에게는 상당히 큰 복이 아닐 수 없습니다. 감사의 말씀을 드리고 싶습니다.

　지금 5시 5분입니다. 첫 번째 발표에 대해서 질의는 박은화 교수가 해 주셨는데, 그 내용에 대해 박은순 교수가 답변을 3분 정도 해 주시기 바랍니다.

박은화 : 현존하는 작품의 수가 상당히 풍부하고 기왕의 연구성과가 많이 축적된 조선 후반기 회화의 대중교섭을 총체적으로 살펴보는 연구는 한국회화사 어떤 시대의 대중교섭에 대한 연구보다 어려운 과제임이 분명합니다. 발표자께서는 이 시기 "대중회화 교섭의 구체적인 양상이 이미 정리"되었으므로 이 발표에서는 "대중회화 교섭에 대한 논의를 좀 더 거시적인 차원에서 통합하여 부감하고, 그 현상이 가지는 의의를 좀 더 구조적이고, 심화된 방식으로 구명하는 것"을 목적으로 먼저 많은 지면을 할애하여 조선후기 회화의 대중교섭의 배경을 설명하였습니다. 나아가 이 시기에 중국회화의 유통이 어떠한 경로를 통해 이루어졌는지를 살펴보고 18세기 전, 후반과 19세기 전, 후반의 네 시기로 나누어 "對淸觀"의 변화에 따른 중국회화 수입의 양상을 자세하게 고찰

하였고요. 마지막으로 "조선인들이 중국회화와의 교섭에서 모색한 것은 단순한 慕華가 아니라 당시대에 실질적으로 접할 수 있는 중국회화의 규범을 찾아내고, 이를 통하여 회화의 본질과 정수를 모색하고자"함이었다고 결론지었습니다.

18-19세기 조선과 청의 문화적 교섭에 대한 다각적이고 깊이 있는 발표자의 논의는 당시 중국회화가 어떠한 경로를 통해 유입되었고, 각 시기의 변화하는 정치적, 사상적, 사회적, 문화적 배경에서 다양한 계층의 조선인들에게 어떻게 받아들여지고 이해되었으며 이용되었는지를 매우 상세하게 설명하여 여러 각도에서 회화의 대중교섭을 이해하는 바탕을 마련해주었다고 봅니다. 지금까지 현존작품의 분석과 비교, 문헌자료를 통해 중국회화의 영향을 규명한 구체적인 연구성과가 이루어졌다면, 이제 그러한 성과를 바탕으로 조선후기 회화의 대중교섭에 대한 전체적인 조망과 함께 회화교섭의 양상과 그 영향이 조선 후기 회화에 가져온 결과를 새로운 시각에서 천착하는 것이 요구된다 하겠습니다.

먼저 조선 후기의 중국회화에 대한 관심이 元代의 倪瓚, 黃公望, 明代의 沈周, 文徵明, 董其昌, 淸初期의 四王吳惲 등 소수의 화가에 국한된 것은 어떤 배경에서 유래한 것인지, 조선인들이 과연 당시 중국 화단의 전반적인 양상에 어느 정도 관심이 있었으며 중국화단에 대한 이해는 어떠하였는지에 대해서도 살펴볼 필요가 있다고 여겨집니다.

발표자도 중국회화가 眞作보다는 畵譜나 揷畵 등의 간접적인 전달매체를 통해 알려짐으로 조선회화에 미친 영향이 어떠한 특징을 나타내게 되었나에 대한 거시적인 관점의 해석이 필요하다고 언급하였지만, 그에 앞서 당시 조선의 文人이나 中人 등 회화의 창작자, 감상자, 소장가들이 진작을 거의 대하지 못하고 간접적인 매체를 통해 중국회화를 접하는 한계에 대해 어떻게 인식하고 있었는지, 그러한 상황과 한계를 어떻게 극복하고자 하였는지를 문헌자료와 작품을 통해 규명하면 그들의 작품이 이루어낸 독자적인 성취를 더욱 잘 이해할 수 있으리라 생각합니다.
한편 산수화의 경우 조선 화가들이 주로 중국문인화의 전통을 선호하여 "南宗畵," "南畵," "儒畵," "文人畵"를 배웠다고 언급하였고 이들은 당시에 사용된 용어라고 생각되는데요. 당시 조선인들이 이러한 용어를 어떻게 이해하였으며 어떠한 개념으로 사용하였는지, 중국회화를 통해 모색하고자 한 회화의 "本質"과 "精髓"는 무엇이었는지를 정확하게 밝히는 것도 중국 문인화의 전통을 어떻게 이해하고 받아들였나를 살피는데 중요하다 하겠습니다. 당시 중국에서 간행된 다양한 畵論書 중 어떠한 것들이 조선에 유입되어 많이 읽혔으며 그들이 조선 후기 畵論의 형성이나 書畵鑑評, 所藏양상에 어떠한 영향을 주었으며 회화에 어떻게 반영되었는지를 구체적인 연구성과를 통해서 조망함이 필요합니다.

발표자의 언급대로 중국회화가 미친 영향의 양상이 시기마다, 화가마다 다양하게 나타나는 것은 당연합니다. 따라서 중국회화가 미친 그토록 다양한 영향의 결과가 어떻게 조선후기의 화풍으로 전개되었고 당시 화단의 성격과 특징을 형성하는데 어떠한 역할을 하였으며, 나아가 근현대회화에까지 영향을 미치는 회화전통으로 자리 잡게 되었는지를 밝힘으로 조선 후반기 회화의 전

체적인 양상을 더욱 다각적으로 깊이 있게 규명하는 것이 남겨진 과제라 생각합니다.

박은순 : 네, 우선 긴 글을 열심히 읽어 주신 것에 대해서 감사드리고요, 또 적절한 질의를 통해서 앞으로 보완할 부분을 지적해 주신 것에 감사를 드립니다. 지금 선생님 질의문 중에 뒷부분, 아래에서 두 번째 단락부터 세 가지 정도의 질문으로 나름대로 요약을 해 봤고요, 첫 번째 질문은 조선 후기에 원대 예찬, 황공망, 청대 사왕오운까지 소수의 화가에 관심이 국한된 것은 어떤 배경이냐, 그 부분부터 답변을 드리겠습니다. 시간이 없으니까 간략히 말씀드리겠습니다. 일단 중국화에 대한 인식이나 정보는, 통로는 지극히 제한된 상태에서 유입, 유통되고 있었지만 관심은 상당히 높았고요. 그 제한된 조건 내에서 우리가 스스로 가졌던 나름대로 내부적인 또는 자의적인 어떤 선별의 원칙도 적용이 된 것으로 보이는데요. 이를테면 남종화에 대한 관심이 높았던 것은 여러 면에서 확인이 되고 궁극적으로는 儒畫라고 하는, 선비그림이라고 하는 용어를 제기를 하면서 남종이나 문인화의 개념을 좀 더 朝鮮化 시키고자 하는 그런 의도도 있었던 것 같습니다. 그 다음에 중국 화단에 대한 이해는 역시 제한된 자료와 통로로 인해 특히 동시대적인 이해는 다소 부족했던 것 같고, 본문에 보시면 '박제가가 왕시민이나 왕휘를 들어본 적이 없다' 이렇게 질문을 하는 일도 있었고, 또 반정균에게 청조의 서화단에 관한 질문을 하기도 합니다. 그래서 관심이 상당히 있었지만, 늘 소식이 어두운 부분에 대해 목말라했던 부분도 있는 듯합니다. 차차로 그 문제는 해결이 되어 갔고요.

두 번째로 眞作을 대하지 못한 것에 대해서는 어떻게 해결을 했는가, 어떤 지식을 가지고 있었는가에 대해서는, 이를테면 어느 정도 시간이 흐르게 되면서는 중국화를 구한다 하더라도 진작일 가능성이 상당히 낮다는 것, 특히 조선인이 원했던 송나라 원대의 그림은 더욱 구할 수 없다는 것을 알게 되었다고 생각되고요. 그렇기 때문에 우리나라에서 직접 보고 어느 정도 수준이 있다고 생각되는 화보나 기타 삽화, 판화 등을 통해서 차라리 원의에 가까운 것을 배워보자 하는 그런 움직임이 있었다고 생각이 됩니다.

그리고 세 번째, 회화의 본질과 정수는 무엇이냐, 사실 회화의 궁극적인 목표에 대해서는 조금 더 심도 있게 다뤄져야 한다고 생각하구요, 좀 더 생각해 보겠습니다.

그 다음에 중국에 다양한 논화서, 화론서들이 어떤 것들이 읽히고 영향을 주었느냐 말씀하셨는데 구체적인 예로 남공철의 『서화발미』에서는 중국 화론을 인용은 하지만 전거를 밝히지 않고 있습니다. 그러나 서유구의 『임원경제지』 중에 중국 회화 관련 자료에서는 모든 전거를 다 밝히는데요, 800여종이 넘는 중국 자료를 인용해서 고증을 하고 있습니다. 차차로 그런 문제도 어느 정도 통로가 넓어지면서 해결이 되어가는 부분이지만 역시 어느 정도는 제한되고 있었다고 생각합니다. 이상입니다.

안휘준 : 네 감사합니다. 1분 초과했지만 첫번째 답변이었으니 1분 양해하겠습니다. 박은화 교수

님, 간단히 추가질문 부탁드립니다.

박은화 : 네 아주 간단히 하겠습니다. 화보에 대한 문제가 항상 궁금했습니다. 우리나라나 일본이나 모두 화보를 통해서 중국화를 배우고 연습하였는데, 조선의 화가들이 화보가 판각으로 이루어졌다는 그 사실을 참작하여 회화화하고, 화보와 진작의 차이점을 인식한 내용이 어디에 등장을 하는지, 그리고 판각으로 이루어진 화보를 그림대신 보고 공부하는 한계에 대해서 구체적으로 어떤 식으로 대처하고 있었는지에 대해서 좀 설명해 주셨으면 좋겠습니다.

박은순 : 제가 지금 얼핏 선생님 질문에 직접적인 자료가 생각나는 게, 아주 중요한 건 아닌데요, 〈무이구곡도〉를 그리면서요, 무이지 판본의 판화를 활용을 해서 새로운 구성을 하고 필법을 사용한다는 기록이 얼핏 생각이 나는데 거기서 이것이 판각을 토대로 한 것이기 때문에 필치도 딱딱하고 그 각법 때문에 회화적인 면에서 한계는 있다. 그러나 그것을 토대로 해서 한번 만들어 보았다. 이런 이야기는 제가 언뜻 기억이 납니다. 그래서 화보가 가지는 어느 정도의 한계에 대해서 알고 있지만 사실은 진작을 구할 수 없는데 안작을 통해서 중국화를 임모, 임방 하는 것 보다는 차라리 화보가 워낙 어느 정도는 훌륭한 화가, 때로는 뛰어난 각수, 인쇄공의 손을 거친 것이라는 것에 대한 인식을 가지고 있기 때문에 그 편을 선택한 것이 아닌가 하고 생각합니다.

안휘준 : 예 감사합니다. 너무 시간 독촉을 심하게 해서 죄송스럽습니다만 어쩔 도리가 없습니다. 양해 바랍니다. 두 번째 홍선표 교수의 발표에 대해서 김용철 교수가 질문했습니다. 그 질의에 대한 답을 한 2-3분 정도 부탁합니다.

김용철 : 성신여자대학교 김용철입니다. 발표에서 다루고 있는 바와 같이 17 · 18세기 한일교류에서 조선의 그림은 일본의 계층에 따라 다른 의미를 지니고 있었습니다. 막부의 지배층은 권위의 증거물로, 일반 민중은 주술적인 도구로 받아들여 물신숭배적인 경향을 나타내었으며, 儒者나 문사 및 남화가들은 중화문물과 동일시하거나 그 대체물로 인식하였습니다. 특히 그들이 중화문물과 동일시하거나 대체물로 인식한 경우도 조선 서화 및 문물의 독자성을 인정하지 않는 경향은 당시 교류를 이해하는 데도 중요한 유의점이라고 생각합니다. 발표내용에 관해 몇 가지 질문하고자 합니다.

이 시기 조선통신사 수행원들의 경우 그들이 남긴 기록이나 일본인 문사들과 나눈 시문창화에서는 적대시하고 조선문물의 우월성을 과시하려는 경향도 있었고, 금강산과 후지산[富士山]의 우열논쟁이나 낙산사와 키요미데라[清見寺]의 비교 등에서 알 수 있는 바와 같이 일본의 자연이나 문물을 의식하면서 조선의 자연 및 문물에 대한 자부심을 강하게 드러내기도 하였습니다. 하지만, 기본적으로는 일본에 대한 인식이 시기별로 달라져갔습니다. 임진왜란으로 인해 적대적이었

던 17세기의 인식은 점차 그들의 기술문물과 경치 등을 객관적으로 인식, 서술하는 단계로 나아 갔던 것입니다. 혹 이와 같은 변화가 洋風畫나 우키요에[浮世繪], 혹은 린파[琳派]와 같은 그들의 당시 그림들에 대한 인식과 연관된 경우는 없는지 말씀해주시기 바랍니다.

두 번째는 일본의 그림이 조선에 전해진 사실과 관련된 것입니다. 당시 한일 회화교류에서 조선의 그림이 일본의 남화에 영향을 준 사실은 여러 선행 연구를 통해서 밝혀진 바 있습니다. 그런데, 발표의 모두에 언급된 바와 같이 300쌍에 달하는 회례용금병풍을 비롯한 일본의 그림들이 조선에 유입되었고, 이유원의 『林下筆記』에 따르면 김홍도가 정조의 명에 따라 모사한 「金鷄畫屛」이 화성행궁에 보관되어 있었다고 합니다. 그렇다면 일본의 회화가 조선의 회화에 영향을 준 바는 없는가 하는 점이 궁금해집니다.

이상에 대한 견해를 말씀해주시기 바라고, 원래 질의문에 쓰지는 않았습니다만, 한 가지 덧붙이고자 합니다. 항간에 떠돌고 있는 샤라쿠 김홍도설에 대해서도 의견을 말씀해주시기 바랍니다. 이만 질의는 마치겠습니다.

홍선표 : 네, 질의자가 17세기는 부정적으로 인식이 되다 18세기에 조금 개선이 된다 그랬는데, 질문 내용이 조금 잘못된 것 같아서 제가 약간 수정을 하면서 이야기를 하겠습니다. 17세기에는 이제 아시다시피 임란이후 불구대천, 같이 하늘을 일 수 없는 원수로서 전부다 상하 구분없이 부정적으로 했습니다만, 18세기가 되면 사대부, 양반사대부들은 아시다시피 화이론의 소위 서양이 동양을 보는 오리엔탈리즘을 근대 일본이 재생산했듯이 똑같이 그런 관점에서 화이론적 시점에서 계속 일본을 오랑캐 문화로서 그렇게 부정을 하지만 중인계층에서는 새로 그런 정교하고 번영된 것에 대해서 상당히 높이 평가하는 인식 변화가 일어나고, 그러나 자연 경관에 대해서는 한결같이 아주 빼어난 경관에 대해서 정말 하늘도 무심하다는 표현을 써 가면서 나름대로 찬탄을 했습니다. 그리고 림파라든가 우키요에라든가 그런 구체적인 또 장르라든가 이런 것에 대한 평가라든가 인식은 없지만 전반적으로 일본화를 '왜화' 라며 약간 폄하하는 표현을 쓰면서 대개 잡물, 또는 영모에서는 뛰어난데 인물화는 우리보다 못하다는 평가를 곳곳에서 하고 있고, 또 금병풍에 대한 얘기들은 많습니다. 금병풍의 화려함에 대해서는 중인들이라든가 이런 쪽에서는 정교하고 그런 것에 대해서 상당히 긍정적으로 평가하지마는 역시 양반사대부들은 사치가 너무 지나쳐서 곧 나라가 망할 것 같다는 그런 식의 표현을 하고 있습니다.

그 다음에 두 번째로 이것은 제가 오늘 한 발표 범위에 없는 이야기입니다만, 이런 금병풍을 김홍도를 시켜서 모사하게 한 사례도 있고, 또 고급 민화로 분류되는 것 중에는 일부 그런 마끼 기법이라든가 그렇지 않으면 차운법이라든가 또는 녹두점을 번지게 하는 이런 것에서는 장식성이 강한 고급 병풍에서는 일부 영향을 확인 할 수 있습니다.

그리고 끝에 샤라쿠에 대해서 있는데 이것은 우리가 오늘 같은 학술대회에서는 적절치 않다고 생각되기 때문에 생략하기로 하겠습니다.

안휘준 : 네, 김용철 교수 추가로 질문하시겠습니까?

김용철 : 네, 한 가지만 덧붙이겠습니다. 앞서 제가 질문에서 금강산과 후지산 어느 산이 더 명산인가에 대한 논쟁이 있었다는 얘길 했었는데, 사실 몇 차례 있었습니다. 일본은 일본대로 후지산이 제일이다, 조선 통신사들은 다 후지산은 높기만 했지 옥으로 깎아 만든 듯한 금강산이 더 낫다. 그런 얘길 하게 되는데, 논쟁 때마다 각각이 끌어들이는 마지막 후원군이 있습니다. 중국입니다. 일본에서도 후지산이 뛰어나다는 얘길 할 때 중국 명대 문인이었던 송렴이 후지산을 찬양한 바 있다 이렇게 얘기한 적이 있고, 조선이 금강산을 찬양할 때도 마찬가지입니다. 당나라 황제가 금강산을 보고 시를 쓰고 싶었지만 그러지 못했기 때문에 신하들을 시켜 시를 써 바치게 했고, 자기가 죽어서 다시 태어난다면 고려국, 고구려가 되겠죠, 고구려에 다시 태어나서 꼭 금강산을 보고 싶다, 그렇게 얘길 함으로써 후지산보다는 금강산이 낫다는 이야기를 하게 되는데, 여기서 보듯이 항상 문제가 생기면 중국을 끌어들여 승부를 내고자 하는 그런 경향이 보입니다. 그래서 분명한 것은 일본에 파견된 통신사가 사실 여러 가지 차원에서 의미가 있다고 생각이 됩니다. 일본 입장에서는 일본 영토 내에 들어올 수 있었던 유일한 외교 사절이었고, 같은 중화의 영향을 받는……

안휘준 : 간단히 줄여주세요.

김용철 : 네, 알겠습니다. 중국의 영향을 받는 주변국의 하나이기 때문에 조선과의 관계가 각별했고, 조선 입장에서도 사실 중국과는 또 다른 관계에 있었기 때문에, 당시에 통신사들 또는 화원들의 중국인식이 어떠했는지도 중요한 의미가 있다고 생각합니다. 그 점에 대해서 추가로 말씀을 해주시면 감사하겠습니다.

안휘준 : 그 질문의 답변을 부탁드리고요. 그리고 한 가지 추가로 질문할 것이 있는데, 금병풍이 그림이 그려진 것도 들어왔겠지만 그림이 그려지지 않은 금병풍이 들어왔을 가능성도 많습니다. 그것에 대해서는 어떻게 보시는지 같이 좀 대답을 해 주세요.

홍선표 : 그것은 대마도에서 준 것은 예단이고, 막부에서 준 것은 전부 그림이 있는 것이었고요. 그리고 후지산하고 저쪽 얘기는 주로 17세기에 나오는 얘기고 18세기에는 그렇고요.

김용철 : 금강산 후지산 논쟁은 1811년에도 있었던 것으로 알고 있습니다.

홍선표 : 그리고 중국에 대한 인식은 아까도 얘기했지만, 우리가 결국 대중화를 대신하는 소중화적 그런 측면에서 가서 하기 때문에 항상 그쪽에서는 중국과의 어떤 연관성을 아까도 몇 번 말씀

드렸지만 해서 그렇게 하고 결국 그런 측면에서 얘길 하고 있습니다.

안휘준 : 예, 감사합니다. 그러면 세 번째로 넘어 가겠습니다. 김정희 교수에 대해서 박은경 교수가 질의를 했습니다. 김정희 교수 답변 부탁합니다.

박은경 : 동아대학교 박은경입니다. 김정희 선생님의 발표는 조선 후기 불화에 보이는 중국적 요소를 확인하려 했다는 점에서 의의가 있다 하겠습니다. 중국 불화와의 관련성을 밝히려는 최근의 연구성과를 수용하여, 조선후기 불화에 보이는 중국적 요소를 도상적 측면과 양식적 측면에서 친절하게 체계적으로 정리해주셨습니다. 지금부터 몇 가지 논의해보아야 할 점에 대해 말씀드리고자 합니다.

첫째, 조선 후기 불화의 대중교섭에 대한 이해방식의 문제입니다. 어느 시기이든 한중 양국 간 불교미술의 교섭은 불교미술품 그 자체의 교류와 교역, 화원 등 인적 교류를 통한 기술과 화풍의 습득·전파 등에 의한 것이라고 볼 수 있습니다. 조선과 명·청 간의 불교미술 교섭에 있어서, 제약요소는 조선후기에도 여전히 억불정책의 기조가 유지되고 있었다는 점입니다. 발표자께서도 이 점을 고려하여 조선과 청나라 즉, 조청간에 직간접적인 미술품의 교류는 없었던 것으로 보았습니다. 그러나 억불정책 속에서 파장을 가져오기도 했지만, 불교미술품의 교류가 전혀 없었던 것은 아닙니다. 예컨대, 정조 4년(1780) 9월 청나라 황제가 불상을 보내왔을 때 이를 묘향산의 사찰에 안치한 사실이 그것입니다. 이러한 점에서 제한적이기는 하지만 양국 간에 불교미술품의 직접 교류를 배제할 수는 없다고 생각합니다.

두 번째는, 조선후기 불화에 보이는 18나한 도상에 관해서입니다. 조선 후기 나한도상과 관련하여 중국 명대에 간행된 《洪氏仙佛奇蹤》과 《三才圖會》의 영향을 지적하고 있습니다. 이는 이미 기존 연구성과에서 지적된 것입니다만, 여기서 한걸음 더 나아가 18-19세기 석가 혹은 아미타 후불탱에 권속으로 등장하는 나한그룹이 18나한임을 지적하면서, 이 18나한 도상은 중국의 18나한 도상의 영향을 받았고, 그 실체는 18나한 도상이 실려 있는 중국 명대 《삼재도회》를 거론하고 있습니다.

그런데 여기서 주목해야 할 것은, 사실 《삼재도회》에 실려 있는 18나한을 비롯한 나한도상은 독립 구획된 한 장면마다 산수를 배경으로 대부분 유유자적하게 앉아있는 좌상의 나한상입니다. 초월적인 나한상 개개의 personality가 강조된 전신상이라 할 수 있습니다. 이 같은 나한상의 이미지는 분명, 여천 흥국사나 송광사 작품의 16나한상처럼 산수를 배경으로 앉아있는 좌상의 나한상 도상에 직접적인 모델로서 영향을 준 것은 사실입니다.

그러나 전각 내 봉안된 1폭의 후불탱 화면에 석가나 아미타의 권속으로 등장하는 아난과 가섭을 포함해 좌우 양측에 9명씩 그룹지어 서있는, 18명의 입상형의 나한 도상에까지, 직접적인 영향을 준 것으로 파악한 점은 생각해볼 문제입니다. 아울러 《삼재도회》에 나타나는 제1존자에서

제18존자에 이르는 '18'이라는 숫자와 조선 후기 불화에 등장하는 '18명' 나한의 숫자를 단순히 토탈적인 개념으로 연결시키고 계시는데, 여기에 고려해야 할 점은 조선 전기부터 선교 양종 통합의 상징적 이미지로 볼 수 있는 녹색 원형두광을 갖추고 본존의 좌우협시격으로 등장하는 '아난과 가섭' 2명과, 여기에 조선전기부터 정통적 도상으로 출현하였던 '16나한'의 16명으로, 즉 총 숫자상의 18명이 중요한 것이 아니라 '2 plus 16'이 아니라 '2 and 16'이라는 도상구성의 계열도 존재함을 의식해야하며, 이러한 것이 조선 후기 불화를 단순한 것이 아니라 다양성과도 연결되는 것이 아닌가 생각합니다.

세 번째는, 양식적 측면 가운데 기법과 용어 문제입니다. 중국 명대 이후 유행하였던 소위 중국에서 말하는 '瀝粉貼金' 기법이 조선 후기 수용여부에 대해 전혀 언급을 하지 않았습니다만, 다른 견해를 갖고 계신지요? 그리고 발표내용 중 판본의 영향에 대한 언급이 많으신데 책책 영향은 전혀 간취되지 않으신지요? 또 중국의 영향을 받은 모티브 중 키형광배라는 용어를 사용하셨는데 키형이라는 용어가 과연 적절한 용어라고 생각하시는지? 견해를 듣고 싶습니다.

마지막으로 네 번째는, 오늘 발표하신 내용 중 조선후기 불화 가운데 삼신불과 삼세불과 같은 삼불회 도상, 조선 후기 내륙과 해안지역 사찰에 조성된 다양한 버전의 관음도상, 그리고 군집형의 천부도상, 도불습합도상 등 많은 이야기꺼리와 상징성을 함축하고 있는 이들 도상에 대해 시간이 촉박해서 그러신지 전혀 언급을 하지 않았습니다. 혹여 이에 대해 생각하신 바 있으시면 더불어 언급해 주시기를 부탁드립니다. 이상입니다.

김정희 : 박교수님께서 질문하신 내용이 모두 여섯 가지입니다. 아주 간단하게 단답식으로 말씀을 드리겠습니다. 첫 번째는 연행록이나 이런 것을 통해 볼 때 불교미술의 교섭이 거의 없었다 했는데 선생님께서 정조대 불상의 전래에 대해서 말씀하셨습니다. 저도 그 기록은 봤습니다만 그 불상의 전래가 불화에 직접적인 영향을 주지는 않는다고 봤습니다. 그래서 그 부분은 다루지를 않았고요. 그 다음에 두 번째는 18나한의 도상에 관한 것입니다. 이 18나한이 아까 그 숫자적인 것이 무슨 큰 의미가 있겠는가 하셨는데, 제가 주목을 한 것은 응진전의 그러한 석가불화가 아니가 일반 후불탱으로 봉안이 되는 석가불화나 아미타 불화에도 18구의 나한이 묘사된다는 그러한 점이었습니다. 왜냐하면 석가나 아미타 불화에는 그 16나한이 아니라 10대 제자가 묘사가 되는 것이 원칙인데, 이 시기가 되면서 갑자기 16나한이 등장을 하고, 또 거기에 이제 아난, 가섭이라고 추정이 되는 두 나한이 추가가 되었기 때문에 이것은 도상상의 문제가 아니라 그 모티프에서 아마도 18이라고 하는 나한의 모티프를 삼재도회 등에서 빌어오지 않았나 하는 그러한 의미였습니다. 그리고 세 번째는 기법에 관한 건데요, 역분법을 말씀하셨는데, 제가 알기로는 중국에서는 이미 당대에 돈황벽화에서부터 이러한 역분법이 사용되고 있습니다. 그리고 불화 뿐 아니라 불상에서도 나타나고 있는데요, 우리나라에서는 이것이 19세기 때 굉장히 불화에 전반적인 현상이 아니고 부분적으로 나타나는 현상이었기 때문에 오늘은 다루지는 못했습니다. 그 다음에는 판본의

영향은 불화는 채색인데 그것을 어떻게 판본의 영향으로만 볼 수 있는가 하셨는데요, 물론 채색 불화이기 때문에 판본에 한계는 있습니다. 그렇지마는 중국에서 불화가 적색과 녹색이 주조색이 되면서 그려지는 경향이 우리나라에도 이미 전래되어서 조선후기 이전부터 이미 적색과 녹색의 주류가 이미 형성되어 있었기 때문에 이때 와서 특별하게 채색과 관련은 그리 크지 않지 않나 생각됩니다. 다만 청색안료가 증가를 하는데요, 이것은 중국에서도 이미 청대가 되면 청색안료가 증가하는 것과 관계가 있다고 생각됩니다. 그 다음에는 키형 광배의 용어 문제가 있었습니다. 용어가 키형 광배라는 말을 문명대 교수께서 처음 사용을 하셨고, 그 용어가 계속 사용이 되는데, 그것은 형태만을 보고 이야기 한 것입니다. 다만 그것이 어떤 것을 표현했는가 하는 것은 저는 아마도 광염이나 이런 빛을 표현했을 것이라고 생각되는데, 적당한 용어가 있으면 제시해 주시면 한번 고려해 보도록 하겠습니다. 그리고 이제 마지막으로 도불습합도상하고 삼신불, 삼세불 얘기 하셨는데요, 삼신불, 삼세불은 조각에서 주로 다루셨을 것 같아서 저는 생략했습니다. 도불습합 도상은 상당히 타당성 있는 얘기라고 생각이 됩니다. 특히 조선 후기가 되면 왕세정의 『열선전』 이 전래가 돼서 도교 도상이 많이 증가를 하는데요, 그러한 영향으로 인해서 조선 후기 불화에도 이러한 도교도상들이 급속하게 증가하기 시작합니다. 그래서 산신도와 신중도, 그리고 칠성도에서 볼 수가 있습니다.

안휘준 : 수고하셨습니다. 박은경 교수 추가로 다시 질문하시겠습니까?

박은경 : 네, 간단하게 하겠습니다. 오늘 팔상도에 대해서, 76쪽에 보시면요, 아마 표3에 제시한 아마도 1709년 용문사 팔상도부터 1910년 갑사 작품에 이르기까지 한 20여 작품이 제작시마다 석씨원류 도상의 영향을 받았다는 것으로 오늘 글을 통해서도 그렇고 발표 때도 이야기를 했습니다. 이번에 들으면서 과연 석씨원류 도상이 우리나라에 들어와서 영향을 주어서 300년간 제작된 20여 작품에 대해 과연 매 제작시마다 영향을 미쳤다고 볼 수 있으신지? 우리가 전파 혹은 영향 관계를 얘기할 때 영향을 직접적으로 받은 작품과, 그 영향을 받은 작품을 통해 동화되어 탄생한 작품 간에는 표면적으로는 마치 석씨원류 도상이라는 뿌리는 같아 보이나 그것에 맺은 열매는 분명히 다르다는 것을 생각해 볼 필요가 있지 않은가 생각했습니다. 그래서 아마 그것을 뭉뚱그려 서 이야기하는 것보다는 다시 그 안에서 계통과 계열을 구분해서 영향론의 문제에 접근하여야 보다 더 면밀한 분석이 되지 않을까 생각했습니다마는 그 영향관계의 경계와 유효성이 지니는 범주 가 과연 어디까지인지…근본적으로 의문이 들어 추가질문으로 해 보았습니다.

김정희 : 선생님 말씀대로 처음 들어올 때는 그게 지대한 영향을 갖게 됩니다. 현재 남아있는 팔 상도 중에서는 1720년을 전후해서 운문사라든가 송광사, 쌍계사 이러한 불화에서 팔상도상이 확 립이 된다고 생각이 됩니다. 그 이후에는 거의 그것을 모본으로, 새롭게 받아들이는 게 아니라 그

것을 계속해서 답습해 나갔던 것으로 보고 있고요. 그리고 19세기에 이르게 되면 이 팔상도가 화면분할식 팔상도로 변모하게 됩니다. 그러면서 그 18세기에 형성되었던 도상이 여기서 한 두 개씩 빠지기 시작하면서 다시 간략화 되기 때문에 말씀하신 대로 대개 우리나라에 가장 강하게 영향을 끼쳤던 시기는 1700년에서 1720년을 전후한 시기라고 생각이 되고 나머지는 그 도상의 답습이 이루어졌던 시기로 생각하고 있습니다.

안휘준 : 고맙습니다. 그럼 네 번째로 넘어가서 정은우 교수의 발표에 대해서 송은석 학예관이 질문한 것에 대해 3분간 답변 부탁드립니다.

송은석 : 선생님의 발표 잘 들었습니다. 많은 공부가 되었습니다. 사실 조선후기 불교조각의 대외교섭이라는 주제는 매우 어려운 주제라고 생각합니다. 그 이유는 발표자도 말씀하셨듯이 동 시기 중국의 청나라 조각과 조선의 조각 사이에서 어떤 교류의 흔적을 찾아내기는 매우 어려운 일이기 때문입니다 그래서 이런 곤란한 주제를 어떻게 풀어나갈 수 있을까 내심 궁금하기도 하였습니다. 발표자는 조선후기 조각에 나타나는 도상의 특징에 주목하였으며, 동 시기인 중국의 청대가 아니라 그 이전의 원명대와 연결시켜 그 연원을 찾아가는 방식으로 풀어나갔습니다. 혹자는 이것이 '조선후반기 조각의 대외교섭과 무슨 관련이 있는가' 하고 의문을 표시할 수도 있겠지만, 조선후반기 불교조각은 외래의 새로운 변화요인이 현저히 줄어든 상황에서 內在的인 원동력에 의해 변화 발전하였던 특징을 갖고 있기 때문에, 토론자도 발표자의 방식에 전적으로 공감하고 있습니다. 다만 조선후반기 불상의 도상적인 연원에 대한 연구가 주를 이루었기 때문에 청에서 조선으로 유입된 조각품에 대한 언급이 없는 점은 아쉬움으로 남습니다. 예를 들면, 임진왜란 당시 명나라 군사들의 신앙의 대상으로 처음 만들어진 관우묘의 조각을 들 수 있을 것입니다. 서울의 흥인문 밖의 동묘, 숭례문 밖의 남묘 외에도 안동, 상주, 남원 등지에 관우묘가 세워졌는데, 사당 안에는 관우를 비롯한 여러 명의 조상들이 안치되어 있었습니다. 관우묘의 조상들 가운데에는 명나라 장인들이 조성한 예들도 있어 명대 조각양식의 유입과 어떤 관계가 있을지 궁금합니다. 또 하나는 18세기에 청나라 왕이 조선에 선물한 불상들에 관한 것입니다. 북경성 안에 佛鋪子라는 불상을 파는 가게에서 불상을 사서 청 황제에게 선물도 하고 또 받았던 기록이 조선왕조실록에 기록되어 있는데, 실제로 여러 번에 걸쳐 정조와 세자에게 長壽佛像, 즉 無量壽佛像을 선물하였고, 이를 두고 조정에서 갑론을박을 벌인 끝에 묘향산의 보현사에 안치한 예가 있으며, 궁중에 들인 일도 있습니다. 이들 청대 불상이 조선에는 어떠한 영향을 주었을지도 역시 궁금한 사항입니다. 북한의 평양역사박물관에 소장되어 있는 청대 티벳양식의 불상들이 이와 관련이 있을 수 있다는 의견들도 있는데, 이에 대해 의견이 있으면 말씀해 주시기 바랍니다.

 다음으로는 삼세불의 연원에 관한 것입니다. 발표자는 삼세불은 연등불–석가불–미륵불 또는 아미타불–석가불–미륵불로 이루어진 중국 전통적인 삼세불에서부터 시작하였으며, 원대에 들어

미륵불 대신 약사불로 구성된 새로운 삼세불이 등장하였다고 하였고, 이런 새로운 삼세불이 고려
말 또는 조선에 영향을 미쳤을 것이라고 하였습니다. 발표자는 구체적으로 구분하지 않고 사용하
였지만, 앞의 두 삼세불은 시간적인 구분에 의한 삼세불이고, 원대의 새로운 삼세불은 공간적인
구분에 의한 삼세불입니다. 일반적으로 중국에서는 시간의 삼세불과 공간의 삼세불을 명확히 구
분하는 경향이 강한데, 우리의 경우 이 둘을 모두 삼세불로 칭하고 있습니다. 이 두 삼세불을 구
분할 필요가 있을지 발표자의 의견이 있으면 말씀해주시기 바랍니다.

이와 관련하여 조선후기 사찰의 나한전 또는 응진전에 봉안되어 있는 삼존상의 성격도 함께 생
각해 보았으면 합니다. 일반적으로 응진전에는 촉지인의 석가불상을 중앙에 두고 좌우에 보살형
의 연등불, 즉 제화갈라와 미륵이 협시하는 삼존불이 주존으로 안치되는 것은 잘 알려져 있습니
다. 이들 삼존은 과거세 연등불, 현재세 석가불, 미래세 미륵불을 나타낸 것으로 보이는데, 이를
삼세불로 볼 수 있을지 발표자의 의견이 궁금합니다.

저는 불위 이래 당송대까지의 삼세불은 모두 석가불을 주존으로 하였던 점에 반해, 원명대의
삼불에는 비로자나불이 주존으로 등장한 예들이 있다는 점에 주목하고 있었습니다. 아시다시피
비로자나불은 밀교 오방불의 주존으로서 중앙을 상징하고 있습니다. 원명대의 삼세불상에서도
똑같이 비로자나불은 중방의 부처로 등장한 것인데, 이런 도상의 성립에 밀교가 어느 정도 영향
을 주었던 것인지 발표자의 의견을 구합니다. 또한 이보다 한 발 더 나아가서 중국에서는 일반적
으로 공간적 삼세불의 유행을 티벳계 밀교인 라마교와 연관짓는 경향이 강한 것으로 알고 있습니
다. 예를 들면, 발표자도 언급하였던 복건성 천주의 벽소암 삼세불 가운데 藥鉢과 藥丸을 들고 있
는 약사불이나 천녕사와 계대사의 약초를 든 약사불 등에는 티벳의 영향이 농후하다고 생각합니
다. 원대 이후 공간적 삼세불의 성립과 라마교의 관계에 대한 발표자의 의견도 듣고 싶습니다. 이
상입니다.

정은우 : 송은석 선생님 질문 감사합니다. 5가지 질문을 해주셨는데요. 첫 번째가 청에서 조선으
로 유입된 조각품에 대한 언급이 없는 것이 아쉽다, 그리고 관우묘에 조각도 있는데 여기에 대해
언급이 없었다라고 말씀을 하셨는데, 제가 머리말과 주2(91페이지)에 잠깐 언급을 했습니다. 즉
관우 조각에 대해 금관을 쓰고 포를 입고 삼각칼을 든 관우상이 있었다는 기록에 대해 언급을 했
는데 현존하는 작품이 없기 때문에 본 발표에서는 제외를 했습니다. 두 번째 질문은 청에서의 불
상 유입이 있었는데 여기에 대해 왜 언급이 없는가 하셨는데요, 이것을 아까 불화에서도 질문이
나왔던 내용인데, 조선왕조실록에 불상 유입에 대한 기록이 있습니다. 그러나 유입은 되었지만 제
작단계에서 반영이 되어야 작품으로 남아있게 됩니다. 즉 불상이 유입된다고 다 만들어지는 것이
아니라 어떤 시대적인 또는 사상적인 배경이 합쳐져야만 제작이 되는 것이죠. 중국으로부터 들어
온 불상들이 제작단계까지는 반영되지 않았던 것으로 추측되기 때문에 제가 여기엔 넣지 않았고
요. 그러면서 북한의 평양역사박물관 소장품에 있는 라마교 계통의 티벳 불상이 혹시 이 때 유입

된 것이 아닌가라고 말씀을 하셨는데, 이것에 대해서는 기록이 없기 때문에 그때 들어온 것인지 혹은 근대 이후에도 많이 들어오기 때문에 잘 모르겠습니다. 그 다음 3, 4, 5번째 질문은 삼세불의 도상과 명칭 그리고 중국 라마교와의 관계를 질문을 하셨습니다. 첫 번째는 과거, 현재, 미래로 제작이 되는 삼세불과 아미타, 석가, 약사로 제작되는 삼세불의 명칭을 어떻게 할 것인가 라는 말씀을 하셨는데요, 굉장히 중요한 질문이라고 생각을 하지만 저도 뭐 뚜렷한 아이디어는 없습니다. 예를 들어 현재 기록상으로 보면 석가와 과거불과 미래불로 구성된 불상에 삼세불이라는 기록이 요대의 하화엄사에 있습니다. 그래서 그것을 삼세불로 일반적으로 인식했고요. 두 번째 아미타, 석가, 약사의 경우인데 선생님의 의견은 명칭을 삼방불로 하는 것이 어떠냐, 그런 말씀이시죠? 석가, 약사, 아미타 삼세불은 방위적인 성격이 강하기 때문에 타당하다고 봅니다. 그러나 아까 화면 중에 보았던 불상의 경우처럼 석가, 아미타, 약사불의 경우 삼세불상이라는 명칭이 나옵니다. 그래서 그 명칭 그대로 따랐습니다. 또 원나라 때의 사서인 경세대전이라든지 원사에 삼세불을 만들었다는 기록이 굉장히 많이 나옵니다. 원대에 석가, 아미타, 약사불의 삼세불이 많이 제작되기 때문에 아마도 그 당시에는 삼세불로 인식 하고 있었다는 것을 알 수 있어 기록상의 명칭대로 삼세불이라는 용어를 사용했습니다.

그 다음에 삼세불 중 약초를 든 약사불에 관련된 것을 라마교 불상과 어떤 관련이 있는가라고 질문을 하셨는데요, 아까 보여드렸던 대로 약과를 들고 있는 약사불로서 가장 이른 불상은 서하시대에 나옵니다. 즉 12세기 내지 13세기에 가장 먼저 나오고 다음 원대로 이어져 명청대까지 유행을 하게 되는데 티벳에는 아직 그 예가 없습니다. 현재까지는요. 티벳에서는 15세기가 되어야 약과나 약초를 든 약사불이 나오는데 그 이전의 작품으로 현재까지 알려진 예가 없습니다. 그래서 서하시대에 이미 티벳으로부터 라마교가 들어왔고 이에 영향을 받아서 약사불이 만들어졌다고 한다면 라마교의 영향으로 볼 수도 있겠습니다만, 아직 남아있는 작품과의 연계성이 적기 때문에 그것을 티벳의 영향이라고 확정짓기에는 자료의 부족으로 명확하게 얘기할 수는 없다고 봅니다.

안휘준 : 예 고맙습니다. 송은석 선생, 2분 내에 부탁합니다.

송은석 : 예, 답변 잘 들었습니다. 그런데 제가 질문 드린 것 중 하나를 빼놓으신 것 같습니다. 상당히 중요한 질문이라고 생각하는데요. 나한전에 있는 삼세불에 대해 어떻게 생각하시느냐는 것입니다. 그리고 마지막으로 라마교의 영향에 어떻게 생각하시느냐는 질문에 별 영향이 없다고 생각하신다고 하셨습니다. 사실은 서하와 원·명과의 관계는 불명확한 상황이고, 양식적으로 직접 원·명대 조상에 영향을 미친 불상들은 티베트계 불상들이기 때문에 대부분의 중국 연구자들은 원명 불상양식을 티베트의 영향이라고 생각하고 있거든요. 저도 그렇게 생각하고요. 양식적으로 보았을 때 티베트와 정말 흡사하고, 도상적으로도 약초, 약환, 약발 그런 것들이 모두 티베트에는 굉장히 많은 상황입니다. 지금 출판되어 있는 도록에만 하더라도 몇 십 점씩 남아있기 때문에 그

교류관계는 서하보다는 직접적으로는 티베트계가 좀더 유력하지 않을까 하는 그런 의미에서 드렸던 질문입니다.

안휘준 : 답변은 1분만 부탁합니다.

정은우 : 예, 라마교와의 관계는 물론 그럴 가능성은 많습니다만, 원대 이전 작품에 해당하는 정확한 작품이 없고 그 이후의 작품들에 그러한 도상들이 많기 때문에 결론을 내기 보다는 유보를 하기로 하겠습니다. 좀 더 연구가 필요하다고 봅니다. 그리고 응진전에 있는 삼세불, 석가여래를 주존으로 해서 연등과 제화갈라가 보살의 모습으로 표현된 삼존불인데요. 이 삼세불은 오늘의 발표제목이 조선후반기 미술의 대외교섭인데, 중국과의 대외교섭을 통해 들어오는 양식이나 도상이 아닌 보다 조선적인 특징입니다. 이것은 제 생각에 송은석 선생님께서 해결해 주셔야 될 부분이 아닌가라고 생각하고 선생님의 박사논문을 기대하겠습니다.

안휘준 : 네, 미진한 부분이 있지만 일단 다음 주제로 넘어가겠습니다. 미안합니다. 다섯 번째로 조선후반기 건축의 대외교섭에 대한 이강근 교수의 발표에 대해서 김동욱 선생이 질문을 했는데, 답변을 부탁드립니다.

김동욱 : 대외교섭이라는 주제에서 볼 때 조선후기 건축 분야는 다른 분야 못지않은 다양하고도 복잡한 검토대상을 안고 있습니다. 발표자께서는 이 어려운 과제를 두고 조선시대 건축연구에서 가장 핵심이 되는 궁궐 안에 중국풍의 건물이 어떻게 자리 잡게 되는지에 대한 문제에 초점을 맞추어 대중교섭의 문제를 다루었습니다. 본론의 전개는 두 마리 토끼를 좇는 방향으로 전개되었다고 생각되는데요, 하나는 지금까지 잘못 알려지거나 명확하게 파악하지 못했던 궁궐건축의 숙제를 해결하는 것이고, 다른 하나는 그 숙제 해결을 통해서 결국은 궁궐 안에 중국풍의 건축이 어떻게 만들어졌는지를 밝히는 것이었습니다. 결과는 토끼 두 마리를 모두 우리에 가둘 수 있었다고 평가됩니다. '무량각' 이라고 부르던 지붕마루가 없는 건물은 중국의 卷栅 의 대한 부정확한 이해에서 비롯된 점을 밝히고 이 卷栅 은 광해군대 궁궐 조영에 참여한 중국인 기술자들에 의하여 도입되었을 가능성을 짚었습니다. 또, 창덕궁에 지어졌던 문화각과 집옥재의 조성과정을 추적하여 지금까지 정확하게 알려지지 못하였던 문화각 등의 조성경위를 밝히고 두 건물처럼 장서, 경연, 강학을 위해 지어지는 건물이 청나라의 문화수용을 상징하여 벽돌조로 지어졌을 가능성을 논하였습니다. 특히 문화각 조성 문제는 벽돌의 본격적인 활용을 화성축성에 두었던 종래의 견해를 수정할 수 있는 중요한 발표라고 생각됩니다.

발표자의 논지는 조선시대 건축을 중국과의 교섭이라는 관점에서 새롭게 조명한 의의가 크나, 세부적인 점에서 한두 가지 보완이 필요하다는 생각이 듭니다. 우선 무량각의 전래와 관련해서

중국인 기술자들의 참여 문제입니다. 대표적인 인물로 든 施文用의 경우, 그를 '목수'로 보기는 어렵다는 생각입니다. 시문용은 명나라에서 파견한 원군이었으며 신분은 중급 이상의 무관인 '中軍'이었습니다. 광해군이 인경궁을 지을 때 시문용이 맡은 역할은 주로 풍수와 관련한 것이었으며 그가 인경궁 공사에 간여하게 된 계기도 왜란이 종결된 후 성주 대명동에 내려가 살면서 그 지역에서 풍수가로 이름이 알려진 때문이었습니다. 남관왕묘의 경우에도 과연 중국에서 건축기술자가 직접 왔었는지는 확인이 어렵습니다.

조선시대 무량각이 광해군대 이전에도 존재했을 가능성을 배제할 수 없다는 점도 해결해야 할 숙제로 남습니다. 집을 짓는 과정에서는 간혹 확보해 놓은 서까래 길이가 짧아서 꼭대기에 종도리 하나를 거는 대신 무량각처럼 종도리를 둘 거는 경우가 생긴건데요. 그러면 지붕마루도 굽은 기와로 처리하는 방안이 따르는 경우를 생각할 수 있습니다.

벽돌조 건물인 문화각이 정조 때 청나라로부터 배운 선진문화를 왕, 세자, 신하가 함께 강론하는 자리였다는 견해는 경청할만한 주장이라고 봅니다. 다만, 문화각과 같은 벽돌조의 건물 형태가 과연 청나라의 벽돌조 건물을 그대로 수용한 것이었는지 여부는 검증을 요하는 문제가 아닌가 생각됩니다. 동궐도에 그려진 문화각처럼 양측에 화방벽을 갖추고 맞배지붕을 한 건물은 조선의 궁궐에서는 색다른 형태였지만 이미 벽돌로 성곽을 쌓거나 벽돌 굽는 일이 어느 정도 익숙하던 의주, 함흥과 같은 조선의 북쪽 지역에서는 반드시 그렇지 않았을 수 있습니다. 문화각도 결국은 조선인 벽돌장이나 목수의 손에 의하여 지어졌다고 생각한다면 건물형태에 대한 검증은 궁궐 내 중국풍 건물의 의미를 되새기는 데도 필요한 부분이라고 생각됩니다.

이강근 : 김동욱 선생님께서 해주신 질문은 3개 정도로 요약할 수 있을 것 같습니다. 저는 두 가지 특정 문제에 주목하고 연구를 했지만, 사실 당시 사신들이 보았던 건축에 대해서는 제가 실견할 기회를 가지지 못해서, 한계를 안고 연구를 시작했습니다. 그래서 우리 궁궐에 한정하여 연구를 진행하였습니다. 사실 조선후기 건축을 이야기할 때 화성성역을 빼놓고 이야기할 수는 없습니다. 김동욱 교수께서 『18세기 건축의 사상과 실천』이라는 무게 있는 저서를 이미 내놓으셨기 때문에, 저는 어떻게 하면 화성성역으로 가는 길을 설득력 있게 제시할 수 있을까 하는 의도 아래, 대외교섭의 산실일 가능성이 높은 궁궐건축으로 주제를 좁혀 보았습니다. 선생님께서 질문하신 것 중에서 첫 번째 무량각에 관한 사료를 탐색해 보니 광해군대 인경궁 건축공사로 소급된다는 사실을 확인할 수 있었습니다. 그래서 인경궁 공사에 중국인 시문용이 관여했다는 사실에 착안하여 서로 관련을 지어 보았습니다만, 선생님 말씀대로 그를 목수라고 단정할 수는 없을 듯합니다. 건축기술자의 교류 사실을 사료에서 확인할 수 없기 때문에 시문용의 존재에 지나치게 주목한 셈이지요. 앞으로 기술자의 교류 사실을 밝히는 데 심혈을 기울이겠습니다. 아울러 무량각의 유입시기를 광해군대로 단정 지은 것 같은 부분은 수정하도록 하겠습니다. 선생님께서는 조선전기부터 무량각이 있었을 가능성과 그 시기에 전래되었을 가능성을 말씀하셨는데, 그럴 가능성에 대

해서도 연구를 해 보겠습니다. 마지막으로 발표 시간에 벽돌조 건물에 대해 충분히 말씀드리지 못했는데, 선생님께서는 문화각 같은 경우에 중국의 구체적인 어떤 집, 어떤 형태, 어떤 구조와 관련을 지을 것이냐 하는 문제가 충분히 논의되지 않았다고 지적해주셨습니다만, 사실 오늘 저의 발표는 이문제의 해결점에 가까이 왔다기보다는 이제 막 출발선에 겨우 도달해서 한숨 놓고 있는 형편입니다. 앞으로 더욱 분발하는 기회로 삼겠습니다.

안휘준 : 아주 시간을 정확히 지켜주셨습니다. 김동욱 선생께 2분 드리겠습니다.

김동욱 : 너무 어려운 문제를 이강근 교수께서 다루었기 때문에, 정말 이강근 선생 말씀대로 시작한 것만으로도 굉장히 큰 성과라 생각되며, 다만 조금 더 욕심을 낸다면, 관련된 제기된 문제들이 남아있지 않은가 하는 질의였고요. 충분히 답변이 잘 되었다고 생각되고, 한 가지 좀 더 덧붙인다면 사실 그 벽돌로 된 문제는 화성축성에서 잘 활용이 되었지만, 그 후에는 화성축성 이후 벽돌이 우리 집을 짓는데 그렇게 활용되지 못하고 결국은 20세기에 와서 서양인들에 의해 벽돌이 만들어 졌기 때문에, 대중교섭에서 벽돌로 지어진 건물이 궁궐에 들어온 것이 의미가 있지만, 그것이 과연 대중교섭의 문제로 확대되어서 큰 의미를 부여할 수 있을까 하는 문제는 역시 숙제로 남아있는 듯해서 앞으로 원고가 마무리될 때 그 부분이 조금 더 검토되었으면 하는 생각입니다.

안휘준 : 이강근 선생님 답변 더 하시겠습니까?

이강근 : 간단히 말씀드리겠습니다. 저도 사실 그 부분이 걸려서 중국풍이라고 한 이유가 바로 거기에 있습니다. 이상입니다.

안휘준 : 수고하셨습니다. 그러면 다음으로 여섯 번째 주제로 넘어가서, 방병선 교수의 도자의 대외교섭에 대한 발표에 관해 전승창 삼성미술관 리움 학예실장이 질문을 했습니다. 방병선 교수의 답변 부탁드립니다.

전승창 : 방병선 교수님의 발표에 대하여 중국과 일본의 관계로 나누어 질문 드리고자 합니다.
먼저, 중국과의 교류에 관한 것입니다. 조선 후기에 해당하는 명대 후반에서 청대에 걸쳐 중국에서 제작된 백자 중에 대표적인 한 종류가 彩色자기입니다. 채색자기는 완성된 청화백자의 유약 표면에 갖가지 색의 안료를 덧칠하여 꾸민 것으로, 명대부터 급격하게 발전하였습니다. 발표자께서도 지적하였듯이, 중국의 채색자기가 18세기 조선의 화유옹주 묘에서 부장품의 일부로 출토되었으며, 19세기 각종 기록에도 나타나고 있어 채색자기에 대한 호상의 정도를 짐작할 수 있습니다.
　당시 중국자기의 유입은 조선백자의 형태와 장식소재, 구성 등에 영향을 주기도 하였습니다. 그러나 조선백자 중에서 청화백자의 유면 위에 여러 색의 안료를 칠해 만든 채색자기는 발견되지

않습니다. 1752년부터 1884년까지 운영되었던 조선 官窯인 경기도 광주 分院의 발굴에서도 이렇다 할 만한 유물이 출토되지 않았습니다. 다만, 전세품 중에 청화와 동, 그리고 철 안료를 동시에 사용해 십장생 등 民畵에 나타나는 소재를 그리거나 일부에 색칠한 예가 소수 알려져 있지만, 이 기법은 유약 밑에 그림을 그린 釉下繪일 뿐 중국 백자의 유약 윗면에 장식하는 釉上彩와는 차이가 있습니다.

따라서 이러한 현상이 발표자께서 지적한 왕실과 사대부의 수입물화에 대한 단순한 선호에서 비롯된 결과인지, 아니면 제작기술의 부족이었는지, 혹은 검약 등을 숭상하던 유교통치 이념에서 비롯된 것이었는지, 문헌기록의 내용을 너무 폭넓게 해석한 것은 아닌지, 견해를 듣고 싶습니다.

두 번째로, 일본과의 교류에 관한 것입니다. 『왜인청구등록』에서 일본이 조선에 제작해줄 것을 요청한 자기의 종류는 다완이었습니다. 그러나 일본의 유적에서는 다완 이외에 대접과 접시 같은 일상생활 용기들이 출토되고 있으며, 이들은 경상도 남부지역의 가마터에서 발견되는 파편들과 유사한 특징을 보입니다. 이러한 현상은 역관 등의 왕래나 잠상 등을 통한 밀무역에 의한 것이었을 수도 있지만, 혹 다완과는 다른 일본수출 길이 있었던 것은 아닌가 생각하게도 합니다. 수출루트에 관해 추가로 조사하신 내용이 있으신지 궁금합니다.

또한 17세기 전반에는 왜인의 번조요청에 대하여, 그들이 주문한 특정한 형태의 다완을 김해와 진주, 하동 등의 장인에게 지속적으로 제작하도록 하였습니다. 따라서 이 지역에서는 왜인이 청구한 특정 다완과 유사한 예가 발견될 수도 있습니다. 확인 혹은 추정하고 계신 특정한 제작지와 유물에 대하여 알고 싶습니다.

끝으로 다완의 번조를 위해 요청했던 흙과 관련해 질문 드리고자 합니다. 〈표 1〉을 살펴보면, 일본에서는 백토와 옹기토, 약토 등을 요구하였던 것으로 확인됩니다. 발표자께서는 이들 흙을 함께 섞어 다완을 만들므로 백자가 아닌 철분이 많이 함유된 도기풍의 그릇이 제작되었을 가능성이 높다고 보고 계십니다. 그런데 〈표 1〉의 기록 만으로 해석하자면, 1688년에는 백토만 주문했을 뿐 약토나 옹기토는 빠져 있습니다. 항상 세 가지 흙을 함께 섞어 사용했다고 추정하시는 근거에 대해 알고 싶습니다. 이상입니다.

방병선 : 전승창 선생님의 질문하신 내용은 대중교섭에서 한 가지, 그리고 대일교섭에 관해 세 가지 질문으로 나눌 수 있습니다. 대중교섭에 있어서는 왜 조선은 上彩瓷器를 안 만들었을까, 혹은 못 만들었을까 하는 문제였습니다. 도자사에서 20세기 전까지 세계적으로 상채자기, 즉 overglazed 도자기를 안 만든 나라는 조선밖에 없는 것 같습니다. 유독 왜 조선 만이 끝까지 안 만들었을까. 정말 제작기술이 부족해서 그랬는지, 아니면 화려한 상채자기를 節儉이라는 유교적 이념에서 벗어난 그릇으로 생각해서 제작을 거부했던 것인지, 혹 실제 사용에서 우리의 환경에는 어울리지 않는 것으로 여겨 제작의 필요성을 느끼지 못했던 것인 지, 몇 가지 요인을 생각해 볼 수 있습니다. 제 생각에는 표면적으로 이 모든 상황들이 복합적으로 작용하여 결국은 제작이 이

루어지지 않았던 것 같습니다. 다만 시간이 지날수록 만들고 싶어도 만들 수 없었던 제작기술의 부족 문제가 크게 대두되었던 것 같습니다.

실제 조선 왕실은 1890년대 이후부터는 신기술 도입을 위해서 상당히 노력을 했습니다. 이번 주제발표에서 시기적으로 달라 포함을 시키지 않았습니다만, 대개 1888년, 90년대 이후부터는 왕실에서 유럽의 도자기들을 꾸준히 선물로 받았고, 그 이후에는 유럽의 기술자들을 초빙하기 위해 많은 노력을 합니다. 예를 들어 1902년의 경우, 궁내부에서 프랑스 세브르 도자기 제작소 기술자를 초빙해서 도자기 제작 및 기술지도 계약까지 체결을 합니다. 이후 일본의 압력 등 정치적 상황으로 인해 성공적인 마무리가 되지 못했지만 조선도 결국은 시간이 지나면서 상채자기 제작 같은 신기술에 대한 목마름을 이런 식으로 해결하지 않았을까 생각이 듭니다. 어쨌든 조선왕조 후반까지 overglazed 자기는 보기가 어렵습니다.

다음 대일교섭에 관해서는 먼저 왜관을 중심으로 한 도자무역 이외에 다른 수출루트가 있었을까 하는 문제입니다. 국내 문헌기록에서는 제가 찾아본 바로는 아직 보지 못했습니다. 아마도 일본 쪽 사료에서 좀 더 찾아봐야 할 것으로 생각됩니다. 대일교섭의 두 번째 문제로 왜관에서 제작한 그릇과 비슷한 형태의 그릇들이 우리나라 어딘 가에 있을까 하는 겁니다. 지난 여름에 제가 일본 오사카에 있는 동양도자미술관에 간 적이 있는데 거기에 보면 일제시대 아사카와다꾸미가 우리나라에서 가져갔던 앞에 보여드렸던 소위 부산요 다완이 있습니다. 그것과 국내의 진주나 최근에 나오는 고흥 등지의 출토품 등과 비교해보면 조금 양식이 다른 것 같아 생각을 더 해봐야 할 것 같습니다. 끝으로 백토, 약토, 옹기토 관련 기록이 『왜인구청등록』이나 『변례집요』 등에 등장합니다. 이러한 원료들은 일률적으로 처음부터 다 주문을 했던 것이 아니라 상황에 따라서 세 가지가 다 나온 경우도 있고, 그렇지 않은 경우도 있습니다. 참고적으로 약토는 얼핏 약탕기 위에 있는 유약을 만드는 유약토라고 생각하시면 되는데 흑유다완 같은 것을 만들 때 약간 섞으면 일정한 효과를 낼 수 있습니다. 옹기토는 현재도 백토와 섞으면 묘한 색상과 장식효과를 연출할 수 있는 다완을 제작할 수 있습니다. 그래서 이러한 것들이 후반으로 갈수록 많아진 것은, 아무래도 일본풍의 그릇을 주문하기 위한 것이 아니었나 생각이 듭니다. 이상입니다.

안휘준 : 네, 수고하셨습니다. 전승창 선생님 더 질문하실 게 있습니까?

전승창 : 지금 왜관하고 관계된 문제는 기록은 방 선생님께서 정리를 해주셨습니다만, 현장 유적이라든지, 현재 남아있는 현상을 확인할 수 없어서 유적이 아직 발견이 안 된 거겠죠. 그래서 문제가 계속 되는 것 같습니다.

그리고 짧게 두 가지만 확인하는 말씀을 드리겠습니다. 그 첫 번째 130페이지를 보시면, 해무리굽에 대해서 앞서 설명하셨는데 1640년에서 60년까지 우리나라에서 유행을 했다는 것에 대해 저 역시 동의를 합니다. 다만 하필이면 17세기에 중국의 영향이 휴지기였다 라고까지 하셨는데,

하필이면 유독 대접의 굽 부분만, 그것도 한 종류만 영향을 받았을까, 받은 것은 저도 동의를 합니다만, 혹 여기에서는 조금 더 세심한 연구가 필요하다라고 말을 맺으셨는데요. 혹시 심정적으로 굽 이외에 받은 것이 있는 것으로 생각되는 것이 있는지 말씀을 해주셨으면 감사하겠습니다. 그리고 또 하나가 131페이지를 보시면 기존의 청화백자에서 17세기에 철화백자가 잠시 대신했다가 18세기 들어 청화백자로 복귀했다라고 표현하셨는데, 이 표현은 18세기부터 청화가 본격적으로 다시 만들어졌다는 이야기로 이해하면 될지 여쭈어보고 싶습니다. 실제 17세기 후반으로 추정되는 청화백자 명기들이 존재하고 있기 때문에 거기에 대해서 어떻게 생각하시는지 궁금합니다.

안휘준 : 고맙습니다. 1–2분 내로 답변해주십시오.

방병선 : 첫 번째 해무리굽 플러스 알파 부분은 저도 잘 모르겠습니다. 그래서 조금 더 공부를 해봐야 할 것 같고, 분명 알파가 있을 것 같은데 그 부분이 문양 쪽에 있지 않을까 싶습니다. 단지 명·청 교체 이후에는 조금 뜸한 것 같고, 교체 이전에 몇몇 양상들을 봐야 하는데, 현재로서는 자료가 많지 않아서 가시적으로 눈에 가장 많이 띄는 것이 소위 해무리굽입니다. 그리고 18세기 청화백자에 관련된 부분은 전 선생님께서 정리해주신 대로 생각하시면 될 것 같습니다. 이상입니다.

안휘준 : 수고하셨습니다. 그러면 다음으로 일곱 번째 주제로 넘어가서, 장경희 교수의 공예의 대외교섭에 대한 발표에 관해 주경미 박사가 질문을 했습니다. 장경희 교수 답변 부탁드립니다.

주경미 : 발표자이신 장경희 선생님은 이제까지 조선시대의 관모공예 및 왕실 공예품에 대한 여러 가지 연구 업적을 발표해 왔으며, 특히 조선시대의 여름용 관모들에 대해서 문헌기록 뿐만 아니라 전통 장인의 제작기법과 현존 유물 등 포괄적으로 자료를 검토한 조선시대 관모공예사 연구는 조선시대 후기 섬유공예사 및 복식사 분야에서 가장 주목할 만한 전문적인 연구 업적이라고 할 수 있습니다. 이번의 발표 논문도 역시 이제까지 거의 연구되지 않은 조선 후기의 겨울용 모자, 즉 난모의 제작과 중국 청대 모자와의 관계를 고찰한 것으로, 방대한 사료의 검토를 토대로 전문적으로 서술한 연구논문입니다. 토론자의 전공이 비록 공예이지만 조선 후기의 섬유공예나 복식 분야에 대해서 거의 문외한에 가깝기 때문에 토론을 맡기에는 부족한 점이 많습니다. 우선 이 논문을 통해서 잘 모르는 모자 분야에 대해 많은 부분을 배우게 된 점에 대해서 감사를 드립니다.

본 논문에서는 조선전기부터 사용되어 온 이엄, 17세기부터 사용되기 시작하는 휘항, 18세기 이후의 풍차와 이의 등 다양한 난모에 대해서 문헌기록과 현존 유물을 중심으로 그 변천과정을 살펴 보았는데, 특히 1756년경부터 시행했던 관모제와 1777년 이후 시행된 세모제 등을 통해서

청에서 수입된 중국 모자들의 사용이 조선에서 크게 늘어났다고 하셨습니다. 또한 당시 수입된 중국 모자들은 양모 펠트로 만들어진 것으로, 형태는 명대의 충정관 형식이거나 혹은 벙거지형태의 모자로 추정된다고 하셨습니다. 토론자는 이러한 발표 내용과 관련하면서, 또한 조선후반기 공예의 대외교섭이라는 대주제와 관련하여 다섯 가지 질문을 드리고자 합니다.

먼저 조선 후반기에 중국과 영향관계를 찾아 볼 수 있는 공예 분야가 난모 이외에는 어떤 것이 있는지 여쭈어보고 싶습니다. 보통 중국에서 비단을 수입했다고 보는 일반적인 견해에 대해서 우리의 제품 생산이 이러한 중국 비단이 별다른 영향을 주지 않았다고 서론에서 쓰셨는데, 그렇다면 중국 비단의 수입이 어떤 의미가 있는지에 대해서도 함께 설명해주시면 고맙겠습니다. 또한 금속기나 나전칠기 등 다른 공예 분야의 교섭에서는 어떠한지 후학들을 위해서 조금 가르쳐 주시면 좋겠습니다.

두 번째로 방한용 모자의 제품이 중국 청대와의 교섭을 통해서 펠트제 벙거지형 모자가 새로 들어온다고 보셨습니다. 이러한 벙거지형 펠트 모자가 요대나 원대부터 이미 있었던 북방 유목민족 스타일의 모자라면, 이미 앞 시대부터 이러한 형식의 모자가 전래되어 있었다가 조선 후기에 연행사가 활발히 중국을 왕래하면서 다시 한번 크게 유행하는 것인지, 아니면 이 시기에 완전히 새롭게 전래된 것인지에 대해서 좀 더 명확하게 설명해 주시면 좋겠습니다. 특히 표현이 모호한 문헌기록외에 좀 더 확실한 형태를 알 수 있는 벽화나 현존 유물 등에 보이는 현상은 어떠한지 알려주시기 바랍니다.

세 번째로 발표자는 서론에서 조선 후기의 선진적 공예품은 조선의 토산품이었다고 하시면서, 결론에서는 18세기 후반에는 수요층의 기호에 따라 청나라의 모자를 수입하게 되었다고 하셨습니다. 한편 당시 수입된 청나라 모자는 사치성 소비재의 성격을 가지고 있다고도 하셨는데, 사치성 소비재라는 것은 일종의 선진적 공예품으로 볼 수 있지 않을까 생각됩니다. 그렇다면 18세기 후반 청나라 모자를 수입하는 사람과 모자의 수요자는 같은 계층의 사람이었는지, 아니면 다른 계층의 사람이었는지 알려주시고, 당시 수입된 청나라 모자의 성격에 대한 보충 설명을 부탁드립니다.

네 번째는 잘 모른 전문 용어가 있어서 여쭈어 보고 싶습니다. 중국 펠트 모자 제작 중에 나오는 '나무어리', '걍', '춤' 등의 용어에 대해서 간단한 설명을 부탁드립니다.

마지막으로 이러한 모자가 착용자의 성별에 따라 혹시 차이가 있는지, 있다면 구체적으로 어떻게 차이가 있는지 알려주시기 바랍니다. 감사합니다.

장경희 : 주경미 선생님께서 난삽한 논문을 열심히 읽어주시고 질문해주셔서 감사합니다. 질문은 다섯 가지 정도로 정리할 수 있겠네요. 첫 번째로 공예사에서 가장 중요하게 생각했던 것은 전해종 교수 이후로 중국에서 비단을 수입했는데 왜 다루지 않았냐 하는 부분일 것입니다. 그동안 우리나라에서 수입한 대부분의 중국 물건은 사라능단이라고 하는 비단인데, 실제로 우리나라에

서 중국으로 명주나 모시, 삼베가 1년에 4만 필 넘게 나가는데 비해, 중국에서 오는 비단은 100필이 안되어 저는 왕실이나 최상층의 몇몇 사람만이 썼을 것이라 여겨서입니다. 일반인들이 사용할 만큼 보편화되었다면 상업적인 무역으로 넘어가야 하는데 그렇게 된 것은 오래되지 않았을 거라 생각이 듭니다. 또 한 가지는 사행으로 갔었던 사신들의 기록에 의하면 중국에 가서 우리가 산 것은 특정한 비단이고 중국에서 발달한 무늬가 있는 좋은 비단을 수입하지 않았다는 것입니다. 조선시대 초상화를 보면 예외 없이 구름문양이 들어 있는 운문단이 들어오고 있는데, 이것은 중국에서는 굉장히 싼 비단이고 남방지방에서만 특별히 우리나라만을 위해 만든 이른바 'OEM' 방식의 비단이었습니다. 그래서 중국에서 만들어 수입한 비단이 우리에게 큰 영향을 끼치지 못했고, 오히려 영조 때에 우리가 문양이 있는 비단을 수입을 못하게 되자 중국에 있는 비단공장들이 망할 정도였습니다. 게다가 조선후기에 대한 최근의 연구로 건양대 이철성 교수는 비단 대신 모자 무역이 성행하였고, 무역을 할 때 관모제에서 세모제로 변하면서 1년에 적으면 30만개, 많으면 66만개를 수입하는 등 모자가 조선 후기 대중교섭의 핵심물품이라는 점을 알 수 있습니다. 그리고 선생님께서 이와 연관하여 혹시라도 공예품 중에 칠기라던가 금속기가 없냐고 물어보셨는데, 문헌기록으로 보면 사신들이 갈 때 나전칠기는 황후용으로 1년에 겨우 2개가 갑니다. '나전빗접'이 그것인데, 이렇게 적은 양으로는 중국에 영향을 줄 수 없습니다. 또 사신들이 선물로 가져가는 인정예물에 은장도가 있는데 이 또한 수량이 많지 않습니다. 다만 사신들은 부채나 종이와 같이 싸면서도 운반하기 쉽고 가벼운 물품들을 주로 많이 가져갔기 때문에, 공예품으로 대중교섭을 할 때에는 이렇게 양이 많은 것들이 영향을 끼쳤을 것이라 생각됩니다. 첫 번째 질문에 답을 하고요. 두 번째 방한용 모자로는…

안휘준 : 간단히 좀 부탁드립니다.

장경희 : 네. 빨리하겠습니다. 펠트모자를 요대나 원대의 것과 관련지어 얘기하는 것은 기원문제인 것 같기 때문에 다른 과제로 다루고자 합니다. 당대의 문헌으로 『삼재도회』에 모자라고 표기된 도화가 있기 때문에 상당양이 들어왔을 것이라 여겨지는 데 비해, 앞 시대의 것은 벽화여서 현존유물로 다룰 사항은 아닌 것으로 생각이 들어 다른 논문에서 다룰 것입니다.

다음으로 선진적 공예품으로서 조선의 특산품들이 발달하였다고 하면서, 사치성 소비재를 들여왔다고 하는 표현은 제가 한 것이 아니라, 박지원과 같은 실학자들이 한 것입니다. 그런데 그 물품들은 실제로 사대부들이 썼다기보다는 보다 많은 상공인들이 썼을 가능성이 높고, 그것은 사회 전반적인 분위기로 보입니다.

네 번째의 전문용어에 대한 부분은 논문의 각주로 수록할 예정이고요.

그 다음 착용자의 문제로써 남자의 것과 여자의 것이 혹시 다르지 않냐고 하셨는데, 현존 유물로서는 19세기 이후 것만 나오지만, 다를 가능성이 있습니다. 그러나 여자의 것은 문헌에도 없고

그림 같은 것에도 보이지 않습니다. 다만 처음에는 남자들이 썼을 것인데, 단발령 때문에 상투를 자르면서 이후에는 남자들 것을 여성들이 공유할 수 있어서 현재 남아있는 것은 거의 여성용으로 다루어지고 있다고 여겨집니다. 이것도 필요하면 나중에 논문으로 다시 한번 생각해 보겠습니다. 감사합니다.

안휘준 : 수고하셨습니다. 주경미 박사, 꼭 해야 할 질문이 있습니까? 의미있는 질문을 해주세요.

주경미 : 네. 선진적 공예품과 사치성 소비재에 대해서 다시 한 번 여쭈어 보고 싶은데요. 과연 선진적인 공예품이라는 것의 의미가 그럼 무엇이라 생각하시는지요? 당시 사람들도 사치성소비재라는 말을 썼다면 그것을 일종의 선진적 공예품이라고 보지 않았을까 라는 의문이 들거든요. 거기에 대해 조금 더 보충 설명해주셨으면 합니다.

장경희 : '선진적 공예품'이라고 하는 용어는 제가 썼거든. 중국 것에 비해서 우리나라의 모자는 갓을 쓰고, 까만 갓에 맞춰서 겨울용으로 이엄이나 아니면 휘항이나 풍차와 같은 것을 쓰는데, 중국에서는 앞에서 본 것과 같이 난모하고 양모 정도로 되어 있는 정도예요. 결국 우리가 쓰는 것과 같은 모자는 쓰지 않아서 우리의 것이 방한용으로 더 우수했던 것 같아서 그렇게 표현했습니다. 다만 벙거지 같은 것은 수입양이 너무 많고 돈이 많이 들어 사치품이라고 이야기를 했을 가능성이 있습니다.

안휘준 : 고맙고 거듭 죄송합니다. 그러면 마지막 주제, 서예의 대외교섭 이완우 교수의 발표에 대해 선주선 교수가 질문을 했는데, 이완우 교수의 답변을 부탁드립니다.

선주선 : 이완우 교수의 발표와 관련하여 몇몇에 대해 질의를 하겠습니다. 먼저 이 교수의 발표문이 조선후기 서예사에 있어 미불과 동기창 서풍의 유행에 집중하였기 때문에 상대적으로 다른 중국 서풍의 교섭에 관하여 궁금합니다. 가능하다면 앞쪽에 조선후기 서예교섭 전반을 소개하여 미불과 동기창 서풍의 성격을 상대적으로 이해하게 해준다면 좋겠습니다. 둘째로 이번의 조선후반기가 300년이나 되는 긴 시기이므로, 모든 것을 다 말할 수는 없겠지만, 발표자께서 淸代 서예와의 교섭에 대해서는 다루지 않았습니다. 이것은 조선후기 19세기 서예사에 있어서 긴요한 문제이므로, 부담은 크겠지만 다루었으면 합니다. 특히 帖學의 연장선이 米董書風의 유행이 청대 碑學이 유입된 19세기 이후 어떻게 변모되었는지를 상대적으로 비교할 수 있어야 하기 때문입니다. 만약 그렇게 된다면 조선후기 서예교섭의 전반적 양상이 좀 더 뚜렷하게 나타나리라 생각합니다. 셋째로 18세기 후반과 19세기 전반에 있어 중국서화가 대거 유입되었을 때, 미불과 동기창의 필적이 전체에서 어느 정도 차지하는지를 말씀해주시면 합니다. 만약 수치상으로 정리할 수 있다면

米董書風의 중요성과 가치를 더욱 객관적으로 제시할 수 있으리라 생각합니다. 감사합니다.

이완우 : 대단히 감사드립니다. 米董書風 이외에 다른 서풍의 대중교섭에 관해서 해야 될 일과 19세기 특히 청대 서론이 전파된 이후의 상황을 교섭사 측면에서 좀 더 집중적으로 다루어달라는 말씀이셨습니다. 이 가운데 첫째와 두 번째는 서로 연관되기 때문에 전반적인 상황을 살펴보는 차원에서 시도해야 하겠습니다만, 19세기 서예사에서 對淸交涉는 또 다른 문제이기 때문에 좀 어려울 듯합니다. 가능하다면 하는 데까지 해보겠습니다. 세 번째 것은 충분히 가능하다고 생각합니다. 18세기 후반과 19세기 전반에 걸쳐있는 문인들의 서화제발을 몇 사례를 선정해서 여기에 각 시대마다, 작가마다의 차이를 표나 또는 수치상으로 정리한다면 대체적인 상황을 짐작하는 데에 도움이 되리라 생각합니다. 감사합니다.

안휘준 : 고맙습니다. 선주선 교수님 추가해서 질문할 것이 있습니까?

선주선 : 질문 없습니다. 대단히 감사합니다.

안휘준 : 그러면 4분 남았습니다. 제가 이완우 교수한테 한 가지만 질문을 하겠습니다. 회화사 쪽에서는 서예사 쪽 업적에 대해 빈번하게 쓰고 있는데 실상 서예사 쪽에서는 인용은 해주지 않고 있어요. 그래서 회화사 쪽에서 이루어진 업적을 좀 더 제대로 인용을 해주시면 좋지 않나 생각합니다. 왜냐하면 서예사 분야에 대해 회화사 쪽에서 먼저 제기한 문제들이 상당히 많거든요. 예를 들어 문징명의 글씨가 전래된 것도 그렇고요. 인용을 좀 더 해주시면 회화사 연구에도 크게 기여가 되지 않을까 생각합니다. 부탁을 드립니다.

이완우 : 네 알겠습니다.

안휘준 : 이제 4분 남았는데, 지금 답변이 이루어졌습니다만, 꼭 질문을 더 해야겠다는 분이 있으면 1분 정도의 시간을 드리겠습니다. 혹시 그래도 시간이 남으면 청중 중에 한 분정도 질문을 받겠습니다. 네, 말씀해주시죠.

청중 : 동국대학교 박물관 신광희입니다. 김정희 선생님께 질문 드리겠습니다. 후불도에 보이는 가섭 아난과 16나한을 선생님께서 18나한으로 봐주셨는데요. 그렇다면 삼재도회의 좀 더 구체적으로 영향을 받았던 흥국사 작품이나 송광사본, 그리고 파계사본은 왜 18나한도로 조성하지 않고 16나한도로 조성을 했을까 하는 부분과, 조선 후기에 응진전에 별도로 봉안된 나한도에는 18나한도가 왜 한 점도 없을까 하는 것에 대해 궁금합니다.

김정희 : 지금 말씀하신 흥국사 것은 나한도를 말씀하신 건가요, 아니면 응진전에 있는 불화를 말씀하신 건가요?

청중(신광희) : 흥국사 십육나한도와 송광사 십육나한도와 파계사 본을 말씀드린 겁니다.

김정희 : 네. 제가 18나한도가 일반 16나한도상에 영향을 주었다고 생각하지는 않았고요. 다만 석가불화나 아미타불화의 권속으로 나타날 때, 그것이 원래 10대 제자로 표현이 되어야 하는데, 새롭게 16나한을 표현하고 거기에 둘을 보탰을 때, 아마 아난과 가섭을 해서 하지 않았나 하는 말이었고요. 그 다음에 아까 응진전 불화 말씀을 하셨는데, 제가 하나 보여드렸습니다. 장안사 응진전의 16나한도에서 응진전 후불탱화에서 18나한으로 표현이 되었습니다.

안휘준 : 네. 답변이 되었는지 모르겠습니다. 그러면 시간이 다 되어서 더 이상 질의가 없으시면 이상으로 종합토론 시간을 끝내도록 하겠습니다. 끝까지 경청해주신 여러분 모두 감사합니다. 수고하셨습니다.

안휘준 : 네. 답변이 되었는지 모르겠습니다. 그러면 시간이 다 되어서 더 이상 질의가 없으시면 이상으로 종합토론 시간을 끝내도록 하겠습니다. 끝까지 경청해주신 여러분 모두 감사합니다. 수고하셨습니다.